暢銷
經典版

認識
建築

Understanding
Architecture

Robert McCarter
& Juhani Pallasmaa

羅伯特・麥卡特　宋明波—譯
尤哈尼・帕拉斯瑪—著

原點

Contents

導言：
建築即體驗

帕德嫩神殿是一件偉大的藝術作品，
這是公認的事實。然而，只有當這件
作品走入人的體驗之中，它才具有美
學上的意義……藝術永遠是人類與外
部環境互動體驗的產物。建築恰恰證
明了這種互動體驗的交互性……建築
作品對人們後續體驗的重塑，比之其
他門類的藝術，都來得更為直接和廣
泛……它們不僅影響到未來，還記錄
和傳遞著過去。[1]

——約翰・杜威
（John Dewey，1859–1952）

作為一本建築入門讀物，本書以如下前提為出發點：建築只有通過我們對它的切身體驗才能被評估和被理解。對建築的理解並不需要專門的知識或技能，而是始於日常的棲居體驗。我們的體驗是最重要也是最恰當的評價建築的方法。只有當建築被體驗時，當它被棲居者的五官全方位同時感受時，當它為我們日常生活的行為和儀式提供發生的場景時，它才有了意義，才會對我們產生影響。但凡能夠在人類歷史上留名、在使用者的記憶中常存的建築，無一不是受到人類體驗的啟發、建立在人類體驗的基礎上並依照人類體驗加以塑造的。那些能夠觸動我們感官神經並能賦予我們全新體驗的建築作品，吸引我們與之靠近，讓我們的每一次回訪都充滿驚喜，隨著時間的推移才逐漸地顯露出它的全部特徵。

芬蘭建築師阿爾瓦·阿爾托（Alvar Aalto，1898–1976）曾說：「一座建築物在揭幕那天的樣子並不重要，重要的是它建成三十年之後的樣子。」[2]此外，如果一座建築物只是孤立地吸引我們某種單一的感覺（現今通常是視覺），那麼它也無法以深刻和動人的方式為我們所體驗，充其量只能算是一個「奇觀」（spectacle）：在我們第一次參觀或是第一眼看到它的照片時，它的新奇性就已經消失殆盡了。我們生活在一個視覺影像主導一切的時代，一座建築「看上去如何」，往往是我們評價它的唯一重要依據。我們以為，只要看看書報雜誌或網路媒體上的照片，就算「了解」了古往今來的各式建築及其締造的場所，而不需要真正棲居在其空間之中。維也納哲學家路德維希·維根斯坦（Ludwig Wittgenstein，1889–1951）曾說過：「倫理學與美學是同一件事。」[3]而那種將建築的外觀凌駕於內部空間體驗之上來評價建築的做法，恰是對「內在美高於外在美」這一道德理想的顛倒。今天，我們有必要重申這個本應顯而易見的道理：棲居的體驗是評價建築作品的唯一有效方法。

建築，作為一種體驗，不一定要和它「看上去怎樣」有關，而是要看它與它所在場所的地景、氣候和光線是如何結合的；看它的空間是如何組織的，如何妥善地容納發生在其中的各種活動；看它是如何建造的，結構是怎樣的，採用了哪些材料。也就是說，所有這些因素綜合在一起影響著建築「內在的面目」，即人們棲居在其中的體驗。由此，我們必須承認，通常情況下，建築並不是我們注意力聚焦的對象。正如美國建築師法蘭克·洛伊·萊特（Frank Lloyd Wright，1867–1959）所言，建築是日常生活的「背景或框架」，它的空間和形式是由其棲居者的「舒適和使用」需求來決定的。[4]當然，這一看似謙卑

的定義不應導致我們低估建築的影響力。建築為我們在這世上的行為提供了場所，因此，它對於我們的存在感和身分認同感的建立起到了根本性的作用。正如美國哲學家約翰·杜威所述，建築讓人類感到「家一般的心安，因為他處在一個他親身參與建造的世界中」。[5]通過這種方式，建築捍衛著人類體驗的原真性（authenticity）。

棲居於建築之中和體驗建築都是非靜態的事件。正是基於這一理解，我們在本書中對建築予以新的釋義。法國哲學家亨利·柏格森（Henri Bergson，1859–1941）曾寫道：「我們把物體所穿越的空間的可分性歸因於運動，其實我們忘記了可分的只是物體，而不是行為。」[6]人們在運動中，在記憶和想像中，用他們的整個身體棲居在建築裡，而不是單憑一張照片所代表的某個靜態的瞬間。空間與材料、光線與陰影、聲音與肌理、天高與地遠……所有這些因素在我們的體驗中交織在一起，組成了能夠呼應我們日常生活的場景。誠如杜威所言：「我們習慣於認為實體對象都是有邊界的……然後我們下意識地把所有體驗對象都有邊界這一觀念帶到了……我們對體驗本身的設想中。我們假設體驗具有和與之相關的物體同樣的明確界限。但是，任何體驗，即使是最普通的，都有一個模糊的總場景（total setting）。」[7]

令人印象深刻的建築會牽涉到一種身體性的體驗，這種體驗是由我們雙手的所及所感、指尖的輕觸、皮膚的冷熱感受、腳步的聲音、站立的姿勢和眼睛的位置決定的。我們的眼睛從來不會像建築攝影那樣，僅僅固定和聚焦在一個點上。在我們的日常體驗中，比聚焦的目光更為強大的是眼角的餘光——我們憑藉它在空間中穿行，感知不斷移動的地平線。正如美國哲學家拉爾夫·沃爾多·愛默生（Ralph Waldo Emerson，1803–1882）所說：「人們忘記了，是眼睛決定了地平線。」[8]生命力持久的建築能夠調動這種身體性的體驗，牽動我們所有協同運作的感官，包括與身體的位置、平衡和移動有關的動覺。美國建築師路易斯·蘇利文（Louis Sullivan，1856–1924）說過：「由五官感受和聯覺做出的完整而具體的分析，為理智做出的抽象分析奠定了基礎。」[9]

空間與感官體驗（身體性的體驗）的密切關係，是以創造建築作品的特定材料為中介而建立起來的。我們記住的往往是這樣一些建築物：它們把我們包容在一個能夠同時刺激所有感官的空間中，因此賦予我們的感受要比一張靜態圖像豐富得多。令人難忘的建築作品不應只有一次性的觀賞價值，而是可以百看不厭，甚至日涉成趣，因為在一天中的不同時間、一年中的不同季節裡，發生在建築中

的各式各樣活動和千差萬別的參觀者，會為我們的每一次到訪帶來前所未有的體驗。在令人難忘的建築體驗中，我們印象最深的通常是其建造過程中留下的標記（材料的節點、圖案、肌理和顏色）以及採用的各種方法，美國建築師路康（Louis Kahn，1901–1974）稱之為「展示作品創造過程的標記」。[10] 我們從中看到了「手藝」——場所的製造中蘊含的他人的手工勞作。請務必牢記，即使在擁有數位化施工管理和構件預製技術的今天，建築仍然幾乎是全部以雙手建造起來的，建成的場所也仍然是以觸知性和身體性的方式為我們所知所感的。

義大利建築師卡洛・斯卡帕（Carlo Scarpa，1906–1978）在 1970 年代初期就任威尼斯大學建築學院院長之後，便把十八世紀早期威尼斯哲學家詹巴蒂斯塔・維柯（Giambattista Vico，1668–1744）的名言「Verum Ipsum Factum」（真理即成事）刻在學院入口大門的牆上並印在畢業生的學位證書上。我們可以把這句話理解為「我們只能夠知道人類已經做出來的東西」。維柯的意思是，人類的知識只能來自其自身所創造的歷史，來自歷史上他人所創造的場所、作品和文字。誠如本章開篇對杜威之言的援引，我們所造的建築，通過我們對它的體驗而塑造了我們並改變著未來，同時它也是對其建造年代最直觀有效的記錄。本書也秉持同樣的信念。在現代曙光初照的 1894 年，德國建築理論家奧古斯特・施馬索夫（August Schmarsow，1853–1936）曾說，建築的歷史完全是由人類對空間的感知能力的進化程度而決定的。就在同一年，法國詩人保羅・瓦勒里（Paul Valéry，1871–1945）寫道：「我們稱之為空間的，是與任何我們可能選擇設想存在的結構相對而言的。這個建築結構定義了空間，並引導我們對空間的本質做出假設。」[11] 一方面，建築的定義來自我們能夠感知的空間；另一方面，我們所感知的空間又不斷地被我們想像中的建築重新定義。這種建築與感知之間的制衡，在我們把建築作為體驗來理解的過程中，是至關重要的。

建築只存在於切身經歷的體驗之中，對建築的思考也必須建立在體驗者與討論對象發生真實聯繫的基礎之上。一件能夠讓我們感動到落淚的建築作品，它的意義並不在於其物質結構本身，也不在於其幾何構圖的複雜性，而是產生於觀者的身心與該建築在物質和精神層面之上的碰撞。這種體驗性的碰撞，恰是從外部進行抽離式觀察的對立面：它是我們所處的「場景」與我們的「自我」之間的一種完全融合。先前的體驗和記憶融入這一碰撞的精神層面中，而後我們在腦海中進一步完善建築師在現實世界提

交的這個作品，把它變為我們自己的作品。我們在這個空間中安定下來，這個空間也駐紮於我們的內心；建築成為我們的一部分，我們也成為建築的一部分。一件深刻的建築作品並不是作為一個分離的對象停留在我們的身體之外，我們應能通過它來深入生活並體驗自己，它引導、指示並限定著我們對於自己在這個世界存在的理解方式。

建築並不指示或引導我們對它的體驗，也不把我們帶向某種單一性的解釋。相反，建築為我們提供了一個充滿各種可能性的開放領域，它激發並釋放我們的認知、聯想、感受與思想。一座有意義的建築物不會強加給我們任何具體的東西，而是啟發我們自己去看、去感覺、去體會並進行思考。偉大的建築作品會讓我們的感覺變得敏銳，讓我們的感知範圍更加寬泛，讓我們對世間的種種現實具有更強的感悟能力。建築的真正目的不是創造出經過美化的對象或空間，而是為我們體驗和理解這個世界（並最終理解我們自己）提供框架、視野和場景。建築體驗來源於人類的動作、行為與活動，反之它也引發了人類的動作、行為與活動。舉例而言，窗框算不上是一個主要的建築意象，但是窗子如何框限一處景色，如何引入光線以及如何表達室內外空間的相互影響等，這一切把窗子變成一種真正的建築體驗。同樣，當一扇門僅僅被當作一個實體對象時，它在設計上的豐富性只能帶來一些視覺的美感，而穿門而入的行為，亦即穿越兩個世界——外部與內部、公共與私密、已知與未知、黑暗與光明——之間的界線的行為，則是一種身體性的、情感性的體驗，正是這種體驗詮釋出了建築的意義。進與出的行為是對建築中最深層的形而上意義的體驗。在抵達與出發這兩個簡單卻深刻的行為中，我們意識到，只有在與體驗產生私密且難解的聯繫後，建築的意義才能浮出水面。

對建築的體驗是具有轉化力的，它可以融合不同的時間維度，把我們與被遺忘的深層記憶重新聯結起來。建築體驗不只是一場視覺性或感官性的碰撞。一件偉大的作品足以調動我們的整個存在，改變我們的體驗性感覺（我們對自我的感覺）。它既改變著世界，也改變著我們。一件真正的建築作品的轉化力，並不來自作者意圖（建築的內容和意義）與建築作為作品的最終呈現這二者之間的象徵性連接。建築本身即是一種現實，在我們體驗它的時候，它直接進入到我們的意識之中。這種體驗無須藉由象徵性來加以調和，而是作為一種直接的存在性遭遇而被經歷：這種遭遇是在作品的身體性體驗中，對其意義的親密呈現，而不是象徵性所包含的那種有距離感的呈現。在偉大的建築中，意義不是那些產生於作品外部的東西，它所

附加的象徵符號只是將我們引向這個作品的渠道。建築的意義，正如杜威所指出的，「固有地存在於即刻的體驗中」，[12]並直接決定了建築作品的品質、影響力和永久性。

總之，為了被理解，建築必須被體驗——它不可能通過任何純理性的分析而被領會。杜威曾言：「在通常的概念中，藝術作品往往與建築歸為一類……在它與人類體驗相分離的存在中。而實際上的藝術作品乃是與體驗有關的產物，並且是存在於體驗中的產物，所以，由上述概念得出的結論並不有助於理解藝術……當藝術對象與它最初創造過程中的體驗條件，以及後來發揮效力時的體驗狀態相分離時，它的周圍就築起了一堵牆，這堵牆把它的一般性意義都遮蔽起來了。」[13]杜威把「體驗」和「理解」分開，他聲稱，當一件建築作品脫離體驗的現實時，它便失去了真正的含義和意義。另一方面，作為體驗的建築應是一個私密的、讓人深度投入的事件，與其說它把我們引向理解，還不如說它把我們引向一種「驚奇」（wonder）的感覺。「藝術中的啟示是體驗的加速擴張。人們說哲學始於驚奇，終於理解。藝術是從已被理解的事物出發，最後結束於驚奇。」[14]

本書介紹了建築的常見主題和具體案例，這兩者的編寫都是從體驗的角度出發，即我們日常棲居於建築物中的直接體驗。文字部分由十二個基礎建築主題組成，這些主題被歸為六組：空間與時間、物質與重力、光線與寂靜、居所與房間、儀式與記憶、地景與場所。每一主題以一篇立論式文章作為開篇，論文的目的是將它所闡述的建築原理，置於由理念和體驗組成的更廣泛的文化和知識脈絡之中。每篇論文之後是六個選自世界各地和各個歷史時期的建築實例，以顯示出場所的具體性和體驗的普遍性。在全書七十二座建築物的描述中，筆者試圖營造出身臨其境的在場感，讓讀者感到自己彷彿正棲居於這些空間中，從而在建築的整個現象學範圍內體驗它：從它那籠罩一切的場所感，到它的物質實體，直至最精妙入微的細部。更重要的一點是，這七十二個實例完全適用於十二章中的任何一個主題，因為它們都涉及了建築體驗的全部特質。所有深刻的建築作品，其本身就是一個自成一體的、獨立而完整的世界。

體驗構成了建築的根本基礎，書中選取的這十二個主題，在我們對建築作品的體驗過程中得到了統一。之所以採用理論綜述和實例分析相結合的寫作方式，是為了讓讀者知道，在世界上的不同地方和歷史上的不同時期，自人類文明有文字記錄之日起到今天，我們曾以多麼豐富的手段去構思和建造建築，以體現我們作為人類在其中的共同體驗。我們棲居在大地之上，仰望著同一片蒼穹，建築營造的場所正是我們形成個人和集體身分認同感的過程中，最基本的要素之一。

本書最初的創作靈感來自約翰・杜威於 1934 年出版的著作《藝術即體驗》（Art as Experience）。在杜威看來，當我們體驗一首詩、一幅畫、一段音樂或一座建築時，我們與它相融合，把它變成我們自己的東西，而它便成為我們內在世界的一部分。在我們改變它的時候，它也改變著我們。杜威認為，一件藝術作品或一座建築，如果沒有經過我們的體驗，就根本沒有存在過。此外，在本書的撰寫過程中，我們還借鑒了與杜威的理論並行的另一種思考方法——美國文藝批評家喬治・斯坦納（George Steiner，1929–）提出的「說服性批評」（the criticism of persuasion）。它是指作為場所體驗的結果所產生的一種深刻的見解：當一個人經歷了強大的具有轉化力的場所體驗時，這種體驗的品質和美感讓他強烈地想要傳達給他人，希望他人也能棲居和體驗這一場所並擁有同樣的體驗。正如斯坦納所說：「從這種旨在說服的企圖中，產生出了批評所能給予的最真實的領悟。」[15]然而，這種具有轉化力的體驗只能來自親身經歷和親眼所見，體驗者必須走入建築的「血肉之中」。因此，讀者不能心滿意足地以為，僅憑本書讀到的內容就足以「了解」這些令人驚嘆的建築作品，更不能說由此便「了解」了更廣泛意義上的建築學。如果您讀完這本書後強烈地想要去體驗這些場所，想要以自己的手足眼耳、以全部的身體性意識去探索它們，那麼我們才算實現了撰寫本書的初衷。

間質力線靜所間式憶景所
時物重光寂居房儀記地場

空間

我們不是僅僅憑藉五官感受去理解空間……我們生活其中，我們把我們的個性投射其中，我們通過感情紐帶和它聯結在一起。空間不僅僅是被人感知的……它是被人用生命去體驗的。[1]

——喬治・馬托雷
（Georges Matoré，1908–1998）

僅僅幾年以前，「空間」一詞還有著嚴格的幾何學意義：它只會讓人們想到一個空的區域。在學術方面，它通常和一些特定的表述詞連用，如「歐幾里得空間」「各向同性空間」或「無限空間」。通常的感覺是，空間的概念最終是一個數學概念。因此，如果有人提及「社會空間」，聽起來就會很奇怪。[2]

——亨利・列斐伏爾
（Henri Lefebvre，1901–1991）

彷彿空間認識到……它與時間相比處於劣勢，於是便用時間唯一未曾擁有的特質──美，來做出反擊。[3]

——約瑟夫・布羅茨基
（Joseph Brodsky，1940–1996）

存在性和建築化的空間

空間是最根本的建築學概念。建築通常首先被看作是對人類有意義的空間的建造，同時也是對空間進行富有表現力的詮釋的藝術。義大利建築歷史學家布魯諾·賽維（Bruno Zevi，1918–2000）在他的名著《建築空間論：如何品評建築》（Architecture as Space）一書中主張，空間是建築最必要的組成部分，只有那些把內部空間當作一種具有藝術表現力的媒介而刻意部署的建造物，才能被納入建築學的範疇。「內部空間……無法以任何形式得到完全的表現，但卻可以通過直接的體驗被理解和被感受，它是建築的主角[4]……建築的歷史主要是空間概念的歷史。對建築的評價根本上是對建築物內部空間的評價。如果它沒有內部空間……這座建築物的結構體……就會被排除在建築的歷史之外……」[5]

空間在所有其他藝術形式中也是同樣根本的概念，在物理界及生物界──從動物的領域主權到人類的空間行為──皆是如此。[6]動物和人類都會在其行為中運用空間監察、空間反應及空間組織等複雜機制，這些機制在大多數情況下都是在潛意識中運作的。甚至語言，從根本上看，在運用空間性和具象化的比喻時，也是建立在空間位置及空間關係的參照體系之上的。[7]我們以自身作為參照點和中心點來感知、認識和描述我們的體驗性世界。

在建築中，空間不僅僅是一個引導行為的媒介，它是特地用來進行精神交流與藝術互動的一種手段，也是用來進行美學表達的對象。建築空間在整個世界與人的領地之間，在實體世界與心理世界之間，在物質世界與精神世界之間起到調和作用。建築的職責是在自然的空間中為我們提供一個久居之家。

建築為人類對世界的感知和理解創造了參照性的視野和框架。誠然，建築的誕生一定是出於某種明確的使用目的，它的功能可以是純粹實用性的，也可以是純粹儀式性和象徵性的，但總之一定是為某一具體的意圖而服務的。然而，除了實用目的，建築還具有一種意義重大的存在性和心理性的職責。人類建造的結構體把平淡無奇、均勻劃一、沒有界限的自然空間轉變為若干對人類有意義、特徵鮮明的場所，從而馴化（domesticate）了空間，以供人類棲居。同樣重要的是，建築為時間長度賦予了人工的度量單位，由此使漫長無盡的時間變得有跡可循。正如哲學家卡斯騰·哈里斯（Karsten Harries，1937–）所言：「建築幫助我們擺脫無意義的現實，取而代之的，是一種以戲劇化手法──或者不如說是建築化手法──轉化了的現實。這一被

圖1
空間和領域性。非接觸性動物（non-contact animal）與其他個體之間所保持的平均距離，被稱為「個體距離」（personal distance）。這是動物和人類生活中，眾多固有的空間行為機制之一。

圖2
沒有內部空間的建築。卡茲尼神殿（Khaznet Firaun），意為「法老的寶庫」，又稱「帶石甕的房子」，位於約旦古城佩特拉。據說這個在岩石表面雕鑿而成的建築結構體建於耶穌時代。在布魯諾・賽維的觀點中，室內空間是建築的基礎，這種定義會把卡茲尼神殿這樣的建築結構體排除在建築的概念之外。

圖3
當負空間被形象化；一個實心的、不可穿透的量體。虛的空間轉化為實的塊體，令人幾乎無法通過體驗來理解它。瑞秋・懷特里德（Rachel Whiteread，1963–）的公共雕塑，《房子》（House），1993。

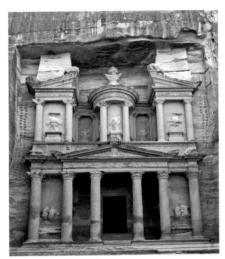

轉化了的現實，引誘我們與之靠近，而當我們臣服於它時，它便賜予我們一種意義的錯覺……我們無法生活在混亂中。混亂必須被轉化為萬物中的秩序……當我們把人類對庇護所的需求簡化為一種物質需求時，就忽略了那種可以稱之為建築倫理功能的東西。」[8]或者又如法國哲學家加斯東・巴謝拉（Gaston Bachelard，1884–1962）所說：「（房屋）是我們用以勇敢地面對宇宙的工具。」[9]同時，宇宙這個抽象且難以定義的概念，又總是出現在建築和人文景觀中，一再地被解釋。地景和建築物其實是濃縮了的世界，是對世界的一種微觀呈現。因此，為人類居住而建造的空間始終也是一個具有隱喻意味的空間。

當然，如果我們就此把建築定義為滿足人類目的、對人類有意義的空間的藝術，那麼必須承認，這樣一來我們便把自然環境也感知為空間性的

布局和實體。山洞、田野、沙漠或大海的空間都可以為我們提供強烈的空間體驗。但通常我們在體驗自身存在的這個實體空間時，會覺得它神祕莫測，不可度量。我們努力探索它的結構，試圖清楚地描述它，使之歸入我們的度量法則並為其賦予特定的心理和文化意義。這種對建築空間的創造，是通過對塊體、幾何關係、結構、材料、尺度、節奏及光線的巧妙處理而完成的。建築空間可以是靜態的或動態的，平面幾何化的或立體雕塑感的，封閉的或開放的，集中式的或離心式的，整齊劃一的或錯綜複雜的。

歷史告訴我們，在一個時期佔主導地位的世界觀，往往會在那個時期的空間結構和空間特性中找到它的表達方式。幾何關係是區分人文空間與自然空間最明確且直白的手段，它賦予人文空間特定的文化與心理層面上

的定義、特徵和意義。自古以來，建築就渴望通過幾何結構和數學比例的運用，把人類的世界和宇宙的法則聯繫起來，以求創造出神界與凡界之間的和諧共鳴。

西方世界便沿襲了這樣一個古代傳統，即把算術（對數字的研究）、幾何（對空間關係的研究）、天文（對天體運行的研究）和音樂（對耳朵所捕捉到的運動的研究）視為數學研究的「四藝」（quadrivium），而繪畫、雕塑和建築則被看作手工業。為了將後三者從手工技術的層次提升到數學藝術的層次，必須為它們提供堅實的理論基礎，也就是數學基礎——這是可以在音樂理論中找到的東西。[10]文藝復興時期的建築師與理論家萊昂・巴蒂斯塔・阿爾伯蒂（Leon Battista Alberti，1404–1472）在談論古希臘哲學家畢達哥拉斯（Pythagoras，c. 570–c. 495 BC）

圖4
一座巴洛克風格的教堂在空間上呈現出的複雜性。這種相互滲透的空間單元所形成的總體空間意象，讓人無法排除感知和判定的模糊感。巴爾塔薩·諾依曼（Balthasar Neumann，1687–1753），十四聖徒朝聖教堂（Vierzehnheiligen Church），德國，巴伐利亞，克羅納赫，1743–1772。

圖5
比例的和諧，一直被視為是讓建築結構得以與包括人體在內的宇宙萬物維度產生和諧共鳴的一種手段。李奧納多·達文西，《維特魯威人》（*Vitruvian Man*），c. 1490，義大利，威尼斯，學院美術館。

圖6
勒·柯比意（Le Corbusier，1887–1965）在現代建築中引入了黃金比例／神聖比例。神聖比例則早在古希臘時代就被運用到建築作品中，後來在文藝復興時期由達文西的好友——數學家盧卡·帕喬利（Luca Pacioli，1445–1517）重新引介。勒·柯比意以這一法則為基礎，創建了他的比例和尺度體系，並設想了人體的基本尺度。勒·柯比意，《模矩論》（*Le Modulor*），1948。

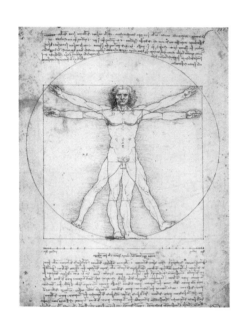

時曾說：「音樂用以愉悅我們聽覺的數，與愉悅我們視覺和心靈的數等同。我們應當從熟知數的關係的音樂家們那裡借鑒和諧的法則。」[11]（譯註：譯文參見《建築論——阿爾伯蒂建築十書》，王貴祥譯。）本著這些關於和諧比例的理想，建築空間也依照音樂上的和音法則進行了比例化，即基於整數的簡單倍數關係。

建築史上兩個基本的理想比例關係分別是畢達哥拉斯諧波（Pythagorean harmonics）和黃金比例／神聖比例（Golden Section or Divina Proportione），兩者均起源於古希臘文化，在文藝復興時期重新被啟用。正如英國藝術史學家，魯道夫·維特科爾（Rudolf Wittkower，1901–1971）所指出的：「相信微觀宇宙與宏觀宇宙相一致，相信宇宙的和諧結構，相信能從圓心、圓形及球體這樣的數學符號就可以理解上帝

——所有這些相互緊密聯繫的觀念都根植於古代，它們曾屬於中世紀哲學及神學中的那些無可爭辯的信條，在文藝復興時期獲得了新的生命……」[12]

本著這種傳統，建築空間被認為是一個客觀的、幾何的、明確界定的空間，一種負的實體（negative solid）或一個缺失的量體（absent volume），又或者是一個被明確定義、封閉獨立並通常被幾何化的空間。然而，對空間的理解在不同的歷史和不同的文化中是各不相同的。即便在西方建築史範圍裡，空間的概念也隨著歷史的發展經歷了戲劇性的變化，在靜態與動態之間，在垂直與水平之間，在連續與間斷之間，在單一與複雜之間搖擺不定。在現代建築中，新的結構準則與建造材料的發展使得建築空間的透明性和連續性不斷增強，就像密斯·凡德羅（Ludwig Mies van der Rohe，1886–1969）的

紅磚鄉村住宅方案（Brick Country House，1924，未建）和巴塞隆納德國館（Barcelona Pavilion，1929）中所反映出的動態的空間性那樣，這兩個設計都把室內的空間向外延伸，使之與室外的空間相互融合。西方人傾向於把空間理解為非物質的、負形的；與之相反，日本人的空間概念——他們稱之為「間」（日語訓讀「Ma」）——把空間當作物體之間與事件之間的間歇，而並不在室外與室內之間進行一種類別上的區分。

現代主義引入了「連續的、流動的空間」概念，把空間描述為一種動態的行進，這種行進是從一個空間位置發展到下一個位置，而不是製造若干獨立的、靜態的空間實體和室內空間。二十世紀初，建築和藝術的現代理論終於把空間概念和時間概念整合為動態的「時空」（space-time）概念，這一概念把空間視為一個包含

立體派對現代「時空」概念的發展產生了決定性的影響。這一概念也改變了有關建築空間的理念，引導人們把建築看成是空間、量體、表面、肌理和色彩之間動態的相互影響。喬治·布拉克（Georges Braque，1882–1963），《拿吉他的男人》（*Man with a Guitar*），1911，布面油彩，116cm × 81cm，美國，紐約現代美術館。

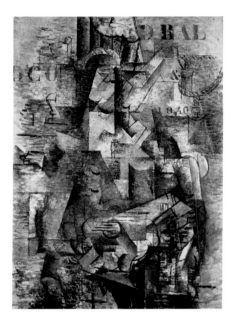

新造形主義（Neo-plasticism，即荷蘭風格派運動〔De Stijl〕）立志打破空間的封閉量體，創造一個具有節奏感的空間連續體。新造形主義的理念被廣泛應用在各個領域中：從繪畫到家具設計，從建築到城市規劃。迪歐·凡·杜斯伯格（Theo van Doesburg，1883–1931），《住宅項目的空間構造》（*Spatial Construction of a House project*），1923，荷蘭，海牙，國立藝術收藏館（Rijksdienst Beeldende Kunst）。

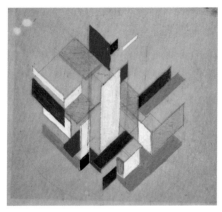

著各種關係、運動、事件和意義的區域，而不是一個封閉、靜態或負形的空間形式。

與此同時，哲學領域也出現了關於人與空間關係的全新的、複雜的思考方式，儘管當時人們對空間的普遍理解，還趨向於把空間視為完全存在於觀察者之外的維度，彷彿我們是在舞台上生活。不過，到了二十世紀中期，德國哲學家馬丁·海德格（Martin Heidegger，1889–1976）指出，事實上，這種理解的反面才是正確的：「當我們談及人和空間，聽起來似乎人立於此，空間立於彼。但是空間並非位於人的對面。它既非外在的對象，亦非內在的體驗。並不存在什麼人與超於人、高於人的空間……」[13]（譯註：譯文參見《詩·語言·思》，彭富春譯。）當我們進入一個建築空間時，一種下意識的投射、識別和交換便立刻發生了：我們

佔據這個空間，而這個空間也在我們的內心佔有了一席之地。我們通過五官感受來理解這個空間，用身體和行進來量度它。我們把身體基模（body scheme）、個人記憶以及意義，投射到這個空間中；這個空間把我們身體的體驗延伸到我們的皮膚之外，實體空間與心理空間便相互融合。依照現象學的理解，空間與心靈——借用莫里斯·梅洛–龐蒂（Maurice Merleau-Ponty，1908–1961）的一個概念——「雙重交叉式地」[14]（chiasmatically）合併、混雜或纏結在一起。

我們並不像常見的「素樸實在論」（naïve realism）所假設的，生活在一個由物質和事實構成的、現成的客觀世界裡。典型的人類存在模式發生在充滿可能性的世界裡，這些世界是由人類記憶和想像的能力所塑造的。我們佔據著存在性的世界，在這裡，物質的與精神的，以及

體驗的、記憶的與想像的等層面，都在不斷地彼此交融。在經歷過的體驗中的，記憶與現實，感知與夢想合為一體。這種實體世界與心理世界的纏結和辨識也發生在建築體驗中。所有深刻的建築空間所具有的倫理力量正在於此；我們對自我的感受（sense of self），將這些建築內化並與之結合。優美的音樂、詩歌或建築作品會成為我們肉體自我和道德自我的一部分，引導我們以更高的敏感度和更深刻的意義感來面對自身的存在。詩人約瑟夫·布羅茨基認為，「像我一樣」（be like me），是一件藝術作品發出的道德指令。[15]

我們經歷的現實（生活性現實），並不遵守物理學上對空間與時間法則的定義與量度方法。事實上，我們經歷的世界更接近於一個夢境，而不是任何科學性的描述。為了將我們經歷的空間與實體空間和幾何空間

圖9

1920 年代，建築開始掙脫封閉量體、對稱性及正面性等限制性意象，向連續性空間的理念發展。這種連續性空間是通過人的行進，以及室內外差別的最小化而被體驗的。密斯・凡德羅，紅磚鄉村住宅，未實施項目，1924。

區分開來，我們可以把它稱作「存在空間」（existential space）。對存在空間的體驗和組織，其基礎在於當中的個人或群體，對這個空間——或有意識或無意識——反射出的含義、意圖和價值觀，它是一個獨特的情境性空間，永遠只能通過個人的記憶與意圖加以解讀。每一種生活性體驗都發生於回憶與意圖、感知與幻想、記憶與願望的交疊之中。用梅洛–龐蒂的話來說，「我們生活在『世界的血肉』（flesh of the world）之中」，[16] 地景與建築賦予這個存在性的「血肉」特定的視野和意義，從而實現對它的組織和表述。生活性空間也是製造和體驗建築（而非幾何性空間或實體性空間）的對象和語境。深刻的藝術作品和建築作品總能投射出一種生活性現實，而不僅僅是一些圖片或對生活的象徵性呈現。正如偉大的現代雕塑家康斯坦丁・布朗庫西（Constantin

Brancusi，1876–1957）所言：「藝術必須在不經意間，猛地一下給人以生命的撞擊，呼吸的快感。」[17]

我們往往從純視覺的角度去理解空間的概念，然而真實的生活性空間總是以一種多重感知性的方式被體驗：除了視覺特徵外，空間還有聽覺、觸覺和嗅覺上的特質，某些建築的材料或形式甚至能喚起味覺感受，英國藝術評論家阿德里安・斯托克斯（Adrian Stokes，1902–1972）就曾寫過「維羅納大理石（Veronese marble）對舌尖的誘惑」。[18] 對建築空間或情境的體驗也不僅僅是一種疊加式的體驗。梅洛–龐蒂曾做如下描述：「我的感知……並不是已經獲得的視覺、觸覺和聽覺感受的總和。我用我的整個存在以一種總體的方式去感知：我掌握了這件東西的一種獨特的結構，一種特殊的存在方式，它同時吸引著我的全部感官。」[19] 對空

間的感官體驗通常來自視覺領域——光與影，但它也有賴於空間的聲響以及空間在觸覺和嗅覺等方面的特性，這些特性很大程度上決定了我們所體驗到的是莊重還是親密，嚴酷還是友善，排斥還是吸引。

空間體驗是通過在空間中的行進所獲得的身體感知。基於建築體驗的身體性這一根本特性，繪畫和攝影只能為建築物的生活性體驗提供一些淺層的提示。在一輪真正的建築體驗中，涵構與物件、遠方與眼前、室外與室內、物質與非物質均是作為一個永恆互動的關係體系而被加以體驗的。一個深刻的建築空間能夠投射出生命的特徵，這個空間以一種泛靈論的方式為人們所體驗。

羅馬萬神殿

The Pantheon
義大利，羅馬
117–127

❶

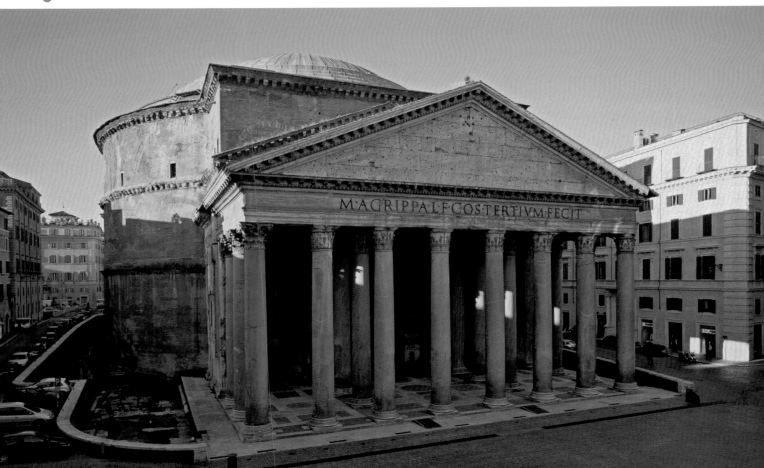

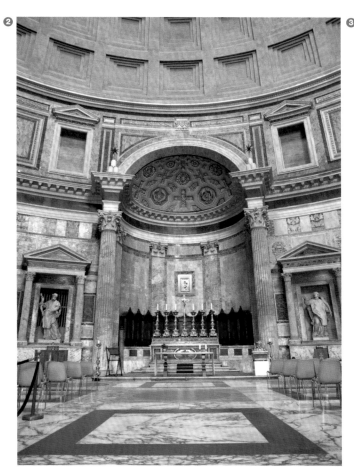

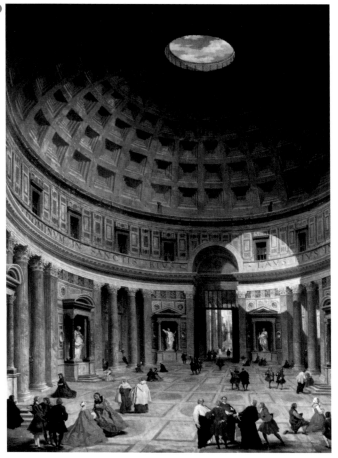

　　萬神殿建於哈德良皇帝（Emperor Hadrian，76–138）統治期間，用於供奉古羅馬帝國的天界眾神。它是有史以來最有力地體現「存在空間」這一概念的建築之一。在疆域廣闊的古羅馬帝國中心，羅馬人建立起了一個集中式的單一空間，藉此把大地與天空連接起來，也使人類宇宙的形式從中得以呈現。在這個宇宙中，人位於其中心——這集中體現了羅馬人對於自己在這個世界上的位置的理解。作為古羅馬空間創造藝術的典範，萬神殿在根本上是一種對內部空間的體驗。它那巨大的澆築混凝土結構體只是一個外殼或模子，僅僅是為了塑造其內部的棲居空間而建造的。

　　不過，當我們走向這座建築的時候，它宏大的內部空間、厚實的磚砌模壁和混凝土建成的外殼並非顯而易見。我們只看到它的圓柱形外觀上露出一組組減壓拱（relieving arch）的印跡，減壓拱用來把結構體的巨大重量傳到地面。在古羅馬時代，萬神殿的內部空間是完全被隱藏起來的。❶ 此時，我們面對的是它的門廊——一個巨大的矩形神殿結構，其正立面由八根不朽的、12 公尺高的花崗岩圓柱組成。因為正立面朝北，只有在夏季的清晨和黃昏時分才能受到光照，所以大多數時候它都處於深深的陰影之中。圓柱頂部托起了堅實的石質三角楣，山形

屋頂的邊線向中間的頂點升起，意在引導我們的目光搜尋頂點之下的對稱中軸線。從圓柱之間穿過，我們走出明亮的陽光地帶，步入陰影之中。一排排紅色花崗岩圓柱形成了三個寬闊的開間，其中最寬的中央開間通向壯觀的青銅雙開大門。門洞裡，空間開始收縮，光線也變得更暗。大門兩側的牆體相互靠攏，天花板也降下來，離我們的頭頂更近了。

　　❷❸ [1] 走進神殿內部，空間豁然開朗，我們發現自己正站在巨大的曲線空間的邊緣，它完全不同於在此之前存在於世上的任何事物。正如考古學家法蘭克・布朗（Frank Brown，1908–1988）所言：「這個空間的形狀是一個完美圓形，是一個完美球體的基座；這完美圓形象徵著古羅馬帝國的疆域邊界，籠罩在這蒼穹般的圓頂之下。它是一個有邊界的、清晰的、完整的、籠罩一切的空間，它有一種既能放大又能縮小的力量。」[2] 萬神殿的平面呈完全集中式，中心與圓心重疊，水平面的四條主軸線（與東、南、西、北四個基本方向精確地對齊）在此相交，並且從這裡又升起一條垂直方向的軸線。這是一條連接天與地的世界之軸，它發端於地面，向上延伸，穿過位於圓頂中心的大圓孔，直指天空。

　　圓形和正方形這兩種完美的幾何形式，在整座神殿

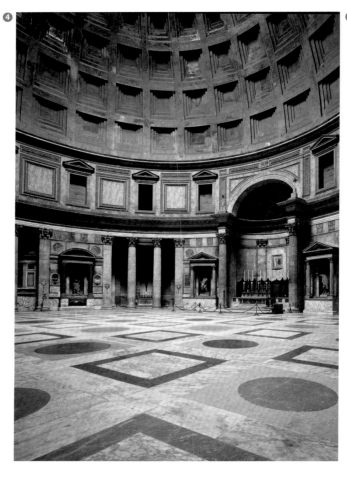

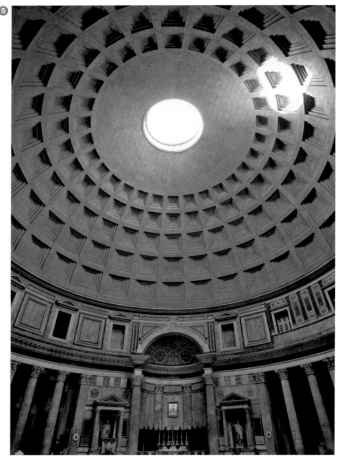

的設計中得到了充分運用。④ 在我們所站立的圓形地面上，長條的花崗岩拼出了正方形網格，每個方格中大理石與斑岩交替鑲嵌，形成了兩種圖案：一種是灰色的正方形中帶有一個深色的圓形，另一種是深色的方框中帶有一個白色的正方形。地面的正中心是一個圓形圖案。近旁，我們看到 6 公尺厚的圓柱形牆體，它是通過在內外兩道磚砌模壁之間的空腔內，注入混凝土而建成的，分為上下兩部分。牆上設有七個深深的壁龕，或稱凹室（加上入口的門洞一共是八個）。凹室前飾有一對圓柱，圓柱支承起上方的簷口（cornice）。在兩個縮進的凹室之間的實牆部分，一個小小的、帶圓柱的神殿正立面從牆體中輕微凸顯出來。整個圓柱形牆體在下半部分採用了和地面同質的大理石貼面，並且也鑲嵌有類似的圓形和方形圖案。牆體上半部分的設計變得更加統一，僅由細細的斑岩壁柱和淺淺的洞口交替裝飾。壁柱和洞口上方是另一道石質簷口，它從牆體上向外凸起，在半球形圓頂的底部投射出一條水平的影線，環繞著整個空間。

⑤ 萬神殿上方的圓頂內可以精確地嵌入一個直徑 43 公尺的球體，而如果球體的下半部分也得以完成，那麼它就剛好可以碰到神殿內部的地面。為了支承起這樣一個史無前例的跨度，古羅馬的工匠在圓頂的混凝土中採用了輕

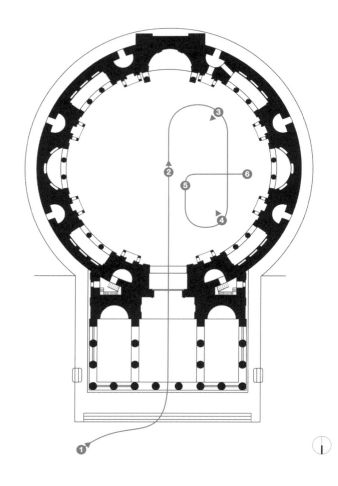

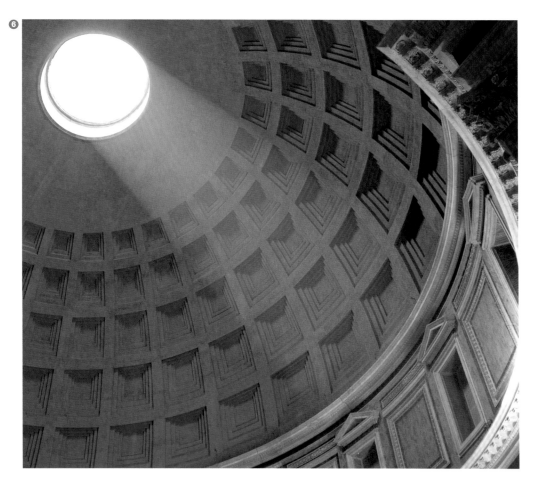

質的火山浮石（volcanic pumice）作為骨材；反之，在厚實的圓柱形牆體內，他們則採用了密度更大、更加堅固的石灰華（譯註：travertine，一種多孔的石灰岩，俗稱洞石。）和凝灰岩（tufa）等當地出產的石灰岩。與下方牆體別具一格的多變色彩和豐富形式相反，圓頂的內壁顯得更為簡潔純粹，光滑的石膏表面上呈現出均勻而暗淡的灰色，令投在上面的陰影顯得格外突出。圓頂的內表面通過正方形藻井的橫向和豎向線條，加以組織和劃分，每個藻井由一系列層層嵌套的方框組成，藻井四條邊的退縮程度各不相同，以致它們看起來比實際情況顯得更高。圓頂中的正方形藻井嵌在動態的、不斷變化的弧線之間，與地面上嵌在靜態網格中的正方形石板形成了互補關係。藻井牆的網狀結構向內彎曲並逐漸收縮，最終到達圓頂中心的圓孔。屋頂上的巨大圓孔直徑為 8 公尺，深度為 1.5 公尺，透過它，我們可以看到天空的湛藍與浮雲的輪廓。

通過圓孔，來自天空的光線帶著漫射的光暈，微弱地照亮建築內部的空間，而強烈的直射陽光則源源不斷地湧入，在幽暗的室內形成一個明亮的大光點。光點的移動使得建築內的棲居者能夠感知一天當中時間的變化以及一年當中季節的變遷。⑥ 隨著天光的流逝，橢圓形光點沿著灰色的、嵌有藻井的圓頂逐漸向下滑落，掠過大理石的牆面，緩緩地橫掃過彩色的石砌地面，然後又爬上另一側的牆面和圓頂，最後隨著太陽落下地平線而消失，只在建築內部留下暗淡的暮光。若是遇到暴雨天氣，我們在萬神殿中的體驗會更具神祕感：空間內部混沌一片，僅有的一束微光來自屋頂的圓孔。它與傾瀉而下的雨水一同湧入，彷若一根光亮的水柱落入房間的中心，消失在地磚中設置的小小排水口中，形成了天地之間一個若隱若現、轉瞬即逝的連接。

貝殼廣場

Piazza del Campo
義大利，西耶納
1262

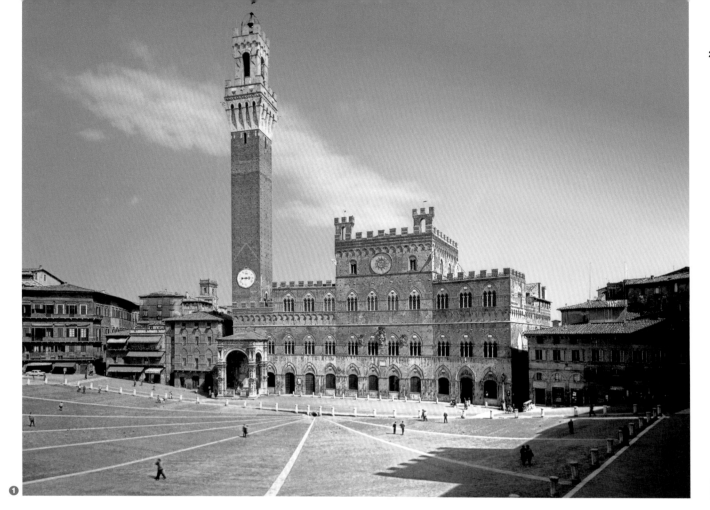

①

在許多人眼中，建於中世紀的貝殼廣場是世上最美的戶外公共空間。詩人但丁（Dante）曾在他的長篇史詩《神曲》（*Divina Commedia*）中對這座廣場讚美有加；時至今日，每年的賽馬會仍在這裡舉行。這座西耶納市民的「公共會客室」，建於一座古羅馬露天劇場的地基之上，依據該城於 1262 年頒布的建築法設計而成。這部建築法針對面向廣場的建築物高度、建築線、窗戶設計都做了規定。貝殼廣場對這座小城來說是一項了不起的成就。在它所落成的十四世紀，西耶納只有 12,500 人口數，因此它的存在證明了公共空間曾在這座中世紀城市的市民生活中，起到極為重要的作用。在它建成之後將近八個世紀的歲月中，貝殼廣場得到了完好的保存，在今天依然能夠獲得國際認可。這說明在我們對日常城市生活的體驗中，合理的戶外公共空間始終是人類的根本需求。

西耶納城座落於三條山脊之上，三條山脊匯集於貝殼廣場。貝殼廣場依照原有的地形沿坡而建，佔據了東南向山脊與西南向山脊交匯形成的山谷的頂端。進入廣場之前，我們首先要通過位於三條山脊外緣的古代城門，然後沿著陰暗狹長的街道向前走，街道沿著山脊頂部的走向而設，隨著自然地形的變化緩緩地起伏。在廣場地勢較高的北側，山脊的街道匯聚成一條東西向呈半圓形彎曲的街道。從這條弧形的街道上輻射出了七條窄道，通往下方的廣場。沐浴在明媚陽光中的貝殼廣場，與隱匿在重重陰影中的小巷形成了強烈的反差。

❶ 走出幽暗的小巷，我們便進入了一個比例和諧的貝殼形開放空間。在西、北、東三面，空間邊緣形成了一條略顯不規則的半圓形曲線，而在東南面則幾乎是筆直的。廣場空間的寬度大於它的深度：寬 145 公尺、深 96 公尺，構成了 3：2 的比例。❷ 面向廣場空間的建築外牆在寬度、高度、簷口做法（出挑式的陶瓦屋頂或城堡式的垛口）和窗子樣式（矩形窗或三聯尖拱窗）等方面呈現出豐富的變化，儘管如此，它們卻共同形成了一種極為協調的建築風格──這尤其體現在它們相同的磚石材料、結構比例、開窗位置和漆成褐色的木質遮陽百葉窗上。這正是源於西耶納城十三世紀建築法所規定的廣場應具有的公共與共享的性質。顯然，在中世紀，貝殼廣場曾是這座城市的市民生活中心。同時我們也注意到，沿著廣場弧形邊緣設置的幾個巷口中，設有大台階的最寬的巷口通往附近的主教座堂廣場（Piazza del Duomo），而那裡正是西耶納城的宗教生活中心。

❸ 在貝殼廣場中，弧形的建築外牆朝向南面、東面和西面，因此可以享受一整天的連續光照。相反，

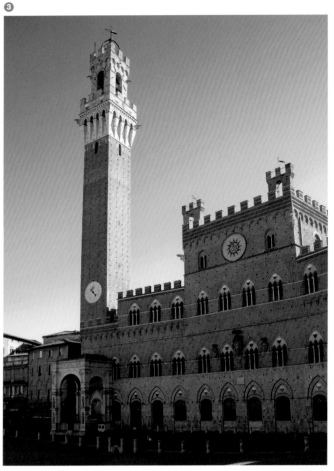

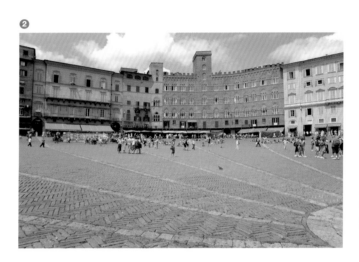

位於廣場東南邊緣的建築──西耶納市政廳（Palazzo Pubblico，1288–1309）和它的塔樓曼吉亞塔（Torre del Mangia，1338–1348）則幾乎完全處在陰影中。隨著天光的流逝，我們可以看到塔樓的影子緩緩地劃過廣場的地面。在市政廳的內部，九人議事廳（Sala della Pace，即「和平廳」）──世上最美的市政議事廳之一──位於距離貝殼廣場地面 16 公尺的高度，它透過四扇巨大的、帶有雙柱的三聯尖拱窗俯瞰著整個廣場。議事廳從中世紀開始就用來舉行市政商討會。1338 年至 1340 年間，安布羅焦·洛倫澤蒂（Ambrogio Lorenzetti，c. 1290–1348）在牆壁上繪製了一系列倫理題材的濕壁畫：《好政府的寓言》（*Allegory of Good Government*）、《好政府對城市生活的影響》（*The Effects of Good Government on the City Life*）、《好政府對鄉村生活的影響》（*The Effects of Good Government in the Countryside*）和《壞政府對城市生活的影響》（*The Effects of Bad Government on the City Life*）。

❹ 在貝殼廣場上徜徉，我們發覺它的地面才是空間中最引人注目和最具感染力的存在。一如它的名字（campo，義語的「大地」或「田野」），貝殼廣場的鋪地將整個空間完完全全地落實在大地之上，以極淺的半

錐形，從位於高處的弧形邊緣向位於低處的直線邊緣的中點傾斜。在低處的直線邊緣，西耶納市政廳正立面較高的中心部分，正好與廣場對面建築的簷口位於同一高度。在高處的弧形邊緣，建築底層是商店和餐廳，它們面向廣場敞開，通過擺放在室外的桌椅向廣場空間延伸。廣場的整個外緣以長方形的灰色大石板鋪設了一圈硬地。硬地與街道同寬，其內緣採用白色的石塊加以鑲邊──這一區域正是供每年賽馬會所使用的跑道。在環繞式鋪地的內部，廣場的主體部分被分為九個扇形。每個扇形區域在靠近弧形外緣的高處較寬，然後逐漸收窄，向位於低處的市政廳方向傾斜，最終交於一點。交點所在的位置設有一口排水井，用以匯集雨水。❺ 扇形部分均以紅褐色磚塊鋪設出人字形（或稱魚骨形）圖案，這一圖案橫貫整個坡地。扇形之間以小塊灰色鋪地石排成的直線加以分隔，這些直線順著坡度方向從廣場的頂部一路向下，通往底部。

當我們處在開闊的、微微傾斜的紅磚表面之上，會發現坐比站更舒服。坐在緩坡朝下看，我們的目光更多地被聚集在空間中的人群所吸引：空間中沒有任何特定視覺焦點。造成這種效果的原因有三：環繞廣場的建築外牆整齊劃一；唯一高聳的曼吉亞塔樓處於偏離中心的位置；西耶納市政廳的立面以一種穩定而均勻的節奏在空間中展開，

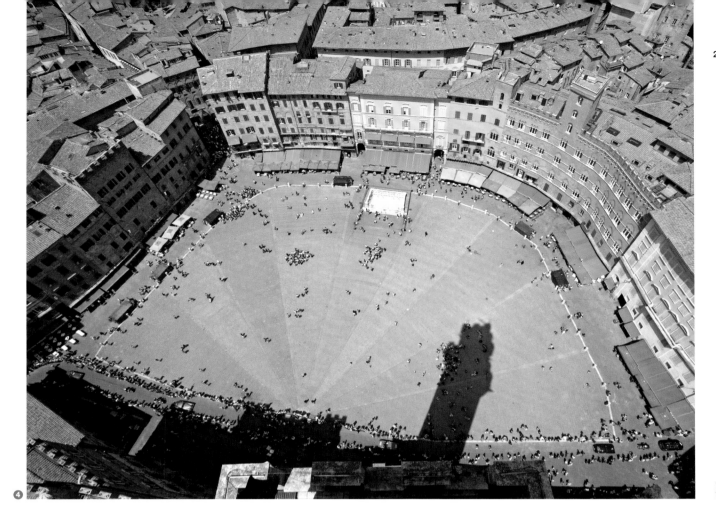

④

並且它的基座上也沒有設置中心對稱式的入口。在緩坡的斜度所產生的觸覺性和身體性反應中，在西耶納市政廳兩側的開口看到的山下遠景中，我們始終能夠感覺到當地自然景觀的地勢地貌。它以特有的方式呈現在我們的體驗中，而這一切都發生在這個極具城市特徵的場所的中心。

⑤

佛羅倫斯聖靈教堂

Santo Spirito
義大利，佛羅倫斯
1428–1436
菲利波・布魯內雷斯基
（Filippo Brunelleschi，1377–1446）

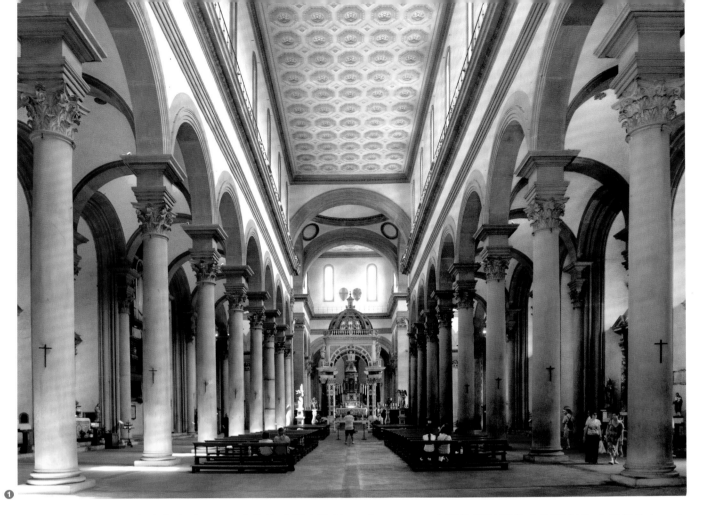

　　佛羅倫斯的聖靈教堂集中體現了文藝復興時期建築師的終極渴望：通過比例上的完美來建造理想化的空間。在這座教堂中，布魯內雷斯基啟用了一種嚴密的幾何秩序，試圖以此將人類智慧的結晶與更廣闊範圍的宇宙秩序關聯起來。通過對古羅馬遺跡的研究，他重拾了古代建築的形式、空間和結構並對其加以改編和轉化，從而在自己的設計與前人的作品之間建立起了聯繫。

　　雖然聖靈教堂的外部未能根據布魯內雷斯基的設計完成建造，但當我們走向這座建築，依然可以領會到建築師的精心安排。他將教堂置於廣場的盡頭，通過一組平緩寬闊的台階將人們引向開闊的入口平台；教堂就位於加高的平台之上，從廣場地面的諸多建築中脫穎而出。❶ 一進入教堂，我們便立刻置身於一片優雅的灰綠色石柱叢林之中。這種柱子以當地出產的一種名為塞茵那石（pietra serena）的砂岩製成，柱頭上雕有風格化的莨苕葉形裝飾。圓柱在左右兩邊各成一排，以整齊的節奏向前展開，把我們的視線引向前方明亮的十字交叉部和上方的圓頂。

　　站在這裡，我們逐漸意識到，教堂的空間以及形成這個空間的所有表面和結構，都是按照一個不斷重複的空間性和結構性的模矩單位來展開組織的。這一模矩以兩根柱子的中心間距為基準，每個模矩單位為 11 臂長

（braccia，文藝復興時期義大利通行的丈量單位），大概不到 6 公尺。我們所在的中殿寬度是 2 個模矩，即 22 臂長（11.5 公尺），高度則是 4 個模矩（23 公尺）。柱子的高度是 1.5 個模矩（8.5 公尺），相應地，中殿頂部帶有高側窗的牆體高度也是 1.5 個模矩。❷ 位於左右兩邊的側廊寬度是 1 個模矩，連接每對柱子的拱券，其頂點高度是 2 個模矩，因此側廊在寬度和高度上都正好是中殿尺寸的一半。中殿的長度是 12 個模矩（68.5 公尺），在圓頂下方與中殿垂直相交的耳堂（transept）的總長度為 6 個模矩（34.25 公尺）。此外，我們所在的地面也通過一個單位邊長為 11 臂長的正方形網格來加以組織和結構化。正方形網格、11 臂長的模矩以及它們以 2：1 的比例展開的方式，貫穿於聖靈教堂的整個建築構造之中，從而使無數單體式的元素和空間得到了統一，形成了具有多樣性的整體。

　　站在入口處，我們無法完全欣賞到教堂在空間比例上呈現的完美，必須透過在其內部的行進對此加以體驗，換言之，用自己的身體來丈量這個空間及其組成元素。沿著中殿往裡走，我們立刻發現自己正不由自主地按照柱子的跨度調節著步伐的大小，同時也根據柱子排列的節奏（空間比例的模矩）及時地調整著步速。❸ 側廊每一個正方

形開間上方所加上的穹窿形拱頂，讓這個空間性模矩得到了強調。每個半球形的拱頂均由兩對圓拱支承，圓拱座落在四根圓柱之上，其中兩根倚靠在圍護牆上，另外兩根位於中殿的邊緣。抬頭仰望中殿的頂部，我們看到，跨越於柱子之間的灰綠色石砌拱券，托起了中殿上半部的白粉牆，牆面在與每個拱券中心對應的位置上設有細長的高側窗，牆頂托起了與地面平行的天花板。

然而在地面上，在我們所穿行的圓柱森林之中，建築師卻沒有用平直的牆壁來界定我們所處的空間。側廊靠室外一側的牆上嵌著半圓柱，其尺寸與中殿的圓柱相同並與中殿的圓柱對齊，二者之間通過拱券連接。每對半圓柱之間設有一座半圓形的白粉牆小禮拜堂。禮拜堂的深度為半個模矩，天花板呈半圓頂狀，平面呈弧形，剖面與中殿圓柱之間的拱券規格相同。這些向建築外部凸出的禮拜堂，與位於它們之間的向建築內部凸起的半圓柱形成了凹凸交替的表面，正如義大利學者喬凡尼‧法內利（Giovanni Fanelli，1936–）所述，讓人「無法估測圍護牆的厚度，因此這些結構不再顯得像是一種有形的物質，而只是一種對空間實體的表述。」[1]圍護牆的波動起伏使得教堂的空間看上去似乎在內外搏動，除了靜靜佇立的柱子，其他的一切都處於運動之中。

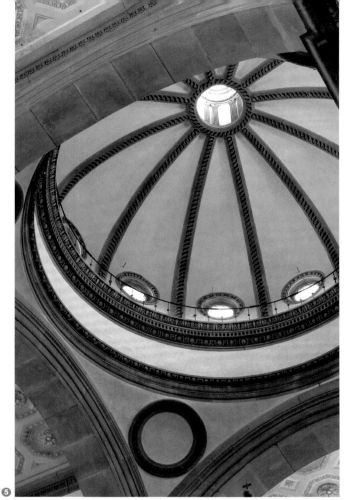

❹

❺

　　圓柱圍合出了教堂中心的十字形內部空間，這些柱子既是真正起到支承作用的結構，同時也具有劃分空間的功能。它們體現了教堂空間設計的基本法則，即通過模矩單元的節奏性重複來實現空間組織。連續的列柱僅在十字交叉部被暫時打斷：布魯內雷斯基在此處設置了四根方形的墩柱，墩柱的頂部，是支承中心圓頂的拱券的起拱點。

❹ 這裡，在十字交叉部的外緣，我們能夠透過側廊上連續的正方形空間看到墩柱後面的空間，並且可以清楚地看到整個耳堂。此外，從這個視角望去，柱子組成的「森林」似乎在無限地擴展。❺ 為了平衡空間在水平方向的延伸，來自上方的明亮光線將我們的視線沿著縱向的軸線向上牽引，經過四個拱券到達圓頂。圓頂底邊周圍鑿有一圈圓窗，十二根石砌的拱肋呈弧形上升，直抵圓頂頂部的圓形天窗。站在這裡，我們能夠看到，四個方向的空間中都充滿了光線，這些空間由柱子的節奏所定義，以波動起伏的禮拜堂為邊界。水平層面的十字交叉部座落在大地之上，它通過縱向連接與象徵天堂的圓頂融為一體。天與地通過「宇宙之軸」（axis mundi）合二為一，為聖靈教堂的空間賦予了一種罕見的超凡脫俗的性格。

橡樹園聯合教堂

Unity Temple
美國，伊利諾州，橡樹園
1905–1908
法蘭克·洛伊·萊特
（Frank Lloyd Wright，1867–1959）

❶

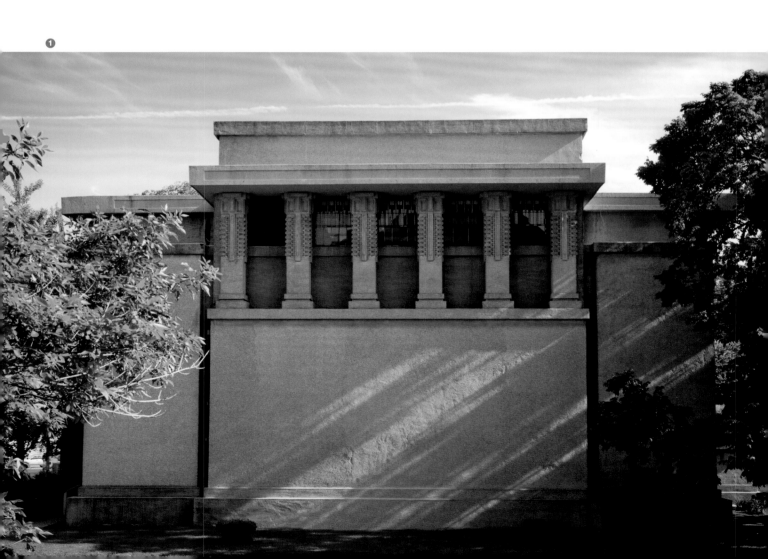

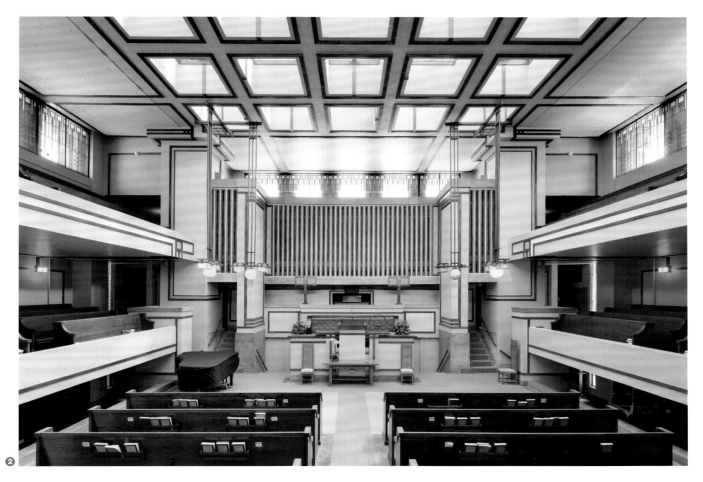

　　聯合教堂是萊特為橡樹園鎮「一位論派」教會（譯
註：Unitarian，基督教的一個派別，強調上帝只有一位，
否定傳統基督教的三位一體和基督的神性。）設計的一座
建築，由建築師親自為其命名。這座教堂是現代宗教建築
史上最早的範例。聯合教堂的設計以萊特對「一位論派」
信仰的深入理解，以及他與這一教派所共持的對「合一」
（unity）理想的信念為基礎，追溯了宗教崇拜活動的本
源。萊特摒棄了傳統上與禮拜場所外觀相關聯的視覺符
號，轉而聚焦於室內——建築的內部空間，對空間、幾何
關係、材料和光線加以轉化，從而創造出一個將共同信仰
加以呈現的神聖場所。

　　❶ 第一次參觀聯合教堂時，我們遠遠地看見一個巨
大的混凝土立方體穩固地佇立在街角地盤之上，實牆上唯
一的開口是躲在懸挑屋頂陰影中的高側窗，除此之外不見
任何明顯的入口方式。實際上，我們要通過綿長的一系列
入口，才能進入教堂：先是貫穿教堂內外的一組彎路，然
後是越來越暗、越來越矮、越來越窄的若干空間，最終到
達入口後，我們便從剛才層層遞增的壓迫感中得到解脫，
進入比室外還要明亮的教堂。❷ 由此我們得到了對教堂的
第一印象：這個空間就如同某種神聖的容器，它凝聚了從
上空落入的自然光並將其留存在四壁之內。❸ 中央立方體

空間的天花板是由橫梁組成的網格，網格劃分出了二十五
扇正方形的彩色玻璃天窗。建築外牆上，在四座挑台的上
方全部設有一排與牆面等寬的高側窗，窗口的上沿緊貼著
向外出挑的屋頂。外牆下方裝有 15 公分寬的又細又薄的
長條狀玻璃，它們將四個轉角樓梯間與圍護牆分離開來。
除此以外，我們在視線高度無法看到任何外部景色。光線
只從頂部進入殿堂，經過鉛框玻璃窗的過濾後被染成琥珀
色，依據彩窗上幾何圖案的形狀在室內散射開來。

　　環繞空間一周，我們很快發現，聯合教堂貌似簡單的
平面—— 一個內含十字形的正方形——建立在嚴密的比
例系統之上，這一系統無論在室外還是在室內都是由內
殿空間的尺寸決定的。內殿的中央空間接近於立方體，
平面是邊長為 9.75 公尺的正方形（1：1 的比例），高度
與邊長大致相等。十字形的縱橫兩臂——有著圍繞中央
空間的雙層挑台，挑台下方是入口通道——均由雙正方
形（長寬比為 2：1 的矩形）組成，尺寸為中央空間的一
半，即 4.9 公尺深，9.75 公尺寬（1：2 的比例）。在平
面和剖面上，這四個雙正方形次級空間都聚集在內殿周
圍，面向中央空間打開。它們在幾何關係上依賴於中央空
間，因為後者是這個十字形結構的中心。四座位於外角的
正方形樓梯間邊長為 3.35 公尺（1：3 的比例），它們使

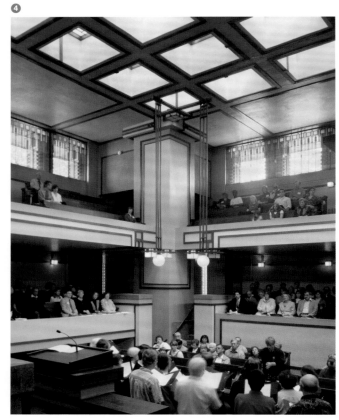

建築的空間構成更加穩固並得以界定。在體驗這個空間的過程中，我們印象最深的就是萊特所使用的完美純粹的幾何圖形。他通過正方形和立方體塑造了建築的形體，將「完美」落實到了真實存在的空間──一個適於敬拜上帝的空間。正如美國詩人惠特曼（Walt Whitman，1819–1892）在《草葉集》（*Leaves of Grass*）中寫下的詩句：「歌唱神聖的四方，從上帝的聖諭出發向前進⋯⋯來自完全神聖的四方⋯⋯」[1]（譯註：譯文參見《草葉集》，趙蘿蕤譯。）

　　萊特在聯合教堂中採用的這種內含十字形的正方形平面，推翻了座椅一律面向布道台的傳統布局，為教友們提供了更多彼此相向而坐的體驗。兩人之間的最大間距不會超過 19.5 公尺，即整個空間的寬度（正好是正方形中央空間邊長的兩倍）。體驗過程中，我們注意到了這個立方體空間的比例、其間充足且均勻的照明以及帶有回聲的音響效果，這些設計都為「一位論派」禮拜儀式中的提問和討論環節提供了便利。❹ 所有人都得到了露面的機會，所有人的發言都能夠得到清晰的傳達，因此，教友之間顯得格外親密，建立起了一種近乎家庭成員般的關係。聯合教堂以「合一」這一整合性特徵而為人們所稱道，這一特徵來源於空間、材料和體驗的融合。其中，教堂的建築材

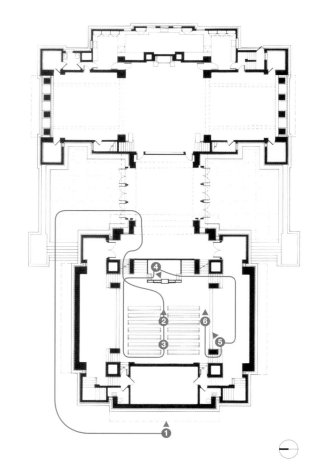

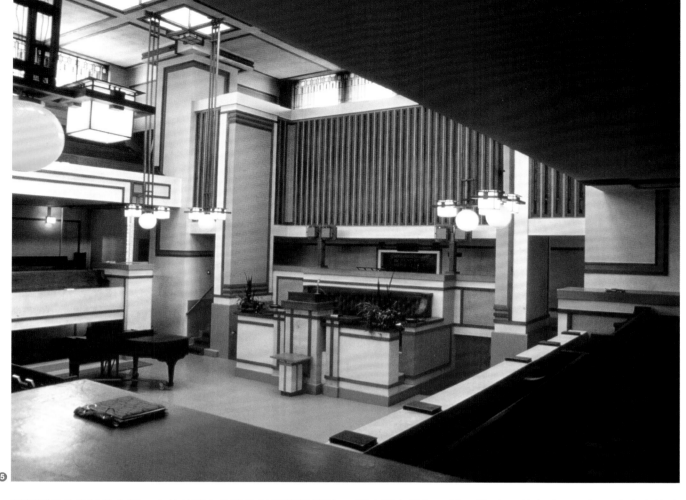

⑤

料起到了決定性的作用。由於外牆上使用的是現澆鋼筋混凝土，室內牆壁塗層使用的是摻有水泥的石膏抹灰，因此，在體驗這座磐石般的建築的過程中，我們會發現其接縫部分或次級部分的缺乏——這正是成就其合一性的關鍵。另外一個起到決定性作用的是柔軟溫暖的橡木元素，它在建築中得到了靈活廣泛的運用，與堅硬冰冷的混凝土產生了一種對位（counterpoint）關係。例如，我們進入教堂時推開的是木門，上樓梯時握住的是木扶手，照明來自木框架的吊燈；我們坐在厚重的木長椅上，被交錯密布於每個混凝土表面上的細細的木飾線條包圍著。

從外觀上看，聯合教堂是一個沉重、堅實、平淡的冷灰色混凝土塊體，但我們在其內部得到的體驗卻與此截然相反：教堂內部由混凝土界定的空間轉化為輕盈的大跨度平面，它們色彩柔和，彷彿由落入凡間的天國之光聚集而成並飄浮其中。**⑤** 所有室內的表面如同被折疊過一般，以營造圍合之感。深色橡木所組成的細長飾條網絡，清晰地表達出了各個轉角處、天花板與牆面交接處的表面連續性。在對這個空間的體驗中，我們能夠時刻感受到「面」與「線」之間的互動，即巨大均一的平面和與之相連的纖細靈巧的木飾條之間的相互配合。此外，室內各個表面的連續轉折也營建出了一種相似的連續性。所有這一切使內

部空間交織為一體。**⑥** 內殿轉角處，四根巨大的墩柱造成了內折的凹角，導致這個空間被分裂、翻折乃至重新引向它的自身，從而造就了空間所隱含的層次或邊界的疊加，一方面使我們無法對空間的邊緣做出單一性解讀，另一方面又製造出了一種空間與形式的真正合一性。每個表面——從整個房間到其中每盞吊燈的尺寸——都遵從嚴格的比例規劃，以正方形或立方體為基本單位進行折疊或開展，從而為這個空間內部的幾何關係注入了無限的生命力。

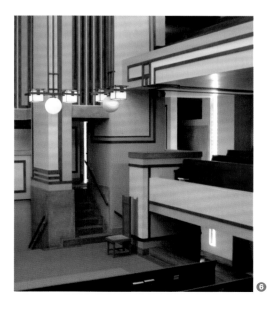

⑥

廊香教堂

Chapel of Notre-Dame-du-Haut
法國，廊香
1950–1955
勒・柯比意
（Le Corbusier，1887–1965）

❶

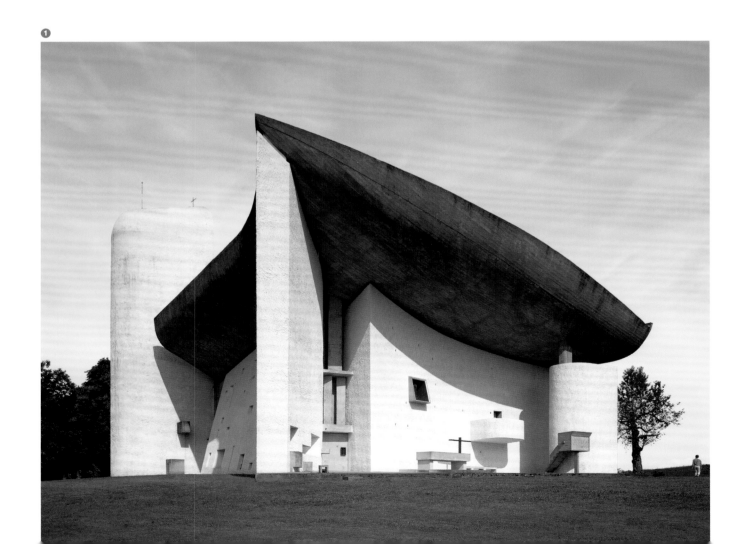

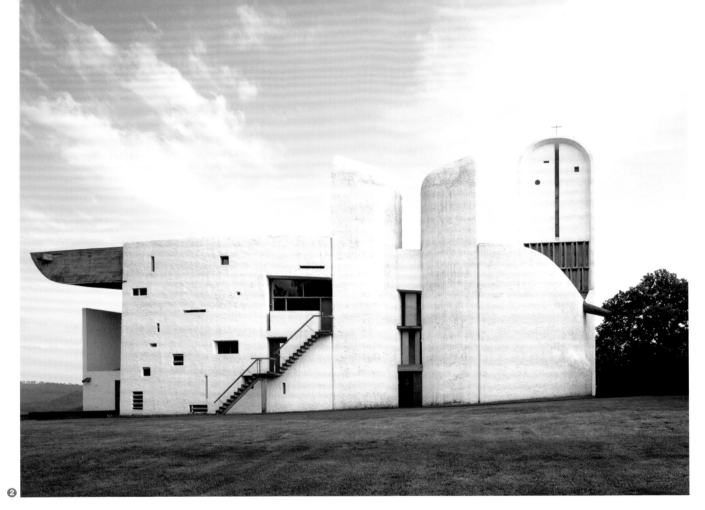

❷

　　廊香教堂是一座朝聖教堂，它建在古代太陽神殿、古羅馬兵營和先前的天主教小教堂的山頂遺址之上，被譽為現代最偉大的祭祀空間之一。這座建築由勒‧柯比意設計而成，以其在空間上和形式上富有動感的造型與它所處的廣袤地景相互呼應，從而將地形元素置於人們注意力的焦點。同時它也成功地塑造了一個極具情感張力的室內空間，一個可以進行私人冥想和精神默禱的場所。

　　我們從遠處就可以望見這座小教堂。朝著它所在的山崗向上走，教堂便緩緩出現在視野中。我們首先看到建築的南立面。立面西側被一座堅實的曲線形塔樓牢牢地固定，塔樓內設有一座小禮拜堂。南立面牆體上方是 1.8 公尺厚的巨型曲面屋頂，由深灰色混凝土薄板構成。它懸架在帶有深凹孔洞的白色粗面灰泥牆之上，俯視著我們，以壓頂之勢向我們襲來。支承牆則呈曲面凹陷，彷彿要遠離我們，然而又向東延伸並逐漸加高，最後停留在與屋頂的端點對齊的位置。❶ 在建築的東立面，牆面形成了一個凹入式的空間。建築師在這裡設置了室外布道台和祭壇，二者處在巨大屋頂出挑最深部分的遮蔽之下。東、南兩側內凹的龐大牆體與屋頂的最高點交匯在東南角上，在山頂的空地上塑造出了兩個分別向南和向東的戶外空間。它們吸引我們與之靠近，為身處室外的我們提供了一種庇護

感。此外，藉由牆面中間退縮、兩端向外敞開的弧形曲線，這座建築又將我們的注意力引向遠方的山脈和高原。

　　廊香教堂帶給我們的最初印象並不是「你好，請進」，它強有力的造型反而激起了我們在周邊的山頂區域進行巡視的慾望。這時我們便能看見四個差異顯著的建築立面，它們分別朝向東、南、西、北四個方向。❷ 北側，兩座圓弧狀造型的禮拜堂塔樓（分別向東和向西）以曲面相對，二者之間形成了一個次入口。這個垂直入口的形式，與西立面上從屋頂最低點向外伸出的巨大混凝土排水口形成了一種對位關係。回到南面，我們在西端的塔樓邊上找到了節慶日使用的主入口。大門內外兩側都飾有琺瑯壁畫。這是一扇旋轉門，推動它，我們穿過大門，進入室內。

　　❸ 此時我們發現自己正處在一個類似洞穴的空間裡。教堂內部十分幽暗，僅被幾束戲劇性的光源照亮。而最令人驚嘆的還是頭頂上方深灰色的混凝土屋頂。屋頂不是從兩邊向中心升起，而是從南牆掃向北牆，中間彎曲下垂，其最低點位於西牆，最高點則在東南角上。❹ 龐大的屋頂上帶有南北向的條紋，這是用於澆築混凝土的木模板留下的印痕。屋頂厚重強大的氣場主導了空間中的一切，它橫切過支承它的四面造型各異的白色粗面灰泥牆。

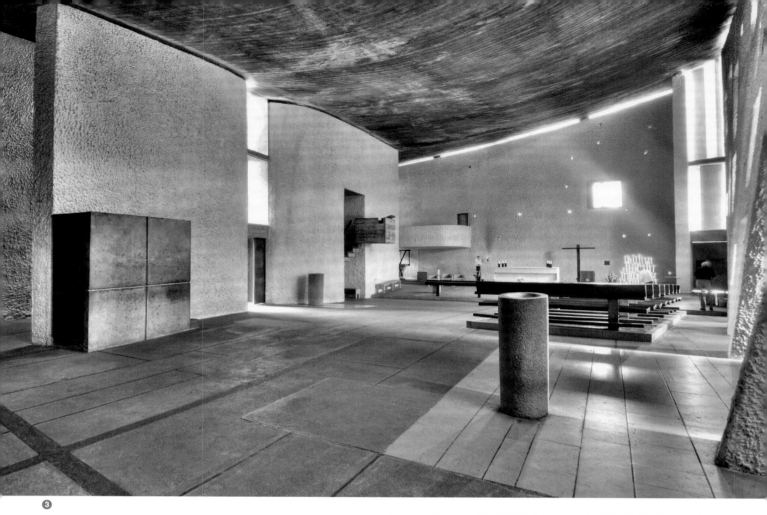

❸

在北面和西面，強烈的垂直光線從小禮拜堂照射進來，使牆面與屋頂的交接處落入黑暗之中。在東面和南面，沿著整個牆頂出現了一條連續的光帶，透過它我們可以看出屋頂越過了牆體，一直延伸到室外。用以承托屋頂重量的，是從牆身中升起的混凝土方柱，方柱量體窄小而間距寬大。在明亮光帶散發出的漫射光量之中，方柱的暗影若隱若現、似有似無，以致頭頂上方的巨型混凝土表面看上去彷彿懸浮於牆體之上而沒有任何支撐。

❺ 我們轉身面向東面的祭壇進行觀察。左側，混凝土布道台從開口伸出，對著向東的小禮拜堂；前方的東牆上散落著一些極小的窗口，光線穿過，如同點點星光；右側，❻ 巨大厚實呈曲面的南牆上設有大量的矩形窗口，每扇窗口都與內牆表面之間形成了急劇傾斜的四條邊線。這面帶有複雜窗洞的牆體在上方與屋頂交匯於空間中的最高點，終日享受著從南面射入的陽光，顯得格外透亮。牆身這個密實厚重的發光體與上方屋頂那黯淡巨大的重量體形成了一種精確的對位關係。❼ 一排排用非洲黃金木（iroko）製成的工藝精美的靠背長椅，位於禮拜堂的右側，靠近厚厚的發光的南牆。長椅下方設有架高的木台座，它讓我們的雙腳在冬天能夠遠離冰冷的地面。教堂的混凝土地面寬 12.8 公尺、長 25 公尺，它被光滑的石頭

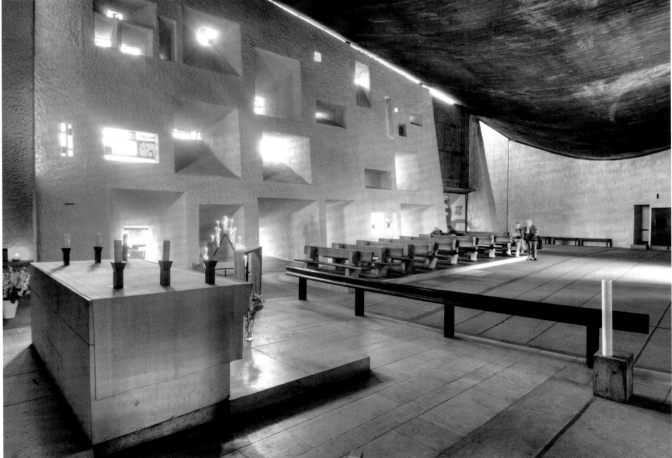

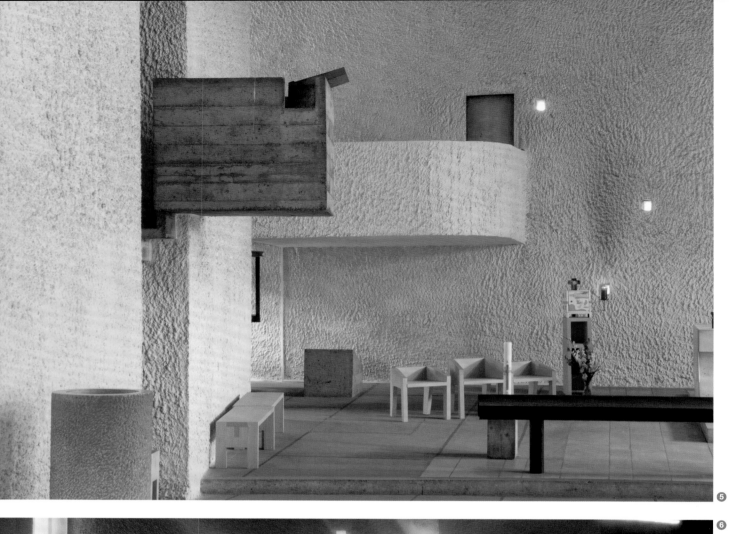

⑤

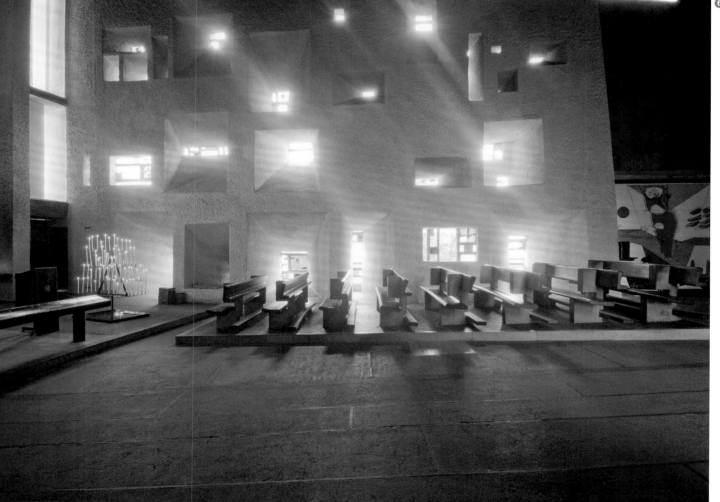

⑥

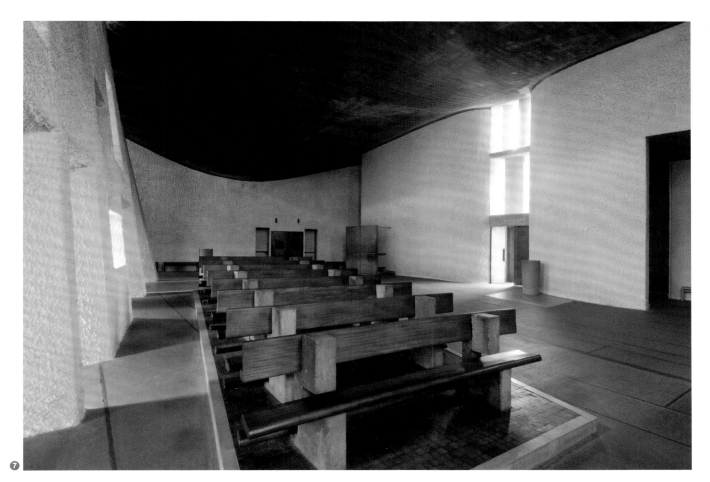

❼

連成的細線分割成一個個長方形，順著下方地表的天然走勢緩緩向祭壇的方向傾斜。在鑄鐵製造的聖餐桌前，地面加高了一層，上面設有石砌的底座，底座支承著混凝土材質的祭壇。位於下陷的混凝土屋頂下方的、不斷傾斜的混凝土地面，微妙地調動著我們的平衡感。我們看到了巨大的屋頂懸在頭頂，卻不見任何明顯的支承方式。這種視覺上的緊張感通過身體的動覺和觸覺感受而得到了強化。同時，這種移情式的體驗也與我們對宗教儀式的體驗形成了一種互為補充的呼應關係：當你沿著緩坡向下朝著聖餐桌走去，離祭壇越來越近時，你因謙卑而彎腰俯身；當你轉過身來，沿著緩坡向上走回自己的座位時，又因實踐了自己的信仰而昂首挺胸，闊步而行。[1]

　　勒‧柯比意在陳述該建築的設計意圖時說道：「和諧，只能通過那些極為精確、嚴謹、協調的東西，通過那些為感覺帶來深度愉悦、不為他人所覺察的東西，通過那些讓我們情感的鋒刃變得銳利的東西而獲得。」[2]如建築師所言，這座教堂正是根據經典的比例系統加以組織的，其基礎是人體的比例和黃金比例（1.618：1），後者最早是由古希臘人創建的和諧比率。然而，在廊香教堂裡，我們並不能真正看到任何可以證實這個比例系統的跡象，因為它已經在建築的肌理組織中得到了完全的昇華。在我們對教堂的體驗中，感官得到了全方位的刺激：迴盪在空間中的講話聲，巨大的木長椅的觸感，在聖壇前行禮時地勢對體位和站姿產生的微妙影響，埋藏在牆身內的古代石塊（譯註：這裡指廊香教堂回收利用了基地上原本建於四世紀的小教堂的廢墟石塊，後者毀於二戰。）散發出的歷史氣息，以及以諸多方式進入空間的帶有神祕感的光線。既古老又現代，這個空間之所以動人，是因為它在我們內心製造了深度精神性的和諧共鳴之感。

洛杉磯聖母大教堂

Our Lady of the Angels Cathedral
美國，加州，洛杉磯
1996–2002
拉斐爾·莫內歐
（Rafael Moneo，1937–）

❶

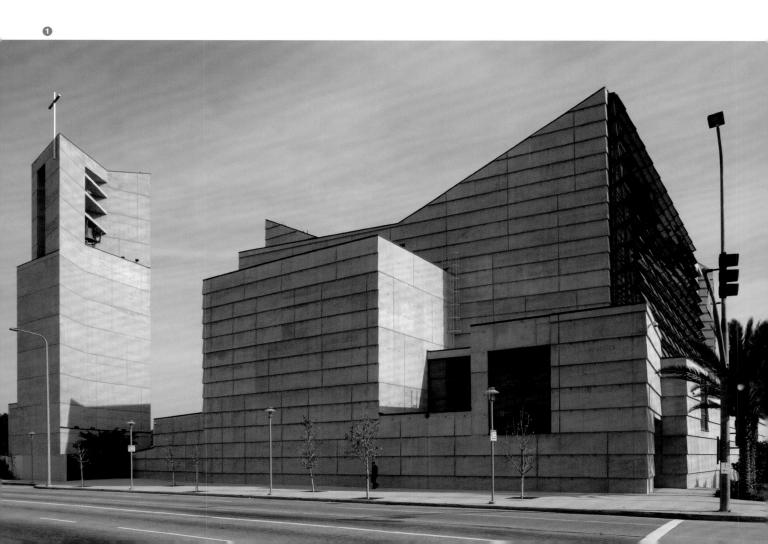

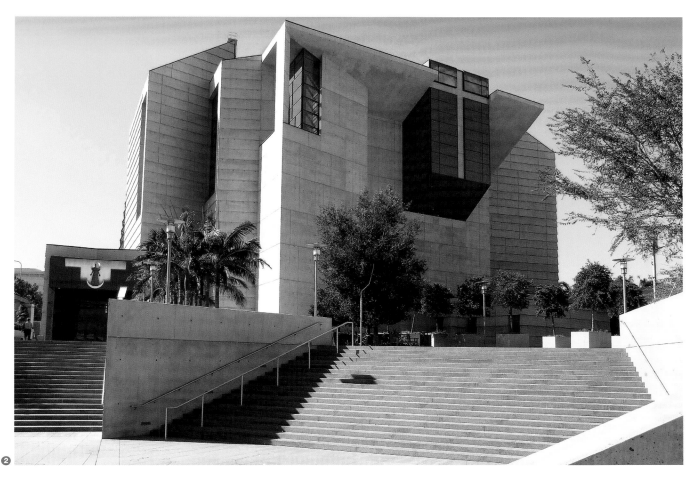

❷

聖母大教堂是洛杉磯市的主教座堂，是該城天主教徒舉行禮拜儀式的重要場所。洛杉磯是世界上最大的城市之一，其市中心地區被城市幹道和高速公路所包圍，體現了汽車在當代美國城市生活中的主導地位。然而，透過建造出一座平靜安詳的精神儀式小島——一個遠離日常喧囂的世外桃源，莫內歐對這種工業現代化景觀予以了有效的制衡。

❶ 教堂座落在龐大的基座之上。基座寬 91 公尺、長 244 公尺，佔據了一整個街區的面積。其下方是停車場，東側形成了一座帶圍牆的大廣場，西側是教堂和鐘樓。由於基座的設置，教堂的地勢明顯高於周圍的城市道路。教堂的雄偉外形是由若干角度各異的塊體組成、極富力度的矩形聯合體，這些塊體聚集在教堂內部的祭壇周圍並保衛著它。教堂的外牆以鋼筋混凝土建成，在西側和南側分別與街道平行，在面向廣場的一側則呈斜向布局。與城市道路相鄰的牆面上飾有粗壯的、凸起的水平條塊，條塊的下緣投下條狀的陰影；入口處和廣場一側的牆面則是光滑的，上面僅有混凝土分縫造成的線狀陰影，以及模板固定件的小孔形成的微妙點狀陰影。教堂的採光窗口由寬大的玻璃塊體組成，它們帶有水平向的凹凸條紋，就質感而言不同於任何傳統意義上的窗戶，反而更接近承托它們的混凝土牆。環繞在基座周圍的厚重牆體被局部架空，我們由此被引入下層的庭院，然後通過台階和坡道來到上層的廣場。❷ 此時在我們前方出現了一個嵌有混凝土十字架的巨型玻璃塊體，它位於教堂東牆的上方，向外出挑。入口大門並沒有設在東立面的中心，而是位於左側。這裡有一扇只有在重大瞻禮日（high holy days）才會開放的大門，為主入口；旁邊還有一扇小門。穿過小門，我們來到教堂內部。

進入內殿，空間高度驟減。我們沿著一條鋪著石頭的緩坡慢慢向上走，逐漸將城市的喧囂拋諸腦後，直至能夠聽見自己的腳步聲以及正在舉行的宗教儀式的種種回響。現在，我們沿著一條與內殿等長的迴廊（ambulatory）往裡走。行進過程中，我們在右側看到了一系列瘦高的、平面呈扇形的小禮拜堂，其牆身以混凝土建成，採用頂光照明。莫內歐沒有按照傳統做法讓禮拜堂背靠在圍護牆上，使之開口向內，而是讓它們沿著內殿的外緣設置，開口向外，對著我們正在經過的迴廊。經過每座禮拜堂時，我們會發現腳下鋪地石的圖案，隨著斜向設置的禮拜堂牆體改變著方向。繼續前行，透過每隔兩三個禮拜堂設置的狹窄的縱向空間，我們得以粗略地瞥見中殿，也能夠更加清晰地聽見中殿裡舉行禮拜儀式的聲音。抵達迴廊的盡端時，

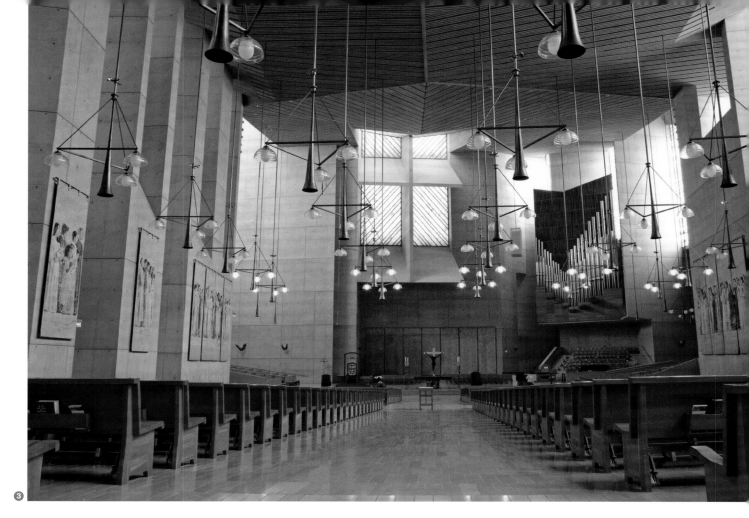

❸

我們注意到鋪地圖案再次發生了變化：石塊不再按直線鋪設，而是排列成了一條條緩和的弧線。弧形線條引導我們轉向右側，進入中殿。

❸ 教堂中殿寬 30 公尺、長 84 公尺，層高從 18 公尺升至 36 公尺。從平面上看，空間從西牆的洗禮堂向著東牆的巨型玻璃窗逐漸打開。從這裡，我們可以看見剛才經過的那些小禮拜堂的後方——高聳的混凝土牆在上方形成了一系列斜出的空間。牆體整齊地排列在空間兩側，比內殿頂部的天花板高出了 6 公尺，和天花板共同構成了內殿的內邊界。在這兩排小禮拜堂牆體的後方和頂部，光線透過設在建築圍護牆上高高的巨型玻璃塊體灑入空間之中。進入空間的光線經過條狀排列的雪花石膏（alabaster）過濾，染上了一層金黃的色澤，在棕褐色混凝土牆的反射下，為整個空間蒙上了一層輕柔縹緲的光暈。禮拜堂牆體的上部成角度向外斜出：斜牆的底面將光線向下反射，照進禮拜堂中，而斜牆的頂面則把光線引入教堂內殿。❹ 懸垂在空間中央的是一片輕微翻折的天花板，以薄木板建成。木板排列成線條走向不斷變動的圖案，與我們剛才在迴廊中見到的鋪地圖案相似。木質天花板的外緣在與小禮拜堂巨大的墩柱狀牆體交接的地方向上翻折，牆體隨之消失在頭頂上方。教堂的屋頂在靠近圍護

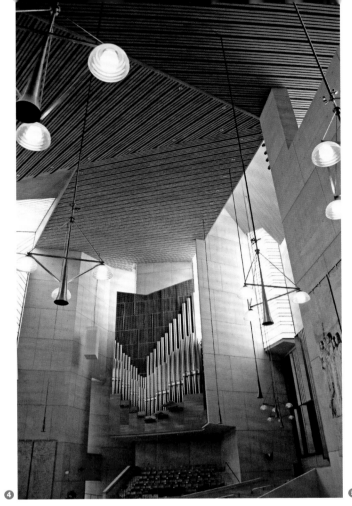

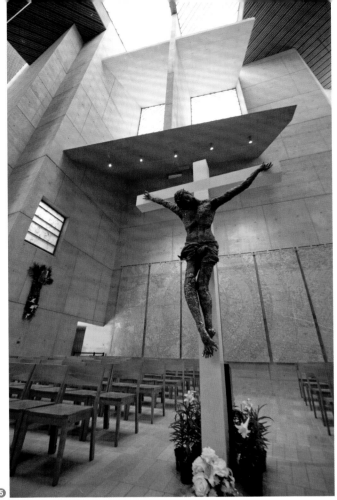

④

⑤

牆的部位被提升起來，向上翻起，光線由此灑入內部空間。坐在木質天花板下方的木長椅區，我們可以直觀地審視和理解這座建築的尺度。

　　沿著中殿慢慢向前走，會發現地面在緩緩地下斜。此時我們意識到，這個平緩彎曲的鋪地圖案其實是一系列以祭壇為圓心展開的同心圓。在十字交叉部，耳堂的牆體在兩側向後退縮，耳堂上方的屋頂朝著教堂的中央向上翹起。如此一來，明亮的光線便沿著耳堂高高的背牆如瀑布般傾瀉而下。在教堂的最高點——位於祭壇上方的東牆頂部，牆身和天花板之間設有一扇巨大的窗子。整個窗洞裡鑲滿了排成 V 形圖案的細條雪花石膏，其間設有兩塊混凝土板，一塊垂直，一塊水平。它們相互貫穿，形成了一個懸浮在空中、被光包圍著的十字架。⑤

　　混凝土牆體現出的強烈垂直性，與它們支承的木質天花板那飾有精細條紋的水平表面相對應；教堂內部空間的空闊，與我們腳下小塊鋪地石那可觸知的細密節奏相對應；混凝土牆的厚重堅實，與經由半透明石頭過濾的光線的輕柔色澤相對應；充斥在空間中的悠揚管風琴樂聲，與信徒禱告時的靜默不語相對應。我們的體驗在以上種種對應關係之中得到了完美的平衡。正如美國建築師卡洛斯・希門尼斯（Carlos Jiménez，1959–）所述，當一個人體

驗過這個空間超凡的精神性之後，再回到外面的世界，會「因為一種難以形容的、更為輕柔卻無處不在的聲音——一種與信仰之神祕共振的光之回聲——而變得堅強。」[1]

空間
質力線靜所間式憶景所
物重光寂居房儀記地場

時間

建築，不僅僅是關於對空間的馴化……它還是一種對抗時間恐懼的深層防禦。「美」的語言本質上是永恆的現實的語言。[1]

——卡斯騰·哈里斯

時間，如同人的思想，就其本身而言是不可認識的。我們只能通過在時間中發生的事件間接地認識它：通過觀察變化與恆定；通過在固定場景中標記接連發生的一系列事件；通過記錄不同變化率之間的對比。[2]

——喬治·庫布勒
（George Kubler，
1912–1996）

我始終堅持「上帝是時間」的想法，或者說，至少神的精神在於此。[3]

——約瑟夫·布羅茨基

現在與過去的時光也許均會在將來重現，而將來業已包含過去。若時光皆永恆不逝則時光也無可挽留。[4]

——T. S. 艾略特
（T. S. Eliot，1888–1965）

時間中的空間

時間是實體現實和人類意識中最神祕的一層維度。在日常生活中，時間看起來是不證自明的，而在更深入的科學性和哲學性分析中，它卻似乎是難以理解、無法定義的。最初，時間被當作神一般的存在受到人類景仰，它被認為具有至高無上的神性，宛如一條從神界流入凡間的生命之河。古羅馬帝國時期的神學家聖奧古斯丁（Saint Augustine，354–430）曾慨嘆道：「何為時間？若無人問我，我知。若有人問我，我則不知矣。」[5]

我們日常生活對時間的理解，似乎都會在科學的嚴密檢查下崩塌，況且今天的物理學界還存在著好幾種截然不同的時間理論。在文學和電影藝術中，時間被視為是完全可塑並可逆的元素。時間的尺度也是千差萬別，例如宇宙時間、地質時間、進化時間、文化時間以及人類體驗性時間等。每個人都知道體驗性時間可以是多麼變化多端，它或取決於人類所處的情境，或取決於人類體驗或期待的視域，這種視域恰好為時間的綿延提供了衡量的尺度。

望遠鏡和顯微鏡的發明拓展了我們對空間領域的兩種極端理解，而攝影和電影中放慢、停止或加快時間的手法，以及速度這一概念的「發明」，也以同樣的方式改變了人們對時間的理解。整整一個世紀之前，菲利波・托馬索・馬利內蒂（F. T. Marinetti，1876–1944）就在 1909 年 2 月 20 日的巴黎《費加洛報》（*Le Figaro*）上發表了〈未來主義宣言〉（Manifeste du futurisme）：「我們斷言，世界的璀璨光輝已經因為一種新的美而變得更加壯麗：速度之美。」[6]

二十世紀初，作家、詩人、畫家、雕塑家和建築師中的一批進步人士，拋棄了客體化的和靜態的外部空間觀念，推翻了軌跡封閉的線性時間傳統認知——例如透視表現法和線性敘事法——從而進入了一個由人的感知和意識組成的、動態的體驗性現實，它將空間與時間、現實與夢境、時事與記憶融合在一起。在現代，我們甚至改變了我們的身體位置與時間流向之間的關係：古希臘人認為未來從他們的身後走近，過去從他們的眼前退去；而我們現在則轉過身來，面向未來，任過去消逝在我們身後。[7]

這些對世界的科學性和藝術性新體驗，一方面把空間和時間這兩個不同的概念加以區分，另一方面也引入了「時空」連續體的新觀念。空間、時間和時空連續體是整個二十世紀建築與藝術理論的中心。「時空」概念最早由瑞士建築評論家希格弗萊德・吉迪恩（Sigfried Giedion，1888–1968）提出，他在出版於 1941 年的專著《空間・時間・建築》（*Space, Time and Architecture*）中

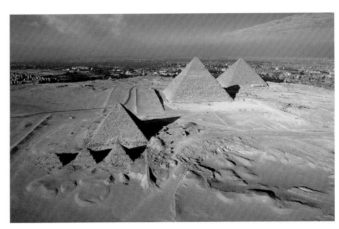

就此論題展開了探討。吉迪恩寫道：「現代物理學中的空間，是相對於一個運動的參照點進行的構想，而非牛頓的經典力學體系中那個絕對靜態的實體。在現代藝術中，自文藝復興以來首次誕生了一個新的空間概念，它引導我們在空間認知的方法上進行具有自我意識的擴展。這在立體派中得到了最充分的證明。」[8] 立體派、純粹主義、結構主義、新造形主義和未來主義的傑作以及廣義的現代建築都反映出，通過觀察者和觀察對象的移動以及對元素和圖像的分裂與重組，可以達到空間和時間的全新組合。在吉迪恩的觀點中，這一新概念最早由數學家赫爾曼・閔可夫斯基（Hermann Minkowski，1864–1909）進行系統闡述。早在 1908 年，閔可夫斯基便宣稱：「從今以後，單獨的空間或單獨的時間注定將褪色成一道影子，只有這兩者的結合才能讓它們繼續存在下去。」[9]

近年來，後現代主義哲學家們指出，自現代以來，我們對空間和時間的關係及其相互作用的認知與理解，都發生了顯著變化。例如，這兩個物理維度之間正在發生一種奇特的反轉和互換——時間的空間化和空間的時間化。我們今天普遍用時間單位來量度空間，反之亦然。我們用時間單位來表達距離（一小時的車程、十小時的航程），也用空間單位來表示時間，像地理上的時區等，這些都體現了空間和時間這兩個概念的反轉。過去幾十年中，又出現了一個全新的現象——時間領域全面坍塌或內爆（implosion），幻化成實時平面螢幕上散亂的碎片。當下人們的生活中充滿了快捷旅行、即時全球通訊和流動的無形資產，這使得世界共時性成了一個合乎時宜的話題。人類學家大衛・哈維（David Harvey，1935–）曾談論過「時空壓縮」的問題，並認為「在過去的二十多年間，我們一直處於時空壓縮的緊張階段，這種時空壓縮對政治經濟的運作，對階層力量的平衡，對文化以及社會生活都產生了具有混淆性和擾亂性的影響。」[10]

顯然，這種「時間坍塌」的現象也反映在建築中。的確，當代建築設計似乎經常摒棄時間的體驗性要素，也就是說，我們看不到漸進的時間連續體和時間的綿延，而更看重時間的即時性和爆發性所帶來的衝擊力。由於速度與時間的步伐不斷加快，我們似乎正在失去記憶的能力。米蘭・昆德拉（Milan Kundera，1929–）對這種後果曾做過發人深思的評説：「慢的程度直接與記憶的強度成正比，快的程度直接與遺忘的強度成正比。」[11]

在過去幾十年中，體驗性時間的加速是公認的事實，只要將其與十九世紀著名的俄羅斯、德國和法國古典

圖3
以掌握天文週期和宇宙時間為目的的建築。巨石陣（Stonehenge），英國，威爾特郡，分階段建於 c. 3100 BC 與 c. 1930 BC。

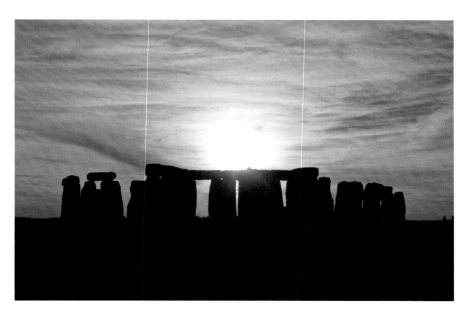

時間

主義長篇小説中所投射出的那種緩慢而煎熬的時間感做個比較就清楚多了。義大利作家伊塔羅·卡爾維諾（Italo Calvino，1923–1985）曾對此做出如下評論：「當代長篇小説的創作或許是一個自相矛盾的命題：其中時間的維度已被打碎，我們只能在時間的碎片中生活或思考，而這些碎片中的每一片都沿著各自的軌道漸漸遠去，轉眼間消失得無影無蹤。要想重新體會小説中時間的連續性，我們只能借助那些在時間沒有靜止也還沒有爆炸的年代中創作的作品。」[12] 一座「慢」的當代建築，可能也是一個類似的「矛盾命題」。所謂「慢」的建築，指的是通過個體對該建築的漸進性和重複性的體驗，能夠不斷成熟、清晰和豐滿起來的建築。這種個體體驗的對象不僅包括建築本身，也包括建築與其涵構和歷史之間的聯繫及辯證關係。或許我們只有在那些創造於

這個匆忙年代之前的建築作品中，才能感受到來自時間的仁慈擁抱。

不同人類文明中所共有的具有推算天文曆法功能的建築，如英國威爾特郡的巨石陣、秘魯納斯卡和朱馬納草原的谷地巨畫、印度齋浦爾和新德里的古天文台等，顯然是出於追蹤天體運行、季節循環和時間進程這樣的明確目的而建造的設施。其實，所有建築結構都能通過光與影的不斷變幻對時間的流逝進行具體化和戲劇化的詮釋。正如卡斯騰·哈里斯所述：「光的作用就是提醒我們，空間語言也是時間語言表達的一種方式。」[13] 建築結構還有另一層開創性的意義，即它可以被解讀為人類心理結構的外化，以及個人與集體的記憶與意識的延伸。建築是一種工具，它讓我們掌握和保留歷史性與時間感，理解社會與文化現實以及人類制度在其中所扮演的角色。

偉大的建築物不僅是歷史遺跡、象徵或隱喻，還應該是展示時間的博物館。當我們走入一座前人建造的偉大建築，它特有的時間模式也會進入到我們的意識和情感之中。事實上，建築化的構造，是對時間在歷史和文化層面上的深度進行測量和表達的首要方式。事實如此，即使我們從未在現實中真正體驗過這些結構也是如此：如果腦海中沒有埃及金字塔或其他偉大建築的形象，我們的歷史感將會是多麼的淺薄和空泛？而當我們真正走入一座歷史建築的時候，便能充分理解它其實是一座為我們提供多樣化體驗的寶庫。在路克索的卡納克神殿中，時間一動不動地佇立在那裡，讓我們體驗到了一個由空間、物質、重力和時間組成的強大的無差別連續體，彷彿這些物理維度還沒有從宇宙大爆炸前的混沌中區分出來。當我們走進羅馬式或哥德式的建築並在其空

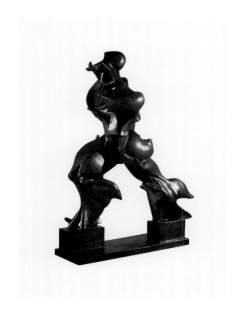

間中行進時，一種莊重而緩慢的體驗性時間感便油然而生。在這樣的空間中，匆忙和急促是不被認可的。

建築實體只能通過人在空間中的行進而被體驗，因此，建築空間從根本上而言是觸知性和身體性的。建築為我們的感知和理解投射出具體的視野，這些視野將我們對空間和時間的體驗加以轉化，此時，建築就創造出它自己被改變了的現實。因此，建築調節著我們對物理現實和時間的解讀。像電影與文學藝術一樣，建築可以加速、放緩、停止甚至逆轉人們對時間的體驗和理解。

關於人類通過建築來體驗和解讀時間這一需求，有一個特別耐人尋味的例子，就是人為設計建造廢墟的傳統。這一風尚源自十六世紀的西歐，此後便越演越烈。我們所知最早人為建成的廢墟，是烏比諾公爵那座位於義大利佩薩羅（Pesaro）的

公園——巴雷托（Baretto），約建於 1530 年，後遭毀棄。廢墟不僅讓人聯想到脫離塵世的隱居生活，也與自然和花園的意象息息相關。這兩個主題後來都曾反覆出現，後者更是在十八世紀達到了高潮。當我們意識到自己並非命運的主宰，所有人類文明的成就終將被自然、衰敗和時間所吞噬，廢墟中的感傷情緒便應運而生。當約翰・宋恩爵士（Sir John Soane，1753–1837）在倫敦的林肯律師學院廣場（Lincoln's Inn Fields）建造他的私宅時（這座住宅包含了無數廢墟意象），他將這座建築想像為一片廢墟，並假想出一名古文物專家，以未來口吻撰寫了一篇虛構論文，名為《林肯蔭園私宅歷史初探》（*Crude Hints Towards an History of My House,* 1812）。[14]

廢墟這一母題也在現代建築中得到了運用。阿爾瓦・阿爾托在他的

圖5 建築的體驗性「速度」。表達緩慢的體驗性
時間的建築。天主教熙篤會的多宏內修道院
（Abbey of Le Thoronet），法國，普羅旺斯，
1160–1190。

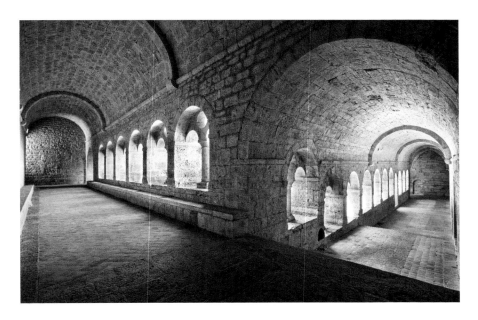

時間

設計中插入了一些關於古蹟、廢墟
和侵蝕感等潛意識意象，以喚起文
化連續和時間層疊帶給人們的慰藉
感，並為柏格森哲學思想中「綿延」
（duration）的概念（意指時間不可
避免的流逝）做出了具體的物質性表
達。阿爾托對圓形露天劇場母題的頻
繁使用，也是他運用歷史意象來喚起
歷史「綿延」的歡欣愉悅之情的一個
例子。

　　對人為歷史感的嚮往和對時間
深度假象的渴望在今天也同樣盛行。
購物中心、飯店、市中心地標、政府
大樓等城市建築都企圖通過虛構的
歷史來尋求時間所賦予的權威性和
懷舊感。美國人文地理學家約翰·布
林克霍夫·傑克遜（J. B. Jackson，
1909–1996）曾經如此形容人們對於
時間體驗的追逐：「一齣兼具歷史性
與戲劇性的幻想劇目越演越烈。不僅
有午炮（noonday shootout）等招徠

性的路邊噱頭，還有歷史劇演出場所
中喬裝打扮的領位員、燭光中的古典
音樂演奏會、高度仿古的盛大晚宴、
對歷史事件片段的再現等。這一切正
逐漸把經過重構的新環境變成若干非
現實的場景，藉此我們得以短暫地重
返黃金時代，同時還能洗清前人的罪
行在我們心頭留下的歷史愧疚感。歷
史，披著它那華美的袍子，重返我們
的世界。沒有什麼教訓需要吸取，沒
有什麼契約需要信守，我們鬼迷心竅
般地被帶進一種天真幼稚的狀態，成
為這個虛構環境的一部分。歷史成為
永不退場的常駐演員。」[15]

　　每一個年代和每一座建築都具有
獨特的時間感和速度感。有的空間緩
慢而耐心，令人心平氣和，也有的空
間急促而忙亂，令人神經緊張。我們
在早期的現代建築中已然感受到時間
在逐漸加快，而在近年出現的某些解
構主義建築中，這種速度感進一步得

到了加強。這些建築往往顯得倉促緊張，甚至產生了瞬間爆炸性的形式。如今的明星建築總是給人一種毛躁不安、橫衝直撞的印象，彷彿時間的維度即將消失殆盡。

當代文化崇尚青春、渴求不老，對老化、磨損和衰敗的跡象感到畏懼。這種難以擺脫的執念加上人工合成材料的質性所造成的後果便是，當代環境已失去了容納和傳達時間痕跡的能力。我們的建築常常看似存在於一個沒有時間性的空間裡，既沒有與過去的聯繫，也沒有對未來的信心。

與這種對青春的覬覦並行存在的，是當代文化對獨特性與新奇性的沉迷。我們這個時代的藝術往往以其出人意料的新奇性而被批評或被賞識。挪威哲學家拉斯‧史文德森（Lars Svendsen，1970–）對此做出了看似自相矛盾但卻具有說服力的論述，他認為這種對「新」的痴迷是導致體驗性貧乏的原因之一：「然而，新奇事物受到追捧的唯一原因就是它是新的，因此事物之間變得沒有差別，因為除了新以外，它就沒有什麼其他特性了。」[16]

我們通常不會意識到自身在生物學和進化論層面上的根本性構造，也不會意識到我們自身的歷史性。然而，事實上，我們並不是生活在孤立的瞬間之中，我們是具有歷史性的存在，在我們的生理構造中有巨大的時間深度在延續。我們周圍的建築環境反映著、並也確實應要反映出這種歷史性，而不是把我們與時間因素脫離和疏遠開來。在現今這個由高科技和全球化統領的世界裡，我們享用著數位科技和虛擬實境帶來的好處，成為被城市馴化的個體。然而我們的身分並不僅限於此。我們同時還是漫長的進化過程的產物，在我們的基因中還藏有採獵者、捕魚者或農耕者的本

圖7
以廢墟母題喚起對過去和層疊時間的懷舊式體驗。院子裡的磚牆是對不同磚型和不同砌築方式的試驗成果。這個院子為我們帶來類似拼貼畫和重建廢墟般的體驗。阿爾瓦・阿爾托，夏季別墅（Experimental House），芬蘭，莫拉特塞羅（Muuratsalo），1952–1953。

時間

能，我們的體內仍然保留著人類在進化初期作為海洋物種和爬行物種的器官殘留。我們肯定也攜帶著相似的精神和心理殘留，這些殘留因素指導著我們的行為和情感。我們可以有把握地設想，建築為我們帶來愉悅感的根本來源不僅僅是審美性的，它深埋在我們的基因構造中。為什麼我們這麼喜歡坐在爐火邊？難道不是因為自從我們的祖先征服了火之後，就一直在火苗帶來的安全感中營造夢想嗎？難道不是因為爐火帶來的歡欣雀躍和家庭溫馨感已經切切實實融入了我們的心理結構之中嗎？[17]這種愉悅和滿足的感覺可以被稱為「原始體驗」。在我們刻意建造的、科技化的生活方式中，我們已經失去了對這種因果關聯的感受能力，而建築的職責正是要重新帶給人們這種原初的存在體驗。建築需要把我們與我們因果性的、體驗性的現實融合在一起，而不是將我們

與之疏遠和隔離開來。

藝術的神奇特性在於它對漸進線性時間的漠視。偉大的藝術作品能夠戰勝時光的鴻溝，不斷以現在式與我們發生對話。當一座古埃及的建築直面我們的雙眼和內心時，它的生命力和真實性與任何當代建築並無二致。源於舊石器時代的阿爾塔米拉（Altamira）和拉斯科（Lascaux）的洞窟岩畫，在歷經兩萬多年的時間真空後，看上去依然與當代藝術一樣鮮活且富有內涵。正如保羅・瓦勒里所言：「一個藝術家的價值足以跨越千秋萬代。」[18]

埃皮達魯斯劇場

Theatre of Epidaurus
希臘，埃皮達魯斯
330 BC

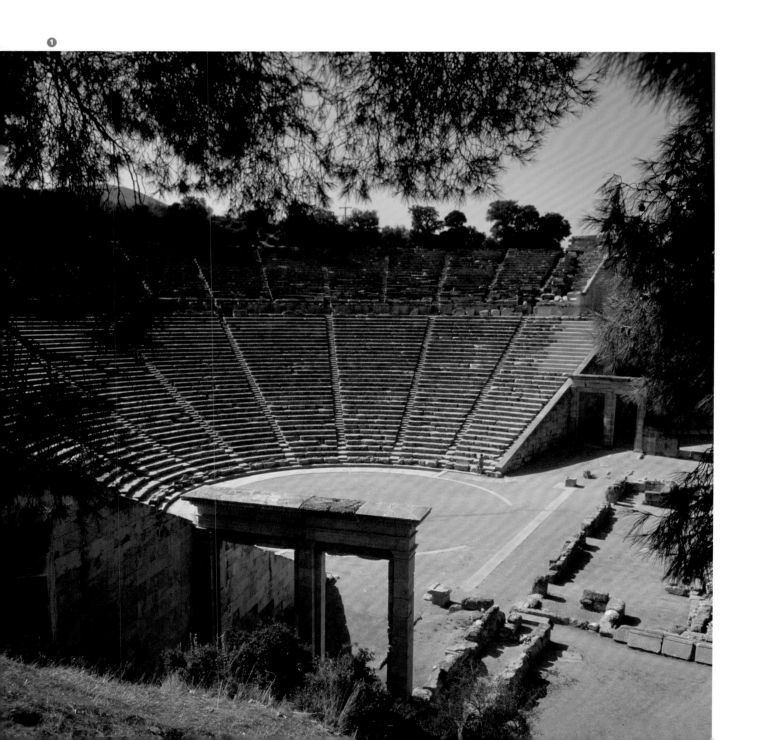

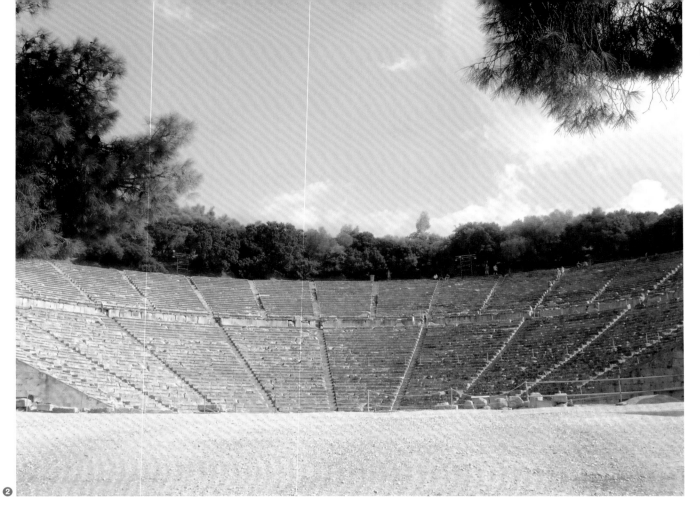

古希臘的社會生活和宗教生活順應著日夜交替與四季更迭的節奏，與自然界息息相關。在座落於埃皮達魯斯的露天劇場中，我們能夠看出這種關聯達到了何種密切的程度。在古希臘，神殿是神祇居住的場所，而劇場是與之相對應的社區聚會場所，用來舉辦具有宗教性、政治性、倫理性和審美性意義的活動。城邦公民聚集於此，將他們共有的文化紐帶加以表達和頌揚。露天劇場一般為下陷式建築。由於藏匿於地表之下，這類建築通常保存完好，也是現今能夠證明古希臘社區活動曾經存在的唯一依據。

從位於西北方向的阿斯克勒庇俄斯神殿（譯註：Asklepios，希臘神話中的醫藥之神。）向埃皮達魯斯劇場望去，我們首先看到的是一座依靠天然地形開鑿出來的龐大的建築體，它佔據著山腰上的一個皺摺位置。❶ 走向劇場，我們繼而看出這是一個弧形內凹的、淺淺的倒錐形，它在沿著山坡不斷加高的同時，也在水平方向呈階梯式逐級後退。劇場嵌入地面之中，與自然地形親密地融為一體；與此同時，它在整體上的幾何精確性充分顯示出了人類智慧的偉大。劇場的結構是以舞台為中心層層展開的同心圓：最大的圓直徑為 110 公尺，中心舞台直徑為 18 公尺。從中心舞台到劇場最高處的通道，觀眾席高度升至 21 公尺，進深為 43 公尺——比例為 1：2。看台的下

半部分設有 33 排座位，其曲線外緣超出了半圓形的範圍繼續呈弧形延伸，環繞在中心舞台的兩側。看台的上半部分設有 22 排座位，其外緣只比半圓形的範圍超出少許。這兩條圓弧的夾角之所以不同，是為了與地形的坡度相貼合。因此，劇場外牆的上半部分（與山體較高處連接）比下半部分更加靠後，也更加舒展。

從側面進入，我們沿著兩組巨大的擋土牆向前走去。這兩組擋土牆將劇場看台的外緣向外延伸，越過了自然地面的邊界。❷ 來到中心舞台，放眼望去，階梯式觀眾席所組成的壯觀弧形斜坡似乎依附於一塊完整的巨石之上，彷彿古代工匠直接在山坡的天然岩石中開鑿出了一整片巨型石壁，而後又在石壁上切割出了一排排觀眾席。經過二十四個世紀的風吹雨打，這些大石塊之間的接縫仍然緊密，令人嘆為觀止。❸ 沿著巨大的石階向上攀登，只見每一排座位都對應著兩級踏步，同時我們注意到座位和踏步在細節上的處理方式：每排座位出挑的前沿向下轉折，與通往後一排座位的第一級踏步的前沿對齊；第二級踏步的前沿則正好和後一排座位的腿部空間的前沿對齊。為了呼應這一細節，每排座位前沿出挑部分的底部和座位立面之間的交接處，並沒有被切成直角，而是做了圓角處理——因為隱藏在陰影中，我們通過手的觸摸才發現了這一

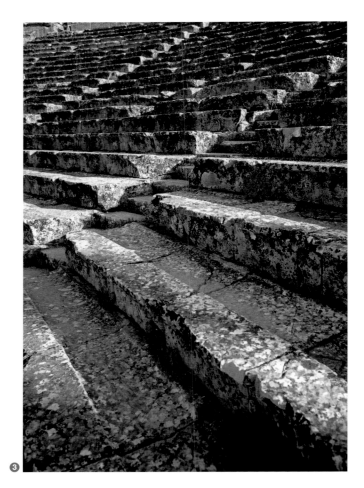

❸

細節。另一個同樣微妙的細節是，每一排座位的高度，都比它後面那排座位留給腿部的地面略微高出一點，如此一來，前排的座位和後排的踩踏區域就得到了明確界定。

我們轉身面朝下方舞台，在這些從巨石中開鑿出來的座位坐下。❹ 劇場最先呈現給我們的不是舞台上演出的劇情，而是向四面八方延展的地景：左邊，我們看見阿斯克勒庇俄斯神殿的遺跡；右邊，一座山峰佇立在不遠處；而在正前方（北面），從面前向外展開的是層疊起伏的山巒（劇場的中軸線正好對準山間的一個缺口）。視野中，處處風光旖旎，令人心曠神怡。面前壯闊美景的左右兩側，為劇場的低角度圍護牆所夾持，因此碗狀的露天劇場，便與更為巨大的地景凹面合為一體。大自然為劇場提供了空間背景，而太陽每天的東升西落及其在四季中的軌跡變化，則為發生在前景（舞台上）的表演設定了時間節奏。

此刻，我們對劇場的理解又深入了一步。為了突出舞台在劇場中的特殊地位，建築師採用了十分細膩卻行之有效的處理方式，令人印象深刻。首先，整座建築中只有舞台被賦予了完整圓形這一完美幾何形式。❺ 與劇場內其他區域的地面不同，圓盤形的舞台不是石砌的，而是採用了夯土做成的光滑表面。舞台地面的外緣鑲了一圈石塊，石塊嵌入土地中，頂面與舞台的夯土地面齊平。在舞台的

石塊鑲邊外沿與觀眾席的內沿牆基之間，設有石砌淺溝，淺溝在靠近舞台一側的內壁採用石塊貼面。石塊貼面的斷面呈半圓形，它微微向淺溝方向凸起，連成了半個圓環。石塊弧形線腳的底面消失在它自身的陰影中，使夯土地面的舞台看起來像是一個脫離地面的圓盤，微微飄浮在石砌淺溝的底面之上，獨立於劇場的其他部分。

坐在劇場中，我們感覺到身下緊貼著大地的石頭，感覺到灑在背上的溫暖陽光，也感覺到迎面撲來的和煦而乾燥的微風。有人站在標誌著舞台中心點的圓石上開始講話，我們便進一步感受到了這個空間卓爾不凡的聲學品質。雖然身處室外，面向空曠的大自然，聲音卻在劇場的空間內得到了極為有效的傳播。即便我們坐在觀眾席的最後一排，也能夠聽到舞台中心一枚硬幣落地的聲音。演員無需刻意抬高音量，就可以將聲音清晰地傳遍整個劇場。這個共鳴效果好得出奇的空間，是由和諧的幾何關係組織而成的，它從大地的骨骼中脫胎而出，向著遠方的群山敞開懷抱。埃皮達魯斯劇場令我們體驗到了一種依據太陽的位移節奏，而加以編排的人類生活世界與自然景觀之間的融合。置身於此，正如耶魯大學教授文生・史考利（Vincent Scully，1920–）所言：「人與自然的整個可觀測宇宙，在寧靜的秩序中合為一體。」[1]

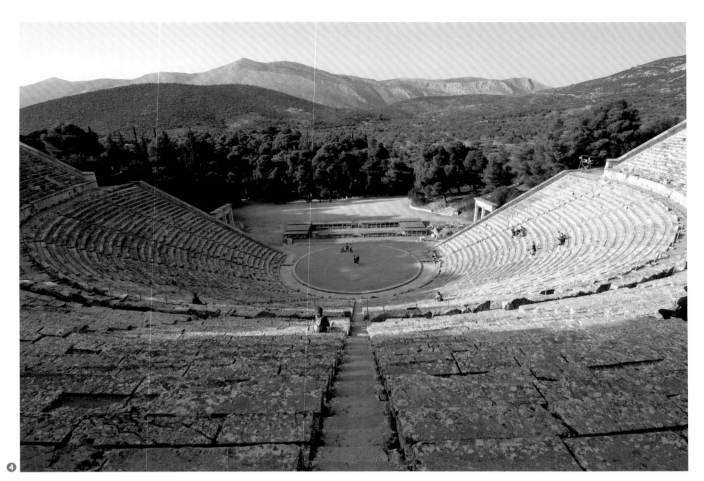

時
間

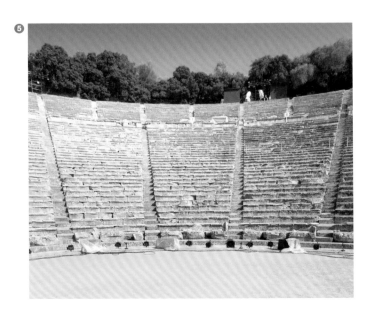

❺

埃
皮
達
魯
斯
劇
場

勝利宮

Palace of Fatehpur Sikri
印度，法特普希克里
1569–1585

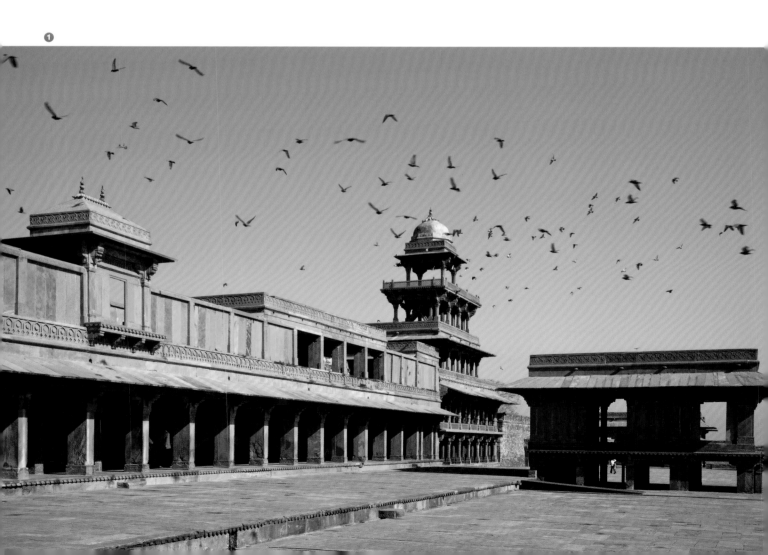

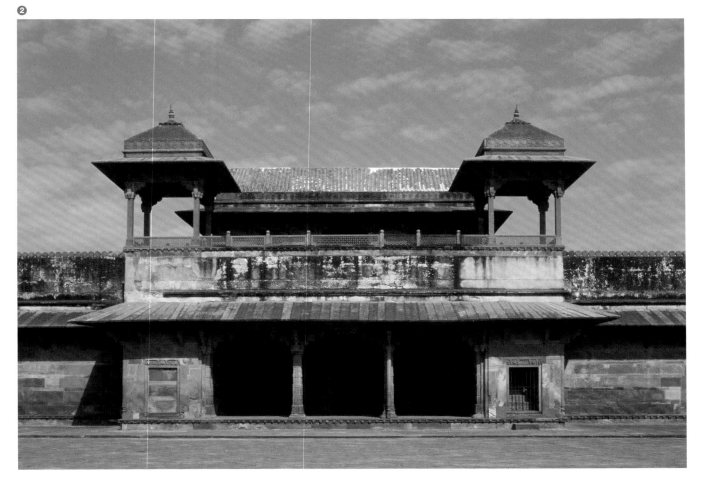

　　這座皇宮由蒙兀兒帝國的阿克巴大帝（Akbar the Great，1542–1605）主持建造，位於法特普希克里（Fatehpur Sikri，波斯語的「勝利」），與清真寺、商隊驛站、蓄水湖等其他主要建築共同構成了新都城的中心。城中只有這座皇宮和清真寺的平面布局正對四個基本方向，這顯示出了皇權和伊斯蘭信仰之間的密切關係。不過，清真寺採用形式簡單的矩形平面，僅由一座庭院構成，而皇宮卻是由一系列布局更為鬆散的矩形庭院組成的建築群。這些庭院依對角線方向排列，朝著山脊的頂部逐級加高。整座皇宮被高牆所包圍，從而創造出了一個私密的內部世界，一個遺世獨立的場所。

　　❶ 來到皇宮內部，我們便置身於一系列層次複雜的空間中。幾乎所有空間的地面層都設有開放式的敞廊。我們在敞廊中穿行，時而包裹在室內的陰涼裡，時而沐浴在室外的陽光下，對時間的感知也相應地產生了快與慢的交替變化。豔陽高照，庭院顯得遼闊無邊，從一頭走到另一頭需要很長時間。與此形成對比的，是庭院四周藏匿在陰影中的敞廊和樓閣，它們採用了小巧的家庭住宅比例，只限於短暫的停留。在我們的體驗中，這座皇宮形同一座陽光四溢的迷宮，每座庭院的大小、形狀及其四周建築的性格都各不相同。因此，每當我們走入一座新的庭院，都不

得不重新定位，才能找回自己此刻所在的空間秩序。始終如一的是敞廊中 3 公尺寬的柱間距所形成的節奏感，它成了測量行進的一種尺度。一直不變的還有建築在光照下投射的影子，這些連續不斷的影子標明了我們與四個基本方向之間的關係，為我們在這座由高牆築起的巨型迷宮內進行定位提供了可靠的依據。

　　宮殿和敞廊的柱子、橫梁、牆體和漏花隔屏，以及庭院的地面全部採用當地出產的紅色砂岩石板建成。石板經過精雕細琢，為整個場所賦予了一種統一的性格，令人過目不忘。皇宮內的紅色砂岩地面採用階梯平台式的處理手法，時而上升，時而下落，形成了一系列低矮的基座和庭院。這一處理手法同時出現在室內和室外的地面，由此將皇宮的全部空間編織在一起。在庭院的地下和建築牆體的內部含有一套精心設計的輸水系統：在古代，生活用水可以通過水渠和暗槽傳送到皇宮的各個角落。在炎熱乾燥的印度，這一設計既滿足了功能性的需求，又帶來了感官上的舒適。皇宮內，我們出乎意料地幾乎沒有受到高溫的困擾，因為涼爽的微風從通透的建築中穿堂而過，驅散了陽光的炙熱。

　　皇宮中兩個最重要的空間是阿克巴白天駐留的宮殿和夜間就寢的後宮，二者以一種互補的方式彼此聯繫起來。

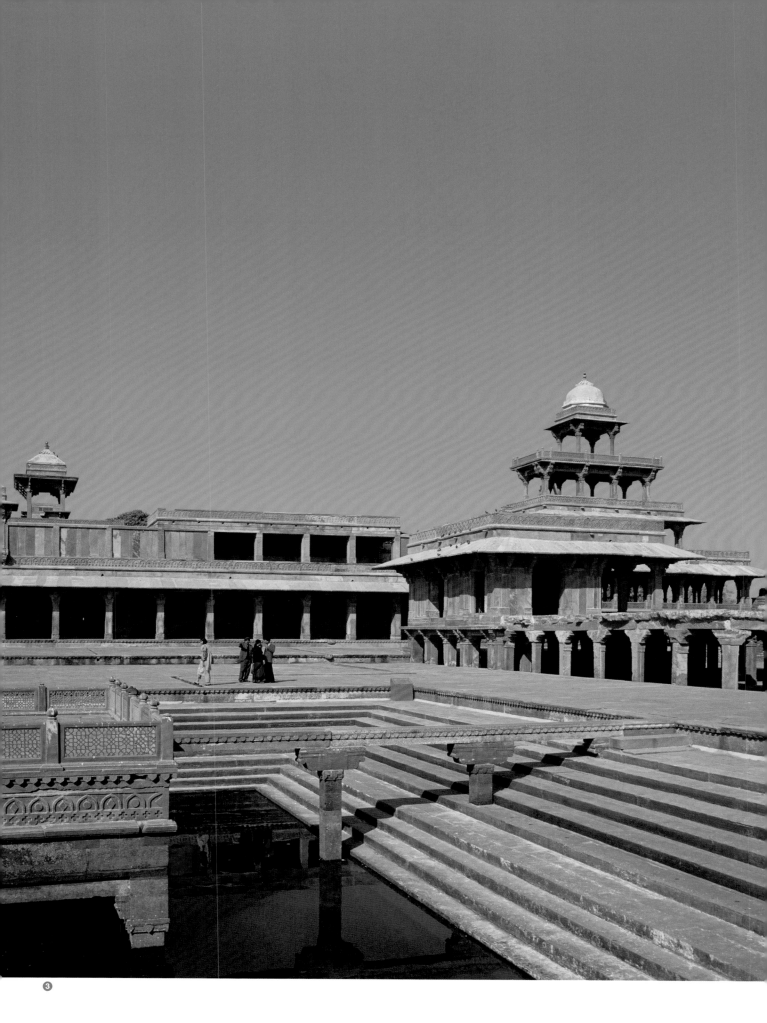

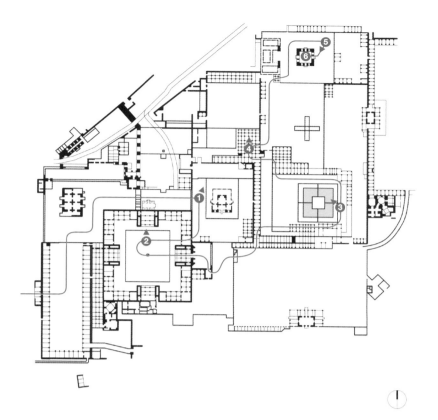

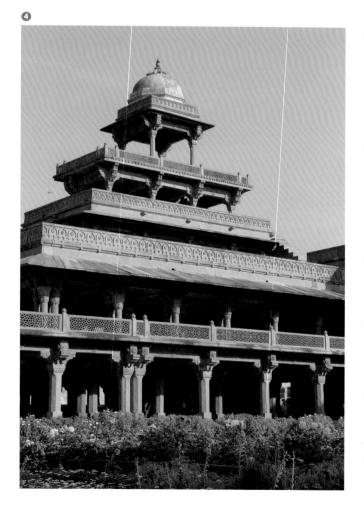

❹

❷ 後宮是整座皇宮中最正式的中軸對稱空間，由一系列帶有厚重分隔牆的房間組成，房間共同圍合出了一座 55 公尺長、50 公尺寬的中央庭院。庭院四周，四個立面的中央都是兩層高、中心部位敞開的寬大樓閣。庭院四角各有一個塔式房間，這些房間必須經由隔壁房間的內部才能進入。除了浴池，後宮空間是整座皇宮中遮蔭最深的部分。後宮庭院的中心部分以一圈由水渠所形成的深深陰影線，與外圍部分相分隔，在我們的體驗中形同一座石島。

　❸ 阿克巴白天的居所卻出人意料地採用了非正式和不對稱的格局。中心庭院外圍的四個立面各不相同，庭院的西北角也沒有封閉起來，而是通過一座兩層高的樓閣把宮殿與庭院牢牢固定在地面上。樓閣的底層是敞廊，二層則較為封閉。庭院的東、北、西三個立面都設有敞廊；南側的建築中藏匿著皇帝的居所，它的三個樓層也都設有通長的敞廊，遮蔽在深深的陰影中。庭院東端是一座邊緣呈台階式跌落、邊長近 30 公尺的正方形蓄水池，四座極窄的小橋分別從四個方向跨過水面，伸向位於蓄水池中央的島式平台，平台的中心設有架高的正方形寶座。這座水池是皇宮內面積最大的水體，意在顯示出皇帝住所的尊貴地位──皇宮建築群裡真正的綠洲。

　　阿克巴的兩座宮殿關係密切，二者之間通過其他建築

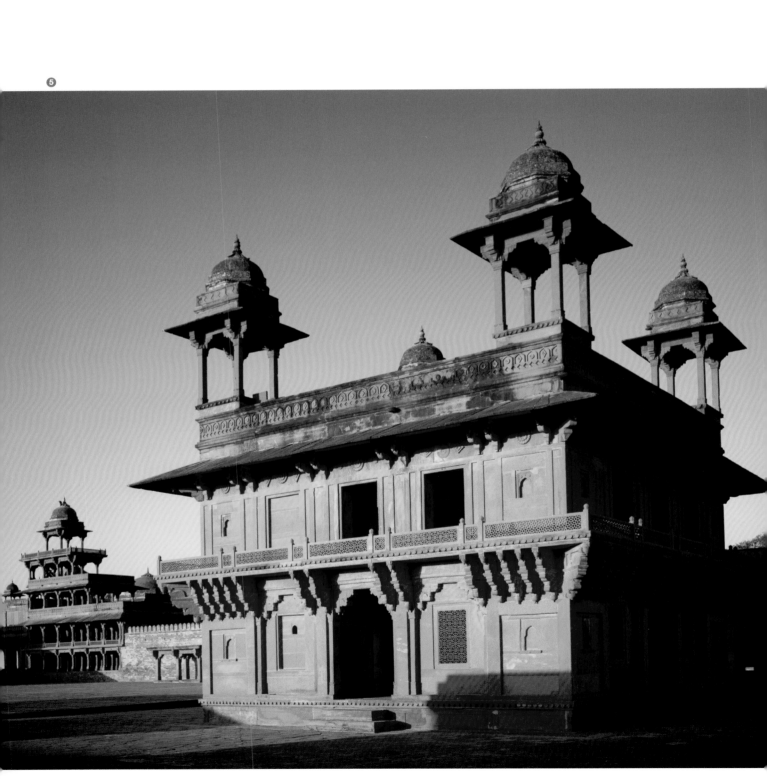

⑤

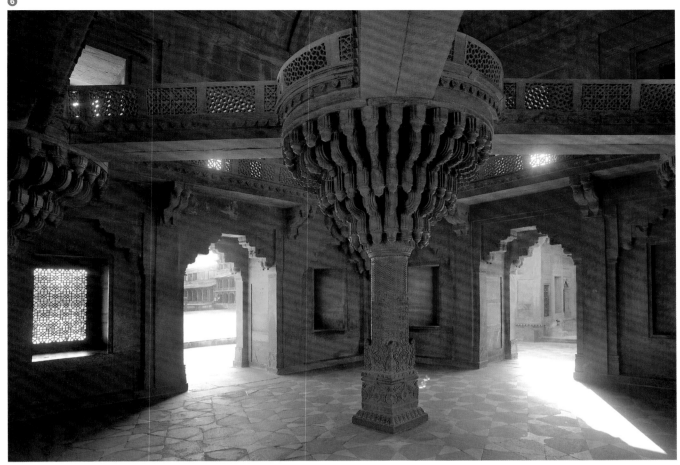

進行著一種對話，媒介之一便是全部由敞廊組成的「五層殿」（Panch Mahal）。五層殿自下而上逐層收縮，最後在頂層形成了一座由四根角柱托起的涼亭。❹ 作為皇宮內最高的建築，這座完全通透的、以列柱構成的空間金字塔是皇帝退朝後獨自靜思的地方，也是他與當時五大宗教（伊斯蘭教、印度教、佛教、基督教和拜火教）首領進行會談的地方──阿克巴大帝希望不同的宗教能夠在他的統治下達成和解。我們站在五層殿的頂層，極目遠眺四面八方的景色。清風徐來，我們感到自己彷彿處於世界之巔，與浩瀚的宇宙緊緊相擁，在歷史的長河中穩步前行。

❺ 在五層殿的東北方向是「樞密宮」（Diwan-i-Khas）。這是一座兩層高的建築，平面呈正方形，邊長為 14 公尺。樞密宮是皇宮中最堅實的建築，外牆厚度達 2.5 公尺。屋頂平台設有圍牆，四角各設一座涼亭。底層四個立面的中央各設一個門洞，門洞通向建築內部雙層高的中心房間。中心房間的平面亦呈正方形，邊長為 8.5 公尺。❻ 房間中心佇立著一根精雕的石柱，從正方形的基座開始，自下而上依次變為八邊形、十六邊形和圓形。圓形柱身上頂著一個巨大的倒錐形柱頭，柱頭由一道道呈放射狀排列的、外輪廓如蛇形蜿蜒的托座（bracket）逐級向外伸展而成。繼續往上，柱頭的頂部托起了一座小小

的圓形平台，平台透過四座狹長的石橋，與二層迴廊的四個角落相連。這個造型奇特的結構體，清晰地喚起了我們在皇宮庭院那座帶有四座小橋的台階式蓄水池的體驗。不過，我們現在不是站在橋上俯視水面，而是站在橋下由陰影匯成的深池之中仰視小橋。房間中巨大的中心柱、厚實的牆壁和濃重的黑色陰影，為我們帶來了深陷於大地之中的下沉感，讓人感覺彷彿身處一座從岩石中開鑿出來的廟宇之中。沉浸在這個房間厚重黯淡的深度裡，我們從塵世中隱退，而時間也停下了腳步。

宋恩故居

Soane House
英國，倫敦
1792–1824
約翰·宋恩爵士
（Sir John Soane，1753–1837）

❶

宋恩故居是約翰·宋恩爵士為自己打造的集居住、辦公和藝術品收藏等功能為一體的建築。為此，宋恩將位於倫敦林肯律師學院廣場的三棟相鄰的排屋加以翻建，歷時四十年，最終為世人獻上了一件濃縮了空間與時間的建築傑作。宋恩在原有建築牆體所框定的極為有限的範圍內施展手腳，運用精心調整的自然採光法營造了出人意料的空間深度、布局上的複雜性和層層關聯的歷史感，成功地打造了一座可居住的「廢墟」。

宋恩故居內含的這三棟屋子均以紅磚為面材。建築師為中間那棟（13 號）加上了一層石灰岩立面，新立面在原有磚牆的基礎上向外凸出了幾十公分。立面分為三跨，底層和二層各設三扇圓拱窗。

❶ 穿過狹窄的入口門廳之後，我們首先來到餐廳和書房，這兩個房間共用一個平面為雙正方形的空間。書房的南牆面向街道，牆上設有兩扇高大的圓拱形開口，其形狀和尺寸與外面石灰岩立面上的圓拱窗一致。開口由兩塊薄薄的木板組成，如此一來，外牆玻璃窗的明暗關係便得到了三次重複，同時窗前也形成了一個深度與窗寬相等的、層次豐富的空間。書房的兩面側牆幾乎完全被帶有玻璃櫃門的桃花心木書櫃所覆蓋，書櫃與房門等高，上方設有不同規格的圓拱狀壁龕。書房和餐廳的天花板都是水平

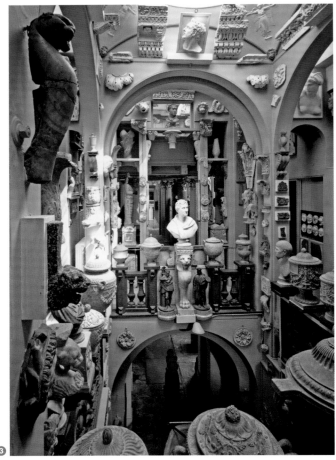

❸

的，上面鑲嵌著繪畫作品。兩面側牆上凸起的兩段牆墩標誌著餐廳和書房之間的邊界。每段牆墩的前緣佇立著四根金屬細柱，它們共同托起了由三段弧線組成的雙層懸拱，懸拱將兩個房間的天花板加以分隔。房間中，幾乎每一個表面都被切開，展露出中空的內部或與之相連的下一個空間。由此，建築內部被賦予了一種透明感，觀者眼前的景象也在成倍地增加。鏡面元素的使用——書房兩扇玻璃窗之間的大鏡子以及分隔兩個房間的牆墩上的狹長鏡子——進一步增強了這種視覺效果。為了避免來訪者在這個複雜性不斷增加的多層次空間中迷失方向，宋恩在書房和餐廳之間的牆墩上設置了兩塊小路牌，上面分別寫著「東」和「西」。餐廳的另一端開設了一扇正方形的大玻璃窗，窗子頂部與天花板相接，窗外是建築內部的「遺址庭院」（monument court）。餐廳的角落均設有一對木門，木門將我們引向別墅中各個方向的廳室。

❷ 穿過其中一扇門，我們進入早餐室。這個空間不大，穹形天花板懸浮在上方，與四面牆體相脫離，天花板中央設有一扇微縮的圓頂採光天窗。在早餐室南北兩端又高又窄類似門廳的空間裡，陽光透過高高的天窗射入室內，照亮了掛在牆上的一幅幅畫作。房間東側的牆面從兩端向中心以對稱的角度斜向設置，牆面中央是一扇大窗。

窗子很高，越過了穹形天花板的外緣。透過窗口，我們可以看到遺址庭院。除此之外，三面牆在角落部位都設有開口，一方面讓觀者得以窺見毗鄰空間和採光庭院，另一方面也將光線從四面八方引入房間內部。為了使房間獲得更佳的採光效果，穹形天花板的四角和邊緣都嵌有圓形凸面鏡，壁爐上方還設有「雙鏡」——一面長條形鏡子環繞著一面向前伸出的鑲框大鏡子。似乎每一吋牆面都通過門窗、鏡面或琳琅滿目的建築草圖和油畫藏品而打破了封閉感，為觀者呈現出或真實或想像的風景。這些風景與我們對這座房子的體驗相互纏繞，亦真亦幻，妙不可言。

從天窗射入的強烈光線以及懸掛在空中的建築殘件所組成的景象，吸引我們穿過早餐室的北門，來到一個三層高空間的狹窄邊緣。**❸** 這是一個通高的空間：下方是地下室，陳列著一隻巨大的古羅馬石棺；上方則是高高的屋頂，以巨大的穹形採光天窗作為空間的收頭。**❹** 透過天窗，光線沿著迴廊的內外兩面牆傾瀉而下，照亮了牆面和欄杆。光線所及之處無不是宋恩爵士的藝術珍藏：建築殘件、裝飾線腳、柱身、柱頭、簷口、雕刻、花瓶、甕罐、模型、胸像和立像，令人目不暇給。其中，一些是知名古建築的大理石原作，還有一些是石膏模製品。琳琅滿目的藏品在宋恩的精心組織下分布於兩個樓層。懸掛在上方

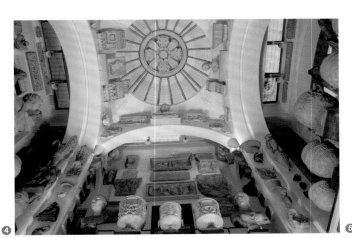

❹「圓頂」和「柱廊」上的建築殘件被戲劇性的光線照亮（光源來自一系列的小天窗），而陳列在「地下墓室」裡的古代藏品則幾乎完全隱匿於黑暗之中。

在迂迴曲折的漫步路徑盡頭，我們找到了別墅中最引人注目的空間──著名的「圖畫室」（picture room），亦稱「畫廊」。❺ 房間的平面呈正方形，邊長為層高的一半，天花板呈燈籠式向上拱起。光線從北、西、南三面牆上的高側窗射入，也可以通過位於屋頂中央的、貫通南北的天窗照射進來。高側窗下方的四面牆完全被各個歷史時期的大型建築繪畫所覆蓋，畫作均呈現了以透視法描繪的室內和室外空間。❻ 乍看之下，這個房間似乎是固定不動的，但其實它的三面牆都裝在鉸鏈上，可以掀開。只要掀開牆面，我們就能看到牆背面的繪畫作品以及後方第二面牆上陳列的畫作──一共有三層。南牆上最靠外的那層還可以向外推開，伸入兩層高的「修士會客廳」（monk's parlor）的上半部空間。修士會客廳的採光來自頂部的天窗以及一扇朝南的大窗，窗外是「修士內院」（monk's yard）。

我們站在敞亮的圖畫室中，看著那些在時間和空間上與我們相隔遙遠的建築影像隨著牆體的轉動層層展現，如同一扇扇打開的「窗口」引領我們穿越時空，暢遊歷史。

走在暗影重重的逼仄迴廊通道和地下墓室之中，感受著來自頭頂上方的微弱光線並與古代建築的殘件擦身而過，這一刻，我們彷彿重返遙遠的年代。在這座層疊嵌套的迷宮般的房子裡，無論身處何方，時間似乎都被濃縮於一點，驟然停止。

❻

時間

宋恩故居

古堡博物館

Castelvecchio Museum
義大利，維羅納
1956–1978
卡洛·斯卡帕
（Carlo Scarpa，1906–1978）

❶

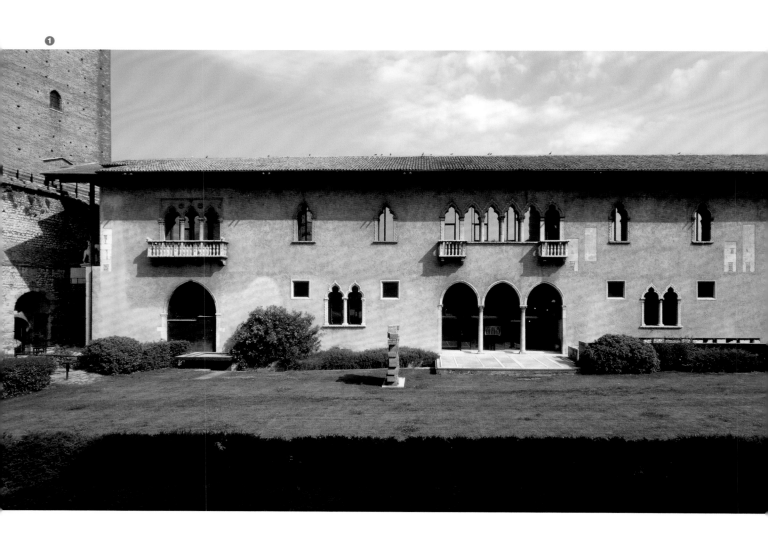

❷

❸

　　這座維羅納「古堡」（Castelvecchio）建於古羅馬時代的遺址之上，緊鄰阿迪傑（Adige）河，在漫長的歲月中曾被反覆拆建，並在第二次世界大戰中遭到嚴重破壞。從 1956 年開始，斯卡帕一直致力於這座古堡的改造工作，直至 1978 年與世長辭。在博物館的設計中，他並沒有為某個歷史時期賦予至高無上的地位，而是頌揚了這個場所被人類棲居的連續歷程。而由此造成的時間的複雜層疊──從古代到現代──也一同被刻寫在這座歷史建築之中。

　　穿過古老的吊橋，邁入城堡的大門，我們腳下便出現了精心編排的花園內院的碎石地面。❶ 此時，位於我們左側的是中世紀跨河大橋磚石混合的牆身，其頂部築有齒狀雉堞；右側和前方是白色的毛面灰泥牆，牆上鑲嵌的哥德式石質窗框形成了不規則的裝飾樣式。哥德式窗框並非古堡原有，而是在 1920 年代的改建中從維羅納的其他建築中挪用過來的。這一點從鋼框玻璃窗便可以看出來：它們與石質窗框相分離，有的凹進，有的凸出。❷ 在斜對面，我們看見花園最遠角的兩面外牆並沒有閉合。牆體之間留出了不規則形狀的空隙，空隙上方，一座騎馬像從陰影中冒了出來：這是維羅納領主坎格蘭德一世（Cangrande，1291-1329）的雕像，也是這家博物館最

重要的藏品。

　　博物館入口位於離我們較近的角落。行進過程中，我們注意到了地面的變化：一系列的硬地、草地和淺水池交替排列，形成了不同質感的平面，將古老的藝術品與當代的建築交織為一體。水池旁，我們看到陽光下的建築立面在清波蕩漾的水面上映出了支離破碎的倒影，進而意識到立面本身也曾在歲月的長河中經過反覆重組。❸ 緊鄰入口處，一個帶有鋼製壓頂的立方體塊體從左側的門道中凸顯出來，它的外牆貼面使用的是本地出產的小方塊狀的普倫石（Prun stone，一種粉白摻雜的石灰岩）。石塊拼成了非重複性的圖案，石塊表面的肌理也在粗鑿與拋光之間交替變化。我們不禁上前用手指輕撫這個帶有溫潤感的拼石圖案，然後再去觸摸採用整塊普倫石雕成的古代石棺、以及由灰色石頭底盤和普倫石鑲嵌圖案組成的圓形古代日晷，繼而感受到飽經滄桑的石頭表面為我們的指尖所帶來的豐富觸感。

　　❹ 來到博物館內部，我們面前出現了五間縱向排列的正方形展廳。房間的牆壁很厚，透過南側哥德式窗框的巨大窗口，規律地朝向花園內院敞開。深灰色的混凝土地面頗具層次感，這是因為混凝土在澆築過程中經過了上下拍打，因此地面上便顯現出了一種輕微反光的、帶有稜紋

④

⑤

的質感，令人聯想到經過拋光的托盤。混凝土地面上還嵌有光滑的白色普倫石，普倫石組成的長條圖案橫向貫穿於整條通道之中。地面外圍也鑲嵌著一圈白色普倫石，它們與白色毛面灰泥牆底邊的間距為 15 公分。五間展廳中的展品各具特色：從大型雕塑到建築殘件，再到小件的圓形雕飾和工藝品，一應俱全。每件展品都配以量身定製的托架或基座，被固定在精確的位置上，托架和基座的造型各不相同。雕塑作品的分布看似隨意，但其實它們的位置和角度都經過了仔細的權衡，以便能夠充分利用自然光源。在自然光的照射下，雕塑越發顯得生動逼真，我們的來訪似乎打斷了它們之間正在進行的談話。

最後一間展廳略顯特殊。只見地面上鑲嵌著一塊玻璃板，玻璃板四周圍繞著一圈木扶手，我們一碰便微微晃動。透過玻璃，我們看到了位於建築下方的古羅馬時代的建築遺址——它是在古堡的建造過程中偶然被發掘出來的。穿過一扇用鋼條交織而成的格柵門和一扇外開的玻璃門，我們走下以相互鎖扣的大塊石板建成的樓梯，來到位於主建築與橋身之間加有頂蓋的室外空間。高懸在頭頂上方的是剛才在入口處見到的坎格蘭德騎馬像，它是整座博物館在空間上的樞軸。隨後，我們穿過大橋引橋下方的通道，找到了一座通往塔樓的樓梯。一級級新製的踏板固定

在磚砌的豎板上，把我們領入位於大橋另一側的畫廊。畫廊裡的地板是木製的，在腳下吱吱作響，牆上塗著白色的灰泥，天花板由彩色雕花的古老木梁構成。

退出西翼的畫廊，我們橫穿過大橋（此刻位於城市街道的上方），通過一座天橋返回東翼。天橋採用發黑的木板（表面經過碳化處理）和黑色的鋼框架建成，它跨越在博物館與大橋之間的空隙之上，直接通往面朝花園內院的二層畫廊。在這裡，我們再次看到了坎格蘭德的騎馬像——這次是在平視的高度。畫廊由七個高敞的空間組成，地面採用了深紅色的陶土磚。陶土磚經過拋光而顯得異常光滑，磚塊之間的接縫十分緊密，從而融合成了一整片泛著微光的連續表面。⑤ 繪畫作品的陳列方式十分巧妙：有些固定在牆上，採用的是與原有的古舊畫框相配的、專門設計的鋼質或木質畫框；另一些則陳列在極為考究的木質或銅質畫架上——彷彿藝術家本人剛剛還在這裡作畫，在我們進來之前才放下畫筆，離開了這個房間。⑥ 展室之間以厚厚的橫隔牆加以分隔，牆體的南北兩端分別與沿內院及沿河的圍護牆脫開。沿河的一側設有一條狹窄的普倫石通道，通道使展室之間得以彼此相連。南牆上是帶有哥德式窗框的大窗，北牆上是窗洞斜出的狹長小窗。窗外，河水奔流不息，潺潺水聲不絕於耳。頂上的天

花板採用的是有色的拋光石膏板（一種古老的威尼斯建築技術），上面帶有木格柵製成的通風口。前六間展室中，天花板的顏色都是略帶橄欖綠色調的深灰色，而最後一間展室（位於入口門廳的上方）則採用了與眾不同的亮藍色天花板，以此突顯出繪畫作品的藍色主調。

　　整座博物館通過無數精心設計的構造細部，顯示出了歷史多重層次的並存。由此，在我們的體驗中，這座建築便成了一系列空間與時間的交結。它既古老又現代，將自身的歷史編織進了此時此刻之中。建築與其中的藝術藏品完全融為一體，它們共同組成了一個細節充實、觸感豐富的有機體，同時邀請觀者的手、足、眼去探索製作過程中留下的手工痕跡、人為使用造成的磨光和圖案以及緩慢疊加出來的歷史時間感。正如英國建築評論家肯尼斯・富蘭普頓（Kenneth Frampton，1930–）所言，古堡博物館「首先是一篇關於時光、關於事物看似自相矛盾的耐久性和脆弱性的專題論文」，其立論基礎來自我們對建築「能夠超越時光的廢墟化作用」所抱有的信念。[1]

光之影教堂

Myyrmäki Church
芬蘭，萬塔，穆勒瑪奇
1980–1984
尤哈・列文斯卡
（Juha Leiviskä，1936–）

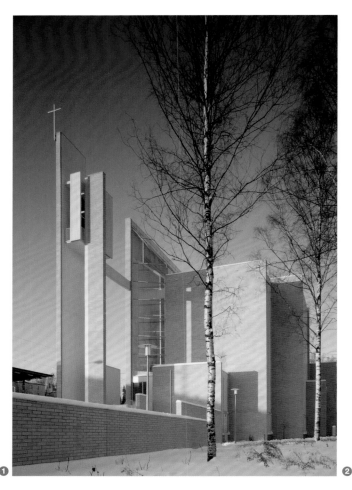

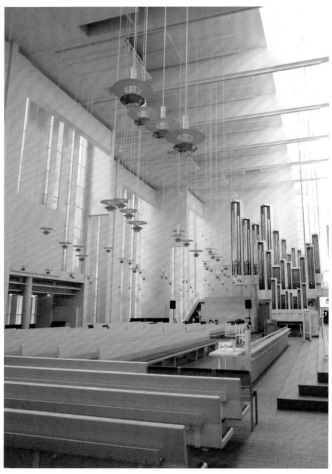

❶ ❷

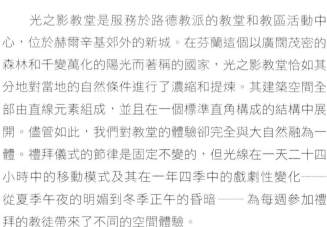

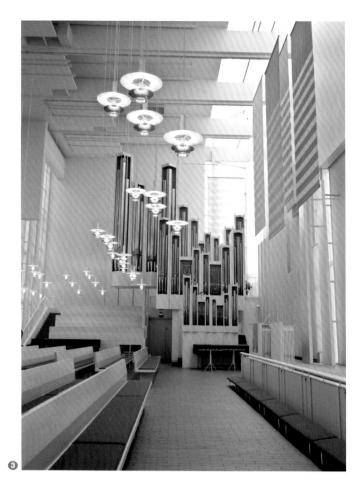

　　光之影教堂是服務於路德教派的教堂和教區活動中心，位於赫爾辛基郊外的新城。在芬蘭這個以廣闊茂密的森林和千變萬化的陽光而著稱的國家，光之影教堂恰如其分地對當地的自然條件進行了濃縮和提煉。其建築空間全部由直線元素組成，並且在一個標準直角構成的結構中展開。儘管如此，我們對教堂的體驗卻完全與大自然融為一體。禮拜儀式的節律是固定不變的，但光線在一天二十四小時中的移動模式及其在一年四季中的戲劇性變化——從夏季午夜的明媚到冬季正午的昏暗——為每週參加禮拜的教徒帶來了不同的空間體驗。

　　教堂建在一塊緊靠鐵路幹線的狹長基地上。一面長長的淺褐色磚牆沿著建築的整個西立面展開，它自南向北逐級跌落，上面幾乎沒有任何開口，形成了一道阻隔聲音與視線的屏障。建築由一系列瘦高的空間組成，空間沿著西側的實牆依次展開，面向東側的樺樹林。我們從南面走向教堂，首先經過建築中最高的元素——鐘樓 ❶，然後慢慢走上位於教堂和白樺林之間的磚砌坡道。教堂的牆體由一系列高聳的縱向磚砌牆墩和帶有豎條的白色木板牆組成，牆面被狹窄的長條窗以不規則的模式自上而下劃開。垂直的牆墩和木板牆富有節奏感地逐級向外凸出，從大地直指天空，與白樺樹樹幹修長筆直的線條相互呼應。

　　低矮的水平屋頂向外出挑，它是建築入口的標誌。來到懸空的天棚下方，我們轉身背對白樺林，向前行進片刻，然後再向南轉，走入教堂。與進門前看到的極富垂直感的高聳外牆相反，我們現在位於低矮的前廳空間之中，天花板以小塊的白色薄木板密密地疊加和交織而成。前廳的牆面由一系列跌級式的白色木牆板和薄薄的豎條狀木隔板組成了變化多端的圖案。地板也是木製的，有效地減弱了腳下的聲響。穿過一扇由木板條做成的網格雙開大門，我們踏上教堂的磚砌地面。低矮的木板條天花板在教堂東側製造出了一個隱祕的入口空間。我們從這裡走出門廊，在白色木長椅上稍作休息。

　　我們對教堂內部的第一印象是空間中鋪天蓋地的垂直感。由白色的木嵌板、粉牆和混凝土密密層疊而成的非重複性縱向線條布滿了空間表面，每一面縱向的細長實牆也在兩側為縱向的細長光帶所框限。❷ 在平面呈跌級式展開的東牆上，這種垂直感達到了高潮。東牆的高度遠在低矮的入口門廳之上，乍看之下，猶如一座以玻璃和木板牆的狹長縱向線條組成的森林，呈現出光影交錯的不規則圖案（既有直射光，也有經過白色牆面產生的反射光；甚至投在牆上的影子也是白色的）。在這個複雜交織的空間裡，一道道陽光透過細長垂直的間隙照射進來，讓我們產

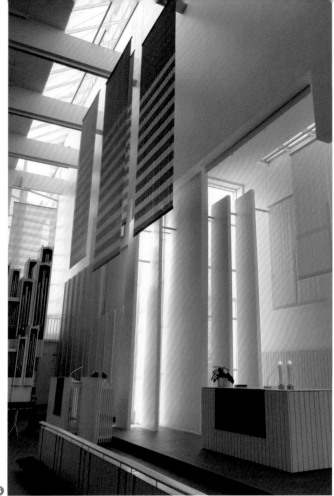

生了置身於白樺林之中的錯覺。

　　雖然教堂帶給我們的最初印象是它的垂直性，但其空間在剖面上其實是一個完美的正方形。就光線和形式而言，它在垂直向與水平向之間實現了不對稱式的平衡。水平向光線來自東牆上的縱向長窗，作為一種對位，西牆頂部開設了一扇寬大的天窗，垂直向的光線由此傾瀉而下。❸ 東西走向的混凝土深梁以規律的節奏橫貫於教堂頂部。❹ 天花板分為兩層：由混凝土梁托起的較高部分，一塊塊厚木板以齊整的節奏劃出了一道道排列有序的線條；較低的一層位於混凝土梁之間，是用寬度和長度不等的薄木板組成的密密格架。我們可看見混凝土梁在天窗的下方與西牆相接並架設在西牆之上；而在東牆一端，橫梁則消失在交錯的垂直向表面中，並與木質條紋天花板——飄浮在逐級錯開的窗過梁上方——融為一體。由此，垂直向的牆體和水平向的天花板相互交織並鎖扣在一起。

　　東牆所呈現出的複雜垂直層次感，與對面西牆上較為晦澀的表達形成互補。❺ 西牆被一系列縱向木板組成的平面分為若干層。實牆中央的表面似乎在光線的侵蝕下而溶解了，它被打散成一片片前後錯落的垂直面。❻ 祭壇位於西牆中央的開口內，這是牆面上最大的凹陷部分。強烈的光線從南側灑入凹室，在一系列逐級錯開的縱向木板

上得到反射，照亮了祭壇背後的牆面。祭壇背後耀眼的發光量體，與南側斜向落下的、變幻莫測的光影線條呼應，而將西牆「切割」成了長條狀。

　　在我們的體驗中，印象最深的不僅有高度密集的線型元素及其變化多端的尺寸，也有多層表面及其造成的與外界的模糊距離，所構建的深度感，還有無數看不見的縫隙引領陽光以各個方向進入空間，所投下的光影線條：這一切共同編織出了一層「微微閃爍、變幻莫測的光之面紗」[1]——列文斯卡如此形容他的作品。在這個空間中，時間的流轉、季節的更迭以及生命的歷程，全都在始終如一的事物和不斷變化的事物中留下了痕跡。

時間

光之影教堂

水之教堂

Church on the Water
日本，北海道
1985–1988
安藤忠雄
（Tadao Ando，1941–）

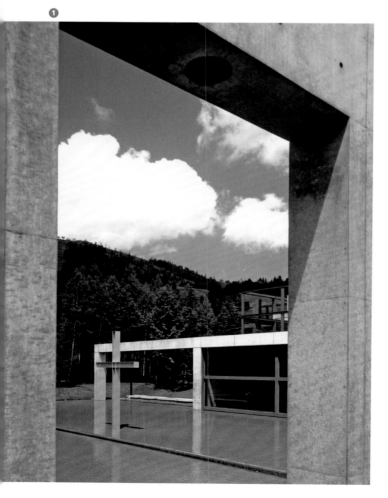

水之教堂位於夕張山地的山谷中，這裡以每年十二月至來年四月的壯觀雪景而為人稱道，水之教堂正是供該地度假村的客人使用的配套設施。這座教堂實現了建築與地景相結合的理想化設計，它向棲居在高密度城市環境中的人們發出邀請，試圖幫助他們在這裡與自然世界發生精神交融，並最終從紛擾的日常生活中抽離出來。本著日本庭園的建造傳統，這座教堂與其包含的人工地景相互配合，共同將群山的壯闊、地平線的遼遠及人類歷史的綿延加以濃縮，一一呈現在觀者面前。

教堂的南側和東側以灰白色的混凝土圍牆為界，牆體上方出現了一個帶有黑色鋼框的玻璃體，其內部由四座混凝土十字架圍合出了一個立方體狀的空間。我們不禁被引向這個空間所在的方向，但是在到達那裡之前，必須先沿著混凝土圍牆的外側一直往西走，直至在牆上找到一個入口門洞。❶ 穿過門洞，首先映入眼簾的是園中的水面——一座看起來似乎向左右兩側無限延展的巨大池塘。❷ 與教堂隔岸相望，我們看到了一個簡潔的混凝土框架，由左右兩部分構成：右側是圍合式的、幽暗的室內空間，左側是開放式的室外空間。玻璃體就懸浮在整個框架的後上方。水平向的水面和混凝土框架的垂直向表面都顯露出模糊的尺度，讓人難以把握這個室外空間的大小。

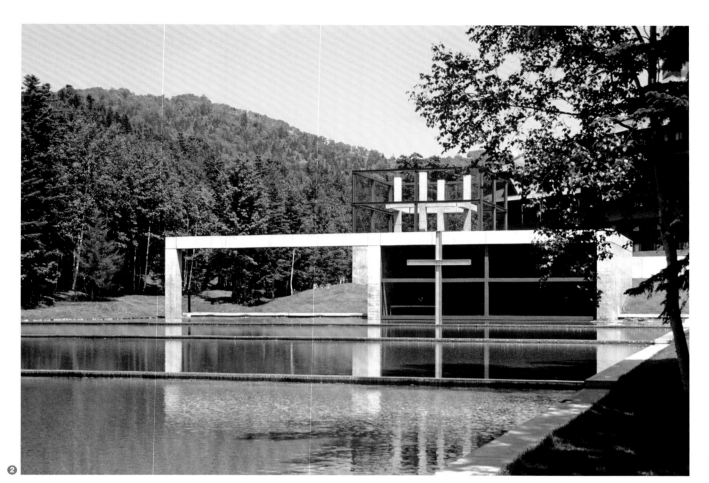

2

因此，當我們沿著圍牆內側的小徑向上走去時，便不由放慢了腳步。在小徑的盡端，沿著圍牆向左轉，我們來到教堂立方體狀的塊體背後。從這裡經過一面圓弧形外凸的混凝土牆，我們在玻璃體的基座部位找到了一個入口。

登上一小段鋪著板岩的樓梯後，轉身再爬上一段樓梯，我們便來到了玻璃體所在的樓層。**3** 玻璃體在平面上呈正方形，邊長為 10 公尺，高 5 公尺。外圍的玻璃鑲在鋼框中，在水平和垂直方向都被鋼框從中間一分為二。我們站在這個露天空間的中心位置，腳下是半透明的玻璃地板，地板被混凝土十字架分為四塊。四周環繞著四個獨立的混凝土十字架，它們的橫臂在轉角處幾乎彼此相連，形成了一個邊長為 5 公尺的正方形，將我們擁入懷中。空間上方沒有遮蔽，反光的玻璃地面和玻璃牆彷彿組成了某種奇特的容器，捕獲了灑落其間的陽光並將其聚集一處。雖然水平向的景色在局部受到了框架的干擾，通往天頂方向的視線卻沒有任何遮擋。整個玻璃體被灰白色的混凝土和黑色的鋼框所限定。我們站在玻璃地面上，眺望遠處的群山，便感覺自己從地平線上不斷上升，如同飄浮在空中一般。我們停下來，懸浮在垂直的光線中，時間好像也在這一刻暫停了。

沿著兩段樓梯下行，地平線漸漸從視野中消失，隨後我們便來到了光線幽暗的圓弧形樓梯上。這段樓梯上也鋪著板岩，它被夾在一對半圓柱形的曲面混凝土牆之間。走下樓梯，我們終於踏上了教堂的板岩地面。教堂的平面也呈正方形，邊長為 15 公尺，高 5 公尺。但是由於其東北角被玻璃體基座的一角和樓梯的圓弧形牆體所吞併，它的空間便成了 L 形。教堂裡配備了安藤忠雄親自設計的木質長凳和方椅，它們纖細、修長且克制的細部與整個空間的莊嚴感相互呼應。教堂的北、東、南三面是混凝土實牆，牆面經過打磨而顯得極其精緻細膩，以致從側面望去，它們都帶著輕微的反光。**4** 第四面牆為玻璃牆，面向西側的水池，整面玻璃牆被十字形的黑色鋼框分成四等塊。當玻璃牆關閉時，鋼框的水平線條與下方地板和上方天花板的水平線條，共同形成了一組高低不同的地平線，而真正的地平線則隱藏在群山背後。

5 當龐大的玻璃牆打開時（向右滑入我們剛才從外面看到的開放式混凝土框架中），教堂便實現了一種轉化。大自然的聲音傳入這個共鳴效果卓越的房間內，通過光滑堅硬的混凝土和板岩表面得以放大。微風溫柔地從中穿過，送來夏日草木的氣息或冬天刺骨的寒意。此時，我們會注意到安置於水中的黑色鋼製十字架的存在，因為教堂的空間似乎正在越過水面，伸向這座十字架，向它的後

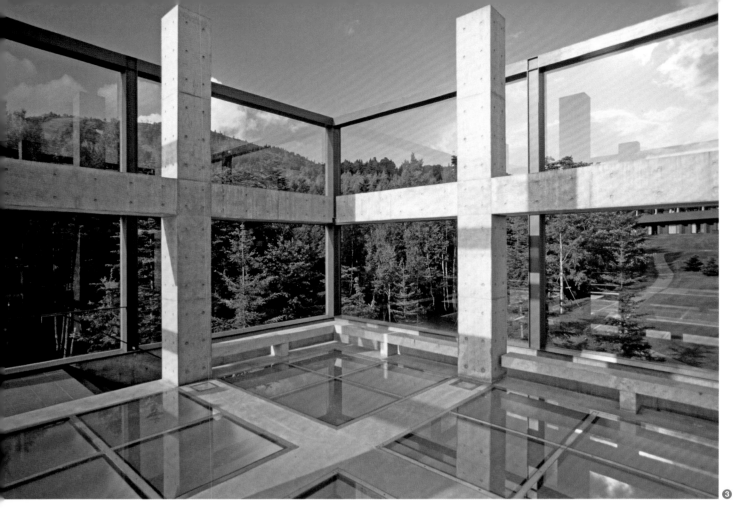

③

④

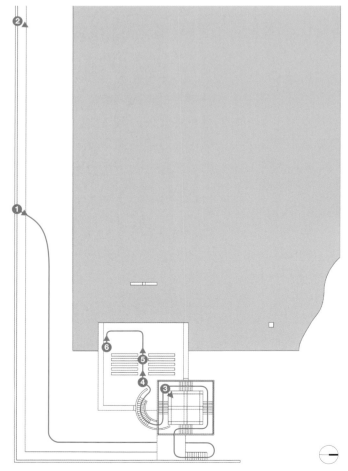

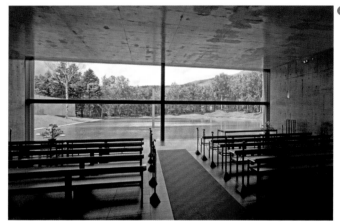

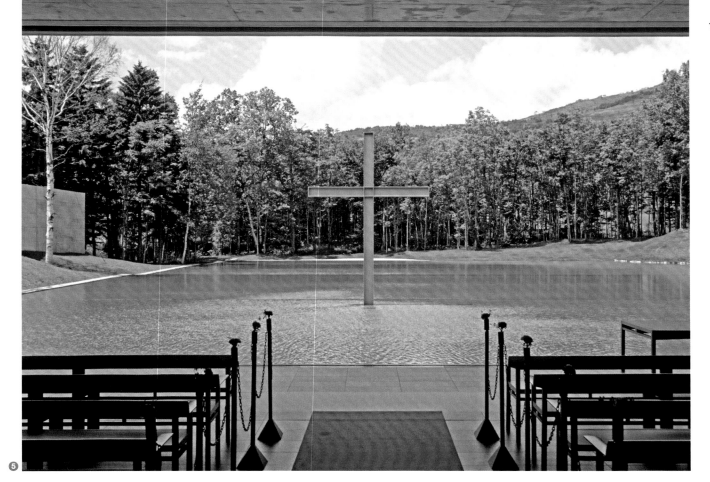

❺

方無限延展。池塘中開闊而深暗的水面倒映著天光，幾乎與教堂的地面齊平。因此，在我們的體驗中，教堂的空間已經與水面上的空間融為一體。教堂的黑色板岩地面，從後到前跌級兩次，形成了朝著水面方向逐級跌落的三級不同標高的地面。此刻，我們發覺遠處的水面也在逐級跌落：它壓縮了我們與地平線之間的距離，把地球彎曲的輪廓線推送到我們面前。

❻ 在左右兩側圍護牆的底部，板岩地面與牆體脫開，形成了一條陰影深重的窄縫：混凝土牆壁由此滑入槽底，消失在視線中。有悖於常規設計的是，牆體並沒有與地板相接，也沒有架在地板之上，因此牆面與地面的關係是模糊的。黑色板岩地板表面呈現出細微的皺摺紋理，看起來好像要掙脫牆面漂浮而去，與泛著漣漪的水面融為一體。我們懸浮在這個漫無邊際的水平面上方，地平線恍若近在眼前；兩側的群山向中間合攏，界定出我們所棲居的空間範圍。反之，時間卻似乎不斷向外擴展，從而令我們發現了安藤忠雄所謂的「蘊含在此刻之中的永恆」。[1]

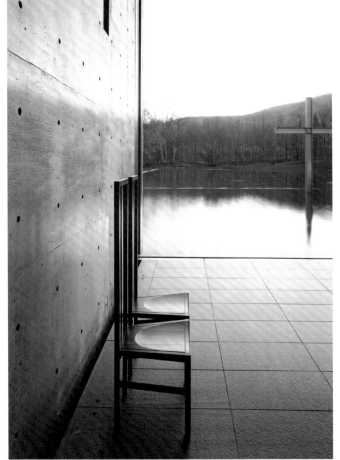

❻

空間
時間

重力
光線
寂靜
居所
房間
儀式
記憶
地景
場所

物質

但是最讓人忘不了的還是牆本身。這些房間裡的倔強生命沒有讓自己被趕走。它仍然在那裡：它纏在沒拔下的釘子上，它站在殘留的巴掌寬的木地板上，它蜷伏在牆角連接處還殘存的那一點點空間內。你可以看出，它還留在油漆塗層裡，年復一年，慢慢地變了模樣：藍色變成了發霉的綠色，綠色變成了灰色，黃色變成了陳舊腐爛的白色。[1]

——萊納·馬利亞·里爾克（Rainer Maria Rilke，1875–1926）

我把形式的美交付他人，而我自己致力於物質材料本質之美的定義。它們還有諸多美好尚待發掘，包括所有那些凝聚在事物內部的情感空間。[2]

——加斯東·巴謝拉

不是你想做什麼，就能做什麼，而是要看材料允許你做什麼。你不能用大理石做出你本該用木頭做出的東西，或者用木頭做出你本該用石頭做出的東西……每種材料都有它自己的生命，誰要是破壞了一樣有生命的材料，用它來做一件愚蠢而毫無意義的東西，誰就該受到懲罰。換言之，我們不應迫使材料講我們的語言，而是應該順應材料的聲音，努力讓別人也能夠聽懂它們的語言。[3]

——康斯坦丁·布朗庫西

我保存著那美好的回憶。喔，材料！美麗的石頭！……喔，我們變得多麼輕盈！[4]

——保羅·瓦勒里

物質、觸知性與時間

　　半個多世紀以來，法國哲學家加斯東・巴謝拉所作的關於詩意意象、想像和物質的論述一直啟發著建築學領域的思考。他為古希臘哲學思想中的四大元素——土、水、氣、火——各作了一本專著，認為所有藝術類別中的詩意意象都必定會與這四種基本物質產生共鳴。[5]建築史上的基本材料——石、磚、木、金屬——都來自土地，由此建築才得以與土地及土地的變化過程重新聯結在一起。這些材料也與時間及時間的變化過程進行著一種對話。

　　建築須由不同的材料共同建造而成，不過，以單一材料為主建成的建築與空間卻具有一種特殊的感染力。很多地方都保留了石製建築的傳統，例如在佩特拉（Petra，位於約旦）和拉利貝拉（Lalibela，位於衣索比亞），我們就能看到從岩床中雕鑿出來的教堂。此外還有西耶納的全磚式城市場景以及北歐的木屋小鎮等，它們都因建築材料的單一而散發著一種統一、和諧與真誠的氣息。

　　在對「詩意意象」的現象學調查中，巴謝拉在「形式想像」與「物質想像」之間做出了引人深思的區分。他的觀點是，較之被形式喚起的意象，產生於物質的意象會投射出更深層次和更為深刻的體驗、回憶、聯想與情感。[6]然而，總體而言，建築中的形式和幾何關係總是比物質所能帶來的心理暗示更受重視，這一點在現代建築中體現得尤為明顯。「建築是對同置於光線中的塊體，所進行的熟練、正確和華麗的擺弄。」[7]勒・柯比意這個富有感情色彩的定義正反映了以視覺和形式為主導的設計定位。

　　在追求完美形式和自主表達的過程中，主流現代主義建築尤其偏愛那些能夠體現平面性、幾何關係的純粹性、非物質的抽象性和否定歷史的潔白感的材料與表面。用勒・柯比意的話來說，白色服務於「真理之眼」（the eye of truth），[8]因此它可以在道德價值和客觀價值之間起到調和作用。白色的這種道德暗示在他的論述中得到了誇張的表達：「白色具有極高的道德性。假設有一條法令要求巴黎的所有房間都刷上一層白漿，我堅信那將會是一項對優良品性的監管和一種高度道德性的展現，是一個偉大民族的標誌。」[9]

　　除了對潔白、光滑和抽象的偏愛，對非物質性、透明感和輕盈感的追求也成了現代審美的特徵。美國哲學家馬歇爾・伯曼（Marshall Berman，1940–2013）在其關於現代性體驗的論著中寫道：「成為現代就是成為宇宙的一部分，在這個宇宙中，誠如卡爾・馬克思（Karl Marx）所言，『一切固體都化為氣體』。」[10]企圖實現非物質性的

圖1
單一材料的建築。位於希臘聖托里尼島（Santorini）的傳統地中海式石砌建築。

圖2
全木建築。這座芬蘭鄉村教堂的木造拱頂效仿了文藝復興式石砌拱頂的幾何關係。芬蘭，佩泰耶韋西老教堂（Petäjävesi Old Church），由當地木匠亞科·克雷梅蒂波伊卡·雷帕（Jaakko Klemetinpoika Leppänen，約 1714–1805）建造，1763–1764。

圖3
現代建築中的白色理想。白色不僅獲得了審美上的青睞，而且被認為具有道德上的優勢。勒·柯比意，史坦·德蒙季別墅（Villa Stein-de Monzie）北立面，法國，巴黎，1926–1928。

努力甚至被視為一種高尚的美德。德國哲學家華特·班雅明（Walter Benjamin，1892–1940）曾寫道：「生活在玻璃房子裡是一種具有革命性的卓越美德。它也是一種精神鴉片，一種我們正迫切需要的道德裸露癖的表現。」[11] 法國超現實主義作家安德烈·布勒東（André Breton，1896–1966）曾經如下表達現代人對玻璃的非物質性和透明感的迷戀：「……我繼續棲居在我的玻璃房子裡，在這裡時時都能看見誰來探望我，每件掛在天花板和牆上的東西都像是被施了魔法般定在空中。在這裡，我每晚躺在玻璃床單上，睡在玻璃床上，在這裡，真實的我遲早會被刻在一顆鑽石上，出現在我的面前。」[12]

現代主義建築、繪畫和雕塑所具有的一個顯著特徵便是，它們的表面被處理成量體的抽象化邊界，由此獲得作品在形式、概念和視覺等層面的本質，卻唯獨缺少觸覺性的本質。這些表面被剝奪了話語權，因為量體本身具有絕對優先的地位；形式總是振振有詞，而物質卻緘默不語。對純幾何形式、還原式（reductive）審美觀和極簡主義表現方式的偏好，進一步弱化了物質的體驗性呈現。物質的體驗性缺席滋生了距離感和局外感，而強烈的物質性則能喚起觸覺上的快感和一種對私密感與親近感的體驗。

材料和表面擁有屬於自己的語言。石，講述著它遙遠的地質成因、它的耐用性和與生俱來的永久性。磚，讓人想到土、火、重力以及悠久的磚造傳統──「磚想成為一個拱」，正如路康所說。[13] 銅，提醒人們去追憶它在冶煉過程中接受的高溫考驗和古老的鑄造工藝，以及沉澱在其光澤之中的悠長歷史。木，向我們娓娓道來它的兩種存在方式和生命階段：先生為樹，再生為木匠巧手之下的藝術品。所有這些傳統材料都在愉快地訴說著時間的存在、歷史的綿延和物質的使用。在阿道夫·魯斯（Adolf Loos，1870–1933）、密斯和斯卡帕等建築師的作品中，精挑細選的材料經常能夠體現出考究的奢華氛圍和精湛的傳統工藝。

當代社會中，以人造材料建成的高科技環境通常無法與時間和歷史的痕跡進行調和。它不能體現扎根感和歸屬感，反而營造出疏遠和冷漠的氣氛。當代建築主要依靠工廠批量製造的合成材料，因此我們難以辨識它的原材料及其加工過程，而這些材料也無法傳達出時間的綿延與流逝。平板玻璃、噴漆或烤漆的金屬面層以及塑料等典型的當代建築材料都缺乏歷史深度和時間關聯。現代建築總是刻意追求一種永不衰老的青春氣息──對永恆的當下（perpetual nowness）的

圖4
奢華和貴重的建築材料。路德維希・密斯・凡德羅，西班牙，巴塞隆納，世界博覽會德國館（German Pavilion），1929。重建於 1986。

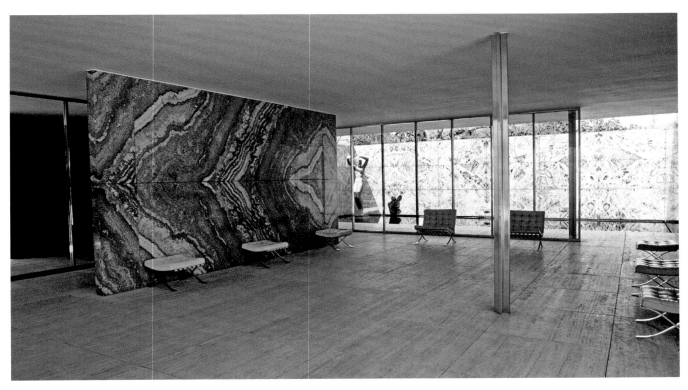

物質

體驗。追求完美感和完整性的理想使建築對象進一步與時間現實和使用痕跡拉開了距離。這些理想和迷思所造成的後果便是，現代建築在時間的負面影響（坦白說，就是時間的報復）之下變得脆弱不堪。時間和使用不僅沒有為我們的建築提供正面的經典性和權威性，反而企圖發起負面的、破壞性的攻擊。

面對物質性的喪失和現代主義特有的時間維度體驗，建築和藝術做出了回應，對物質的語言以及侵蝕和衰退的場景重新變得敏感起來。與此同時，視覺以外的其他感知模式，尤其是觸覺的質性，正在作為藝術表達的渠道而為人們所認可。在「貧窮藝術」（Arte Povera）於 1960 年代興起之後的幾十年間，藝術的總體方向已經逐漸轉向了物質的意象（或者說物質想像的詩學）——借用巴謝拉的說法，就是「詩化」。[14]建築師開始

關注材料的厚度、重量、不透明性、日久產生的光澤和老化。隨著對物質性的熱情日漸高漲，與材料相結合的裝飾母題（而不只是加在表面上的花紋圖案）也獲得越來越廣泛的接受。

在過去的幾十年中，大地經常作為藝術表現的主題和媒介出現在藝術創作中（從大地／地景藝術到下沉式建築），這從另一個角度揭示出了藝術與物質意象之間日益密切的相互交結。「大地母親」（Mother Earth）這一意象的重歸，説明了在追求自主性、抽象性和非物質性的烏托邦旅程結束之後，藝術和建築正在回歸物質性，並轉向具有內在性、親密性和歸屬性的原始女性柔美意象。曾經，現代藝術在總體上一直沉迷於那些充滿力量並暗示啟程、航行和旅途的陽剛意象，而如今，「歸家」這一主題的相關意象正逐漸深入人心。然而，這不應僅僅被視為大地這一傳統意象回

歸的標誌，它實際上承認了我們對於扎根感和基本生存體驗的真實心理需求。追求可持續性發展是我們無法擺脱的需求，這種需求讓我們開始把注意力轉移到材料的品質和生產過程上。在能源消耗、資源使用和汙染產出等方面的最終帳單上，那些具有可持續性的東西並非不證自明。與此同時，材料工程學正在引入能夠自我維護的創新材料，這些材料可以根據不同的環境狀況，如溫度、濕度、氣流、光線和噪音等，像人類有生命的皮膚那樣做出自動調節。

然而即便在現代藝術的範圍內，也並非所有的設計實踐都傾向於追求光滑感。拼貼畫（collage）和蒙太奇（montage）是具有現代藝術特色的表現形式，這兩種圖像創作模式起源於繪畫和電影，之後又於包括建築在內的所有藝術形式中得到運用。這些藝術技法結合了物質性與疊加的時間

圖5
材料、形式和結構。「磚想成為一個拱。」
路康，印度管理學院管理發展中心大樓
（Management Development Centre, Indian
Institute of Management），印度，艾哈邁達
巴德（Ahmedabad），1962–1974。

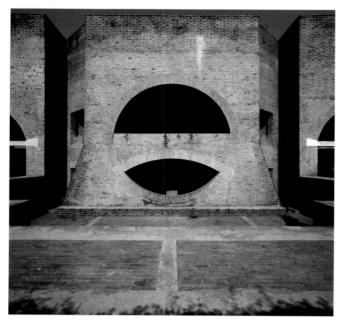

層，對來源迥異的片斷化圖像加以並置，由此使得高密度的非線性敘事成為可能。

在現代主義早期，來自「另一傳統」（the other tradition）[15]的建築師——其中最值得注意的是瑞典建築師艾瑞克·古納·阿斯普朗德（Erik Gunnar Asplund，1885–1940）、西格德·萊韋倫茲（Sigurd Lewerentz，1885–1975），以及芬蘭建築師阿爾瓦·阿爾托——開闢出了與抽象還原式的正統現代主義大相徑庭的另一條道路。這意味著他們摒棄了現代建築中以視覺為主、通過形式驅動氣氛的手法，開始追求物質性與觸覺感受。總體而言，來自北歐的現代設計師一直對物質性保持著敏感，他們注重天然材料的使用，試圖以此製造出一種輕鬆的家庭生活氛圍與傳統感。同時，他們也更加在意增強內在性以及觸覺親密性的感受，相

比之下，外部的視覺效果就被放在了相對次要的地位。

在這種觸覺性感受強烈的建築中，物質性和傳統感不斷喚起人們對自然綿延和時間連續的體驗。我們不僅必須棲居在空間之中，還必須棲居在一個文化連續體中，被各種物質記憶所包圍。具有純粹主義（purist）幾何關係、以視覺為主導的建築試圖讓時間停下來，而具有觸知性及多重感知性、以物質為主導的建築則讓我們對時間的體驗具有治癒性和愉悅感。這種建築不是在和時間對抗，而是將時間的長度和磨損的歷程加以具體化，使歲月的痕跡變得怡人且易於接受。它力求適應，勝過讓人銘記；它讓我們感到家庭生活的溫馨舒適與親密無間，而不是其外在的權威性與敬畏感。

對抽象與完美的追求傾向於把注意力引向觀念的世界，而物質、磨損

和衰敗則增強了對因果規律、時間和現實的體驗。在理想化的人類存在和我們真實的存在環境之間有著決定性的區別，即真實的生活是「不純」和「雜亂」的，而深刻的建築理應為生活中這種必不可少的「不純性」留有一絲餘地。英國藝術評論家約翰·羅斯金（John Ruskin，1819–1900）相信：「對我們所知的關於生命的一切而言，不完美性在某種程度上是必不可少的。它是凡人身體中的生命標誌，也就是說，它標誌著一種發展和變化的狀態。沒有一樣活著的東西是，或可以是，絕對完美的；它的一部分正在衰退，一部分正在重生……在所有活著的東西裡，都有某些不規則性和缺陷。這些不規則性和缺陷不僅是生命的標誌，還是美的來源。」[16]與羅斯金關於不完美的重要性這一觀點相呼應，阿爾瓦·阿爾托也談到過人類錯誤的

圖6

全玻璃建築和極簡主義的美學還原。如今，玻璃被運用在建築的所有元素中——牆體、地面、屋頂、樓梯，甚至像梁柱這樣的結構構件。妹島和世與西澤立衛（SANAA 建築事務所），托雷多藝術博物館玻璃館（Glass Pavilion, Toledo Museum），美國，俄亥俄州，2001–2006。

不可避免性及其意義：「我們或許無法杜絕錯誤，但我們可以試著去做的是，我們都盡可能少犯錯誤，或者再好一點，犯一些盡可能良性的錯誤。」[17]

　　法國哲學家尚–保羅 · 沙特（Jean-Paul Sartre，1905–1980）曾經指出破壞、挫敗和衰退的情感力量：「當工具摔壞而沒法用了，當計劃泡湯而心血白費了，世界似乎以一種幼稚而可怕的無經驗感出現在人們面前，沒有支持，沒有出路。它有一種最大的真實性，因為……挫敗恢復了事物各自的現實……挫敗本身變為拯救。舉例來説，詩意的語言誕生於散文的廢墟。」[18]

　　藉由不朽之美與完美意象，我們夢想獲得永恆的生命，但在心理上，我們也需要那些記錄和量度時間流逝的體驗。侵蝕和磨損的痕跡，提醒著我們天地萬物的最終命運——借用加

斯東 · 巴謝拉的説法，就是「地平線式的湮滅」（horizontal death），[19] 但同時它也令我們真真切切地置身於時間的長河之中。通過這些痕跡，我們得以從觸覺上感知時間。物質用來表達時間，而形狀，特別是幾何形式，則聚焦於空間的塑造。從心理角度而言，我們無法生活在一個沒有場所感的空間裡；同樣，我們也無法存在於一個沒有時間感的情境之中。

阿蒙神殿與孔蘇神殿

Temples of Amon-Ra and Khonsu
埃及，卡納克
1529–1156 BC

❶

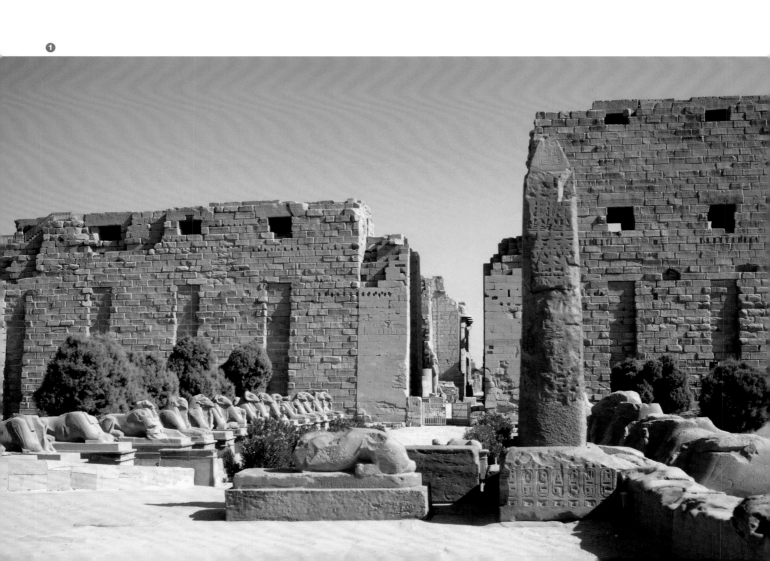

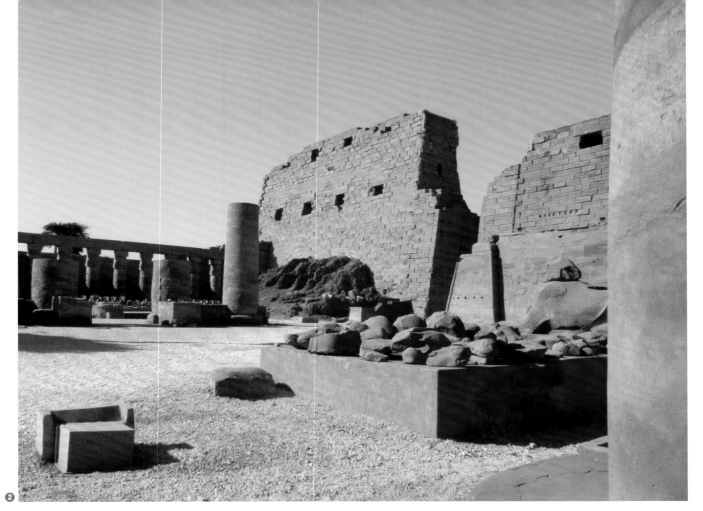

❷

　　阿蒙神殿建築群位於尼羅河畔的埃及古城卡納克，建造時間跨越了四個世紀。它原是獻給阿蒙神（太陽神和眾神之王）的主神殿，但一代代法老不斷在此加建獻給其他神祇的廟宇，建築群便不斷擴大，由此為卡納克贏得了「聖地收藏所」（Collector of Holy Places）的美譽。這些全部以石頭建成的結構體反映出了古埃及人在紀念式建築領域所練就的精湛技藝——他們精於建造能夠永久矗立、經得起時間摧殘的建築物，以將建造者的文化成就呈現給後世子孫。

　　阿蒙神殿的入口朝西，即尼羅河所在的方向。尼羅河不僅為我們提供了水路交通的便利，更重要的是，它是埃及人孕育生命的神聖水源：雖然會帶來季節性的洪水，但卻滿足了當地人日常飲用和農業灌溉的需求。下船後，我們遠遠地望見第一個入口——巨大堅實的塔門（pylon）。大門位於中間，左右兩側是梯形的牆壁，牆壁以切割成正方形的石頭築成，其側面亦呈梯形（內外兩側的牆面自下而上逐漸向內傾斜）。❶ 我們沿著一條長長的石砌甬道向塔門走去，甬道兩側整齊地排列著石雕的獅身羊面像。宏偉的中央門道上方原本還架著一塊巨石，巨石連接起塔門左右的兩堵厚牆。❷ 穿過石牆投下的陰影，我們進入外庭院。這是一個 80 公尺深、100 公尺寬

的空間，左右兩邊由一排排帶有紙莎草（papyrus）裝飾柱頭的粗壯圓柱劃出了界限。石柱在烈日下閃耀著金黃的色澤，投下了厚重的陰影。相反，石柱後面的牆體經過雕琢而形成了邊緣銳利的表面，因此投下了細密繁複的影線。如果以塔門外無邊無際的沙漠作為參照，那麼我們很難把握這座神殿的尺度。但現在，站在院子中，建築物的非凡尺度便一目了然：它的整體長度足足有 350 公尺。

　　❸ 我們現在穿過第二道塔門，在塔門內部小房間的暗影裡稍作停頓，然後踏入「大柱廳」（Great Hypostyle Hall）——人類建築史上最令人驚嘆的空間之一。大廳進深為 50 公尺，寬 100 公尺，裡面布滿了石質巨柱。圓柱排列成整齊的方陣，環繞在我們周圍。這些柱子是如此巨大，排列如此緊密，以致我們感到曲面柱身的直徑要遠大於柱間的距離。中央通道兩側佇立著兩排量體較大的石柱，每排十根，每根高 24 公尺，直徑超過 3.65 公尺，柱頭呈鐘形，採用盛開的紙莎草樣式。在這兩排圓柱的外側，由一百二十多根柱子組成的巨石森林向左右兩邊逐一展開，每根柱子高 12 公尺，基座直徑為 3 公尺，柱頭採用束起的紙莎草樣式，間距是兩排中央巨柱間距的一半。

　　❹ 大柱廳中沉重的石柱排列得十分密集，穿行其間，我們彷彿被包裹在巨石之中，只能透過柱身之間的空

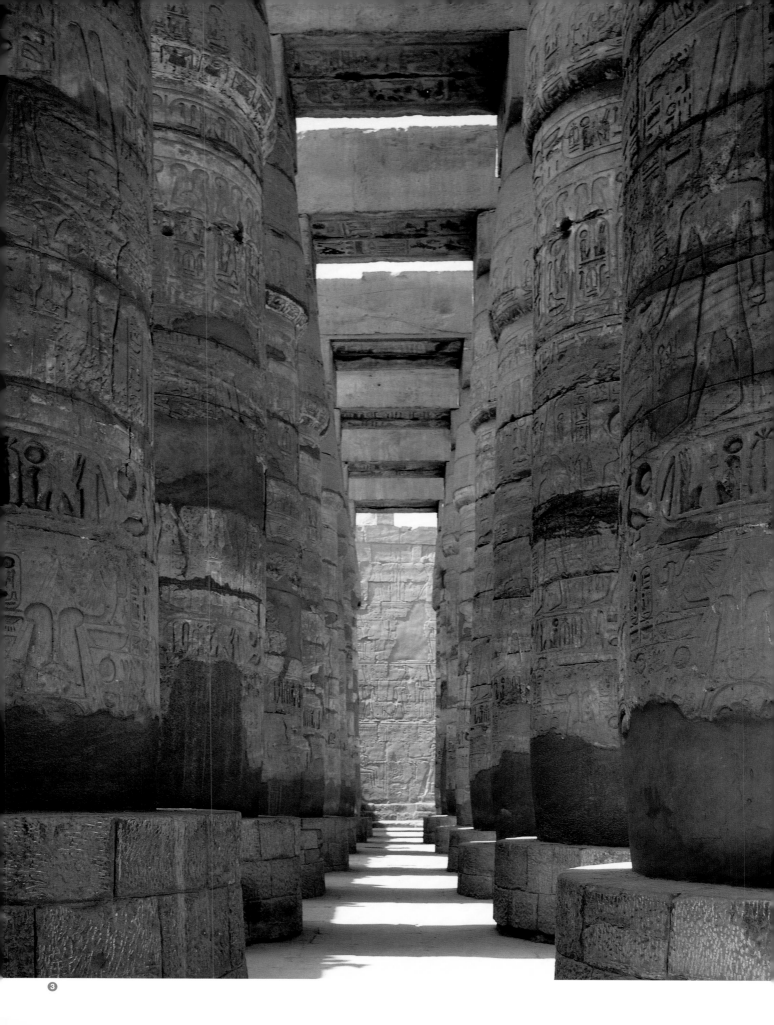







隙從某些角度看到一些後方的景象。密布的柱子把空間劃分為一個個「小房間」。每個小房間中，我們能夠看出柱子的下部（位於站立的視線高度）向外鼓出，讓人感到一股撲面而來的巨大壓力。從巨柱之間抬頭仰望，我們看見較高的兩排中央列柱上方，各有一道帶著豎向狹縫的石雕格柵：在遙遠的古代，這就是整個大柱廳唯一的光線來源。柱子如此粗壯，間距如此緊密，佔地面積如此巨大，因此我們一直處於它的陰影之中，彷彿深陷於堅硬的岩石地表之下。要想在這個稠密厚實的空間中定位，觸覺比視覺更可靠，因為我們是用整個身體在感受這些巨柱沉重的體態。手指劃過柱身和牆面，便能感受到石頭表面浮雕的刻痕。刻痕很淺，這是對其作為獨塊巨石的完整性的尊重。石塊的巨型尺寸與其表面的精細刻紋之間形成了鮮明對比，我們由此意識到神殿的建造凝聚了無數古埃及工匠的非凡手藝，他們為此花費的心思、投入的氣力更是難以計量。大柱廳中，時間停下了腳步；在某一刻，我們彷彿重返神殿建造者的年代，分享著他們的驕傲。

阿蒙神殿建造歷時四百多年，包括好幾次大規模改建。不遠處，我們參觀了另一座神殿——獻給月神孔蘇的教堂。孔蘇神殿由拉美西斯三世（Ramses III）主持建造，工程開始於西元前 1193 年，結束於西元前 1156

物質

隙從某些角度看到一些後方的景象。密布的柱子把空間劃分為一個個「小房間」。每個小房間中，我們能夠看出柱子的下部（位於站立的視線高度）向外鼓出，讓人感到一股撲面而來的巨大壓力。從巨柱之間抬頭仰望，我們看見較高的兩排中央列柱上方，各有一道帶著豎向狹縫的石雕格柵：在遙遠的古代，這就是整個大柱廳唯一的光線來源。柱子如此粗壯，間距如此緊密，佔地面積如此巨大，因此我們一直處於它的陰影之中，彷彿深陷於堅硬的岩石地表之下。要想在這個稠密厚實的空間中定位，觸覺比視覺更可靠，因為我們是用整個身體在感受這些巨柱沉重的體態。手指劃過柱身和牆面，便能感受到石頭表面浮雕的刻痕。刻痕很淺，這是對其作為獨塊巨石的完整性的尊重。石塊的巨型尺寸與其表面的精細刻紋之間形成了鮮明對比，我們由此意識到神殿的建造凝聚了無數古埃及工匠的非凡手藝，他們為此花費的心思、投入的氣力更是難以計量。大柱廳中，時間停下了腳步；在某一刻，我們彷彿重返神殿建造者的年代，分享著他們的驕傲。

阿蒙神殿建造歷時四百多年，包括好幾次大規模改建。不遠處，我們參觀了另一座神殿——獻給月神孔蘇的教堂。孔蘇神殿由拉美西斯三世（Ramses III）主持建造，工程開始於西元前 1193 年，結束於西元前 1156

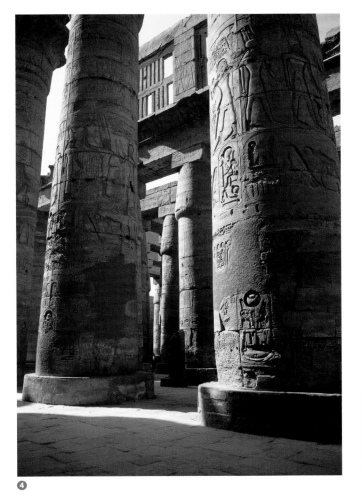

阿蒙神殿與孔蘇神殿

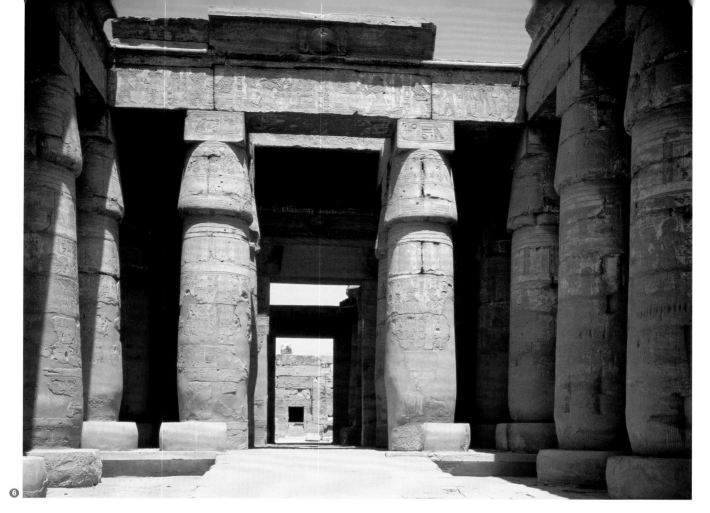

❻

年。這座神殿堪稱完美建築形式的典範，其正面朝南，與三公里外的路克索神殿（Luxor Temple）相向而立。❺ 它的主塔門保存完好，頂部帶有一道向外翻捲的簷口。

❻ 穿過塔門中央遮蔽在陰影中的門道，我們進入一座邊長為 25 公尺的正方形庭院。庭院三面都是由雙排紙莎草柱組成的柱廊，柱廊形成了庭院陰影深重的外緣。走上幾級台階，我們步入位於前方柱子之間的門廊，穿過雙柱廊的陰影，進入「多柱廳」（Hypostyle Hall）。廳內光線幽暗，中心處佇立著四根高聳的石柱，兩側各有成對的較矮石柱。中央空間上方的牆上設有石製格柵，陽光穿過格柵，射入廳內。在多柱廳的盡端，一扇較小的塔門嵌在外牆中，其頂部也設有向外翻捲的簷口。多柱廳的天花板越過了這道簷口，消失在暗影之中。我們繼續上行，來到塔門前，穿過兼具門檻功能的門道，進入一個幾乎全黑的、更加低矮的空間。此刻，我們漸漸看清，一座更小的矩形聖殿佇立在中心的位置，它帶有獨立的門廊和向外翻捲的簷口，簷口和天花板上的橫梁之間還留有一段距離。狹窄的通道圍繞在聖殿四周。我們走上踏步，感覺頂上的天花板在不斷下降。終於，我們走進了最後的房間。這裡漆黑一片，宛如從岩石中挖鑿出來的一間暗室。在這個精心組織的空間序列（一系列層層嵌套的建築，全部用巨大

厚重的石頭建成）中，地平面漸次升高（每次進入下一個空間時都必須踏上台階），天花板的高度漸次下降，每個房間的圍護牆逐漸向內收縮，室內採光水平也逐級遞減，最後在供奉著孔蘇神聖舟的聖殿——這座神殿中最神聖的場所——的絕對黑暗裡達到祭祀的高潮。

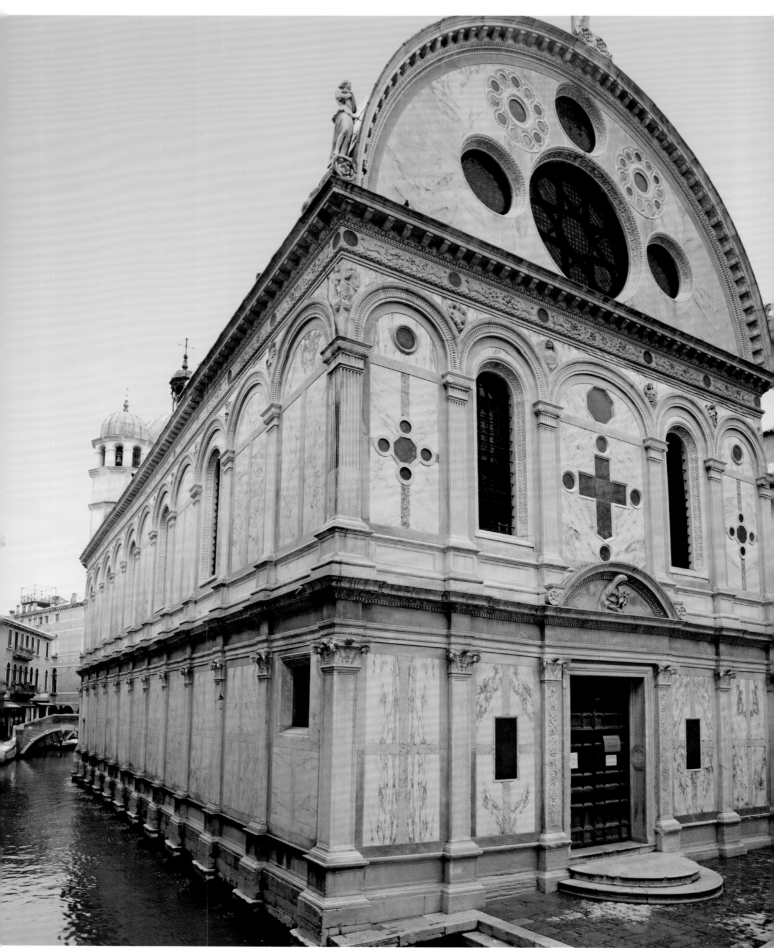

奇蹟聖母教堂

Santa Maria dei Miracoli
義大利，威尼斯
1481–1488
彼得羅·隆巴多
（Pietro Lombardo，1435–1515）

奇蹟聖母教堂是為了供奉一幅據傳曾經多次顯靈的聖母像而建造的聖物教堂。在威尼斯這座建築密集的城市中，它成功地同時塑造出具有正式功能的室內空間和日常生活所需要的室外城市空間，被視為公共建築的典範。這座小巧的教堂以其獨一無二的裝飾風格備受青睞，內部和外部採用了花樣繁多的大理石覆面，由此體現出了威尼斯建築特有的精緻優雅的紋樣圖案和微妙靈動的用色方式。威尼斯是一座舉世聞名的水城：陽光不僅來自頭頂的天空，也來自腳下水面的反射；這裡的建築、道路和廣場不是建在堅實的土地之上，而是架設在水面之上。

奇蹟聖母教堂座落在狹窄的步行通道和河道之間形成的極為逼仄的基地上。教堂的形制十分簡單，平面呈長方形，屋頂採用半圓柱形的筒形拱，東端為較小的後殿（apse）和鐘樓。教堂北側鄰河，河道對面是「新聖母廣場」（Campo S. Maria Nova），從廣場上可以看到教堂的後殿。教堂的入口朝西，面向一座極小的廣場。

❶ 進入教堂之前，我們首先需要通過一座小橋。在小橋中央，我們停下腳步，目光不禁被引向這座建築最獨特的部分：教堂的一個側面直接落在河道上，這在威尼斯也是絕無僅有。從這個偏斜的角度看過去，只見牆面簡潔而平整，被來自上方的天光和下方水面的反光同時照亮。長長的側牆上排列著上下兩組淺淺的壁柱，每層十二根，上下對齊。下層的壁柱之間是採用大理石板覆面的實牆，上層的壁柱之間則交替排列著實牆和細長的圓頂窗，窗頂的圓拱跨越在壁柱的柱頭之間。玻璃窗上的波紋狀表面顏色深暗，與下方河水的顏色相得益彰。在牆體底部靠近水面的地方，我們看到了一個極富特色又出人意料的細部：壁柱佇立在略微凸出的基座之上，而基座又座落在露出水面的壁柱的柱頭之上。水中映出了整個牆面的倒影，因此，教堂雖然採用石材覆面，卻好像沒有重量一般，輕盈地漂浮在水面上。

❷ 繞過教堂門前的半圓形台階，沿著南側的窄巷向裡走，我們來到了教堂的另一面側牆前。在這裡，我們可以伸出手來，撫摸它光滑的大理石表面。在每一對白色的伊斯特拉石（Istrian stone）壁柱之間是一塊高度兩倍於寬度的雙正方形鑲板，每塊鑲板四周是灰色大理石組成的邊框，中間是淺紅色維羅納普倫石做成的十字形，十字形的底面是四塊帶有脈紋的長方形白色大理石。通過指尖的觸感，我們感受到了大理石表面在風化作用下所形成的區別：普倫石表面光滑，局部出現了裂縫和剝落，而白色的大理石摸上去則富於砂粒的粗糙感。我們還注意到，伊斯特拉石製成的壁柱在常年接受光照的部位呈現出明亮的白

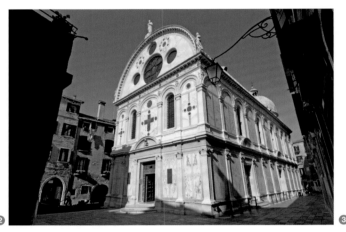

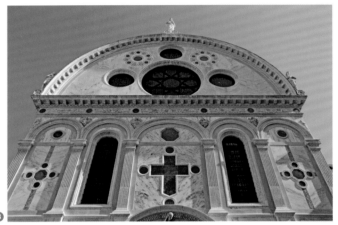

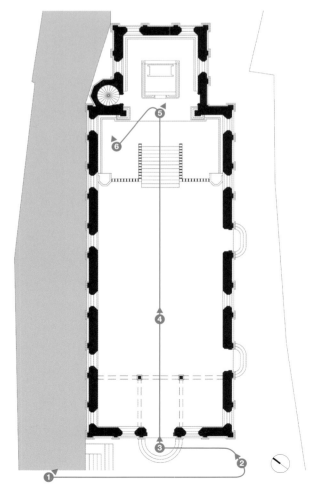

色，而在陽光照不到的部位則深暗得幾近黑色，化為一道永久性的影子。大理石表皮的緊繃感與石砌壁柱在陽光下的閃光感，使教堂的外牆看上去輕薄得近乎透明，我們甚至能夠感到這層薄薄的表皮似乎承受著某種來自內部空間的外推力。

轉身走回位於西側的微型廣場，教堂的正立面便出現在眼前。由於距離很近，我們彷彿被人往前推著，馬上就要貼到它上面。❸ 牆面上，圓盤形和矩形的深紅色斑岩飾板，鑲嵌在門窗周圍大理石鑲板的中央。通常，教堂的正立面是它與城市居民日常生活關聯最為密切的建築元素，而這座教堂所有的外立面都激發了親密的參與感。對於經過此地的路人而言，大理石表面那無與倫比的材料品質和製作工藝，都清晰地傳達出了教堂供奉聖物的職能。

我們進入矩形的室內空間，需要幾分鐘時間才能讓雙眼適應裡面幽暗的光線。❹ 頭頂上方是排滿裝飾井格的木製筒拱形天花板，地面採用了與外牆覆面相同的彩色大理石（白色、灰色、粉紅和深紅）。大理石拼成了正方形的圖案，層層嵌套，每個正方形圖案的邊框內還嵌有一個轉了 45° 的白色正方形。❺ 高高的聖壇上陳列著那幅具有傳奇色彩的聖母像。聖壇下方的鋪地更加引人注目：它用同樣的彩色大理石，編排出複雜的內嵌小三角形的菱

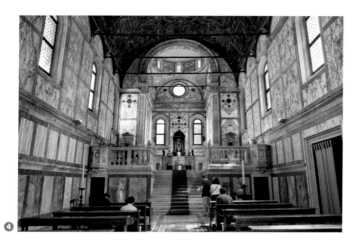

❹

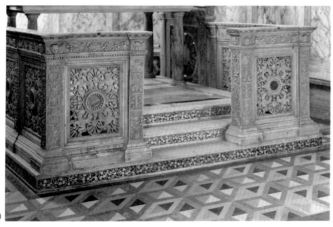

❺

❻

形交織圖案，從而使 2D 的表面呈現出了一個個帶陰影的
3D 圖像。我們腳下的石頭地板歷經幾個世紀的踩踏後已
磨得極為光滑，水波狀起伏的圖案反射出微弱的光線，營
造出了河水反光的幻影。這讓我們再次收穫了從教堂外部
所得到的，那個看似自相矛盾的印象——這座沉重的石
頭建築彷彿正輕盈地漂浮於水面之上。

　　不過，與教堂外觀一樣，其內部最為精雕細琢的表面
依然是牆面。內牆亦由大理石鑲板組成，分為上下兩層，
與外牆的大理石鑲板對應。中殿長椅區的下層採用了較
小的矩形鑲板，聖壇和聖母像區的上層則採用了以四塊
大型矩形鑲板拼成的組合。**❻** 這些白底的大理石板帶有
豐富的黑色紋理，在拼貼中採用了「鏡像對紋」（book-
match）的手法，即每一對石板從同一塊岩石中採割後向
兩邊打開，就像我們打開一本書那樣。因此，大理石拼縫
兩邊的紋理圖案是呈鏡面對稱的。位於上層的每兩組對紋
拼花大理石鑲板之間設有一扇窗口，我們現在從教堂內部
可以清楚地看出窗玻璃的構成方式：一塊塊凸面玻璃小圓
盤嵌入纖細的金屬框內，橫豎疊加而成。窗子在內部和外
部呈現出來的顏色截然不同：在室外，它的顏色如河水般
深不可測；在室內，從玻璃圓盤透過的光線令它顯得分外
輕柔縹緲。與大理石一樣，玻璃也來自土地。正如阿德里

安・斯托克斯所述，這座教堂是用「蘊含著情感的大理石
和化身為大理石的情感」建造而成的。在威尼斯，「光與
影便是如此這般地被記錄、提煉、強化和固化。物質在石
頭中得到了戲劇化的詮釋。」[1]

奧地利郵政儲蓄銀行

Post Office Savings Bank at Austria
奧地利，維也納
1903–1912
奧托・華格納
（Otto Wagner，1841–1918）

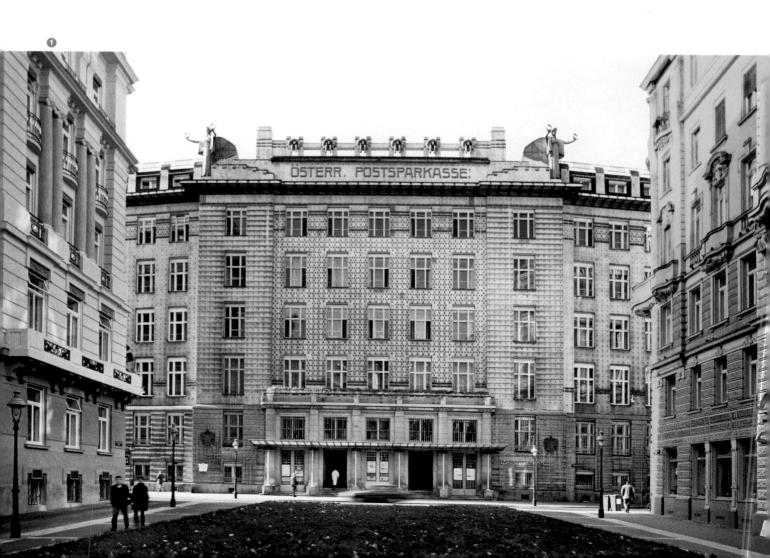

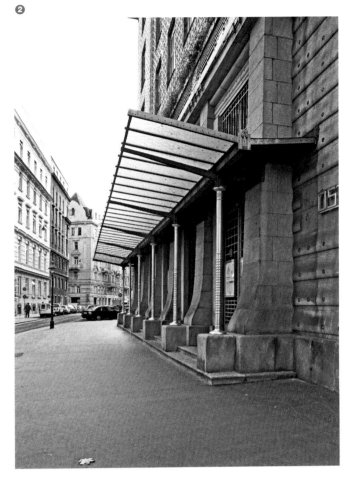

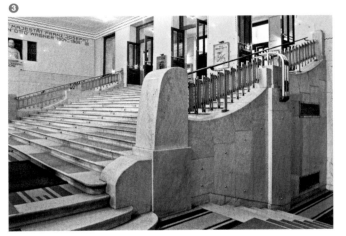

奧地利郵政儲蓄銀行前身為「帝國郵政儲蓄銀行」（Imperial Post Office Savings Bank），原本作為奧匈帝國的中央銀行機構而興建。這是一座七層高的龐大建築，佔據城市中一整個街區的面積，其內部設有行政管理辦公室和公共儲蓄大廳。該銀行的外觀是建築覆面處理的傑出範例，它的結構性框架和外牆都被面層材料組成的交織肌理所覆蓋，由此體現出了這座建築在城市中的尊貴地位。

❶ 我們首先從位於銀行正面的格奧爾格·科赫（Georg Coch，1842–1890，奧地利銀行家）廣場向它望去。建築基座部位的外牆座落在鋼筋混凝土的地基之上，高度為一層半，外表包覆著厚厚的、水平向的花崗岩石板。每塊花崗岩石板皆在其下緣略呈弧形鼓出，因此每塊石板下方都形成了凹進的窄條，而與下方花崗岩石板的上緣相接。基座之上，三至六層的牆上包覆著一塊塊經過拋光的白色維皮泰諾大理石（Sterzing marble）正方形石板。在立面左右兩端向外凸出的部分，每塊大理石板的中部稍稍向外鼓起，為立面賦予了一種棉被般的包裹感。花崗岩和大理石覆面都通過鐵製螺栓固定在後面的承重牆上，螺栓的外端用鉛皮和鋁合金螺帽加以覆蓋。鋁合金螺帽通過兩種不同方式固定在兩種石材的表面上：在下方波狀起伏的花崗岩基座部位，它們嵌入了石材裡面；反之，

在上方的白色大理石中，它們則凸出於石材表面。兩種細部都通過陰影效果而得到了強調。鋁合金緊固件在建築立面上形成了規則的圖案，就像是建築表皮肌理上的一種縫紉針腳，與環繞大窗的鋁合金窗框、以及立面頂部的鋁合金簷口和女兒牆相互呼應。

❷ 銀行的主入口由五扇對開的大門組成，每扇大門上方都設有一扇巨大的玻璃氣窗。大門位於六根高大的花崗岩墩柱之間，柱身在靠近柱礎處呈弧線形向外擴大。每根墩柱前面另設有較小的獨立基座，基座上佇立著外包鋁合金的修長鐵柱，鋁合金外皮的下半部帶有環狀條紋。六根金屬圓柱共同支承起輕巧的天棚，天棚以鍛鐵和玻璃製成，它向外出挑，遮住了入口大門。入口門廊濃縮了建築外觀上不同材質之間的關係，即沉重巨大的石頭與輕盈纖巧的金屬和玻璃之間的互補關係。

踏上金屬圓柱和石頭墩柱之間的階梯，拉開裝有鋁合金格柵的玻璃門，我們便來到了入口的門廊。❸ 這是一個巨大的正方形房間，它完全被樓梯佔滿了。樓梯分為三段：寬大的上行樓梯位於中間，較窄的下行樓梯位於兩側。房間的側牆以及樓梯的側牆和踏板均採用白色的大理石板覆面，而樓梯的欄杆則以鋁合金製成。樓梯外牆的表面是帶有曲線造型的拋光大理石板，石板以小件的鋁合金

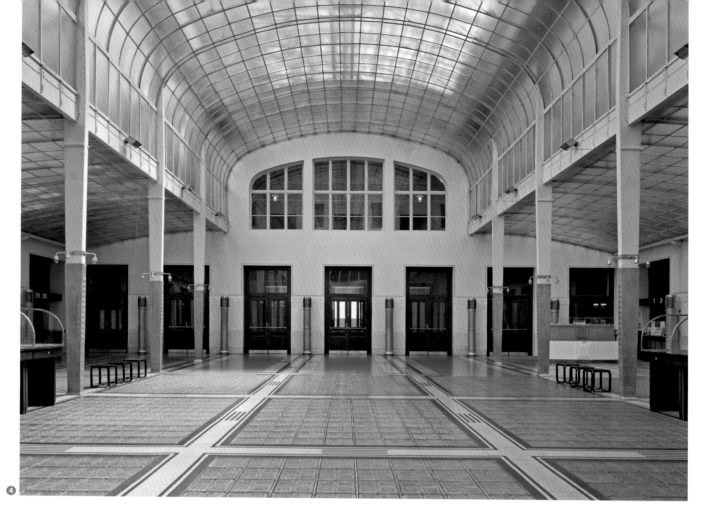

螺栓加以固定，呈跌級式相互鎖扣。相反，頂上的天花板則是簡潔低調的白色平面，上面刻著一個淺淺的正方形凹格圖案。我們沿著坡度緩和的中央樓梯上行，在頂部看到了三扇對開的玻璃門。由此進入，橫穿過走廊，繼而推開儲蓄大廳的玻璃大門。

❹ 忽然之間，我們彷彿置身於另一個世界：深藏在石材覆面的巨大結構體內部的，竟然是一個全部以玻璃建成的、充滿陽光的房間。儲蓄大廳的平面呈正方形，頂部覆蓋著玻璃天花板，天花板由鑲嵌在纖細金屬網格框架中的正方形磨砂玻璃組成。❺ 大廳中間聳立著兩排纖細挺拔的鐵製立柱，柱子兩側的玻璃天花板從外緣向內緩緩起坡，在與支承柱交接的位置陡然升起，隨即呈弧形彎曲，最後匯合成縱貫房間中央微微彎曲的玻璃拱頂。玻璃拱頂閃耀著來自天上的白色光芒，讓身處室內的我們感覺似乎又回到了室外。此時，我們發現整個空間都包裹在玻璃之中：位於兩側的出納窗口由大片的玻璃組成，腳下的地板則由鑲嵌在混凝土框架之中的正方形玻璃組成。

在採用石材覆面的外立面上，金屬材質的窗框、圓柱和螺帽構成了最輕巧的建築元素；相反，在這個以玻璃作表皮的房間裡，金屬元素反而成了最牢固、最結實的組成部分。沿著房間外緣設置的出納窗口之間，佇立著一個

個鋁合金製成的圓柱形暖氣送風筒，它們緊挨著後面的墩柱，墩柱採用拋光的白色維皮泰諾大理石覆面。❻ 送風筒略高於我們的平均身高，在其略微擴大的底座上方帶有環狀條紋，與入口處的修長圓柱頗為相似。送風筒的頂部設有一組水平向的百葉送風口，百葉片之間以一對金屬小圓球加以分隔，小圓球縱向排成了兩列。廳內所有的鋁合金元素都經過了打磨處理而極具光澤感，它們捕捉著來自玻璃天窗的光線，把光線染成銀色。它們形成了一層帶有光滑肌理、透著涼意的表面，讓人情不自禁地想去觸摸。

沿著高高的弧形中央拱頂的兩側，分別排列著五根挺拔的、間距寬大的鐵製立柱，每根柱子的斷面從上至下逐漸收窄。柱子較寬的上半部分包裹著用螺栓固定的薄金屬板，而較窄的下半部分則覆蓋著層層相疊的鋁合金板材，以間距緊密的螺栓固定。柱子與地面交接處是略呈喇叭狀張開的精緻基座，基座的曲線表面向上凸起，完全不同於入口處花崗岩墩柱的正方形基座造型。這些體態修長、斷面漸變、間距寬大的柱子似乎並沒有用來固定和支承玻璃拱頂，反而像是某種金屬銳器，刺破了上方的玻璃，漸漸消失在天窗的白色光芒之中。我們瞇起眼睛，朝著光源處望去：支承玻璃天棚的細金屬框架那本就朦朧的影子，在光線中變得更加模糊不清。從房間內部看去，必要的承重結構大部分都不為我們所見——它們隱藏在空間外圍發亮的玻璃肌理之中。

建築的外立面為我們呈現出了一種以石頭組成的、具有重量感、陰影重重的交織肌理，其巨大的結構承載力令人一目了然；相反，室內的房間卻顯現出一種由玻璃組成的、輕盈精巧的、晶瑩剔透的交織肌理，在這種肌理中我們找不到任何明顯的承重結構。站在玻璃房內，我們感覺自己彷彿在光線中遊蕩，在空中懸浮，與剛才穿過厚重的外立面時所得到的感受形成鮮明對比——這恰恰證明了材料之中蘊含著千變萬化的體驗性特質。

巴塞隆納德國館

Barcelona Pavilion
西班牙，巴塞隆納
1929
路德維希·密斯·凡德羅
（Ludwig Mies van der Rohe，1886–1969）

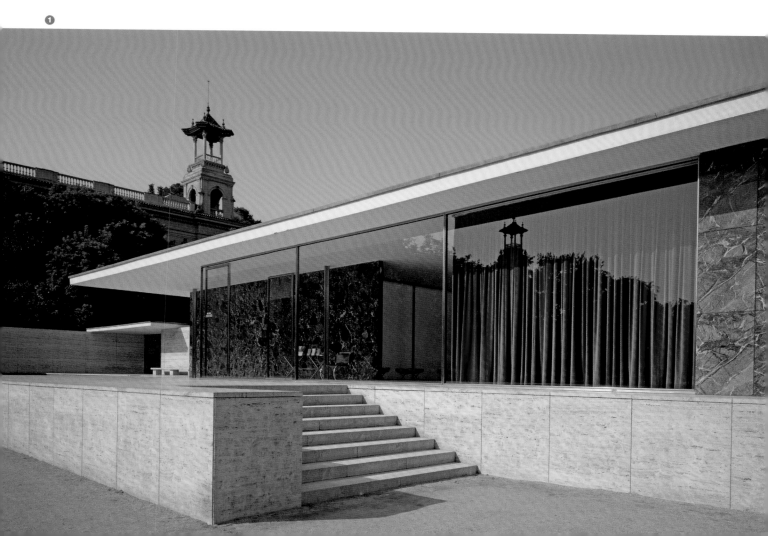

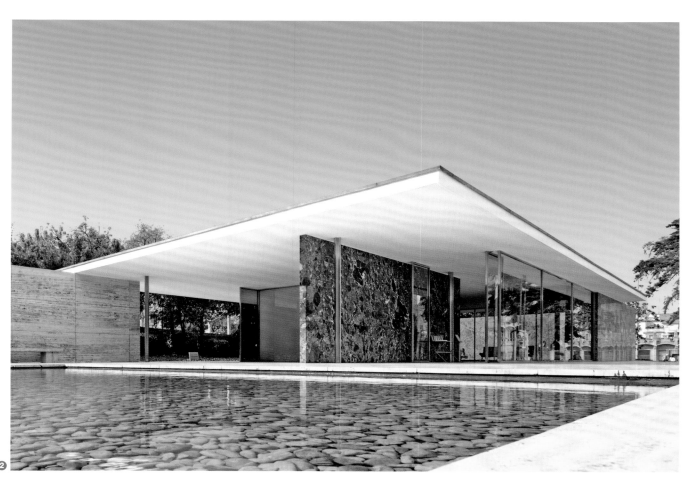

❷

「巴塞隆納德國館」本是為 1929 年巴塞隆納世界博覽會建造的德國展館，但在我們的體驗中，它一直被視為一座理想化的現代住宅：在地板和天花板這兩個中性的水平面之間，通過極富感觀美感的材料對空間加以分隔和圍合，從而形成一種相互聯通的半敞開式動態空間。整座建築由水平向或垂直向的簡潔矩形平面，根據模數網格布局而成，因此這些平面所採用的材料以及材料交接處的節點，就成了我們體驗的焦點。

我們首先望向建築的北立面，只見展館由三個低矮的、虛實不一的水平層次組成：一是用暖白色石灰華板材製成的基座，或稱台基，它把展館牢牢地固定在大地上；二是由深綠色大理石和遮蔽在陰影下的大玻璃建成的外牆，它們形成了一個既寬又深的層次，隱約飄浮於基座之上；三是頂上那條輕薄的冷白色屋頂線，它以摻有水泥的石膏抹灰製成，懸浮於外牆之上。啞光表面的石灰華基座平鋪於整個結構體之中，只在右側局部退縮，退縮處設有一組石灰華台階。❶ 向著台階走去，我們看到了石灰華基座上的外牆，它由經過拋光的阿爾卑斯綠色蛇紋大理石（Alpine marble）製成。外牆上方的屋頂向外挑出，正好與石灰華基座的外緣對齊。隨後，在快要走到第一級踏步時，大理石牆面也到了盡頭，取而代之的是一面通高的玻璃牆。透過玻璃，我們看到了室內懸掛的紅絲絨窗簾。

我們來到台階的頂部，卻依然不見入口位置。面前是開闊的石灰華基座台面，台面上嵌著一方巨大的水池，池水反射出外界的倒影。水池後方的石灰華牆體圍出了一座 U 形的戶外庭院，我們在水面上看到了它的鏡像。此刻，我們意識到石灰華基座構成了整座建築的地面，它由邊長為 1.1 公尺的正方形石板組成。不僅如此，整座展館的水平向和垂直向的表面，也都是根據這個正方形網格加以組織的：我們進來時經過的深綠色大理石牆面，及位於水池對面的石灰華牆面均由 1.1 公尺高、2.2 公尺寬的石板組成，板材水平排列成上下三行，兩塊石板之間的縱向拼縫正好與石灰華地面上兩塊石板之間的拼縫對齊。❷ 表面帶有淺淡肌理的白色石膏天花板懸浮在石灰華牆體的頂部，距石灰華地面 3.3 公尺高。

此刻，我們右側是一面深綠色的大理石牆，它遮蔽在出挑的屋頂投下的陰影中。牆體前方佇立著一根修長的獨立式柱子，外層採用鏡面鍍鉻金屬板覆面。柱子的斷面呈十字形，十字形兩翼的寬度與其後方綠色大理石牆的厚度完全一致。柱子從石灰華地面直抵光滑的石膏天花板，不帶任何柱礎或柱頭收口。它在空間中形成了一道閃著亮光的、豎直筆挺的線條，映照出了周圍所有的色彩。再次右

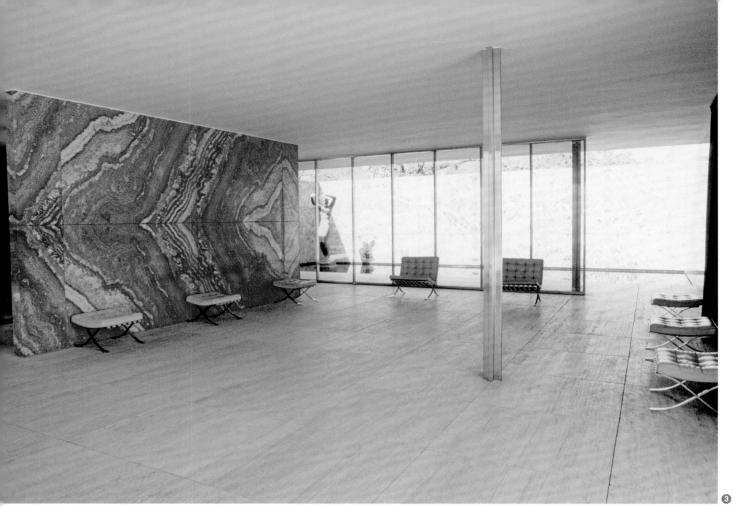

轉，我們終於看到了入口大門。這是兩扇通高的玻璃門，門框採用了與立柱同樣材質的鍍鉻金屬。大門繞著樞軸打開，宛如一塊獨立的玻璃平面立在那裡。玻璃門和大理石牆面之間的距離與立柱和牆面之間的距離相等。

❸ 走進展館的主廳，我們的注意力立刻被引向空間中央一面圖案精美、經過拋光的紅色縞瑪瑙牆。與其他石材的牆面不同，這面縞瑪瑙牆上下分為均勻的兩行（而不是三行）並採用了「鏡像對紋」的拼花手法（石材切割後向兩邊打開，就像翻開一本書那樣），因此兩行石板的紋理圖案，在水平向拼縫的上下兩側呈鏡面對稱。因為縞瑪瑙牆上的水平拼縫線位於地板和天花的正中間，而牆體的高度是 3.3 公尺，所以這條線恰好位於我們站立時的視線高度（按人均視線高度 1.65 公尺來算）。它是展館中唯一一條在我們站立和行走時都保持水平的線條，可以被視為一條室內的地平線。

❹ 這面紅色縞瑪瑙牆和它的水平向中心線把我們的視線進一步引向右側。透過完全由豎向玻璃板組成的牆面，我們看見了室外的庭院以及院內的水池，水池的角落立著一座雕像。打開玻璃門，我們走入帶有圍牆的、被水池佔據了大部分面積的露天小院。腳下狹窄的石灰華平台被屋頂所遮蔽並落入其陰影中，相反，比平台更寬的水池

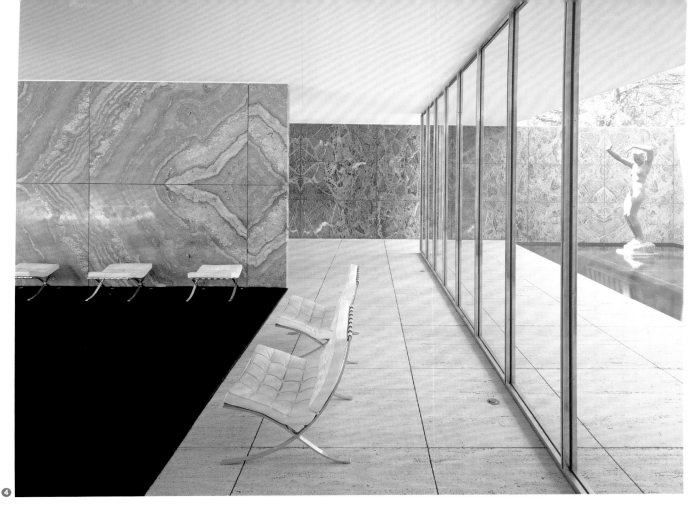

④

則朝向天空敞開。小院的三面都以阿爾卑斯綠色蛇紋大理石牆為界，大理石板在橫向和豎向均採用鏡像對紋的拼花方式。⑤ 在水池較遠的角落安置著德國雕塑家格奧爾格·科爾貝（Georg Kolbe，1877–1947）於 1925 年創作的《黎明》（Sunrise）—— 一座略大於真人尺寸的女性人體雕塑。她站在特製的小小綠色大理石基座上，雙手舉到眼前，似乎想要擋住明亮的陽光。池面上同時倒映出了雕塑的優雅形體和綠色大理石的粗獷圖案。水池的底面和內壁均採用光滑的黑色石材製成。

　　穿行於展館的各個空間之中 —— 從室內走到室外，再從室外走回室內 —— 我們發現整個空間都遮蔽在巨大的水平屋頂之下，而我們也時刻處於它的陰影之中。與此同時，我們也發覺周圍的建築元素在不斷變化，有時是一組透明或半透明的豎向玻璃板，有時是一組色彩豐富、圖案多變的拋光大理石牆面。這些獨立的、具有反光特性的豎向平面從地面直通天花板，隨著我們的行進時刻變換著彼此之間的位置關係。不時會有一根十字形斷面的、包著鍍鉻金屬板的細長柱子闖入視線之中，但是我們很難在柱子和大玻璃門上那些同樣纖細的鍍鉻金屬框之間加以區分—— 位移過程中，柱子逐漸和門框融為一體，形成一道道閃著微光的豎向隔屏。空間的流動性令我們難以把握任

何結構上的規則節奏，因此，在我們的體驗中，屋頂就像是沒有重量的巨大平面，懸浮在頭頂之上。由於牆體的特殊布局方式，我們始終無法從某個固定的視點看見空間的全部。然而，這些垂直和水平表面具有反射特性 —— 既有反光造成的真正鏡像反射，也有大理石鏡像對紋形成的鏡像圖案 —— 透過真實表面和對紋圖像所形成的雙重鏡像，讓我們得以在變化無窮、卻始終具有「視覺連貫性」[1]的多重構成中感知這個空間。

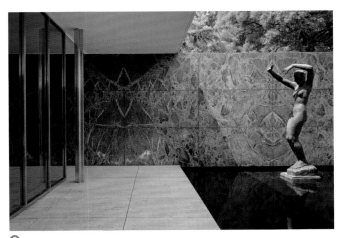

⑤

哥德堡法院擴建

Law Courts Extension at Gothenburg
瑞典，哥德堡
1913–1937
艾瑞克・古納・阿斯普朗德
（Erik Gunnar Asplund，1885–1940）

❶

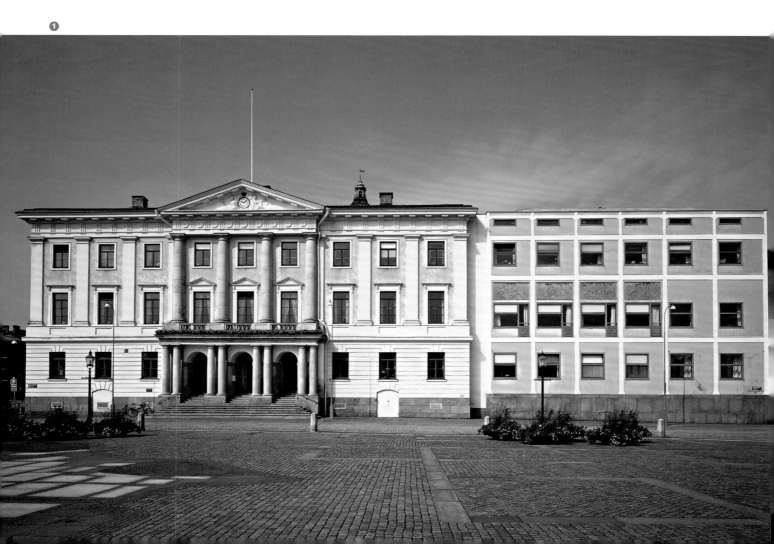

物質

哥德堡原有城市法院建於 1672 年，是典型的古典主
義建築，其加建和擴建部分完成於二十世紀初。從阿斯普
朗德贏得競圖的 1913 年到最終設計得以實現的 1937 年
之間，建築師為這座建築的改造傾注了巨大心血，實現了
古典與現代的完美融合。加建和擴建部分所使用的材料及
細部處理手法回應了兩方面需求：一要融入周邊重要歷史
市政建築，做到與之相配；二要創造一個符合公共禮儀並
令人心理舒適的當代場所。

　　我們首先來到法院所在的古斯塔夫・阿道夫（Gustav
Adolf，1594–1632，瑞典國王）廣場，廣場的一側緊鄰
城市的中央運河。❶ 法院大樓是一座歷史悠久的古典主
義建築，其正立面呈中心對稱式，以三跨的入口門廊為中
軸線，高度為三層，每層設有細長的窗子。第一層底部是
材質粗糙的、凸出於牆面的基座，上方是兩層高的壁柱。
與此形成對比的是明顯帶有現代風格的擴建部分，它位於
原建築的右側，立面上設有正方形窗子，並有與牆面齊平
的正方形結構框架。不過，擴建部分也從多個角度體現出
了相對於原建築的從屬地位：水平向樓層與老樓樓層對
齊；窗子沒有設在框架中心處而是偏向老樓一側；飾面顏
色與老樓相同；沒有另設入口大門。

　　我們從雙柱門廊走入老樓，繼而穿過拱廊，來到拱

❷

哥德堡法院擴建

④

廊外面的中心庭院。② 庭院內陽光明媚，三面被老樓厚實的外牆所包圍，牆上飾有從石砌地面直抵屋頂的垂直壁柱，壁柱之間是細長的窗口。與之形成鮮明對比的是庭院的北牆：這是一個平整、簡潔、獨立的平面，它略微向前凸出，伸入庭院的空間之中，不帶有明顯的承重結構。牆面主體由兩層高的玻璃組成，嵌在水平排列的木面細薄豎框中，形成了連續表面，在兩端與東、西兩側的牆體相接。在大玻璃牆水平中線的位置（比庭院地面高一層）設有一座通長的陽台，陽台向外出挑，前面帶有緊密排列的豎向欄杆。陽台下方的大玻璃牆上沒有設置可開啟的門窗，於是我們向右轉，在拱廊盡頭找到了通往擴建部分的入口。

　　一入門，我們的注意力立刻被引向一座既長又寬的樓梯。樓梯從上方天花板的開口，緩緩降落下來——很明顯，這是通向法庭的主通道。上樓之前，我們首先經過一座由纖細的鋼框架和玻璃牆圍合起來的電梯，來到三層高的中央大廳中心位置進行觀察。大廳的鋪地採用了與庭院相同的正方形花崗岩石板，如此一來，室內和室外空間便通過地面融為一體，中間只隔著那面帶有細窗框的大玻璃牆。③ 水平向光線從南側庭院流進大廳，垂直向光線則從大廳北側的天花板落下——通過一長排南向的採光天

窗，陽光如瀑布般傾入室內。大廳外圍的三面實牆，以及環繞中央空間沿走道設置的欄板，都採用光滑的膠合板（plywood）覆面。陽光照亮了木板，使整個大廳都沐浴在溫暖的柔光之中。

　　④ 有別於三面實牆，大廳的南牆是完全通透的，陽光在天花板上擴散開來。沿大廳南側設置的廊道欄杆，採用了頂部帶有實木扶手、排列緊密的豎直金屬桿件，與室外陽台的外觀相匹配。緊鄰庭院的空廊，其天花板、十根鋼柱以及截面逐漸收窄的承重梁，這三者的表面都採用了摻有水泥的白色石膏抹灰。我們走向主樓梯，從立柱旁經過。陽光下，立柱顯現出了雕塑般優美的外形與柔和的暗部，其表面經過圓角處理而帶有光滑的觸感。

　　走上台階，我們不禁放慢了腳步，因為這座樓梯不同於通常的室內樓梯——它的踏板更寬，踢面更矮，更接近室外景觀中踏步的做法。沿著這座幾乎與南側大玻璃牆等長的樓梯上行，人們能夠漸漸地平復思緒，在開庭之前保持沉著穩定的心態。在樓梯頂部，這種予人慰藉的效果得到了進一步加強：眼前出現的並不是緊密圍合的封閉空間，而是開敞明亮的空廊。空廊懸浮在庭院和大廳之間，為訪者提供了一片可以自由移動的空間。腳下的橡木地板散發著溫暖的氣息，柱子兩側的乳白色玻璃壁燈送出了柔

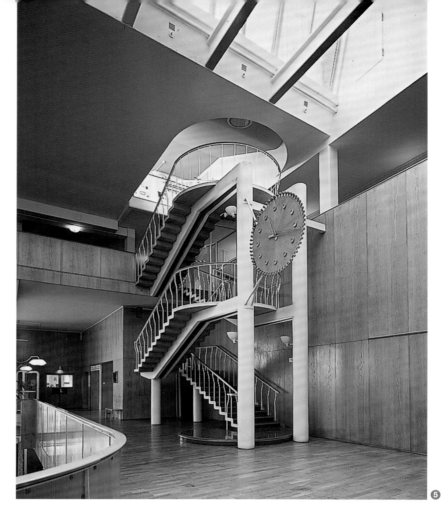

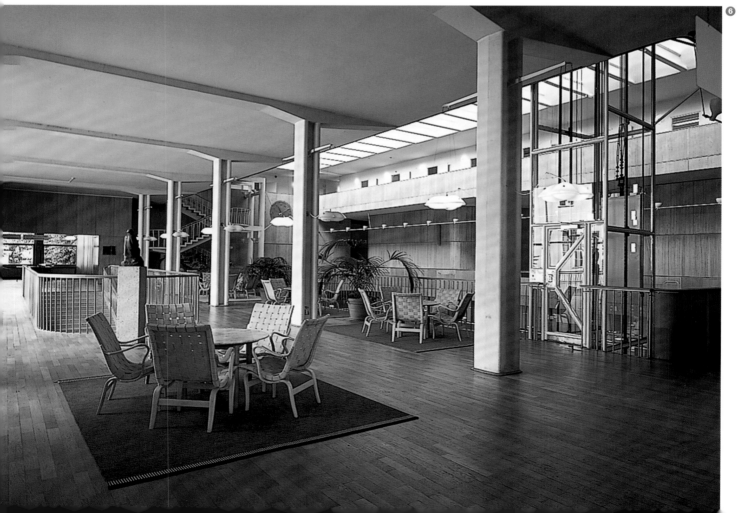

❼

和的光，一組組曲木躺椅營造出了輕鬆舒適的氛圍，供人們在此休息等候。

❺ 中央大廳西側設有一座極富雕塑感的 Z 字形樓梯（供員工使用）。樓梯從二樓這層盤旋上升，直到穿過頂部的天花板消失不見。樓梯的鋼骨架構和踏板都包覆著光滑的、採用圓角處理的白色石膏抹灰，兩側纖細的鋼欄杆在頂部略微向外彎曲，用以容納實木扶手。在出挑的圓形大木鐘之下，樓梯平台以優雅的大幅度弧線朝著法庭的方向展開。

❻ 法庭均設於大廳北側，隔著中央空間，與空廊等候區遙遙相對。法庭的牆面朝著大廳方向戲劇性地呈曲面鼓出，反射著來自天窗的光線，與在轉彎處呈弧形凹陷的走道欄板形成對比。經過仔細觀察，我們發現法庭的牆面並沒有像大廳中的牆面那樣貼著光滑的膠合板，而是覆以細長的、縱向排列的花旗松（Oregon pine）實木條——材料之間的差別，微妙地暗示出法庭在整座建築中的尊貴地位。在大廳北側的中心位置，即兩個法庭之間，兩根柱子標示出了法庭的公共入口。❼ 進入法庭，首先看到的是一長排高窗，它們設在北側的直牆上，頂部與天花板相接，為室內提供了光源。除了潔白光滑的石膏天花板，法庭內的全部表面都覆以木質飾面：牆上是縱向的松木條，

地上是拼花的橡木地板；我們在木椅上坐下，面向同樣木質的法官席。法官席和四周的木牆一樣呈曲面，向內凹陷。我們處在一個完全以木圍合的空間之中，感受著這一材質溫暖的擁抱。

克利潘聖彼得教堂

Saint Petri Church
瑞典，克利潘
1962–1966
西格德・萊韋倫茲
（Sigurd Lewerentz，1885–1975）

❶ 克利潘的聖彼得教堂位於小鎮邊緣的一座公園內。遠遠望去，我們首先看到的是由磚牆築成的實心塊體，教區辦公室圍繞在長方形內殿外部並起到保護作用。近距離觀察，我們才發現磚牆在砌築樣式、磚塊間距、砂漿嵌縫方式和轉角細部等方面都呈現出了豐富的多樣性。雖然磚砌建築的外表看起來略顯粗糙，但在仔細觀察之後，我們卻能看出每塊磚都是完整的。在這座教堂的建造過程中，沒有一塊磚被切割過。

教堂的輪廓極其不規則，它沿著西牆跌宕起伏，形成了一個漲落不定、彎曲斷裂的波浪形圖案。窗洞上，簡單的幾片玻璃（尺寸略微大於它們所覆蓋的窗洞）緊貼磚牆表面而設，僅在頂部和底部通過兩組金屬夾件加以固定，就像是飄浮在牆體前方的玻璃體。走向北側的入口小院，我們看見矩形的磚砌小塔樓，從右側量體較小的建築的金屬屋頂冒出來，而左側量體較大的建築，則覆以一個出挑的金屬屋頂。塔樓的鐘聲響起，在金屬屋頂激起了和諧共鳴。沿著入口小院傾斜的陶磚地面一直走，我們來到一扇大木門前。門洞很深，讓我們切身感受到了這面巨大磚牆的非凡厚度。

❷ 邁過厚厚的門檻，我們來到了一個黑暗的空間之中，發現裡面的元素全部都是以磚製成的：牆面、祭壇和

長凳都是磚砌的，地面是以深淺不一的磚塊組成的網格圖案。天花板由兩道複疊的磚拱構成，低的一道位於祭壇上方，高的一道位於入口上方，二者的底邊都由鋼梁托起。兩束細條狀的光線成為房間中微弱的光源：一束是劃破側牆射進來的豎向光條，另一束是劃破頂部的磚拱射進來的豎向光條。頂部的光槽顯得難以置信地深遠，也讓我們覺得自己正以某種方式被嵌入大地之中。在入口小禮拜堂的背後是一個更小的等候空間，同樣全部以磚砌成。其內部光線微弱，只在低矮的磚砌拱頂之下設置了一條磚砌長椅。在這個山洞般的幽暗空間裡，我們感到自己與日常世界漸行漸遠。

從入口的禮拜堂，我們穿過教堂北牆與西牆夾角間留出的洞口，進入教堂內部。❸ 此時，我們位於巨大正方形房間（邊長為 18 公尺）的角落，面前的空間被右側西牆上屈指可數的幾扇窗子微微照亮，東側的空間則始終被淹沒在深深的陰影之中。略作停步，我們試圖找回平衡感，因為此刻腳下的磚地不是水平的，而是向東微微上傾，造成了室內起伏的地形。❹ 在伸手可及處，我們看見了教堂的洗禮盆── 一隻以曲折的黑色鋼架托起的巨大貝殼。水珠從貝殼上方緊挨著的鋼管中流出，慢慢地滴入貝殼。我們看到並感覺到貝殼前方的磚地向上拱起，形

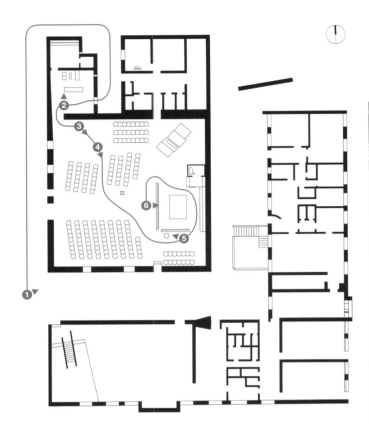

成了可供一名孩童站立的空間。隨後，我們發現貝殼下方的地面被劃開了一道長長的口子，開口較低的一側刻著一道十字，用以標示牧師站立的位置，開口兩端的磚塊像手指一樣伸向開口內部。向著開口中的黑暗探望，我們無法辨明它的深度。流水的滴答聲在空中輕輕迴盪——聲響不是來自水珠滴進貝殼，而是水珠從貝殼落入地底聖池後傳出。

教堂的全部結構都是磚砌的。❺ 我們現在可以看清頭頂上方複雜地轉折和彎曲的屋頂：一系列狹長的磚砌拱頂從西牆伸向祭壇所在的東牆，每兩道磚拱的交接處落在鋼製的次梁上。在天花板中央，兩道鋼製的大型雙梁貫穿南北兩端，梁上佇立著若干短小鋼柱，小鋼柱托著上方磚拱交接處的次梁，❻ 兩道雙梁則落在巨大的 T 形構架上。T 形構架佇立在地面中心區域，由雙柱和雙梁組成，是下方空間中唯一可見的支承手段。

儘管磚牆的厚度十分可觀，我們卻並不清楚它在屋頂支承中起到何種作用。西牆和南牆上開設了一些窗洞，側沿均以磚塊封實。從室內望去，我們無法看清那些飄浮在牆壁外側的、沒有窗框的玻璃。牆上還設有其他的開口，包括許許多多在西牆和南牆上切開的縱向細槽，它們位於管風琴和唱詩班坐席的對面，是為了減少回聲干擾而設置

的。此外，所有牆上都設有淺淺的壁龕，由此我們可以看出磚牆都是雙層的，牆體之間留有空腔，以便在冬季輸送暖風。巨大的祭壇、主教的專座、牧師的長椅、布道台及其上方微微傾斜的《聖經》托架全部以磚製成，而且它們都靠著禮拜堂的東牆——唯一一面不設任何開口的牆壁。屋頂被劃開了兩道深深的採光槽，由此落下一面由垂直光線組成的透明輕柔的光牆（或者說光簾）。這面光牆位於祭壇空間和中殿空間的交接處，標示出了牧師從聖器室門口進入教堂的通道，也劃清了後殿這一神聖空間的界限。

克利潘的聖彼得教堂是建築材料靈活運用的典範，它成功地證明材料能夠以多種多樣的方式締造和呈現日常生活中的儀式感，使發生在這裡的人類行為走到前景中，而建築則隱退其後，成為體驗的背景或框架。通過這種方式，正如華特・班雅明所言，建築不再是視覺注意力的聚焦對象，而是一種「非刻意的、靠習慣來完成的觸知性獲取（tactile appropriation）」，[1]透過使用、位移和觸摸——也就是我們對熟悉場所的觸覺性棲居。

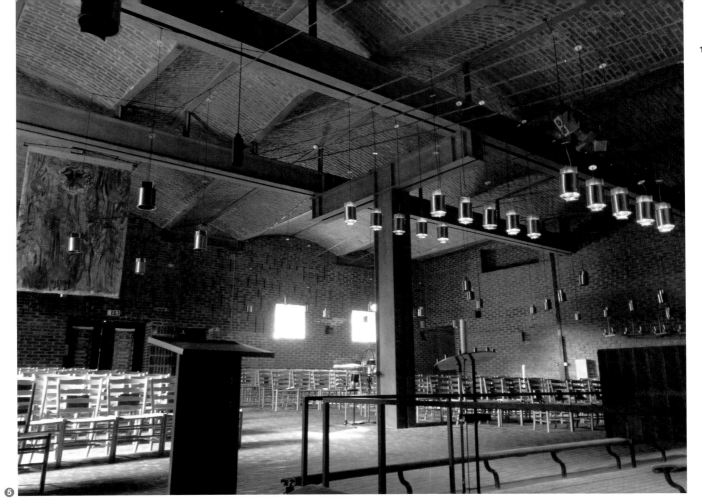

❺

❻

克利潘聖彼得教堂

空間
時間
物質

光線
寂靜
居所
房間
儀式
記憶
地景
場所

重力

不參考失重的心理學——
那種對「輕」的懷戀——
就無法理解重力的心理學，
後者讓我們感到沉重、疲
勞、緩慢、步履不穩。[1]

——加斯東・巴謝拉

兩種力量統治著宇宙：光
和萬有引力。[2]

——西蒙・韋伊
（Simone Weil，
1909–1943）

輕生於重，重生於輕，兩
者共時交互地發生，以創
造回饋創造，它們因為有
了運動，越發地具有了生
命力；又因為獲得了生
命力，而越發地擁有了力
量。它們同時也在相互摧
毀，了結一段彼此間的宿
仇。這說明，輕的創造離
不開重，而重的創造也不
能沒有輕來相隨。[3]

——李奧納多・達文西

建築是空間組織的藝術。
它通過結構表達自身。[4]

——奧古斯特・佩黑
（Auguste Perret，
1874–1954）

力、形式與結構

　　建築發生在物理學的法則之下，通常它對基本物理力學做出刻意的表達。有意義的建築結構不是隨心所欲的形式發明或造型衝動，它產生於實體、材料、文化、功能和心理的因果關聯，並且把這些無可否認的事實與條件轉變為隱喻性的建築表達。所有實體性的結構必定會承認重力的存在。承重結構是建築最根本和最有力的表達來源。正如奧古斯特·佩黑所言：「結構是建築的母語。建築師是通過結構進行思考和表達的詩人。」[5]他還從道德角度來看待結構的忠實表達：「一名工匠如果把建築框架的任何部分隱藏起來，就等於是丟棄了唯一容許的、同時也是最美的建築裝飾細節。誰要是把一根承重柱隱藏起來，誰就是犯錯。誰要是另建一根假柱，誰就是犯罪。」[6]結構性的力是不可避免的物理學事實，所以它為現實感的強化提供了基礎。由此，一種以精

確的結構刻畫和結構表達為目標的建築手法，轉變為一種詩意的現實主義形式。

　　在圍合空間和跨越空間的過程中，我們總在尋找新的結構──整個建築史可以理解為一部新結構的材料及理想的進化史。建築不僅必須抗拒重力，還要抵禦強風、地震和惡劣的氣象條件等各種不可抗力，以及使用過程中所產生的結構荷載。無論是埃及金字塔、古希臘神殿、羅馬式拱頂空間和哥德式大教堂，還是鋼筋水泥與玻璃建成的現代主義結構體，抑或是今天的人造合金、塑料和複合材料建成的高科技建築，概莫能外。

　　古希臘的梁柱、古羅馬的拱頂、哥德式的尖肋拱頂，以及羅伯特·馬亞爾（Robert Maillart，1872–1940）、皮耶·奈爾維（Pier Luigi Nervi，1891–1979）和巴克明斯特·富勒（Richard Buckminster Fuller，

1895–1983）的現代工程結構體，都一目了然地刻畫並詩化了具有邏輯性的結構形式，以及它們與重力之間的對話。對古希臘立柱的刻畫──柱礎、柱身凹槽、圓柱收分線、柱頭和柱頂板，以及哥德式大教堂由拱肋和柱子形成的交叉網格，都通過建築的結構體系和富有表現力的語言，表達了對重力的匯集和傳遞。一座建築物的空間結構可以約束或引發特定的活動，而它的比例和各部分的並置與對位，則傳遞著對優雅與美的體驗。

　　建造的邏輯性並不僅限於承重結構本身，因為整個建造的過程，包括各個單元的細部處理和連接方式、不同工種的排序等，都需要它們各自的合理性。以這些建造性和技術性現實以及各種建造工藝為基礎的建築表達，常常被稱為建築的「建構」（tectonic）原則。建築的建構語言能夠表述出一座建築物是如何建

造的，以及不同的建築元素和單元之間，通過何種方式互相連接而最終形成了這一複雜的結構體。建構的表達必然要與重力以及實體世界中的各個因果關聯發生對話。這種建構表達可以被看作是建築的天然語言。

從歷史上看，工程技術的創新與建築的演變是平行發展的。最典型的例子便是十九世紀那些偉大的工程結構，例如約瑟夫・派克斯頓（Joseph Paxton，1803–1865）設計的倫敦水晶宮（Crystal Palace，1851），以及維克多・孔塔曼（Victor Contamin，1840–1893）和費迪南・迪泰特（Ferdinand Dutert，1845–1906）設計的巴黎世界博覽會機械展覽館（Galerie des Machines，1889），它們對現代建築的出現起到了巨大的推動作用。

建築也可以對工程技術產生影響。建築史上最具傳奇性的結構壯舉之一，便是布魯內雷斯基為佛羅倫薩聖母百花大教堂（Duomo in Florence）所建的圓頂。為了解決這個空間跨度的難題，布魯內雷斯基發明了雙層圓頂這一創新性的結構體系；不僅如此，這位建築師還設計了長途運輸工具和巨型起重機械，用以把石料傳送到施工現場並將巨石抬升到圓頂那令人眩暈的高度。

建築反抗重力的鬥爭，與人類天性中想要擺脫物質和重力的約束、實現飛翔的渴望相呼應，這就是巴謝拉的「重力心理學」[7]所表達的心理上的二元性。建築史的發展體現了塊體與重量不斷消減的總體趨勢，不過，出於風格上的偏好，有些建築師也曾做過強化塊體感和重量感的「反進化」結構表達。舉例來説，路康的作品把磚砌拱券和混凝土筒形拱這樣的古老意象重新引入現代建築，藉此再現一種莊重的感覺。從工程學觀點來

圖3
一座石砌結構體在空間中輕盈地水平滑行。布魯內雷斯基，義大利，佛羅倫斯育嬰堂（The Foundling Hospital），1419–1445（布魯內雷斯基的署名只出現在 1427 年之前的施工圖上）。

圖4
水晶宮，為倫敦世界博覽會設計和建造，在極短的時間內完成，堪稱史上最令人驚嘆的建造項目之一。約瑟夫・派克斯頓爵士，水晶宮，英國，倫敦，1851。

119

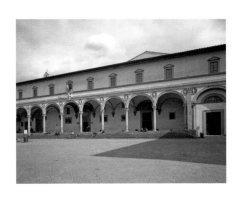

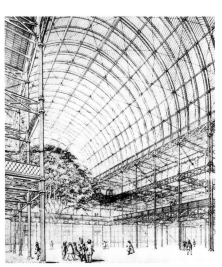

重力

看，與重力作鬥爭，也就意味著採用恰當的材料、幾何關係和結構形狀，把重力通過結構傳到地下。隨著人們對門窗和其他開口的需求越來越大，對室內外空間相互聯繫及建築透明性的渴望日益強烈，牆體的完整性和厚實感便逐漸減弱了，並由此導致了可以任意開洞的框架式結構體的誕生。

西班牙建築師安東尼・高第（Antoni Gaudí，1852–1926）運用倒置的實體模型，對重力的方向加以反轉，從而設計出他獨創的有機形和流動性的結構體。在這一結構中，重力導致的受壓狀態被轉化成懸掛狀態。這個倒置的模型由帆布和金屬線組成，線上吊著起到鉛墜作用的小袋子。高第首先為模型拍攝了照片，然後以倒轉後照片上的結構線條與形式為參考，制定出了這些帶拱頂的石造形式。高第設計的建築結構以一種令人難以察覺而又不證自明的方式，與

重力進行著抗衡，就像生物體的形式與結構一樣，其中的重量感和塊體感似乎消失了。

我們通過一種無意識的身體性模擬和投射，來體驗建築結構體。結構性特徵、張力、動勢和荷載，通過我們的骨骼和肌肉系統加以重演並為我們所感知。建築的結構、量體和表面，在我們的體驗中處於虛擬的運動之中：一座哥德式大教堂的運動是不斷加速的垂直向上飛升；一個巴洛克式空間的牆體似乎在膨脹和隆起，從而對空間加以擠壓、拉伸和重塑；現代主義建築和當代建築帶給人們的感受，往往是在水平向輕盈滑翔的飛行感。我們還會把觸感投射到視覺觀察中，而後便能感覺出材料的肌理、溫度和重量。阿德里安・斯托克斯曾經就「光滑」和「粗糙」間的基本建築對話展開論述。當我們需要在真實和不真實的結構之間、在結構的真實刻

安東尼・高第的結構設計構思過程。他把模型
翻轉倒置，把受壓的結構變成被拉伸的結構，
並使用重力本身來賦予這個結構體正確的形
狀。安東尼・高第，古埃爾領地教堂（Church
of Colonia Güell），西班牙，巴塞隆納，
1898–1908。高第以倒置的模型照片為參考，
繪製了右圖這幅室內空間淡彩畫。

畫和建造元素的純裝飾性美化之間做
判斷時，我們的身體是相當敏感的。

芬蘭建築師和理論家古斯塔
夫・斯特倫格爾（Gustaf Strengell，
1878–1937）曾經對古希臘建築體驗
中的這種身體性模擬做出如下生動的
描繪：「一座希臘神殿裡的每一根線
條都像刀刃一樣運作著，即使只是
看著它，人們也能通過心理暗示，
以觸覺的方式感受到它的銳利。它的
美掩藏在一種被假想為有限且不可
變的塑性形式（plastic form）中。因
此，我才可以在此談論這個對象的真
實性。」在另一段文字中，他進一步
闡述道：「在古希臘的多立克式立柱
中……我們發現這種支承形式極為肯
定地把靜態的承重功能，變成了一種
可以通過身體體驗到的表達。當我們
看見這種柱子時，便立即感覺到它具
有支承作用，倘若這種支承既是穩健
可靠的，又是不受約束的，它便在我

們內心喚起一種和諧的感覺……」[8]
另一位芬蘭建築歷史學家——柯思
蒂・阿蘭德（Kyösti Ålander，1917–
1975）也描述過這種擬態的物理作
用力所產生的效果：「整座神殿，就
這樣休憩在它的地基之上，注視著眾
生，將它的故事娓娓道來，卻又完美
地與世無爭。甚至它的各個部分都處
於一種絕對的平衡狀態之中：柱子輕
鬆自如地托舉著橫梁，看上去似乎心
無旁騖。建築的垂直部分和水平部分
處於完美的和諧之中。人們凝視的目
光，帶著同樣的安詳，跟隨著建築的
線條在這兩個方向上移動，卻始終保
持在建築的邊界之內。沒有任何一個
組成部分得到過分強調，因此人們的
注意力也不會發生偏移。」[9]

自從關於結構的數學化理論發
展起來之後，結構的構思便可以通
過計算來完成。然而，對受力的直
覺式理解和對結構的深入剖析，仍

圖6
混凝土橋如野獸般矯健地躍過深谷。羅伯特·馬亞爾，薩爾基納山谷橋，瑞士，1929–1930。

圖7
巨大的鋼構會議空間，跨度為 216 公尺，高度為 33 公尺，預計能夠容納五萬人。密斯·凡德羅，芝加哥大會堂（Chicago Convention Hall）方案，美國，1953–1954。圖為立面模型上的懸臂式角落之一。

121

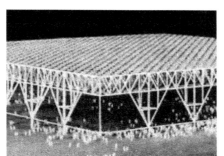

然是結構工程中獨創性的核心。想要通過結構對力做出塑性的表達，建築師就必須擁有一雙雕塑家的眼睛。舉例來說，法國理姆斯大教堂（Reims Cathedral，1254 年後）和羅伯特·馬亞爾設計的薩爾基納山谷橋（Salginatobel Bridge，1929–1930）中所顯示的力的動態流動，便體現了這一點。電腦的發展使複雜結構的概念、建模、數學化和測試成為可能，同時也為生產和組裝過程提供了便利。然而，即使在這個虛擬實境時代，建築造物與結構，仍必須通過我們的五官感受和身體性體驗，與我們發生對話。

重力

卡拉卡拉浴場

Baths of Caracalla
義大利，羅馬
206–217

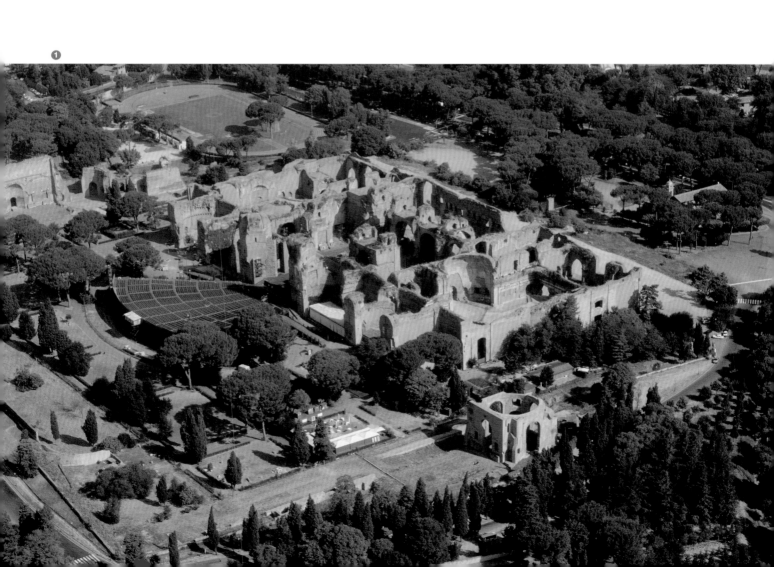
❶

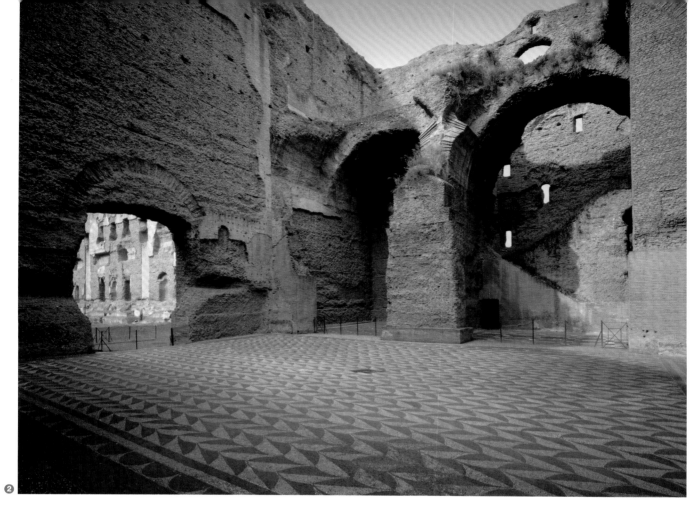

卡拉卡拉浴場曾是古羅馬第二大皇家浴場，也曾是供普通公民日常使用的若干公共浴場之一。浴場由皇帝親自主持建造，規模巨大，佔據了城中的顯著位置。這體現出了古羅馬人對基礎設施的重視，也說明了發生在建築空間內部的公共生活對於古羅馬人的重要性。此外，這座浴場還反映出了古羅馬工匠在巨型磚石和混凝土建造方面的高超技藝：在為人類棲居而打造的宏偉空間中，他們巧妙地利用了結構自身的特性，解決了重力傳遞的難題。

❶ 卡拉卡拉浴場位於一座帶圍牆的大型花園之中，花園總長 360 公尺、寬 340 公尺，佔地面積達十二萬平方公尺。花園外圍的牆體內設有會議室、圖書館和競技場看台，看台下方是浴場的蓄水池。巨大的浴場主建築長 220 公尺、寬 110 公尺。此刻，我們漫步在它的廢墟之上，只能在腦海中想像那些曾經形式精確的空間（正方形、長方形、圓柱形和半圓形），及其上方一組組交叉拱頂和圓頂組成的壯觀景象。穿行於這些牆壁厚實的房間中，首先打動我們的是上方拱頂的高度——天花板的高度是房間寬度的 1.5 倍。在古羅馬人看來，天花板的形狀和高度能夠清晰地傳達出這個房間作為公共空間的重要性。

頭頂上方空間的高敞寬裕一直延續到服務於主空間的附屬房間，比如我們本應最先經過的「大更衣室」

（apodyteria）。❷ 男、女更衣室一左一右地設在浴場的東北立面，從這兩個雙層高的空間兩側，可以通往成對的較小更衣間，那裡設有寬大的樓梯，直接通往屋頂的日光浴平台。走出大更衣室，我們進入一個帶有交叉拱頂的空間，然後穿過空間邊緣的列柱，來到一座巨大的「游泳池」（natatio）前。游泳池長 55 公尺、寬 30 公尺，上方沒有遮蔽，四周以 30 公尺高的圍牆為界。游泳池兩端是巨大的半圓凹口，設有連續的圓弧形座椅，可供洗浴者坐在水中，享受頭頂上方半圓頂的遮蔽。

從大更衣室的另一個方向走出，我們轉身進入「角力場」（palaestra）。這是一座帶拱廊的露天庭院，供洗浴者在進入浴池之前進行一些熱身運動。角力場的地面鋪滿了幾何形的馬賽克圖案，而沿著空間內側設置的大型「半圓形座椅區」（exedra，此處原本由一扇半圓形的高側窗提供頂部採光），地面上的馬賽克圖案則呈現了運動員和角鬥士的形象。

穿過半圓形座椅區，我們沿著建築從東南至西北方向的主軸線向前走。這條軸線把位於兩端的角力場和位於中央的「冷水浴大廳」（frigidarium）連接起來。❸ 冷水浴大廳位於建築群兩條主要位移軸線的交叉點，是整座建築中最大的室內空間，長 55 公尺、寬 25 公尺，原本帶有

三個宏偉的十字交叉拱頂，高達 38 公尺。拱頂上部原本設有八扇大型半圓形高側窗，它們為室內提供了光源。冷水浴大廳是這座巨大浴場綜合設施中的主空間，是真正的十字路口。大廳的四個角落佇立著雙柱，柱子後方嵌有四個進深較淺、空間較高的冷水浴池，浴池背後的牆體在平面上略呈弧形彎曲。在冷水浴大廳的中心，我們可以選擇兩條行進路線：❹ 往東北方向走，來到與之相連的「游泳池」；往西南方向走，進入「溫水浴大廳」（tepidarium）—— 一個邊長 15 公尺、層高 22.5 公尺的正方形房間，左右兩側設有圓拱形開口，裡面是進深較淺的溫水浴池。

穿過溫水浴大廳西南牆上窄小低矮的通道，我們進入「熱水浴大廳」（caldarium）。這個空間原本是一座直徑 35 公尺的圓形大廳，頂部是距地 52.5 公尺高的半球形圓頂，周圍是 7 公尺厚的圍護牆。牆身嵌有七間帶拱券的凹室，凹室內曾經設有熱水浴池。每間熱水浴室的後牆呈弧形外凸，後牆頂部曾設有一扇半圓形的高側窗。在每間熱水浴室入口的上方，即圓廳內圓頂下方的圓柱形牆壁上，也都曾設有一扇巨大的圓拱窗。沐浴時，午後的溫暖陽光便會透過窗子照射進來。與浴場中其他空間不同的是，熱水浴大廳的鋪地不是馬賽克，而是白色和多彩的大

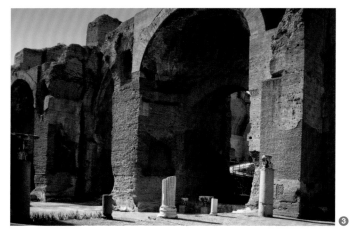

❸

❹

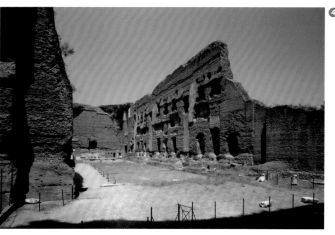

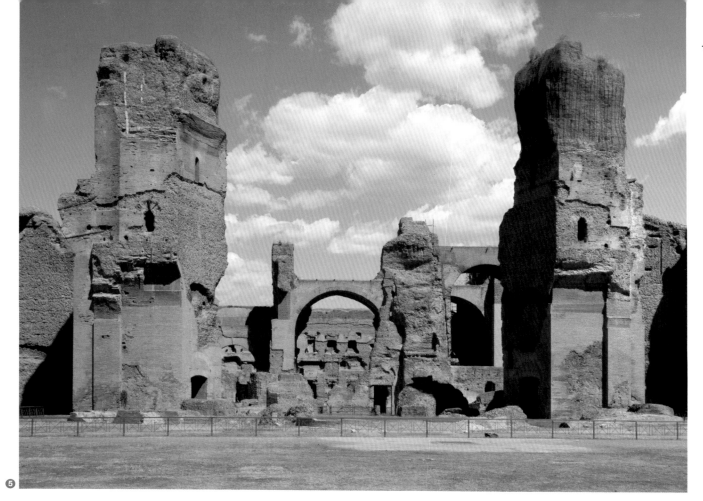

❺

理石，由此顯示出了熱水浴大廳的主導性地位。圓形熱水浴大廳只有不到一半嵌在浴場主體建築的長方形塊體中，其餘大半凸出在外，它龐大的圓筒形量體正位於浴場建築所在的、帶有圍牆的正方形大庭院中心。❺ 今天，熱水浴大廳已成廢墟，只留下了那道弧形的後牆。然而我們依然能夠通過弧形表面反射的回聲來想像它曾經的恢宏氣勢：浴池中的流水聲，反射在原本像地面一樣飾有大理石的弧形牆面上；偌大的空間中，餘音繚繞，不絕於耳。

　　站在鑲嵌成花紋圖案的馬賽克地面上，身處巨大的磚牆之間，卡拉卡拉浴場為我們帶來了奇妙的體驗：它讓我們置身於一個山洞般的內部世界，一個經過節奏性編排的室內空間序列；來自上方的光線使其建立起了屬於它自己的時間感、重力和視野。漫步在高大厚重的殘垣斷壁之中，觀察著每個房間地面上保留的不同馬賽克殘件，仰望著從頭頂上方拱券與拱頂交錯形成的巨碩遺跡，我們切身感受到了古代工匠將結構與空間整合為一體的方式：把結構和空間當成同一個對象來構思，換言之，把它們從聳立在大地上的實心塊體中雕琢出來。看到減壓拱那富有節奏感的弧形線條嵌在牆中，將重量向下傳遞，我們便能進一步理解這座龐大的磚石和混凝土建築，如何利用自身牆體及拱券與拱頂的跨躍，其所產生的上升感，來平衡重力的

下拉作用。巨大的磚砌表面塑造著我們所在空間的形狀，多少世紀以來一直在抵抗著地心引力的牽拉。它生動地印證了古代磚匠的經典格言：「重量從來不打盹。」

聖弗朗大教堂

Cathedral of Saint Front

法國，佩里格

1120–1160

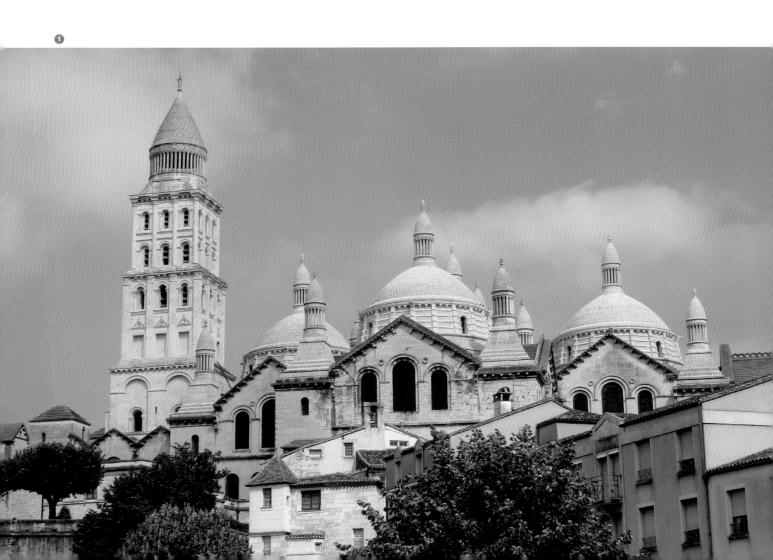

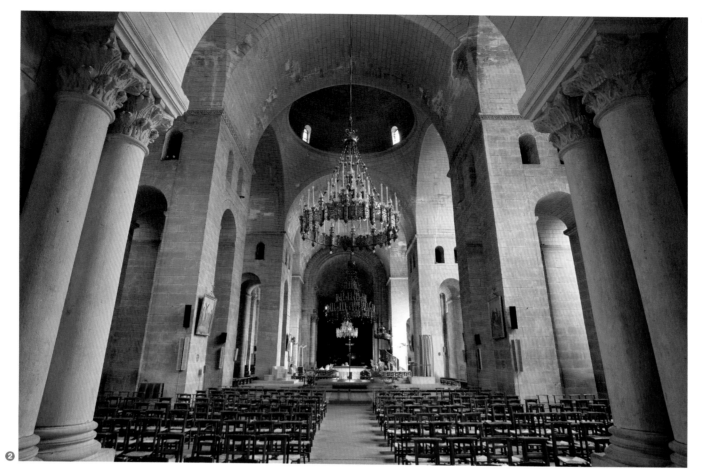

❷

❶ 聖弗朗大教堂位於佩里格，是法國阿基坦（Aquitaine）地區中世紀時期全以石頭建造的系列教堂之一。這些教堂被稱為「羅馬式」（Romanesque）建築，因為它們從古羅馬帝國遺留在歐洲各地的建築形式中汲取了靈感。聖弗朗大教堂最為獨特的地方在於其平面的嚴密性與幾何精確性。它的另一個特點是內部的樸素：不同於同時期的其他宗教建築，聖弗朗大教堂沒有在內部採用細膩奢華的面層材料，而是將巨大的石體結構裸露在外。

聖弗朗大教堂的外觀在十九世紀經過了翻新和改造，但室內大部分仍然保存完好，幾乎和它最初建成時一模一樣。❷ 從室外的明亮陽光下進入教堂的陰暗之中，我們的眼睛需要一段時間才能適應內部微弱的光線，而後才開始逐漸意識到空間內部的形式。面前展開的是一系列巨大的墩柱、拱券和半球形圓頂。它們的體格是如此厚重，以致時間彷彿也為了配合它們莊重的節奏而放慢了腳步。

教堂的平面呈完美的十字形，長度和寬度均為 60 公尺，十字形的四翼均為正方形，並在中心交叉處形成了第五個正方形 ❸。五個正方形平面的中心都是直徑為 12 公尺、高度為 30 公尺的半球形圓頂。圓頂架設在呈弧狀的帆拱（pendentive）之上，帆拱座落在 6 公尺厚的拱券之上。通過帆拱，圓頂帶有簷口線的底邊，與下方拱券的頂部連為一體。帆拱的尺寸在四個拱券的頂部為最淺，在拱券相鄰交接形成的四個角為最深。拱券跨越在同樣尺寸（邊長為 6 公尺）的正方形大墩柱上。在接近地面的位置，每根大墩柱的中心部分都被挖空，演變為四根邊長為 2 公尺的正方形柱子。四根方柱的中間形成了又高又窄的十字形空間，廊寬 2 公尺。這個空間向著四個方向敞開，頂部設有一個帶拱券的交叉拱頂。

教堂的室內結構令人嘆為觀止：它全部採用阿基坦地區當地出產的石灰岩建成，石灰岩被切割成巨大的矩形石塊，表面處理得平整光滑，以致石造部分似乎在各個表面之間流動起來，把墩柱和拱券、拱券和帆拱、帆拱和圓頂都連接在一起。主空間中凸出於表面的元素僅有三樣：一是位於每束方柱底部、高度僅 10 公分左右的小基座；二是位於拱券的起拱點、標誌著每束方柱頂部盡端的窄小石造簷口；三是類似的小簷口，位於帆拱頂部，標誌著球形圓頂的起拱點。圓頂的底邊設在支撐它的帆拱的上沿之外，從而使圓頂落入深深的陰影裡。相比於弧形帆拱，圓頂從教堂圍護牆頂部窗口獲得的光照要少得多，因此看上去好像遠遠地隱退到了後方。在每個圓頂底部的陰影中設有四扇小小的圓拱窗，窗口的位置正對著下方四根墩柱的直角，如此便和教堂的位移軸線形成了對角關係。明亮的

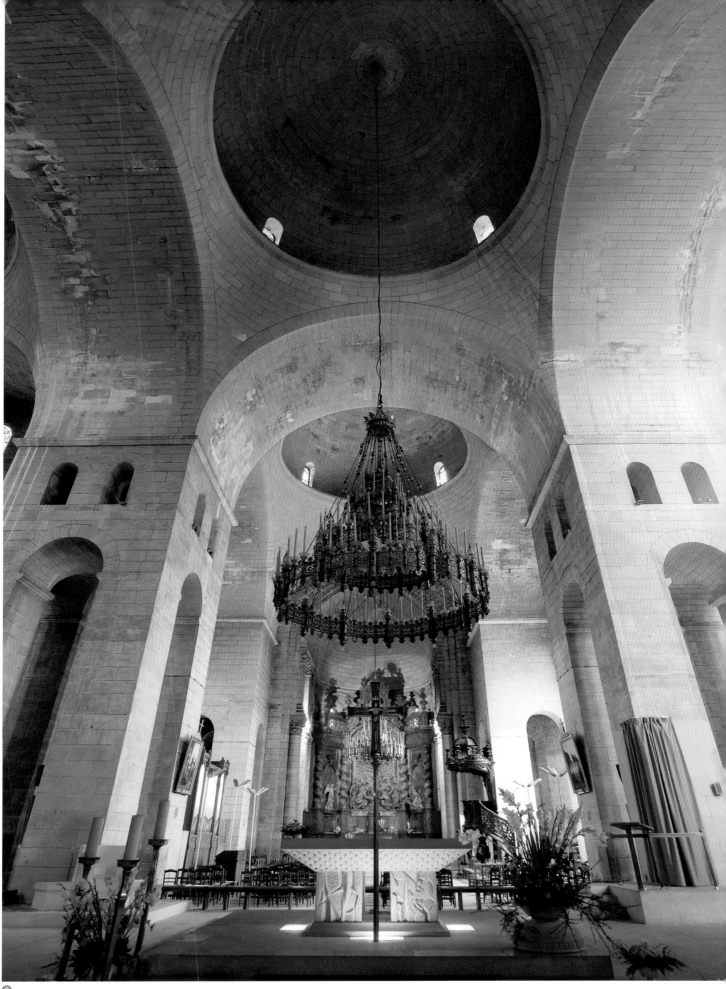

④

小光點像星星一樣，閃耀在圓頂空間的黑暗之中。

④ 每根墩柱有四個立面，每個立面的頂部，都設有一對和圓頂上的窗子尺寸相同的小圓拱窗——這是教堂上半部空間中，唯一能夠顯示人的尺度的地方。穿行於墩柱內部又高又窄的十字形空間中，我們在四根方柱之間和交叉拱頂的下方看見了一段段細小的簷口，簷口向外出挑，伸向空間內部，標誌著位於其上的拱券的起拱點，同時也是交叉拱頂的起拱點。在墩柱的外立面上，簷口被齊齊截斷，向教堂的主空間顯露出它們的斷面輪廓線。站在其中一個小空間內仔細觀察，我們得到了更加深入的理解：這些墩柱中挖出的十字形小空間，從形狀和尺度上來看，儼然就是這座教堂總體空間結構的縮影。同樣也是在這裡，在這些 10 公尺高的狹窄空間內（伸手即可觸到空間的兩側，感受石頭方柱那冰冷而堅硬的質感），我們最為深切地體會到了來自石砌表面的壓力：它從腳下的石砌地面，一直延伸到懸浮在頭頂上方無限黑暗中的石砌圓頂。

回到教堂的主空間，我們此刻便能更好地理解墩柱、拱券、帆拱和圓頂上這些連續、厚重而光滑的石頭表面，如何將自身結構的巨大重量清晰地向下傳遞到地面（石面上僅有極簡的細部和極小的開口）。然而，在最為關鍵的交接處——圓頂懸浮於帆拱之上卻落入陰影中的方式，以

及墩柱下方緊貼地面的單薄小基座——這些如織物般交互鎖扣、龐大而沉重的石頭表面，好像也在挑戰著地心引力。它們踮起腳尖站在地上，從頭頂上方的空間中優雅地躍過。

玻璃屋

Maison de Verre
法國，巴黎
1927–1932
皮耶・夏侯
（Pierre Chareau，1883–1950）

❶

通常被稱為「玻璃屋」的達薩斯住宅（The Dalsace Residence）建於巴黎聖傑曼（Saint-Germain）街區的一座老宅內，是達薩斯夫婦的私宅及其名下的婦科診所。正如它的名字所示，這座住宅的外立面幾乎全以玻璃製成。通過對材料的巧妙運用，建築師打造出了一個與眾不同的內部空間，讓我們體驗到了意料之外的重量和地心引力，以及意料之中的充裕光線。

我們從外部街道轉入一條低矮狹窄的通道，隨後便來到了玻璃屋所在的院子。院子採用石板鋪地，四面圍著白色粗面灰泥牆。❶ 正前方，一個鑲嵌在精緻網格中的全玻璃塊體向前凸出，伸入院子空間，在左側轉角處形成了一小段轉折。立面的正方形網格由每塊 20 公分見方、外表面帶有粗糙肌理的玻璃磚組成。這面兩層高的巨大玻璃磚牆高懸上空，其下是底層的退縮式入口門廊，及帶有透明玻璃牆的門廳。

我們離開院子的石板地，踏上入口門廊以橡膠地板磚鋪成的地面，看到地板磚上凸起的小圓點形成了規律的網格。穿過通高的鋼框玻璃門，我們進入門廳，在右側找到了一條通向診所的過道。❷ 在過道的盡端，我們轉身看見通往住宅的主樓梯。主樓梯外設有一扇可轉動的弧形玻璃門，及一架可折疊的鏤空金屬網屏風，它們在白天的接

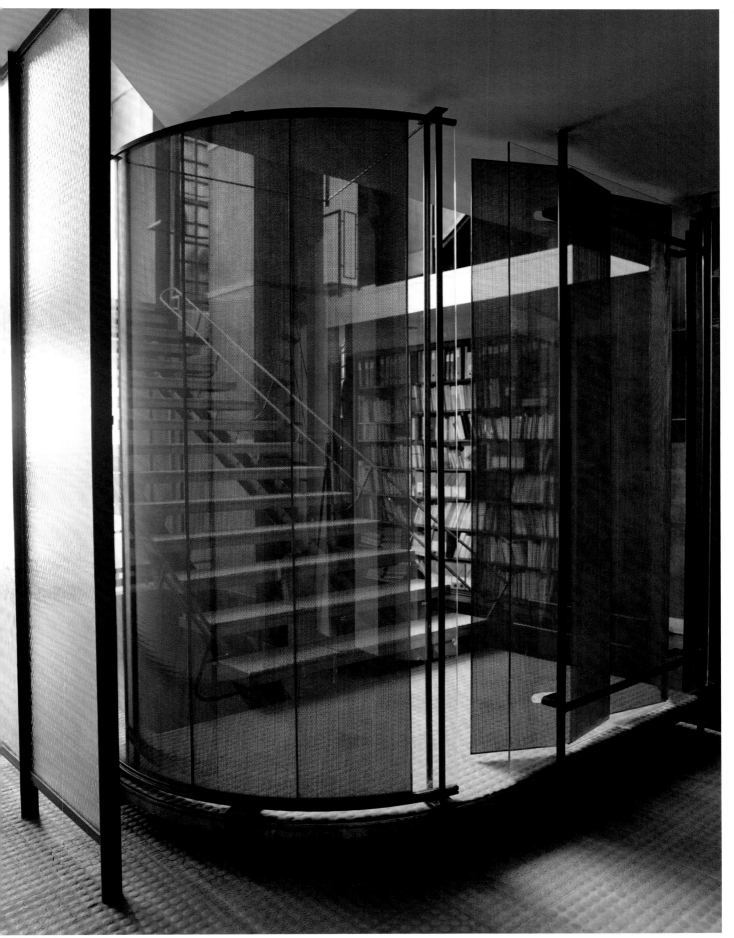

❷

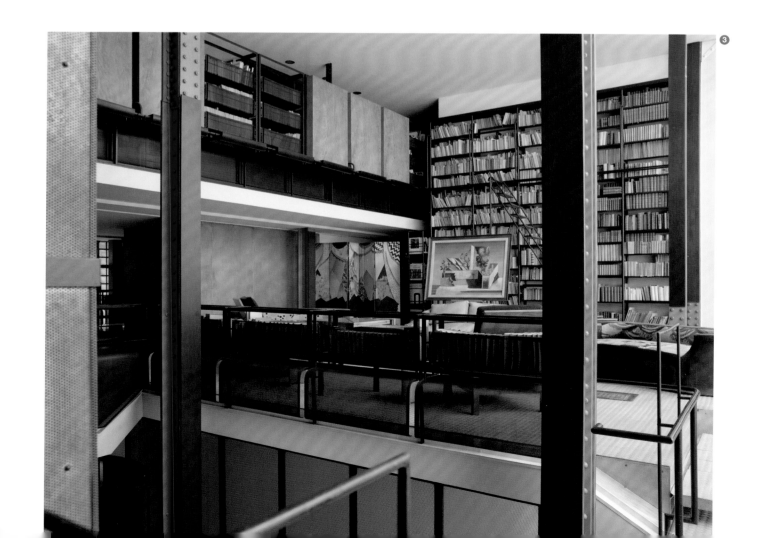

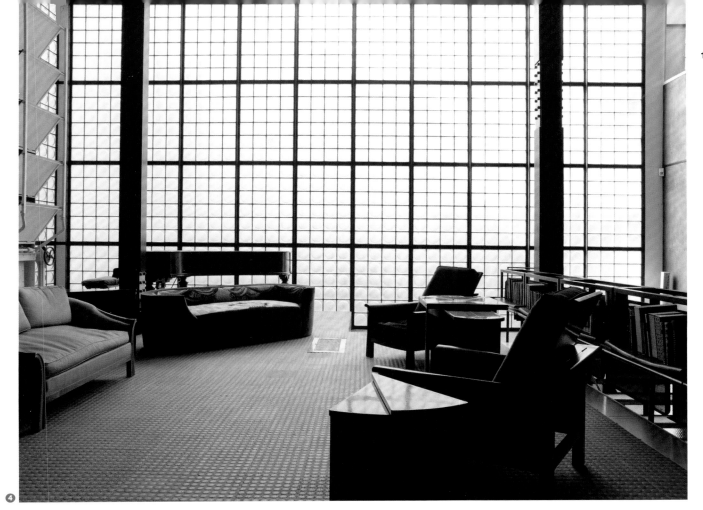

診時間便閉合起來，在樓梯前形成一道隔屏。踏上鋪著橡膠地板磚的起步平台，我們看見樓梯踏板落在兩根斜置的鋼梁上，而樓梯的踢面是挖空的，因此陽光可以穿過樓梯，從面向院子的玻璃磚牆一直照射到室內。迎著明亮高大的玻璃磚牆，我們走上這座憑空而起、像小橋一樣懸浮著的樓梯，得到了一種全身性的體驗。樓梯與兩側牆體遠遠脫開，扶手很低，根本無法抓握。因此，為了保持平衡，我們每走一步都要重新調整自身重量與地心引力之間的關係。

❸ 到達樓梯頂部的平台，我們轉身回望兩層高的客廳。❹ 房間中最強有力的存在，是位於右側遍體透亮的厚牆，它全部以玻璃磚製成，從地板直通天花板，與整個房間等寬。從室內望去，玻璃磚之間的砂漿接縫和縱橫向的纖細鋼架，在強烈光線下形成黑色網格。細細觀察，我們發現玻璃磚的內表面都是凹陷的，這些手感光滑的圓形內凹面，在外牆上創造出一個新的圖案層。整面牆上沒有全透明的開口。在玻璃磚牆半透明的模糊厚度以及那富有層次的、方形套著圓形的圖案中，陽光得到了壓縮與凝聚。

光滑的白色石膏天花板在靠近玻璃磚牆的位置微微上翻，顯得格外明亮。主客廳層的樓板比樓梯平台高出兩級，上面鋪著橡膠磚，邊緣包裹著薄薄的鋁合金板，因此

我們感覺不到樓板的混凝土塊體。三根直通天花板的鋼柱，由鋼板和 L 形角鋼組成，以結構鉚釘固定，形成了H 形斷面。鋼柱的內槽漆成了鮮豔的紅色，兩個外表面則貼上塗有黑色硝基漆的石板，增加耐火等級。❺ 離玻璃磚圍護牆較近的鋼柱以 H 形斷面的開槽處面向玻璃，而較遠的鋼柱則轉了 90°，以 H 形斷面的平板處面向玻璃。

沿著客廳側牆設有一排通高的、帶有滾動式鋼爬梯的黑色鋼製書架。在主樓梯四周樓板的開口邊緣，以及樓上臥室層走廊的邊緣，我們看到了黑色的鋼扶手、鋼製書架，以及有著白蠟木貼面櫃門和夾絲玻璃側板的櫥櫃。它們都懸掛在鋼架上，底部與地面脫離，在與地面的空隙間設有弧形彎折的、鏤空的黑色金屬網隔屏。一道由穿孔鋁合金板製成的推拉式隔音牆，在客廳和石板鋪地的書房之間形成隔屏，書房裡設有一座懸掛式的金屬小樓梯，由此可以通往底層診所的候診室。從主客廳層通往樓上臥室層的樓梯，並不比剛剛上樓時走過的懸浮式主樓梯更加輕巧。相反，它是一個敦實的塊體，以薄砂漿滿滿黏貼了小片的桃花心木拼花地板條。這種飾面與樓梯所連接的兩個空間中的地板鋪面，採用的材料一致。樓梯兩端分別是客廳斜對面的餐廳和可以俯視客廳的樓上走廊。

沿著樓上走廊的牆面，設有一排從走廊和臥室都可以

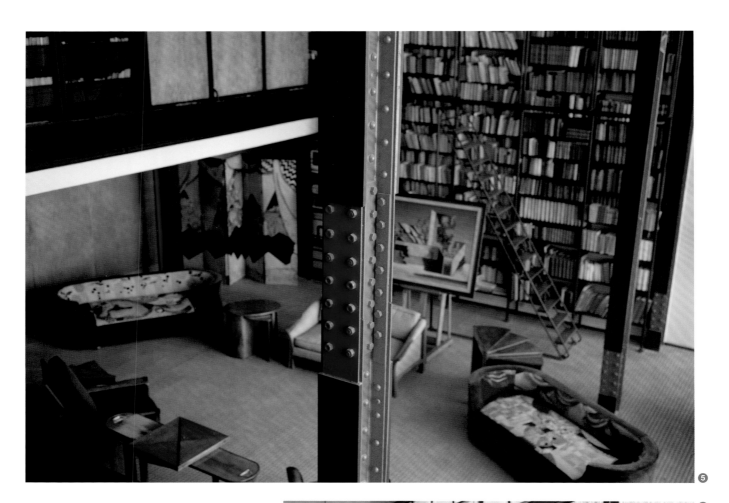

⑤

⑥

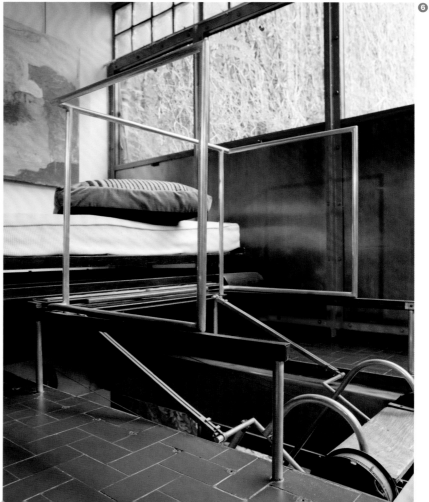

❼

打開的櫃子，櫃子上帶有漆成黑色的金屬櫃門，櫃門呈曲面外凸。白粉牆臥室裡鋪著橡膠地板磚，窗前的地面被架高。通過透明的玻璃窗，我們可以俯瞰後院的花園。玻璃窗的做法類似火車車廂裡的車窗，窗扇可以向下滑落，藏入窗台的縫隙。獨立式盥洗室和臥室之間，僅以一扇設有樞軸的穿孔鋁合金板加以屏蔽分隔，盥洗室的牆面飾有灰色的玻璃馬賽克。在採用石板鋪地的主臥室中設有可伸縮的樓梯，它通往樓下的客廳。❻ 樓梯的洞口位於一張可滑動的沙發床之下。❼ 主臥室的盥洗室中，幾乎每件設施——包括穿孔鋁合金板做成的門、玻璃屏風、浴巾桿甚至坐浴盆——都可以繞著樞軸或鉸鏈轉動，從而使空間得以重新配置。

　　抓握各種扶手、把手、曲柄以及其他可令部件活動的裝置，我們體驗到了一種連續的觸覺性交結。玻璃屋中，幾乎所有的組成部分都可以轉動、翻折、懸空、平開或推拉。這包括意料之中的一些物件，例如屏風、櫃子、門窗和通風扇，也包括意料之外的某些元素，例如牆體、樓梯、床、給排水設施甚至鋼柱。每件物體都可以活動，像沒有重量一般在空間中移動。因此，我們的體驗還涉及了對重量和重力的心理期待的倒轉，這種意外尤其體現在各種材料的相互作用中：鋼柱看似沉重，柱身卻被挖空，露

出了兩條紅色的凹槽；金屬表面經過了特殊處理——啞光變成反光，鋼變成鋁合金，實板變成穿孔板，從而大大消解了其中的重量感；櫃子沉重的木紋面板本應落地，卻懸浮在輕巧的鏤空金屬網上；還有玻璃磚帶給我們的看似自相矛盾的感受——它在白天和夜晚都散發出輕盈的光芒，實際卻比支承它的鋼和混凝土結構要沉重和巨大得多。

艾瑟特學院圖書館

Exeter Academy Library
美國，新罕布夏州，艾瑟特
1965–1972
路康
（Louis Kahn，1901–1974）

菲利普斯・艾瑟特學院（Phillips Exeter Academy，私立高級中學）圖書館，完美地呈現了建築材料在刻畫建築內部的不同功能和空間特質時所起到的作用。在這座建築的設計中，路康從磚和鋼筋混凝土等沉重厚實的材料中汲取靈感，成功展示出建築材料如何在重力的影響下，利用光與影對空間加以塑造。在這些空間裡，重量自上而下的傳遞路徑在我們的體驗中變得一目了然。

❶ 從校園的草地上遠遠望去，圖書館形同一座巨大的磚砌立方體。它的外部由四面厚厚的磚牆組成，磚牆的比例接近正方形，只是高度略小於寬度，四面磚牆之間以陰影深重的凹入式轉角斷開。這四個磚砌結構體略微向前凸出，彷彿是四個獨立的塊體，正對著四個基本方向。磚牆由豎向的磚砌窗間牆和橫向的磚砌平拱（flat arch）組成。隨著建築升高，磚砌窗間牆的寬度逐漸收窄，窗洞的寬度逐漸加大，磚砌平拱的高度也逐層增加。這些加寬和收窄的尺寸變化——準確來説就是每層增加或減少一塊磚的寬度——是通過平拱上的磚塊向外傾斜的砌法而實現的。建築外觀的整體形式，是對承重磚牆的一種靜態的層級式表達：在荷載最大的底部，窗間牆較寬，而在荷載最小的頂部，窗間牆較窄。它讓我們清楚地看出了豎向窗間牆下行的動勢，切實地感受到了重量自上而下的傳遞。

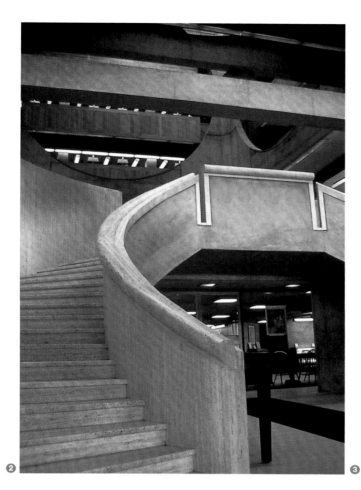

❷

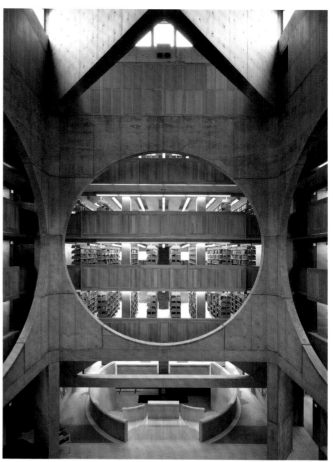

❸

重力

圖書館的底層是一圈低矮的迴廊，它藏在深深的陰影之中。頂層則做成開敞式的空架，透過空架我們能夠看見上方的天空，從而獲得了一種上明下暗的視覺效果。在底層和頂層之間三個高高的樓層均設有玻璃窗，窗洞上部的玻璃深陷於牆體之中，下部的柚木封板則與牆體的外表面平齊。在地面層，磚牆佇立在一圈黑色的石板條上，形成了沉重的開放式迴廊，將整座建築牢牢固定在大地之上。我們走進採用深色磚塊鋪地的低矮迴廊，繞過轉角，來到位於北側的兩層高的入口門廳。門廳以玻璃牆圍合而成，採用石灰華鋪地，兩座對稱的弧形樓梯在空間中央圍出了一個圓柱形空間。❷ 樓梯的混凝土結構只暴露在內欄板的外側，而我們在爬樓時接觸到的全部表面——欄板內側、樓梯的踏面與踢面、樓梯扶手——都採用了石灰華板材覆面。

在樓梯頂部，我們走進巨大的入口大堂。這是一個採用石灰華鋪地和混凝土框架的正方形空間，貫通了建築的整個高度。外立面上的磚砌表面，連同它那較小的洞口和較厚的牆體，都已經完全消失不見，取而代之的是一個混凝土築造的空間。❸ 大堂四個內立面的正方形混凝土牆，被切割出了四個巨大圓洞，透過圓洞，我們看到一排排帶有木背板的閱讀台，閱讀台位於其後方金屬架書庫的

邊緣位置。❹ 整個混凝土結構體座落於四根位於角部的墩柱上，墩柱呈 45° 斜向設置，從腳下直通天花板，在頂部和兩根呈 X 形交叉的深梁相接。深梁的底部在上方明亮光線的襯托下顯得格外深暗，其側面則被四周高側窗引入的光線所照亮。在夾層上，即緊挨著我們所在的主樓層的上方，混凝土桁架梁（與夾層樓板等長）承受著兩對柱子的重量，柱子支撐著上方的書庫。桁架梁左右兩端的角撐架，把這一荷載傳遞到了轉角處的混凝土實牆之上。

此刻，我們來到了建築中最重要的空間。在這裡可以看見所有藏書，然而通往上方書庫的路徑卻並非顯而易見。向著大堂四周張望，我們看見兩束細細的光線穿過兩根墩柱後面的黑暗角落，進入室內。於是我們繞到其中一根墩柱的背後，找到了包圍在混凝土牆之中的樓梯井，看到樓梯井靠室外的角落設有窄窄的窗子。我們踏上黑色的石板踏步，握住不鏽鋼扶手，便能感受到這座樓梯與入口處那座石灰華覆面的大樓梯之間的差異。走出這座光線幽暗、位於角落的樓梯，我們沿著鋪設地毯的通道繼續前行。這條通道位於書庫靠近大堂一側的邊緣，讀者可以從這裡俯視建築中央的空間。通道上設有低矮的橡木書櫃，書櫃朝內傾斜頂面，剛好可以放置一本打開的書。我們轉身走進排列著金屬書架的書庫，看到空間內的牆體、地面

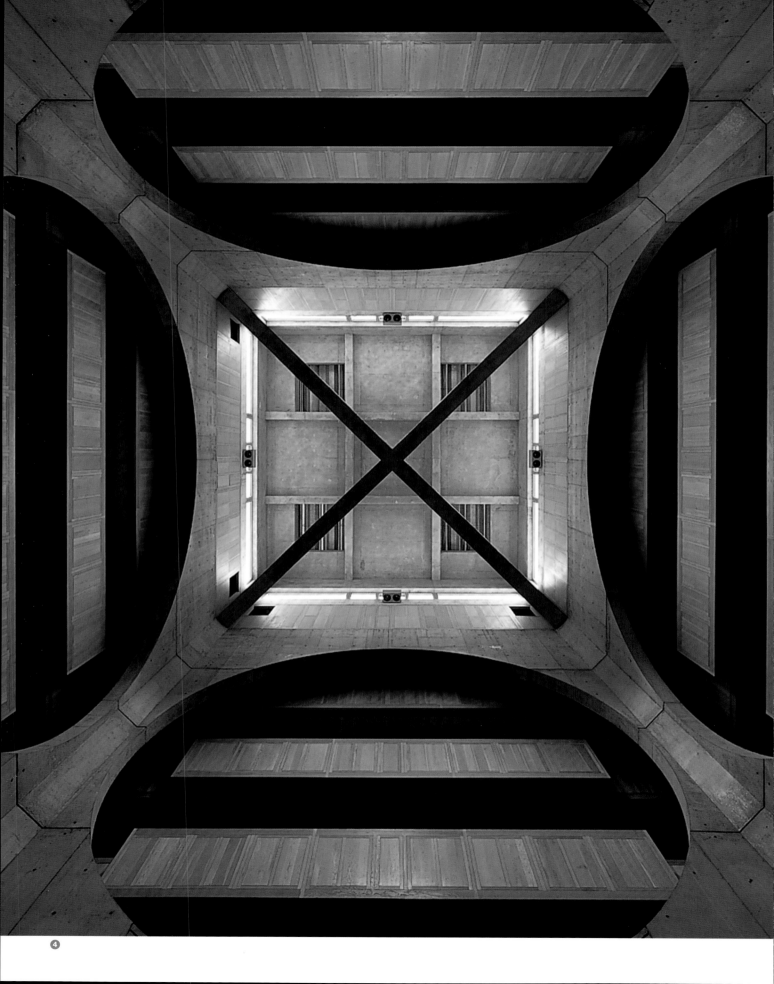

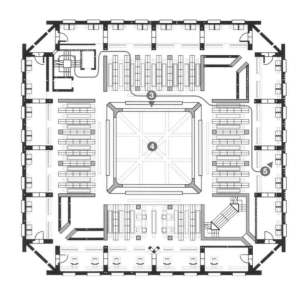

和柱子均由混凝土製成。選好書之後，我們現在需要找個地方來閱讀。在這座採用人工照明的書庫中，最明亮的自然光不是來自中央的大堂，而是來自建築的外牆。於是我們被自然光吸引著「把書帶到光明之中」——這正是路康的設計初衷。[1]

　　在圖書館外緣，我們找到了兩層高的閱讀室。閱讀室以高高的成對磚砌墩柱作為隔屏，每對墩柱垂直於磚砌外牆排列，總寬 3 公尺，每對墩柱之間的距離為 6 公尺。磚砌外牆上設有開口，開口較大的上半部由一塊固定在木窗框中的玻璃組成，它與磚牆的內表面齊平，陽光由此從上方湧進閱覽室。❺ 每扇大玻璃窗的下方是一組雙人學習卡座，它嵌入厚厚的牆體之中，其寬度與磚砌墩柱完全一致。坐在造型優雅的橡木卡座中，我們感到它就像一個大房間中的小房間：每個卡座都帶有一張 L 形的書桌，L 形的一條邊嵌在磚牆內，另一條邊則從牆上凸出來，下方設有書架。卡座靠走廊的內緣以三角形木板封起保護隱私，而外緣（建築的外表面）則開設了一扇小窗，窗子上裝著一塊推拉式木板。有了這塊木板，讀者就可以依個人需要打開或關上窗子，從而對光線和視野加以調節。坐在這間小小的「木房」內，嵌在巨大厚實、兩層高的磚牆內，看著面前攤開的書被日光照亮，正如路康本人所言，

我們會感到自己是「在這座建築的皺摺中，……在貼近建築表面的地方，在一個充滿自然光的迴廊式空間內，閱讀。」[2]

❺

曼尼爾收藏館

The Menil Collection Exhibition Building
美國，德州，休士頓
1982–1986
倫佐・皮亞諾
（Renzo Piano，1937–）

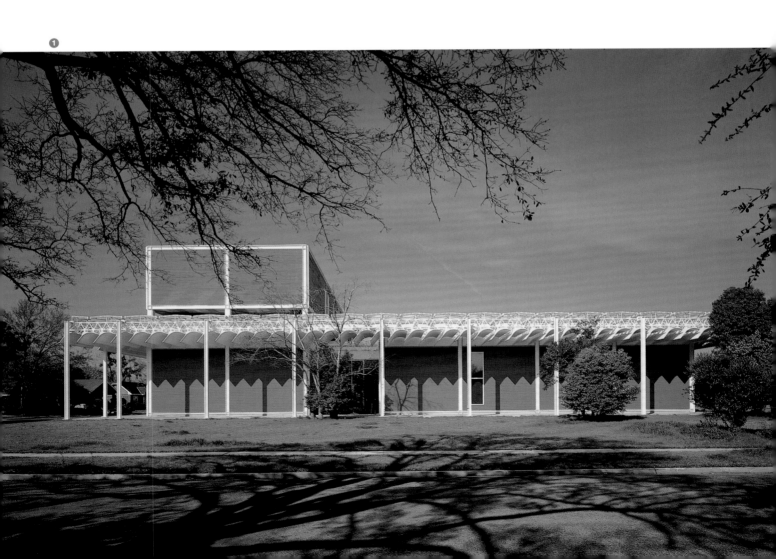

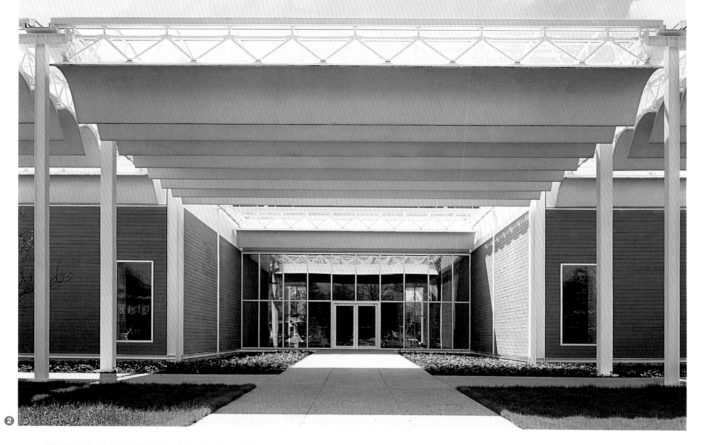

❷

　　曼尼爾收藏館是曼尼爾家族的私人藝術藏品展館，它座落於住宅區內，構成了校園美術館聚落的一部分。我們對這座建築印象最深的體驗，來自其頂部自然光線的卓越品質。多層次的天花板既為空間內部提供了光源，也形成了建築肌理結構中表達最為清晰的元素。博物館採用輕質和纖細的建築材料建成，但在參觀過程中，我們卻意外地體驗到了光線的塊體感和穩固感。

　　❶ 第一眼見到博物館，我們便立刻為其頂棚的設計所打動。頂棚不僅覆蓋了整座建築，還向外延展，形成了一圈環繞在建築四周的連廊，連廊在後方的牆面上投下了波紋狀的影子。無須進入博物館內部，我們從建築的外觀便可以清晰地看出它的結構與空間組織：屋頂支承在鋼梁上，鋼梁的一頭連著屋頂外緣前方修長精緻的白色鋼柱，位於連廊內側的另一頭連著嵌在畫廊外牆中的鋼柱。畫廊外牆採用水平向的灰色木質企口板覆面，以白色的 H 形結構鋼柱和鋼梁作為框架。梁和柱的外緣與企口板的表面齊平，同時也把企口板覆面分割成了大塊的正方形。腳下，連廊的混凝土地面與博物館的混凝土地基相接，地基上設有一個個凹口，凹口正好可以容納白色鋼柱的底部。沿著地基的頂部設有一根狹窄的鋼梁，這一設計為整座建築賦予了輕微的懸浮感。

　　❷ 沿著連廊向前走，我們進入入口的院子，穿過玻璃大門，來到前廳。一路上，我們時刻都能感受到屋頂的存在，它比這座建築中的其他任何元素都交織得更為緊密，層次也複雜得多。屋頂由三個層次組成：最上方是一系列雙緩坡玻璃天窗；天窗下方是連續的空間桁架，桁架的每根桿件以三角形模式相互連接，在斷面上採用圓角處理；最下方是屋頂上量體最大的元素——懸掛於桁架底部、距地 5.5 公尺高、斷面呈不對稱弧形的反光板。❸ 反光板全部沿東西向設置，其特有的海豚曲線使得溫暖明亮的金色南向陽光能夠從它的背部彈起，打到後面反光板的底部，然後再反射到下方的空間，同時也讓帶著涼意的藍色北向天光能夠直接落入其下方的空間。每一塊波浪形反光板都在兩端與畫廊白粉牆的光滑表面脫開，留出了大約 10 公分左右的縫隙。從下方仰望，我們看到反光板光滑連續的弧線，構成了一組重複疊加的圖案，遮擋著上方的承重結構，恍若懸浮在頭頂上一般。

　　這個可以反射光線、以鋼筋水泥製成的拱形天花板，其複雜的曲線形狀是透過電腦設計生成的。此外，採用球墨鑄鐵（ductile iron）工藝鑄造而成的空間桁架（用於懸掛反光板）、每塊反光板內部的結構鋼筋以及用於澆築反光板的鋼模板等，這些元素全部都是在機械加工車間預製

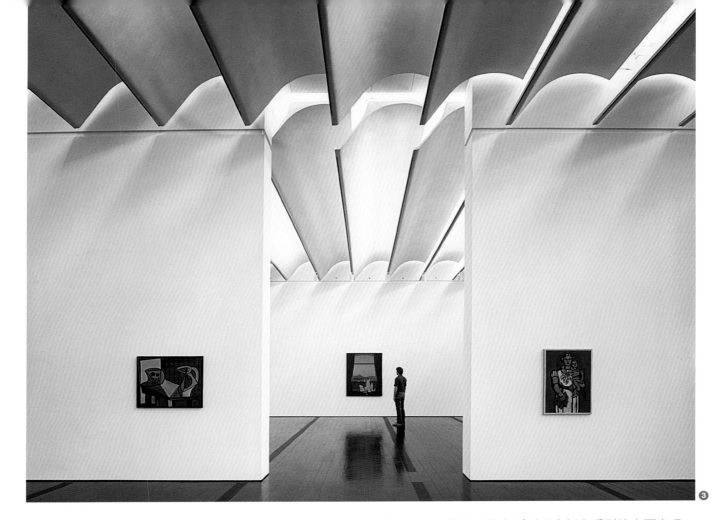

③

而成。不過，我們最終在弧形反光板上看到的表面處理，則是在這些白色精製水泥板上施以手工打磨才達到如此光滑的程度。與外立面上的木質牆板和暴露在外的結構鋼材一樣，屋頂的反光板結合了機械製造與手工製造的元素和程序。因此，即便是在天花板那曲度複雜、近乎完美的優雅形式中，我們也依然能夠看出匠人的手工技藝。與頭頂天花板的精確性相呼應的，是腳下木地板輕聲的嘎吱作響和微微帶著點彈性的踩踏感。此刻，我們才發覺地板下方是架空的，因為我們感受到了自下而上湧出的氣流。氣流來自以固定間隔橫貫房間的送風槽，送風槽的頂面排著細木條。

④ 在畫廊裡穿行，我們為自然光線所經歷的轉化驚嘆不已：它從室外那種明亮的亞熱帶陽光變成了室內這種平衡而均勻的漫射光。漫射光中混合了帶著涼意的、藍色的北向天光和帶著暖意的、金色的南向陽光，從而使陳列在畫廊中的畫作與藝術品的天然色彩得以帶出。雖然身處室內，幾乎看不見外面的景色，但是我們仍然能夠意識到時間的流逝，因為它被記錄在太陽的移動軌跡之中，促成畫廊中光線的顏色和強度不斷變化，也造成牆面上斑駁的光影圖案交替更迭。天邊飄過一片雲影，即刻就在光線的漸暗與漸亮之中得以體現。藝術作品在變化的光線中獲得

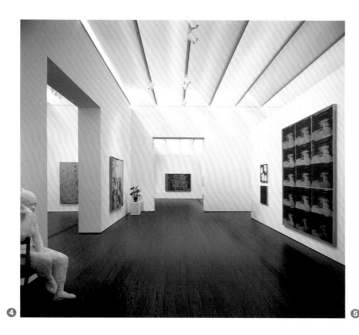

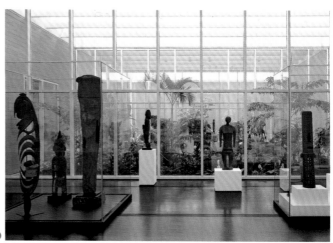

重力

了生命，讓我們看到了靜態人工照明之下難以覺察的微妙差異與特徵。這使得觀者在一天中的不同時間或一年中的不同季節，都能得到截然不同的觀展體驗。

　　站在建築內部的展廳中，腳下是輕質的架空木地板，頭上是與牆壁脫離的巨大弧形混凝土天花板。在前者帶來的懸浮感和後者規則的序列節奏之中，重力似乎在一瞬間消失不見，甚至可以說是被倒轉了。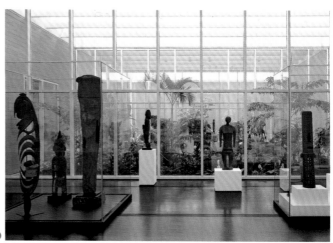 與我們在室外看到的結構類似，室內為數不多的豎向結構構件，彷彿都纖弱得無法支承起頂上的天花板。不帶任何豎向結構標記的光滑牆面，也孤零零地立在那裡，與地板和天花板相脫離。由此，我們獲得了一種奇特的視覺效果：牆上的藝術作品好像和觀者一起飄盪在房間之中，懸浮於地板和天花板之間。然而這深暗的、水平向的地板並不是其下方的大地本身，那明亮的、引入光線的天花板也不是其上方的天空本身。厚密、明亮、波浪層次的天花板灑下了溢滿房間的光芒，屋頂儼然成了一件由光線雕琢而成的藝術品。亦重亦輕，這個表面呈鋸齒狀的多層光線塊體，即懸浮在頭頂上方的天花板，為我們帶來了一個有悖於常識的印象：在這個空間裡，萬有引力似乎並不來自地心，而是來自頭頂上方的浩瀚宇宙。

曼尼爾收藏館

沃爾斯溫泉浴場

Thermal Baths Vals
瑞士，格勞邦登州，沃爾斯
1990–1996
彼得·祖姆特
（Peter Zumthor，1943–）

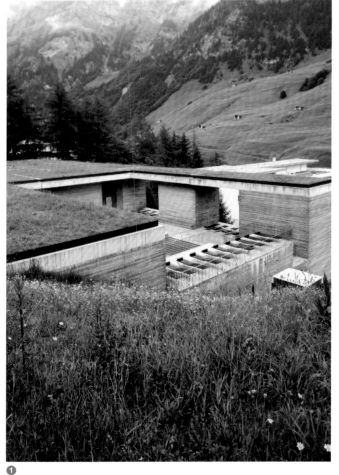

❶

　　沃爾斯溫泉浴場建於瑞士格勞邦登州唯一的地熱溫泉之上，座落在阿爾卑斯山一座偏僻山谷中。它既忠實於自身所處的地域與時代，又與源自古羅馬時期的古老淨身儀式密切相關，稱得上是一座兼具傳統與現代特徵的代表性建築。通過水與石這兩種材料，它與我們所有的感官產生交結，將我們與腳下的大地和頭上的天空合為一體。

　　無論是從山谷對面審視，還是從高處飯店客房俯瞰，溫泉浴場帶給人們的第一印象都絕非一座普通意義上的建築。它更接近於地景工程：一部分類似農用的梯田，一部分形同高速公路的隧道，還有一部分像是水壩。❶ 我們看見一個帶有石砌外牆的巨大矩形塊體，一半埋在朝東的陡峭山坡中，屋頂上覆蓋著草皮，以細線條分隔。走上前去，我們發現這些細線條其實是由玻璃製成的。

　　浴場的外立面上沒有入口，我們須透過一個從山坡上切割出來的小洞口向地下走去，才得以進入。從一條狹長的走廊走進石板鋪地的門廳，我們透過建築之間的窄縫匆匆地瞥見浴場，濕熱的空氣頓時撲面而來。繼續向裡走，只見一系列黃銅材質的水管從右側的混凝土牆中冒了出來。銅管中淌出涓涓細流，泉水在後方牆上留下了深色的水漬，讓人感覺此時彷彿已經位於深深的地下，泉水源頭近在咫尺。更衣後，我們把重重的皮革門簾推向一旁，從

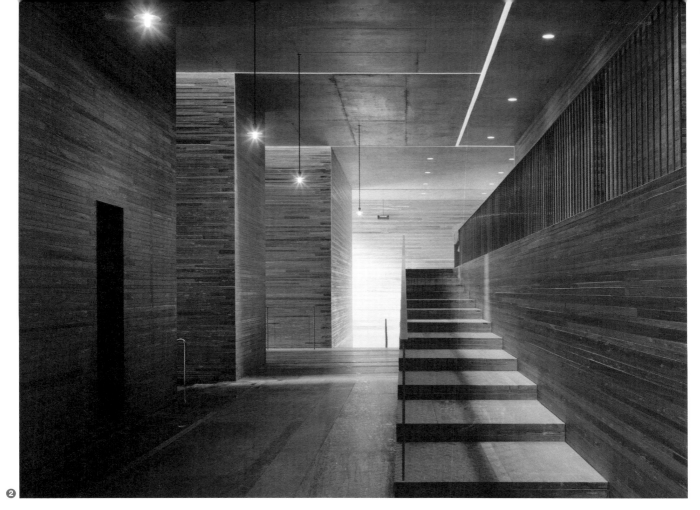

❷

更衣室的木地板踏入浴場內部那溫熱潮濕的石板地面。

　　從這裡向下望去，我們看到了一個巨大的、光線微弱如洞穴般的空間，其中散布著一些房間大小的矩形塊體。這些塊體採用石材覆面，牆壁從地面直通天花板。在塊體後方，我們隱約看見陽光從另一端牆上的幾個洞口照射進來。腳下的地面也由石板交織而成，其排列方式與矩形塊體的牆面相匹配。在地面中央，我們看見了一座巨大的水池，池面上閃著微光。抬頭仰望，我們看到了室內最令人驚嘆的建築元素——頭頂上方的天花板。混凝土天花板的連續水平面被切割出狹長的縫隙，穿過深深的窄縫，一束束細薄而明亮的光線從上方灑落下來，漫過石牆凹凸不平的表面，在石板上留下了一條條光帶的痕跡。❷沿著平緩的大台階（每級石砌踏步的長寬相等）向下走，我們的路徑被眾多光帶中的某一條所點亮。

　　沃爾斯溫泉浴場帶給我們猶如迷宮一般的體驗。浴場的所有牆體都包裹著水平向的、層次分明的片麻岩（gneiss stone）。這是一種當地出產的深藍色石英石，它被切割成厚度和長度不等的板條，疊砌起來成為模板，以在內裡澆鑄混凝土牆——這種建造方法起源於古羅馬建築。走在中央空間的外圍，只見石板地上留下了一行行濕漉漉的腳印，我們的腳底不僅能夠感受到石頭的肌理，

還能感覺到地面正緩緩地朝向寬大的排水槽傾斜。地面上深暗的排水槽組成的圖案，與橫貫天花板明亮纖細的光線組成的圖案，形成了鮮明對比，二者共同將一系列複雜的空間編織在一起。

　　浴場的中心是一座巨大的正方形溫水池，溫水池四面各有一個石材覆面的矩形塊體。我們從塊體之間的一組石砌台階通過，走入水池。仰面浮在水池中，我們看見上方的混凝土天花板被光的線條割開，與四面牆壁相分離，懸浮於水池之上。❸ 正方形天花板上開設了十六個正方形小孔，淺藍色光線透過小孔照射下來，小孔的倒影在水面上翩翩起舞。❹ 浴場東緣是一系列巨大的、石材覆面的房間。我們在這裡的躺椅上稍作休息，陽光透過通高的玻璃牆灑入室內，令人覺得分外溫暖。在深埋於山坡中的浴場西緣，我們沿著一條狹窄的通道向裡走（通道裡的照明來自天花板上的一條採光槽），經過一組溫泉的噴水口，來到一排蒸汽室前。這些光線極暗、蒸汽瀰漫的悶熱小房間裡均設有一對經過加熱的拋光石板。躺在石板上，我們感覺到了它緊貼著皮膚所產生的熱量與蒸汽。在浴場南側，我們向下走入一座狹長水池，游過轉角，進入巨大的室外溫水池。❺ 溫水池向著天空敞開，周圍是日光浴區，三個巨大的噴水口為它源源不斷地輸送著溫水。仰面

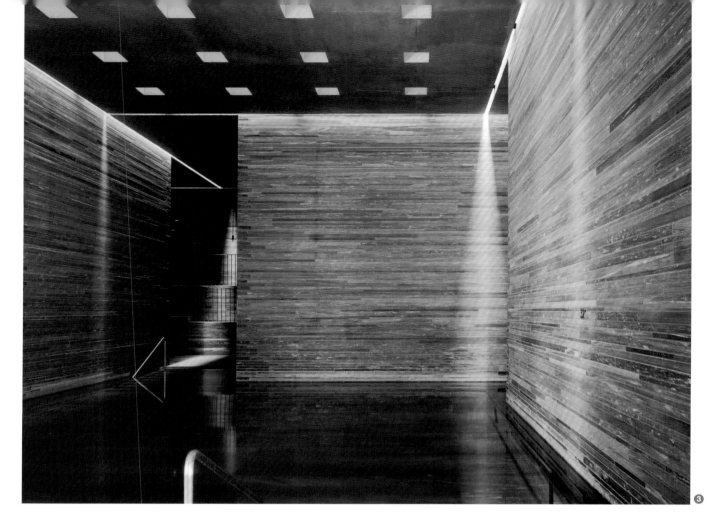

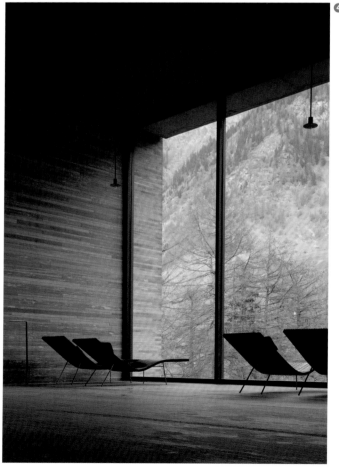

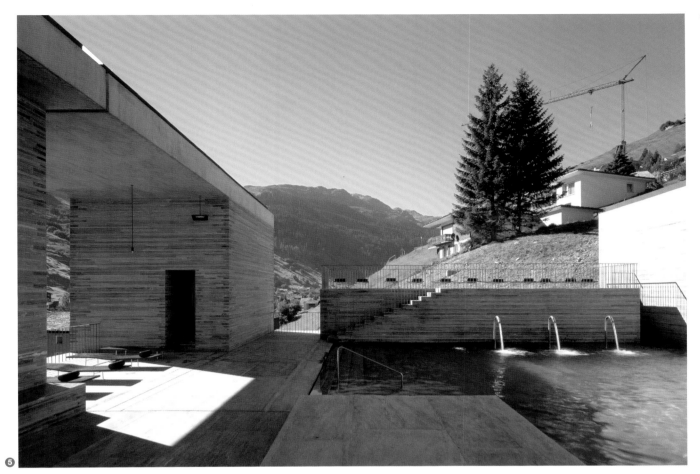

⑤

浮在水池裡，透過外側牆面上的巨大開口，我們遠遠望見點綴在對面山坡上的一座座農舍。農舍牆壁和屋頂採用的材料，和我們所在的浴場一樣，都是藍色的石頭。

我們回到浴場內部，繼續探索室內的巨型石面矩形房間（全部通過低矮而狹窄的通道進入），每間浴室內的泉水都為我們帶來了一種獨特體驗。在一間正方形浴室內，我們看見牆面上邊緣粗糙的石板之間留有寬大的縫隙，略帶苦味的泉水從中流出，落入室內的石頭水盆，供人們品嘗。在另一間長方形浴室內，水池兩端設有浸在水中的座椅，水面上漂浮著鮮花，整個房間花香四溢。我們還參觀了一間深埋地下的洞室，進入其內部之前，必須先游過一條低矮狹窄的通道。這是一個高高的正方形房間，室內光滑的石牆放大並拖長了人們講話的聲音。最大的房間是一間長方形熱水浴室，在它紅色的四壁之內可以容納十幾人。熱水浴室對面就是最小的浴室——一座僅供單人縱身跳入的冷水池，其牆面呈冰藍色。所有這些石材覆面的浴室與浴池，都有新鮮的泉水不斷注入，身處其中，我們能夠聽見池水從圍護牆邊寬大的排水槽洩出時，所發出的低沉轟鳴聲。

每逢夜晚，浴場陷入一片漆黑之中，我們無法依賴視覺前行，只有通過身體才能找到要去的地方。這種深陷於地層之中的感覺，通過觸感而變得極為真切：當手指劃過石頭表面，我們感受到了它的各種肌理和不同砌法；當身體漂浮在溫熱的泉水中，我們感受到了它在肌膚上柔和的按壓。這一切都讓我們敏銳地意識到自身在觸覺和動覺上與重力取得的平衡。

間間質力

空時物重

靜所間式憶景所

寂居房儀記地場

光線

我們生於光。我們通過光感受四季。我們只能根據世界被光所勾畫出的樣子來認識這個世界，由此我產生了這樣的想法──物質就是被消耗掉的光（material is spent light）。對於我而言，自然光是唯一的光，因為它帶有情緒──它為人提供一個具有共識的場地──它讓我們接觸到永恆。自然光是唯一使建築成為建築的光。[1]

──路康

僅僅憑著它的燈光，房子變成了人。它像人一般地張望。它是一隻凝視著夜的眼睛。[2]

──加斯東·巴謝拉

對光的崇拜貫穿於整個人類存在的歷史之中⋯⋯時至今日，我們仍然常常無意識地受到它的支配。白日的光線把我們從睡眠的半死亡狀態中喚醒，使我們活過來：「見到光」、「見到太陽的光亮」、「在陽光下」，這些短語意味著生命；「見到光」意味著出生，「離開了光」意味著死去⋯⋯[3]

──赫爾曼·烏澤納
（Hermann Usener，
1834–1905）

光與影，為建築的真實、寧靜與力量加上了揚聲器。除此以外沒有什麼可以再加到建築上去了。[4]

──勒·柯比意

光的物質性與觸知性

空間與光是不可分離的，因為所有對建築的空間體驗都要有光。即使在完全的黑暗中，僅憑聽、摸或聞所掌握的具體空間體驗，其實也參照了通過視覺和光線建立的對空間的理解。丹麥建築師斯騰‧艾勒‧拉斯穆森（Steen Eiler Rasmussen，1898–1990）曾如下回憶維也納地下隧道為人們所帶來的聽覺震撼──這些隧道在奧森‧威爾斯（Orson Welles，1915–1985）主演的電影《黑獄亡魂》（The Third Man，1949）中構成了重要場景：「你的耳朵同時接收到隧道的長度與其圓筒狀的形式所帶來的衝擊。」[5]

真正的建築體驗都具有身體性和多重感知性。每個引人注目的空間和場所勢必都有它獨具特色的光，而光通常也是最能直接調節情緒的空間特性。光甚至可以用來定義整個地理區域的特徵，例如赤道地區熾烈的垂直光線、北極地區憂鬱的水平光線、月夜帶有涼意的光線、日出和日落時分溫暖到令人感動的彩色光線……它們之間存在著戲劇性的差別。北方夏天白夜的光線充滿了魔力，而北極冬天漫長黑夜中的慘淡光線似乎來自腳下的積雪，因為它反射著來自蒼穹最微弱的光線，變得不可思議地清晰可見。光控制著生物體的生命進程，甚至人類的某些激素活動也依賴於光。光影響著我們的情緒、活躍性和體能水平。在北歐地區冬季最黑暗的幾個月中，人們偶爾會在家裡或咖啡店裡使用一些亮度極高的燈光照明，以補償日光的不足。

光與影為建築的量體、空間和表面賦予性格和表現力，因為它們能夠顯示出材料的形狀、重量、硬度、肌理、濕度、光滑度與溫度。它們也把建築空間與動態的實體世界和自然世界連接起來，與四季的交替更迭和每日的時間流逝連接起來。保羅‧瓦勒里曾自問：「比清晰更加神祕的是什麼？……還有什麼比光與影在不同時間和不同人身上分布的方式更加變幻莫測？」[6]自然光為建築注入了生命力並將物質世界融入宇宙維度之中。

光亦有屬於自己的氛圍和表情，它一定是最細膩和最富感情色彩的建築表達方式。沒有任何其他建築媒介（空間配置、幾何關係、比例、色彩或細部）能達到同樣深沉和微妙的感情廣度：從憂鬱到歡愉，從悲痛到狂喜，從感傷到極樂。北面天空的冷光和南面天空的暖光在同一空間中的混合，會令人產生一種欣喜若狂的幸福體驗。

光與影把空間刻畫為若干子空間（sub-spaces）和場所，為空間賦予節奏、尺度感和親密性。光引導人的行進和注意力，點明空間的重點和焦點。林布蘭（Rembrandt，1606–

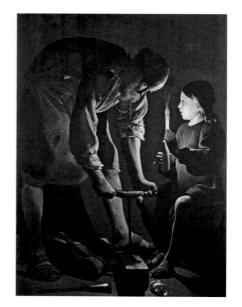

1669）和卡拉瓦喬（Caravaggio，1571–1610）的繪畫均展示出光在建立等級關係和創造視覺焦點的過程中所彰顯的力量。在他們的作品中，人物和靜物被包裹在光影之中，柔和的光線為觀者帶來慰藉與安撫。在喬治・德・拉圖爾（Georges de La Tour，1593–1652）和路易・勒南（Louis Le Nain，約1593–1648）的繪畫中，一盞燭光就足以創造出一個私密的圍合式空間，讓觀者感覺到一個強有力的視覺焦點。

光只有被包含在空間中，或通過它所照亮的表面而得以具現化時，它才能使人在體驗中和感情上感受到它的存在。「太陽從來不知道自己有多偉大，直到它打亮一座建築物的側面或照進一個房間。」[7]通過霧、汽、煙、雨、雪、霜等介質，光轉變為一種虛擬的照明物質。當光被感知為一種物質時，這種情感衝擊力會得到

進一步增強。威廉・透納（J. M. W. Turner，1775–1851）和克勞德・莫內（Claude Monet，1840–1926）的繪畫就是描繪光的典範，畫面呈現了大氣中四處瀰漫的光線，這種光線通過空氣的濕度而得以觸知。建築中也有類似的實踐。阿爾瓦・阿爾托在對日光的組織中，通常運用弧形的白色表面來反射光線，這些圓角表面所創造出的明暗對比（chiaroscuro）為光賦予了一種體驗上的物質性和造型感，也增強了光的在場感。這是經過鑄造的光，它具有了物質的體徵。此外，還有提供人造光線的趣味裝置，比如保爾・漢寧森（Poul Henningsen，1894–1967）和阿爾托設計的燈具，也能夠對光進行刻畫和鑄造。它們彷彿放慢了光的速度，使光在照明設施的弧形表面和邊緣之間頑皮地跳躍反射。安藤忠雄和祖姆特在屋頂上設計的狹縫，是為了把光

擠壓成具有方向性的薄片，使它變成觸不到的一層薄紗或一片刀刃，從而切斷空間中的黑暗。在路易斯・巴拉岡（Luis Barragán，1902–1988）設計的建築中，例如位於墨西哥城的聖方濟小禮拜堂（Chapel for the Capuchinas Sacramentarias），光時常被塑造為一種溫暖的彩色液體，甚至具有某種聽覺性的品質，能夠喚起人們想像中的哼鳴聲。建築師本人曾將其描述為「來自寂靜的內在溫和細語」。[8]

光還可以對重量感或失重感加以調和。在挪威建築師謝爾・倫（Kjell Lund，1927–2013）設計的奧斯陸聖哈爾瓦教堂（St. Hallvard Church）中，位於懸空式混凝土球面屋頂下的空間，其黑暗和重量，因為寡淡的光源而得到增強。相反，倫佐・皮亞諾設計的休士頓曼尼爾收藏館則沐浴在一片方向不定的光線中，令人捉摸不

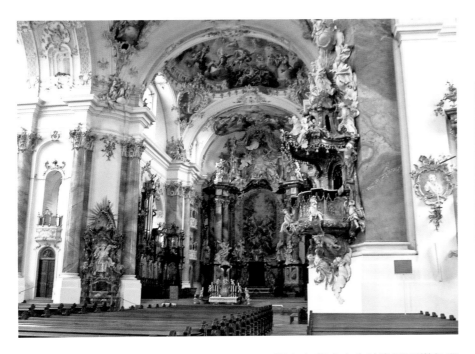

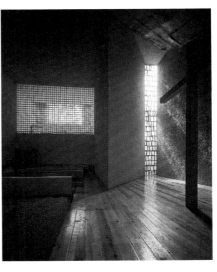

圖3
一座位於巴伐利亞的洛可可風教堂中，結構、裝飾和光共同創造出了一個森林般的模糊空間。約翰·米歇爾·費雪（Johann Michael Fischer，1692-1766），奧托博伊倫修道院教堂（Abbey Church of Ottobeuren），德國，巴伐利亞。圖為面向祭壇方向的室內空間。

圖4
空間被籠罩在一種天賜的液體般的彩色光線中。路易斯·巴拉岡，「瑪利亞聖潔之心聖方濟會」（Purísimo Corazón de María）的聖方濟小禮拜堂，墨西哥，墨西哥城，特拉爾潘（Tlalpan），1955。

透的光源看似已把重力完全消除。

在當今的建築實踐中，很遺憾的一點是，光經常僅被當作一個量化的現象來處理。設計法規和建築標準標明了需要滿足的最小照明等級和開窗尺寸，卻沒有對最大亮度等級做出限定，也沒有對適宜的光線品質加以定義，例如光線的方位、溫度、顏色和反射性等。我們總是習慣引入過多的光線並讓它均勻分布，從而減弱了建築的場所感和私密感。一個照明均勻、沒有陰影的空間會令人反胃並製造一種疏遠的距離感。在史丹利·庫柏力克（Stanley Kubrick，1928-1999）的電影《2001 太空漫遊》（*2001: A Space Odyssey*，1968）的最後一幕中，有一個房間採用了簡化的洛可可裝飾風格，被透過玻璃地板的光線自下而上地照亮。這種對光線固有方向的反轉實在讓人感到不適。

視力在暮光中會被激活而變得更加敏銳。正如光線藝術家詹姆斯·特瑞爾（James Turrell，1943–）所指出的，進化過程對人的眼睛做出了微調，使之更加適應曙光或暮光，而不是明亮的日光。現在的一般照明等級太高了，以致瞳孔長期處於自動收縮的狀態，因此視覺機能無法得到充分發揮。我們的文化尊崇視覺和可見性，但同時我們的視覺機能又因為過度的光線而被削弱了，這實在是一個令人惋惜的悖論。

造成這種現象的原因來自現代社會中的一種普遍認知——把明亮潔白與健康活力混為一談，以及由此引發的對充足光線的渴望。這種渴求的一個必然結果就是，從十九世紀中期開始，許多現代主義建築師沉迷於大面積的玻璃表面，追求超高等級的燈光照明。無怪乎現代建築的煉金師路易斯·巴拉岡會一針見血地指出，大多

數現代建築物的開窗面積要是能減少一半，會令人舒適得多。「大型平板玻璃窗的使用，剝奪了當今建築中的私密感、陰影效果和特殊氣氛。全世界的建築師在分配大型平板玻璃窗或空間的朝外開口時，比例都弄錯了……我們失去了生活的私密感，被迫過著一種公共的生活，從本質上離開了家。」[9]

與佔主導地位的現代感官追求相反，在阿爾瓦·阿爾托設計的珊納特賽羅市政廳（Säynätsalo Town Hall）的議事廳和西格德·萊韋倫茲設計的教會建築中，兩位建築師都營造出了一種撫慰人心的黑暗，以增強人們精神專注和宗教冥想的體驗。在這兩個案例中，黑暗通過深色的粗糙磚塊得以強調，這些磚塊似乎能夠吸收所有的反射光。在萊韋倫茲設計的克利潘聖彼得教堂中，磚砌地面上那道深深的裂縫，伴著從巨大的白色貝殼中緩

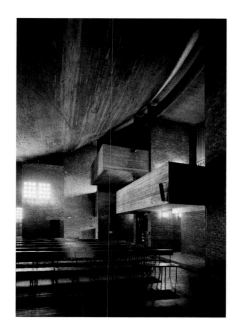

緩滴落的水珠，呼應著空間中的黑暗並使這種黑暗得到了強調。

在與陰影和黑暗發生關係的過程中，光的價值和情感力量都獲得了提升。在芬蘭農夫居住的漆黑一團的原生木屋裡，小窗透進的光亮讓人感覺像是一件上天賜予棲居者的美好禮物，在黯淡背景的襯托下，幻化成了一顆璀璨奪目的鑽石。

黑暗與陰影具有不可替代的價值，這是谷崎潤一郎（1886–1965）的著作《陰翳禮讚》為我們帶來的啟示。作者在漫談中提到，就連日本的美食都有賴於陰影的襯托，與陰影密不可分：「當羊羹被盛放在漆器盤中端上來時，它的顏色沉陷在盤底的黑色凹紋裡，幾乎無法辨識，這種感覺就像是，整個房間的黑暗經由食物融化於你的舌尖之上。」[10]

深影與黑暗是不可或缺的，因為它們減弱了視覺的敏銳度，讓深度和距離變得模糊，並激發出無意識的餘光視野和觸覺幻想。正如萊特所言：「陰影本身是屬於光明的。」[11] 我們通常不會意識到視覺感知裡強大的觸覺性和身體性成分，但曙光或暮光卻能夠觸發這些被遺忘的感知力。同樣，我們也沒有意識到人的皮膚還保留著感覺和識別光線與顏色的能力，但在視力喪失或變弱的情況下，這些通常處於抑制狀態的感知能力似乎也會被激活。

因此，雖然光通常被理解為一種純視覺現象，但它其實還與觸覺感知聯繫在一起。詹姆斯·特瑞爾就此討論過「光的物性」（the thingness of light）。他指出：「基本上，我創造出的空間是為了捕捉光線並留住它，以便讓你用身體來感受……這是……一種對『眼睛會觸摸』和『眼睛會感受』的理解和實現。當你睜開眼睛並允許這種感覺發生時，觸覺就從眼睛裡跑出來，就像用手去摸一樣。」[12] 特瑞爾的光線藝術作品完全是以光的體驗性特質以及我們知覺機制的特點為基礎，但同樣也會引發空間性的體驗。這些體驗讓我們對形與面、近與遠、地平線與重力的判斷重新進行定位。這些作品是知覺的奇蹟，它們把空間變成表面，把深度變成平板，把光變成材料與形式，把色彩變成物質。這些想像中的知覺對象似乎具有獨特的觸覺性特質，並具有物質性、壓力感和重量感。

亨利·馬諦斯（Henri Matisse，1869–1954）曾為法國凡斯（Vence）的玫瑰經禮拜堂（Rosaire Chapel）設計了一組彩色玻璃窗。像特瑞爾的大多數作品一樣，馬諦斯的彩窗也把光變成了彩色的空氣，從而喚起了人們對於皮膚觸感、溫度和光線顫動的細膩感受。置身於此，我們彷彿浸沒在一種透明的彩色物質之

圖7
可觸知的彩色光線，看上去像是一種彩色的物質。詹姆斯‧特瑞爾，《Raemar》，1969，螢光裝置藝術。展於惠特尼美國藝術博物館（Whitney Museum of American Art），紐約，1980。作品現為藝術家本人收藏。

光線

中。在史蒂芬‧霍爾（Steven Holl，1947–）的建築作品中，如位於紐約的德劭集團辦公大樓（D. E. Shaw & Co. Offices，1991）和位於西雅圖的聖依納爵教堂（Chapel of St. Ignatius，1994–1997），建築師巧妙地運用反射的光與色，創造出了光線與色彩極具節奏感的混合，從而為人們帶來強烈的感官感受。這種混合同時製造出了兩種看似矛盾的效果：既增強了光的非物質性，又增強了光的具體性。這是一種會呼吸的、充滿關懷與撫慰的光，它讓我們感受到日光不斷變化的特性，將我們引入宇宙浩瀚無邊的和諧氛圍之中。

另一位光線藝術家詹姆士‧卡本特（James Carpenter，1948–）也曾強調過光的觸知性：「某個非物質的東西具有觸知性，這讓我感到很不平常。當我們看見光，我們純粹是在處理一種經過視網膜傳入大腦的電磁波長，然而它卻是可以被觸知的。但光的這種觸知性，從根本上不同於那些你可以抓起或握住的東西……你的眼睛試圖對光加以解讀並為它賦予某種物質感，而實際上這種物質並不在那裡。」[13]

我們同時棲居於兩個世界之中：一是由物質和感官體驗組成的實體世界，二是由文化、觀念和意向組成的心理世界。這兩個世界構成了一個連續體——一種存在性的奇點（singularity）。除了實用目的以外，建築更深層次的職責是「讓人看見世界是如何觸摸我們的」[14]——正如梅洛–龐蒂對保羅‧塞尚（Paul Cézanne，1839–1906）的繪畫所做出的評論。世界觸摸我們，我們也觸摸世界，這種互動主要通過「光」這一媒介得以實現。「通過視覺，我們摸到了星星和太陽。」[15]

聖索菲亞大教堂

Hagia Sophia
土耳其，伊斯坦堡
532–537
特拉勒斯的安提莫斯
（Anthemius of Tralles，約 474–558）
米利都的伊西多爾
（Isidorus of Miletus，約 442–537）

❶

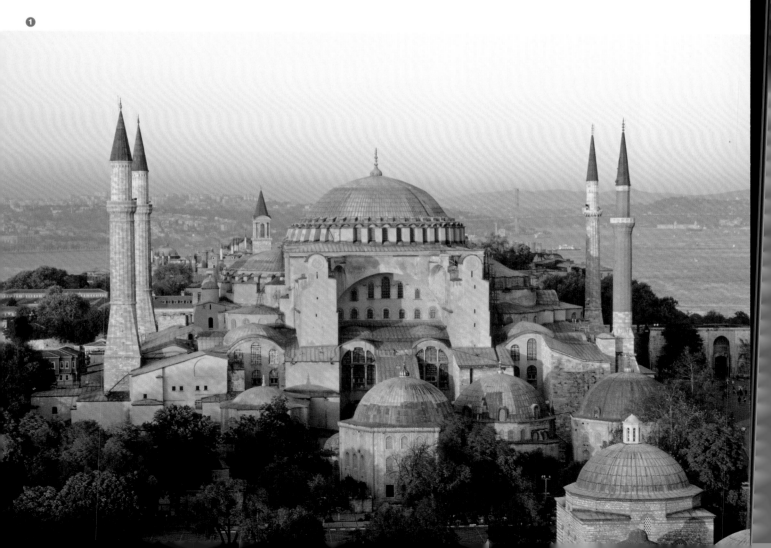

聖索菲亞大教堂

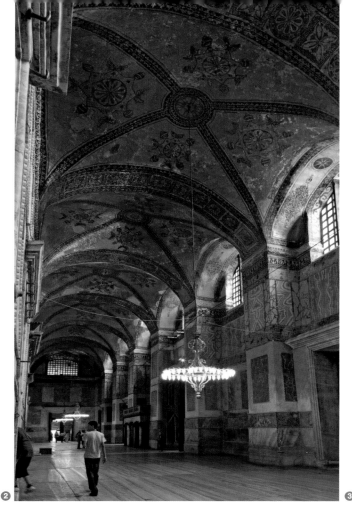

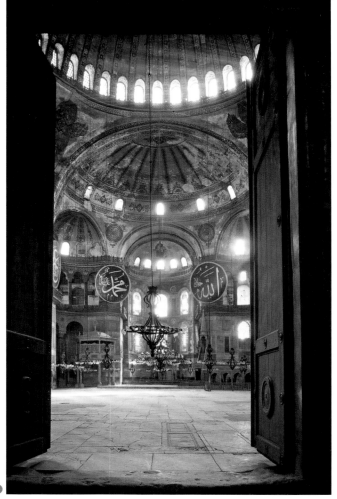

聖索菲亞大教堂（Hagia Sophia，意為「耶穌的智慧」）由查士丁尼大帝（Emperor Justinian，約482–565）在拜占庭帝國的基督教首都君士坦丁堡主持建造，是拜占庭式建築的傑出典範。這座建築原本是早期基督徒進行禮拜活動的場所，但在君士坦丁堡於 1453 年淪陷繼而更名為伊斯坦堡之後，它沒有經過任何建築上的改動，便轉而容納伊斯蘭教的禮拜活動，從此成為當地建造清真寺所仿照的主要藍本。儘管曾遭受過一系列的結構破壞（通常由地震引起，如 562 年主圓頂在地震中坍塌，之後進行了重建），時至今日，聖索菲亞大教堂仍然保持著令人矚目的、相對完好的狀態，自西元六世紀建成之後，一直作為宗教崇拜的場所為人們使用。

聖索菲亞大教堂的牆體和圓頂以磚為主要材料（用於結構性的拱券和拱頂）。建築的表面內外不同，在室內飾以大理石護牆板和馬賽克鑲嵌畫，在室外則採用摻有水泥的石膏抹灰飾面。教堂的外觀經歷過相當規模的改動，已經不復舊貌，其中最大的變化，是為了抵抗圓頂和拱頂產生的巨大側推力而加建的扶壁（buttress）。如今，它的外圍還聳立著四座瘦高的呼拜塔（minaret）。教堂以其巨大的尺寸佔據了城市的制高點，從周圍的建築中脫穎而出。它厚厚的外牆逐級向上退縮，烘托出中心的主圓頂，

形成了低緩的金字塔形。❶ 聖索菲亞大教堂外部塊體的處理方式更偏重水平向而不是垂直向，採用的形制更多的是實牆而不是骨骼狀的框架，樸素的外牆像面具一樣遮蓋了內部的華麗空間。

❷ 我們通過兩座沿著教堂西側並排設立的狹長前廳向裡走去。在靠內的前廳中間，我們看到了設在教堂中軸線上的三扇大門──中間是尺寸巨大的「帝國大門」（Imperial door），兩側是較小的門。走進教堂，❸ 我們立刻置身於一個層次複雜的空間之中，彷彿看不到盡頭。它的每一個立面都設有開口，整個室內瀰漫著從四面八方投來的超凡脫俗的聖光。

教堂的平面是集中式與長條式平面的組合。圍護牆長 77 公尺、寬 70 公尺，內設一個正方形塊體。正方形塊體的中心位置是直徑 30 公尺的圓頂，❹ 它高懸在頭頂上方，底部設有一長串密密排列的窗口，頂部高度 56 公尺。四根巨大的墩柱承受著圓頂的重量，它們是這座建築中唯一用石頭建造的部分，分布在中廳的外圍，不太容易被站在空間內部的人們所感知。❺ 主圓頂的東、西兩側各有一個直徑同樣為 30 公尺、面向主圓頂的半圓頂，其弧頂正好與主圓頂的底部相接。接下來，每個半圓頂的半圓形邊緣，都布有三個較小的半圓頂，這三個半圓頂的弧

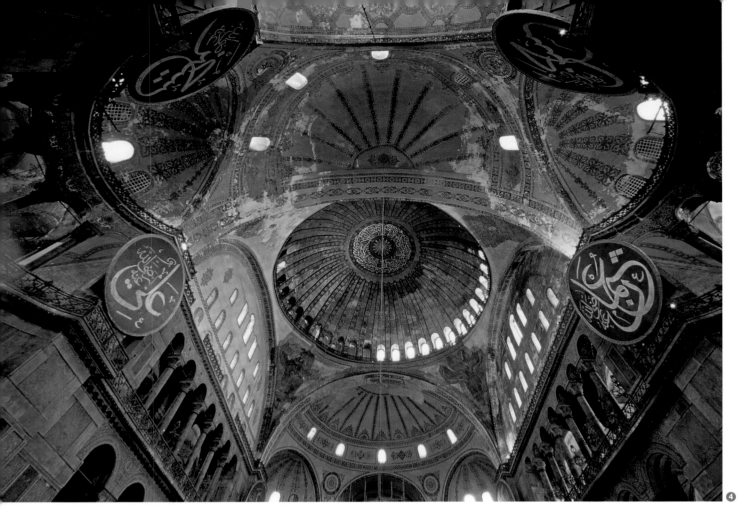

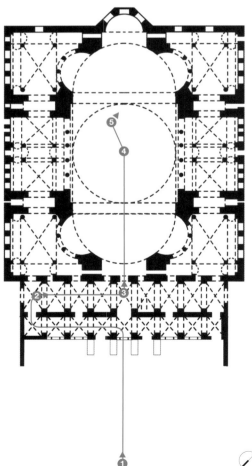

頂又正好與較大的半圓頂底部相接。主圓頂的南、北兩側是幾乎被挖空的牆體，牆上布滿了窗口和拱廊。中廳的縱深通過半圓頂的設置而得到了增強，中廳四周是一系列分布在多個樓層上的側廊和柱廊、分隔牆和窗子，以及結構性的扶壁和拱券。建築的所有表面上——從外到內——設有數百個開口。白天，無數明亮的光線從「天上」灑落「人間」：無論我們站在空間中的哪個位置，都會有陽光將周圍的陰影驅散。

　　無論是建築的平面和剖面，還是窗子、圓柱和墩柱的節奏與間距，或是鋪地圖案……整座教堂的肌理組織都被一種古老的幾何形式主導著。如果我們足夠細心的話，進入主空間之前就應該能夠看出這些無處不在的幾何關係了。就在前廳的馬賽克鋪地，我們從中看見了一個正方形精準地套著一個內切圓；內切圓上又交疊著四個半圓，半圓的起點和終點正好落在正方形的四個角上；半圓上又交疊著四個四分之一圓，四分之一圓的起點和終點分別落在正方形每條邊的中點上。將這個正方形圖案重複排列，便得到了九個相互鎖扣的圓形（上、下、左、右共四個，兩條對角線上共五個）。這種鎖扣關係再現了整座建築的平面結構，即在正方形的內部，對直徑 30 公尺的圓形拱頂加以重複、疊加和鎖扣而形成的幾何形式。[1]

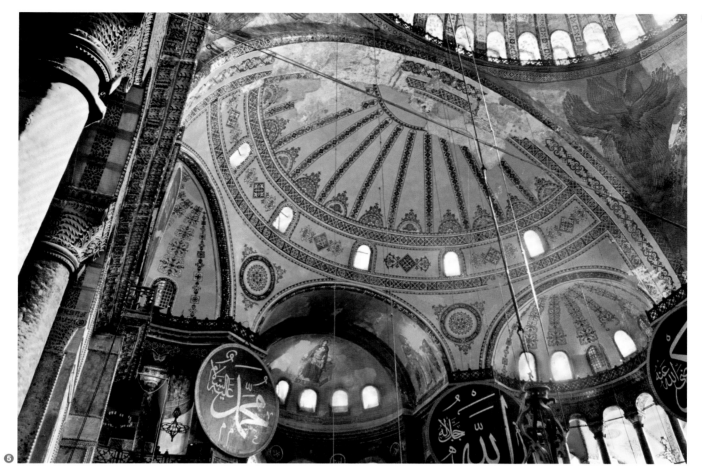

⑤

　　隱含在建築中的這種幾何秩序在設計中得到了巧妙運
用，構建出了一系列複雜層疊的表面，形成了一個帶有雙
層牆壁的結構體（一座套在大建築裡的小建築）。薄牆上
布滿了孔洞，使教堂內部獲得了充足的光源。建築的所有
結構性表面——圓柱的柱頭、橫梁、牆體、拱券、帆拱
和圓頂——似乎都在光的作用下溶解了。這些建築元素
的表面都飾有精緻的浮雕或反光的大理石和馬賽克，從而
使得光的存在感進一步得到了增強。唯一看似不受光線影
響的表面，是由大塊鋪地石組成的地面。它顏色暗淡且不
反光，對牆面和天頂上的光亮起到了反襯作用。建築組織
的結構承載力似乎也在光線中被銷蝕，再加上圓頂複雜交
織的結構和墩柱默默無聞的存在，我們幾乎難以察覺上方
圓頂的重量是如何傳遞到地面上的。教堂內瀰漫著來自天
堂的光，空間的邊界彷彿消失了，我們感覺自己正在步
入神的領域。這座建築巨大的肌理組織——它的磚牆和
圓頂——懸浮在神祕的光線之中，奇蹟般地失去了重量
感。在這個空間的體驗中，無處不在的光線及其營造出的
失重感令我們深深地為之感到震撼。

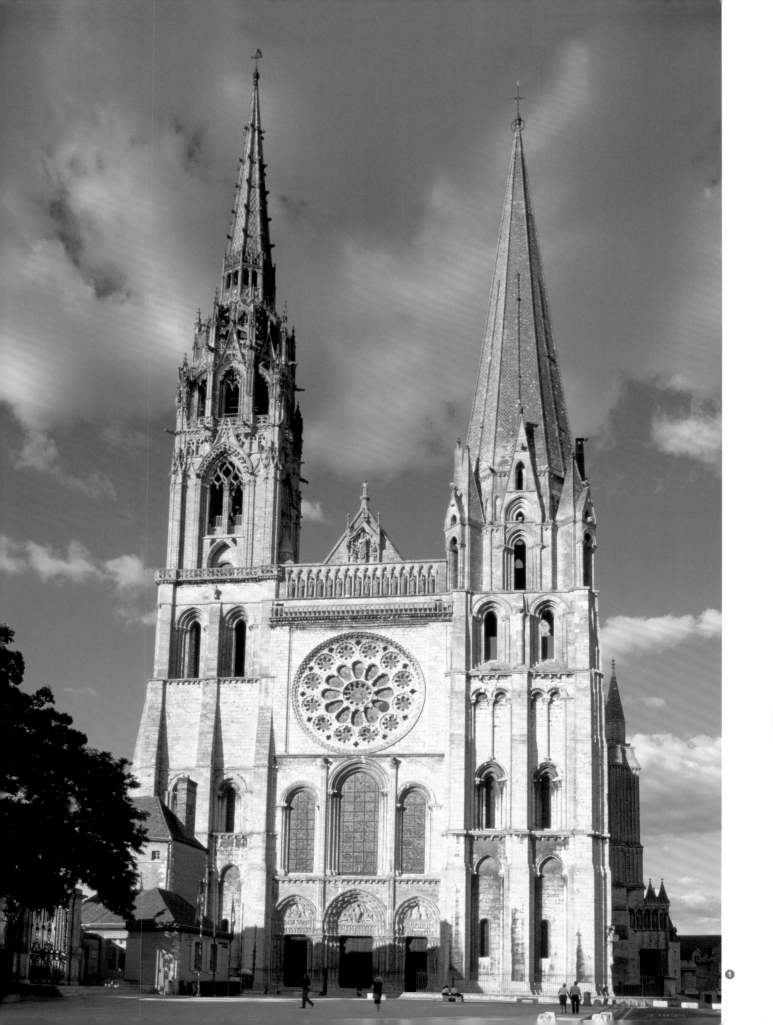

沙特爾大教堂

Chartres Cathedral
法國，沙特爾
1194–1250

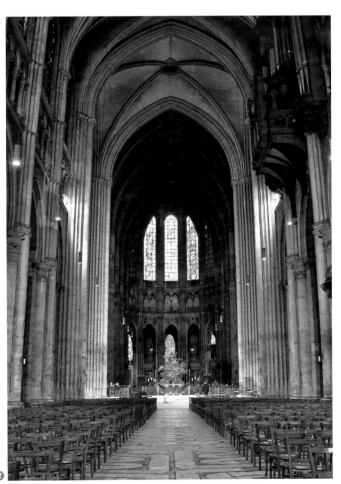

❷ 沙特爾大教堂

　　沙特爾大教堂是為了存放聖母瑪利亞誕下耶穌時所穿的聖衣而建造的主教座堂。它集中體現了中世紀工匠的建築渴望：一座「去物質化」（dematerialized）的教堂，將建築結構溶解於聖光之中。沙特爾大教堂體現了特定時期的宗教文化，在其雕塑和彩窗所描繪的《聖經》故事中，我們看到了與教堂建造年代的社會風貌一致的場景設定。這些藝術品是刻在石頭上的訓誡，它們與聖禮中的禱告和詠唱相互呼應，使朝拜者得以從文字、詠唱和形式三個方面來領受上帝的旨意。

　　沙特爾大教堂佔據著城市的制高點。在中世紀，其西立面前方的廣場曾是沙特爾城市生活的中心場所。遠遠望去，這些被稱為「飛扶壁」（flying buttress）的複雜斜撐結構，為建築賦予了一種多層交織式的外觀。走向教堂，我們看到三個巨大堅實、飾有繁複雕刻的立面：❶ 主入口位於西立面，兩個次入口位於南、北立面，三個立面上均設有大型玫瑰彩窗。入口大門周圍是一系列精心安排的雕塑作品，講述了耶穌出生、受難和復活的故事。從雕塑下方穿過，我們進入教堂。

　　❷ 走進教堂中殿，我們彷彿來到了另一個世界。西側正立面在外部呈現出的渾厚堅實感蕩然無存，其寬大的正方形比例和厚實牆體上的高塔亦無處可尋。相反，我們

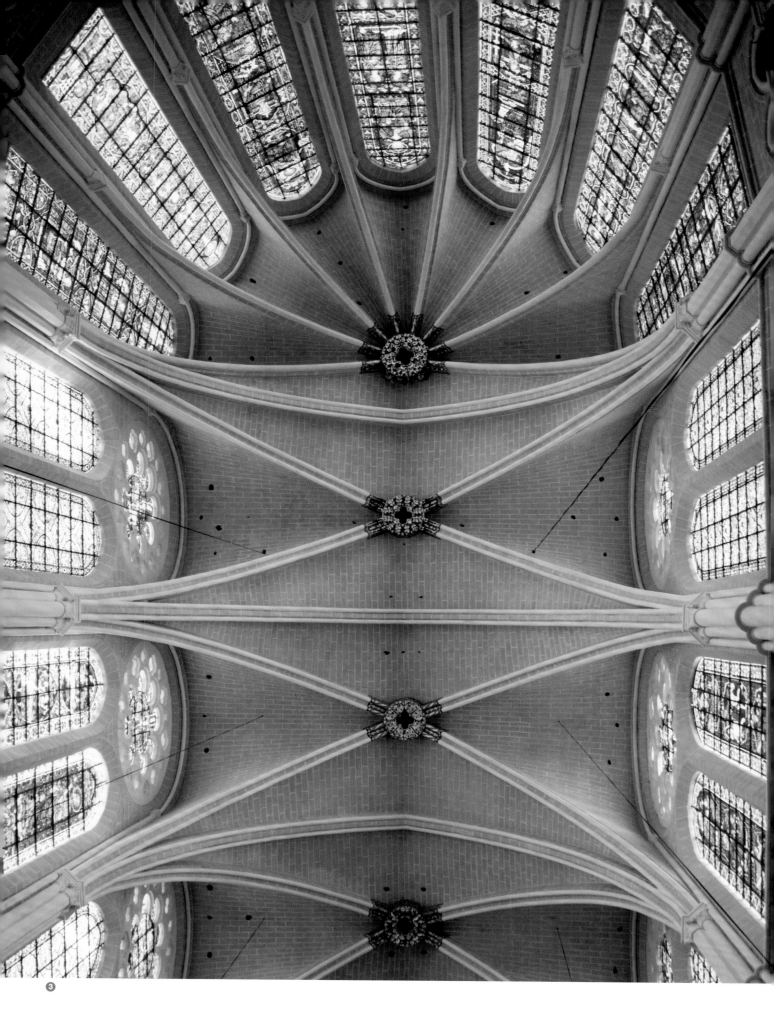

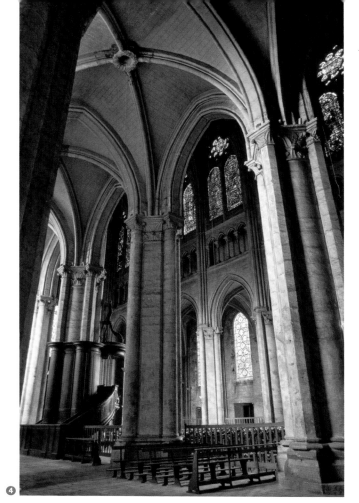

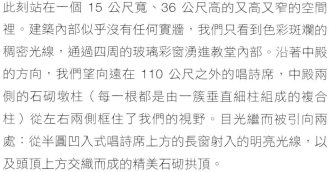

此刻站在一個 15 公尺寬、36 公尺高的又高又窄的空間裡。建築內部似乎沒有任何實牆，我們只看到色彩斑斕的稠密光線，通過四周的玻璃彩窗湧進教堂內部。沿著中殿的方向，我們望向遠在 110 公尺之外的唱詩席，中殿兩側的石砌墩柱（每一根都是由一簇垂直細柱組成的複合柱）從左右兩側框住了我們的視野。目光繼而被引向兩處：從半圓凹入式唱詩席上方的長窗射入的明亮光線，以及頭頂上方交織而成的精美石砌拱頂。

❸ 這是一個輕柔縹緲、被光淹沒的空間，成束的石造線條在空間中編織出細密的肌理。這些線條從地面上敏捷地一躍而起，升至一定高度後開始分叉，向外張開，在空間的頂部呈弧形延展，形成一個由交纏的拱肋組成的、輕薄的頂架，從而托起了上方的石造天花板。站在下方的地面上，我們可以清晰地看見拱頂石塊之間的接縫。中殿兩側的主墩柱間距為 7.5 公尺，它們通過跨越在墩柱之間的尖拱形成了連拱廊。**❹** 連拱廊後方的側廊浸沒在陰影中，進一步襯托出了玻璃彩窗斑斕炫目的夢幻光芒。連拱廊上方是一排小列柱，列柱後方是一個低矮的、進深極淺的空間，它被稱作「盲層」（triforium，又叫「三聯拱廊」）。盲層上方設有連續的大面積的高側窗，每組高側窗由一扇大玫瑰窗和兩扇彩繪玻璃長窗構成：垂直式長窗

在下，玫瑰彩窗在上（緊挨著天花板）。高側窗幾乎佔滿了上層牆面，每組高側窗之間，只隔著由下方墩柱分叉形成的細複合柱。連拱廊上方沒有貫通的走廊，巨大的高側窗均位於同一高度（15 公尺）——與中殿的寬度相等。

仔細觀察連拱廊上的墩柱，我們發現墩柱底部是由四根較細的柱子與一根較粗的中心柱所組成的複合柱，其中兩根面向教堂的內側和外側，另兩根面向相鄰的複合柱。在其上方的中殿圍護牆上，每根墩柱從柱頭上又分出了五根更細的柱子，細柱升至高側窗二分之一高度的位置後開始分叉：其中三根變成三條拱肋，與對面的三條拱肋合成了一個交叉拱頂；另外兩根則沿著牆面向上，變成了弧形伸展的拱肋，進而框限住兩側的玫瑰窗。

❺ 沿著中殿前行，我們走向祭壇和唱詩席，在十字交叉部暫作停留。站在這裡，向左右兩側望去，我們看見了位於耳堂南北兩端的大型玫瑰窗。耳堂總長 65 公尺、寬 12 公尺，高度是寬度的三倍。不同於中殿的墩柱，支承十字交叉部拱頂（教堂中最大的拱頂）的四根巨大墩柱沒有採用下半部分相對粗大的形式，而是一束緊密捆綁在一起的纖細圓柱，從石砌地面直通上方的拱頂，中間沒有任何停頓或轉換。唱詩席的墩柱與十字交叉部的墩柱類似，也是看起來比中殿的墩柱更為柔弱的細圓柱，每一束

都從地面直通天花板。這種對建築物石造結構的條紋化和細瘦化處理，在唱詩席後方的半圓形迴廊中得以延續。在迴廊外圍的每兩根支柱之間，牆體呈弧形向外鼓出，牆面幾乎完全被彩繪玻璃窗佔滿，從而使教堂的後殿融化在了絢爛奪目的光線之中。

令人稱奇的是，教堂內部並沒有因為一束束石造結構的細長線條而發生分裂，反而從中得到了統一，繼而交織為一個光線四溢的整體空間。建築中，我們看到了中世紀工匠對光線的無盡渴望以及他們在石造結構中留下的精湛工藝，這二者之間形成了一種完美的對位關係。每一根細長的石造線條都見證了築造者為平衡重力所做出的巨大努力，也為這一目標的實現提供了行之有效的形式。在教堂內部，我們無法看見其外部設置的一系列石砌拱券和扶壁——它們為室內的墩柱提供側向支撐以抵消拱頂結構產生的側推力。我們能夠在室內看見的，是高高在上的石砌拱頂。它支撐在交叉式拱肋組成的細網之上，而拱肋的重量又轉移到了下方的石質複合柱上。這一切都讓我們感受到了重力向地面的傳遞。

❻ 沙特爾大教堂猶如石造的網狀物，其空隙中布滿了巨大的彩繪玻璃窗。每一扇彩窗都由幾千塊玻璃組成，玻璃鑲嵌在金屬絲交織而成的網格之中。陽光透過彩窗湧入室內，披上了多彩的外衣，其中以藍色和紅色的光線最為濃烈。彩色光線侵蝕、融化、消解著牆體上細密的石造線條，甚至在腳下堅實的石板地面上也留下了光的圖案。在我們的體驗中，這神聖的光照亮了我們棲居的空間，也講述著耶穌的故事，最終把教堂轉化成一個完美平衡於天堂與塵世之間的所在。

四泉聖嘉祿堂

San Carlo alle Quattro Fontane
義大利，羅馬
1634–1640
1665–1682
弗朗切斯科·博洛米尼
（Francesco Borromini，1599–1667）

❶

四泉聖嘉祿堂是為天主教跣足聖修會（Discalced Trinitarians）的西班牙修士建造的禮拜場所，用以紀念聖嘉祿·鮑榮茂（S. Carlo Borromeo，1538–1584）。這座教堂無論在尺寸上還是造價上都相當節制，它集中體現了博洛米尼這位巴洛克建築師的理想：用光塑造空間，把光當成建築材料加以利用。小小的教堂裡，光線與空間在我們的體驗中融為一體，建築師通過巧妙的設計將建築與棲居者的身體大小和視點位置精準地交結在一起。

❶ 聖嘉祿教堂緊鄰十字路口，也正因為路口四個街角各有一座噴泉而得名「四泉聖嘉祿堂」。我們首先從一個極為偏斜的角度看到它的正立面：它凸出在外，伸入狹窄的街道空間內，擋住了旁邊修道院平坦的牆面，迎著十字路口的方向（我們走過去的方向）略微向外傾斜。立面由兩組巨大的圓柱組成，每組四根，分為上下兩層排列，每層圓柱的柱頂都托著厚厚的柱頂楣構（譯註：entablature，由簷口、橫飾帶和楣梁三部分組成。）。❷整個立面呈波浪形起伏，中部向外鼓出，兩側向內凹進，然後在兩端再次隆起，彷彿室內空間正隔著這層表面向前壓迫而來。底層的柱頂楣構是一條連續的曲線，經歷了凹入、凸起、再凹入三次轉折。二層的柱頂楣構則由三段以尖角相接的、內凹的波浪形曲線構成，中間斷裂處嵌入了

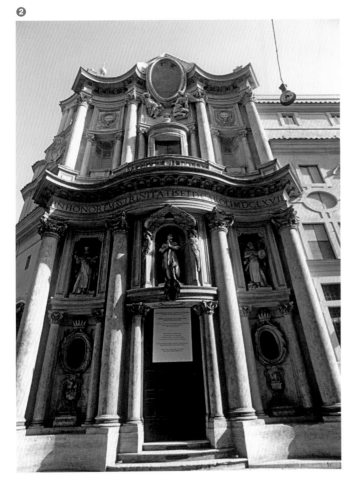

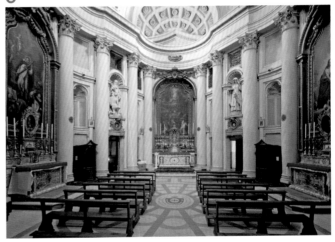

一塊大型的橢圓形鑲板。在每一層的下半部分，成對的小圓柱——高度和寬度均為大圓柱的一半——在大圓柱之間框限出了兩個凹龕，分列於立面左右兩側。立面中間是入口大門，大門上方是正在祈禱的聖嘉祿雕像，站在兩側的天使張開翅膀，為他遮擋陽光。登上三級向外彎曲的弧形台階，我們推門進入教堂。

❸ 教堂內部空間很小，但卻極具造型的活力，如波浪般的牆面彷彿是在某個起伏的瞬間被定格了。教堂長 17 公尺、寬 10 公尺，圓頂中心的燈籠式天窗（lantern）❹，其底部開口距地 20 公尺高。教堂的平面呈橢圓形，四周設有四間向外鼓出的側部小禮拜堂。由於建築的平面幾何關係極為複雜，我們很難在體驗中理清頭緒，只感覺空間的表面不斷波動，以一種和外立面類似的方式凹進、鼓出。室內共有十六根圓柱，其中八根成對地佇立在進深淺的側部小禮拜堂內，另外八根則成對地佇立在小禮拜堂與中央空間牆體交接處的轉角上。圓柱的柱身有一半嵌在牆上的弧形凹龕裡，柱間的牆面看上去好像在往前推進。圓柱共同托起了一圈環繞在教堂頂部的厚重柱頂楣構。在小禮拜堂上方，柱頂楣構呈弧形向外鼓出，每兩段這樣的弧形柱頂楣構之間以一段短小筆直的部分相連。圓柱的柱頭並沒有清晰地表明空間的幾何與等級關係，而是以柱頂

楣構的轉折點為中心進行旋轉，呈對稱式排列。因此，柱頭的方向既沒有與限定中央空間的直線型柱頂楣構對齊，也沒有與限定側部小禮拜堂空間的弧線型柱頂楣構對齊。

❺ 每間側部小禮拜堂的上方都設有巨大的拱券，拱券內部含有一個飾有正方形凹格的半圓頂，這些拱券在頂部共同托起了一圈橢圓形的簷口，簷口上是橢圓形的圓頂。圓頂內布滿了由三種互相鎖扣的幾何形狀——八邊形、十字形和拉長的六邊形——組成的形式複雜的凹格，這些形狀隨著圓頂的升高而逐漸縮小，使圓頂看似比實際情況離我們更遠。教堂中唯一的自然光源來自圓頂內部：圓頂底部設有幾扇八角形的窗子，頂部則設有一扇橢圓形的燈籠式天窗，後者在我們的體驗中增強了圓頂的中心地位。

教堂內部的所有建築元素都由堅硬而光滑的石膏製成，光潔的白色表面把造型豐富的形式統一起來，使之與其所塑造的空間融為一體。棲居於這個空間中，我們不禁感嘆，原來白色可以如此美麗而多變。陽光反射在形式複雜的白色表面上，衍生出無數的白色調子——從最明亮的正白色，到帶著黃色光暈的暖白色，再到偏灰的冷白暗影。教堂的高度是寬度的兩倍，且所有的光線都來自上方，因此我們的目光被不斷地引向帶有凹格裝飾的圓頂。三種形狀的凹格複雜鎖扣，沒有製造出清晰的結構性線

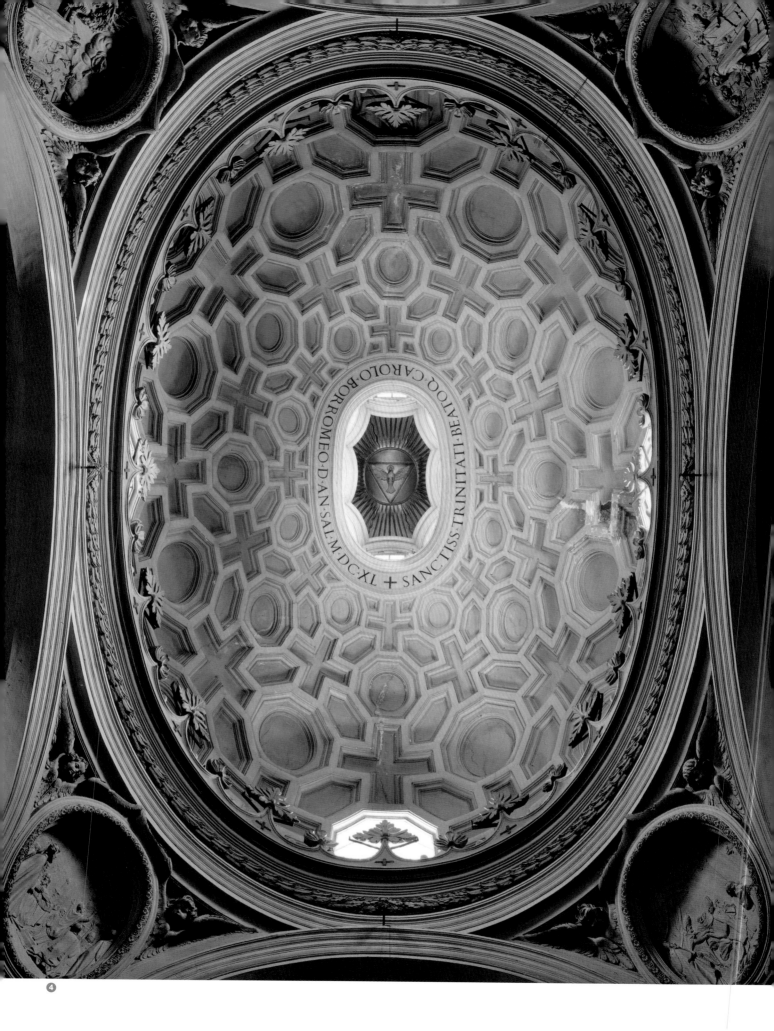

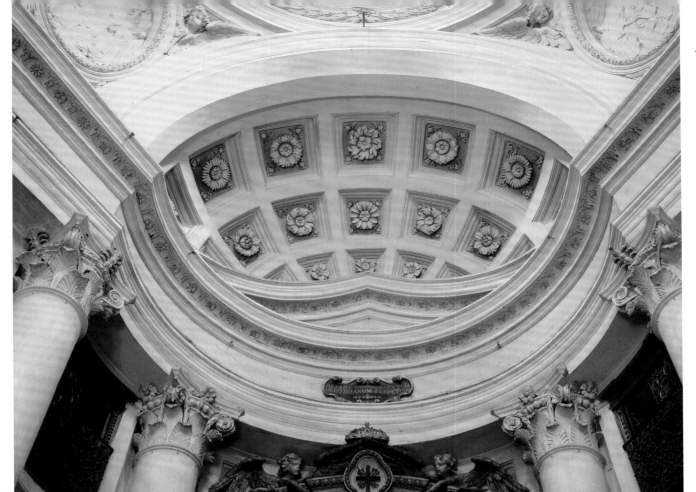

條。隨著高度增加，凹格的密度也不斷增加，從而強化了圓頂的存在感。儘管如此，我們卻感到圓頂並沒有支承在其下方的橢圓形簷口上，而是如它所象徵的天堂一樣飄浮在光線之中。

陽光照在圓頂底部四個承托橢圓形簷口的拱券上，讓我們清楚地看到拱券正在戲劇性地扭動和旋轉。拱券的底部面向中央空間，因此可以被完全照亮；隨著高度的增加，它們慢慢地向內扭轉，於是明部漸漸成為暗部；最後向下轉動，直到在拱券的頂部微微轉向背後的牆面，至此全部沒入陰影之中。為了增強這種扭動效果，每個拱券的底面沿著拱券的整個長度在中間部位輕微翻轉，從而產生了兩個任由光與影嬉戲的不同表面。拱券的這種扭轉所隱含的運動是流暢且連續的，正如漸變的光影圖案所示，我們感受到了光的物質性。在這個白色的空間中，通過被光所照亮的彎曲扭轉的表面，光得到了濃縮和具體化，變成了可觸摸的存在。我們在觀察外立面和初入教堂時感覺到的那種充滿活力的流動感，現在真正地變成了可觀、可感的存在。光不僅照亮了這些形式，而且與它們融為一體，為它們帶來生命。光為這個小小的空間賦予了一種強有力的、充滿塑性的氣場，引導我們用眼睛乃至整個身體去感受它的生命力。

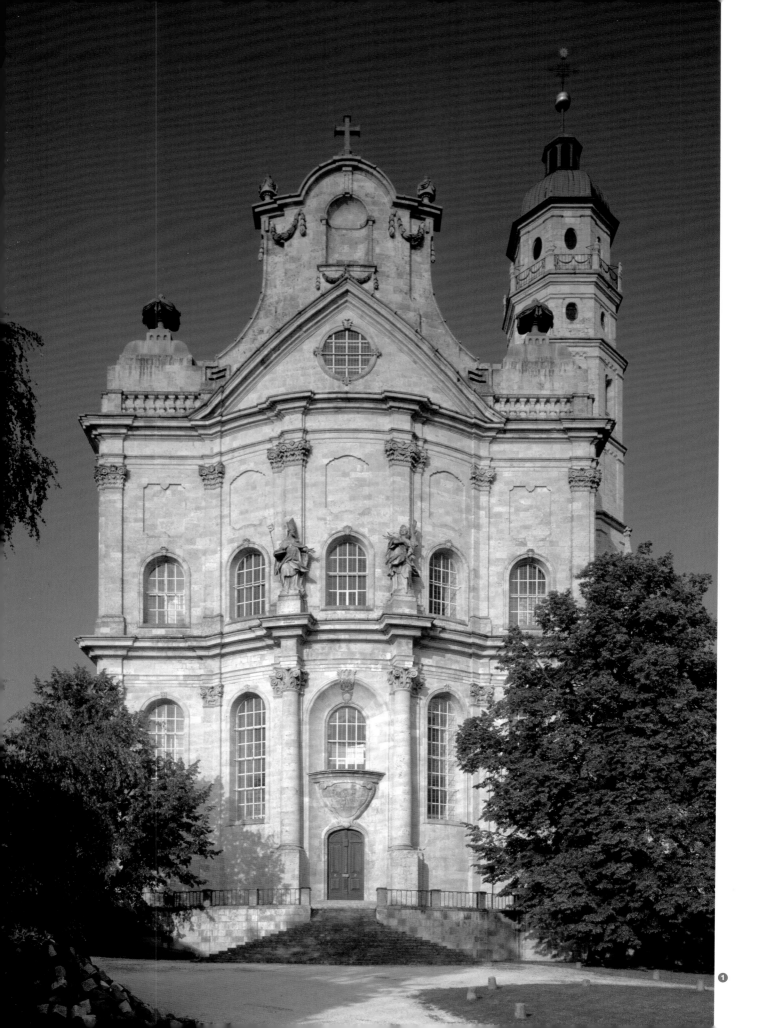

內勒斯海姆本篤會修道院教堂

Benedictine Abbey Church
德國，內勒斯海姆
1748–1792
巴爾塔薩·諾依曼
（Balthasar Neumann，1687–1753）

內勒斯海姆的本篤會修道院教堂屬於巴洛克晚期建築。這一時期，德國南部及波希米亞地區的許多教堂都試圖採用自然光來塑造生動的內部空間，以求為棲居者帶來更加深刻的體驗。在這座教堂中，建築師借助光線雕琢出了一個富有節奏感的空間，使棲居者在空間中的動線編排達到了一種具有偉大情感力量的動態平衡，進而締造了一個用來舉行精神頌揚儀式的理想場所。

❶ 朝著位於山頂的教堂走去，我們首先看見建築的正立面。它由暗灰色的石頭砌成，顯得莊重肅穆，其右後方是一座石砌的鐘樓。立面分為上下兩層，每層佇立著六根高高的淺壁柱，每對壁柱之間設有一扇大型圓拱窗。立面的中間部分托起了頂部的三角楣，包括三角楣在內的整個中間部分向外凸起，彷彿承受著來自內部空間的壓力。下層的中心位置是圓拱形的內凹式門道，門道兩側設有兩根高大的圓柱，底部設有入口大門，大門上方是半球形的陽台。陽台向外出挑，遮蔽著下方的入口大門。

走進教堂內部，我們立刻為眼前的反差而感到震驚：教堂外部灰暗且克制，而內部卻極其明亮。❷ 面前展開的空間長 67 公尺，一直延伸到位於盡端的祭壇。內殿兩側密密排列著高大的墩柱和圓柱，它們都沐浴在從後方側牆灑入空間的光線之中。墩柱和圓柱與室外入口處的柱子

一樣，佇立在 4 公尺高的基座上，通高 15 公尺。然而不同的是，室內的柱子表面都覆蓋著光潔的白色石膏。沿著中殿向裡走去，我們看到每一根墩柱都是獨立的，與其後方的教堂圍護牆完全脫離。圍護牆上設有高大的透明玻璃窗，窗口的位置對應著每對墩柱之間的空檔。光線從窗洞灑入空間，在窗洞的邊框、窗子兩邊的牆面，以及壁柱的背面和側面得到反射。光照之下，每個白色的表面都變得更加明亮和耀眼。

❸ 墩柱和圓柱托起了五個線性排列的、造型極富動感的圓頂：其中兩個是位於頭頂上方的橢圓形小圓頂，一個是位於平面中心的橢圓形大圓頂（它的兩側各有一個扁橢圓的小圓頂，小圓頂下方形成了進深較淺的耳堂），還有兩個是位於中殿盡頭唱詩席和祭壇上方的圓形小圓頂。但是，這遠遠不足以形容發生在頭頂之上、天花板之下的種種複雜交織、扭轉和彎曲。站在兩根左右相對的墩柱間向上仰望，我們看見從每根墩柱頂部升起的兩根拱形梁並沒有筆直地橫跨空間並落在對面的墩柱上，而是交替在每一跨向外或向內彎曲，形成了兩個戲劇性扭動的扭拱（torsion arch）。相鄰的兩個向外彎曲的扭拱形成並支承起天花板上的橢圓形圓頂。圓頂被設在帆拱上的大型圓拱窗照亮，圓拱窗正對著下方圍護牆上的高窗。相鄰的兩

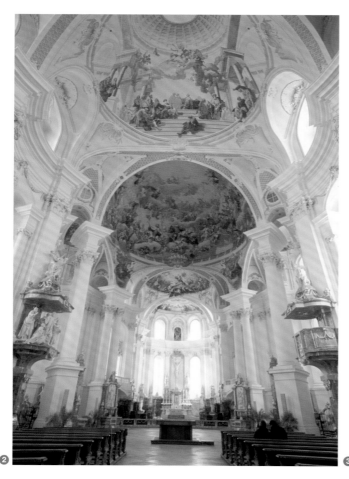

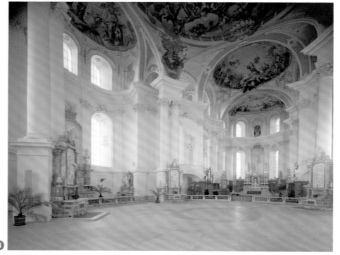

個向內彎曲的扭拱形成了帶曲度的 V 形交叉拱（此處正是相鄰兩個圓頂的交接處），交叉拱也被位於這一跨度中心的大型圓拱窗照亮。由此，雖然空間兩側墩柱的間距十分規則，以致每對墩柱之間形成了同樣大小的跨度，但天花板上的扭拱卻為空間賦予了一種由圓頂和交叉拱的交替排列所形成的切分音（syncopation）節奏：兩根相互分開的梁形成一個圓頂，兩根相互靠攏的梁形成一個交叉拱，如此不斷交替。墩柱也被捲入了切分音的節奏之中：它的一面轉向圓頂，另一面轉向交叉拱。每一跨墩柱之間的牆面和柱面全都呈曲面外凸，像杯子一樣相繼圍攏著圓頂和交叉拱下方的空間。這些距地 23 公尺高的圓頂與交叉拱擁有極為複雜的曲線形式，從而完全掩飾了它們堅硬的石膏質地，像是以一層薄膜或織物做成的船帆，乘風而起，懸在空中。

然而，湧入教堂的白色光線才是這個跳動的切分音節奏的催化劑。隨著扭拱持續變換的曲線造型，光線強度和陰影深度也在不斷變化，進而突顯出了扭拱的戲劇性彎曲。教堂的整個外緣——從石砌地板到繪有濕壁畫的圓頂以及交叉拱——彷彿都被光銷蝕了；光化身為雕刻師，塑造出了墩柱、牆面與拱券彎曲和扭動的形態。❹ 當我們來到教堂中央的十字交叉部，這一點便得到了進一步證

❹

❺

光線

實。在這裡，一個 19.5 公尺長、30 公尺高的巨大橢圓形圓頂在上方展開，其左右兩側是兩個位於耳堂上方的扁橢圓圓頂。光以它銳利的雕刻刀，把支撐結構及其柱頂楣構從圍護牆上完整地切割出來。四組 15 公尺高的雙柱獨立於斜向的四角而設，柱頂的楣構同樣沒有任何倚靠。四個彎曲的扭拱架設在楣構之上，支承起巨大的圓頂。❺ 中心圓頂看似輕到沒有重量，像是被風鼓起的船帆，僅憑四個角固定在四組雙柱上。圓頂下方的中央空間溢滿了光，因為兩側淺淺的、扁圓形耳堂圓頂 ❻ 上一共設有十扇大窗。位於耳堂圓頂下方的柱頂楣構和簷口都在兩端往回彎曲，形成了尖利的銳角。在耳堂圓頂和中心圓頂的分界處，簷口的轉角部彷彿開裂一般。在這個切分音式的、相互滲透的空間中穿行，我們時刻感受著光的在場，因為圍護牆上下兩層開設了大量的窗口，從而使得光線源源不斷地流入室內。在我們的體驗中，殿堂中充滿動感和塑性的空間形式格外引人注目，似乎是由光線一手雕琢而成的。

❻

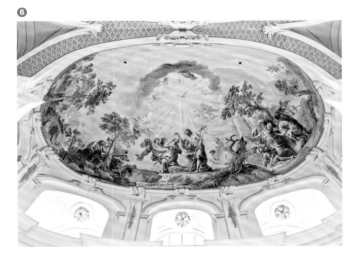

內勒斯海姆本篤會修道院教堂

三十字教堂

Church of the Three Crosses
芬蘭，伊馬特拉，伏克塞涅斯卡
1956–1959
阿爾瓦·阿爾托
（Alvar Aalto，1898–1976）

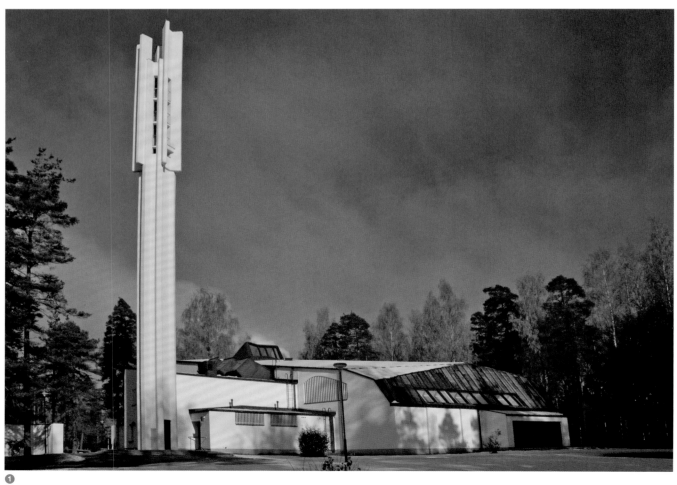

❶

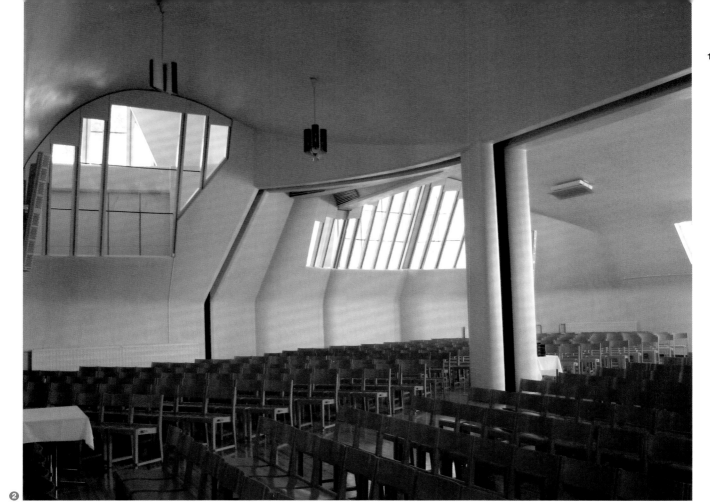

❷

　　三十字教堂建於芬蘭東南部城鎮伊馬特拉（Imatra）附近的伏克塞涅斯卡（Vuoksenniska），是這個小社區的宗教和社交中心。教堂的外觀形式極具造型感，說明它的內部空間為了凝聚光線和集中聲音經過高度塑造，最終形成了一個與眾不同的宗教儀式場所：它既為我們提供了精神世界的庇護，也引領我們走入周圍廣袤的森林之中。

　　向教堂走去，我們首先看到低矮的單坡屋頂主教宿舍，其後方及東北側是一座呈三瓣狀的主教堂，整個建築群三面都被森林所圍繞。❶ 宿舍和教堂之間形成了一座以牆圍合的小院，院內聳立著教堂的鐘樓。從外觀上看，教堂的混凝土殼體，包裹著白色灰泥抹面的磚牆，頂部覆蓋著銅皮屋頂。教堂主建築由三個波浪形起伏的塊體構成，最高最窄的塊體位於北側（我們的左側），最低最寬的塊體位於南側。三個塊體都始於西側的直牆，逐一向東展開。緊靠西側的直牆設有三間形狀各異的門廳，廳內是通向三個空間的入口。

　　從天棚下穿過，步入低矮的門廳，我們從西側走進教堂。首先映入眼簾的是對面波浪般起伏的白粉牆——這座教堂中最具造型表現力的元素。教堂的內部空間根據三段波浪形牆面而被分為三部分，❷ 依次向右前方鋪開，形式極富動感。從這個絕佳的位置望去，這三個部分彷彿形

成了一組音樂中的漸強音：位於北側的、具有垂直感的主教堂是樂句的高潮，兩間從北向南逐級降低的次廳，就像是前者在水平方向激起的回聲。三段波浪形的圍護牆都伸進了天花板的三個拱頂裡，二者通過圓滑的曲面融合在一起。東側的牆體和天花板之間形成了流暢的過渡，作為互補，西側的直牆與平整的深紅瓷磚地面之間以直角相接。支承空間的主體結構是一個混凝土殼體，它所有的內表面——牆面、柱子、橫梁和天花板——都採用明亮的白色石膏飾面。三瓣式的空間形狀具有聲學上的優化作用：當縱向排列的三個空間同時打開時，來自祭壇、管風琴和唱詩席的聲音可以一直傳到聽眾席的最後一排。教堂內波浪起伏的空間可以被形容為一條「聲學曲線」，[1] 它源自對地景的仿效，是為了與周圍地貌和自然場景產生共鳴，而對室內空間形狀進行塑造。

　　主承重梁位於弧形塊體的交接處，橫貫於空間之中。支承主梁的是兩對邊緣做成圓角的扁柱，這些扁柱是空間中唯一可見的縱向結構構件。在兩根主梁內及其下方的地板上，設有推拉式大隔音牆的滑軌。舉行小型禮拜活動時，隔音牆可以把空間分隔為三個獨立的部分。在主梁和柱子的交接點（位於空間橫向跨度的三分之二處），主梁一分為四，呈扇形展開，搭到嵌有承重柱的東牆上。

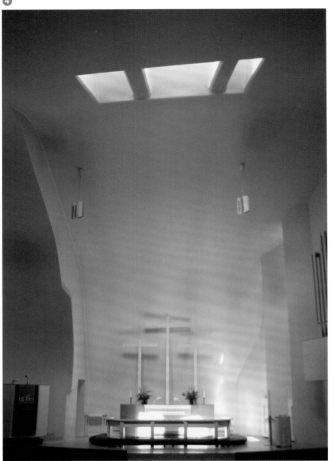

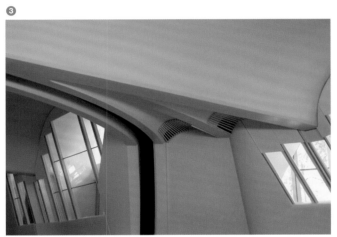

③ 在呈扇形展開的橫梁與東牆相接的位置，設有供暖和通風的洞口，洞口位於扇形骨架的空檔之中。洞口處由扁木條組成的細密格柵同樣呈扇形排列，可以視為對建築呼吸系統的一種貼切形象的表達。事實上，「有機」可能是用來形容這座教堂總體空間形式最恰當的詞彙。我們不禁想起了美國作家赫曼‧梅爾維爾（Herman Melville，1819–1891）的小說《白鯨記》（*Moby Dick*），書中有一段教堂禮拜儀式的描寫，這場禮拜儀式就發生在一具被太陽曬得發白的鯨魚骨架之中。

　　教堂中的自然光呈現出令人驚異的多樣性，對我們的體驗產生了戲劇性影響，格外引人注目。空間中處處充滿自然光，既有反射光，也有直射光，它們投射出邊緣或銳利或柔和的陰影。來自四面八方的光線讓棲居於空間中的我們切身體會到了「沐浴」在陽光之中的溫暖和明亮。

④ 在天花板的最高點設有洞口很深的天窗，天窗一分為三，把強烈的南向陽光引向祭壇，陽光照亮了位於布道台後方的向外張開的吸音牆。聖壇區的架高地面由細條狀的淺灰色大理石組成，石台上的祭壇和布道台彷彿被上方的光源所吸引而離開了地面。祭壇右側是一組高高的、垂直的、魚鰭般朝外斜向張開的片狀牆，牆外設有朝東的狹長高窗，用以為聖壇區導入自然光。⑤ 平直的西牆上也設

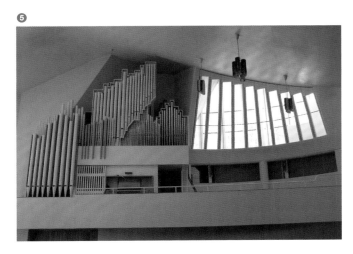

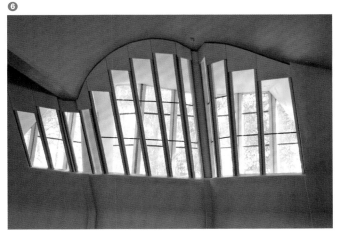

有一排長長的高窗，陽光從窗口射入，照亮了管風琴富於雕塑感的外形。這架管風琴位於東牆進深較淺的閣樓上。

　　室內空間中最具戲劇性的元素，當屬東牆上的高側窗：在外牆上垂直設置的外層玻璃窗，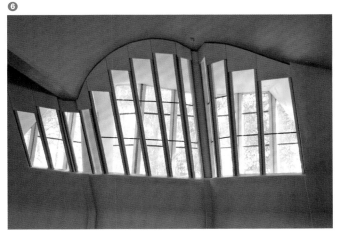與向內傾斜、連接弧形內壁與天花板的內層玻璃窗之間，開出了一系列三角形空間。這些夾在室內與室外之間、帶有兩層「皮膚」的空間，它同時呈現出反射光、直射光和外面的森林景色，營造出了如夢似幻的視覺效果。上午舉行禮拜儀式的時候，晨光從教堂東緣照射進來，這條邊緣通過平面和剖面上一系列交叉和複疊的弧線與波浪形，增加了層次感，為我們帶來了豐富細膩的雙重感受：教堂既是大自然的一部分——高窗之外就是森林，又是一個遺世獨立的場所——它擺脫了塵世的喧囂，在光線中得到了昇華。在這裡，北方貧乏的陽光得到了充分利用，它極大地豐富了我們在教堂中獲得的體驗。

　　棲居於教堂之中，我們的各種感官體驗從來都不是孤立的，而是整合的。在此僅以教堂東側帶有雙層「皮膚」的窗子為例，它製造的多重效果包括：日照效果——內部空間看似比室外還要明亮；聲學效果——內傾式的玻璃板把聲音更加均勻地反射回下方的空間裡；環境效果——雙層玻璃及其間帶暖氣的小空間驅散了冬季的寒冷；

心理效果——它為棲居者建造了一個角度柔和的曲面保護性內殼；以及現象學上的效果——它為我們展現了森林的景色，而那裡正是我們在這世界上賴以生存的空間。

金貝爾美術館

Kimbell Art Museum
美國，德州，沃斯堡
1966–1972
路康
（Louis Kahn，1901–1974）

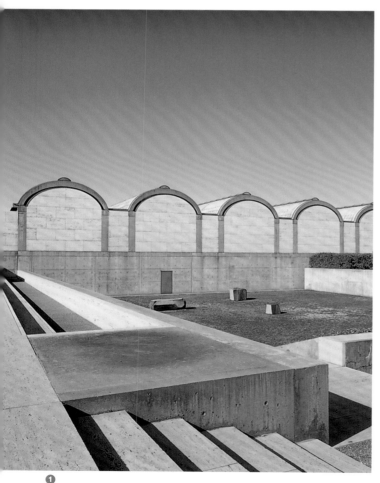

❶

　　金貝爾美術館被許多人視為二十世紀最偉大的美術館建築，很大程度上是因為其內部空間中非凡的自然光特質。建築內部棲居空間的成型主要來自兩方面因素：一是屋頂富有衝擊力的造型，二是光線透過天花板進入下方空間的獨特方式。在這座美術館的設計中，建築師巧妙地結合了「把空間造出來」（建築結構）與「讓空間活起來」（自然光），以最高的水準處理了二者之間的關係。

　　❶ 走向美術館的南面，我們首先看到的是建築側面的實牆，一系列連續跨越於柱子之間的曲面屋頂形成了拱形斷面，在混凝土拱頂與下方的石灰華填充牆之間，設有圓弧形的玻璃槽，透過玻璃槽，人們能夠隱約看見來自室內天窗的明亮光線。登上幾級台階，我們踏入門廊。門廊由一個完整的內凹混凝土拱頂組成，拱頂的四面是敞開式的，以體現出美術館的建築結構和空間單元。拱頂優雅地跨越在門廊兩端的兩對方柱上，拱頂的曲面對其下方的各種聲響加以反射並起到擴音效果。❷ 門廊面向公園的一側緊鄰一座水池，池中水面平滑如鏡，流水如瀑布般落入較低的池子裡，淙淙水聲與訪者的足音融匯在一起。在門廊的盡端，我們再次回到室外，走進一片茂密的代茶冬青（yaupon holly）樹林。走入前院，踏在鬆散的碎石上，只聽得腳下窸窣作響的碾壓聲和周圍牆面反射

光線

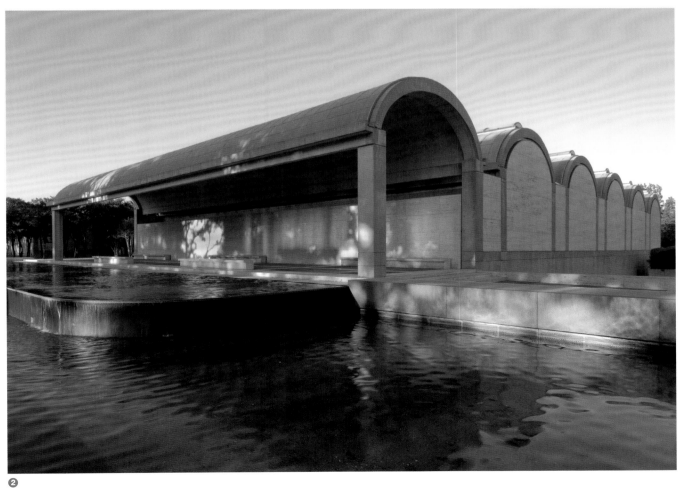

金貝爾美術館

2

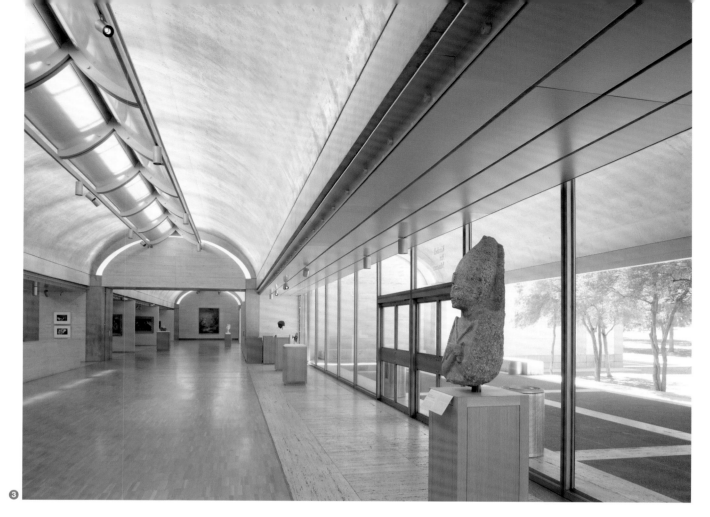

❸

出來的回聲。邁上一組寬大的石灰華台階，我們來到入口門廊的拱頂之下，看到它的斷面同樣是一條完整的擺線（cycloid）。此刻，我們面前是一面通高的玻璃牆，左右兩側是畫廊的石灰華端牆（end wall）。進入畫廊之前，我們看到頑皮的陽光穿過拱頂兩端之間的空間，落在牆面和入口門廊的地面上，點明並刻畫出這座美術館中每個帶有拱頂的房間所具有的獨立自承結構。

❸ 穿過玻璃門，我們來到畫廊內部——這一定是人類所建造最美的空間之一。所有參觀者無一例外地都會先抬頭望向上方的天花板。雖然天花板的曲線外形與室外門廊別無二致，但在其他屬性上卻大不相同：門廊拱頂是連續的弧線，而室內拱頂卻被一條縱向貫通的天窗沿著中心線一分為二，❹ 天窗下方懸掛著鋁合金反光板；門廊拱頂在明亮天空的背景下呈現出暗淡的色調，而室內拱頂卻散發著一層輕柔縹緲的銀色光暈，不禁令人稱奇。這層銀色光暈來自鋁合金反光板的反射：陽光打在上面，繼而被彈回，照亮了室內拱頂的弧形混凝土表面，成為美術館內部空間的光線來源。拱頂斷面採用的曲線被稱為「擺線」。不同於半圓形，這是一條曲率持續變化的曲線。隨著混凝土表面的弧形轉折，來自中央反光槽的光線呈現出了獨特的分布方式：拱頂外緣的表面與光線方向垂直，因

此具有更強的反射性，而拱頂中央的表面幾乎與光線方向平行，因此具有較弱的反射性。這一巧妙的設計使得陽光得以均勻分布，使拱頂較低的外緣和較高的中心部分達到了同等的亮度。金貝爾美術館正是因此而為人們所稱道。

鋁合金反光板的半透明表面閃著微光，形成了一條與拱頂的凹曲線相反的凸曲線，把我們的目光引向拱頂的盡頭。盡頭處，上方承重拱頂的混凝土底面與下方非承重石灰華牆體之間，被劃開了一條寬度漸變的弧形光槽，光槽中的光是美術館中最明亮的光線。現在，我們可以清楚地看出擺線形斷面的拱頂的支承方式：它既沒有支承在兩端的牆體上，也沒有支承在兩條長邊上，而是從一對柱子橫跨到另一對，形成了斷面似貝殼狀彎曲的大梁。在空間上而言，我們把這個形狀體驗為 30 公尺長、6 公尺高的拱頂，以弧形最高點進入的陽光所形成的直線為中軸對稱，從上方把我們包圍起來。在結構上而言，這個形狀其實是跨度為 30 公尺、斷面如海鷗翅膀狀的大梁，以弧形最低點之下、3 公尺寬的管線設施為中軸對稱，兩邊分別向外懸臂 3 公尺。通過這種方法，建築師為美術館創造出了令人耳目一新的空間與結構的雙重特徵，一方面在地面上形成了一個個開放式的流動空間，另一方面又通過頭頂上的擺線拱頂形成了一個個邊界清晰、形式精確的房間。

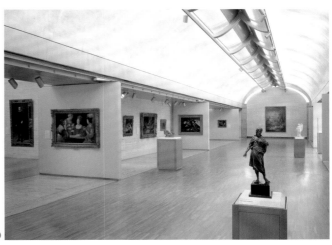

美術館的建築材料及其色彩涉及了廣泛的感官體驗，並且具有互補的特性，令人眼前一亮。這一切都藉由混凝土拱頂反射下來的自然光的不斷變幻，而被賦予了鮮活的生命。我們腳下的鋪地便由多種材料構成：位於擺線拱頂下方的部分，是溫暖的、木紋細密的金色橡木地板，而位於柱子之間管線設施下方的部分，則採用了帶細孔的米白色石灰華板材。管線設施底部的天花板、斷面呈螺旋形彎曲的樓梯扶手、門框和門把、半球形的飲水台，均以不鏽鋼製成，其表面經過噴砂處理（研磨材為花生殼），而形成了一種淺灰色的啞光肌理，摸上去手感光滑且帶有些許涼意。頂部的銀色反光板同樣富於質感，它以穿孔鋁合金板製成，將我們的目光不時引向這些幾乎難以形容的、曲面光滑的、彷彿飄浮在空中的巨大銀灰色混凝土拱頂。

穿行於美術館中，我們的體驗主要受到兩方面因素的影響：一是擺線拱頂為空間賦予的節奏感，二是我們在木地板與石灰華地板之間來回走動時，所感受到的光線亮度的漸變。雖然光線充裕，美術館卻呈現出了十分內向的性格：畫廊四周均以石砌的實牆為界，牆上唯一的開口是拱頂底邊和牆體之間水平向的光槽，細細的光帶不露聲色地交代出建築的外緣。❺ 然而，在美術館內部的任何地方，我們都能感受到一天當中時間的流逝和一年當中季節的更迭，因為拱頂上的銀色光線無時不隨著陽光最微妙的變化做出反應。在萬里無雲的晴天，拱頂被染上一層偏暖的灰色光暈；當一朵雲經過，它立刻就轉化為偏冷的銀白色，儘管亮度有所降低。在金貝爾美術館，正如路康所言：「結構是光的給予者。」[1]

間間質力線

空時物重光

所間式憶景所

居房儀記地場

寂靜

沒有什麼比寂靜的喪失更能改變人的本性。[1]

——馬克斯·皮卡德（Max Picard，1888–1965）

世界目前的狀態和整個人類的生活都已染病。假如我是一名醫生，並且有人來求診，我給的建議會是：創造寂靜！請大家安靜下來吧。在如今這個喧鬧的世界裡，人們已經無法聽到上帝之道了。誠然它可以聲嘶力竭地大聲吆喝，蓋過所有其他的噪音，但那樣的話，它也已經不再是上帝之道了。所以，請創造些寂靜吧。[2]

——索倫·齊克果（Søren Kierkegaard，1813–1855）

詩來自寂靜，也嚮往寂靜。[3]

——馬克斯·皮卡德

屬於靜謐的不是黑暗，而是光明。再也沒有比夏日正午更清晰的時分了——那是靜謐被完全轉化為光明的時分。[4]

——馬克斯·皮卡德

建築的寂靜之聲

一切偉大的藝術都會喚起對寂靜的體驗。藝術的寂靜不是指聲響的完全缺失，而是一種本體論式獨立狀態的堅持，是一種具有觀察力、傾聽力並有所會意的寂靜，一種能夠喚醒心理和感官意識的寂靜。同樣，偉大的建築也可以創造寂靜，將我們融入宇宙包羅萬象的靜謐祥和之中。正如研究寂靜的哲學家馬克斯‧皮卡德所述：「希臘神殿的柱廊就像是設在寂靜周圍的邊界線。倚靠在寂靜之上，它們變得前所未有地筆直和潔白。」[5]

對一個有意義的場所的體驗，不應只是在它的空間裡四處走動，觀察它的形式和材料，觸摸它的表面，還應該從聽覺上感受它，聆聽空間中獨具特色的寂靜。這種體驗方式也並不僅限於建築：在幽暗山洞的寂靜中，我們能夠通過水珠從潮濕的岩石上滴落時所產生的回聲，來感知山洞的大小和形狀；在夜晚古鎮的寂靜中，傾聽著從靜默的石牆上傳來的腳步回聲，我們便能夠更加充分地體會到在石板街上散步的樂趣。

建築是儲藏時間與寂靜的寶庫和博物館，是其建造時代的證據和延續：在埃及神殿面前，我們會去試圖理解法老時代的寂靜。每一座建築物都具有其可識別的寂靜感，而越是偉大的建築物，它的寂靜就越發深沉，也更富有意義。「大教堂就像是鑲嵌在石頭中的寂靜。」[6]建築化的寂靜能夠喚起聯想，激發想像。進入一座哥德式大教堂的空間之中，我們可以把它那古老悠遠、包容一切的寂靜體驗為一種觸覺感受，這種感受能夠喚起關於過去宗教儀式和生活形式的意象，我們甚至可以想像出格雷果聖歌（Gregorian Chant）在肋拱頂上反射出的回聲。這是一種帶有記憶的寂靜，它並不僅限於前現代（pre-modern）的建築結構：當我們進入亨利‧拉布魯斯特（Henri Labrouste，1801–1875）在巴黎的法國國家圖書館（Bibliothèque Nationale de France）、密斯的芝加哥伊利諾理工學院皇冠廳（Crown Hall）、路康的金貝爾美術館或祖姆特的沃爾斯溫泉浴場，便會被這些空間中所蘊藏的高貴平靜與安寧深深地打動。我們的耳朵會與眼睛和身體協調起來，一同欣賞其中的美感。

深刻的藝術和建築體驗能夠剔除外部的喧鬧，將我們的意識向內反轉，指向我們自身。一件震撼的藝術作品或一個強大的建築空間，可以使人們的喧鬧聲和腳步聲音量降至為零。當我進入一個偉大的建築空間，只聽得見自己的心跳。之所以能夠獲得這種體驗中的寂靜，是因為它把我們的注意力轉向我們自身的存在：你會發現自己正在聆聽內心的聲音。

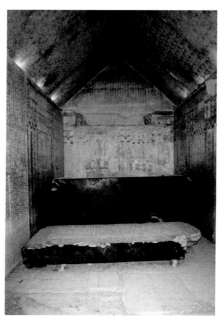

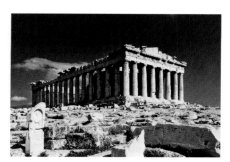

法國文學家維克多·雨果（Victor Hugo，1802–1885）在《鐘樓怪人》（Notre-Dame de Paris）第八版中增加了一個令人費解的著名章節：「這個將會殺死那個」（Ceci tuera cela）。文中，作者宣判了建築的死刑：「人類的思想發現了一種使它自己長存的方法，這種方法採用了比建築更為持久和耐用的形式，也更加簡單和便捷。建築已被廢黜。奧菲斯（Orpheus）的石刻字母已被古騰堡（Gutenberg，1398–1468）的印刷鉛字替代。」[7]雨果在小說中進一步探討了這一觀點，藉聖母院副主教之口表達出來：「但在這個思想的背後。（中略）預示著人類思想在改變形式的過程中，也將改變它的表達方式；預示著每一代人最傑出的想法不會再以同樣的方式被寫在同樣的材料上；預示著如此堅固而耐久的石書將會讓位於紙質書，而後者會更加堅固和耐久。（中略）預示著印刷術將會殺死建築。」[8]雖然雨果的預言被無數次地引用，它對建築歷史進程的意義卻常常被人們曲解了。他所說的——建築將會失去它作為最重要的文化傳播媒介的地位，讓位給新的傳播媒介——無疑已成現實。但是新的傳播媒介並非像雨果預言的那樣，以更強大的力量與更持久的耐用性將建築趕下台，而是出於一個恰恰相反的原因：它們是快速的、瞬時的、不必要且聒噪的。

建築，就其本質而言，是一種背景現象，它為人類行為和生活事件創造出場景。然而，在當下所有的傳播和藝術表達領域中，我們的消費主義文化都偏愛快速、強勁、喧鬧和過度煽情的體驗。為了刺激消費者的購買欲，商業利益驅動下所追求的圖像效果已然演變為一種圖像衝擊，在爭奪消費者的戰役中大行其道。由此帶來的後果便是，在今天的「奇觀社會」中，建築逐漸成了感官主義的產物。為了與其他傳播媒介競爭，它淪為了一個吸引眼球的視覺意象乃至一種大眾娛樂形式，引發了人們追求獨特性和新奇性的執念。然而，這是對建築角色的誤解，它的根本職能應該是為人們的感知、理解和生活事件提供發生的場景。建築的力量存在於它在我們日常生活中靜默卻持久的在場（presence）中。這種持續的在場，為我們整個存在性的體驗創造出了鮮為人們察覺的「預理解」（pre-understanding）框架。

馬克斯·皮卡德指出：「寂靜不再作為一個『世界』而存在，而僅僅作為世界的殘骸存在於若干碎片之中。由於人總是對殘骸感到恐懼，所以他對寂靜的殘骸也感到恐懼。」[9]在我們這個注重速度感、新奇性和即時影響力的文明中，建築本該寂靜的

圖4
建築中寬厚仁慈的寧靜。天主教熙篤會的多宏內修道院（Abbey of Le Thoronet），法國，普羅旺斯，瓦爾省（Var），1160–1190。圖為從中殿向東望去的景象。這座修道院曾為勒·柯比意帶來了莫大啟發。

圖5
「寂靜的溫和細語」（路易斯·巴拉岡）。路易斯·巴拉岡，紅牆（El muro rojo），墨西哥，墨西哥城，拉斯阿普勒達斯（Las Arboledas），1958。

圖6
空間中包容一切並令人平靜的安寧。彼得·祖姆特，沃爾斯溫泉浴場，瑞士，沃爾斯，設計於 1986–1996，建造於 1992–1996。

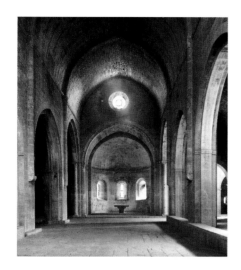

內涵早已被拋諸腦後。在「娛樂性」噪音的狂轟濫炸下，消費世界的公民如今已經對自然的寂靜感到恐懼。

深刻的建築不會通過命令或強迫來引發明確的行為、反應和情感，它必是溫和委婉且寬厚大度的。存在主義哲學家沙特指出，這種寬厚大度是文學藝術中的必要元素：「作家不應試圖去『征服』，不然他就違背了自己的本意。如果他想要『提出要求』，他必須僅就需要完成的任務做出提議。如此，藝術作品才具有純粹表現的性格，這種性格對它來說是必不可少的。讀者應該能夠做出某種審美上的抽離……尚·惹內（Jean Genet，1910–1986）恰當地稱之為作者對讀者的禮貌。」[10]建築肯定也同樣需要這種「審美上的抽離」、「禮貌」與寂靜。建築體驗永遠是相互關聯且辯證的。最終，深刻的建築把我們的注意力從它本身移開，轉向這個世界和我們自己的生活。

儘管當代文化的總體趨勢與體驗性的深度和意義漸行漸遠，但任何時候總還是會有逆流而上的「反趨勢」出現。藝術批評家多納·庫斯比（Donald Kuspit，1935–）在論述 1980 年代藝術中的主流價值觀時，表達了和皮卡德相似的擔憂。不過他仍然抱有希望，因為他看到了一種積極的轉變正在發生：

「一種新的內在需求，一種新的魄力，或許正在誕生的過程之中：這種藝術對直接的交流傳播不感興趣，對任何想要帶來立竿見影意義的企圖都不感興趣。如果說歌劇的時代正在衰落，那麼室內樂的時代可能正在興起。歌劇加以外化（externalize）的部分，室內樂對其加以內化（internalize）。前者對群體產生吸引力，而後者對個人產生吸引力，它只提供一種體驗—— 一種成為真實自我的感受。」[11]

在我們這個充滿速度與喧囂的文化中，建築的倫理職責就是保存對寂靜世界的記憶，並且保護這種根本性的寶貴狀態的既存碎片。建築需要創造、維持和捍衛寂靜。偉大的建築物代表了被轉化成物質的寂靜，因為建築藝術就是將寂靜凝固在石塊中的藝術。隨著建築工地上的機械轟鳴聲逐漸退去，工人的吆喝聲也停歇下來，偉大的建築成了一座為寂靜立下的永恆豐碑，靜候著未知時代的來臨。

寂靜

吉薩金字塔群

The Pyramids at Giza
埃及，吉薩
2550–2460 BC

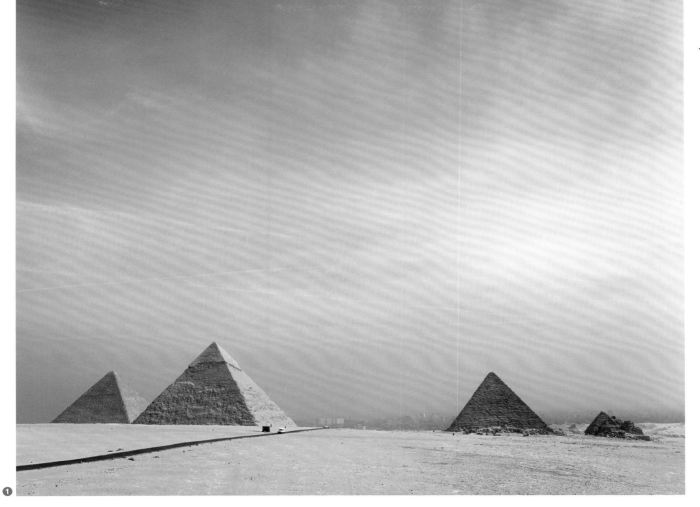

寂靜

吉薩金字塔群原本只是為埃及第四王朝諸法老建造的陵寢，傳至今日，已被視為人類歷史上登峰造極的建築成就之一。儘管我們與它的建造者時隔近五千年，卻依然能夠在這些金字塔中感受到光的凝練與時間的濃縮，因為它們完美的形式遠遠超越了歷史的局限。龐大的石體歷經數千年風雨的洗禮，蘊含了深刻的靜謐。它能夠在瞬間感染我們，喚醒我們心底最深沉的情感，提醒我們自身與世界之間的根本關係。

❶ 初見金字塔，它幾乎如幻影一般遠在天邊，矗立在閃著微光的沙漠盡頭。它的邊角極其銳利，在地面上投射出完美的陰影，讓人頓時明白這並非大自然的造化。金字塔的塔尖直指天空，塔身在陽光下熠熠生輝，像是懸浮在地平線之上而並不屬於腳下的大地。眾所周知，金字塔是人類有史以來建成的量體最大的建築物。當我們遠遠地看見這些巨大的「人造山峰」，便會產生一種錯覺：這些完美、單純的形式彷彿來自天上，而非凡物；在光線中，它們似乎被賦予了生命。這一切都讓我們對它的理解與建造者的意圖更加貼近。

❷ 當我們慢慢靠近這些金字塔，它們龐大的尺度、人類在建造中傾注的巨大心血，以及穿越時光來到我們面前的深刻靜謐，這三者共同形成了一股強大的物理撞擊力，以壓頂之勢向我們襲來。三座金字塔斜向排成一列，因為塔身沒有任何關於人體尺度的標記，所以我們難以把握它們的尺寸，無法立刻察覺出它們在量體上的差異。每座金字塔的四個面都精確地正對著四個基本方向，因此，無論太陽的位置如何，它們的陰影總是呈現出相同的形狀。金字塔的四個三角形側面從完美的正方形底座升起，會合於中心的頂點，與地平線之間形成陡峭的 52° 夾角，斜度大約是典型樓梯坡度的兩倍。

在這三座位於吉薩的金字塔中，最古老的古夫金字塔是人類手工建成的最大石砌建築。金字塔群中，它的位置最靠東，因此也離尼羅河最近。它的底面是邊長為 230 公尺的正方形，佔地面積超過 5.2 公傾。金字塔原高 146.6 公尺，不過現今它的高度略有減少，因為它原本帶有一層高度磨光的、能反射陽光的圖拉（Tura）石灰岩外殼，現已全部剝落。我們今天看到的外表面，由階梯狀排列的巨大石灰石組成，每塊石頭重達 200 噸，其內部塊體也以相同規格的石塊建成。最靠西的門卡烏拉金字塔底面邊長為 104 公尺，高度為 66 公尺，佔地面積不到 1.2 公傾，是金字塔群中規模最小的一座。然而要想覺察到這一點卻並非易事，因為在難以用肉眼丈量的浩瀚沙漠中，人對距離和尺寸的感覺變得極為遲鈍。位於中間的哈夫拉

吉薩金字塔群

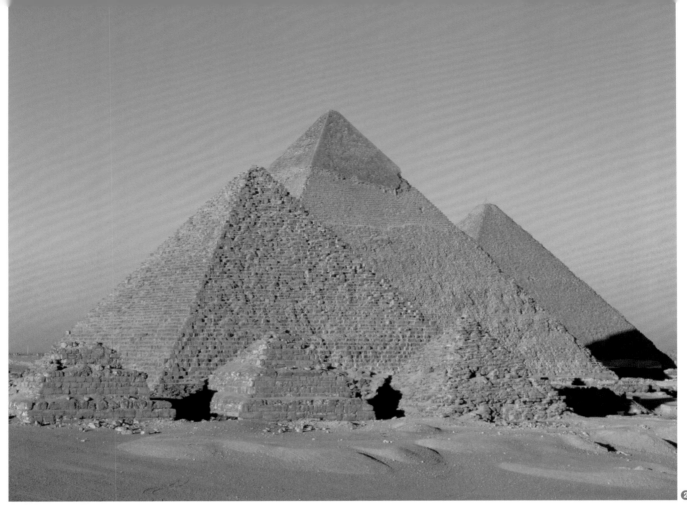

金字塔原來的底面邊長為 215 公尺，佔地面積為 4.65 公頃，高達 143.5 公尺。❸ 在它的尖頂上，光滑的圖拉石灰岩外殼大部分還保留完好。雖然這塊外殼殘片如今已失去了光澤，卻足以讓我們感受到原來的巨大石頭表面所擁有的不可思議特性——光滑流暢且沒有可見的接縫，其龐大的尺度在古代一定也遠遠超越了人類測量的能力。想像著這些光潔的三角形石面在陽光下光芒四射的景象，我們便進一步感受到了金字塔的無窮力量。

在尼羅河和金字塔群之間，古埃及人為每座金字塔各自建造了兩座神殿。其中一座是靠近金字塔底部的祭祀神殿，它位於金字塔中心墓室通道的入口處；另一座是建於尼羅河岸邊的河谷神殿。我們進入哈夫拉金字塔的河谷神殿，首先穿過長方形門廳厚厚的、獨塊巨石建成的圍護牆，隨後右轉進入另一間大廳，由此再經過另一個門道來到「多柱廳」（Hypostyle Hall）。多柱廳採用雪花石膏（alabaster）鋪地，原本覆有花崗岩巨石板屋頂。時至今日，它仍然具有打動人心的情感力度。❹ 沿著 T 形空間的中軸線往裡走，我們越發覺得這個空間像是從實心岩石中開鑿而成的。兩側是獨立的巨型正方形墩柱，墩柱排成整齊的隊列，向左右兩側行進。正前方，兩排墩柱依然帶著與柱身同樣巨大的過梁，緩慢地朝遠方行進。所有的墩

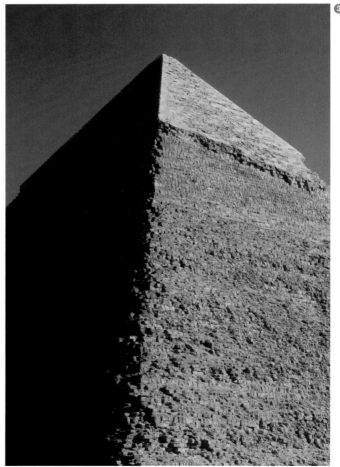

寂靜

柱、過梁、牆身和屋頂全部採用花崗岩（最堅固的石頭之一）建成，石面樸實無華，不帶任何雕飾。其中，正方形墩柱足有一公尺之厚。巨大的石塊上沒有任何經過刻畫的節點、細部或裝飾，它們的表面光滑平整，矩形形式精確，造型簡潔純粹。**⑤** 陽光在空間中恣意流淌，在地面和牆壁上編排出富有節奏感的光影圖案。雖然原有的屋頂業已缺失，我們仍然被邊沿銳利的巨石包圍著，彷彿被困在岩石內部的洞穴內，深埋於大地的骨骼中，與聲音割斷了一切聯繫，停滯在一片永恆的靜謐之中。

　　金字塔為我們帶來了無比震撼的體驗。無須建造者多言，我們就可以感受到他們的意圖：將地面上堅硬的磐石與宇宙中金色的陽光這兩種看似對立的物質融為一體，建立起來世今生的因果聯繫。儘管建造者已然作古，金字塔卻巋然不動，成為不朽的存在和流傳千古的人類傑作。在我們的體驗中，它們的完美形式在光與影中變幻不息，為建築注入了源源不斷的生命力。巨大厚實的金字塔，是為了紀念非物質性遺產所打造的物質性豐碑；它象徵著東升西落、日夜交替下的永恆生命輪迴。金字塔單純而完美的幾何關係將太陽的光芒加以捕捉、濃縮和反射：它們屹立在大地之上，閃耀著天堂之光；它們是「光的運載器」，[1]將天與地融合在一起，將

無盡的靜謐與永恆的光明合而為一。

吉薩金字塔群

帕埃斯圖姆神殿群

Temples at Paestum
義大利，帕埃斯圖姆
550–450 BC

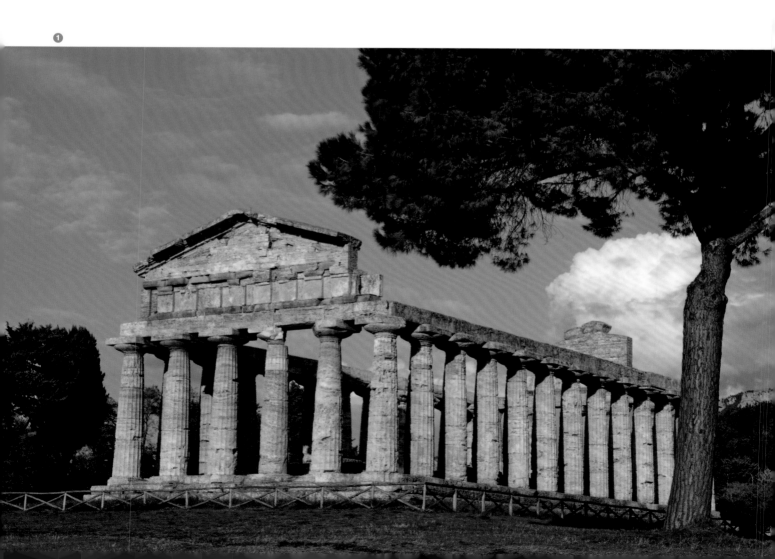

❷

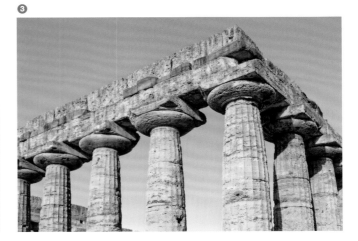

❸

❸

　　帕埃斯圖姆神殿群由三座建築組成,它們保存完好,至今仍然屹立在義大利薩萊諾海灣（Gulf of Salerno）的南端。這裡最初被稱為「波塞冬尼亞」（Poseidonia）,是由希臘移民建立的獨立城鎮,後來被羅馬人更名為「帕埃斯圖姆」（Paestum）。三座神殿共同界定出了帕埃斯圖姆城市生活空間的範圍,定義了它的功能,並將該城與周圍的地景——東方的山巒和西方的大海——聯繫起來。通過在塊體、比例和藝術表達上各具特色的處理方式,三座神殿體現出它們各自用來舉行不同儀式的功能,也展示出了各自所在基地的地形特徵。

　　這座古鎮採用棋盤狀的網格布局,一條石砌的寬闊主街貫通南北,城市中心是一座巨大的「阿哥拉」（agora,露天市集）。雅典娜神殿（Temple of Athena）位於主街北端——該地區的制高點。我們遠遠從海上就可以望見雅典娜神殿,因為它矗立在高高的山頂上,在我們對小鎮的第一印象中佔據了主導地位。❶ 這座神殿長 33 公尺、寬 14.5 公尺,正立面上有六根圓柱,側立面上有十三根圓柱,是帕埃斯圖姆三座神殿中最小的一座。然而,它也是垂直感最強的一座,與地景之上的天空融為一體。站在神殿前,我們看見每根巨大的石砌圓柱都自下而上微妙地向內均勻收縮,上方頂著扁平的倒錐形柱頭。六

根圓柱微微向中間傾斜,協力托起了柱頭上方高度驚人的柱頂楣構和三角楣。三角楣的三角形底邊沒有設置額枋,位於頂部的簷口向外出挑,簷口底面上飾有一排正方形凹格。這座神殿的石造形式具有一種不同凡響的動勢,擺出了一副隨時準備從山頂一躍而起的姿態,「彷彿正要飛起來」。[1]

　　❷ 主街南端是兩座獻給天后赫拉（Hera）的神殿,二者之間形成了一種精確的平行關係。不同於雅典娜神殿,這兩座神殿位於小鎮地勢的最低點,它們巨大的框架深深扎根於地景之中。雅典娜神殿強調建築比例的垂直感,它位於地景之上,不僅與天空相交結,也與遠處的場地產生關聯;而這兩座強調水平向比例的赫拉神殿則順從於地平線和局部的地形,它們將周圍的自然風光匯集起來,同時也將自身的塊體與下方大地的龐大身軀合為一體。與雅典娜神殿相比,雖然這兩座神殿相似度較高（建造時間相隔僅一百年,地點相距僅 36 公尺）,但它們之間的差別以及由此引發的二者之間的對話,才是造成帕埃斯圖姆寂靜之聲的主要原因,也是我們獲得深刻體驗的來源所在。

　　❸ 較早建成的「第一赫拉神殿」（Temple of Hera）——亦稱「巴西利卡」（Basilica）——是一座寬矮的建

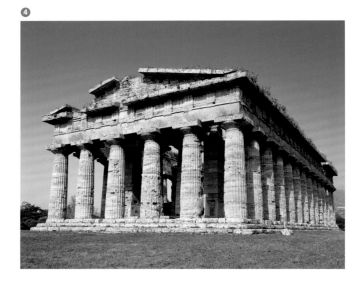

築，長 54.5 公尺、寬 24.5 公尺，東西兩端的立面上各有九根圓柱，南北兩側各有十八根圓柱。首先吸引我們的是主導整座建築的水平感以及它敞開懷抱、將周圍的地景聚攏和包圍起來的姿態，隨後我們的注意力便轉向了它的圓柱。圓柱由直徑約為 1.5 公尺的鼓狀柱段（drums）組成，排列得十分緊密，柱間的空隙自下而上逐漸加大，頂部的柱間距略微大於柱身的寬度。柱身的塊體與柱間的空隙之間，形成了一股強烈的張力，彷彿柱廊是從實心的石牆中開鑿出來的。柱子本身是完全獨立的，它們雖然列位於柱廊之中，在形式上卻並未與柱廊形成一個整體。鼓狀柱段帶有誇張的圓柱收分線（編註：entasis，指圓柱柱身的輕微外凸），它們向外鼓出，產生了重壓之下的膨脹感，然後又在柱頭下方呈弧形向內收縮。柱身上的凹槽很淺，彷彿承受著來自柱子內部的外推力。巨大的柱頭也戲劇性地向外鼓出，而在鼓狀柱段與柱頭交接處的環狀節點則做了凹陷式處理，形同被它支承的巨大重量所壓出的一道凹痕。我們切身感受著柱子佇立和承重的方式，繼而在神殿的空間所蘊含的靜謐之中揣摩這座石造建築的搭建方式：工匠努力將一塊塊石頭從地面上抬起，而重力卻不停地想要把它們拉回地面。

❹「第二赫拉神殿」又被稱為「波塞冬神殿」

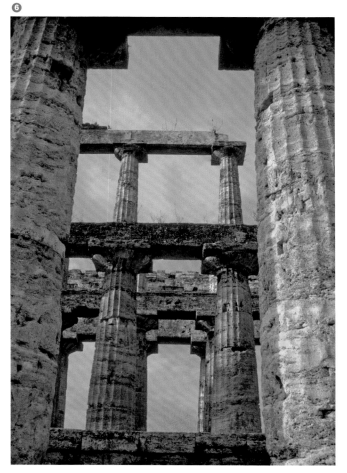

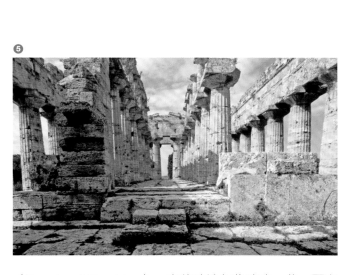

（Temple of Poseidon），它的建造年代略晚一些。兩座赫拉神殿離得很近，之間的距離比它們自身的寬度大不了多少。第二赫拉神殿長 60 公尺、寬 24.3 公尺，兩個正立面上各有六根圓柱，兩側各有十四根圓柱。其中央的內殿（cella）由兩排雙層高的柱廊構成，每層設有七根圓柱。這座神殿的組成十分均衡，每個部分不是作為獨立的元素各自分開，而是聯合為一個力量強大、氣勢恢宏的整體形式。❺ 柱子採用的材料和寬度都與第一赫拉神殿的柱子相同，但是間距更大，姿態也出現了微妙的變化：它們略微向中間傾斜，把建築的塊體統一起來。柱身僅帶有細微的收分曲線，形式上更接近圓錐體（自下而上逐漸收縮），柱頭是兩側輪廓線平直的倒錐形。鼓狀柱段的外凸曲線富於粗重感，而柱身凹槽的內凹曲線則具有細密的節奏感，二者之間形成了一種對位關係。❻ 在內殿，柱廊上層的小圓柱精確地延續著底層大圓柱的錐形收縮式輪廓線，兩排柱子好像是從同一塊岩石中開鑿出來的整體，在這座偏重水平感的巨大神殿中心營造出了一種令人驚喜的輕盈感。不同於第一神殿，第二赫拉神殿的柱子並未顯現出任何受壓的跡象，柱子及其所支承的柱頂楣構和三角楣，在形式上聯合為一個整體，使整座神殿看上去秩序井然、比例協調，顯得格外靜謐安詳。

站在這兩座神殿之間，我們感受到了第一神殿中石造元素的張力、動態和獨立性，它充滿了示意性的力量，在我們身上引起了一種移情反應。我們也感受到了第二神殿在構成與建造上的完整、均衡和統一，它的比例經由我們五官感受的精確校準而與整個結構產生了共鳴。今天，這些神殿佇立在寂靜之中，它們作為人類存在於世界上的地標，為曾在這裡舉行的古老宗教儀式保留了永久的記憶。

烏斯馬爾

Uxmal
墨西哥，尤卡坦州
800–900

❶

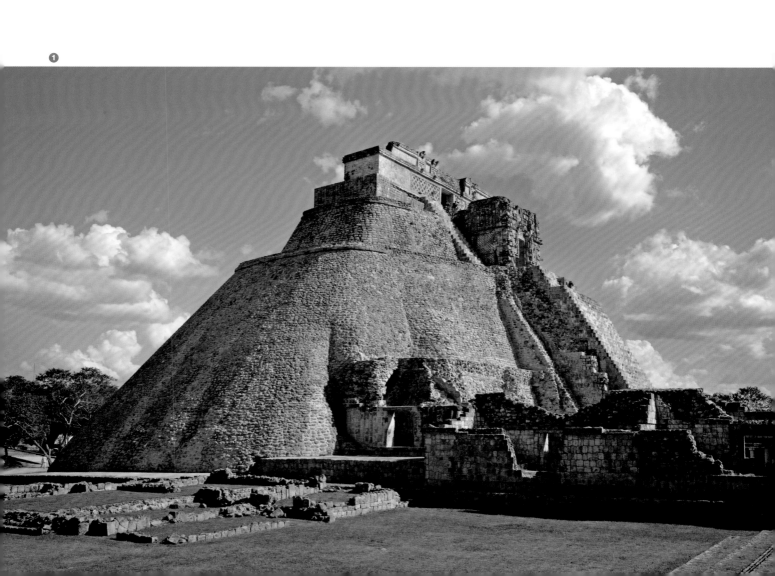

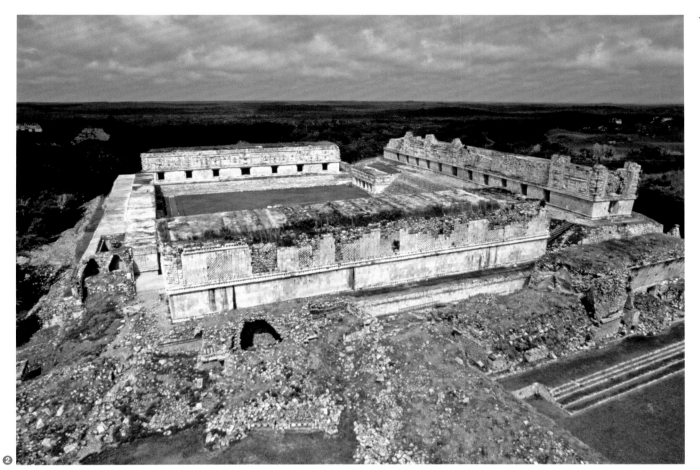

　　瑪雅文明在尤卡坦半島（Yucatán Peninsula）留下的具有普克（Puuc）建築風格的城市遺址中，烏斯馬爾是公認最美麗的一座古城。它所處的地勢相對平坦，城中主要建築是一系列巨大階梯狀土台。土台上，由宮殿建築圍合而成的石砌庭院和廣場形成了這座叢林城市的生活空間。西班牙殖民者是最早發現這些城市景觀的非原住民，他們為建築和土台所取的名字沿用至今。今日的烏斯馬爾繁榮不再，城中萬籟俱寂，我們在其中體驗到了一種脫胎於土地的城市建築，它深深扎根於它所處的地域之中。

　　在叢林中穿行，我們看到的烏斯馬爾城並不是由若干建築組成的群落，而是一系列階梯狀的土台。土台的平面呈矩形，立面依照精確的角度傾斜，立面之間形成了巨大的廣場。土台從地面開始逐級緩緩上升，在頂部形成一座大平台，平台上佇立著低矮的水平向石造結構體。如今的土台已被青草所覆蓋，不過我們依然可以看出，土台的表面本來也鋪滿了石頭。立面上設有宏偉的石砌台階，台階將我們從一座平台引向另一座平台。

　　最高的兩座類似金字塔形的結構體直接座落在叢林地面上（下方沒有土台），其中較高的一座被稱為「魔法師金字塔」（Pyramid of the Magician）。❶ 魔法師金字塔的平面在南北兩側呈圓弧形——這是該城唯一一座採用

曲面形式的巨型建築。在東西兩側，我們看到兩段坡度極陡的大台階，台階通往頂部的大平台，平台上聳立著一座神殿，神殿分為上下兩層。我們慢慢地向上爬去。很明顯，金字塔的台階不同於下方土台的台階，它不是為了日常使用而修建的：台階的坡度極陡，我們必須手足並用才能完成攀登，大塊石灰石的觸感長時間在指間存留。當我們到達距離叢林地面 35 公尺高的大平台時，才能再次看見神殿——一座小小的石頭房子，高度僅有 7 公尺，為它所在龐大基座高度的五分之一。❷ 站在開闊的平台上，從這個居高臨下的有利位置望去，我們看見一座座長方形的石造建築從烏斯馬爾四周的叢林中拔地而起。

　　之後，我們來到城中心的「球場」（ball court），從寬闊平坦的大草地出發，爬上一組破敗的大台階，進入一條帶有瑪雅式疊澀拱頂（corbel-vault）的通道。通道內，由塊狀石灰石砌築的牆體筆直地佇立在兩側，在頂部托起了一道向外凸出的、邊角方正的簷口，兩者之間不設任何細部。簷口之上，兩面石牆向內傾斜（傾斜度與金字塔大台階的坡度一致），在頂部交匯於一小段水平的天花板。❸ 從通道的另一頭出來，我們便來到了「修女四方院」（Nunnery Quadrangle）。這是一個長 78 公尺、寬 65 公尺的長方形空間，由四座長長的矩形宮殿建築圍合

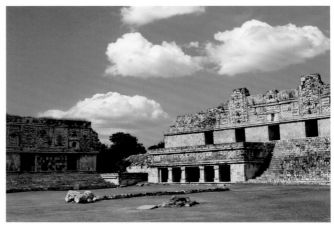

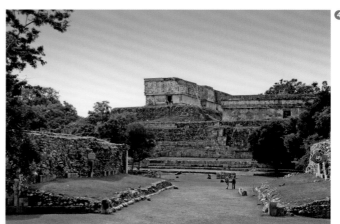

而成。我們剛才穿過的是位於庭院南側的宮殿，宮殿所在的地面與庭院的地面位於同一高度。東西兩座宮殿分別位於更高的平台上，通往平台的大台階與整座平台等寬。北側的宮殿位於庭院中最高的平台之上，平台立面中央設有一組寬闊的台階，通向宮殿的入口。

四座宮殿均為低矮的水平向塊體。在底部，我們看到由一組組圓柱形石塊和方形石塊交替排列而成的短小牆基，牆基上方是用光滑的石頭砌成的厚實低矮的牆身，牆身上被切出了一個個間距寬大、陰影深重的正方形門洞。門洞上方是一座更高的牆體，牆面被圖案極為繁複的幾何形石雕裝飾帶所覆蓋。在位於上方的裝飾帶上，石灰石方塊中嵌有風格化的人形雕刻，而石塊本身則組成了斜向設置的網格圖案，在人形雕刻的後面構成襯底。如此一來，雖然石灰石的塊體感較為明顯，立面卻具有一種布料般的編織感，投下紋理細密的複雜陰影。庭院向天空敞開，只在四周圍繞著四面肌理豐富的石質牆壁。牆體懸浮在低矮的門洞之上，門洞處在深深的陰影之中。我們在這裡體驗到了強烈的、深陷於大地之中的包容感與圍合感。

❹ 轉過身來，透過修女四方院的疊澀拱頂通道，我們的視線越過球場，望向遠處的「總督府」（Governor's Palace）──烏斯馬爾地勢最高的宮殿。走向總督府的西

側，我們沿著寬大的台階依次爬上了四層高度不同的平台。第一層廣闊的平台僅 1 公尺高，它的作用是讓我們脫離叢林的地面，微妙地劃出這塊特殊區域的界線；第二層大平台高 6 公尺；第三層平台較小，高 6.5 公尺；最後是一段短短的台階，通往距離下方球場 15 公尺高的總督府。❺ 總督府是一座 92 公尺長的矩形石體，深度只有 11 公尺，高度僅為 9 公尺。它由三個塊體水平排列而成，中間的較長，兩側的較短。在這三個塊體之間，兩個高高的、帶有三角形疊澀拱的洞口將我們引入建築物中的穿行通道。疊澀拱與牆面等高（從靠近地面的牆基直達牆頂的簷口），位於內壁的兩面斜牆略呈弧形向內鼓出，讓人感受到了這些懸在半空的石頭所具有的巨大重量。❻ 總督府的立面和修女四方院內的宮殿類似：紋樣繁複、陰影深重的裝飾帶，懸浮在帶有深陷式門洞的實牆之上。整個水平向的塊體僅通過矮小的牆基與平台相接，牆基由圓柱形石塊密集排列而成。

腳下的平台和土台凝結了無數建築工匠的巨大心血──它們所需要的材料和人力，遠遠超出了那些相對較小的石造結構體的建造需要。不過，通過平台上較小的建築物，我們也感受到了精細複雜的石灰石雕刻，所蘊含的獨一無二的技術與巧奪天工的手藝。在這一場所的棲居體驗

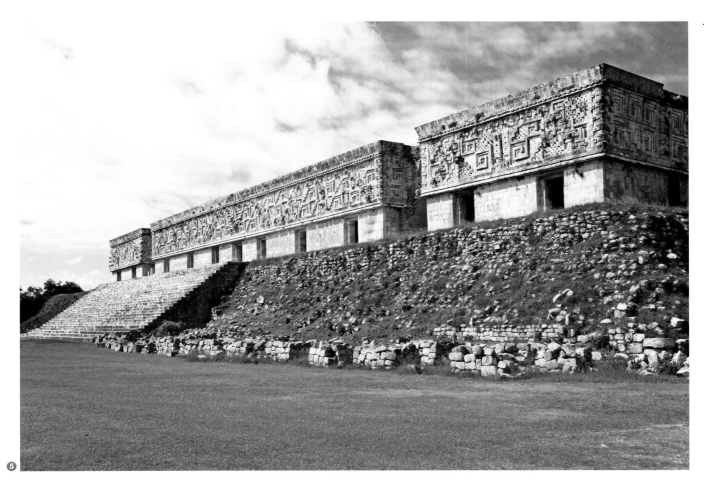

中，在它於我們內心引發的深沉靜謐的感受中，烏斯馬爾城中兩個共同取自大地的元素——浩大的堆土工程和精雕細琢的建築——兩者達到了一種平衡狀態。

和平聖母教堂迴廊

Cloister of Santa Maria della Pace
義大利，羅馬
1500–1504
多納托・布拉曼特
（Donato Bramante，1444–1514）

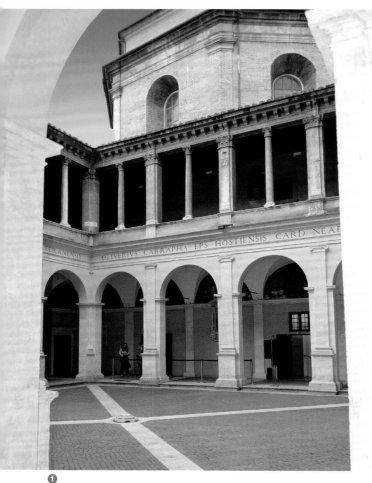

❶

　　羅馬和平聖母教堂的修道院迴廊和庭院是文藝復興時期建築代表作，它以形式上的完美、幾何關係上的動態平衡和空間上的從容安詳而廣受讚譽。迴廊和庭院是修道院用來舉行修行儀式的場所，其完美的空間比例與嚴謹的秩序表達，成功地為那些以侍奉上帝為終生信仰的修道士提供適宜的背景環境。今天，當我們棲居於這一空間中，仍然可以感受到來自理想世界的那種澄澈且仁慈的靜謐。

　　和平聖母教堂位於羅馬最古老的街區，這裡的中世紀街道迂迴曲折、狹窄侷促，無法被納入城市的網格狀規劃之中。我們可以直接從位於教堂左側的街道進入修道院的迴廊。在這裡，我們穿過一個形式簡單的門洞，在前廳稍作停留，然後走進迴廊和庭院。❶ 此刻，我們位於一個完美的正方形空間一角。這是一座兩層高的內院，頂部沒有遮蔽，四面圍繞著帶有列柱的雙層走廊。庭院很小，邊長僅為 14 公尺，然而卻兼具親切與莊嚴之感。❷ 庭院的地面鋪著黑色的小石塊，四周以一圈白色的鋪地石封邊，對角線上也設有兩條白色的鋪地石。在對角線的交叉點，即庭院的中心，設有一個圓形的石製排水口。迴廊的牆面採用黃褐色的灰泥抹面，壁柱與圓柱、柱頭與柱礎，及其支承的柱頂楣構則以白色石材建成。

　　我們對庭院的第一印象，來自整體框架中由各個結構

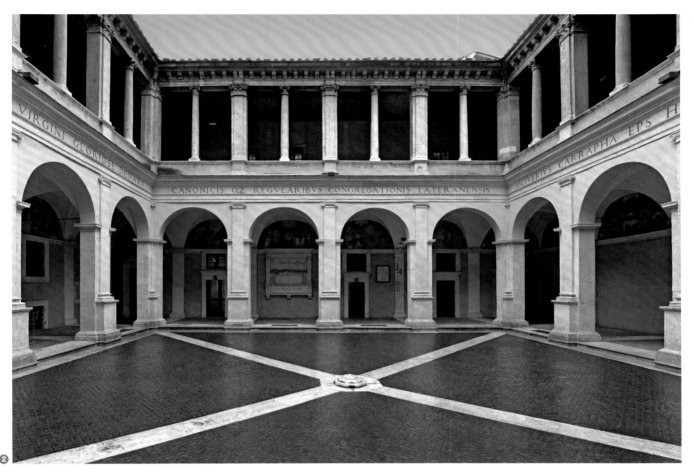

部件所營造出的平衡感：迴廊的四壁佇立在略微加高的白色石製基座上，每個立面分為四跨，由垂直向的壁柱和圓柱與水平向的柱頂楣構和簷口交織而成。隨即我們注意到，立面靠下三分之二的部分顯得較為堅實和厚重，四個立面通過拱券的規律節奏聯結在一起，而靠上三分之一的部分則幾乎是完全敞開的，它清晰地標示出二樓修士私人區域的邊界。立面每一跨的高度均為寬度的三倍：主壁柱的間距為 3.5 公尺，此為寬度；底層立面上拱券的起拱點離地高度是 3.5 公尺；從底層起拱點到二層圓柱和壁柱的基座頂部，距離也是 3.5 公尺；而這也是從二層立柱的基座到屋簷的距離。由此，庭院立面上的每一跨都可以視為三個縱向疊置的正方形，寬高比為 1：3。庭院正方形地面的比例當然是 1：1，每個立面的高寬比是 3：4，而如果把兩側迴廊走道的兩跨也算進去，那麼整座庭院的高寬比就是 1：2。

然而，庭院中四個比例完美的立面在轉角和中心部位採用的處理方式，卻是出人意料而又耐人尋味的。庭院的內角——文藝復興時期建築的經典難題——實際上是牆體沿著中心線彎折了 90° 而形成的，在平面上呈 L 形。此處的壁柱看上去像是被嵌在了墩柱裡面，只在內轉角露出一條細小的壁柱外稜角，它凸出於墩柱柱面的厚度和其他壁柱完全一樣。由於立面被設為四跨，因此立面中心的對稱軸線是封閉的（墩柱），而不是敞開的（洞口）。這一設計將人的行進路線設定在了庭院邊緣的迴廊中，換言之，我們不應在庭院的露天區域穿行。

❸ 再次進入底層走廊，我們看見天花板上的交叉拱頂被刷成了和牆面一樣的黃褐色。在拱面相交的對角線上，拱頂的弧形邊緣略微內曲，顯得格外明亮。交叉拱頂座落在成對的壁柱上，壁柱鑲嵌在迴廊內外兩側的牆上。地面鋪著暗紅色的地磚，在對應每根壁柱的位置以一條白色的鋪地石加以分隔，白色的石條在內外兩側壁柱之間形成連接。我們繞著底層的迴廊緩緩行走，腳步的起落配合著壁柱排列的節奏，拱券和交叉拱頂也以同樣的節奏從一跨移動到下一跨。行進過程中，我們感覺建築以它獨有的方式靜靜地與我們的體驗發生交結：隨著視點的移動，庭院內牆上各種水平向和垂直向的元素也不斷變換著彼此的對位關係。回到入口處，我們在前廳隔壁找到了一座樓梯。剛才初入迴廊時，這座樓梯就位於我們身後。

登上樓梯，在樓梯平台上轉身，繼續上行，我們來到了迴廊的二層。二層走廊與底層走廊寬度一致，頂部是由木橫梁組成的平頂天花板，腳下是暗紅色的菱形地磚，在對應每根墩柱的位置同樣以一條白色的鋪地石加以分隔。

⑤

走廊靠庭院一側的立面是完全敞開的，上面交替排列著十字形斷面的墩柱和修長的圓柱，柱底距離樓面 1.2 公尺高。**④** 在圓柱和墩柱之間，柱底的矮牆經過挖鑿而形成了成對的座椅，每對椅背之間的距離正好也是 1.2 公尺。顯然，這些座椅是為閱讀而設。坐在石椅上，背靠圓柱或墩柱的基座，手中的書頁被來自天空的光線所照亮——我們感到自己被包裹在庭院牆壁的厚度裡，備感愜意和舒適。**⑤** 從這裡俯視下方的庭院，我們再次被它均衡的節奏、和諧的比例以及澄澈的安詳感所打動，內心也徹底沉靜下來。

　　開放式的庭院是整座建築中最大也是最重要的空間。它構成了某種「真空」，位於一個堅實結構體所形成的完美世界內部，由精心校準的表面組織而成。它嚮往著上方的天空，卻又扎根於下方的大地。在我們的體驗中，小小的迴廊及庭院，以其空間比例的和諧精準與建築元素的清晰表達，對我們產生了直觀的影響，同時也將自身的尺度與節奏傳遞到了我們的行動之中。處在這個空間的內部，世間的一切喧囂嘈雜都被屏蔽在外，我們完全沉浸在撫慰心靈的靜謐之中。羅馬和平聖母教堂的庭院迴廊從根本上而言，是一個大世界中的小世界：它將我們在其中的空間體驗加以秩序化和結構化，重新定位了我們與重力及地平線之間的關係，在我們的體驗中開啟了天堂與凡間的直接對話。

聖方濟小禮拜堂和女修道院

Chapel and Convent of the Capuchinas
墨西哥，墨西哥城
1952–1959
路易斯・巴拉岡
（Luis Barragán，1902–1988）

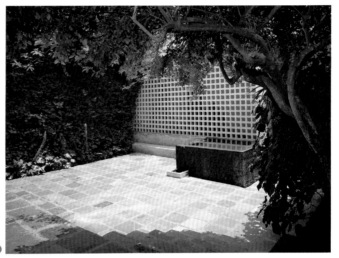

「瑪利亞聖潔之心聖方濟會」（Purísimo Corazón de María）的小禮拜堂和女修道院是為了紀念聖方濟（譯註：St. Francis，天主教方濟會的創辦人，倡導清貧和苦修。）而建造的禮拜和修行場所，也是彰顯靜謐與光明的傑出建築範例。雖然建築師採用了極簡的形式和材料，卻創造出了一個極度富有的精神世界。因其恰到好處的節制，建築空間中久久迴盪著重複性儀式的寂靜之聲，讓訪者得以從日常生活的繁瑣中抽離出來。通過最樸素的手法，自然光在這裡得到了物質性的轉化，將我們領入了神的領域。

女修道院的沿街立面是一面簡潔的白粉牆，我們通過牆上巨大的雙開門進入內部。沿著石板鋪地的門廊前行，我們穿過第二道門，進入庭院邊緣的一個有遮蔽的空間。庭院的平面呈正方形，邊長與內牆高度相等，上方向著天空敞開，鋪地採用正方形的灰色石板，三邊都設有加高的走道。❶ 在正對面的白粉牆上，我們看到了一個與院牆等高的巨型十字架。十字架背後的牆面較之兩側的牆面做了退縮處理，其退縮的深度正好和十字架的厚度一樣，説明十字架是從牆體中開鑿出來的。右側的牆壁（北牆）上爬滿了藤蔓植物，粉紫色的小花點綴其中。❷ 我們的注意力繼而被引向入口旁的湧泉池：這是一個由深色石頭建

成的正方形塊體，池水漫過池沿，水面平滑如鏡，而它的深度則讓人捉摸不透。水面上映出了檸檬黃混凝土格柵的倒影，格柵形成了庭院的第四面牆。剛才進來時，這面格柵牆就位於我們右側，牆後隱藏著一座寬大的石砌樓梯，樓梯通往聖器室和供信徒（除了修女之外）舉行禮拜活動的場所。

走在樓梯上，我們看到陽光打在黃色的格柵牆上，點亮了一個個正方形的小洞，為入口門廳的白粉牆染上了一層溫暖的光暈。我們經過聖器室，轉過一個彎，沿著走廊來到「信徒堂」（Transept of the Faithful）。這個房間很小，左側的木板牆裡設有兩間告解室，正前方是幾排木製的長椅。長椅面向一個通往禮拜堂的開口，開口上設有一道由縱橫交錯線條組成、漆成黃色的木格柵。❸ 透過木格柵上的正方形孔洞，我們得以窺見前方祭壇的側面。在祭壇後方靠左的位置，一個巨大的粉紅色十字架佇立在刷成橘紅色的粉牆前面。十字架和這面牆都被一束來源不明的光線照得明亮耀眼，光源位於左側，藏在教堂的淡黃色內隔牆後面。十字架背後的牆面被強烈的側向光打亮，而十字架卻立在這束光的前面，以其陰面面向我們，因此我們看到的是一個以牆體的亮面為背景、略顯黯淡的十字架。一扇又高又窄的天窗橫貫於信徒堂前方，將明亮的黃

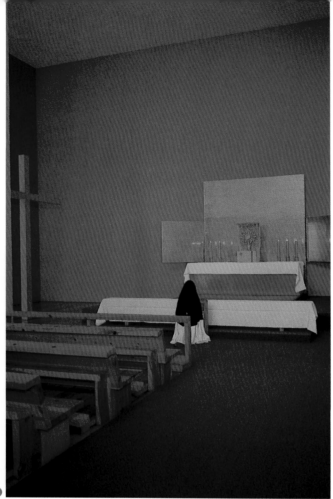

色光線引入室內。光線瀰漫在牆面和木格柵上，形成了一道光簾，標示出信徒與修女領域之間的分界線。

　　從黃色混凝土格柵牆後面的樓梯裡鑽出來，我們在庭院左側看到了一段台階，台階通往一條走道。走道被二層的懸挑部分所遮蔽，其牆面的基座部分採用水平向的實木板貼面，微妙地顯示出了這條走道的尊貴地位——它通往位於前方轉角處的禮拜堂大門。在同一個轉角處，我們看到了庭院中設置的另一段寬闊的石砌台階，它位於大十字架的左側，也通往禮拜堂的大門。由此進入一間低矮的前廳，向右轉，再推開一扇巨大的木門，我們便來到了禮拜堂內部。在這裡，我們印象最深的是不同尋常的建築材料：它彷彿是由經過層疊和轉折、布滿彩色光線的平面，交匯而成的空間。空間中的高度大於寬度，強烈而均勻的光線越過頭頂，從背後照射進來，為兩側的白粉牆和上方的白色石膏天花板染上了一層淡淡的黃色。向後轉身，我們看見背牆的上半部分設有一個與牆壁等寬的開口，開口以正方形格狀的木格柵加以遮擋。透過格柵，我們看見了「見習修女堂」（Transept of the Novices）及其後方鑲有彩色玻璃的高側窗。

　　在禮拜堂後部、兩側以及長椅區的鋪地，採用了寬大的條形木板，地板上的拼縫清晰可辨。木長椅右側的地面

（即通向祭壇的通道）、帶有護欄的聖壇區前方地面，以及祭壇基座的兩層台階，都包著厚厚的深色羊毛地毯。地毯是整片式的，沒有接縫。❹ 祭壇的後牆呈橘紅色，貼牆而立的是一幅三聯式金箔畫，金箔在光線的照射下閃爍著耀眼光芒。祭壇右側是帶有木格柵的開口，格柵的另一側是信徒堂。祭壇左側是開放式的，❺ 橘紅色的粉牆伸進了粉紅色十字架所在的空間。❻ 在左側空間的窄端（牆面之間形成了尖銳的斜角）設有一扇通高的彩色玻璃窗。陽光從窗口射入，照亮了佇立在地板上的十字架。禮拜堂的淡黃色內隔牆收於尖角處，尖角的頂點精準地與外部庭院的右牆（北牆）連成了一條直線，劃出了這個光線充足、設有十字架的耳堂空間的界線。對於從事禮拜活動的修女來說，視野中的主景是祭壇和閃著金光的三聯畫，她們只能從偏斜的角度看到粉紅色的十字架，或是從它偶爾投射在祭壇背牆上的淡影中感知它的存在。

　　聖方濟小禮拜堂為我們帶來了豐富的色彩體驗：多層次的平面、懸浮的塊體和交織的線條中充斥著黃色、橘色和紅色等高飽和度的色彩。這些色彩被強烈的熱帶陽光點燃而越發變得厚重、密實，幾乎凝結成了固態，像是獲得了某種能量般在空間中顫動著。在我們的體驗中，抽象的線、面、體，由此被轉化為一種物質，似乎比它們所依

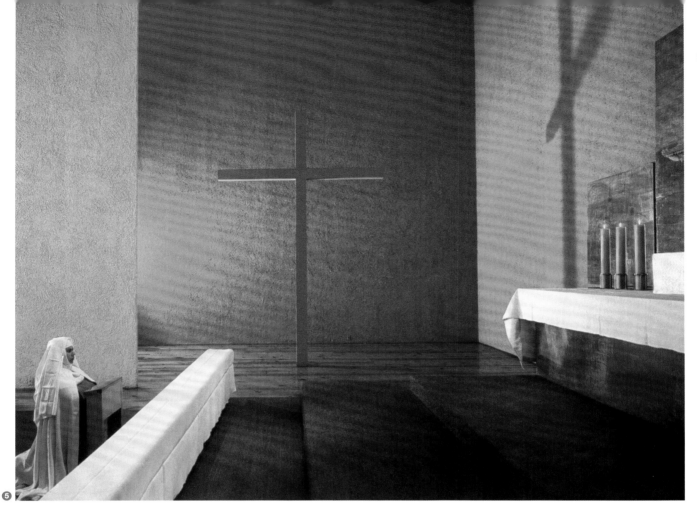

存的表面材料具有更加強大的觸知性和在場性。這神聖的
光，攜著它最為深刻的靜謐，仁慈而慷慨，成為教堂中閃
動的精神指引，為我們的靈魂帶來慰藉，給予庇護。

沙克生物研究所

Salk Institute for Biological Studies
美國，加州，拉霍亞
1959–1965
路康
（Louis Kahn，1901–1974）

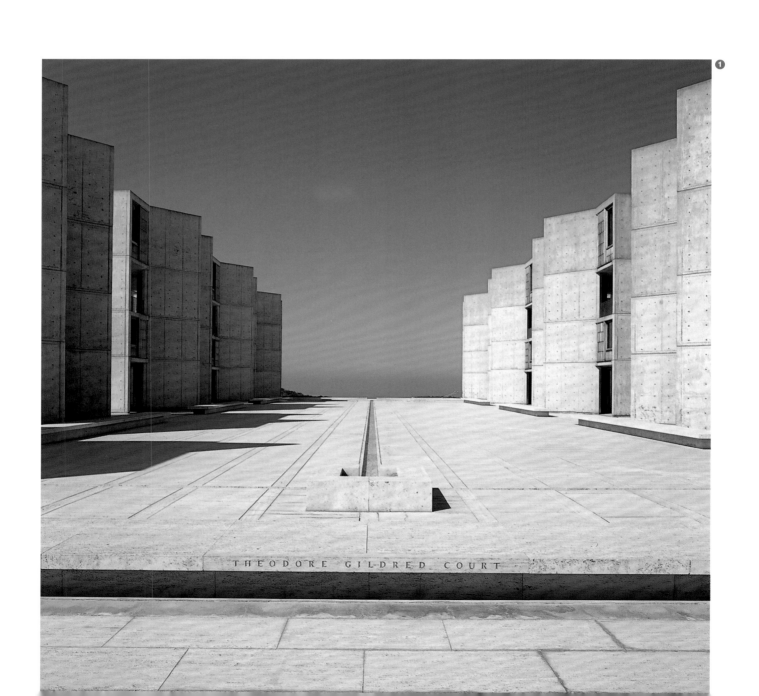

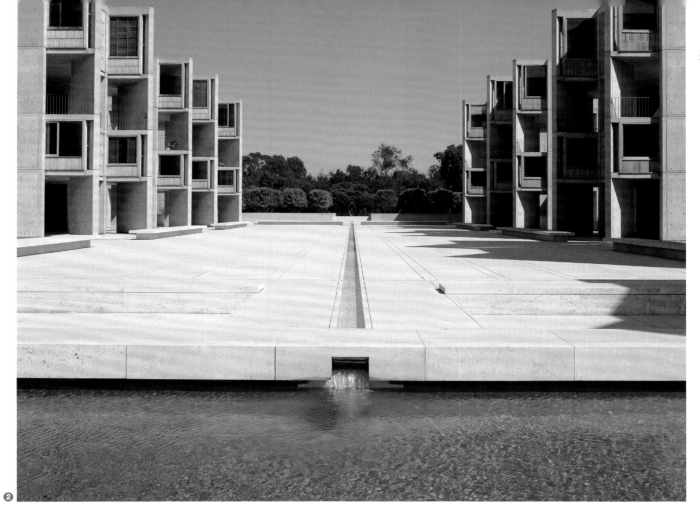

❷

沙克生物研究所的科學家是世界生物學領域的創新型人才，他們致力於研究傳統醫學難以攻克的各類絕症。該研究所由小兒麻痺疫苗（polio vaccine）的發明者約納斯·沙克博士（Dr. Jonas Salk，1914–1995）創建並擔任第一任所長，他相信科學上的突破需要一種視野更為開闊的文化想像力。這是一座由先進技術裝備起來的綜合設施，在位於中心的庭院中，我們感受到了最深刻的靜謐，進而對自身行為與廣闊宇宙之間的關係進行了專注思考。

當年，我們先要穿過一片小樹林才能進入沙克研究所。小樹林位於建築的東側，它的位置看似隨意，但其實是建築師精心設計的結果。樹林盡頭，一座中軸對稱的、石板鋪地的庭院突然出現在面前，令人頗感意外。但是前方的道路被一條低矮的石砌長凳擋住了，於是我們不得不離開中軸線，繞行過去。❶ 此刻，我們站在兩組 14 公尺高的整片式現澆混凝土牆之間，牆體向前斜出，指向遠在庭院盡頭之外的太平洋。庭院長 68 公尺、寬 30 公尺，採用石灰華鋪地。石灰華是古羅馬人常用的建築石材，它色澤溫潤，表面帶有天然的凹坑。在庭院東端靠近入口的地方，我們看見水流從一座正方形噴泉扁扁的出水口湧出，落入一條細細的石砌水道。水道沿著庭院的中軸線一直向前延伸，把石板地面一分為二。跟隨著水道的水流方向，我們慢慢向庭院深處走去。兩側斜向設置的巨大混凝土牆整齊地排成兩列，它們時進時出，以致這兩組牆之間的空間也在我們的視野中時放時收。來到長長的水道盡頭，我們看到水流從這裡注入一座橫貫庭院西端的大水池，然後又從大水池中瀉出，呈瀑布式逐級跌落，最後落入一座小水池。小水池位於下層平台上，平台下方就是大海。站在庭院西端，我們駐足遠望，看到海浪正拍打著沙克研究所腳下的懸崖峭壁。

❷ 我們現在轉身走回庭院。庭院兩側各有五座小塔樓，塔樓的混凝土斜牆向西敞開，面朝大海，與我們在東部入口處看到的封閉面貌正相反。經過設在庭院邊緣的石灰華長凳，我們走向塔樓，伸手觸摸它的混凝土外牆。牆壁溫暖的灰色表面異常光滑並帶有輕微的反光，木膠合板（用於混凝土澆鑄的模板）留下的印跡在強烈的陽光下清晰可見。每座塔樓高四層：二層和四層是研究員的書房，底層和三層則是開放式的敞廊（loggia）。❸ 書房外部的牆面以柚木製成，經過常年的日曬雨淋之後已然變成了灰棕色。❹ 腳下，庭院的石灰華鋪地呈現出了類似的色澤和肌理，與現澆混凝土牆和書房的柚木板牆形成了完美的呼應。

❺ 在書房塔樓及其後方的大型實驗室之間，我們看

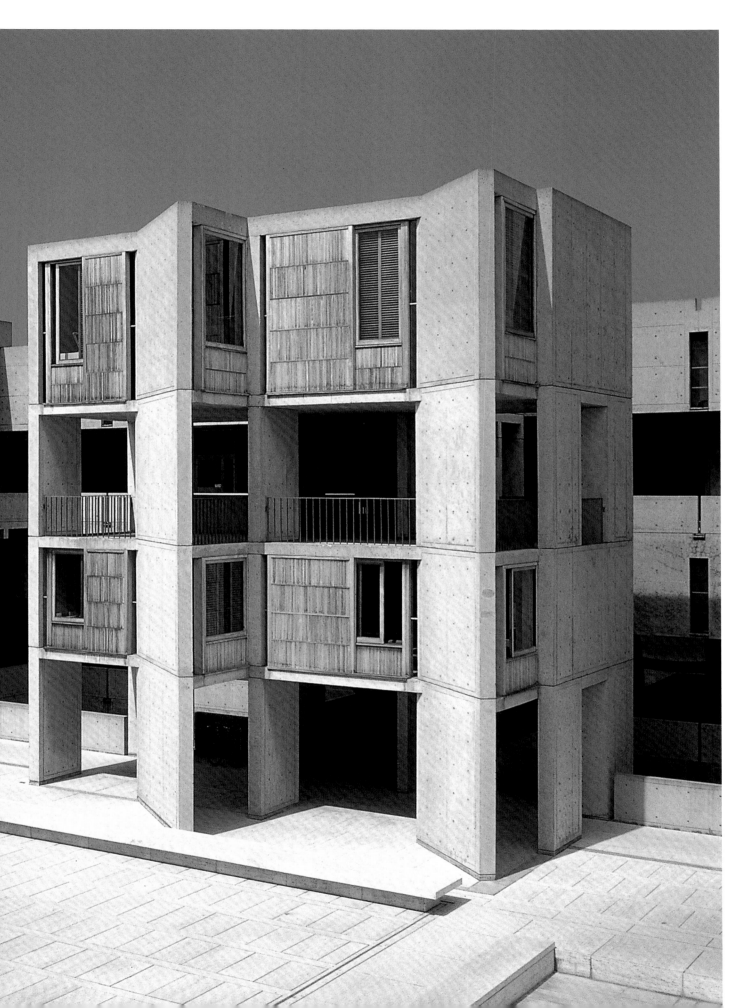

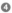

到了一座混凝土樓梯，它通向塔樓和實驗室並將這二者連接起來。這座 20 公尺高的樓梯間，底部呈下沉式，與庭院地面形成 6 公尺的落差。混凝土表面因其在垂直方向上迷宮般的密集層疊而獲得了某種城市空間的特質。與此相反，當我們走上樓梯，便會發現實驗室都是水平向、不設柱子的空間。每層實驗室寬 20 公尺、長 75 公尺，上方是以實牆圍合而成的樓層，樓層內容納著結構桁架和機械設備。實驗室與中心庭院等長，四面環繞著不鏽鋼框的通高玻璃牆，玻璃牆外是連續的、有頂蓋的室外通道。站在以玻璃為牆的實驗室裡，我們透過塔樓的透空敞廊看見了光線明亮的中心庭院。向上或向下走一層，我們便來到了研究員的書房。書房以橡木牆板為界，牆板設在現澆混凝土牆之間的空檔中，兩端都與混凝土牆脫開，中間留有一條 15 公分寬、豎向設置的通高玻璃光槽，混凝土牆面上因此而瀰漫著光。書房內設有兩扇開窗，一扇面向庭院，另一扇面向大海，後者位於 45° 斜牆的後方。這面混凝土牆之所以斜向設置，就是為了讓使用者能夠在書房看到大海。我們走上樓梯，來到夾在兩個書房層之間、位於三層的透空敞廊。在這裡，視線可以穿過所有的塔樓，也可以掠過整座庭院。敞廊上放置了一些家具，其目的是為科學家提供有效的非正式討論場所 —— 非正式討論往往

❺

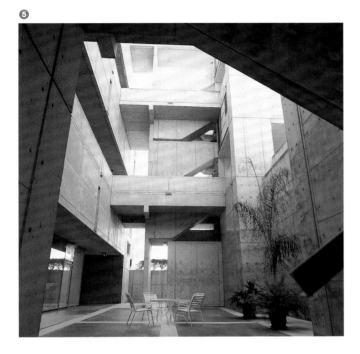

❻

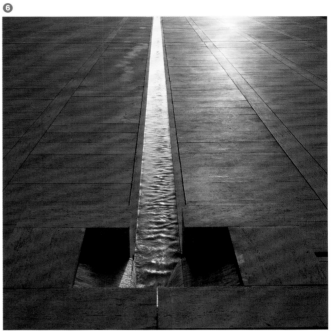

會激起意料之外的靈感。

我們對沙克生物研究所的體驗從中心庭院開始，也在這裡結束。庭院的景觀每一天和每一季都發生著變化，書房和敞廊那輕盈通透的外牆（北牆終年處於陰影之中，南牆終年處於陽光之中），在碧藍的加州天空下呈現出持續變幻的光影圖案。**❻** 如果有機會在這裡待到日落時分，便能看見最神奇的景象：點亮西面天空的金色光芒首先在海水中得到反射，然後沿著庭院中央的水道前行，宛若一條燃燒的火線，穿透那正在庭院石板地面上聚集著的黑暗，直抵正方形噴泉源頭。庭院擁有懾人心魄的崇高力量，它從大陸板塊的邊緣投入太平洋的懷抱，框住海天之間那條上淺下深的藍色海平線。在這裡，在南北兩側的混凝土巨石之間，正如路易斯·巴拉岡所言，庭院的石灰華地面發生了簡明有力的轉換，它變成了「一個面向天空的立面」。[1]沙克研究所的庭院超越了時間的限制，它既古老又現代，令我們體驗到了永恆世界中的靜謐，勾起了我們內心深處最專注的冥思。今天，這座庭院依然是人類建成的最富有力度也最打動人心的空間之一，它體現出了建築的寂靜之聲。

寂靜

沙克生物研究所

間間質力線靜

空時物重光寂

間式憶景所

房儀記地場

居所

建築需要做的，不必更多，也不能更少，就是幫助人們「歸家」。[1]

——阿爾多‧凡‧艾克
（Aldo van Eyck，
1918–1999）

棲居，從質的方面看，是人性的一個基本條件。當我們認同某一場所時，便是投入到了一種在這個世界上存在的方式。因此，「棲居」的行為對我們有所要求，也對我們的場所有所要求。我們必須抱有一種開放的心態，而場所也必須為「認同」提供豐富的可能性。[2]

——諾伯格–舒爾茨
（Christian Norberg-
Schulz，1926–2000）

人，詩意地棲居。[3]

——馬丁‧海德格

窗裡的燈是房子的眼睛……一盞燈正在窗子裡等待……僅僅憑著它的燈光，房子變得具有人性。[4]

——加斯東‧巴謝拉

建築、居所與家

　　建築是為了滿足千差萬別的目的而設計和建造的，它既可以具有日常的實用性功能，例如生產車間和儲存倉庫，也可以滿足純精神性和象徵性的需要，例如紀念碑和凱旋門。然而，建築最根本也最容易為人忽略的職責是供人棲居。對人類棲居之所——房屋——的分析，體現出了多維度的複雜性：實用性的和象徵性的、可見的和不可見的、物質性的和心理性的……這些維度在建築以及我們對建築的體驗之中相互糾纏。棲居之所，自然指的是能夠防禦不利氣候和惡劣天氣、抵抗敵意力量以及輔助日常生活的實際行為得以展開的實用設施。不僅如此，房屋還支持著棲居者的自我身分認同，構成他（她）生活的組織中心。家是「宇宙之軸」（axis mundi）或「歐米伽點」（Omega Point，終結點）——後者是德日進（Pierre Teilhard de Chardin，1881–1955）提出的概念。這位法國哲學家指出，從這個虛構的理想點出發，世界可以正確地被體驗並作為一個實體而被體驗。[5]加斯東・巴謝拉寫道：「它（房子）是我們用以勇敢面對宇宙的工具。」連最簡樸的茅屋也被他賦予了形而上的職責。[6]

　　房屋總是在佔用者意識不到的情況下組織和指導著他／她的行為、感知、記憶、思考和夢想。正如巴謝拉所指出的：「我們的房子是這世界上屬於我們自己的一隅……它是我們最初的宇宙，從『宇宙』這個詞的每一層含義上來説，它都是一個真正的宇宙。」[7]他還説道：「房子是融合人類的思想、記憶和夢想的最強大力量之一。」[8]房屋這種根本的支持性質讓這位哲學家甚至對海德格學派的觀點發出質疑。後者認為，人對於自己被拋到世界上這件事懷有根本的挫敗感。而在巴謝拉的觀點中，「在人『被拋到這個世界上』之前……他是被安放在房子這個搖籃裡的。在我們的白日夢中，房子永遠是一個大搖籃。」[9]

　　房屋的必要職責之一，就是通過這種具有保護性的意象和象徵為棲居者提供穩定感和連續感。「房子構成了一組意象，這些意象給人類關於穩定感的證明或假象。」[10]只要我們是在「家」這塊已被馴化的領地上成長起來的，就不能説自己是被拋到未被結構化的、對人無意義的世界上來的。當然，在負面的生活狀況下，家不再是保護和秩序的象徵，而會將人類的苦難具體化，體現出孤獨、排斥、盤剝和暴力等消極情緒。

　　房屋（House）和家（Home）是兩個明顯不同的概念：房屋是一個物質性的、空間性的和建築性的概念，而家則是棲居行為本身的獨特場

圖1

「家」的安心感。對家的感覺並不依賴於財富或者房屋在建築學上的精妙呈現。衣索比亞傳統住宅，攝於 1973。攝影：尤哈尼・帕拉斯瑪（Juhani Pallasmaa）。

圖2
「……在我們的房子裡有一些凹龕和角落，我們喜歡舒服地蜷曲在那裡面。蜷曲身體這一行為屬於『棲居』這個動作的現象學（phenomenology），只有那些學會蜷曲身體的人才能夠獲得強烈的棲居感。」──加斯東・巴謝拉。安東尼・高第，巴特羅之家（Casa Batlló），西班牙，巴塞隆納，1904-1906。壁爐處於這個居所中的集群親密性的中心。高第設計的壁爐與一個形式類似鳥巢的空間結合在一起。

景和專屬產物。家被注入了主觀的意義、符號、記憶和意象。一個家也是日常生活中的一系列個人儀式、習慣、節律和例行活動。從「家」這個字的全部含義來看，它是其棲居者的一種延伸。因此，它不可以是一件由建築師設計的作品，而應該被看作是從真實的棲居行為中衍生出來的產物。這種對家的描述似乎更貼近小說、詩歌、電影和繪畫的範疇，而不太屬於建築理論或批評的領域。然而，建築，或一座房子，可以對家的逐漸形成起到某種作用──可能是促進，也可能是妨礙。

家的完整概念由三種類型的心理性或象徵性元素組成：

1. 基於深層的、無意識的生物文化（biocultural）層面上的元素，例如入口、屋頂、爐床和烤爐；

2. 與棲居者的個人生活及身分認同有關的元素，例如紀念品、私人物品和家傳物品；

3. 用以向外人傳達某種意象和信息的社會性符號，例如財富、教育和社會認同。

房子是由若干元素和意象組成的──巴謝拉把「原初意象」（primal image）視為人類最強大的體驗來源。這些元素和意象具有強烈的心理意義或象徵作用，同時為行為和象徵化提供了心理焦點：涵構與地段、前院、房子的門面、入口、窗戶、爐床、烤爐、餐桌、浴缸、家具、電視機以及家庭相片等珍藏。連家裡那些看似無足輕重的元素，如抽屜、箱子和櫃子，也被巴謝拉賦予了一項重要的心理性職責：「在櫃子裡存在著一個秩序的中心，這個中心保護著整座房子，使它不會陷入失去控制的無秩序狀態。」[11]家，具有生命有機體的特徵，它與佔用者及其社會生活和精神生活之間形成一種協作關係。

現代住宅的傑作通常是建築師為自己設計的私宅，或是建築師與業主在深厚友誼的基礎上密切合作的成果。這是一個極具整合性的設計過程，它使住宅的建築特徵變得能夠適應棲居者的個人需求，並與家中隨著時間推移而變化的方方面面融合在一起。從心理學的角度來說，一座住宅的建築師必須將委託設計的業主「內化」，即想像自己是業主本人，而不是依照一個外人的出發點來設計這座房子。然而，每一座在建築上具有重大意義的房子，必定是超越了業主的需求、期待和意圖，並是追求某種棲居理想的產物。偉大的建築永遠是上天賜予的奇蹟。深刻的建築針對的不是我們是誰，而是我們想要成為誰。一座美麗的房子允許並鼓勵棲居者帶著尊嚴以優雅的方式棲居。一座好的房子並不把注意力引向它本身，而是將棲居者的注意力引向場景的特

居所

質──風景、花園或樹木的美，以及空間中的光影變幻等。房子讓棲居者扎根在他所處的場景和他自己的生活情境中，使他能夠充分地棲居。正如巴謝拉所說：「房子讓人得以在平靜中夢想。」[12]它不會命令你按照固定的方式布置家具和規劃生活，也不會為無數的生活物品制定單一的審美類別，而是鼓勵個性化和多樣化，以及真實、親密、不受束縛的生活所呈現出的種種對比、印記和標誌。

對於勒・柯比意宣稱的「房子是居住的機器」，我們只能在住宅工業化的前提下接受這一定義，把它當作一種房屋批量製造的原則，而不能從住宅作為人類久居之所的角度來理解。事實上，無論勒・柯比意設計的住宅有多激進，它都為更高質量的、有尊嚴的生活提供了充足的心理和物質條件。大部分人生活在並非專門為他們設計的居所中，例如公寓，而即

便是那些為業主專門設計的居所，大多數也要傳給後代子孫或者賣給不認識的未來住戶。為一位非特定的棲居者設計的可生活居所，例如出租房、公寓或飯店客房，和為某個業主量身定製的設計一樣，二者都需要類似的個人身分認同和情感代入的能力。然而，總體上看，現代主義出於對理性、還原和抽象的偏愛，而更傾向於把家居生活意象和家庭氛圍看作是保守主義、浪漫主義和低級趣味的體現，因此它一直與「家」必不可少的心理學成分保持距離。能說明這點的一個例子就是，建築出版品習慣於圖示和描繪「房子」，而只有生活類雜誌才樂於向讀者展示社會名流的家庭內飾。

在我們這個時代，各行各業已經過度專業化，個人生活的領域亦已碎片化，我們很少能夠做到將住宅的建築維度與生活的個人維度和私密維度

進行完全融合。現今的明星建築常常排斥「家」的概念，其結果便是，被當成完全美化的場景或對象而設計出來的房子，通常看上去就像是與真實生活毫不相干的舞台布景。雖然深刻的建築所審視和表達的是關於藝術形式的內在議題，例如它的邊界與法則，或是與人類存在有關的形而上的存在性問題，但它永遠應該是首先關於生活本身的。

在小說《孤獨及其所創造的》（*The Invention of Solitude*，1982）中，美國作家保羅・奧斯特（Paul Auster，1947-）詳細敘述了他的父親──一個沒有感情的生意人──生活中的各個面向，並以一種令人心寒的口吻把他父親的房子形容為主人公冷漠疏離的見證：

「關鍵在於：他的生活並不集中在他所住的地方周圍。他的房子只是他那永不安寧、無處停泊的生命中的

眾多暫留點之一，而這種生活中心的缺乏所導致的後果，就是把他變成了一個永遠的局外人，一名他自己生命中的觀光客。你從來不知道你可以在哪裡找到他。」

「儘管如此，這座房子對我來說還是很重要的。我的意思是，如果僅從它疏於打理的程度而言——它的頹態反映了父親的心理狀態，這種心理狀態本來無從解讀，現在卻通過這種無意識行為的具體意象而自己顯現出來。這座房子成了我父親生活的隱喻，成了他內心世界準確而忠實的表現。」[13]

我們同等地棲居於空間和時間之中。在這兩個維度中，我們都會產生扎根感或疏離感，會感到被歡迎或被排斥。和佔據在時間的連續體中相比，棲居於空間中的行為和特徵看起來更為具體和易於理解。但是，在人類的棲居行為中，現在與過去、物理與心理、事實與想像之間的盤根錯節清楚地表明，棲居不是一種顯而易見的自主性行為，它是一種知識和一項技能。幾乎無可否認的是，作為今天全球化的消費物質主義的主體，我們正在失去深刻地棲居的技能，無法再感覺到「家」的安心。

我們似乎正在失去生活在時間中、棲居於時間中的能力。時間帶給我們的挫敗感正在把我們推出時間的空間，因為時間正在變成一個體驗性的真空，與普魯斯特（Marcel Proust，1871-1922）筆下那種厚實的「時間的觸感」背道而馳。時間的實質，只以遺跡形式，存在於時間的現代式加速前的文學、藝術和建築作品中。發人深思的是，科學已經進入動態的四維乃至多維的現實，而我們似乎仍然被靜態的、三維的歐幾里得空間的固定條件所約束。這種在感官世界和認知世界之間發生的衝突反

圖6　　　　　　　　　　　　　　　　　　　　　　221

功能化的家。漢斯・邁爾（Hannes Meyer，1889–1954），集合住宅單元（Co-op Zimmer）內部，1926。

映了一個事實，即我們的感官系統，作為生物進化過程的產物，具有天生的局限性，而人類的智慧卻有能力構想出非感官性的特徵和現實。在當下物質生活高度繁榮的文化背景之下，我們是否正在目睹一種新型的無家可歸？換言之，我們是否正在喪失棲居於空間與時間中的能力？

　　德日進曾如下指出我們對時空的理解所發生的根本性變化：「這個世界曾經是靜態的、可分解的，似乎憩息在它幾何關係的三條軸線上。現在，它是一塊從單個模具中澆鑄出來的大鐵件。如何成為並被歸類為一個『現代』人（我們當代的人群主體還沒有成為這一意義上的『現代』人），就看他有沒有變得不僅能從割裂的空間和時間的角度來看問題，還能從綿延（duration）的角度，或者，換句話說，從生物性時空的角度來看問題……。」[14]

多貢人村落

Dogon Village
馬利，尼日河上游，邦賈加拉
1000– 現今

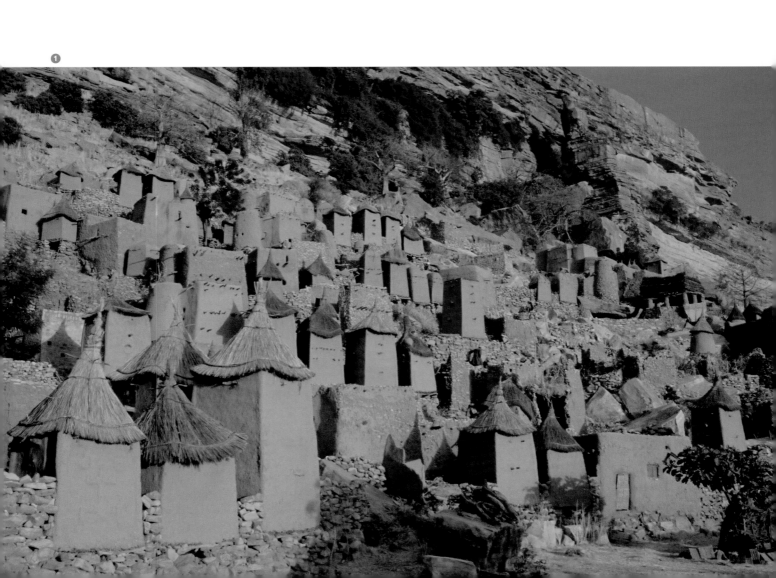

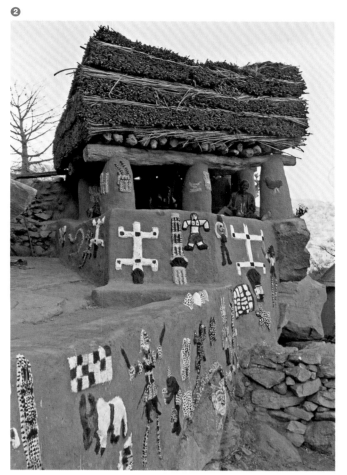

　　多貢人的住所無法被單獨討論，而必須作為群體（這些住所共同組成的村落）中的一部分加以體驗。一千多年來，多貢人建造村落和房屋的方法始終如一，他們在建造過程中習得的經驗教訓代代相傳，沿用至今。村落生活的日常儀式以及用以舉行儀式的建築場所，都完全與當地環境氣候融為一體，也與季節循環和生命週期交結在一起。

❶ 我們結識了幾位生活在邦賈加拉懸崖地區的多貢人，他們有一些住在位於懸崖頂部高原的村子裡，還有一些住在位於平原邊緣的、分布著岩屑的山坡上。多貢人以種地為生，沒有牧群。他們把村子建在裸露的岩層上，一方面使房屋獲得了堅固的地基，另一方面又使岩層之間凹地裡的可耕種土地得以充分利用。住房和農地根據年齡長幼進行分配：老人的土地由全村人共同照料；老人的住房最為寬敞，但同時也最具公共屬性，它屬於全體村民，被視為村落集體身分的一部分。

　　在一位多貢嚮導的提議下，我們動身前往他所在的村落，準備去看看他的房子。道路兩側是一簇簇泥牆砌築的小土倉，它們形成了村子長長的入口。小土倉呈矩形，全都由夯土牆組成。土牆立在石頭的基礎上，牆身之間留出的空檔正好用較小的石塊填滿。在土牆頂部，我們看到破牆而出的屋頂木梁的端頭，以及用於平屋頂雨水排放的大

排水孔。這些土牆在每年的暴雨中遭到侵蝕，又在每年旱季由村民親手用黏土和水加以修補，以保證它們來年的防水性。經過多年的手工塗抹，土牆形成了光滑的表面和邊角圓渾的形式。從土牆的局部增厚和弧形線條中可以看出，村民在土牆頂部和門窗洞口——特別是底層入口門道的單個門洞——花費了特別多的心思和力氣。

❷ 我們首先參觀了村裡的一個大院子。院子呈不規則形，裡面設有一系列神壇。在高處，我們看到一座「涼棚」（toguna）——村中長老碰面和議事的地方。與村裡其他房子相比，涼棚顯得與眾不同，因為它沒有密實的土牆，而是向四面敞開。涼棚屋頂上覆蓋著茅草，平屋頂由上下兩層交叉設置的木梁組成。支承木梁的是一系列間距緊密、頂部收細的木柱，木柱表面雕刻著繁複的擬人形象。粗大的承重柱組成了規則的網格，在其內部圍合出了一個陰影深重的空間。然而從這個空間中，我們的視線又可以掠過外面的地景，看到村落中較低幾級場地上的房頂。

　　我們穿過狹窄的街道，向村子深處走去。道路兩側是住所和穀倉的土牆，土牆之間是由石塊疊成的院牆。❸ 村中每個人，無論男女，都有屬於自己的穀倉，每座穀倉都以正方形的土牆和圓錐形的茅草屋頂組成，土牆上還帶有凸起的裝飾。穀倉的形式不禁令人想到了多貢人編織的

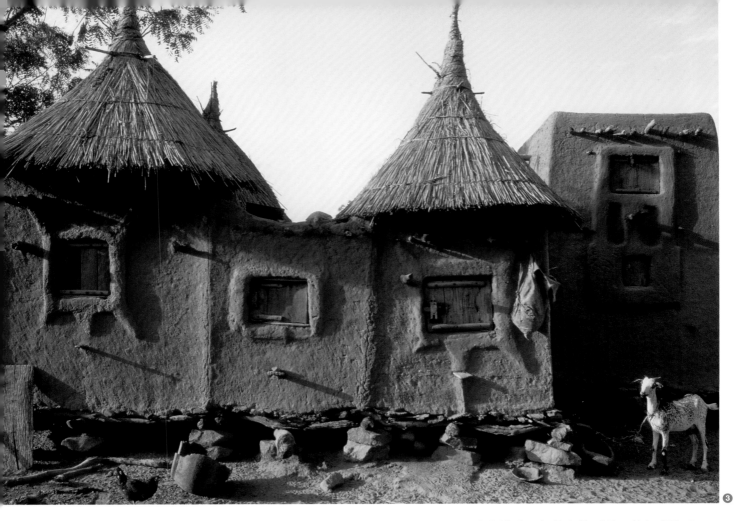

❸

圓口方底的籃子：這種上圓下方的組合代表了一個倒置的
宇宙，在這個宇宙中，本應是圓形的太陽在下，方形的天
堂在上。穀倉的茅草屋頂通過幾圈藤條編織在一起，隨著
高度上升，屋頂表面逐漸呈弧形內凹，最後形成了一個高
高的尖頂。茅草屋頂的建造材料在當地並不多見，而造牆
的黏土則是這裡取之不盡的資源。所以，當多貢人舉家遷
移時，他們往往會把圓錐形的茅草屋頂從穀倉上取下，頂
在頭上，帶到建造新家的地方，而失去保護的土牆則會在
一場場暴雨的侵蝕中慢慢回歸大地。

❹ 接下來，我們被帶到一座「大房子」（ginna）
前，這是村中某位老人的住房。房子很大，兩層高的立面
顯得極為複雜，上面設有一系列縱向排列的凹龕和上下
兩扇木門—— 一扇是下方的入口，另一扇則通向上方的
谷倉。穀倉的門上雕刻著複雜的紋樣，凹龕則象徵著多
貢族最早四對祖先夫婦的後裔。❺ 我們繼而被帶到一位
祭司的房子前：此處是黏土築構的圓柱狀小塔集合體，牆
面上留有白色的雜穀祭酒澆灑的痕跡。此後，我們又參
觀了另一所「大房子」。這是嚮導家老的住房，只見他
們一家人正坐在入口門廳的陰影中。最後，我們回到了
剛進村時看到的那個「涼棚」。嚮導的住所就在村子入口
附近，可他卻在我們參觀過村裡其他地方之後才把我們帶

到這裡。正如瑞士精神分析學家佛列茲・莫根塔勒（Fritz
Morgenthaler，1919–1984）所指出的：「他和每一個場
所之間，都被他的『在家感』中的一個相當確切的部分聯
結在一起。因此，在這個文化中沒有賣房子這一說，因為
對他們而言，房子等同於住在裡面的人。」[1]

❻ 嚮導的家朝向北面。我們首先走進隱匿在陰影之
中的門廳，之後又穿過第二個門道，進入一個房間。房間
裡有一張架高的床，供嚮導的父親使用。房子的牆以夯土
築成，地是泥質的，黏土做的平屋頂鋪在密密排列的木
橫梁上，橫梁的兩頭插在夯土牆裡。位於住宅中心的房間
（母親的領域）中，四根頂部收細的木柱佇立在房間四
角，支承起天花板上的木橫梁。房間的盡端是一間兩層高
的、圓柱形的廚房，它位於住宅南側並向外凸出。廚房的
頂部留有一個洞口以供排煙。整座住宅內部陰暗涼爽，只
有少許亮光，這亮光來自廚房頂部的洞口和兩進式的入口
門廳。光明成為村落公共生活的特徵，黑暗成為私人家庭
生活的特徵，而兩個領域之間的邊界就是隱匿在陰影中的
門廳。

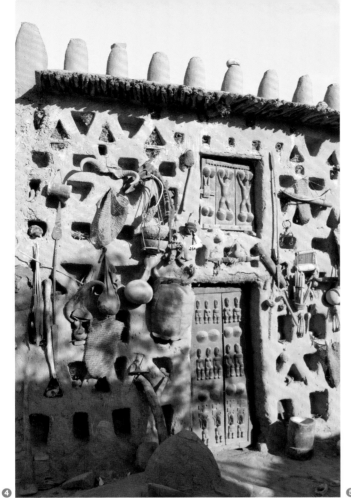

④

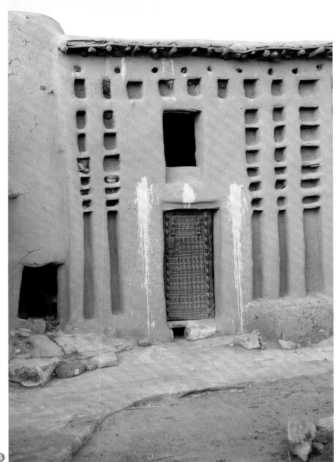

⑤

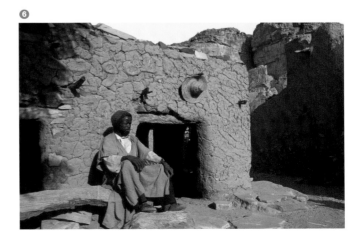

⑥

古羅馬中庭住宅

（米南德之家）

Roman Atrium House
(House of Menander)
義大利，龐貝
80 BC–79

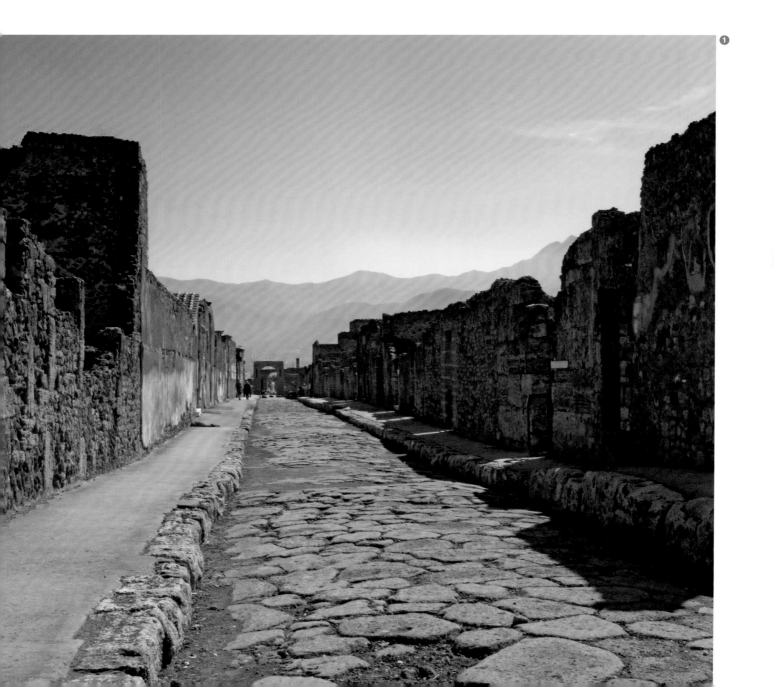

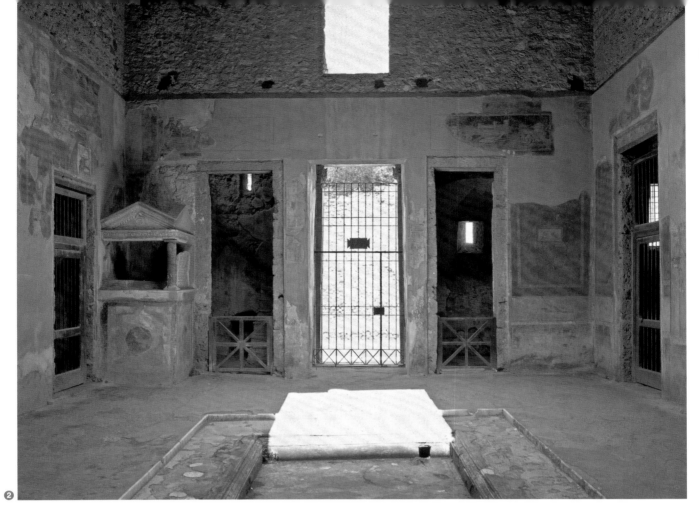

❷

風光，壁畫四周描繪著建築樣式的邊框。

我們走到狹長前庭的盡端，在中庭邊緣停下腳步。

❷ 這是一個兩層高的、中心向天空敞開的空間。從我們站立的地方開始，腳下這條引導位移的對稱軸線穿過前方的接待室，延伸到室外，終止於花園盡頭柱廊的陰影中。這條水平層面的軸線通過一條垂直層面的軸線而得到了完美的呼應。後者發端於中庭中央的長方形「承雨池」（impluvium），它一路向上，通往屋頂上和承雨池同樣大小的矩形洞口。下雨時，一部分雨水沿著四個向內傾斜的屋面匯入水池，另一部分則通過洞口形成一根矩形水柱，直接落入池中。中庭隱匿在厚實的磚石牆內，卻又面向上方的天空和後面的花園敞開。房間中央的這一池清水並非虛設：在氣候炎熱的義大利南部，它能夠起到降溫的作用。涼爽的微風從花園送入，繼而拂過池中的水面，最終攜帶蒸騰的暑氣從屋頂的洞口排出。

在前方明亮光線的吸引下，我們踏上水池外圍的馬賽克地面，向前走去，慢慢意識到中庭規模之大。兩邊那些面向中庭敞開、依靠中庭屋頂洞口採光的房間，雖然進深較淺，規模卻也不小。屋頂的設置相對複雜：一對深深的木梁貫通於中庭兩側的牆體之間，與屋頂洞口的前後兩條邊對齊；四根斜梁從屋頂洞口的四角搭到中庭頂部的四

西元 79 年，維蘇威火山大爆發，整個龐貝古城埋在了火山灰之下。由此，這座古羅馬中庭住宅才得以倖存（譯註：這座住宅因內部一幅描繪古希臘劇作家米南德的濕壁畫，而習慣稱作「米南德之家」〔House of Menander〕。）。這座中庭住宅（atrium house）是庭院式住宅（courtyard house）的一個變體，而庭院式住宅是人類建築史上最典型的住宅類型。圍牆不僅為居住者提供了私密性空間，也使住宅之間得以緊密相連，同時還能夠融入街道、廣場等城市公共空間的塑造之中。

❶ 龐貝廣場（forum）曾是這座古城的生活中心。我們從這裡出發，沿著網格狀布局的筆直街道向前走。路面上鋪著大塊的石頭，邊緣設有高高的路緣石和狹窄的人行道。街道兩側是房屋的連續外牆，牆上的大門洞通向住宅，小門洞通向住宅一樓的面街商舖。在以實牆為主的基座之上，通過住宅二層帶有列柱的敞廊，我們可以俯瞰整條街道。走進門廳（在古代，應該是先打開一組大門，再踏進門廳），我們便進入了這座住宅的私密世界，將喧囂的街道置之身後。這是一個光線幽暗的房間，它被稱為「前庭」（fauces）。和這座住宅裡的所有房間一樣，它原本帶有鑲嵌著精美幾何圖案的石砌馬賽克地面，牆上飾有色彩絢麗的濕壁畫。畫中呈現的往往是神話場景或自然

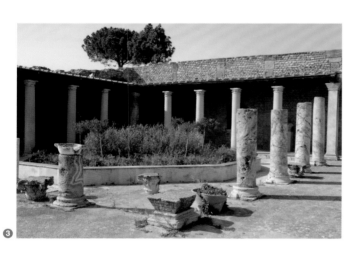

❸

角；中庭的內傾式陶瓦屋面則支承在一根根從中庭圍護牆
向中心洞口傾斜的小托梁上。水池位於房間中央，其邊緣
區域呈凸彎狀，外沿帶有一圈略微加高的鑲邊石，用以匯
集落下的雨水。我們試著想像雨後的景象：池中水面上倒
影搖曳，同時反射出來自上方天空的藍色光線和來自花園
的綠色光線。今天，在中庭內，我們依然可以通過陽光投
下明亮光斑的位置來判斷時間與季節。光斑緩緩地從牆面
滑下，掠過地面，又爬上另一側的牆面。

　　穿過寬敞的接待室（tablinum），我們來到室外，進
入花園的列柱廊（peristyle）。❸ 顧名思義，這是一座由
列柱構成的迴廊，上設頂蓋，它環繞在矩形大花園的外
圍。❹ 花園重新調整了我們對這座住宅的體驗：繞著列
柱廊行走，從一個房間來到下一個房間，我們會不斷發現
新的景致以及空間之間新的視覺關係。雖然列柱廊周邊的
每個房間，都被塑造成不同形狀以滿足特定使用需求，但
它們全都面向花園，聚焦於花園，並由花園匯集在一起。
餐廳（triclinium）的進深是開間的兩倍，四個角落設有四
根小圓柱，頂部是筒形拱式的天花板。在這裡，人們倚靠
在特設的長榻上進餐，同時還能欣賞到外部的美景——透
過列柱廊便可以看到花園內部及對面的景致。此外，住宅
內還有一些具有季節性功能的房間（用於進餐和白天的起

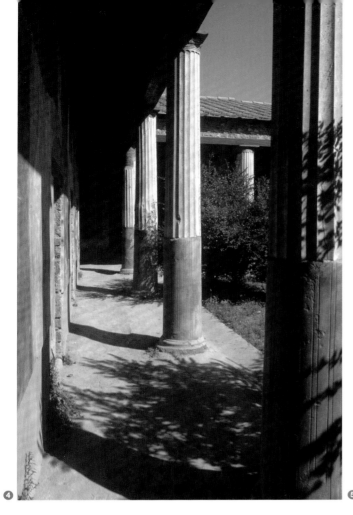

❹

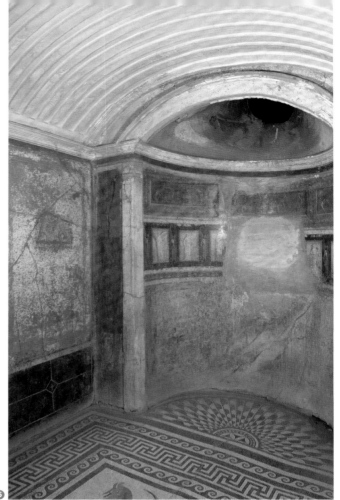

❺

居），它們在冬季充分利用溫暖的西向陽光，在夏季通過列柱廊對炙熱的南向陽光加以遮蔽。家庭浴場中的冷水浴室（frigidarium）和熱水浴室（caldarium）❺ 都藉由設有立柱的溫水浴室（tepidarium）通向列柱廊和花園。供家人和賓客使用的書房、畫廊和臥室，我們也可以透過列柱廊的外圍牆看到花園內的景色。棲居在花園四周的房間中，我們既能夠感知他人在花園外側的存在，同時也保留了些許距離感和私密感，因為我們始終匿身於列柱廊的陰影之中。花園中陽光明媚，來自不同房間的視線在此縱橫交錯。住宅裡的各個房間以及棲居其中的家庭成員通過花園匯聚在一起。

　　米南德之家的中庭營造出強烈的庇護感和圍合感，形成了一個「大世界中的小世界」。其中，從水池通向天空的垂直軸線構成了一條「宇宙之軸」，在日常家居生活中處於中心位置。中庭帶給我們一種內向聚焦的、由垂直軸線主導的、陰影深重的體驗，它通過花園和列柱廊那開闊明亮的水平向空間體驗得到了互補，住宅空間也因此而由封閉變得開敞。在四牆之內，古羅馬的中庭住宅形成了它獨有家居生活的內在世界，通過建立一條內部的地平線，將天地之間的縱向聯繫加以平衡，進而把家庭生活放在了中心位置。

圓廳別墅

Villa Rotonda
義大利，維琴察
1566–1569
安德烈亞・帕拉底歐
（Andrea Palladio，1508–1580）

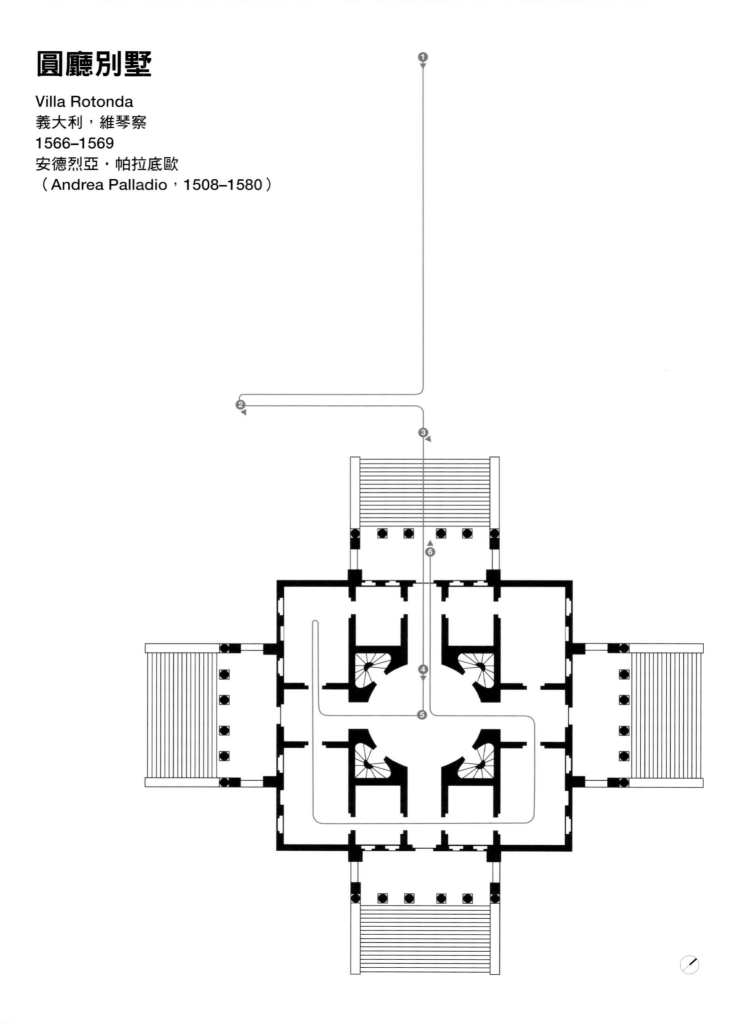

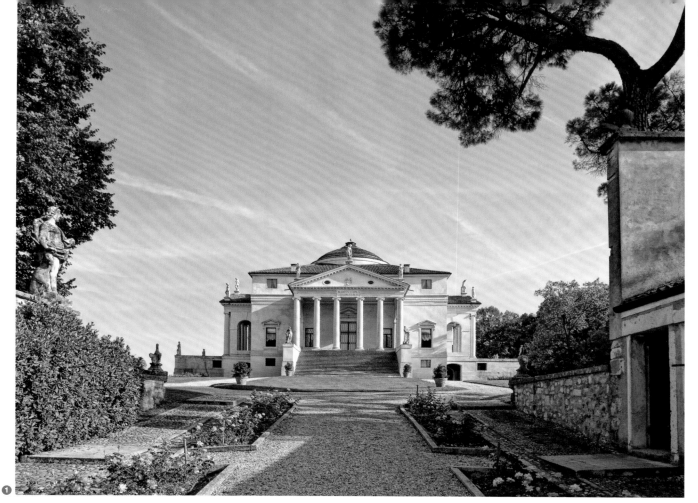

　　圓廳別墅建於十六世紀，是為保羅‧阿爾梅里科（譯註：Paolo Almerico，一位告老還鄉的梵蒂岡教廷要員。）家族設計的一座鄉村住宅。它座落在維琴察（Vicenza）城南的一座山丘頂部，位於多洛米蒂（Dolomite）山脈周圍丘陵地帶的貝里科山（Monte Berico）以東。圓廳別墅體現了帕拉底歐對古羅馬遺址深入研究的成果，也標誌著他對傳統住宅形式的大膽革新：將鄉村住宅與理想化的古代神殿這兩種建築形式融合在一起。在我們的體驗中，圓廳別墅成功地把家居生活文化植入了農耕文明的地景之中。

　　與威內托省（Veneto，曾隸屬於威尼斯共和國）所有的重要建築一樣，圓廳別墅曾經也需要通過水路進出。在別墅的東北面，一條長長的斜坡從巴基廖內河（Bacchiglione，在帕拉底歐的年代為了水上運輸而疏挖的人工水道）中升起，它是當年進入這座房子的正式途徑。繞著山丘四周行走，我們發現這座別墅擁有四個完全相同的立面和四條入口通道，它們分別呼應著從山頂看見的不同景色。

　　從西北面的街道進入一扇大門，我們沿著一條坡道上行，坡道兩側是巨大的擋土牆。❶ 當我們朝著別墅所在的山頂平地走去時，它的整體結構便漸漸地進入我們的視野中。❷ 這是一個堅實的乳白色塊體，其正立面採用雙正方形比例（高寬比為1：2）。它佇立在巨大的基座之上，頂部承托著鋪有紅色陶瓦的斜屋頂，屋頂上方冒出了圓柱形的鼓座和瓦屋面的圓頂。立面的正前方設有寬大的門廊，門廊由六根圓柱構成。圓柱頂部是三角楣，底部是加高的基座。基座兩邊各有一面向前伸出的擋牆，擋牆之間被通長的大樓梯所佔滿。在這個中央塊體的兩邊，我們可以看見相同樣式的、帶有陶瓦屋頂的門廊。門廊地面下方的實牆上設有圓拱式的門洞，門洞裡是帶頂蓋的通道，我們可以從這裡通往位於地面層的廚房和其他服務空間。大樓梯頂部高大的主樓層（piano nobile，意為「尊貴層」）只用來容納別墅的主要房間。私人臥室則位於頂層，室內設有小方窗，窗口就在屋簷下方。

　　雖然這座別墅在四個方向都採用了相同的立面，但不同時間的光線卻為每一個立面渲染出了完全不同的視覺效果。別墅的平面呈正方形，以四個實牆轉角正對四個基本方向，因此主入口所在的立面朝向西北，沿河立面朝向東北，另外兩個立面分別朝向東南和西南。如此一來，即便是在冬季白晝時間最短的日子裡，四個立面也都能受到光照。夏季，太陽照亮所有立面，透空的門廊在建築主體上投下濃重的影子，滋生出不斷變化的光影關係。一天中的

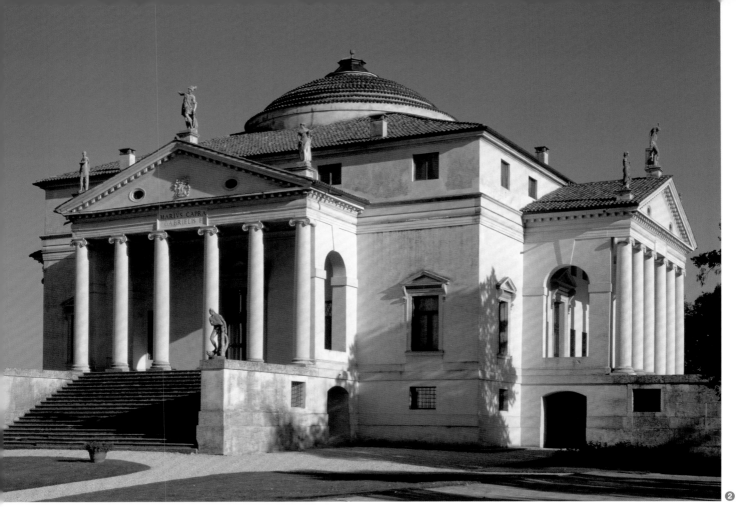

②

時間流逝、一年中的四季更迭與天氣變化，都會對圓廳別墅呈現出的色彩產生極為顯著的影響，這是因為帕拉底歐在房子外牆最後的灰泥塗層中摻入了石英晶體。它在傾盆大雨中是鐵灰色的，在清晨時分會反射出淡淡的藍白色，而在夕陽西下時又閃耀著金子般溫暖的黃褐色。

❸ 走上大樓梯，我們步入門廊的陰影之中，在左右兩邊的實牆上看到帶三角楣的大窗子，在頭頂上方看到一根根支承著天花板的木橫梁。穿過入口的鐵柵門，我們進入狹長的門廳。門廊的石砌地面延伸進了室內，在經過一個高高的拱形門洞之後，直抵中央的圓形大廳 —— 這座別墅即以此得名「圓廳別墅」。❹ 圓形大廳直徑 9 公尺，與門廊寬度相等，從地板到上方半球形圓頂的起拱點，距離也是 9 公尺。❺ 圓頂中心設有一個小小的圓孔和燈籠式天窗，相應地，在石砌地板中心也設有一個排水口。此時我們才意識到，圓頂上的小圓孔原本是打開的，雨水可以透過它直接落入中央大廳。在圓形大廳的四個斜向對角上設有四個門洞，門洞將我們引向四座小小的螺旋梯，樓梯通往頂層與地面層。在圓形大廳的兩條主軸線上則設有四間帶拱券的門廳，它們分別通往四座門廊。透過門廳，微風攜著四周田野的怡人芳香與悅耳聲音，從別墅中穿堂而過。

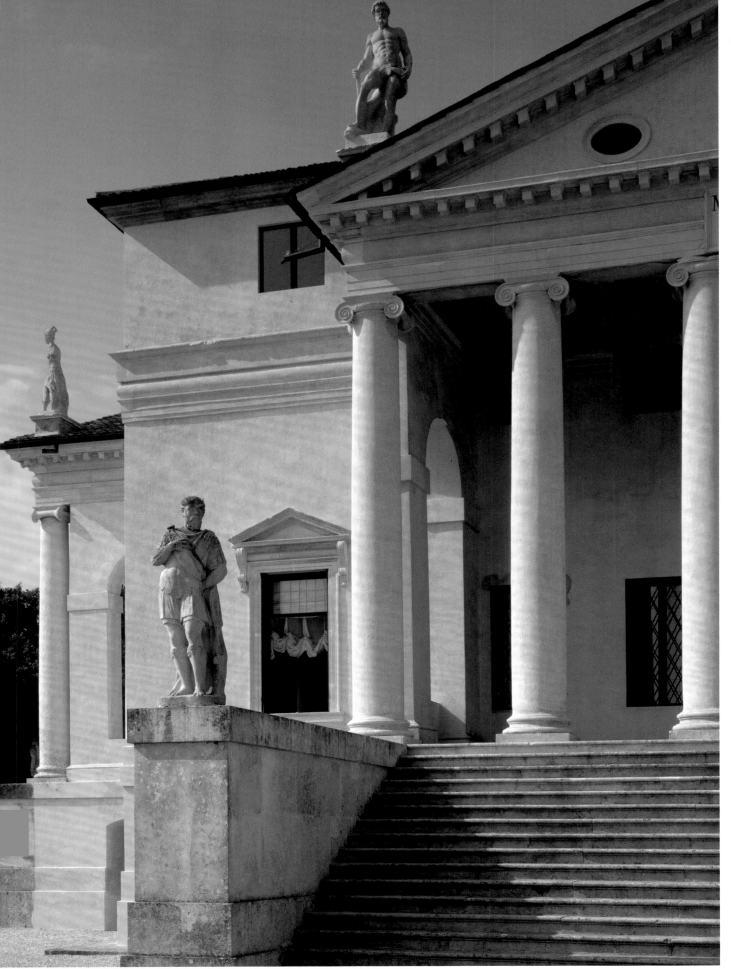

居所

圓廳別墅

❸

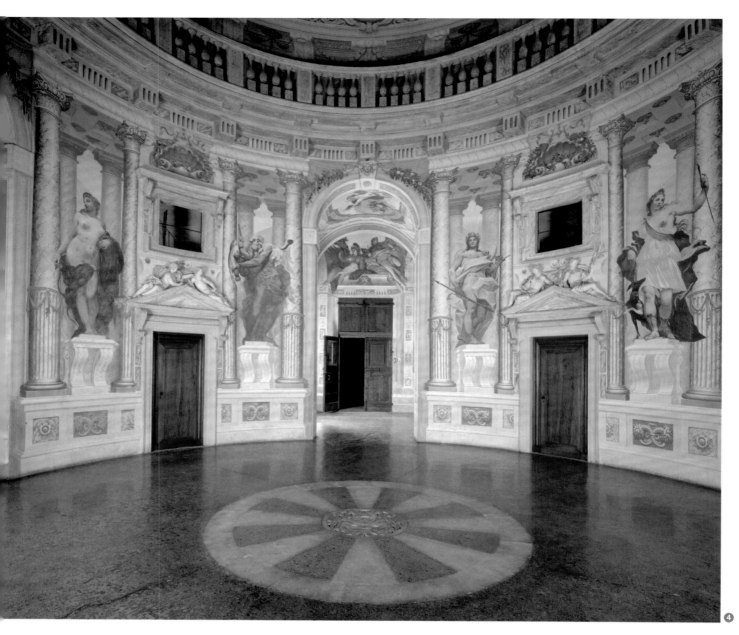

④

⑤

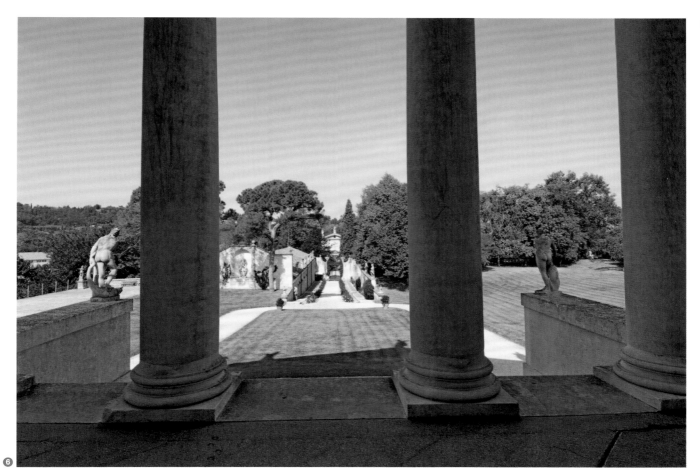

　　主樓層其他房間不能從圓形大廳直接進入，它們之間只能通過門廳側牆上的對稱式門洞相互聯繫。圓廳別墅「尊貴層」上所有房間的長、寬、高都依據和諧比例組織而成：四個位於角部的大房間寬 4.5 公尺、長 7.5 公尺、高 4.5 公尺，長寬比為 5：3，高寬比為 1：1；四個較小的房間寬 3 公尺、長 4.5 公尺、高 3 公尺，長寬比為 3：2，高寬比為 1：1。在這些房間中穿行時，我們看到，四個位於角部的大房間，都採用鑲嵌成幾何圖案的拼花木地板和拱形的石膏天花板，兩面外牆上都設有窗子。

　　回到圓形大廳，我們站在空間中央這條從下方大地通向上方天空的垂直軸線上，透過四周門廊的列柱間隙沿著水平向的軸線向外眺望。東北向的視野最為開敞寬闊，越過河流，我們看到遙遠的地平線；向東南望去，我們看到的是農田和果園等距離適中的景色；西南向是一片高大茂密的樹林，它距離我們最近；西北向是入口的坡道，❻極目遠眺，我們看到貝里科山坡上星星點點的幾座別墅。圓廳別墅是一座高度均衡的建築，它把家居生活圍合、庇護並集中在垂直向的圓頂之下，將我們與天空和大地相連，同時又在四個水平方向，朝著或親密或遼遠的地景敞開，將我們的目光引向更廣闊世界的地平線。

馬丁之家

Darwin Martin House
美國，紐約州，水牛城
1903–1907
法蘭克・洛伊・萊特
（Frank Lloyd Wright，1867–1959）

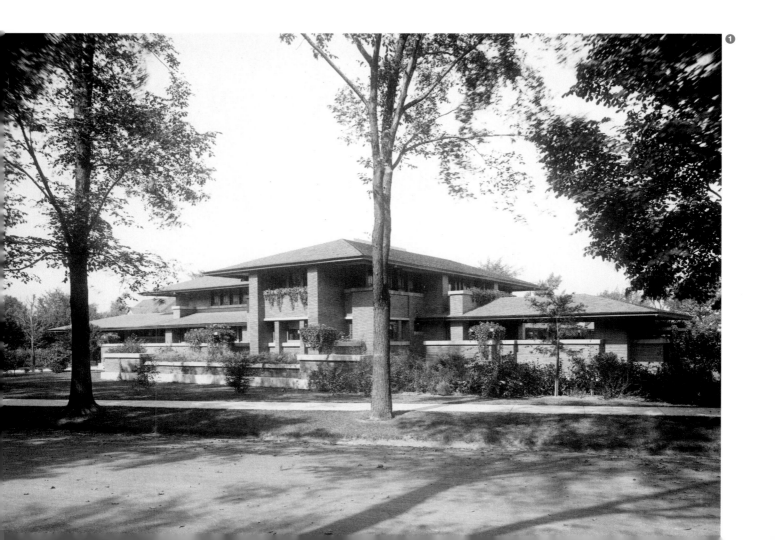

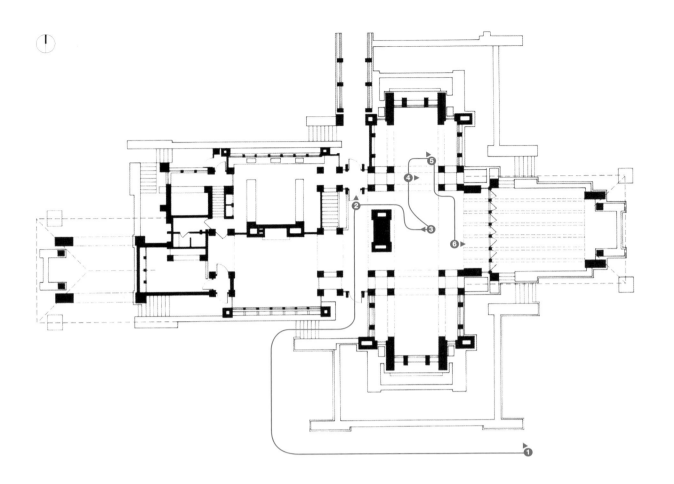

　　馬丁之家是為拉金製皂公司（Larkin Soap Company，萊特還設計了該公司位於水牛城總部的辦公大樓）的總裁設計的私人宅邸。這座房子及其附屬結構由一系列不同尺度的、十字形平面的四坡屋頂空間單元組成，它們的軸線彼此交叉、再交叉，從而構成了一種由多個中心相互連接而成的、與地景融為一體的空間組織模式。在馬丁之家中，房屋與其所處的郊區地景交織在一起，家居生活的室內和室外空間交織在一起，共同創造出一座可棲居的一體化建築，堪稱住宅建築的典範。

　　❶ 從街道望去，我們對馬丁之家的第一印象便是低垂而懸挑的四坡屋頂所形成的水平線條，它們為這座房子與大地的走向建立了聯繫。在屋頂的陰影中，一對對不同尺度的、垂直向的磚砌方柱層層套嵌，彷彿在模仿人體站立時的儀態與尺度。一系列低矮的水平向磚牆從住宅內部向外延伸，把房子牢牢固定在大地上。矮牆的盡端以低矮的混凝土花壇作為收頭。在磚柱之間的陰影深處，我們能看到玻璃的閃光，卻完全無法看到住宅的內部。

　　我們在兩個最大塊體的內夾角處找到了退縮的玻璃門入口，由此進入一間小小的門廳，門廳位於兩對磚砌的正方形複合柱之間。接著，我們走進入口大廳。它位於這座房子的幾何中心，四面都是通透的：右邊是一個雙面壁爐，壁爐的另一側是客廳；左邊是用垂直木板條隔開的樓梯，樓梯的另一側是接待室；❷ 在前方，我們看到一條長長的、帶頂的連廊，它筆直地通往一間光線明亮、以玻璃加頂的暖房，兩側的列柱造成了令人驚嘆的透視效果；在上方，兩層高的空間之上是位於二樓的臥室。

　　❸ 繞過壁爐，我們走入客廳。客廳的南北兩端分別與餐廳和書房相連，西側是壁爐，東側與帶頂的露台相連。空間之間並沒有明確的界線，而是以一個交疊的空間作為過渡。客廳的空間並不像編織物那樣嚴密緊實，而更像是一座森林：一根根磚柱猶如樹幹，橡木貼面的橫梁形同樹枝。在屋頂天棚投下的具有保護感的陰影中，我們看到無數光線透過遠遠近近的孔隙照射進來，如水晶般閃爍不定。在空間和結構上，住宅的主空間均以邊長 2 公尺的正方形複合柱加以框限，每組複合柱由四根磚柱組成。

　　❹ 複合柱內部設有葉片式電暖器，四個外立面上配有嵌入式書櫃。書櫃上方是鑲鉛條的玻璃窗，它使我們在房子內部也能擁有通透的視野。窗子兩側掛著一對球形燈具，四根磚柱中央的天花板上，安裝著一個由鑲鉛條玻璃製成的正方形燈具。

　　這個巨大房間中沒有任何角落是封閉的，也沒有任何從地面直抵天花板的通高牆壁，它由一系列相互脫離的獨

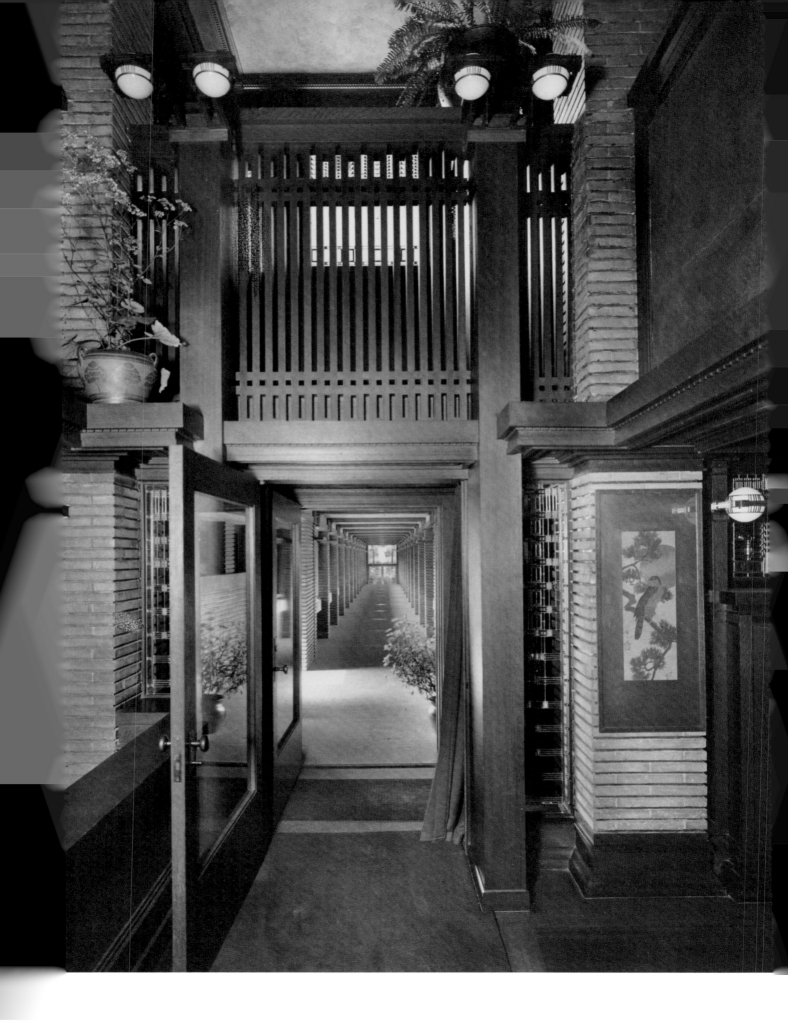

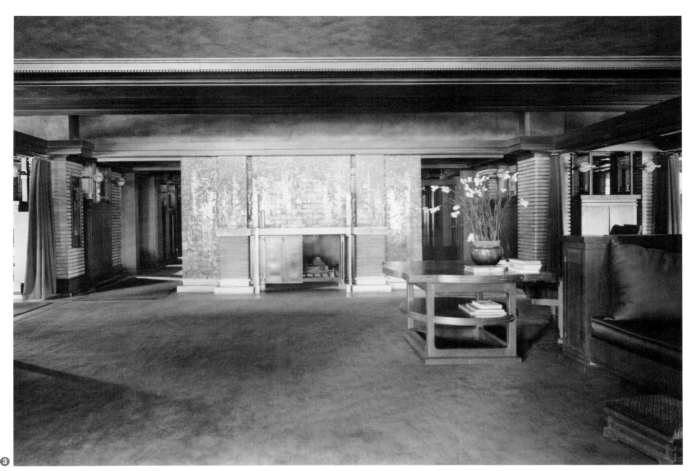

❸

立元素組成：磚砌方柱、橡木貼面的橫梁、低矮的粉牆、
橡木板條的隔屏和嵌入式的橡木家具等，這些元素通過外
覆的橡木飾條以及玻璃窗上的鉛條圖案而整合一體。書房
和餐廳位於客廳兩端 **❺**，平面都採用了十字形，但尺寸
均小於客廳。這三個十字形空間通過共享 3.2 公尺高的天
花板而鎖扣在一起。天花板總長超過 21 公尺，它彷彿沒
有任何支撐，懸浮在三個房間之上。客廳西側的空間與入
口大廳發生交疊，以雙面壁爐作為空間的過渡；**❻** 客廳
東側的空間與帶頂的露台交疊在一起，以一排露台大門作
為過渡，大門由木門框和鑲鉛條玻璃製成。露台頂部的天
花板從門上越過，飄進客廳裡面，室內與室外之間看上去
僅僅隔了一層纖細的鑲鉛條玻璃。

　　在馬丁之家中，房間之間沒有明顯的門檻，而是通過
大跨度的、橡木貼面的雙梁加以分隔。雙梁底部距地 2.1
公尺高，它們從一組複合柱伸向下一組複合柱。橫梁底部
掛著窗簾桿，布簾的設置既能滿足視線遮擋和保溫隔熱的
需要，又可以保證房間之間在聽覺上的連續性。石膏天
花板（空間中唯一的連續面）與鋪著瓷磚和地毯的地面共
同界定出了居住空間的高度；水平方向上的界定（一個房
間結束、另一個房間開始的地方）則取決於我們的棲居模
式。雖然天花板相對低矮，但多層次的頂棚卻為我們帶來

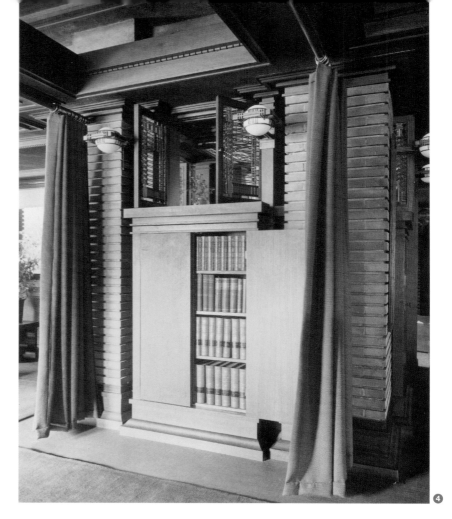

④

⑤

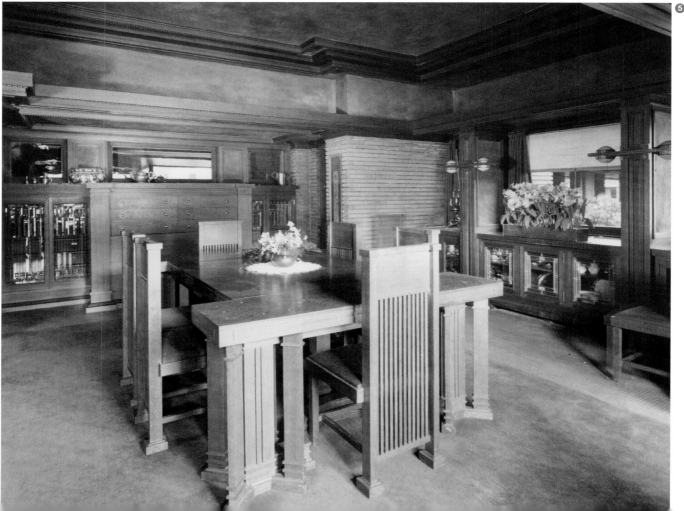

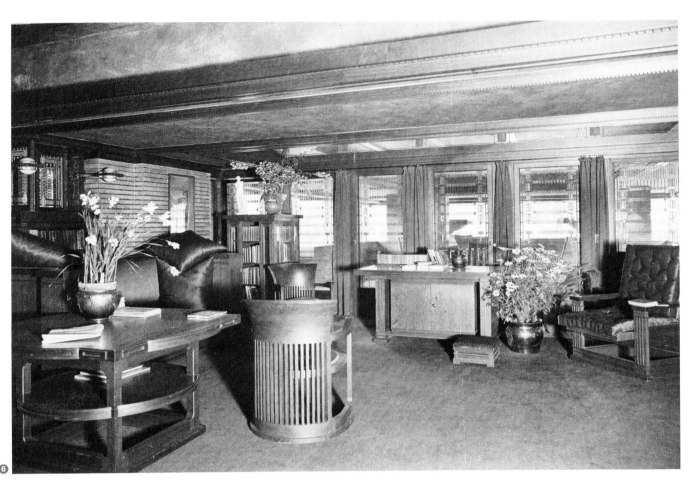

❻

了複雜而豐富的空間體驗。站立時，從處在陰影中的客廳環視光線明亮的四周，我們從每個方向都能看到室外的景象。然而只要坐下來，我們便頓時處於由磚砌矮牆和厚重的橡木壁櫃所形成的、具有保護感的圍合體之中，視線也即刻被限制在私密的室內區域。站與坐之間的感受有著天壤之別，因為這座住宅由不同層次的水平向空間組成，而每一個層次都根據我們的活動及其對應的視點位置進行了精準的調節。

通過露台、連廊、通道、陽台、連續開窗以及周圍的花園，馬丁之家在各個方向上都與地景交織為一體。大型的半圓形花壇位於客廳和露台的中心線上，花壇中的植物品種經過了精心挑選，以保證一年四季花開不敗。

房屋內部及其周邊的承重磚柱之間以小小的垂直光槽加以分隔，光槽內以鑲鉛條玻璃加以填充。從住宅內部望去，光槽透出水晶般的七彩光線，光線劃分出磚柱的界限並對其形式加以刻畫。站在室內，身處懸挑屋頂的陰影中，玻璃窗上的鉛條像篩子一般過濾著我們看到的外部景觀。光線透過金屬鉛條形成的圖案鑽進來，在鑽石般的雕花玻璃上得到折射。在我們的體驗中，這些窗子形成了圍合式的線條，與空間融為一體。

白天，磚柱上以古銅色砂漿勾出的水平向磚縫，在陰影中閃爍著微光，如同被編織進房屋暗影中的亮線；陽光透過窗子灑入室內，窗上的鉛條就如同被編織進光亮中的暗線。亮線和暗線相互呼應，互為補充。夜晚，這些金色的線條打破了黑暗的沉寂，與窗上的彩色玻璃小方塊一起反射著壁爐的火光和電燈的光線。天花板上的燈具也發出帶有色彩和圖案的光線，進一步豐富了我們的體驗。

瑪麗亞別墅

Villa Mairea, Gullichsen Residence
芬蘭，諾馬庫
1937–1939
阿爾瓦·阿爾托
（Alvar Aalto，1898–1976）

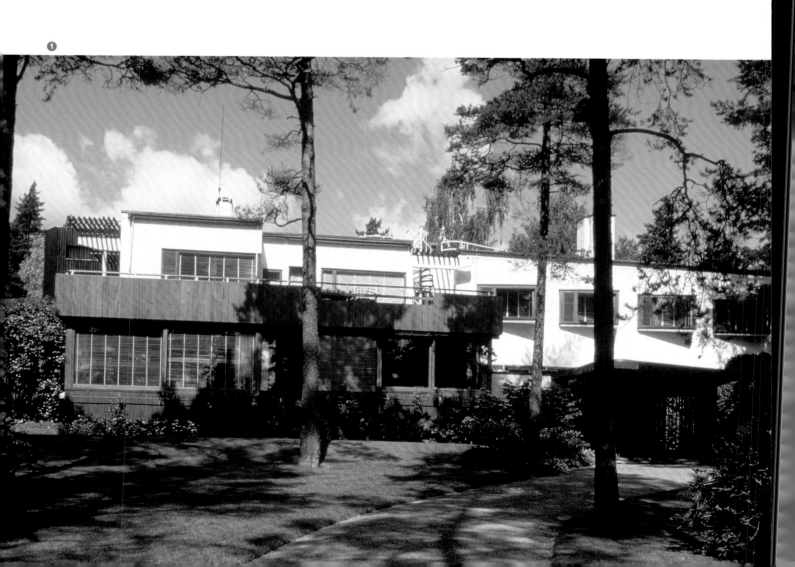

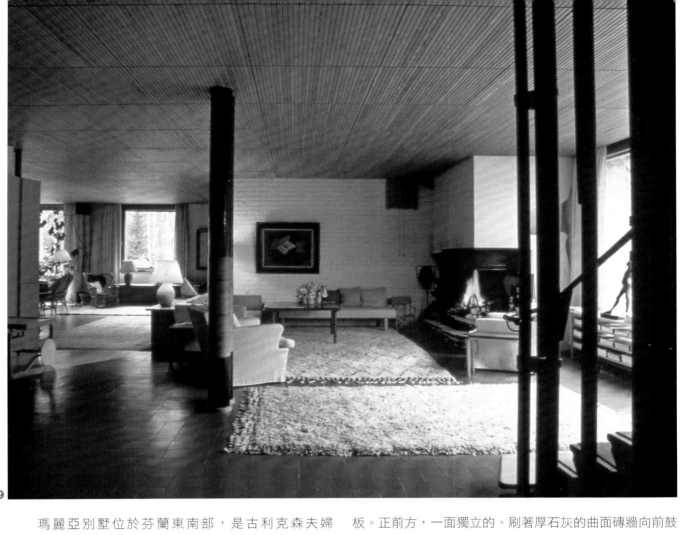

❷

　　瑪麗亞別墅位於芬蘭東南部，是古利克森夫婦（Maire and Harry Gullichsen，芬蘭最大林業公司之一的所有者）的鄉間別墅，建於其家族地產及公司總部的所在地。就建築元素和組織性結構而言，瑪麗亞別墅結合了芬蘭的鄉土式農舍和現代主義早期的建築風格，融合了「歐洲大陸式的前衛與原始母題，鄉居的簡單淳樸與極端的精緻考究，手工藝的傳統與工業化的製造」。[1]通過這種方式，這座住宅使它的棲居者能夠擁有偏遠鄉居場所中的安逸舒適，同時又能感受到廣闊都市世界中的自在愜意。

　　❶ 向別墅走去，我們首先看到的是它的南立面。立面右側是一個兩層高的、表面經過白色石灰粉刷的磚砌塊體，它與左側較矮的、由紅褐色木材和玻璃組成的塊體鎖扣在一起。右側塊體的上層設有四膛箱型窗，窗體以木框製成，三面鑲有玻璃，它們以略微傾斜的角度從白色磚牆向外出挑。在清晨陽光的照射下，窗體在牆面投下一個個三角形的影子。窗子下方是弧線造型的、兩層材質疊加而成的天棚，它向前出挑，支承在四根形態各異的柱子之上，在東側邊緣通過一排細細的杉木柱加以遮擋。在懸浮式天棚的陰影中，我們找到了入口大門。

　　穿過狹窄低矮、開設天窗的前廳，我們來到入口大廳。入口大廳採用紅色瓷磚鋪地和光滑的白色石膏天花

板。正前方，一面獨立的、刷著厚石灰的曲面磚牆向前鼓出，擋住了我們的去路。在這面牆的後上方，我們瞥見了餐廳內微微翻折成兩部分的石膏天花板。曲面牆在左側逐漸向後收回，在它的盡端，我們登上一段寬闊的木質台階，來到位於起居室（在我們前方）和餐廳（現已在我們身後）之間的空間節點。這裡也是樓下和樓上臥室之間的空間節點，兩個樓層通過我們右邊的樓梯相連。它同時還是室內和室外的空間節點：室內空間被前方的壁爐牢牢固定下來，而室外空間則透過壁爐和樓梯之間幾近通高的玻璃牆呈現在我們面前。

　　❷ 走進起居室，我們看到上方懸浮著紋理細密的天花板，它由細松木條拼成的正方形鑲板組成。正前方，我們看到表面刷著厚石灰、光滑潔白的巨大石砌壁爐，❸它把空間的一角固定下來。壁爐右側是寬大的推拉式玻璃牆，我們可以由此進入中心庭院。在庭院對面，我們看見一座腰果形的泳池和充滿鄉野氣息的、覆有草皮屋頂的桑拿房。傍晚的陽光從這扇西北向的大落地窗照射進來，在壁爐的側牆上雕琢出曲線優美的圖案，像是把牆體局部掏空了。壁爐後方是一面磚牆，它將花房從起居室中分割出來。花房採用石板鋪地，朝向室外的兩個立面上設有大落地窗，窗外是帶頂蓋的西側露台。花房內有一座外包藤條

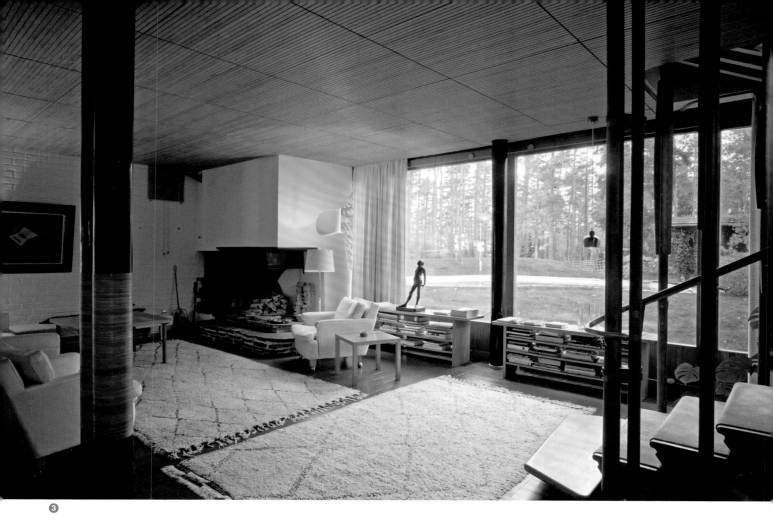

③

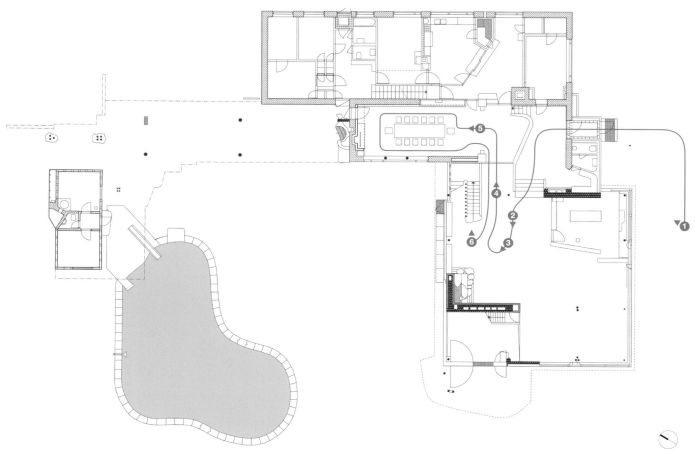

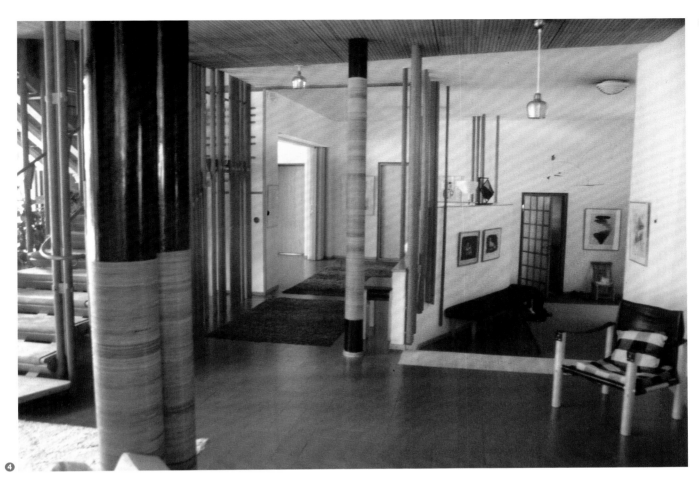

牆的懸掛式樓梯，樓梯通往女主人瑪麗位於二樓的工作室
—— 一個高敞的、兩層高的、帶有天窗的空間。工作室
俯瞰著庭院，在西側設有曲面牆和陽台。

我們回到起居室的主空間中，隨即注意到鋪地材料的
變化：通往樓梯和餐廳的地面上鋪著紅色瓷磚，其他區域
採用的是短木條地板。兩者在交接處形成了一條緩和的 S
形曲線，這條曲線始於起居室入口台階的頂部，結束於花
房的角部。起居室南側的兩面牆上都設有大型木框窗，透
過窗子可以沿著山坡望見下方的森林。位於東側角落的是
書房，它通過錯位排列的書架形成了自己的邊界，從起居
室中獨立出來。書架的頂部和天花板之間設有波浪形的木
板和玻璃，它們從隔音角度保證了私密性，又使低斜的陽
光在空間之間得以滲透。

起居室完美地結合了芬蘭鄉土農舍的單間大房結構和
現代住宅的開放式平面。它包含了四個具有不同功能的空
間──起居室、書房、花房和壁爐前的爐床空間，甚至還
可以用作現代藝術畫廊，而這一切都被容納在一個單間式
的、邊長為 15 公尺的正方體房間中。在開闊的空間裡，
一方面，我們體驗到了封閉式的花房和書房之間、開放式
的爐床空間和起居空間之間的對話，另一方面，紅磚地面
又把開放式的爐床空間和封閉式的花房連接在一起，而木

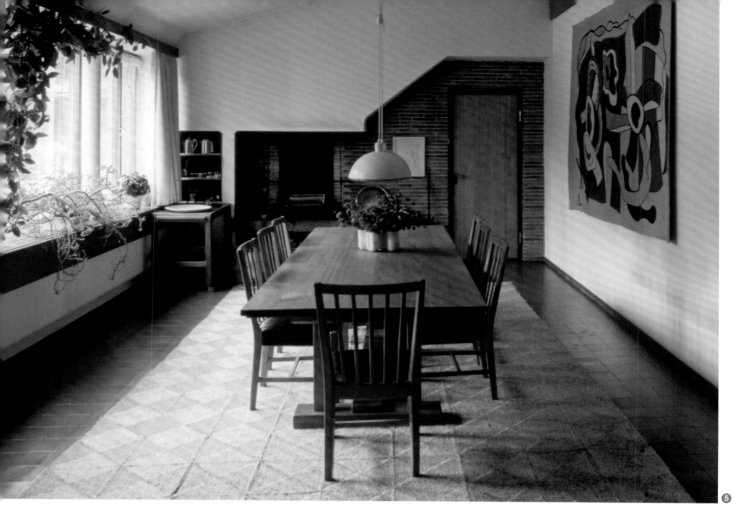

❺

地板則把開放式的起居空間和封閉式的書房連接在一起。具有統一性的松木條天花板籠罩著整個起居室並將它所包含的四個房間集中起來。天花板的連續性與承重柱的非連續性和多樣性形成了互補：這些漆成黑色的圓形鋼柱（除了書房中的那根混凝土圓柱）有獨立的，也有兩根一組和三根一組的；有的裸露著柱身，有的局部纏繞著水平向的藤條，❹ 或者採用垂直向的樺木條貼面。

❺ 餐廳的平面呈雙正方形。光滑的石膏天花板沿著縱向中心線翻折為兩部分，靠庭院的一半略微向下傾斜。靠近餐廳入口的東牆上嵌著一個帶有玻璃門的餐具櫃。餐具櫃面朝餐廳，背朝廚房。在它的斜對面是一扇水平向的大玻璃窗，窗子支承在兩根嵌入窗台的鋼柱上，窗口面向西邊的庭院。正對餐廳入口的北牆上，光滑的石膏表面被挖掉了一部分，露出一截磚牆。磚牆右側設有一扇通往敞廊的門，左側是嵌在牆中的小壁爐，因此左右兩側的設置並不對稱。建築師精心組織了餐廳中的空間結構，特別是仔細斟酌了進餐者在每把餐椅的位置可能獲得的視野，以增強全家人共同進餐的日常儀式感。在芬蘭冬季的黑暗和夏季的日光中，白天與夜晚的界限變得模糊，而這樣的家居儀式恰是標記時間的重要方式。

❻ 通往二層的樓梯看起來就像是從上方垂懸下來的、隨機排列的細木柱，它們是玻璃牆外森林樹木的一種暗喻。細瘦的木柱元素貫穿於整座房子之中，它們被運用在空間的轉換點上，例如入口大廳和餐廳之間，以及室外入口門廊的一側（門廊上的木柱還帶著樹皮）。細木柱樓梯用抗拉的木材和鋼材建成。走在樓梯上，我們感到梯級在輕微地顫動，從而突顯出了我們自身的重量。由此，當我們離開起居室堅實的磚地，登上造型特異的第一級踏步時，便會產生已然到達二層的錯覺。在二層，我們看到兩間主臥室，它們採用波浪形天花板，共用一間通往大陽台的小過廳。我們還看到幾間子臥室，它們帶有斜向凸出的箱形窗台。走下樓梯，踩在最下方的踏步上，我們才感覺自己真正回到了一層。正是這級踏步微妙地將我們領入起居室的空間中。

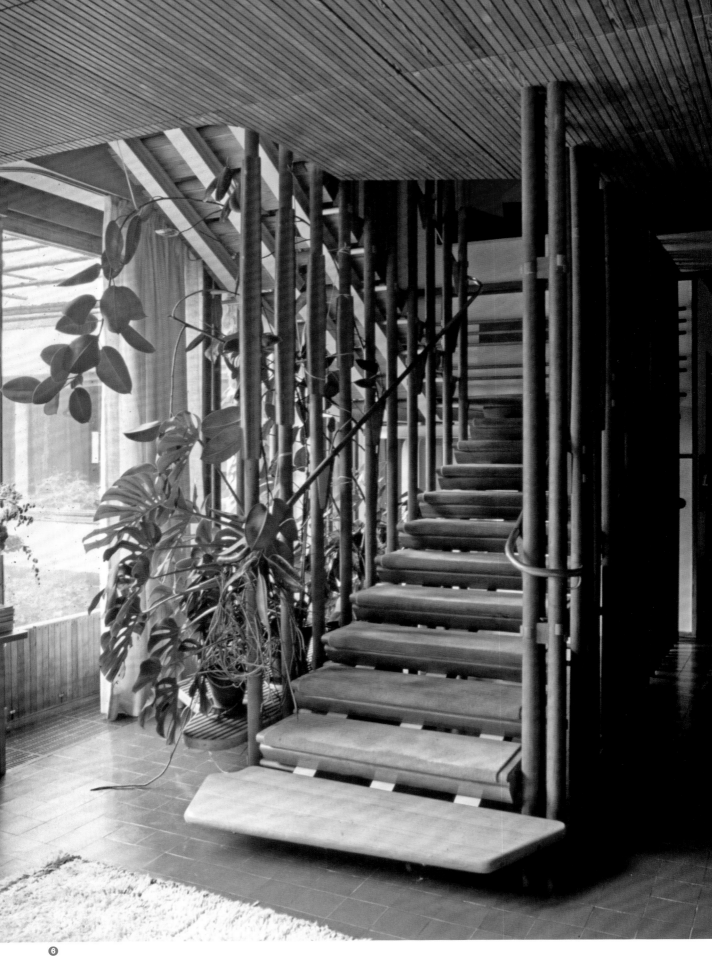

居所

瑪麗亞別墅

辛普森–李宅

Simpson-Lee House
澳洲，新南威爾士州，威爾遜山
1988–1994
格蘭・穆卡特
（Glenn Murcutt，1936–）

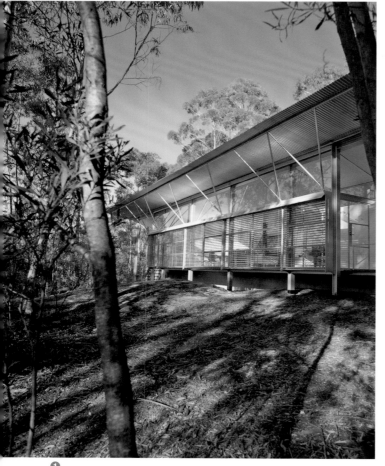

❶

　　辛普森–李宅建於一塊偏僻的基地之上，它俯瞰著藍山國家公園（Blue Mountains National Park），與周圍的自然生態環境保持著精準細膩的協調關係。這座住宅在細部和材料上都刻意保持了低調與節制，使棲居者的日常生活得以在自然中展開，又盡可能減少了人類對自然地景的影響。居住在這裡，人們能夠時刻感受到太陽的移動和四季的更迭。由此，大自然千變萬化的景象不再是人們日常生活中的背景，而是被推向了前景。

　　❶ 建築座落在山腰的一塊天然岩架上，由兩個帶有金屬覆面的結構體組成。這兩個結構體佇立在山坡上，在地勢較高的西側相對低矮、封閉，在地勢較低的東側更為高大、開敞，將山下的風光盡收眼底。❷ 這兩部分之間以一座蓄水池相隔，而位於建築東緣長長的「漫步廊」又將這兩部分連接起來。為了進入住宅內部，我們首先穿過房前輔助用的碎石台基，然後踏上一座木製的小橋——這座木橋就是漫步廊的起點。橋面隨著我們的踩踏輕微顫動，我們感到自己離開了大地的表面，懸浮在空中，左側是一路下行、伸向遠處山谷的大地，右側是倒映著岩石山坡與上方天空的寧靜水面。我們走到高懸的金屬斜屋頂那單薄的邊緣之下（這部分屋頂僅由一根單獨的、分叉的柱子加以支撐），右側是帶有金屬百葉窗的臥室玻璃牆，左

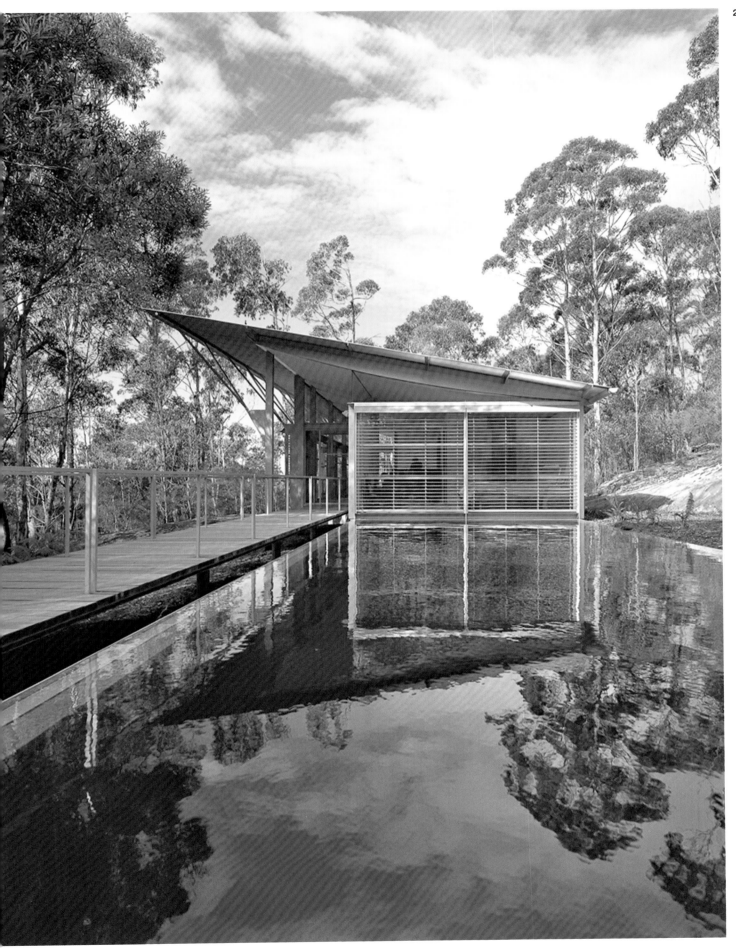

居所

辛普森－李宅

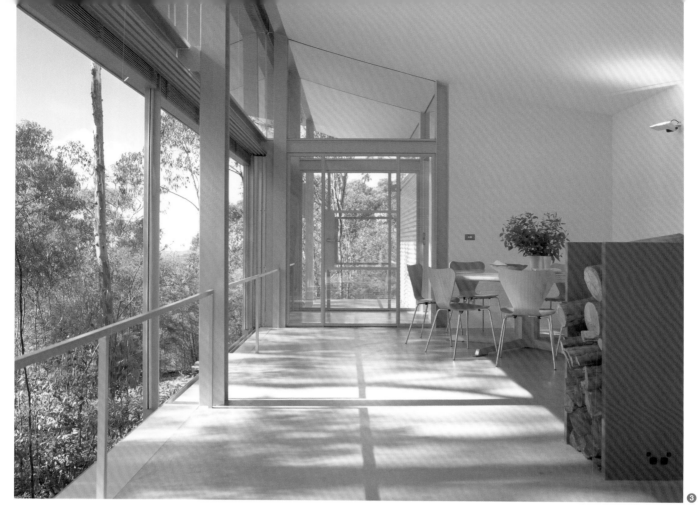

❸

側是高大的銀白色桉樹樹幹。來到主空間的邊緣，便能看出它的地板是一個架空的、懸挑在山坡上的水平面。我們從柔軟且略帶彈性的木橋踏上堅實的混凝土地板，穿過玻璃門廳的兩扇門，進入住宅內部。

❸ 房屋外部的金屬材料全部都是銀色的，而室內除玻璃外的所有表面都是白色的：地面是光滑的乳白色混凝土板，南北兩端及西側的牆體是白色石膏抹面的磚牆。由此，光線從東側的玻璃牆射入，在室內的白色表面上得到了漫射和濃縮。❹ 住宅的主空間同時容納了起居室、餐廳和廚房，它在整個東面通過通長的玻璃牆向大自然敞開。玻璃牆上設有大型鋁合金推拉門，外部裝有水平向金屬遮光百葉，頂部與一根水平向的鋼梁相接。鋼梁和屋頂之間設有直接以玻璃對接的無框高側窗。四根鋼柱（其中南端和北端的兩根分別位於入口門廳的角部）支承起推拉門頂部的橫梁和屋頂。在橫梁的高度，V形鋼管從柱子上向外斜出，以支承寬大屋頂在建築東緣的懸挑部分。天花板覆蓋了住宅的全部空間，它是一個中間微微下沉的白色石膏表面，從東側較高的玻璃牆頂端斜落在西側低矮的實牆上。廚房位於西側，它的照明來自一組向外斜出的玻璃窗。透過窗子，我們可以看到上方的岩石山坡。沿著向外伸出的窗台設有玻璃通風口，它將順著山坡向下流動的涼爽空氣引入室內。

我們在木橋上碰觸過的水平向鋼扶手沒有止步於門外，而是來到了室內，沿著高高的東側玻璃牆向前延伸，將立柱連接起來，然後穿過南端的第二間門廳，通向室外。由此，漫步廊通過鋼扶手實現了自身的連續性：從室外到室內，再從室內回到室外，最後以南端的木樓梯為終結，把我們帶回下方的地面。❺ 當東牆上的玻璃門關上時，光線從遮光百葉的縫隙穿過，在地板上投射出明暗交替的線條，整個房間便布滿了條紋狀的光影圖案。坐在房間裡，我們看到垂直的樹幹和連綿起伏的遠山被遮光百葉過濾成一道道水平帶狀的風景，而上方的天空則透過高側窗上的無框玻璃毫無阻礙地進入我們的視野——室內和室外由此被連接在一起。當玻璃門向兩側推開時（與兩端門廳的邊緣交疊），室內與室外、住宅與自然之間的邊界就完全被消除了，家居生活的空間與地景融為一體。我們感到穿堂而過的微風，嗅到桉樹的芳香，聽到琴鳥的啼囀，看到來自北方的陽光被微微波動的水面反射到天花板上。向外凝視遠山的輪廓，只覺得天花板外緣呈弧線形微微上翹，迎向上方的天空並與之交融。此外，我們還能感覺到位於背後和腳下的山坡，感覺到那塊緊靠房屋東側、從山體中冒出來的巨大岩石。岩石形成了一處堅實的前景，在

④

⑤

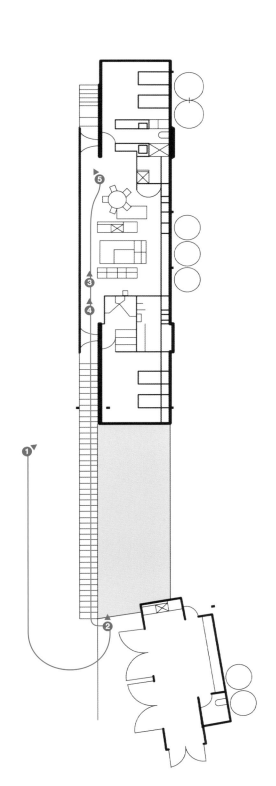

廣袤無邊的綠色森林襯托下，令我們感到自己既扎根於大地之中，又飄浮在地景之上。

　　辛普森–李宅秉承了全世界通用的古老家居傳統，將日常生活的一切都設定在建築中心的主空間裡（除了睡眠活動，它被安排在主空間南北兩端的兩間臥室中）。主空間可以被完全打開或閉合，以回應環境與氣候中最微妙的變化，讓生活在這裡的人們有能力對空間加以調節，從而在一天的時間流轉、一年的季節更替中，始終都與自然場景保持著聯繫。住宅內部的各個表面——白色或淺灰色、光滑無縫、細部極簡——使之能夠對周圍自然界中的每一個細微之處都加以框限、納入前景。在我們的體驗裡，主空間就像是處在地景中的一個精心編排的棲居場景，它將我們根植於這個場所的節奏之中，使家居生活的基調與周圍環境的基調相協調，令我們在大自然中也能感到家一般的安心。

間間質力線靜所

空時物重光寂居

式憶景所

儀記地場

房間

建築是房間的製造；是若干房間的集合。光，是那個房間的光。這個人和那個人所交流的思想，在這個房間中和那個房間中是不一樣的。一條街道是一個房間，一個通過共識形成的社區活動室。它的性格在一個個交叉路口之間變化著，因此它可以被看作是一系列的房間。[1]

——路康

今天，我比從前感受更深的是，461號牢房……已經留駐在我的心裡，變成我靈魂的祕密。今天，我比從前感受更深的是，我就像一隻把籠子吞進肚裡的小鳥。我帶著我的牢房，放在心裡，就像孕婦帶著子宮裡的胎兒。[2]

——庫爾齊奧·馬拉巴特
（Curzio Malaparte，1898–1957）

那裡有寧靜屋子，屋裡有低矮天花板
和八字形張開的窗台，孩子們爬上來
把下巴支在雙膝上
看那潮濕的雪花飄落
平靜地飛揚在黑暗、狹窄的庭院
那裡有寧靜的房間，它們訴說著生命
訴說著裝有潔淨的家傳床單的櫃子
那裡有安靜廚房，有人坐在裡面閱讀
把書抵在長麵包上
光線落在那，送來白色百葉簾的聲音
如果你閉上眼睛，你會看見
清晨在等候，不管它怎樣地匆匆
它的暖意會融進屋子裡的暖意
那每一片雪花的飄落
都是一個回家的標誌[3]

——博·卡佩蘭
（Bo Carpelan，1926–2011）

充滿記憶的房間

　　最有聚焦力和感情張力的建築體驗來自「房間」：這個空間作為一個具有鮮明特徵的、被圍合的空間「格式塔」（gestalt，心理學名詞，「完形」之意）而被體驗著。「房間」的概念通常是指家居生活中那些相對私密和封閉的空間，但是一個具有強烈整體性、集中性和單一性的大空間，例如一座複雜的、動態的、表達豐富的巴洛克教堂，也會投射出某種「房間性」（roomness）。這種房間感在各類不同的場所可以同樣令人難忘：佛羅倫斯聖馬可修道院（Convent of San Marco）中樸實無華的修士居室，在安基利軻修士（Fra Angelico，1395–1455）創作的壁畫的襯托下格外感人；麥第奇禮拜堂（Medici Chapel）的虛空感在米開朗基羅（Michelangelo，1475–1564）形而上的感傷中得到了提煉和昇華。這兩個房間中的空間都讓人感覺比自然

空間更為稠密，重力感似乎也得到了增強。身處其中，我們會感覺到自己正位於世界的最中心。

　　通過這種方式，一個房間可以使我們的心神向內集中，但同時它還可以被體驗成一種我們自己身體的「外化」，成為我們的第二層皮膚，因此一個房間能夠讓我們通向一個更寬廣的場所。舉例來說，萊特設計的由空間單元相互交織而成的動態性居住空間，既讓我們體驗到了具有保護性的圍合，又為我們提供了一種與室外空間之間的連接。

　　菲利普·強生（Philip Johnson，1906–2005）在新迦南（New Canaan）的玻璃屋（Glass House）和密斯在伊利諾州普萊諾（Plano）的範思沃斯住宅（Farnsworth House）是兩個把「房間」的概念消解到了極限的案例。這些非常精確地用玻璃圍合起來的「房間」不僅向外

部的地景環境完全敞開，而且在其內部僅通過塊狀的服務性空間加以劃分。這兩座房子看似自相矛盾地融合了幾組相互對立的體驗性類別：室外和室內、公共和私密、地景和房間。

　　現代主義追求連續的流動空間以及空間之間開放式的互通，試圖把空間轉變為一個連續體，創造出一種單元之間的流動，不再投射出任何空間性對象，從而減弱了棲居者對「房間性」的感受。

　　希格弗萊德·吉迪恩（Sigfried Giedion，1888–1968）曾經滿懷熱情地如下評論勒·柯比意作品中這種非物質性的空間流動：

　　「勒·柯比意的房子用來為自身定義的，既不是空間，也不是形式，而是從中穿過的空氣！空氣變成了一種構成要素！因此，你既不能依靠空間，也不能依靠形式，而只能依靠關係和相互滲透！這裡只有一個單體

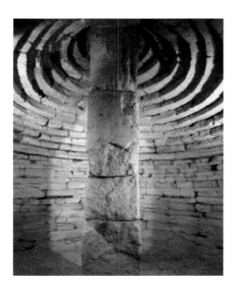

的、不可劃分的空間。室內外之間的
分隔業已坍塌。」[4]

　　然而，在那些沒有被牆體完全或
明確圍合起來的空間中，我們仍然可
以體驗到「房間性」，例如荷蘭風格
派大師格利特・瑞特維爾德（Gerrit
Rietveld，1888–1964）設計的施洛
德住宅（Schröder House）中，就充
滿了富於動感和節奏性表達的新造形
主義（Neo-Plasticism）空間。

　　或許因為，對一個房間的體驗，
意味著這個空間與主體自我感知之間
的強大結合，所以，如果我們可以從
藝術、心理分析和文學的視角來看待
這個房間，那將是不無裨益的——與
建築學相比，這三門學科更加習慣聚
焦於人的「自我」。

　　房間可以帶給人具有強烈暗示性
的邀請感，我們甚至在繪畫作品中
都能感受到這一點：喬托（Giotto，
1266–1337）所作的《向聖安妮宣告

受胎》（Annunciation to St. Anne，
約1305）中被移去一面牆以顯露
室內正在發生奇蹟的小房間，維托
雷・卡巴喬（Vittore Carpaccio，
1465–1526）在《聖烏蘇拉之夢》
（The Dream of Saint Ursula，約
1490–1495）中呈現的文藝復興式房
間，安基利軻修士描繪的《查士丁尼
執事之夢》（Dream of the Deacon
Justinian，約1438–1440）中極為簡
樸的修士居室，以及梵谷創作的《亞
爾的梵谷臥室》（Vincent's Bedroom
in Arles，1888）等，它們在情感上
都和現實中的實體空間一樣真實而令
人難忘。

　　房間與它的棲居者之間的關聯
和認同，在許多繪畫作品中都得到
了證明：安托內羅（Antonello da
Messina，約1430–1479）在《書房
中的聖傑洛姆》（St. Jerome in His
Study）中描繪了廢棄教會空間內

圖3
畫家對原型式房間的描繪。安基利軻修士，
《查士丁尼執事之夢》，約 1437–1438，
37cm × 45cm，義大利，佛羅倫斯，聖馬可
修道院博物館（Museo di San Marco）。聖馬
可修道院祭壇背壁裝飾畫中的基座附飾畫。

圖4
教會的文藝復興式房間，投射出一種不同尋常
的親密感和空間連貫性。布魯內雷斯基，帕齊
禮拜堂（The Pazzi Chapel），義大利，佛羅
倫斯，1429–1461。

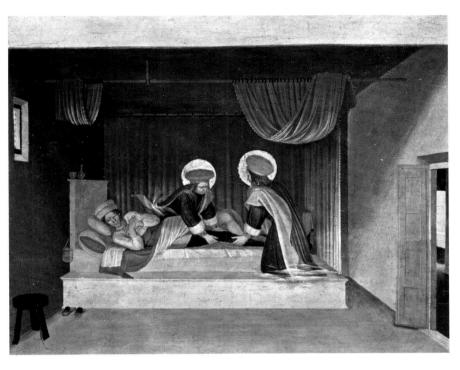

房間

一個開放式高台（或小舞台），從而限定出這位聖人的私密工作空間的範圍；威廉・哈莫修依（Vilhelm Hammershoi，1864–1916）創作於十九世紀早期的油畫中，時常描繪恬靜唯美的女性形象，她們總是坐在光線微妙、靜謐無聲的房間裡。房間與「自我」之間的相互影響在心理分析著作中也得到過討論。瑞士心理學家卡爾・榮格（Carl Jung，1875–1961）在一份有關他的夢境的記錄中，曾如下描述房間意象的歷史真實性以及它們與棲居者自己的無意識之間的關係：

「這是……一座我不認識的房子，它共有兩層。它是『我的房子』……我很清楚，這座房子代表了一種心理意象——就是説，我當時的意識狀態，加上……一些無意識的東西。客廳代表了我的意識。它呈現出有人居住的氣氛，儘管裝飾風格略顯古舊。一層代表了無意識的第一個層次。我走得越深，眼前的場景就變得越來越陌生和黑暗。在地窖裡，我發現了一些原始文化的遺留物——那就是，我內心深處的那個原始人的世界——一個幾乎不可能被意識抵達和照亮的世界。人類的原始精神狀態與動物的精神狀態只有一線之隔，這正如史前時代的山洞，在被人類佔據之前，通常都是動物的領地。」[5]

房間可以對我們的記憶產生強大影響。房間和佔用者之間會發生一種無意識的映照和交換。空間被內化為一種身體性體驗，而人的身體結構和它的基本定位系統（前與後、上與下、左與右）也被投射在房間和它的邊界上。一個令人難忘的房間會變成我的一部分，而我也把我自己的一部分留在這個房間裡。佔用者與他（她）的房間之間的一致性是如此密切，以致當我們身處他人的房間，而主人又不在

圖5
新造形主義的房間，裝有隱藏鉸鏈的窗子，形成了玻璃轉角，向室外打開。格利特·瑞特維爾德，施洛德住宅，荷蘭，烏特勒支，1924。圖為帶有瑞特維爾德設計家具的二樓起居室和餐廳。

圖6
當代的修士居室，儘管帶有面向陽台的玻璃牆，仍然投射出一種與世隔絕的私密體驗。勒·柯比意，拉圖雷特修道院（Monastery of La Tourette），法國，拉爾布雷勒縣伊弗鎮（Eveux-sur-l'Arbresle），1953–1957。

時，我們便會感到局促不安。

　　由此我回想起自己五十年來的旅行生涯——我曾經在世界各地成百上千的旅館客房中短暫棲居過。我把這些房間及其家具、顏色、氣味和光線的具體特性帶在身上，它們就像蓋在我身體中和記憶裡的印戳；而我也把身心的一部分留在了這些無名的空間裡。在普魯斯特的小說《追憶似水年華》（In Search of Lost Time）中，主人公曾經通過一種身體性的記憶來重構他的位置和身分：

　　「我的身子麻木得無法動彈，只能根據疲勞的情狀來確定四肢的位置，從而推算出牆的方位、家具的地點，進一步了解房屋的結構，說出這皮囊安息處的名稱。軀殼的記憶，兩肋、膝蓋和肩膀的記憶，走馬燈似地在我眼前呈現出一連串我曾經居住過的房間。肉眼看不見的四壁，隨著想像中不同房間的形狀，在我的周圍變換著位置，像漩渦一樣，在黑暗中轉動不止……我的身體卻搶先回憶起每個房裡的床是什麼式樣，門是在哪個方向，窗戶的採光情況如何，門外有沒有過道，以及我入睡時和醒來時都在想些什麼。」[6]（譯註：譯文參見《追憶似水年華》第一卷，李恆基、徐繼曾譯，1989。）

　　對房間的描繪也可以用來展示其佔用者的性格和行為。瑪麗蓮·錢德勒（Marilyn R. Chandler）曾寫道：「在美國作家對個人所棲居的結構進行的描繪中，這一結構通常與棲居者的心理和精神生活結構之間具有直接關係或相似之處，並構成了對特定價值觀的具體表現。」[7]詩人里爾克在他的小說中把主人公對一座房子的碎片化記憶描繪為若干房間的匯集，這些房間通過記憶形成了一種若干分離式實體的集合：

　　「那以後，我再也沒有見過那座

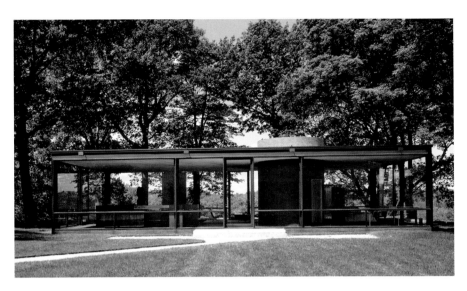

引人注目的房子。它算不上一座完整
的建築物，它在我心裡已經四分五
裂：這裡一個房間，那裡一個房間，
中間有一段過道，可過道並沒有把兩
個房間連接起來，而是作為一個碎片
將它自己封存起來。它就以這樣的方
式散布在我的心裡——不僅有房間，
還有那座莊重感十足的、向下延伸的
大樓梯和其他幾座窄窄的螺旋梯。人
走在小樓梯的昏暗中，就像血液流淌
在血管中……這一切仍然在我體內，
它將永駐我心。就好比一張這座房子
的照片，從一個無限高的地方墜入我
的體內，在我的心底摔成碎片。」[8]

　　然而，雖然我們的頭腦可以有意
識或無意識地將房間碎片化，並重組
成奇奇怪怪的結構體，建築師卻通常
是出於一個明確的目的而把若干房間
組合成一座總體式的建築。房間可以
有許多種組織方式：集中式、線性
式、放射狀、簇群式、網格狀模式

等，這些模式可以橫向鋪開，也可以
豎向疊加。若干房間的集合體會逐級
發展成為若干體驗性的實體：住宅、
樓房、村莊、鄉鎮、城市。只要我們
把每一個實體與自己關聯起來，一個
房間集合體在等級上和功能上的分類
方式，便構成了一種更高等級的「房
間性」。阿爾多·凡·艾克把房子和
城市的概念融合在一起，認為這兩種
建造尺度，應當在一個具有豐富體驗
性的結構體之中並存和相互影響。
「樹就是葉，葉就是樹——房子就
是城市，城市就是房子……一座城市
不能算是城市，除非它同時還是一個
巨大的房子——一座房子能算得上
是房子，是因為它同時也是一個小小
的城市。」[9]

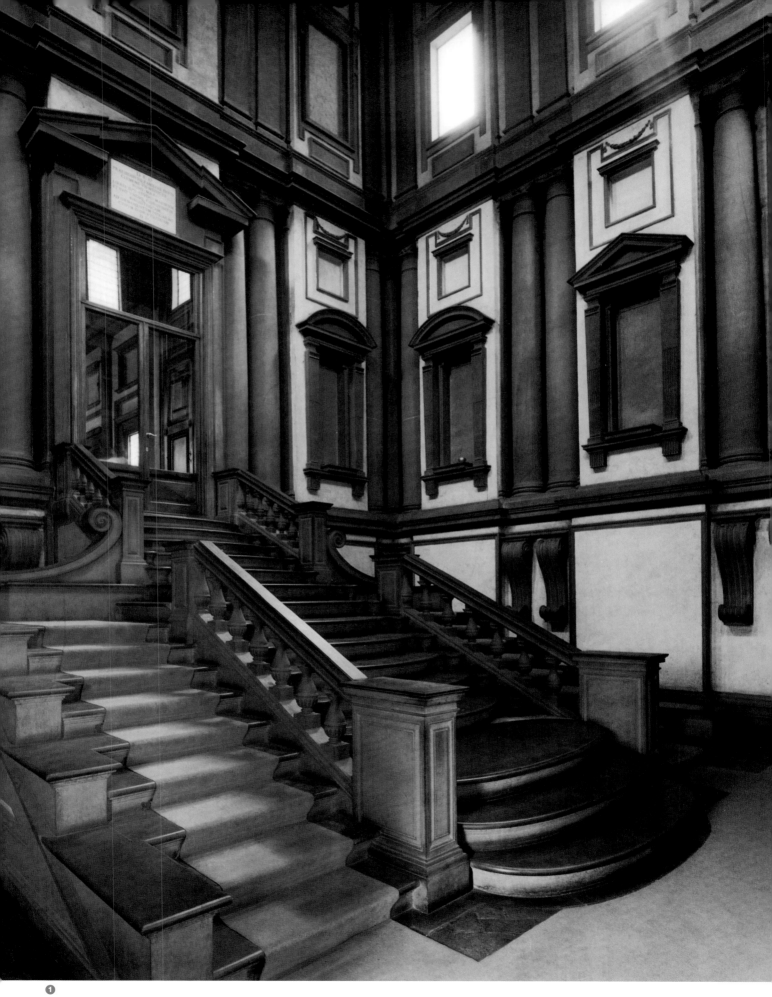

羅倫佐圖書館

Laurentian Library
義大利，佛羅倫斯
1519–1559
米開朗基羅
（Michelangelo，1475–1564）

羅倫佐圖書館內存有麥第奇家族收藏的古代希臘語和拉丁語手抄本，它是作為聖羅倫佐修道院（San Lorenzo，教堂由布魯內雷斯基設計）的一項翻新和加建工程而建造的。在圖書館的閱覽室中，米開朗基羅塑造的空間向這些珍貴的藏書以及它們所代表的人類成就致以敬意，為讀者與書籍之間建立起了親密關係。作為對比，建築師在前廳中締造了一個飽含感情的空間，它同時對觀者的生理和心理產生了強大的吸引力，成功地體現了建築對文化理想加以闡述的能力。

羅倫佐圖書館長長的東牆在正方形迴廊和花園的對面就可以看到，它築於修道院迴廊的屋頂上。不過，圖書館的入口位於迴廊的內部。爬到迴廊的二層，沿著環繞花園的柱廊向前走，我們面前出現了一扇小小的雙開門，它通往圖書館的前廳——史上最美、最打動人心的建造空間之一。我們沿著前廳的右側進入這個正方形空間，它高達 15 公尺，邊長為 10 公尺，光源來自東、西、北三面牆上緊鄰天花板的高窗。❶ 在左側不設窗子的南牆上，一座極富雕塑感的巨大樓梯從架高的門道裡伸出，如流水般傾瀉而下，幾乎溢滿了整個房間。

我們繞著這座引人注目的樓梯細細觀察。它高達 3 公尺，遠遠位於我們的頭頂之上，同時向兩邊伸展到 6.5 公尺的寬度，只在環繞房間邊緣的位置留出了 1.75 公尺寬的狹窄地面空間。樓梯以塞茵那石（pietra serena，一種當地產的灰綠色石材）製成，梯級的踏面全部經過了拋光，而欄杆、扶手和梯級的踢面則採用了柔和的啞光表面。樓梯的梯級分為左、中、右三部分，兩側是較小的、平面呈矩形並略微收窄的樓梯，中間是一座較大的、梯級呈弧形向前鼓出的樓梯。中間的弧形樓梯像小橋一般從地面躍起，通往樓梯頂部的那扇門。在樓梯高度的三分之二處，即梯級與我們視線等高的位置，兩邊的矩形樓梯在樓梯平台處收住。在平台邊緣，捲曲的三角形裝飾板將兩側的矩形樓梯與主樓梯融合在一起。這個由三段樓梯組成的主塊體穩固地佇立在紅褐色的陶磚地面上。

❷ 上樓前，我們先被前廳的牆面吸引，它由光滑的白粉牆和塞茵那石製成的建築元素與裝飾線腳組成。牆面分為上、中、下三部分：最下面是扁平的基座（我們剛才就是穿過基座進來的），其高度與樓梯頂部門道的門檻對齊；中部是由成對的圓柱和牆面組成的區域，它始於樓梯頂部的高度，直抵頂樓下方；最上面是由成對的扁平壁柱和帶窗牆面組成的頂樓部分。從地面到大面積中段牆體上沿之間的高度為 10 公尺，因此房間靠下三分之二的部分形成了一個完美立方體。儘管有著完美的幾何關係，這個

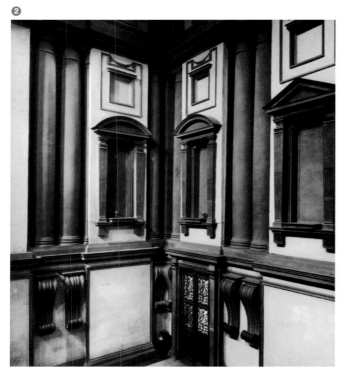

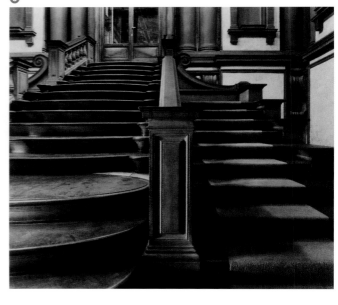

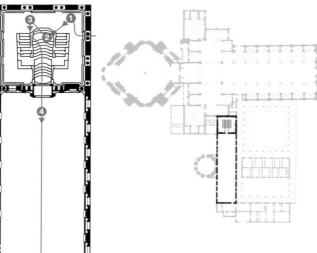

房間卻絲毫沒有讓人感到靜態與穩定，甚至可説恰恰相反。牆體中段對我們產生的吸引力最為強烈，因為它將通常的牆柱關係進行反轉：圓形石柱嵌入深深的凹龕，而圓柱之間平展的粉牆卻向前凸出於空間之中。粉牆的兩側還嵌有扁平的石質壁柱，讓人覺得好像是牆在承受重量，而非柱子。這種感覺在我們視線所及的每一處細部上都得到了增強：從掏空的牆角到壓低的基座，再到建築元素的造型轉化。在四周和上方不斷凸出和凹進的牆面與圓柱之間形成了一種動態的節奏感，它為房間注入了可觸知的張力與壓力。這股撲面而來的力度將我們向後方的樓梯推去。

❸ 轉身走向中間的弧形樓梯，我們即刻感受到，這些以不規則節奏呈現在眼前的梯級含蓄而堅決地抗拒著我們上行的意圖。樓梯平台的角部嵌著小塊的白色大理石，從而把平台變成了一座小島，每級踏步兩端捲起的小浪花、踏步的外凸曲線以及帶有反光的拋光表面結合在一起，看上去如瀑布般洶湧，咄咄逼人地想要將我們推回樓梯下方。我們來到樓梯頂部的大門，石質門框上飾有密密的線腳，將它周圍的牆面全部吞噬。門上的三角楣呈斷裂狀，像是被來自上方的壓力折斷了。體驗過前廳中牆面的躁動不安並克服了樓梯的強烈抗拒之後，我們現在才能更加深刻地體會到閱覽室中的物品所具有的價值。

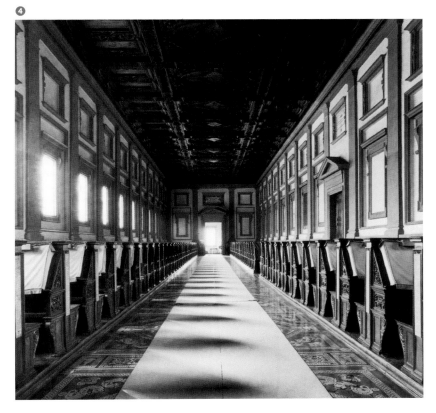

❹ 從前廳到閱覽室的這種變化是戲劇性的：身後的前廳具有高密度的垂直感，而眼前的閱覽室卻在水平向無限延伸。這是一個 46 公尺長、10 公尺寬、8.5 公尺高的房間，從一端到另一端沿著房間的兩側布滿了 1.5 公尺高的閱讀桌。桌子設在離地 15 公分高的木台上，全部朝南排列。木雕天花板上的圖案，是由橫梁組成的矩形網格與其中的橢圓形嵌套而成，水磨石地面上的圖案與之遙相呼應。橫梁與側牆和端牆上的壁柱一一對齊。東西兩側長長的牆面上設有淺淺的石質壁柱，壁柱的中心間距為 3 公尺，壁柱之間的粉牆內嵌有窗子。❺ 每一跨壁柱之間設有三排類似於教堂靠背長凳座席的大尺寸木質閱讀桌，桌子的間距為 1 公尺。在幾個世紀前，所有那些又沉又厚、皮面裝訂的大型手抄本都攤在斜置的桌面上（下方設有書托），每張桌子上可以放三四本。屈膝滑進這個逼仄的木質空間中，我們將雙腳放在溫暖的架高木地板上，膝蓋藏在面前斜置的桌面之下，巨大的書頁充滿了視野。閱覽室將我們帶入了一種與書籍最為親密的關係之中，讓我們懂得只有真正地卑躬屈膝才能進入知識的聖殿。俯身端詳這些寬大的書頁，我們感受到了古代抄寫員在謄寫文字和裝飾書稿的過程中所展現的精湛工藝和傾注的無價心血。此後，方才正式開啟自己的閱讀之旅。

法國國家圖書館

Bibliothèque Nationale de France
法國，巴黎
1858–1868
亨利·拉布魯斯特
（Henri Labrouste，1801–1875）

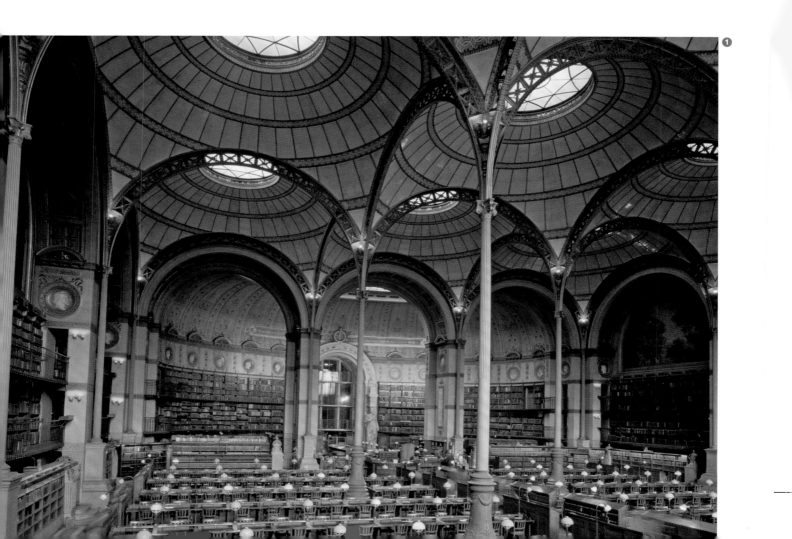

❶

法國國家圖書館，其前身為「皇家圖書館」（Imperial Library），位於馬薩林宮（Palais Mazarin）原有的磚石牆內。其主閱覽室的設計別具一格，形成了一個大世界中的小世界，為書籍的貯存和讀者的閱覽提供了理想的環境。在這裡，我們被四周的高牆保護著，手中的書被金色的陽光所照亮，彷彿處在自然界中某個寂靜的森林角落。

❶ 穿過門廳，我們沿著國家圖書館的中軸線走向主閱覽室。這是一個邊長為 31.5 公尺的巨大正方形房間，四面牆上都布滿了三層高的書架，書架嵌在厚厚的磚石牆體之中，牆體上設有鑄鐵的取書走道。房間中最引人注目的是上方的九個球形圓頂，每個圓頂中心都設有圓孔和天窗。在使用閱覽室之前，我們必須先向工作人員索取書籍。由於法國國家圖書館是非流通性的研究型圖書館，因此借閱的書籍需要由專人從書庫為我們送過來。

在與入口相對的閱覽室盡端，圍合式的磚石牆體呈曲面向外鼓出。這個位於圓頂區域後方的曲面空間被房間裡最大的採光天窗照得格外明亮。天窗下是一扇裝有玻璃的圓拱大門，門後是光線明亮的書庫。書庫中，書架位於兩側，中間是高高的線形大廳，大廳與圓拱門處在同一條軸線上。❷ 中央大廳的兩側是四層不帶裝飾的、骨骼般精

簡的鑄鐵結構框架，框架內設有書架。每層的鑄鐵格柵和玻璃地面使來自上方屋頂天窗的光線可以一路下行，照亮最下方的樓層。

我們拿到了書，在長長的木桌前坐下，目光卻不斷被上方的拱頂所吸引。❸ 閱覽室被分為九個同樣大小的、邊長為 10.5 公尺的正方形空間，以十六根高 10.5 公尺的纖細鑄鐵圓柱加以分隔。❹ 從每根柱子的頂端躍起四個採用鉚釘聯結的鍛鐵桁架拱，桁架拱共同托起了九個拱起的帆形圓頂，圓頂頂部距地高度超過 18 公尺。每個圓頂的內殼都由瓣狀的、帶著淡淡粉灰色的陶土鑲板組成，上面帶有環狀的細瓷裝飾帶。陶土鑲板向上升至直徑 4 公尺的大型中心圓孔（相當於羅馬萬神殿圓孔直徑的一半），圓孔裡裝有以三角形磨砂玻璃組成的採光天窗。

坐在閱覽室厚厚的磚石圍合體之中，外部城市街道的喧囂與紛擾都遠離我們而去，視線高度上唯一能穿越圍護牆而獲得的景象，就是玻璃拱門後方光線明亮的書庫。這個布滿鐵製書架的、機械感強烈的容器是十九世紀工業化建造的直接產物，它暗示出圖書館的建造年代；閱覽室則通過磚石建造和鐵藝的混合，以及圓頂和圓柱等古典主義元素的引用，體現出了古老文明和現代技術的相互滲透。

閱覽室中央的四根鑄鐵柱子佇立在圓柱形的鑄鐵基座

房間

法國國家圖書館

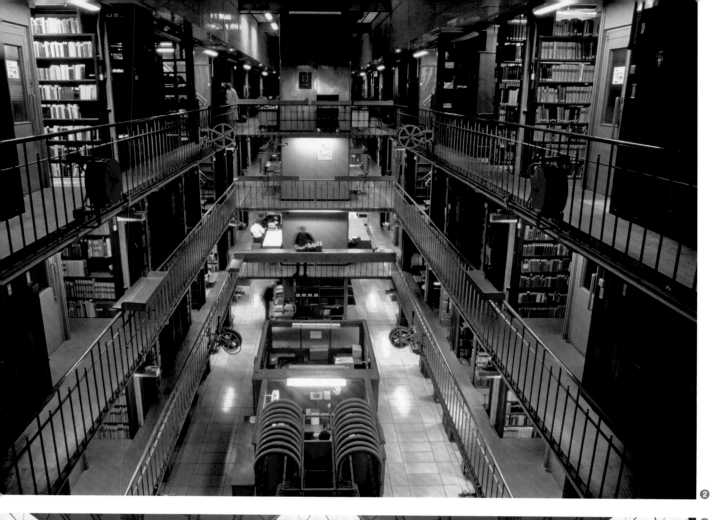

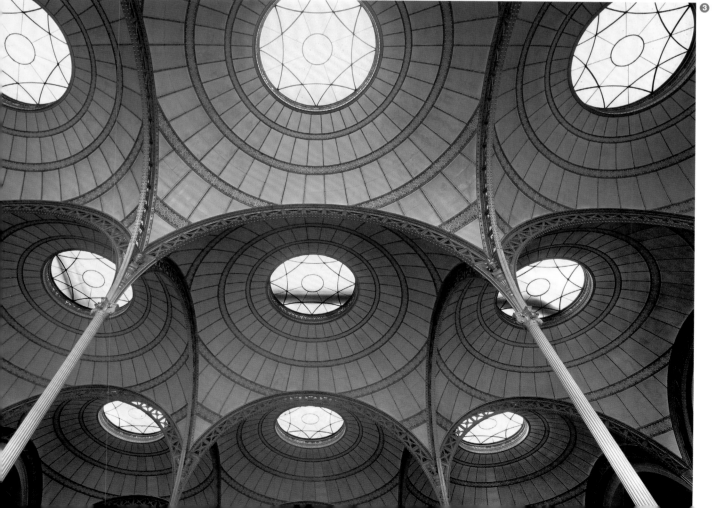

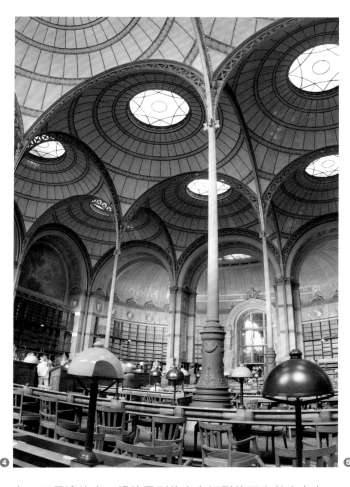

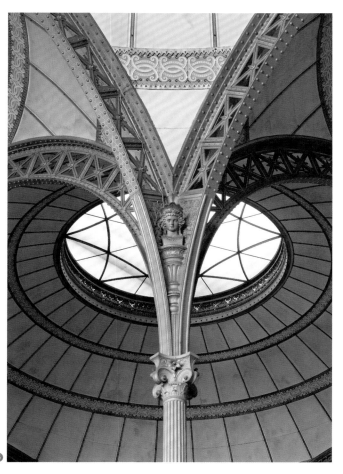

上，而周邊的十二根柱子則佇立在矩形的石砌基座之上。
可以看出，所有的柱子以及它們所承托的圓頂結構都與周
圍的牆體相脫離。嵌在閱覽室圍護牆中的圓拱形大凹口，
其上半部分繪滿了森林和田野的風景畫，讓我們產生了身
處室外的錯覺。不僅如此，柱子和陶板圓頂那纖細羸弱的
性格，加上從大圓孔灑進房間的陽光，都讓這種感覺越發
強烈：我們彷彿與頭頂上方的天空直接相連，與外面的世
界之間只隔著一層最為輕薄的殼體。

　　圓頂的結構體真是令人著迷。我們忍不住抬頭仰望，
以目光勾勒出薄薄的陶瓷表皮上的放射狀拼縫圖案，以及
一條條水平向的、繪有交錯式半圓形紋樣的細瓷裝飾帶。
我們目不轉睛地望著鍛鐵桁架上那些像鏤空花邊一樣的細
工裝飾，看到桁架的兩側和底面以密密麻麻的圓形鉚釘排
列出點狀的線型節奏，進而注意到每個桿件的中心交叉
點，以一個鍛鐵製成的小星形得到了強調。❺ 然而，真
正使圓頂的塊體重量感消失不見的，是那些看似不足以支
承陶瓷內殼那巨大荷載的修長鑄鐵柱子。在我們對這個房
間的體驗中，圓頂高高隆起，就像被風鼓起的遮陽篷或
船帆（正如「帆形圓頂」這個名字所示），達到了與向
下傳遞的重量同樣強大的力度。正如肯尼斯‧富蘭普頓
（Kenneth Frampton，1930–）所言，「閱覽室的形象似

乎搖擺不定，時而讓人感到透過獨立式柱子所實現的對地
心引力的超然戰勝，時而令人想起一個臨時加上蓋頂的戶
外空間」。[1]

美式酒吧

（克恩頓酒吧）

American Bar (Kärntner Bar)
奧地利，維也納
1908
阿道夫・魯斯
（Adolf Loos，1870–1933）

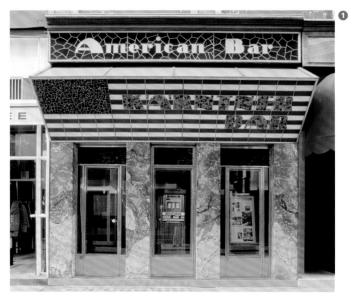

　　克恩頓酒吧（Kärntner Bar），又名「美式酒吧」（American Bar），建於維也納克恩頓大街一座原有建築物的內部。它全然現代的框架內充滿了對古典主義形式的含蓄暗指，由此彰顯出了材料的巨大力量：通過仔細挑選和精心配置的材料，建築師可以對一個非常樸素的空間進行擴展，使其成為一個體驗稠密、層次豐富的房間。

　　❶ 克恩頓酒吧的沿街立面混合了古典主義、歐洲風格和美國新大陸風格（New World of America），設計新穎大膽。緊鄰人行道的是四根巨大的以希臘斯基羅斯島（Skyros）大理石為材料的矩形立柱，上面沒有任何裝飾，柱子之間設有三扇帶銅框的玻璃門。方柱托起一塊碩大的矩形招牌，招牌向下傾斜，下半部分用紅、白、藍三色的鑲嵌玻璃磚，拼出了抽象的美國國旗圖案，並標上了這家酒吧的名稱。打開立面中央狹窄的玻璃門，我們踏入一間進深較淺的門廳。掀開一掛厚厚的天鵝絨簾子，我們便來到了酒吧內部。

　　❷ 酒吧空間極小，內部僅有 3.5 公尺寬、5 公尺長、3.5 公尺高。我們對這個房間的第一印象來自下方緊密壓縮的有限空間，以及上方向外打開的無限空間所形成的奇異組合。❸ 房間裡設有兩圈包著深色皮革的長條軟座，軟座的背後用厚厚的深色桃花心木板密實地圍合起

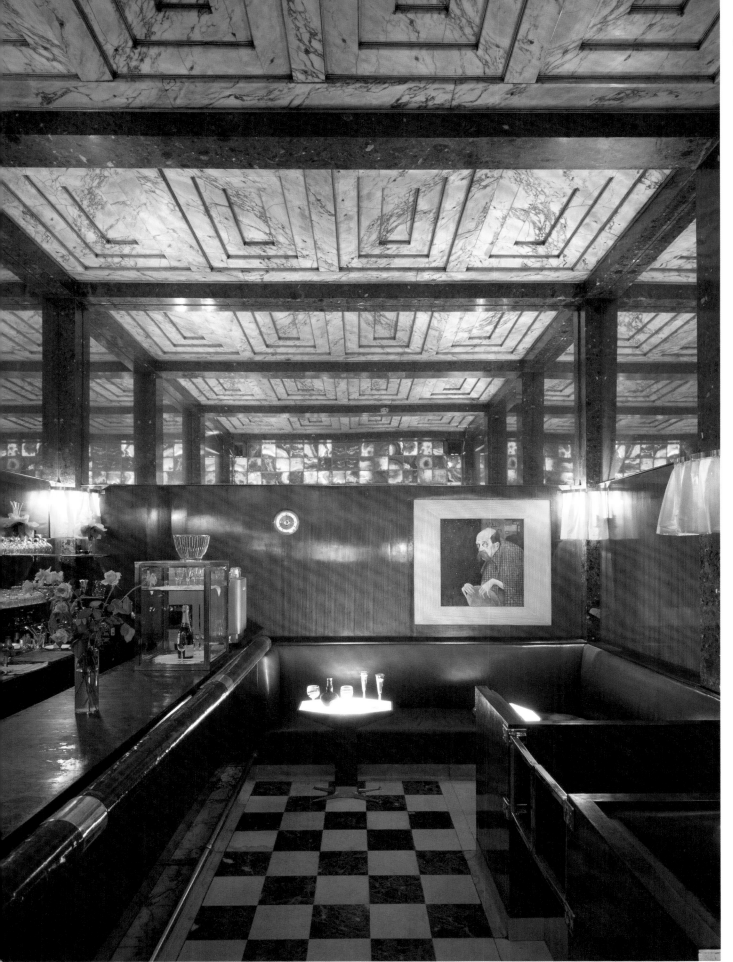

❷

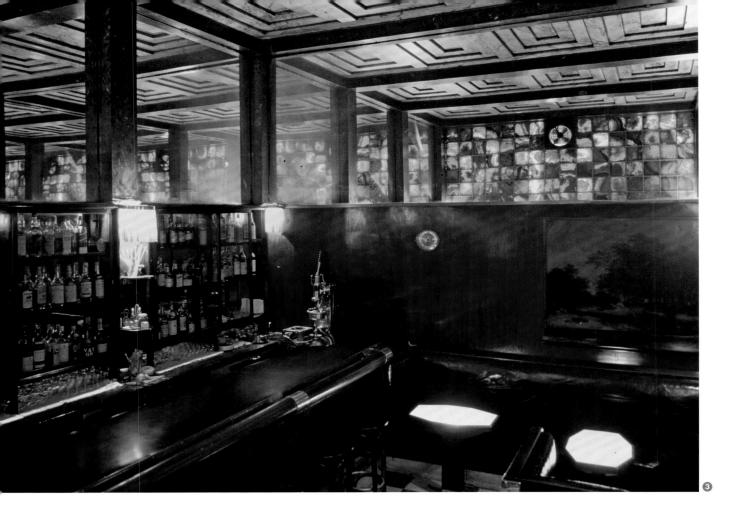
❸

來。坐在軟座上，我們發現軟座靠背的頂部形成了一條貫通整個房間的水平線，這條線正好位於桃花心木吧台的台面之下。厚重的圓柱形桃花心木圍欄，以黃銅質的桿件和套筒固定在吧台前方，為我們提供了一個可以倚靠的、光滑的弧形表面。

在房間兩側，四根經過拋光的綠色斑紋大理石矩形壁柱佇立在地面上，它們從軟座和吧台的背後冒出來，沿著牆面一路上行，直抵天花板。這四根壁柱與橫貫天花板的同款大理石橫梁相接，並支承起後者。垂直向的壁柱和水平向的橫梁共同形成了一個籠子般的框架，對空間做出了限定並加以結構化。

位於房間右側和後牆的軟座，其上方綠色大理石壁柱之間的牆面，覆以大張經過拋光的桃花心木護牆板，護牆板上端的邊線與門頂齊平，位於我們站立時的視線高度之上。玻璃酒櫃設在吧台後面大理石壁柱之間的牆上，高度與桃花心木護牆板一致。桃花心木護牆板和玻璃酒櫃的上方是整片式的大鏡子，它位於側牆和後牆上綠色大理石壁柱與橫梁之間。❹ 轉身回望，入口上方的牆面在與鏡子對應的上半部分，鋪滿了薄薄的正方形半透明縞瑪瑙（onyx）石板。石板組成了正方形網格，為酒吧內部提供了唯一的天然照明，並在房間後牆的大鏡子裡得到反

射。剛進酒吧時，我們看到的溫暖金色光芒便來源於此。

房間的人工照明來自八盞壁燈——四盞沿牆而設的半圓形壁燈和四盞設在角落的四分之一圓壁燈。它們安裝在綠色大理石壁柱上，高度與桃花心木護牆板以及玻璃酒櫃的頂部齊平，剛好位於鏡子下方。壁燈頂部是一根拋光的銅箍，銅箍上垂掛著赭石色的織物。溫暖的光線反射在吧台圍欄的拋光黃銅套筒上，也反射在三張小桌子的拋光銅邊和桌腿上。酒桌很矮，被長條軟座包圍著，桌面呈八邊形，近似橢圓，由半透明的玻璃製成。

在軟座和吧台之間，房間中央的狹長地面以黑色和白色大理石鋪成了棋盤式的網格圖案，十分醒目。❺ 然而房間中更引人注目的始終是上方那片令人驚嘆的石質天花板。以綠色大理石橫梁為隔斷的三跨天花板中，每一跨內都填滿了四塊由蜜黃色大理石組成的凹格式鑲板。三跨矩形天花板朝向房間短邊排列，而矩形凹格式鑲板則朝向房間長邊排列，這種布局方式為觀者帶來了均衡而恬靜的視覺感受。凹格中的大理石經過打磨而散發出暗啞的光澤。細看之下，我們發現凹格中的大理石逐級向上退縮，其紋理在凹格的階梯式接縫處依然是連續的——這表明每塊凹格式鑲板中的大理石都是從同一塊原料中切割出來的。在每層凹格內角處的暗影中，我們看見了閃動的光線，它來

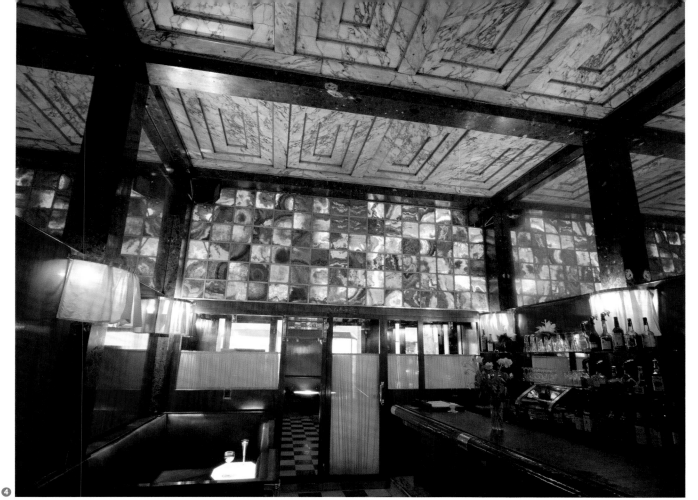

④

自連接一塊塊大理石的細銅條所發出的反光。

　　縞瑪瑙高側窗發出的天然光線和電燈發出的溫暖明亮光線，這二者在室內的各個表面得到了反射：黃銅的鑲邊上、拋光的桃花心木護牆板上，以及鑲嵌於深綠色大理石樑柱框架內大理石天花板的金色凹格上。之所以將巨大的鏡子置於視線高度之上，一方面是為了避免酒吧裡的客人被反射光線晃到眼睛，另一方面是為了通過無限的雙向反射將房間上方的部分向外打開。由此，空間在視覺上實現了擴展，大理石框架在數量上成倍地增加，凹格式天花板也在三個方向得到了無限延伸，宛如一個碩大無邊的天棚庇護著我們。然而，身處這個光線幽暗、以木包裹的小房間內，蜷曲在覆以木隔板的大型長條軟座中，享受那柔軟的皮革，除了坐在對面的朋友，我們看不到其他任何人，也看不見外面的城市。我們與同伴進行親密的談話，備感舒適和安逸。在克恩頓酒吧，身體上的親密和視覺上的開闊，這兩種通常被認為相互排斥的體驗，得到了不可思議的融合。我們的體驗證明了這二者的融合不僅有可能發生，而且相得益彰，渾然天成。

⑤

施洛德住宅

Schröder House
荷蘭，烏特勒支
1923–1924
格利特・瑞特維爾德
（Gerrit Rietveld，1888–1964）

❶

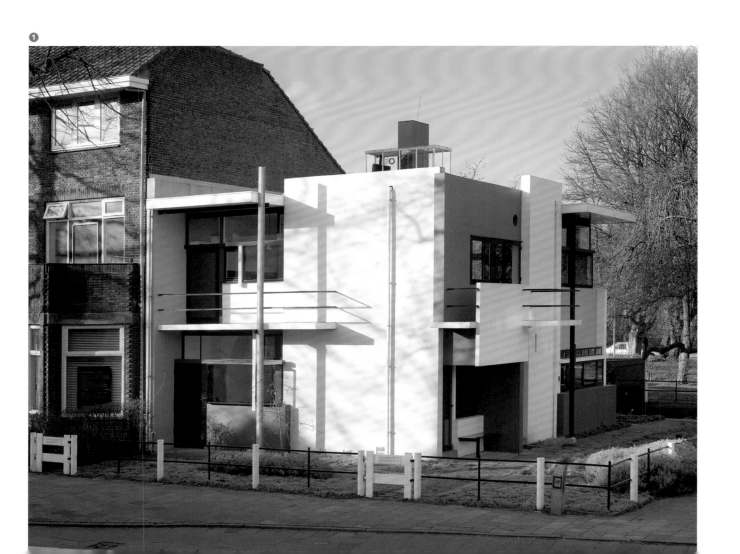

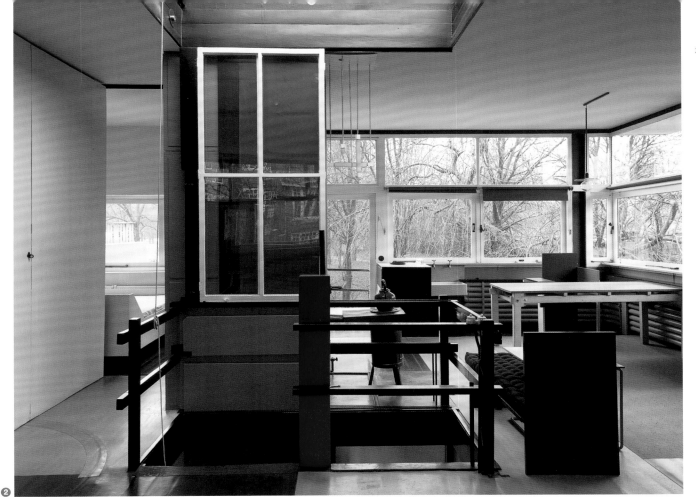

施洛德住宅位於荷蘭烏特勒支，是瑞特維爾德為一位遺孀及其三個子女建造的私宅。儘管它的設計方案樸實無華，但在「房間」這一概念的現代化演變過程中，這座住宅絕對是最偉大的建築試驗之一。在位於宅邸二層的起居空間中，建築師遵從於傳統做法，把日常起居活動歸攏在一個大空間中。但為了實現這一點，瑞特維爾德採取的方式卻出人意料：一方面反映出了將室內外空間加以融合的心願，另一方面體現了將空間性、結構性和材料性的傳統界限加以消解的意圖。

施洛德住宅的基地位於一列傳統磚牆排屋的盡端，三個立面面向的景觀曾經都是城市邊緣的開闊地景。❶ 初次從外面看到這座房子，我們便感到十分驚訝：它的外立面上沒有設置任何類似承重牆的構件，只有各種塊體之間充滿動態和造型感的組合，而且這些塊體不帶有任何確鑿的物質性。我們看到的是一系列水平和垂直的、抹灰的矩形平面，它們呈現出白色和深淺不同的灰色，鬆散地組合在一起。平面之間相互複疊，又擦身而過。黑色、紅色、黃色的彩色線條交織其中，其功能讓人難以捉摸：它們似乎是純雕塑性的視覺加強符號——這座房子中具有高度塑性的組成部分。

入口大門位於東側。從這裡看，房子的塊體正好擋住了其後方原有的排屋。我們走到一片單薄的懸挑式白色混凝土板下面，穿過一扇黑色的實木門，進入門廳。門廳很小，在它的斜對面設有幾級台階。走上台階，我們來到樓梯的轉彎平台。在平台的牆上，我們看到了一部電話機和一組電路保險絲，它們安裝在兩個方盒子的面板上，面板為大理石材質——這是這座房子中少見的未施粉刷的材料之一。螺旋梯嵌在矩形的樓梯間內，以一根紅色的正方形立柱為軸。沿著狹窄的黑色踏步上行，我們便來到了施洛德住宅最主要的房間之中。起居室佔據了二層的全部空間，它的三面向外敞開，光線在其間肆意流動，使人們幾乎看不清這個房間的邊界。❷ 在頭頂上方正對著螺旋梯的位置，我們看到了一扇和樓板開口同樣大小的天窗。天窗使樓梯的垂直軸線得以向上延伸，同時也把自然光線引入房間的中心。

❸ 接下來吸引我們注意力的是房間的地面。它被打散成色彩各異的平面，由漆成紅色、灰色、白色和黑色的木地板組成。這些平面相互鎖扣，形成複雜的圖案——正是地面圖案將垂直的建築元素和內置的櫥櫃牢牢固定下來，同時把空間聚合為一個單一塊體。繼而我們注意到了天花板：它是一個連續平整的白色平面，與地面形成了鮮明對比，上面僅有一些為移動式牆體設置的紅色或黑色細

軌。移動式牆體用來分隔空間以滿足隱私需要。地面和天花板之間僅以少量幾個元素和表面加以連接，它們被處理成一系列飄浮的彩色平面，富於動態地盤旋上升，它們是外掛式的櫥櫃和玻璃櫃，或是幾扇門，門後隱藏著不易被發現的服務性空間。嵌入式家具看起來也像是浮在空中的彩色平面和塊體，它們的垂直面和水平面相互鎖扣複疊，於轉角和邊緣處形成富有動感的組合。❹ 壁爐爐床上方是漆成明亮藍色的排煙道，它被採光天窗射入的陽光自上而下地照亮，好像穿透了天花板，直衝雲霄。在藍色表面的前方，我們看到了一個饒有趣味的燈具。它懸掛在天花板上，由三支半透明的圓柱形玻璃管組成，其中一支是垂直的，另外兩支則水平橫臥。三支玻璃管彼此擦身而過，近在咫尺卻留有餘地，形成了一個三維的、橫豎錯開的十字形，分別指向上、下以及東、南、西、北四個方向。與燈具的設計相仿，樓梯開口的欄杆也被處理成黑色的線型窄面：兩根水平向的欄杆和一根垂直向的欄杆並沒有在轉角處發生對撞，相交於一點，而是擦身而過，只以彼此的側面相互貼合。

　　我們的注意力被不斷引向房間四周的表面，目光聚焦於向各個方向敞開的巨大門窗，門框和窗框的黑、白、紅三色線條形成了動態的不規則組合。我們經由大門通往室

外露台，露台分別設置在建築的東、南、北三個外立面上。懸挑的露台就像是懸空的水平面，站在這裡，我們也獲得了同樣的懸浮感。然而，整個房間中最令人驚嘆的地方其實是灑滿陽光、完全透明的東北角。❺ 我們看到連續的水平向高窗緊貼著天花板的底部繞過轉角，從而得到了天花板從室內向室外飄移的錯覺。高窗下方是另一組繞過轉角的水平向窗子，其底部設有一條薄薄的黃色窗台。柱子，作為房間這個部位唯一可見的承重構件，並沒有設在轉角上，而是稍微向西偏移。這一精妙設計造就了僅由兩個玻璃面相接而成的透明轉角。當我們推開下方的窗子（鉸鏈設在外邊），任它們向外蕩去，高高懸挑在草地上方的白色窗框，便構成房子外部浮動的面與線的一部分。如果我們再推開柱子旁邊較小的窗子，房間的整個角落便完全向室外敞開了。

　　在這個不同尋常的房間中，通過一系列連續的非結構性連接和節點的隱藏，我們能夠感受到重力已被有效地消除。我們還看到，材料本身個性化的色調和肌理，也被色彩強烈、具有統一性的表面所覆蓋，由此它們才能共同組成貌似失去重量感的三維體。我們還在這裡體驗到了室內外空間相互滲透的方式：二者通過水平面和垂直面的飄浮、扭轉與疊加而交織在一起。與傳統住宅相比，輕盈、

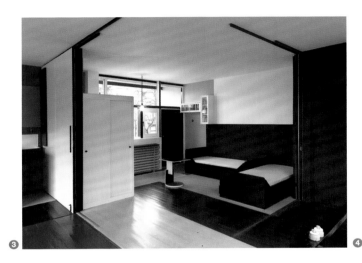

通透的平面大大削弱了房間中的圍合感，它們建立起了複疊的模糊邊界，由此為我們帶來了獨特的棲居體驗：施洛德住宅的這個房間，以線與面——懸掛在靜與動、內與外、地與天之間——塑造而成。

房間

施洛德住宅

美國莊臣總部

Johnson Wax Building
美國，威斯康辛州，拉辛
1936–1938
法蘭克・洛伊・萊特
（Frank Lloyd Wright，1867–1959）

❶

美國莊臣總部是萊特為專營家居清潔用品的莊臣公司（S.C. Johnson & Son, Inc.）設計建造的辦公大樓，至今仍為該公司使用。大樓的內部空間幾乎完全被位於中央的「大工作室」佔據。舒適的辦公環境讓每天在此上班的員工能夠充分發揮創造力與想像力，這讓莊臣公司長期以來一直是美國員工留職率最高的公司之一。這是現代建築中最偉大的空間之一，它富有新意地運用了光線、結構和材料，成功地營造出一個大世界中的小世界。

初見美國莊臣總部，我們獲得的總體印象是一個水平向分層、轉角呈圓弧形的低矮矩形磚砌塊體。它正對著四個基本方向，北面是「科研塔」（加建於 1949），它在外牆低矮的停車場中升起；南面是辦公大樓的主體，由兩層水平向的磚牆（下面較矮小，上面較高大）組成，兩層磚牆的頂部均設有通長的水平向玻璃窗。南北兩座大樓之間由低矮的過街樓連接，過街樓由四根造型獨特的柱子支承。這些混凝土圓柱自下而上逐漸變粗，然後逐級向外擴展，最後在頂部托起一個略微呈倒錐形的巨大圓盤——這一造型奇特的結構貫穿於整座建築之中。❶ 入口門廊的柱子僅有 2.6 公尺高。進入大樓前，我們在這裡仔細地觀察了立柱的形狀，也通過手指感受到了它表面的材質。

❷ 穿過玻璃大門，我們來到門廳。經過剛才刻意壓低的入口門廊之後，空間在此處變得豁然開朗，柱子陡然升至 9.5 公尺的高度。與入口門廊不同，門廳柱子的圓盤形頂部之間並沒有用混凝土填實，而是裝上了玻璃。明亮的陽光透過玻璃，從頂部照進門廳。門廳左右兩側是對稱的圓弧形樓梯和圓柱形開放式電梯（外圍封以垂直向的細鋼條），通往樓上的階梯禮堂和行政辦公室。正前方，我們看到一座帶有磚砌欄板的天橋，橫跨於門廳的另一側，其後方便是寬闊的中央工作室。

站在天橋下方，我們從工作室邊緣窺見這個巨大量體。整個空間的進深為 36 公尺，寬度為 60 公尺，環繞著一圈淺淺的夾層，夾層外緣是磚砌實牆。隨後我們注意到了地面材質：這是用地板蠟（莊臣公司產品）染成紅色的現澆混凝土，它像加工過的皮革一般，經過拋光後帶有一種淡雅的光澤。混凝土地面不僅顏色溫暖，也會在冬季為我們的雙腳帶來真正的熱度，因為混凝土中設有預埋的輻射式發熱管。

❸ 走進大工作室，我們的目光立刻被引向天花板以及支承它的眾多立柱。六十根柱子排列成一個與房間等長等寬的網格，柱間距為 6 公尺，柱高 6.6 公尺。這座混凝土立柱森林無疑是工作室中最不同尋常的元素：柱子均呈傘狀結構，柱身為修長的桿狀，頂部則在天花板上形成

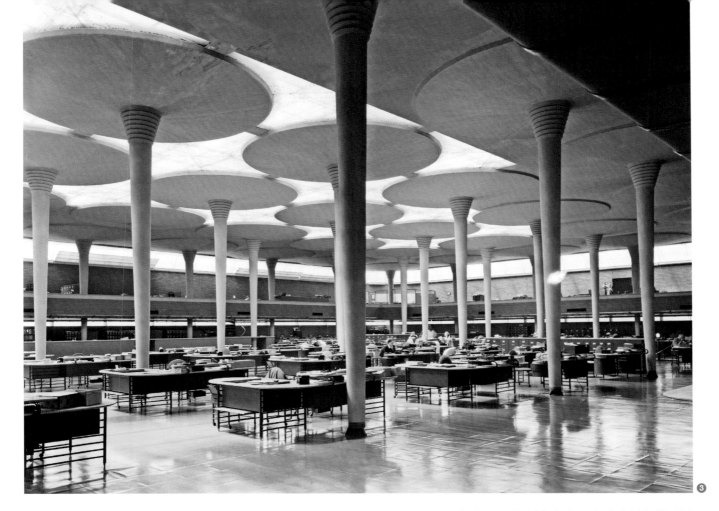

了具有庇護性的圓形頂面。每一根空心圓柱自下而上逐漸加粗，紅色混凝土地板上的鋼製杯形基腳，其底部直徑為 22.5 公分，當上爬到多層圓環的起始處時，直徑已增加到 45 公分。繼續向上，柱頂的多層圓環呈階梯式逐層擴大並向外傾斜，最後在頂部與直徑 5.6 公尺的圓盤相接。和柱身一樣，柱頂圓盤的厚度也以一種幾乎令人覺察不到的方式發生著變化：它從外緣向位於中心的多層圓環逐漸增厚，形成了一個極其微妙的倒錐形。每個圓盤與相鄰的四個圓盤之間留有 45 公分寬的縫隙，圓盤在縫隙處以細薄的橫梁相連。

❹ 在天花板的中央部分，柱頂圓盤之間的空間填滿了特製的天窗。天窗由透明玻璃管排列而成，玻璃管的材質與實驗室試管相同。這種特殊材質的天窗使人們無法看到外面的景物，因為光線通過玻璃管而發生了扭曲變形，被分解為一條條更亮或更暗的線條，組成了一層密密交織的肌理。工作室內的立柱異常堅固，其底部牢牢固定在紅色混凝土地面上，頂部則相互連接。然而在我們的體驗中，這些柱子卻顯得不可思議地細長和纖弱，它們彷彿佇立於光線中，浮動在空氣裡。在地面處，立柱幾乎收縮為一個點。隨著高度不斷增加，它在頂部像花兒一般綻放，周圍環繞著交織的光線。為了與之呼應，房間上下兩道磚

砌外牆的頂部，設有玻璃管製成的水平向連續採光帶（採光帶分別位於大工作室天花板下方和夾層地板下方。在古典主義建築中，這裡本應是堅實厚重的簷口部位），就像是外牆被明亮的光之線條劃開的兩道口子。在這個房間中，「重量……似乎被抬升了起來，飄浮在光和空氣中」，[1] 從而實現了萊特的設計意圖。

棲居於這個房間之中，我們感受到了一種清晰的距離感，它來自頂部採光，以及天花板和外牆上的弧形玻璃管散發出的折射光。這些光線使我們從日常生活中抽離出來，置身於另一個世界。❺ 紅磚和玻璃管組成的水平線條、天花板上交織的光芒、地面上泛出的液體般的微光，以及立柱上奇特的倒錐形，這一切都強化了空間中簡潔光滑的平面和弧形線條的轉角，突出了房間本身內向的品質和神祕的氣息。間距緊密的柱子營建出了一座現代的「大柱廳」，卻幾乎在每個方面都與其古埃及原型產生了巨大反差：柱子輕巧修長，而不是笨重粗大；柱身自上而下收窄，而不是自下而上收窄；房間中充滿了光，而不是漆黑一片或陰影重重。柱子佇立在光線中，托起了天花板，組成了空間中的主要結構。而為房間賦予生命的，是來自天空的明亮而均勻的光線，它微妙地顯示出一天中的時間變化和一年中的季節更迭。陽光經過玻璃管的過濾而披上了

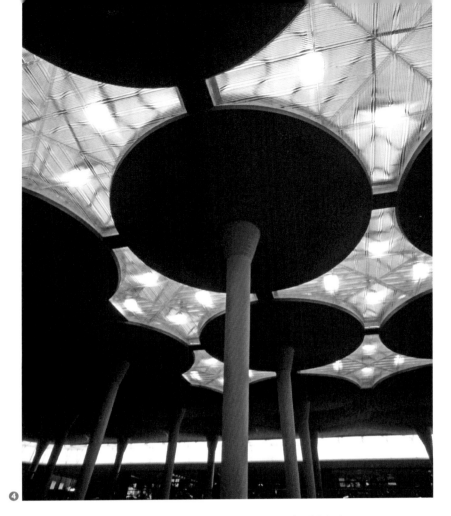

④

條紋外衣，它從頂部灑入房間，令我們既能感到平靜和專注，又能保持清醒的頭腦和充沛的精力。在這裡工作猶如在森林中漫步，令人心曠神怡。

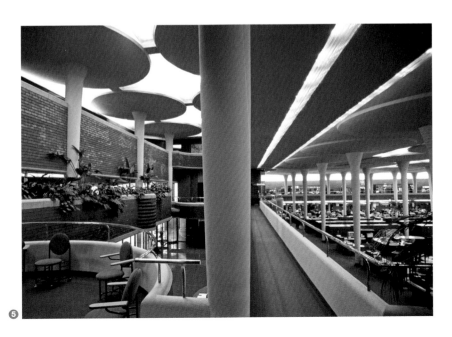

⑤

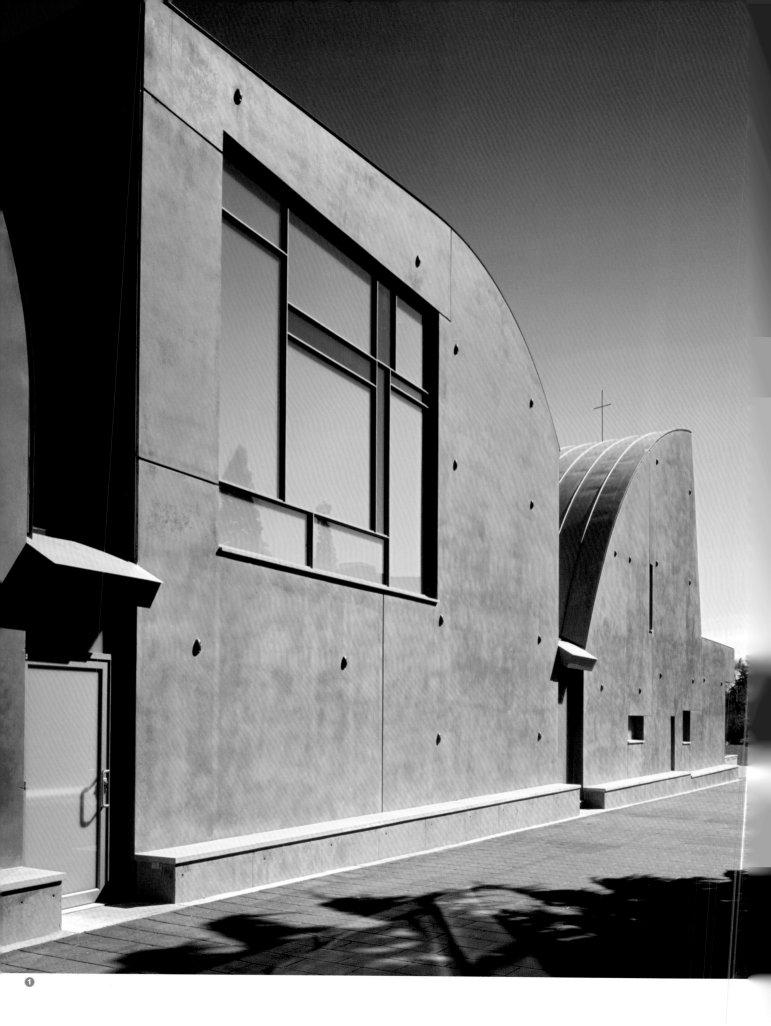

西雅圖大學聖依納爵教堂

Chapel of St. Ignatius
美國，華盛頓州，西雅圖
1994–1997
史蒂芬・霍爾
（Steven Holl，1947–）

　　聖依納爵教堂是為西雅圖大學（一所小型天主教大學）建造的校園宗教活動中心。清晰有力的屋頂造型為教堂內部贏得了七種不同特質的光線，每一種光線都經過了調節和校準，力求為不同禮拜儀式提供恰當的照明。在我們的體驗中，室內多樣化的光線，配合著精心雕琢的材料及禮拜儀式用品，使這個空間散發出一種遠遠超越其謙卑尺度的超凡力量。

　　❶ 初見聖依納爵教堂，我們得到的第一印象是一個低矮的實牆塊體，塊體上面冒出一些造型突兀的曲面形體，形成了一條節奏鮮明、活力十足的屋頂輪廓線。教堂的外牆由巨大的混凝土板組成，呈現出斑駁的金棕色，上面的屋頂則覆以淺灰色金屬板。混凝土牆板複雜地鎖扣在一起，在接縫轉折處，設有若干比例和尺寸各異的矩形窗。用於牆板吊裝的卵形金屬錨固件輕微地向外凸出，在牆上投下了一個個小巧的影子。❷ 入口庭院位於南側。在這裡，我們看到一座巨大水池，水面倒映著建築。水池邊緣設有木質長椅，人們坐在長椅上，盡情享受太陽的溫暖光照。庭院一角佇立著一座高高的混凝土鐘樓，其頂部採用了與教堂屋頂相仿的弧線造型。從鐘樓望去，教堂的入口位於矩形水池的斜對面。

　　巨大的入口退縮在一片具有保護性的懸挑屋頂之下。我們抓起門把──門上一塊彎曲的銅板。這扇門以金黃色實木製成，足有 12.5 公分厚，垂直木板條的正反兩面都帶有凹陷的鑿痕，鑿痕形成了獨特的肌理。入口大門右側是一扇尺寸更大的典禮用樞軸門。這兩扇門及其周圍的牆面均由帶鑿痕肌理的木板條製成，上面還設有一系列橢圓形孔洞。孔洞的傾斜角度各不相同，陽光通過孔洞穿透木板，在門內創造出變幻無窮的光影圖案。打開大門，我們首先來到低矮的天花板之下。緊接著，我們看到天花板陡然增高，一下子拔升到了教堂的最高點。教堂的南牆上設有一扇半透明的高窗，透過它，明亮的光線灑滿了面前的行進空間。此刻，右側是前廳的水平向空間，其上方覆蓋著略微拱起的低矮屋頂；左側是一系列嵌入厚厚牆體的線型凹槽和窗口，它們把我們的視線引向頭頂上方的垂直空間，繼而引向前方內殿的空間。

　　❸ 沿著坡道上行，頂上的天花板也隨著我們的行進向下彎曲，直到撞上一層更加低矮的、從左到右緩緩向上拱起的天花板。在這兩層天花板交接處的下方，我們看見一個木刻的半球形洗禮盆，它座落在正方形的木質基座上。陽光從半透明的大窗射入，從側面照亮了水盆和基座，由此我們看出二者均帶有和入口大門同樣的鑿痕肌理。腳下的地面是用地板蠟染黑的混凝土，它經過拋光而

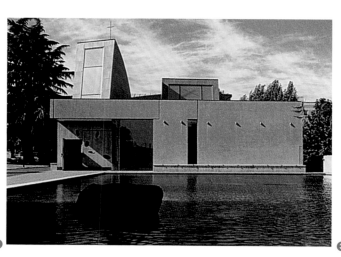

②

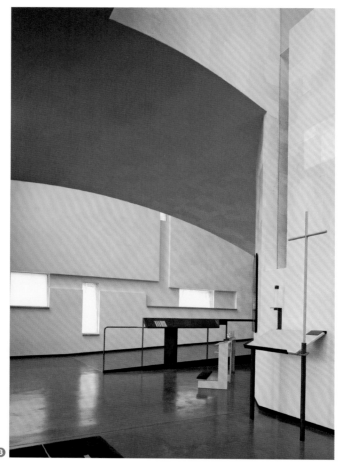

③

顯得極為光滑。陽光通過玻璃窗以及掛在頭頂的玻璃吊燈過濾，在地板上反射出繽紛的色彩。反光的深色地面之上，四周的牆面和頂部的天花板均採用摻有水泥的白色石膏抹灰覆面。在這層啞光表面上，我們看出了磚瓦匠的抹泥刀留下的不規則抹紋。抹紋在光線照射下產生了縱橫不定的圖案，隨著我們的行進時刻發生著微妙變化。

④ 走入前方的教堂內殿，我們看見沿著後牆設有一條與牆壁等長的木質長椅。隨後我們右轉，面向東側的祭壇。⑤ 祭壇下方是架高的木質平台，平台彷彿懸浮在黑色的混凝土地板之上。放眼放去，這個房間就像是一連串發光的器皿，或一系列白色的貝殼──裡面裝滿了來自四面八方的強烈自然光和令人嘆為觀止的豐富彩色光。教堂的禮拜空間可分為三部分：中廳和兩邊的側廳。中廳為室內最高（其東側為祭壇），側廳較矮。側廳的照明來自天花板拱頂上的採光天窗。中廳和側廳之間，空間通過大型半透明玻璃窗孔得到了清晰刻畫，其中一個窗孔正好把光線投向我們剛才看到的洗禮盆。中廳的照明來自東西兩面高牆上形式各異的洞口，洞口被其前方形狀複雜的局部牆體所遮掩。光線射入，為這些向空間內部出挑的局部牆體勾勒出清晰的輪廓，將它們烘托在一片耀眼的光海之中。

在這個房間中，直射光並不常見，大多數時候我們看

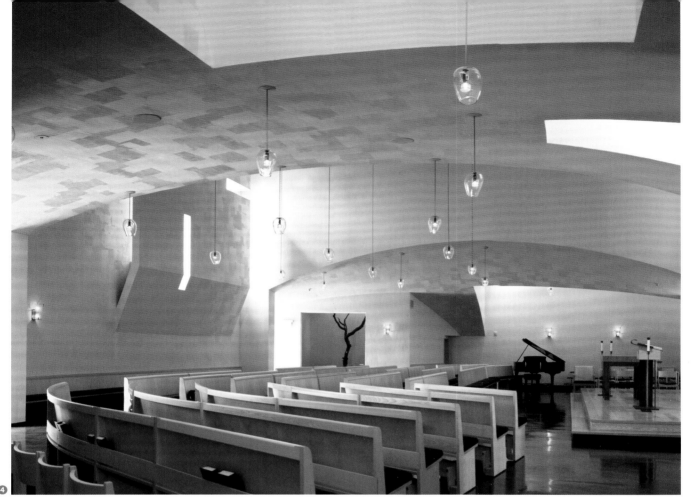

④

⑤

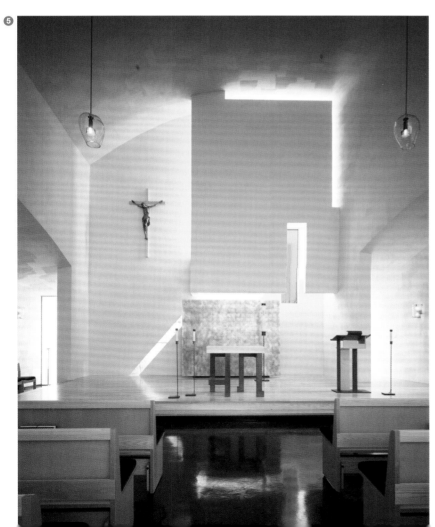

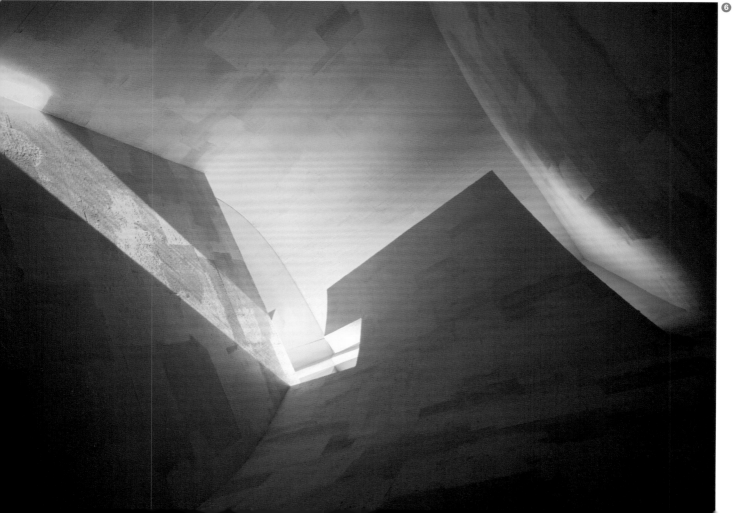

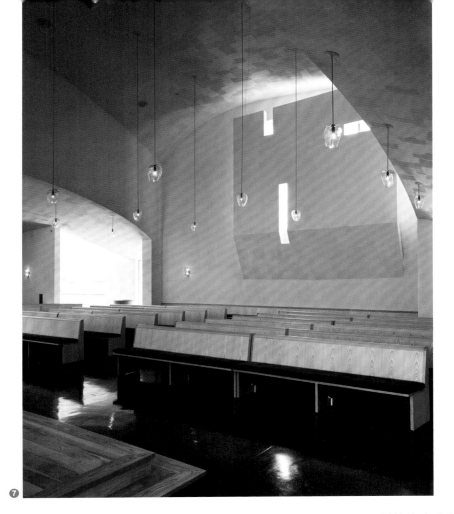

❼

房間

到的都是反射光。陽光從層次豐富的飄空式局部牆體背後彈回，照亮教堂內部，或是以偏斜的角度從牆體表面掠過，突顯出水泥抹紋的痕跡。光線為教堂渲染出黃、紅、綠、藍等繽紛色彩，時而因為它從彩色玻璃中透過，在牆上留下了一道道小巧而濃烈的七彩條紋；時而因為它打在局部牆體背後被漆成五顏六色的表面上，經過反射進而為整個空間染上了一層絢麗光芒。隨著太陽在天空中移動，我們能夠看見種種特性不斷變化的光線——彩的或白色的、直射的或反射的——同時灑進房間，相互混雜和融合。在混合光中，較為強烈的直射光往往會將較為柔和的反射光一分為二，劃出一道明亮的光條。照亮祭壇的光源就有三種：從上方落入的溫暖黃色光暈，從兩側半透明窗口射入的白色光線，以及祭壇背後的藍色冷光——它掠過牆面，刺破了那片黃色光暈。兩側空間中，光線的顏色也各不相同：左邊唱詩席是被紅色光線切斷的綠色漫射光，

❻ 而右邊內殿則是被黃色光線切斷的藍色漫射光。

❼ 坐在簡潔優雅的木長椅上（木椅靠背頂部採用了與教堂拱頂相同的弧線造型），我們感到自己彷彿正懸浮在閃著微光的黑色地面之上。坐在這裡，我們回想起一路上觸摸到的做工精美的門把、洗禮盆、欄杆、燭台和禮拜儀式用品；傾聽著迴盪在內凹天花板表面的樂聲；嗅到薰香燃燒的味道和木雕製品散發出的幽幽芬芳。環繞四周的光線呈現出豐富多變的特質，隨著雲影的飄過漸明漸暗，變幻莫測。這是一個由肌理豐富、層次複雜、光線四溢的白色外殼所組成的庇護所，它為我們帶來了強烈的懸浮感和圍合感，令我們感到自己正棲居在一個無比神聖的空間之中。

間間質力線靜所間

空時物重光寂居房

憶景所

記地場

儀式

人想要找到自己在這個世界上的位
置，世界必須是一個和諧宇宙。在一
片混亂之中，沒有什麼位置可言。[1]

——馬克斯・謝勒
（Max Scheler，1874–1928）

每個社會都會參與到社會與政治的集
體想像域（imaginaire）。它代表了
那些神話性或象徵性論述的總和，
對其成員起到激發和引導作用……
一個社會，透過追憶過去的理想化
自我意象，將它的經驗加以儀式化
（ritualize）和規範化，從而為自身
提供一種意識形態上的穩定性：一種
集體想像的一致性。如果不這麼做，
我們可能會從（那個）社會的日常現
實中丟失掉這種穩定性和一致性。[2]

——理察・卡尼
（Richard Kearney，1954–）

我目前對敘述的研究，把我精確地放
置在（這一）社會與文化創造性的中
心，因為講故事……是社會最永久的
行為。各種文化通過講述自己的故事
而把自己創造出來。[3]

——保羅・呂格爾
（Paul Ricœur，1913–2005）

儀式的形式

　　所有建築化的結構體都將信念、思想和行為模式加以具體化和物質化。路康曾說：「房間應該不需要名稱就能夠體現它的用途。」[4]學校的空間結構將學習的環境加以便利化，教堂的空間結構則是對禮拜儀式以及上帝、牧師和教會三者關係的一種物質化。法院或國會大樓將個人的等級、角色和關係以及他們符合司法和政治程序的行為模式加以具體化。博物館為藝術品的觀賞提供恰當的聚焦式環境並為展品營造出必要的氛圍，而圖書館則應該能夠使讀者與書籍之間的關係更加親密。甚至一處居所也可以被看作是某種生成裝置，它能夠為日常活動及其之間的關係建立一種專屬模式。有些建築物是專為舉行儀式而建的，但實際上，任何日復一日的活動，不管是世俗的還是宗教的，都傾向於將建築加以儀式化。建築能夠助長儀式的套路化，因此一個建築結構體會逐漸地——有時甚至是令人難以覺察地——淪為儀式的工具。

　　大多數儀式都誕生於人類想要弄懂我們這個世界的需求：它的起源、它的本質、它的運作方式，還有它的最終命運。對世界的理解也是我們自我理解的前提。近代科學出現之前，人們對世界的理解建立在宇宙開創論（cosmogony）、神話傳說、宗教信仰的基礎之上，凡此種種，到今天也仍然是人類意識中與科學知識並存的一部分。這些曇花一現的知識和信念來源通過儀式和典禮得到鞏固，並且經常能夠在空間形式中得以具體化；反過來，空間也總能引發新一輪儀式的創造。正如卡斯騰·哈里斯（Karsten Harries，1937–）所說：「建築幫助我們把無意義的現實以一種透過戲劇化手法——或者不如說是建築化手法——轉化了的現實取而代之。這一被轉化了的現實引誘我們進入其中，而當我們臣服於它時，它便賜予我們一種意義的錯覺……我們無法生活在混亂中。混亂必須被轉化為秩序……當我們把人類對庇護的需求簡化為一種物質需求時，就忽略了那種可以稱之為建築倫理功能的東西。」[5]

　　通過這種轉化，日常生活的空間變成了一種對形而上世界的反射和隱喻。儀式的重複將時間和週期性（四季的進程、日月的循環、星辰的隱現），社會等級體系，以及社會、家庭與個人生活中的事件加以具體化並對其作出表達。儀式還能調和人與更高的超人類力量和神明之間的關係，保證人能獲得神的青睞，為人的日常奮鬥帶來好運。

　　這種思想能夠激發儀式、神話和典禮的產生，它與我們在夢中所見的意象和聯想相互關聯：佛洛伊德（Sigmund Freud）把這些意象

與聯想稱為「思維的原始殘留物」（archaic remnants of the mind），而榮格後來則把它們命名為「原型」（archetype）[6]。這些深層的歷史關聯在知性和無意識之間起到了一種紐帶作用。榮格把原型定義為傾向於生成某些聯想和意義的模式和情感。因此，原型並沒有固定的、封閉的象徵性意義，相反，它起到開放式聯想生成器的作用，不斷激發出新的演繹。正如榮格所指出的，原型屬於生活本身，它通過情感而與個人極為複雜地連接在一起。

對於可以非常簡單卻具有非凡力度的建築語言來說，原型也是必不可少的素材。蘇格蘭建築師辛克萊·高爾第（Sinclair Gauldie，1918–1996）還曾專門設想過一種原型式建築語言的存在：

「當某個時代的流行風格早已退化為陳詞濫調之後，能夠繼續為人類生活貢獻一些難忘特質的建築物，是那些從建築語言中始終不變的情感關聯裡，汲取了自身傳播力的建築物，是那些最根植於人類日常知覺體驗的建築物。」[7]

阿德里安·斯托克斯（Adrian Stokes，1902–1972）的論述也指向了建築語言這種濃縮的原型性和隱喻性意義：「建築形式是一種將少量具有無窮衍生含義的表意符號連接起來的語言。」[8]這種對意義的濃縮使某些建築可以對心靈產生猝不及防的深層衝擊。英國建築師科林·威爾遜（Colin St. John Wilson，1922–2007）曾這樣形容它：

「就好像我正在被某種無法轉譯成文字的潛意識代碼所操縱，這種代碼直接作用於神經系統和想像力，同時又用生動的空間體驗來激起對意義的暗示，彷彿這兩者是同一個事物。我相信，這種代碼能夠如此直接而生動地作用於我們，是因為它讓我們感到不可思議地熟悉；事實上，它是我們遠遠早於文字之前所學會的第一語言，這種語言現在通過藝術又被召回到我們身上，因為唯有藝術掌握著喚醒它的鑰匙……」[9]

建築單體的形式和建造，以及建築單體之間相互關係的設計，都會引發人類思想與更廣闊世界之間的聯結。人類聚落（settlement）和特定建築物所採用的象徵性結構的形式（例如宗教聖所），為神話故事和宗教信仰賦予了具象化的實體。「曼茶羅」（mandala，打坐時心中觀想的對象，它代表了與神靈力量相關的宇宙）是一種基本幾何形式的組合與並置。我們往往將「曼茶羅」與東方文化聯繫起來，但其實它也出現在基督教藝術中。印度的廟宇顯然是三維空間上的建築曼茶羅，然而在歐洲經典建築——如文藝復興時期和巴洛克時

圖3
把規線作為一種實現比例和諧的隱形手法來使用（勒‧柯比意）。米開朗基羅，卡比多利歐廣場（Piazza del Campidoglio）「元老宮」（Senate Building），義大利，羅馬，1538–1650。

圖4
勒‧柯比意和皮耶‧尚納黑（Pierre Jeanneret，1896–1967），奧特伊住宅（House at Auteuil，現稱「拉侯許–尚納黑別墅」〔La Roche-Jeanneret House〕），法國，巴黎，1924。

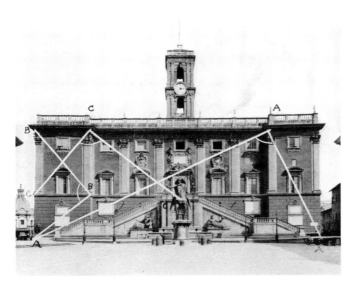

儀式

期的教堂——的平面圖中，也呈現出了與冥想的圖形有幾分相似的圖案。在建築和市鎮規劃中，「曼荼羅」也具有重要的意義。事實上，所有建築結構都可以被看作是某種形式的「曼荼羅」——在人的領域和形而上維度之間起到調和作用的寓言式結構體。建築中的對稱軸線、幾何關係和其他隱藏的組織系統及暗含的秩序系統，例如畢達哥拉斯的諧波或勒‧柯比意的「規線」（regulating lines），都可以被視為建築曼荼羅的特性和不可見的（常常是潛意識的、個人化的）建築儀式。

自原始時代以來，聚落和建築的實際建造過程就引入了專門的儀式，以保證重要工程能夠順利進行並得到神靈的庇佑。這些儀式涉及的內容十分廣泛：從神殿選址和定向的古老方法，到具有象徵性的圓形和放射形建造序列，再到古希臘作家蒲魯塔克（Plutarch，約 46–120）描述的羅馬城（譯註：urbs quadrata，拉丁語的「方化之城」，詳見《城之理念——有關羅馬、義大利及古代世界的城市形態人類學》，劉東洋譯。）奠基儀式。據蒲魯塔克記載，奠基儀式是指用犁挖出一條深壕來標出羅馬城的邊界，這個邊界採用了圓形的幾何關係。然而，正如羅馬城的拉丁文名字所示，這座城本身是長方形的。其他無數城市的奠基儀式和早期地圖，也都與羅馬城相似，體現為基於複疊的圓形和方形的幾何意象，無論所處的地理特徵為何。羅馬城的奠基儀式，從本質上而言，是把圓形化為方形的一種示範（這也曾是一個令煉金術師為之著迷的難題）——在宇宙和人類建成世界之間的象徵性連接。[10]基本形式中所具有的同樣原型意義，通常也是宗教建築的定向與選址儀式中所固有的意義。這些儀式實現了宇宙和人類的儀式化結合，以及對神靈中心的邊界（建築的基本方位）勘定。

在當代的理性文化和世俗文化中，我們仍然會在建造過程的不同階段舉行某些慶祝性儀式，尤其是在動土、奠基和「上梁」等具有象徵意義的時刻。建築的每個部分都有它自己的演變歷史，其中附著了不同的信仰、迷信觀念和儀式化行為——這一點尤其體現在門和窗這兩個元素上。希臘人把瀝青塗在門框和窗框，以阻擋邪靈和惡魔的入侵；中國人通過吉祥的文字或門神像來達到驅邪納福的目的；歐扎克山區（Ozarks，位於美國中部）的居民則會在門上釘一塊馬蹄鐵，或者用三根釘子釘成一個三角形以象徵聖父、聖子和聖靈。[11]近年來，古老的中國風水術（用於建築選址，並為建築及其各部分確定方位的儀式性程序）也在西方世界得到了廣泛傳播。

圖5
肯亞倫迪爾部落的聚落簡圖。棚屋按圓環形布置，在面對日出的方向留出開口，部落首領的棚屋位於正對太陽的位置。

圖6
神話、儀式和日常生活之間的相互作用。多貢族神話中的方舟，「純淨地球之主的穀倉」（The Granary of the Master of Pure Earth），由法國人類學家馬塞爾·格里奧爾（Marcel Griaule，1898–1956）記錄。

圖7
多貢人編織的蘆葦籃子。

倫迪爾聚落環形布置的皮革棚屋

部落首領的棚屋

日出

　　建築的定位以及建築之間相互關係的設計也具有同樣的特點，即對儀式感的關注。早期的奠基典禮通常基於圓形，它是象徵宇宙、太陽、整體和融合的符號。這種做法在游牧文化中最為常見，因為游牧民族沒有永久性的居留地，所以也無法將他們的心理世界加以永久性的物質化。然而，為了記住他們的神話傳說和宇宙信仰的重點內容，他們不斷地重複建造著關於這些心理假設的象徵性表現形式。肯亞的倫迪爾（Rendile）部落以游牧為生，終年處於遷徙之中。每天早晨，婦女把棚屋上作為骨架的弓形樹枝和作為覆面的皮革拆卸下來，裝到駱駝背上，向著他們無盡旅程中的下一個目的地出發。到了夜晚，婦女卸下棚屋的構件，重新建造他們的聚落。倫迪爾人的聚落總是呈現出圓環形的村落格局：其東側設有一個寬敞的開放式空間，正對升起的太陽；

部落首領的棚屋建在圓環上與村口相對的位置，房門朝向升起的太陽。這些傳統的游牧部落將他們記憶中的宇宙結構代代相傳，並且每一天都重建著他們的「世界意象」（imago mundi，拉丁語）——一天中的時間週期、他們的場所感和他們的社會秩序。這些重複的儀式將他們的空間感、場所感和時間感以及社會等級加以具體化，這種具體化正是通過聚落的結構形式實現的。在其他文化中，關於宇宙的傳說、典禮、儀式和建造也達到了同樣的目的。

　　儀式和結構之間的相互作用為一些現代建築師帶來了啟發。頗具傳奇色彩的多貢人——生活在馬利的邦賈加拉峽谷附近——擁有一套極其複雜的多重宇宙開創論，這種觀念把傳說中關於世界起源和運作法則的方方面面及無數細節，延伸到日常生活中的儀式、程序和行為中，

例如編織、煮飯和睡覺。[12] 他們的全部生活是對他們神話的一種重演，他們的世界也因此每天都被象徵性地重新創造。重大的儀式性事件和慶典，例如「成人禮」，也是對神話中宇宙起源的仿效。這種對神話傳說、村落結構和生活方式的整合，在 1950 年代啟發了阿爾多·凡·艾克等一批荷蘭建築師。他們所採用的空間幾何關係，仿效了人類學確立的人類空間感知和行為模式，力圖發展出一種能夠為空間賦予意義的當代建築。凡·艾克在荷蘭設計的七百個兒童遊戲場（1948–1961）和阿姆斯特丹市立孤兒院（Municipal Orphanage of Amsterdam, 1955–1960）都利用了套疊和重複的幾何關係，仿效了非洲傳統聚落的組織原則。荷蘭建築師赫爾曼·赫茲伯格（Herman Hertzberger，1932–）的結構主義建築方案，例如在荷蘭

圖8
幾何關係與人的行為。阿爾多・凡・艾克，兒童遊戲場，荷蘭，阿姆斯特丹，1950 年代。

圖9
阿爾多・凡・艾克，阿姆斯特丹市立孤兒院，荷蘭，阿姆斯特丹，1955–1960。

圖10
結構主義建築：領域的區分和融合是對人類學模型的仿效。赫爾曼・赫茲伯格，比希爾中心辦公大樓，荷蘭，阿培爾頓，1970–1973。平面圖展示了簇群布局的集體空間和個人空間。

儀式

阿培爾頓（Apeldoorn）的比希爾中心辦公大樓（Centraal Beheer Office Complex，1970–1973），也延續了這種原始傳統，通過刻意的空間幾何關係來建立建築的意義。

　　有些現代主義建築試圖把建築從它所根植的神話性和儀式性土壤中解放出來，轉而主張建築語言的絕對藝術自主性。這一思路中最具代表性的論斷來自菲利普・強生：「國際風格就是它自己存在的理由。」[13]然而這種思想其實是被誤導了。自主性語言若脫離了人類的歷史和人類思想的深層積澱，會導致意義和情感共鳴的逐漸喪失。承認儀式所傳遞給我們的眾多意義並與之協作，會把我們引向更好的建築和一個心理更為健康的社會。「現代社會的疏離症狀之一，是廣為傳播的無意義感……現代人最為迫切的需要，是去發現內在主觀世界的現實和價值，去發現『象徵生活』……這種表達靈魂需求的象徵生活，在某種形式上，是心靈健康的一個前提條件。」[14]

圖拉真市集

The Markets of Trajan
義大利，羅馬
100–112
阿波羅多洛斯
（Apollodorus of Damascus）

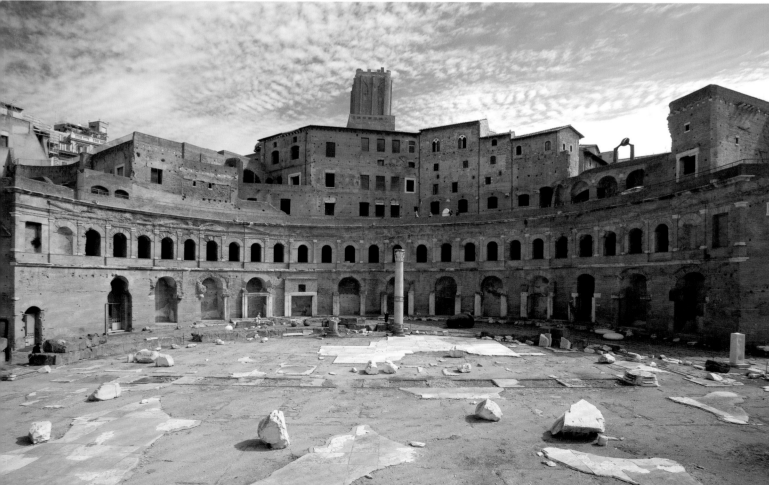

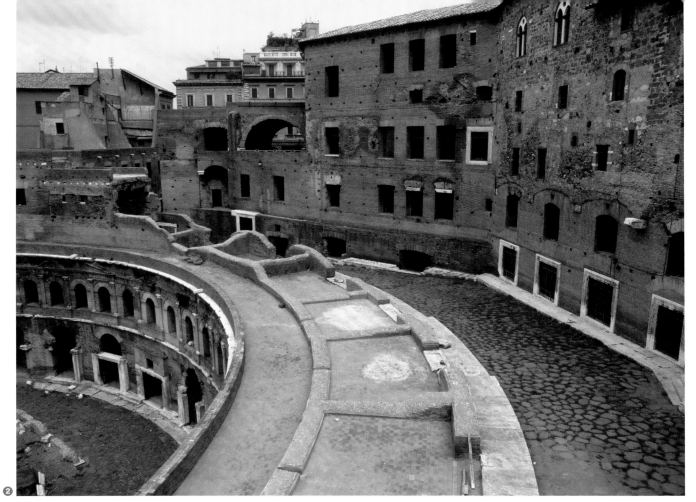

❷

圖拉真市集座落在奎利那雷山（Quirinal Hill）的山坡上，位於圖拉真廣場（Forum of Trajan）——古羅馬城的正中心——東北面。該市場與政治儀式、皇家慶典或宗教崇拜並無關聯，它是為日常購物這一再平常不過的生活儀式而建造的場所。雖然與之毗鄰的圖拉真廣場、烏爾皮亞巴西利卡（Basilica Ulpia）和圖拉真神殿（Temple of Trajan）也都出自阿波羅多洛斯的設計，但圖拉真市集才是古羅馬場所創造藝術在城市內部的巔峰之作。

❶ 圖拉真市集完全嵌在傾斜的山體之中，從圖拉真廣場的鋪地算起，它高達 35 公尺，共有六個主樓層。在原有的兩百個房間中，一百七十個基本保存完好。沿著圖拉真廣場後方的弧形店鋪外牆向前走，我們看到弧形街道上的大塊鋪地石，繼而看到上下兩層店鋪被包裹在外覆紅磚的半圓形圍護牆內。市場的牆面由很薄的長條磚砌成，分為內外兩層。雙層的磚牆起到了兩個作用：一方面為澆築於其空腔內的結構性混凝土提供了模板，另一方面也構成了混凝土的永久性表面。和大多數古羅馬公共建築不同，市場的磚牆沒有使用大理石覆面，這些造型優雅的磚面從建造伊始就是暴露在外的。在二層的立面上，我們看到一排圓拱形的洞口，洞口外圍飾有較淺的磚砌壁柱和簷口。壁柱和簷口也不是用大理石製成的，而是採用了和牆面相同的赭紅色陶磚。

市場的每家店鋪都以一個巨大的正方形門洞為出入口，門框採用了刻有線腳的長條形石灰華板材，門框頂部的門楣上設有另一個較小的方洞。每家店鋪的平面都呈矩形，平均開間和高度都是 4.5 公尺，只是進深各不相同。邁過石灰華的門檻，我們進入一家典型的店鋪：頭上是半圓柱形的混凝土筒形拱頂，腳下是鋪成人字紋圖案的紅磚地面。有些店鋪沒有嵌在山體中，便在後牆上開設了巨大的矩形窗，由此為室內送入了過堂風和自然光。石灰華門框內原本裝有向內開啟的木門——我們現在依然可以在門檻和門楣上看見鉸鏈的安裝孔。關上木門後，店鋪內部可以通過門楣上的小方洞獲得通風和採光。

我們登上樓梯，走入二層帶拱廊的半圓形走廊。走廊上方覆蓋著混凝土筒形拱。沿著弧形走廊的內側，我們可以透過圓拱窗望向下方的廣場。弧形走廊的外側是店鋪的大門，大門呈現出了相同的尺寸和細部，規律地排列在磚牆上，讓我們在每家店鋪的門檻處感受到了強烈的場所感。❷ 再向上走一層，我們便從室內來到了室外。這是一條露天的街道，街道靠山坡下方的一側是兩層高的磚牆，靠山坡上方的一側是三層或四層高的磚牆。街道中央的路面鋪著灰色的大石塊，兩邊各有一條加高的石灰華走

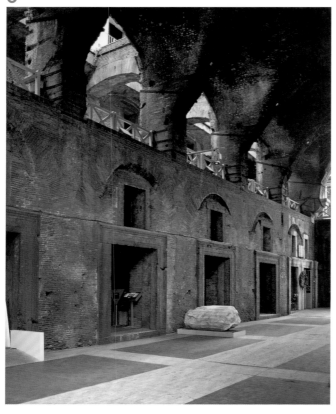

道──店鋪的大門就開設在這兩條走道上。在臨街店鋪的磚牆上，我們看見門頂小方洞的上方，設有弧形的磚砌減壓拱：減壓拱把牆體的重量向下傳遞到大門兩側，同時也把店鋪內部筒形拱頂的形狀標記在沿街的立面上。緊挨著店鋪的上方，我們看到一根根石灰華砌成的扶壁。扶壁架起頂部略微拱起的磚砌雨棚，原本可以為店鋪入口的客人遮風擋雨。樓上的店鋪在後牆上設有巨大的矩形窗，矩形窗頂部帶有磚砌平拱。

❸ 我們沿著樓梯又往上走了一層，來到這座市場的主空間，即大家所說的「圖拉真大廳」（Hall of Trajan）。這是一個兩層高的巴西利卡式房間，寬 9 公尺、長 33 公尺，高度接近 12 公尺。沿著東西兩側的長邊設置的是 7 公尺高、以紅磚覆面的厚厚牆體。這兩面牆上分別設有六扇帶有石灰華門框的正方形大門，大門上方是弧形的磚砌減壓拱留下的痕跡。在這兩面牆的頂部，就在減壓拱與承重牆（承重牆隱藏在店鋪之間）交接點的正上方，排列著十四根又短又粗、帶有石灰華柱頭拱墩（impost block）的墩柱，墩柱支承起十字交叉拱形的混凝土屋頂結構。❹ 灑入大廳的光線來自上層的走廊。走廊寬 3 公尺，頂部不設屋頂，在靠外的牆上設有成排的店鋪。❺ 在走廊上，我們可以俯視下方的主空間。這是

一個極具城市特性的公共房間，它嵌在山體中，向上方的天空敞開。作為獻給「購物」這一日常儀式的建築，它在我們內心激起了一股強烈的在場感。

與附近由石柱支承的圖拉真廣場和巴西利卡式教堂不同，圖拉真市集（包括具有首創性的主大廳）全部採用粗壯的混凝土承重牆，它的磚砌外層為建築的表面及其形成的空間賦予了一種無與倫比的統一感。此外，市場中也充滿了光和空氣，正如美國建築歷史學家威廉・麥克唐納（William MacDonald，1921-2010）所言：「無處不在的巨大洞口，將室內空間從壓倒性重量包圍的感覺中釋放出來。」[1] 穿行於主大廳和兩側成排的店鋪之間，我們能夠不時望見天空和周圍的城市景觀。這座市場也完美地適應了羅馬的炎熱氣候。在它的空間中行進，我們能夠時刻感受到從洞口迎面吹來的微風，以及巨大牆體的陰影帶來的陣陣清涼。

如今，這座市場不再具有購物的職能，只是偶爾迎來少許參觀者。儘管如此，我們的腳步聲和說話聲反射在頂部的弧形拱頂上，依然能夠產生巨大的迴響。不難想像，在古羅馬時代，每逢熙熙攘攘的趕集日，這裡定然是一片人聲鼎沸的繁華景象。在便利設施方面，由於有些商鋪售賣新鮮活魚，因此市場內部配有持續換水的淡水箱，以及

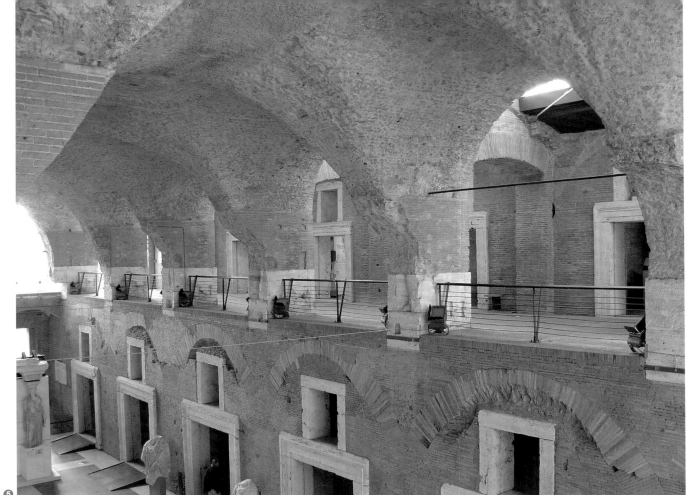

⑤

通過管道引入海水的海水箱。整座市場規模巨大、結構複雜，卻體現出了親密宜人的尺度。其主大廳──連同它牆上和走廊上整齊劃一的店鋪門面──為我們提供了一個舒適的聚集場所。此外，圖拉真市集也是一個完美的公共生活空間。當我們投身於購物這一日常儀式時，它還為我們提供了無數與友人碰面和分享體驗的機會。

伊勢神宮：內宮和外宮

Ise Shrines, Naiku and Geku
日本，三重縣
自 685 年始，每二十年重建一次

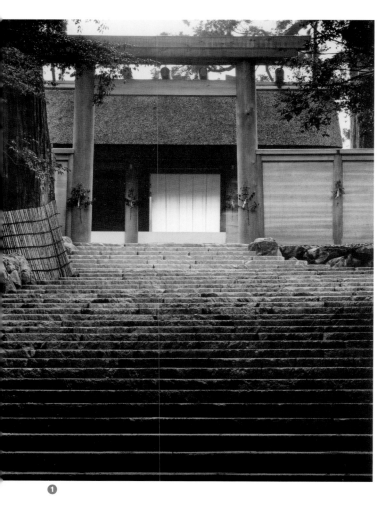

❶

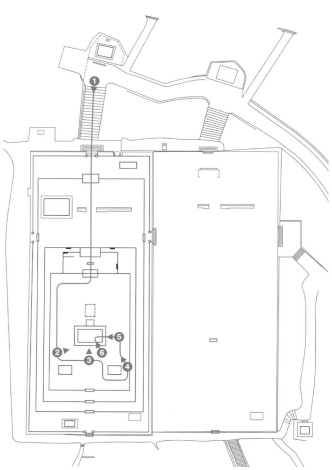

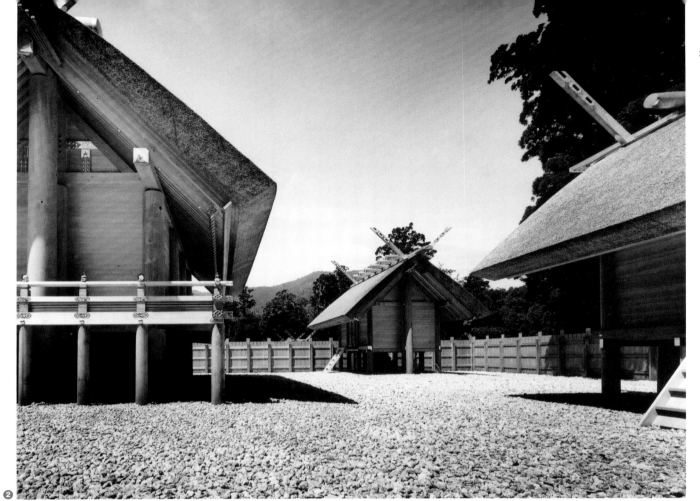

❷

伊勢神宮的內宮（Naiku，即「皇大神宮」）和外宮（Geku，即「豐受大神宮」）位於名古屋附近，是對古老的高床式穀倉建築的一種高度理想化提煉。自第一座神宮建成以來，它已被原樣重建了至少六十一回，每次建造過程長達二十年之久──這個二十年的建造週期本身就是一場持續的、精確定義的儀式。不同於世界上的任何宗教建築，伊勢神宮永遠保持著嶄新的樣貌，但同時它又是歷時千年的築造成果，從古代起就以不變的方式存在著。

伊勢神宮建造中的每個環節都是一場儀式：從宮域林中樹木的栽種和培植週期，到祕密培訓新一代木匠所需的七年時間，再到建造神社所用的七年工期，皆是如此。在神宮「式年遷宮」儀式之前的七年裡會舉行一系列儀式。第一年的典禮在偏遠的木曾山脈舉行，它標誌著木材砍伐的開始。第二年的一系列典禮用以紀念木材的遷移──巨大的原木沿著五十鈴川逆流而上，被運送到建造神社的基地。第三年，在新神社的基地上會舉行一場動土典禮。第六年，在挖土立柱、搭建施工鷹架和給屋頂蓋草的時候，分別會舉行相應的典禮。到了第七年，需要給宮社神域撒播白色礫石、安裝大門，把神祇的象徵物放入新打造的木匣中，在新神社的地板下方安置神聖的木柱……這些場合都會舉行專門的典禮。在神社重建的竣工典禮上，祭司會用柏樹枝捶打木柱以求地基穩固。最後還會在黑暗中舉行一場莊嚴的遷宮儀式：人們從舊神社把神祇的象徵物轉移到新建的神社中。之後便會迎來一段短暫卻又神奇的時光：兩座神社，一新一舊，並排站立在相鄰的兩個地塊上。隨後，舊神社被恭恭敬敬地拆卸下來，它的木構件會用於建造其他的社殿。

參拜伊勢神宮也是一種祭典性的儀式，一場精雕細琢的空間性和物質性的體驗。這種體驗讓我們與自然界及其無休止的生死輪迴融為一體。首先，我們經過一座橫跨五十鈴川的木橋，穿過第一「鳥居」，來到「御手洗場」幾級寬闊的石階上，在清澈的河水中洗手漱口。從第二鳥居下經過，我們穿過宮社神域周圍的柏樹林，來到一組寬大的石砌台階前。❶ 石階的頂部佇立著南大門，它標誌著環繞內宮的四道木圍牆／木柵欄中的第一道。宮社神域的圍牆精準地正對著四個基本方向，正殿設在南北向的中軸線上。我們踩著光滑的鋪地石，走進宮社神域。四道圍牆層層嵌套，每層的地勢都比外面一層略高一些，木圍牆變得越來越密實。內側的三層圍牆均設有門樓，門樓的巨大木柱撐起了茅草屋頂，屋頂遮蔽著我們所穿過的木門。

❷ 穿過最裡面的木圍牆，我們踏上一塊鋪滿白色礫石的矩形地面，地面上佇立著三座形狀相似的木質結構

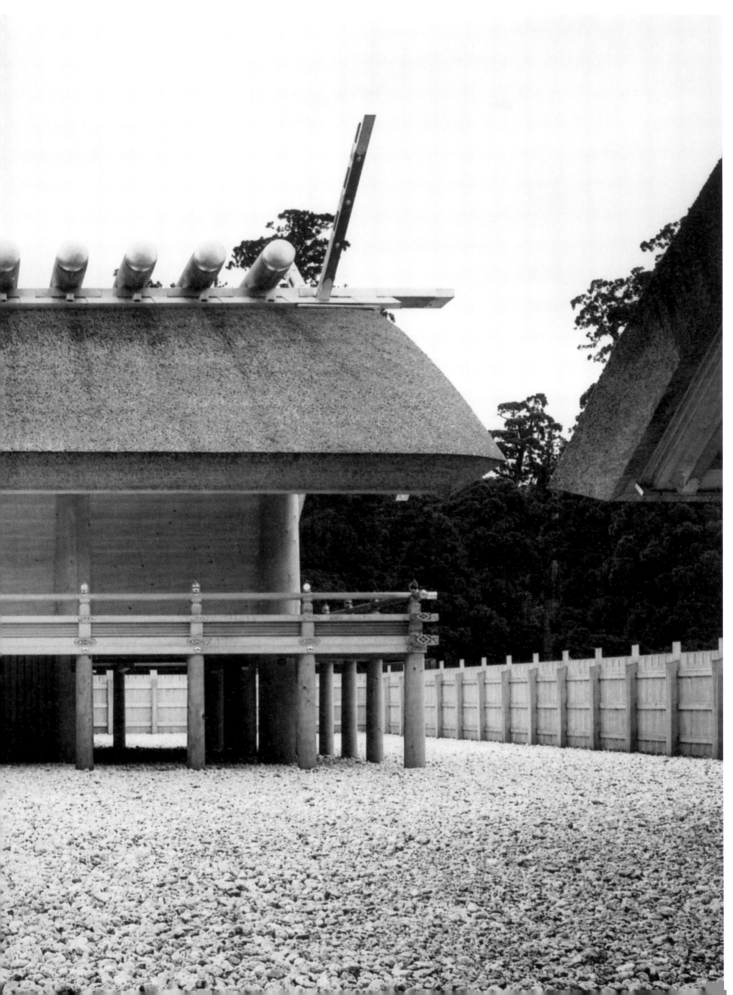

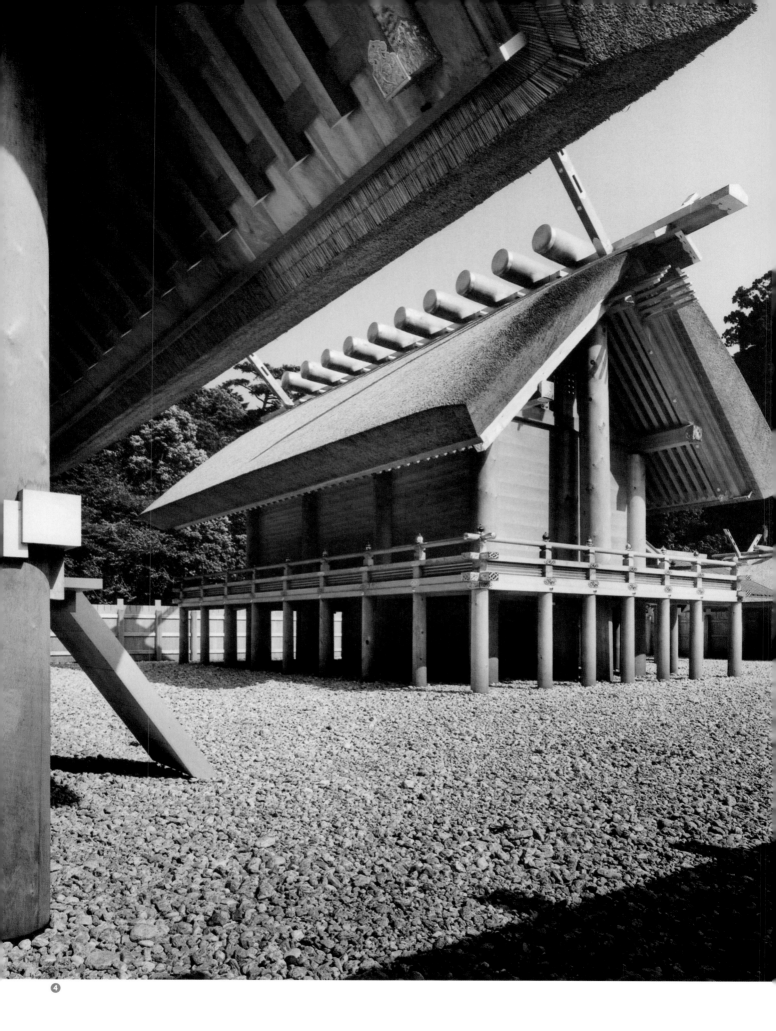

體。其中，較小的「東寶殿」和「西寶殿」並列設在靠近圍合體北端的位置，而正殿則位於正中心。❸ 正殿的中心結構是以實牆圍合而成的空間，空間的長邊上立著四根木柱，短邊上立著三根木柱，四周環繞著一圈走廊，頂部覆蓋著出挑深遠的屋頂。正殿的木地板是架空的，距地面 2 公尺多。地板下方有一座樓梯，樓梯背後出現了一個圍合體，那面神聖的鏡子（譯註：即「八咫鏡」，下同。）就嵌在圍合體的地面上。❹ 正殿巨大的屋頂以厚厚的茅草鋪設而成，茅草經過修剪而被塑造出鋒利的稜角。茅草頂峰之上，是一條被交互鎖扣的木質壓頂板（稱為「甲板」），其上按壓著十根粗壯的圓柱形短木（稱為「堅魚木」）。❺ 兩根高大的頂梁柱聳立在兩端山牆的中央，支承起屋脊的大梁。屋脊大梁的上方伸出一對交叉的椽子（稱為「千木」），側面伸出兩組榫條（稱為「鞭掛」），每組四根。木構件的端頭均以金屬蓋帽封口，因為木材的橫斷面最為薄弱，如果暴露在空氣中，特別容易因雨水的侵蝕而朽爛。在這座全木建築中，每一個複雜鎖扣的節點都得到了突出和頌揚，每一個必要的元素都經過了千錘百鍊，力求完美，然而整個結構體仍然是極度簡單和純淨的。

❻ 正殿和東、西寶殿採用柏木和松木建成，其表面被打磨得極為精細。它們呈現出了精準的弧線和平面以及整齊劃一的鋒利邊緣，這些造型元素在整座建築中得到了節奏性的重複，顯示出了木匠大師對木材天性的深入理解和處理木材的精湛技藝——他們用木頭這種並不完美的天然材料塑造出了完美的形式。我們甚至覺得，六十一次重建過程都被載入了建築的形式之中，持續了上千年的建造儀式歷歷在目。重建行為滲透於神社本身，也貫穿於代代相傳的工藝技術之中，因為只有掌握了精準的工藝技術，才能製造出完美無瑕的木工製品。當下的這一次式年遷宮儀式和上一輪重建後的景象似乎並無差別，然而我們十分清楚，從來不會有兩塊木頭是一模一樣的——這包括它們在雕刻過程中呈現出的品性和特點，也包括它們在不同的光照和氣候條件下做出的反應。在我們的體驗中，伊勢神宮體現了對自然諸神的儀式化崇拜，體現了盡善盡美的人造自然形式的儀式化重複，體現了工藝技術的儀式化重生。這些工藝技術通過「木」這一媒介將我們融入了大自然的循環更替過程之中。

佛羅倫斯加爾都西會修道院

Certosa di Firenze

義大利，佛羅倫斯，加盧佐

1342–1568

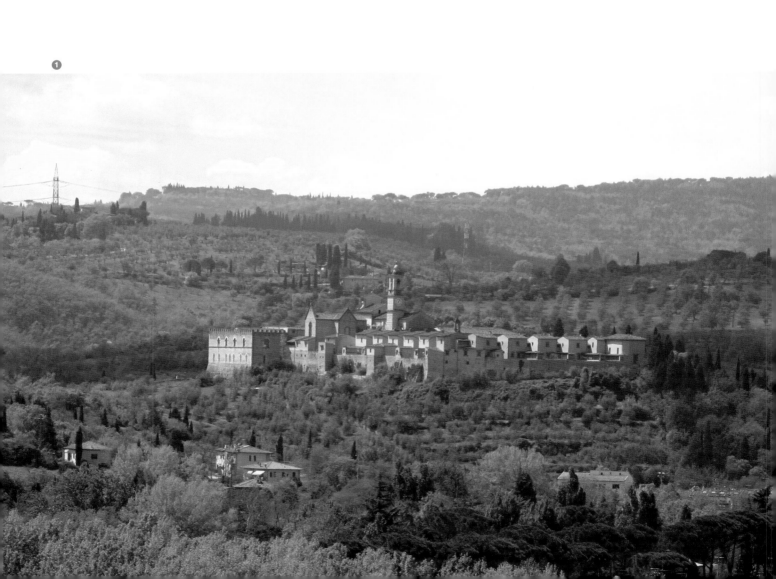

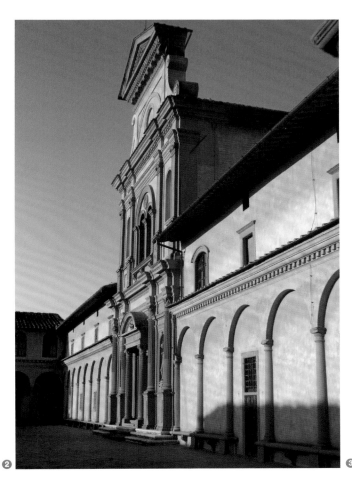

❷

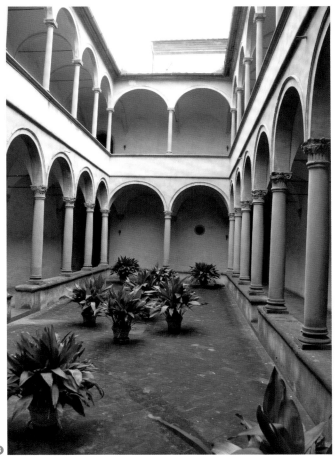

❸

佛羅倫斯加爾都西會修道院（譯註：曾對青年時代的勒·柯比意產生過深刻影響並在他的旅行書簡中被多次稱為「艾瑪修道院」〔certosa di ema〕。）位於佛羅倫斯南城牆外不遠處，座落在加盧佐鎮（Galluzzo）一座山丘的頂部。修道院的選址刻意遠離了日常世界，其主要功能是為投身於神學事業的虔誠僧侶提供住所。它是由一系列空間組成的綜合設施，其中每個空間的形式都是由修道院每日例行生活中嚴格執行的儀式決定的，包括禮拜、就餐和討論等集體活動，也包括修士個人的隱居式冥想。

❶ 我們先從遠處望向佛羅倫斯加爾都西會修道院，它的地勢明顯高於周圍的地景。一個個隱修居室／小屋沿著修道院的三個立面整齊地排列著，形成了節奏鮮明的建築序列。居室之間以帶圍牆的花園加以分隔。經過一條長長的坡道和一組緩緩升起的台階，我們進入前院。這是一個水平向的空間，長 70 公尺、寬 22 公尺，地面鋪著人字紋圖案的紅磚，四壁採用帶有圓柱和拱券的白粉牆。

❷ 隨後，我們走向教堂的南立面。立面正中央是兩層高的結構體，以當地出產的灰綠色塞茵那石建成。

走上台階，步入教堂，我們發現自己位於正方形唱詩廳中，這一場所專供做雜役的俗家修士使用。❸ 唱詩廳左側是狹長的庭院，庭院四周環繞著帶有列柱的兩層高迴廊，俗家修士居住的小單間就被安排在二層。回到唱詩廳中，我們在前方看到一個圓拱形的門洞，由此可以通往教堂。門洞下半部分的木牆和木門擋住了視線，但我們卻能透過其上方的開口聽見教堂裡傳出的詠唱。教堂是一個長條形的空間，頂部覆蓋著三個大小不等的交叉拱頂，祭壇設在空間盡端，位於架高的司祭席上。腳下的大理石鋪地呈現出了大膽的幾何圖案，由六角形和三角形組成，閃耀著金紅色、灰綠色和亮白色等斑駁色彩。❹ 教堂內部最大的空間元素是唱詩席的靠背長椅：它們巨大的木質結構佔滿了牆面的下半部分。雕花的木椅背和木扶手摸上去帶著暖意，長椅下的木平台使我們的雙腳遠離冰冷潮濕的石砌地面——在寒冷冬天的早晨和夜晚，這是相當必要的。修士們每天坐在這裡進行禮拜活動，教堂中迴盪著悠揚的歌聲。

❺ 緊鄰教堂的是一個狹長的矩形房間，名為「修士討論室」（colloquium）。討論室的頂部布滿了交叉拱頂，地面鋪著紅色的陶土磚，兩側沿牆設有連續的、帶靠背的木長椅。光線穿過牆上的八扇玻璃彩窗，照亮了整個房間。修士偶爾會被允許在這裡碰面，參與即興式的談話——這可能是他們唯一的集體休閒活動。空間的兩端各有一扇門，它們都通向討論室外的正方形內部庭院。討論室

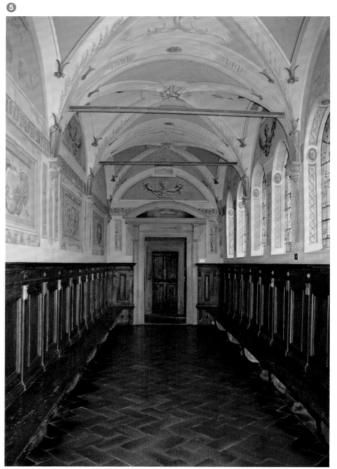

裡的陶土磚鋪地從室內延伸到室外，鋪滿了環繞在庭院三面的迴廊。這座小小的迴廊庭院是修道院集體生活的中心場所，緊鄰它的建築分別是教堂、俗家修士的小迴廊、飯廳和例會廳。

　　例會廳的入口處設有一扇雕刻精美的木門，由此顯示出了這個房間在修道院生活中的重要性。這是一個立方體狀的房間，大門的正對面是祭壇，四周是白色的粉牆。天花板由八個位於轉角的弦月拱（lunette vault）組成，弦月拱在屋頂中央形成了一個圓頂式拱頂（domical vault）。鋪地採用了深綠色、灰色、白色和淺玫瑰色的大理石板，石板組成了由矩形和方框相互鎖扣而成的幾何圖案，顏色十分醒目。連續的木長椅沿著每一道牆設置，長椅帶有高高的木靠背以及為我們雙腳而設的架高木平台。這裡是修士舉行每日集會的地方。開會時，修道院院長朗讀會規中的某一章節，修士對此展開討論，做出決定，並採取相關的措施以改善修道院的群體生活。

　　飯廳呈長條狀，其長度是寬度的四倍。地面的赭紅色地磚上打了蠟，鋪設成了人字紋的圖案。拱形的白色石膏天花板，由十八個半圓形的弦月拱共同開展，弦月拱與天花板交接處的邊沿略微向下延展，形成了一條條格外明亮的弧形細線。房間的牆面包覆著木質護牆板，護牆板的高

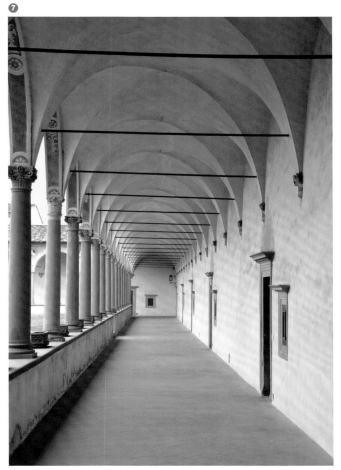

❼

❻

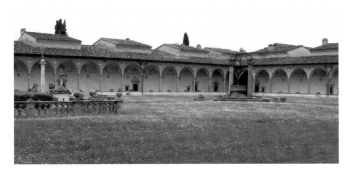

度超過了頭頂,在底部與架高的木平台相連。木平台和護牆板之間設有固定的木長椅和木餐桌。這是修道院公共空間中唯一帶有斜靠背的長椅,供修士在用餐和聆聽經文朗讀時獲取適度的舒適感。

❻ 走出室內,我們來到修道院的主迴廊。這是一個寬 50 公尺、長 70 公尺的開闊空間,四個角部與四個基準方向對齊。庭院的空地上長滿了青草,上方向天空敞開。庭院中心被一座蓄水池所固定,周圍環繞著一圈連續的拱廊,拱廊後方升起了十八個隱修居室的陶瓦屋頂。

❼ 我們在迴廊上慢慢踱步,走在邊沿銳利的白色石膏交叉拱頂之下。在面向庭院的一側,拱頂從一根根塞茵那石圓柱上躍起。圓柱佇立在矮牆上,它們富有節奏感的間隔和圓拱在地面上的弧形投影,不經意間調節著我們的步伐。在拱廊另一側的牆面上排列著修士居室的大門,門邊設有帶木門的小窗口,供食物存取之用,以免打擾在房內閉關的修士。每個居室內部由三個房間組成,分別用於進餐、研習和休息;兩個立面上設有開窗,透過窗口,我們可以看到一座帶圍牆的 L 形花園;居室下部設有可從花園進出的柴房和工作坊。居室之間通過一條狹窄的敞廊加以分隔,敞廊通向花園的盡端,廁所也設在花園的這一頭。每個隱修居室都是一個自給自足的小世界,生活在其

中的修士看不到修道院裡的其他任何人。然而在閉關冥想時,只需抬眼北望,便可看見遠處佛羅倫斯聖母百花大教堂的圓頂。

修道院中的生活儀式恪守精確的時間表:修士的禮拜、進餐、會面、祈禱和就寢都聽命於鐘聲的召喚。據說時鐘就是在修道院這一遠離塵囂的庇護所中誕生的發明。在這裡,嚴格的生活流程、規章化的日常儀式和修士的同步行動,擺脫了修道院之外「世俗生活中的⋯⋯驚詫、疑惑、心血來潮與離經叛道」。[1]

聖家堂

Sagrada Família Cathedral
西班牙，巴塞隆納
1882–現今
安東尼・高第
（Antoni Gaudí，1852–1926）

❶

這是一座獻給「聖家」（譯註：Holy Family，指由耶穌、其母瑪利亞與其養父約瑟組成的神聖家庭。）的贖罪教堂（Expiatory Temple），迄今尚未建造完成。一旦竣工，它將成為人類歷史上最宏偉的聖殿之一。聖家堂的建造始於 1882 年，此後不久便由高第接替了前任建築師的工作。在高第著手該項目的四十四年間，教堂的設計發生了戲劇性的演變。近年來，隨著施工方法和建築材料的改善，建造速度也有所提高，因此今天的我們可以看出這座教堂是多麼精準地預言了當代建築的特點。聖家堂集中體現了與建築密切關聯的兩種儀式：一種是宗教信仰的儀式——信仰是這座教堂存在的理由；另一種是更為普遍的建造本身的儀式——建造是一個新的起點，它通過奠基過程中的每一個步驟得以體現。

❶ 從城市另一端遠遠望向聖家堂，我們首先看到兩個立面上成簇的、修長的、逐漸收細的塔群。它們像手指一樣從天際線上升起，標誌出這片神聖的領域。走向教堂，我們繼而看到這些高度超過 90 公尺的圓塔均以花崗岩建成。隨著高度的增加，它們向內收細的速度也逐漸加快，從而揭示出了建築設計中所採用的拋物線式幾何關係。入口大門極具造型感，上面雕滿了密密麻麻的《聖經》人物像。高塔就是從大門富有動感的塊體中脫胎而

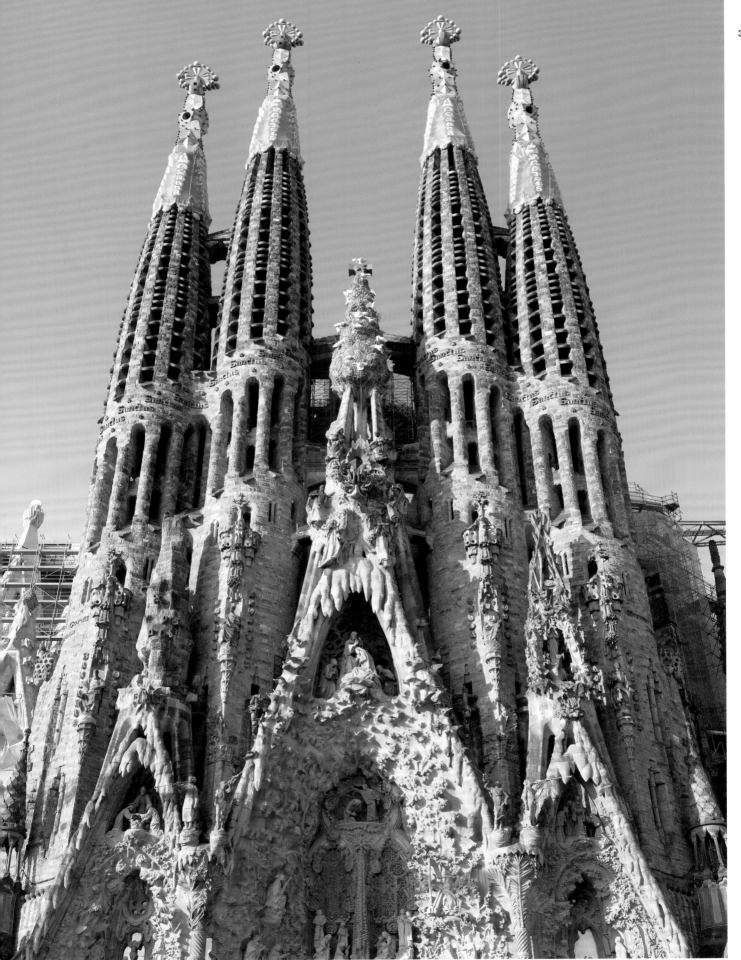

❷

出，直衝雲霄。塔身上設有長長的縱向狹槽，狹槽通過塔內盤旋而上的螺旋形樓梯編織在一起。❷ 在最高的幾座塔上，塔尖部位的灰褐色石頭上包覆著三角形的彩色釉面磚。磚塊拼接成了稜面狀，呈現出黃、白、紅的繽紛色彩。塔尖的中部設有橢圓形的孔洞，最高處頂著一個瓷磚做成的十字架，十字架的周圍環繞著白色的圓球形裝飾。這些形式如此奇特，具有極高的可識別性，彷彿是大自然孕育出來的生物而非人工製造的無機體。

由於南面的主入口目前正在建造之中，我們只能從東面或西面的四座高塔下方進入。教堂內部的巨大空間令人嘆為觀止。和外面的塔群一樣，它既有很高的辨識度（令人隱約聯想到哥德式教堂），但同時又有些怪異：無處不在的曲面和分叉等奇特造型使它看上去更像是有機體而非人造的東西。事實上，這個獨一無二的結構設計出自一種對重力作用的純粹倒映。❸ 在教堂的地下室，我們可以看到高第最初的構思。為了制定受力線和梁柱的形狀，他建造了一座模型。模型頂部的天花板上垂吊著一系列金屬線，在需要附加荷載的位置掛著重物，於是整體便形成了一個下彎式拋物線組成的網絡。對這個模型加以翻轉或鏡像反射，就得到了與教堂非常接近的結構形式：基座異常寬闊，幾乎與地面垂直，然後隨著曲率的不斷變化而越收

越緊，整體結構慢慢向內彎曲，最後在頂尖處以一段急轉的弧線作為收頭。正是這個別出心裁的設計理念，使這座龐然大物得以支承在看似沒有承受任何重量的柱梁之上。在我們的體驗中，這是一座結構不斷變化的建築，它的重量彷彿融化在了薄薄的空氣中。高第的設計奇蹟般地解決了建築中的固有難題——負重與承載之間的衝突。

❹ 隨後我們在教堂內部緩慢繞行。從主入口到半圓形後殿的長度為 95 公尺，耳堂的寬度為 60 公尺，後殿、耳堂、中殿和雙排的側廊，共同組成了一個拉丁十字形。❺ 中殿 15 公尺寬，在中殿、耳堂和十字交叉部之間，共有二十二根立柱，柱子均以堅實的花崗岩雕刻而成。它們粗大的柱身上飾有凹槽，凹槽在基座位置又深又寬，粗放地張開，然後隨著高度的增加而逐漸變淺，變成密密排列的細條。花崗岩柱頭由一簇向外鼓出的橢圓形塊體組成，柱頭之上，柱子如樹枝一般開始分叉。向外傾斜的分枝繼續上升並再次分叉，支承起側廊上方 30 公尺高的天花板；同樣，向內傾斜的分枝上升並分叉，支承起中殿上方的雙層天花板（距地高度分別為 45 公尺和 55 公尺）。外側廊的頂部設有坡度很陡的挑台，而在挑台的背後（挑台地面與教堂外牆相接的地方），傾斜的分枝向上升起，穩固地托起天花板。❻ 教堂頂部的稜面狀天花板

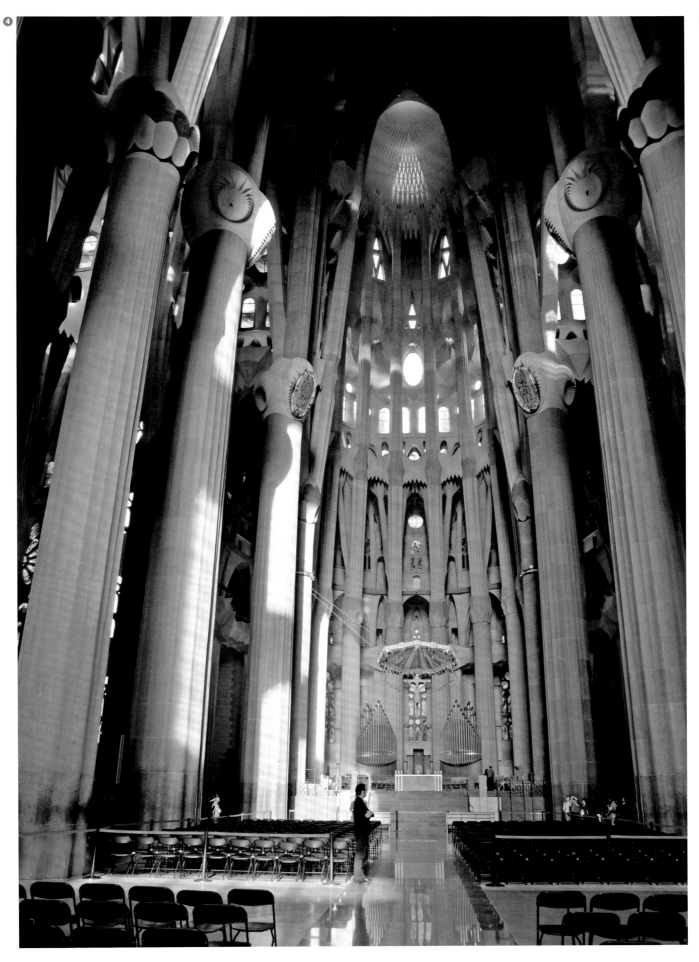

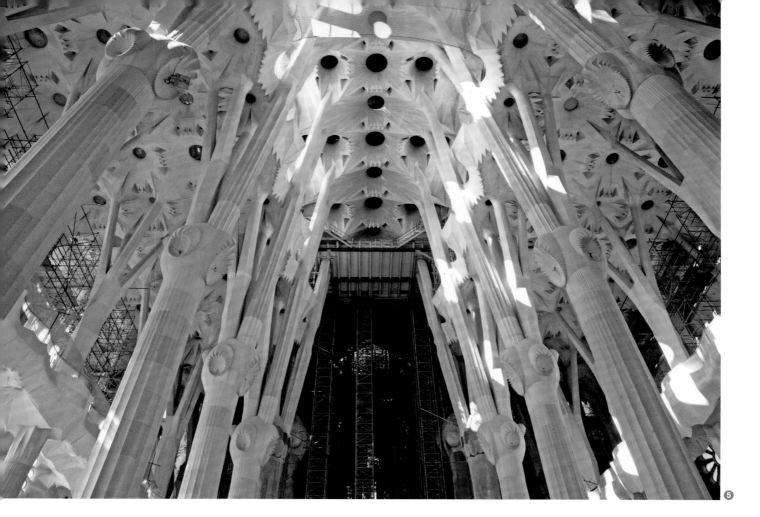

⑤

呈現出各種戲劇性的轉折，它由許多星形放射狀的小拱頂組成。小拱頂從分枝的頂部冒出來，跨設在相對的兩組分叉之間。每個小拱頂的中心都有一個小圓孔，透過圓孔，光線得以照進教堂內部。在挑台上下，教堂的圍護牆幾乎全部被巨大的雙聯窗穿透，窗子裡布滿了格柵般的窗櫺，其上方設有圓形或橢圓形的玫瑰窗。教堂內部的每一個表面都為了回應結構受力而做出了稜面狀的轉折和彎曲，從而形成了一種特殊的肌理，捕捉與反射了透過牆壁和天花板進入空間的光線。

　　和教堂中的每個元素一樣，天花板亦是結構性的，對建築起到支承作用。然而與花崗岩柱子和圍護牆這些與地面相連的元素不同的是，由於天花板是在最近幾年才建成的，因此它採用了輕質的纖維強化混凝土（fibre-reinforced concrete）和數位化的運算與製造──在高第的時代難以想像的材料和方法──以實現建築師在 1925 年的設計定稿中所要求的複雜幾何關係。雖然聖家堂中最大的部分尚未建成，例如位於十字交叉部上方、高度將達 170 公尺的中心塔，不過這場開始於地基的建造儀式仍延續至今，並以一百三十年來最快的速度進行著。

　　站在聖家堂內部，我們深深地為它顯示出的神性所打動，它以耳目一新的方式讓我們重新認識了它所服務的宗教儀式。同樣打動我們的，還有凝聚其中的巨大的人類心血、非凡的道德奉獻以及寶貴的公共資源投入。這一切已經貫穿了幾代人的生命歷程，並在儀式化的建造行為中得到了體現。從最根本的基礎性開端至今，它持續在每一代人手中得到發展和更新，因此聖家堂是屬於全體人類的偉大建築。

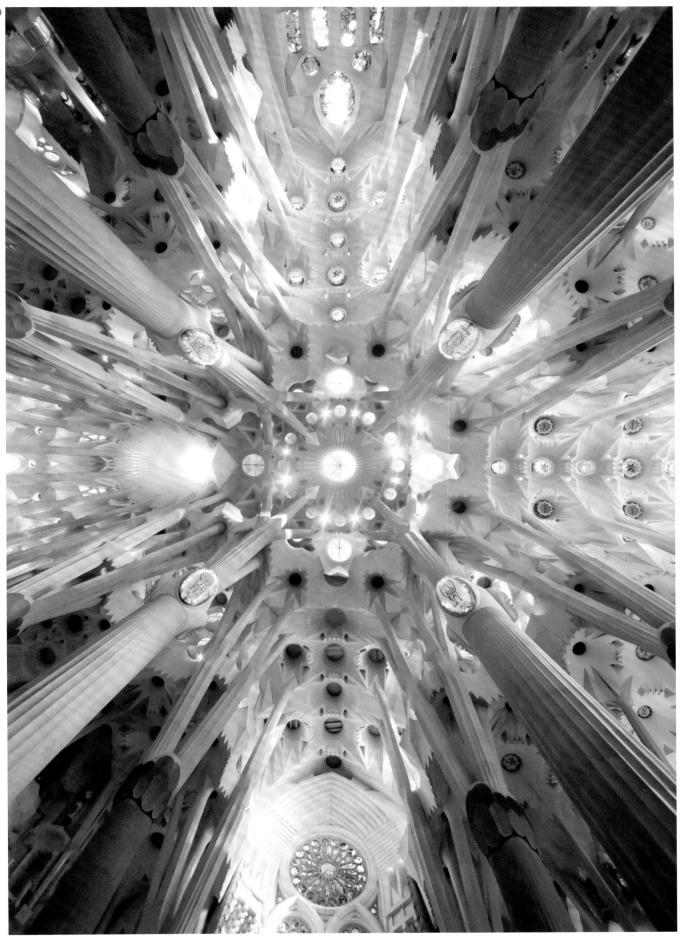

紐約中央車站

Grand Central Terminal
美國，紐約
1904–1913
華倫與衛特摩建築事務所
（Warren and Wetmore）

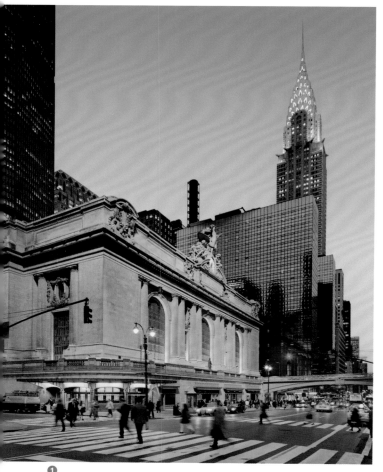

❶

紐約中央車站建於賓夕法尼亞火車站（Pennsylvania Station）落成之後不久，是紐約市的第二座大型火車站。幸運的是，它的建築得到了完好的保留。中央車站建於 1904 年至 1913 年，由惠尼・華倫（Whitney Warren，1864–1943）和查爾斯・衛特摩（Charles Wetmore，1866–1941）主持設計，營運範圍包括城郊鐵路線、快速通勤鐵路線以及紐約大都會的地下鐵路線，每日客流量高達二十五萬人次。作為紐約市最大的公共進出口，中央車站對普通人乘車出行這一日常交通儀式，加以頌揚並致以敬意。

❶ 中央車站的正立面朝南，它位於公園大道的盡端，亦即公園大道與 42 街的交匯處。這座龐然大物佇立在一層高的、勒腳般向外凸出的基座之上，基座支撐著一對對飾有凹槽的圓柱，圓柱在頂部托起一道高高的簷口。圓柱之間設有寬大的圓拱窗，除圓拱窗外，整個立面都被石灰石和花崗岩的板材所覆蓋。我們走進位於公園大道中軸線上的拱形中央入口，沿著一條低矮寬大、帶拱頂的斜坡通道一路下行，來到候車大廳。

候車大廳十分開闊，寬 63 公尺、深 20 公尺、高 14 公尺。室內空間被五扇朝南的巨大鋼框窗照亮，窗子就設在我們背後的牆上，位於大門的上方。粗壯的墩柱將大廳

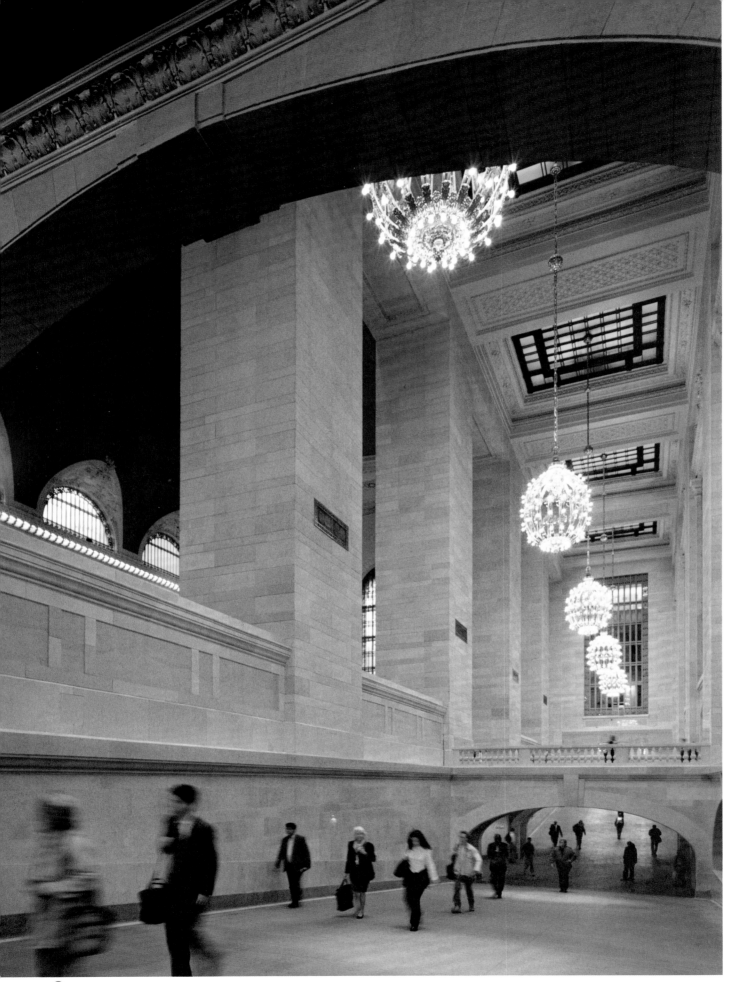

儀式

紐約中央車站

❷

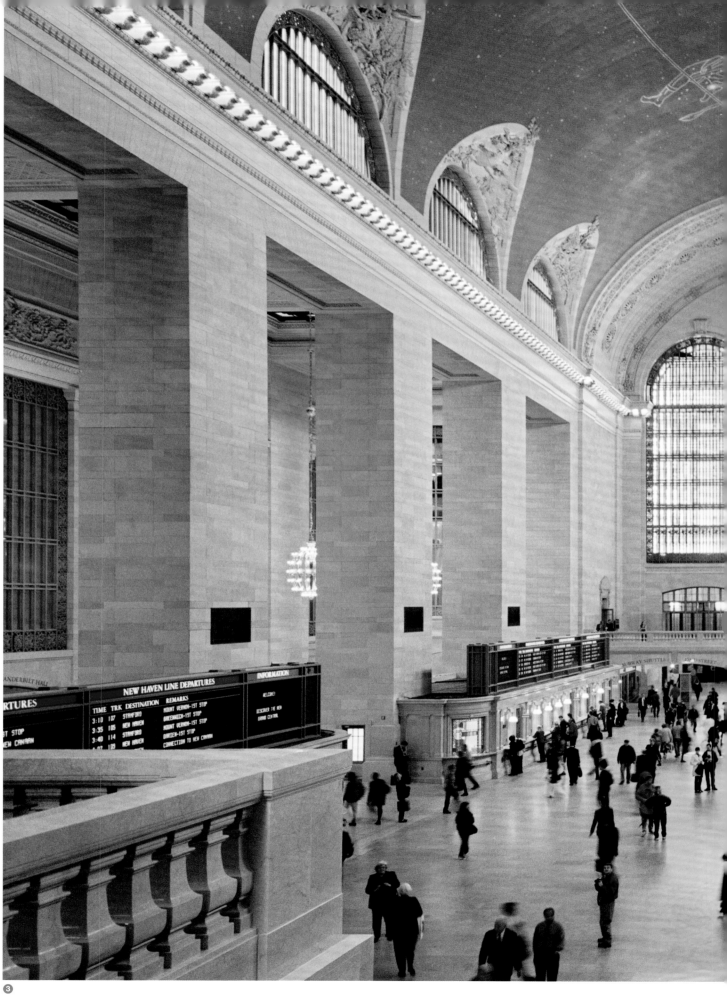

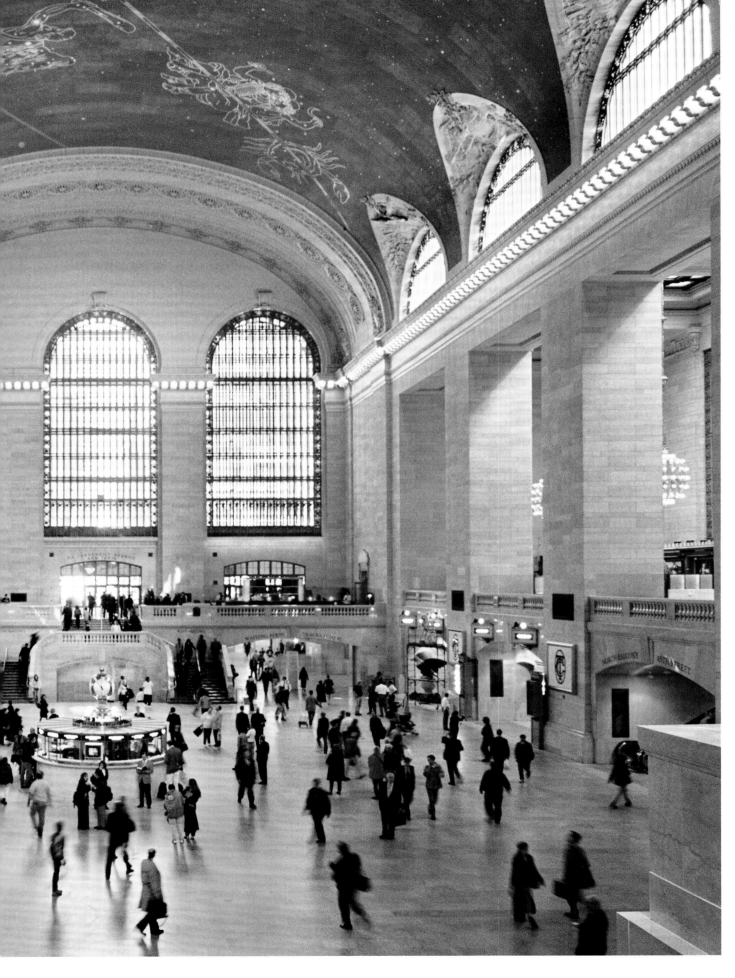

儀式

紐約中央車站

劃分為五跨，它們沿著兩面長牆整齊地排列著，使空間向左右兩側橫向展開。然而兩端的牆角卻被處理成了內凹式的弧形，因此空間又產生了向內收縮的聚攏感。牆壁和墩柱佇立在基座之上，基座以拋光的義大利大理石製成，與頭頂等高。牆壁和墩柱的表面覆以預製的灰泥仿造石板，石板以一道寬、一道窄的方式上下交替排列。天花板和橫樑由飾有雕花的白色石膏製成，鋪地採用的是經過拋光的田納西大理石（Tennessee Marble）。室內原本設有一排排巨大厚重的高背木長椅供乘客休息，而如今我們只能在角落部位看到四分之一圓的嵌入式長椅。

❷ 穿過寬敞的拱形門道，我們踏上一條兩邊圍著欄板、頂部敞開的通道，來到主候車大廳南面的側廊。南側廊同樣也是水平感強烈的空間（開間大而進深淺），由五個邊長 9 公尺的正方形空間相互貫通而成。兩側巨型墩柱中心間距為 12 公尺，邊長為 4 公尺，高達 20 公尺，直抵天花板。天花板上設有大型鋼框採光天窗，每一扇天窗的中心位置懸掛著巨大的球形吊燈。此刻，我們看見候車大廳的北側廊裡也懸掛著一組相似的球形吊燈，燈光與前方更為明亮的陽光結合在一起，吸引著我們向前走去。於是我們走出南側廊，進入主候車大廳。

現在，我們來到了世界上最宏偉的空間之一，它是為了頌揚上下班通勤這一謙卑的日常交通儀式而建造的場所。候車大廳的內部空間十分壯觀，二層走廊的高度與西側街道的標高對齊，圍出長 82 公尺、寬 60 公尺的矩形，而較低的主樓層比街道標高要低 4 公尺，長 63 公尺、寬 36 公尺。❸ 站在這個空間的中心，身處步履匆匆的人群之中，我們不禁感到精神抖擻；與此同時，我們也獲得了一種平靜安寧之感，彷彿重心已經降至地下，隨著地平線一起下沉。❹ 頭頂上方的天花板不斷吸引著我們的目光：這是一個斷面呈橢圓形的筒拱式藍色天花板，高達 40 公尺，上面畫滿了夜空中的星座，每顆星星均以金箔和燈泡裝點而成。拱形天花板南北兩邊支撐在高高的簷口上，簷口與下方的墩柱相接，巨大的墩柱佇立在經過拋光的大理石地板上。天花板的東西兩盡端，寬大的拱券橫貫大廳南北，其下方是架高的走廊。在天花板拱頂的側面，即南北側廊墩柱的上方，設有半圓形的弦月拱，弦月拱內安裝了巨大鋼框窗。陽光透過窗子照進房間，在地上投下輪廓分明的影子。

❺ 東西兩端的短牆上分別設有三扇窗子，它們是候車大廳中最大的窗子，寬 8.5 公尺、高 18 公尺，上面鑲嵌著以鋼框固定的透明玻璃。鋼框的橫框間距為 2 公尺，而豎框間距僅為 50 公分，這種設計為巨大的窗口賦

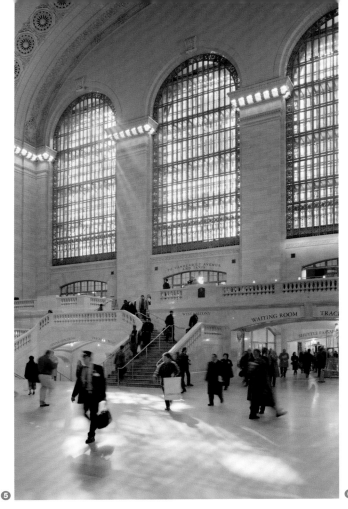

予了細密的肌理和宜人的比例。突然，鋼框玻璃窗上出現了走動的人影，好像懸浮在候車大廳端牆的內外兩側之間，令我們大吃一驚。繼而我們才明白，窗子是雙層的，兩層鋼框玻璃之間設有玻璃地面的通道。人們可以由此進入窗子內部，打開玻璃窗扇，為候車大廳導入自然通風。

大廳主樓層的南側是一排採用大理石貼面的售票窗口，北側是設在墩柱之間的拱形門洞，由此可以通往火車月台。大廳東西兩側的中心位置各有一座宏偉的對稱式樓梯，它們向上通往二層的走廊，向下通往候車大廳的負一層。樓梯的左右兩邊是帶有寬大圓拱的通道。走進大理石鋪地的通道，我們沿著寬闊的斜坡下行，當我們抬頭仰望，才發現南側廊的正方形天窗、球形燈具和巨大墩柱已出現在我們上方，適才進入主候車大廳時我們才跨越過這裡。來到候車大廳的負一層，我們面前出現了一個截然不同的空間。它低矮而寬闊，上方是平頂天花板，天花板支承在寬寬的橫梁上。支承橫梁的正方形墩柱，其縱橫間距均為 12 公尺，與主樓層墩柱的位置一致。北牆上，每根墩柱的後面都設有門道，從這裡沿坡道下行便可抵達月台。❻ 在南面，一條坡道向上通往位於候車大廳下方的車站主餐廳。主餐廳的頂部是用古斯塔維諾陶磚（Guastavino tile，將薄薄的陶土磚平鋪，彼此以側邊相

接，交織成一層整體，上面再複疊以若干同樣的磚層）建成的拱頂，它彷彿為這個空間賦予了某種神奇的魔力。坐在這裡，吃一餐牡蠣，聽著談話聲迴盪在弧形拱頂上，我們感到坐火車通勤這種再普通不過的日常行為，在這座建築中得到了應有的尊重。

薩伏伊別墅

Villa Savoye
法國，普瓦西
1928–1931
勒·柯比意
（Le Corbusier，1887–1965）

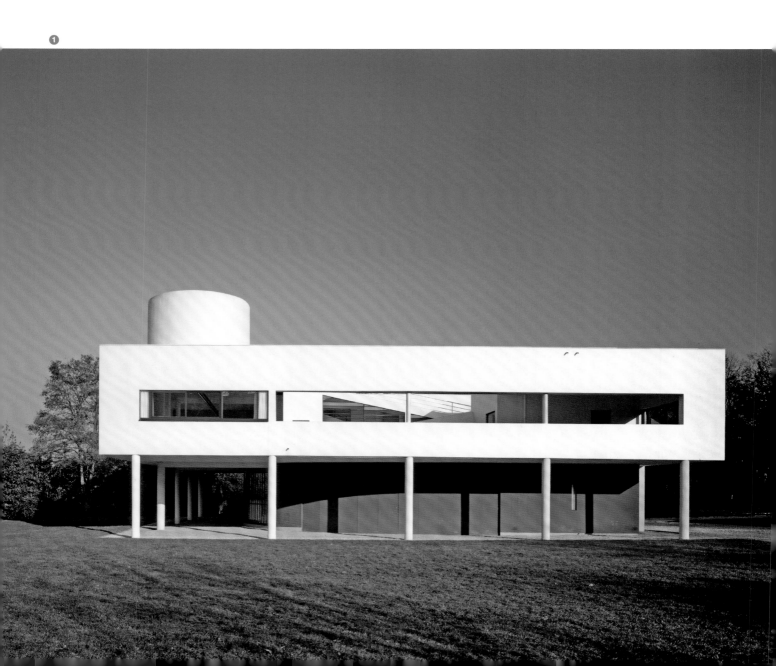

❶

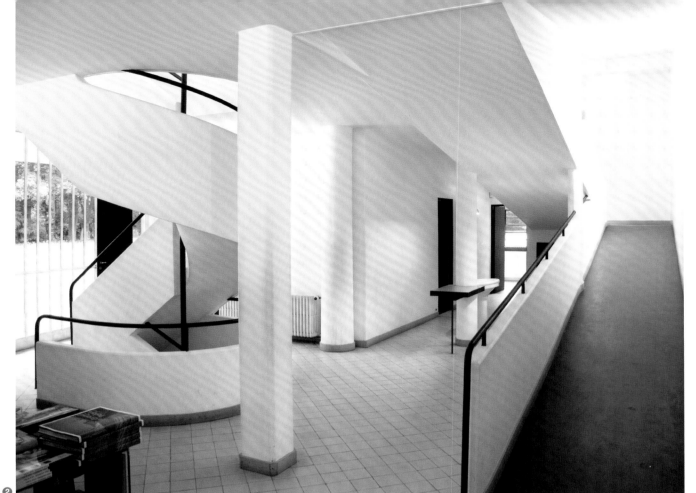

薩伏伊別墅位於巴黎郊外的普瓦西鎮（Poissy），是為薩伏伊夫婦（Pierre and Emilie Savoye）建造的週末度假別墅。在這座房子中，勒‧柯比意成功結合了鄉村別墅的設計傳統與當代建築中的自由空間理念，為終日浸淫在都市文化中的城市居民打造了一個地處農耕文化背景中的隱居場所。此外，通過精心編排的空間對比，建築師也為棲居者獻上了一種儀式性的、精確組織的行進序列，使得這座別墅能夠表達並實現人類在自然中棲居的永恆心願。

我們驅車前往薩伏伊別墅。從路邊一面石砌圍牆上的大門進入，沿著碎石車道穿過樹林，慢慢地轉過彎道，這座房子便逐漸出現在視野之中。它座落在坡度緩和的小山丘頂部，四周是平坦的大草坪。❶ 遠遠望去，我們首先看到的是一個架空的、白色灰泥抹面的長方形單層塊體，其下方由間距寬大的細圓柱支撐，塊體的頂上則佇立著嵌入式的波浪形牆體。仔細端詳過別墅的四個立面之後，我們不禁被它的三個特性所打動：一是環繞建築的連續條形窗為其賦予的持續水平性；二是由於主塊體與地面脫離，底層退縮在陰影中而造成常規式正面的缺失；三是建築在青草地上方所呈現出來的懸浮感。碎石車道並沒有沿著房子的中軸線通向對稱式的北立面，而是從右側將我們引入懸挑式塊體的下方。在底層北端，我們看到一道半圓形的

牆體，它由通高的縱向鋼框玻璃組成，中間即是入口。

打開黑色的金屬門，我們進入光線明亮的門廳。門廳鋪地採用了淺褐色的正方形瓷磚，瓷磚沿對角線方向排列。❷ 面前是一條通往二樓的長長的坡道，左邊是一座富有雕塑感的、帶有白色灰泥欄板的螺旋梯，樓梯穿過天花板中的開口，盤旋上升。坡道旁邊的圓柱上設有一張小小的桌子，桌面呈黑色，一端與圓柱相連，另一端下方以一根細細的鋼質桌腿支撐。圓柱的另一側連著一個白瓷洗手盆。正如肯尼斯‧富蘭普頓所說，這些雕塑性元素的組合在光線中「與坡道的起始段一起，為別墅入口賦予了濃郁的儀式感，邀請人們在上行至房子主體部分之前先洗淨他們的雙手」。[1]

我們沿著坡道緩慢上行。腳下是黑色地面，兩側是白色牆壁，光線從右側的窗口射入。窗子採用了和門廳入口處類似的鋼框，不過這裡的鋼框是水平向設置的。在坡道平台處，我們向後轉身，繼續上行，來到位於主樓層中央的過廳，過廳的地面也鋪著斜向排列的地磚。❸ 此刻，明亮的光線從左側的玻璃窗照射進來，把我們的注意力引向室外寬敞的露台。❹ 露台是薩伏伊別墅真正的中心。它是一個邊長 9.5 公尺的正方形空間，上方向天空敞開，地面鋪著大塊的正方形石板，石板的排列方向與牆面平

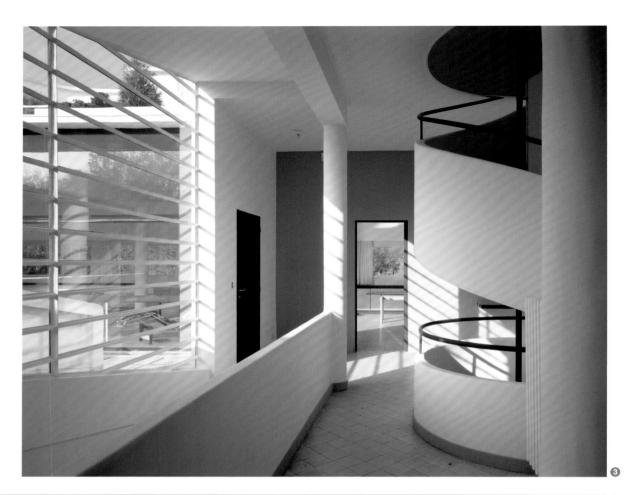

❸

❹

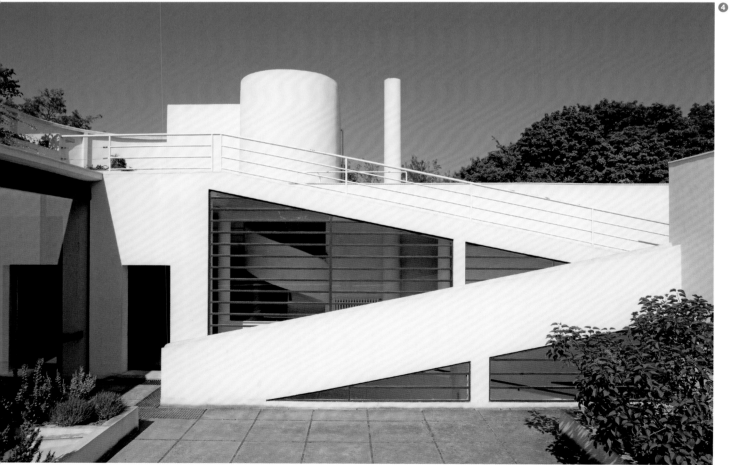

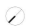

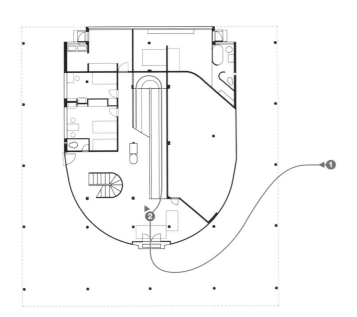

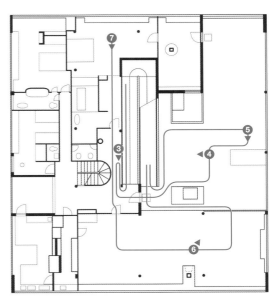

行。露台南側通向一座有頂蓋的小露台，北側藉由通高的大玻璃牆與起居室相連。❺ 這三個空間（露台、小露台、起居室）通過西牆上連續的水平向開口連接在一起。西牆正中心的立柱上設有一張矮桌，桌面向外挑出，伸入露台空間之內。透過水平向開口，我們看到了四周成蔭的綠葉，就像是欣賞一幅掛在白粉牆上的、連續的、帶狀的風景畫。這道風景從室外延伸到室內，繞過房間轉角，貫穿於北面的起居室和餐廳之中，形成了一條只屬於棲居者的地平線。我們沿著露台上的室外坡道繼續上行，再轉過一座坡道平台，來到屋頂的日光浴室。日光浴室帶有一面通高的弧形牆，用來遮擋寒冷的北風。在坡道的頂端，透過日光浴室牆上唯一的洞口向外望去，我們看到了一片茂盛的樹冠。

　　❻ 回到主樓層，我們進入起居室和餐廳。這裡的鋪地採用了正方形瓷磚，和露台的石板一樣，瓷磚的鋪設方向與牆面平行。當起居室的玻璃牆側向推開，連續的水平窗便佔據了我們的視野。在我們的體驗中，住宅空間和棲居活動的日常儀式相互交融，形成了自由流動的序列──從室內到室外，從陰影到光亮，從封閉到露天，各個部分都順暢地銜接在一起。水平窗一直延續到廚房，窗台下方連續的擱板把廚房和餐廳、起居室連接在一起。❼ 採用

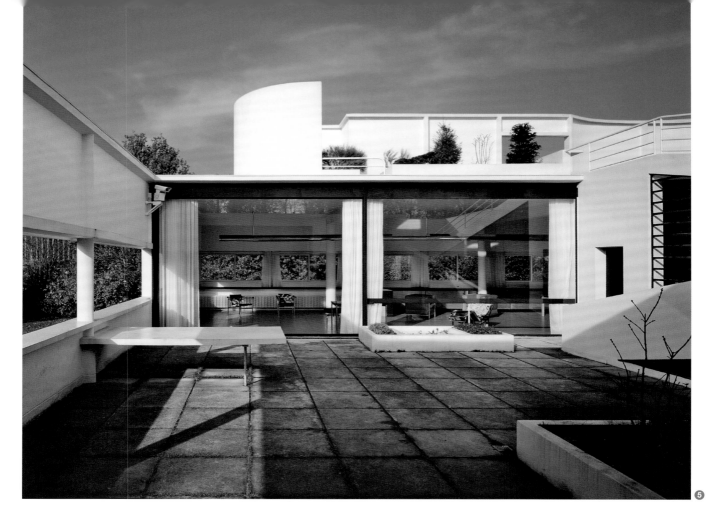

天窗採光的盥洗室（這一層唯一沒有靠設在圍護牆上的房間）通過設在其邊緣的、鋪著瓷磚的波浪形躺椅與主臥室分隔，卻又以此與之相連。即便在這裡，我們也可以透過連續的水平窗看到外部樹林的風光。

　　薩伏伊別墅的棲居體驗讓我們參與到一系列的家居儀式之中。一進入別墅，我們便能深切感受到當城市文化攜帶者來到鄉村隱居時，它將為這一行為賦予儀式感，而住宅中的棲居方式也確實讓我們實現了與大自然的零距離接觸。更微妙的一點是，這座住宅處處都在倡導健康的生活模式：它不僅為我們提供了健身、露天日光浴和邊觀景邊沐浴的機會，也讓大自然通過視覺、聽覺、觸覺和嗅覺體驗在空間內部得到了連續呈現。最後，從空間運動的角度來說，薩伏伊別墅實現了勒·柯比意稱之為「建築散步」（promenade architecturale）的設計理念，讓我們能夠在自然地景中感到家一般的安心，也能夠體驗到以大自然為背景的日常生活儀式感。無論是在房間裡穿行，還是在長長的斜坡上行進，或是在窄小的螺旋梯上下移動，我們隨時都能看到圍繞在身邊的自然風光，並且也有機會與其他棲居者發生非正式的碰面。我們在空間中自由地遊走，在光影中任意地徘徊，在彼此融合的室內與室外空間中逗留，或聚集在廚房裡享受烹飪的樂趣，或坐在露台上與家人共進午餐，或躲在某個陰暗的角落裡專心讀書，或圍坐在壁爐前與友人傾心交談，又或者靜靜地凝視那遙遠而無處不在的地平線——日常生活的一切行為都在建築賦予的儀式感中得到了昇華。

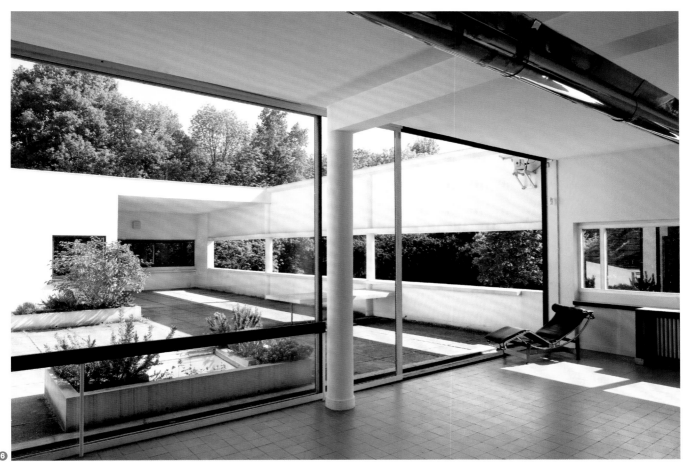

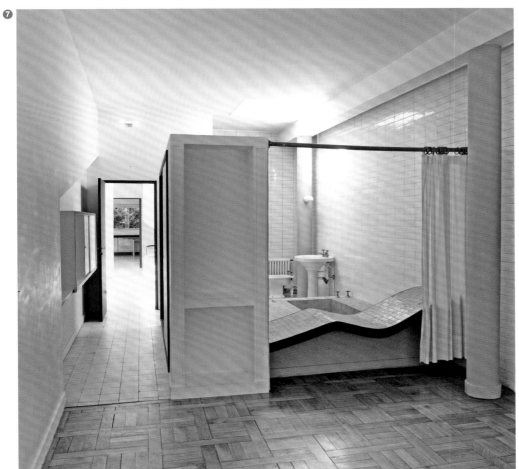

空間
時間
物質
重力
光線
寂靜
居所
房間
儀式

地景
場所

記憶

我是那座房子的孩子，心裡充滿了對
它氣味的回憶，充滿了它走廊裡的涼
意，充滿了那些給它帶來生機的說
話聲。那裡甚至還有池塘裡青蛙的歌
聲。它們都來到這裡，和我作伴。[1]

——安東尼・聖修伯里
（Antoine de Saint-Exupéry，
1900–1944）

我們稱作開始的，往往就是結束。而
結束就意味著一個新的開始……我們
不應停止探索。我們一切探索的盡
頭，都是為了抵達我們的出發點並重
新認識這個地方。[2]

——T. S. 艾略特

記憶與生活世界

我們常常從未來主義的角度來理解建築，認為重要的建築可以探究和投射出未曾預見的現實，確信建築的特質與它的新奇和獨特程度直接相關。在今天這個全球化的世界中，對新奇性的沉迷不僅體現了審美和藝術上的價值觀，也是消費文化的內在需求，並因此成為我們當下物質主義文化中不可或缺的一種策略。

不過，這只是人類建造職責中的一部分。建造職責還必須保留對過去的理解，使我們能夠體驗並把握住文化與傳統在時間上的連續。我們不僅生活在空間性和物質性的現實中，也棲居在文化性、心理性和時間性的現實中。我們體驗到的世界是一個不斷在過去、現在與未來之間擺動的多層次環境。除了為我們提供空間與場所設定，建築還表達出我們對歷史真實性、持續性和時間性的體驗。地景和建築這二者與文學和藝術的語料，共同構成了我們最重要的外化記憶。我們之所以能夠理解自己是誰，記得自己是誰，主要是通過物質和心理層面上的場景和建築。我們對已逝文化和異己文化的評判，很大程度也有賴於它們建造並流傳下來的建築結構所提供的證據。約瑟夫・布羅茨基曾說：「……和上帝一樣，我們本著自己的意象創造一切，因為我們缺乏更為可靠的樣板；我們製造出來的產物比我們的自白更能說明我們的本質。」[3]

古代演說家曾運用想像中的建築結構作為輔助記憶的工具。即便在今天，現實中的建築物以及記憶中的建築意象和隱喻也依然具有類似功能，它們以三種不同方式起到記憶工具的作用：首先，對時間的進程加以物質化和保存，使之具有可見性；其次，通過對記憶的承載和投射而對回憶加以具體化；第三，激勵和啟發我們去追憶和想像。記憶和幻想，正如追溯過去和暢想未來一樣，是相互關聯的；一個不會記憶的人也不會想像，因為回憶正是孕育想像的土壤。記憶也是自我身分認同的基礎，因為我們是誰取決於我們記得什麼。正如路德維希・維根斯坦（Ludwig Wittgenstein，1889–1951）所言：「我就是我的世界。」[4]

有些特定的建築類型，例如紀念碑、墓地和博物館，是為了保存和喚起具體的記憶與情感而專門設計建造的。其實，所有的建築都維繫著我們對時間深度和綿延的感知，記錄並暗示出文化的敘事性與人類的歷史感。我們無法把時間作為單純的物理維度來加以構想，而只能通過它的真實化（actualization）去理解它，例如時間性事件留下的痕跡、發生的場所和進程等。

這些痕跡，即建築與其遺跡，暗中講述著人類命運的故事。這些故事

既有真實的，也有想像的。它們激發我們去思考那些已經消逝的文化和生命，去想像這些被遺棄和被侵蝕的結構體中早已不復存在的棲居者的命運。不完整性和碎片化擁有一種喚起情感的特殊力量：殘垣斷壁和千瘡百孔的場景都促使我們去追憶和想像。在中世紀手抄本插圖和文藝復興繪畫中，對建築場景的描繪通常僅限於一道牆或一扇窗的邊緣，但這些孤立的建築片段足以喚起我們對完整建築場景的體驗並激發一種文化感。達文西曾經鼓勵藝術家仔細觀察朽爛牆壁上呈現出的隨機性圖案，以企及一種靈感迸發的精神狀態：

「當你盯著一面汙跡斑駁或石材混雜的牆壁時，如果你正需要設計一些場景，你可能會從中發現形似各式風景的東西……你可能還會看到戰爭的場面和作戰中的人形，或是奇怪的面孔和新穎的服飾以及其他五花八門

的物體，你可以把它們簡化為完整而清晰的形式。這些東西雜亂地出現在牆面上，就好像搖擺的鈴鐺響個不停。在它們的叮噹聲中，你會找到任何你願意想像的名字或詞語。」[5]

建築既可以激發想像，也在我們的想像中佔有一席之地。布羅茨基曾經寫道：「（記憶裡的城市）是沒有人的，因為對於想像來說，召喚建築比召喚人要容易一些。」[6]或許這就是為什麼作為建築師的我們在思考建築時，更傾向於採取其物質性和形式性存在的角度，而不會考慮在我們設計的空間中將要展開的生活。但其實，我們對生活的記憶是與場所、空間和場景緊密關聯的，甚至我們的童年也要借助小時候住過的房子和去過的地點才能留存在記憶中。我們會把自己生命的一部分投射和隱藏到我們曾經生活過的地景與房子中，正如古希臘演說家會把演講的主題置於他們

想像出來的建築背景中一樣。對這些場所和房間的回憶生成了對事件和人物的回憶。

我們在家裡擁有的物品並不全是為了滿足實用目的，它們通常也具有社會性和心理性的功能。這些物品在記憶過程中產生的意義，往往就是我們喜歡收集類似物件或特別紀念品的原因。它們擴展和增強了記憶的領域，並最終擴展和增強了我們自我認識的領域。美國現代主義詩人華萊士·史蒂文斯（Wallace Stevens，1879–1955）有言：「我是我周圍的一切。」[7]法國詩人諾埃爾·阿諾（Noël Arnaud，1919–2003）也聲稱：「我是我所在的這個空間。」[8]來自兩位詩人的論斷固然簡潔，卻強調出了世界與自我之間，以及記憶的外化基礎與身分認同之間的糾結關係。

我們習慣把記憶力視為一種大腦的思維能力，但其實記憶行為需要整

圖2

藝術性意象能夠引發回憶和聯想，它將我們從此時此地的現實引入一個非現時性的想像世界。阿諾德・勃克林，《死亡之島》，1880，木板油彩，74cm × 122cm，美國，紐約，大都會美術館。

圖3

通往雅典衛城和菲洛帕波斯山（Filopappos Hill）的石板道，激起一種對歷史真實性和層疊的人類命運的強烈感受。季米特里斯・皮吉奧尼斯，步行通道，希臘，雅典，菲洛帕波斯山，1954–1957。

記憶

個身體參與其中。回憶不僅是一個心理性事件，它還是一種身體化和身體投射的行為，因為記憶不僅隱藏在大腦的電化學反應中，也儲存在我們的骨骼、肌肉、感官和皮膚之中。我們所有的感官和器官都能夠記憶和「思考」，因為它們會根據我們的背景環境和生活情境做出有意義的反應。嗅覺就具有一種特別強大的喚起場所記憶的力量。在《追憶似水年華》第一卷的〈貢布雷〉（Combray）中，普魯斯特曾做過一段著名的描寫：通過一塊蘸在檸檬花茶裡的瑪德蓮蛋糕的香味，敘述者漸漸地將回憶蔓延到整個貢布雷鎮。[9]美國哲學家愛德華・凱西（Edward S. Casey，1939–）在他的著作《記憶：一種現象學式的研究》（Remembering: A Phenomenological Study）中提出：「任何關於記憶活動的切合實際的陳述，其中心必然是身體記憶。」他還

總結道：「沒有任何記憶是不帶有身體記憶的。」[10]我們甚至可以再進一步說，身體不僅是記憶的集中地，也是包括建築作品在內的所有創造性作品發生的場所和媒介。

地景和建築不僅是記憶裝載工具，還是情感的擴大器，它們可以增強人的感覺：歸屬感或疏離感、融入感或排斥感、安詳感或絕望感。然而，一處地景或一座建築並不能「創造」情感。它們通過詩意意象、權威感和環境氛圍喚起並增強我們自身的情感，同時把這些情感拋回給我們，彷彿這些情感有一個外在的來源。只有當建築能夠在觀者或棲居者的記憶和無意識中喚醒熟悉的東西時，它才可以傳情達意。因此，深刻的建築意象和建築衝擊力都建立在深層的回憶之上。當我看到古納・阿斯普朗德設計的已被拆除的斯德哥爾摩博覽會（Stockholm Exhibition，1930）建築

照片，我所體驗到的鼓舞和希望是被它那樂觀主義的建築意象所喚起的。在同樣由他設計的斯德哥爾摩森林墓園（Woodland Cemetery）中，山丘上追思林承載的意象既是邀請，也是承諾，從而引發了一種渴望和懷舊並存的心理狀態。地景的建築意象能夠共時地喚起回憶和想像，這與瑞士象徵主義畫家阿諾德・勃克林（Arnold Böcklin，1827–1901）的作品《死亡之島》（Island of the Dead，1880，現藏於紐約大都會美術館〔The Metropolitan Museum of Art〕）中的繪畫意象有著異曲同工之妙。所有富含詩意的意象都是聯想和感情的凝結。這些意象只能從情感上得以體會和面對，而不能從理智上加以分析和理解。

米蘭・昆德拉曾說：「在緩慢和記憶之間，在速度和遺忘之間，有一條祕密的紐帶……慢的程度直接與記

憶的強度成正比；快的程度直接與遺忘的強度成正比。」[11]速度和透明感一直是現代藝術熱衷的兩個根本理念，但正如昆德拉所指出的，它們會造成記憶的消減。如今，隨著整個時代令人眩暈的加速度以及體驗性現實飛速的更新換代，我們正普遍遭受著文化健忘症的嚴重威脅。在快節奏的生活中，我們最終只能感知，卻無法銘記。在「奇觀社會」裡，我們只會對正在進行中的當下發出讚嘆，卻不能在記憶中保留分毫。英國歷史學家法蘭西斯‧葉茲（Frances Yates，1899-1981）曾就此做出如下殘酷評論：「我們現代人根本就沒有記憶。」[12]

有些建築結構絲毫不能使人回憶起過去，而另一些卻能喚起人們對時間深度和連續性的感知。也有建築尋求的是過於直白和刻板的記憶，比如 1980 年代的後現代作品。

還有一種建築，它強迫我們以特定意識形態下的方式去記憶和思考，例如極權統治時期的建築。深刻的建築能夠創造出深層的時間感，那是一種史詩式的連續性，不帶有任何形式上或具體上的直接指涉，就像季米特里斯‧皮吉奧尼斯（Dimitris Pikionis，1887-1968）和卡洛‧斯卡帕作品中所呈現的那樣。這些作品，用巴謝拉的形象化說法來講，是「詩化」的產物。[13]皮吉奧尼斯為雅典衛城設計的步行通道以回收的石料建成，建築材料中既有天然的石塊，也有古代建築物的殘件。這條通道既不是建造時代的縮影，也不是設計師的個性表達，而是體現了一種深層的歷史傳統。這些殘件在地面上鋪設出不斷變化、出人意料的圖案，成為帶有史詩式聯想的獨特建築敘事。

每一件真正有意義的作品，都把自身置於一場與過去（或遠或近）之

圖6
當代建築中層疊的時間和記憶。斯維爾·費恩（Sverre Fehn，1924-2009），海德馬克教堂遺址博物館（The Hedmark Cathedral Museum），挪威，哈馬爾（Hamar），1967-1979。

圖7
水喚起了綿延、回憶和感傷的體驗。卡洛·斯卡帕，布里昂家族墓園（Brion Cemetery），義大利，阿爾蒂沃萊的聖維托（San Vito d'Altivole），1970-1975。

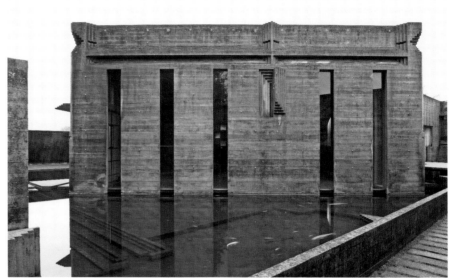

記憶

間充滿敬意的對話中。在這件作品顯現為一個獨特而完整的微觀世界的同時，它也使過去及前人作品得以復甦並重現生機。真正的藝術作品，必然具有聯想與記憶所組成的深遠層疊的時間感，而非僅能暗示出當代性。

　　阿根廷作家豪爾赫·路易斯·波赫士（Jorge Luis Borges，1899-1986）有言：「從來沒有一個真正的作家想要成為當代作家。」[14]這一觀點為我們看待回憶的意義和角色提供了另一個重要視角。所有創造性的作品在本質上都是與過去和傳統智慧的協作。米蘭·昆德拉曾說：「每一位真正的小說家都會聆聽那種超個人的智慧（小說的智慧），這就解釋了為什麼偉大的小說總是比它的作者更加知性一點。那些比他們的作品更加知性的小說家應該轉行去寫其他類別的作品。」[15]他的告誡在建築領域也同等真實有效：偉大的建築物是建築

智慧的果實，它們是與歷史上的偉大先驅合作（通常是下意識的）的產物，當然也是今天它們各自的創造者的成果。只有那些不斷與過去積極進行謙卑對話的藝術作品才有能力在時間的長河中留存下來，並且在未來繼續激勵觀者、聽者、讀者與棲居者。

克諾索斯宮

Palace at Knossos
希臘，克里特島
1600 BC

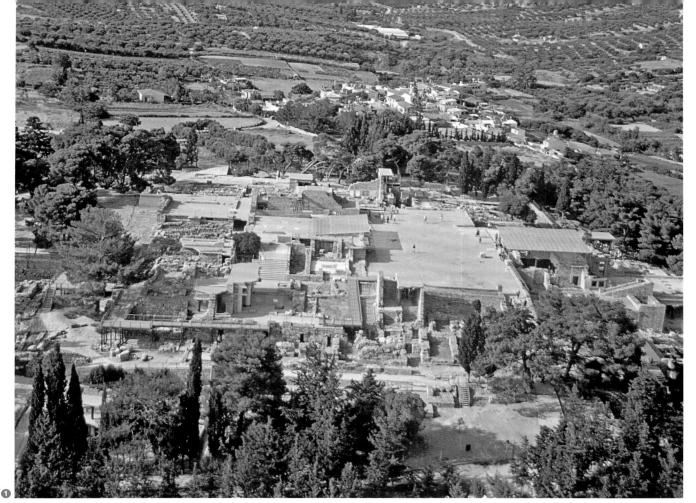

　　建在克諾索斯（Knossos，位於地中海上的克里特島）的邁諾安王朝（Minoan）宮殿如今已成廢墟，但在古代，它不僅是城市的中心，也是十萬居民的日常生活中心。克諾索斯宮是典型的迷宮式空間，其內部的房間根據使用功能、與自然地形的結合以及與地景的持續聯繫進行編排。這種組織方式將獨立的房間複雜地交纏在一起，使宮殿成了一個必須用記憶來指引方向的場所。

　　克諾索斯宮是以石牆為界的矩形塊體，東西向長達150公尺，南北向寬達100公尺，座落在一座山丘的頂部。❶ 走向宮殿，我們發現它並沒有精確的、整片式的外部形式或統一性的立面，而是一種獨立式塊體的集合，各個塊體彷彿通過某種內在的引力匯集在一起。宮殿的圍護牆時而凹進，時而凸出，似乎即將解體，但也因此與四周複雜多變的地形融為一體。宮殿深深扎根於地基的地形之中，看起來就像是從大地中生長出來的天然岩石露頭。建築外緣曾經做過微妙的調整，以充分利用地勢的每一條走向。

　　❷ 西側的門廊深陷在兩道厚厚的石牆所形成的內夾角中。這是一個處在陰影中的空間，中心有一根單獨的立柱，立柱支承起一根寬梁。和宮殿裡所有的柱子一樣，這根柱子略呈倒錐形，上寬下窄，頂部是巨大的扁圓形柱頭。柱子的底部原本以經過塗飾的木頭建成，它嵌在石板地面上淺淺的圓形凹口裡。穿過門廊，我們立刻置身於一條細長的內部走廊中。整座宮殿中蜿蜒著一系列類似的走廊，它們迂迴曲折，通常不設任何開口或交叉點，也不給人留有任何從這看似漫無盡頭的路徑中退出的機會。我們沿著這條通道走了將近30公尺，然後沿直角向左轉，再走45公尺，繼而再沿直角向左轉，又走了30公尺。這一段通道被稱作「隊列走廊」（Corridor of the Procession），因為灰泥牆的濕壁畫組成的連續雙條飾帶上，繪有列隊獻禮的場景。我們留意到，濕壁畫上的波浪形線條在牆壁轉角處並沒有中斷，而是隨著牆面轉過來，在我們身邊繼續向前延伸。隨著空間不斷轉折，濕壁畫也不斷展開；我們穿行於空間之中，畫中那些雙手獻禮的人物形象也陪伴我們一路前行。沿著漫長曲折的走廊前行，我們很快便失去了方向感，無從辨明自己所處的位置。

　　❸ 終於，我們從走廊中走了出來，步入宮殿中央的巨大庭院——這就是我們剛才感覺到的那種把互不相干的塊體匯集一處的內在引力。庭院南北長50公尺、東西寬25公尺，地面被夯平後鋪上了石板。站在庭院中心，我們可以看見南方的朱克塔斯聖山（Mount Juktas）。這是一座雙峰山，山頂的輪廓線像牛角般在兩端微微翹起。

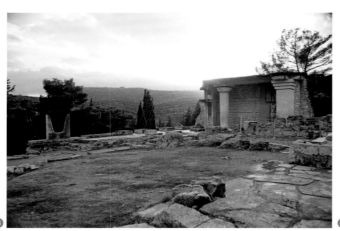

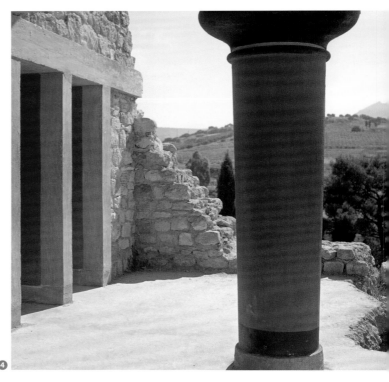

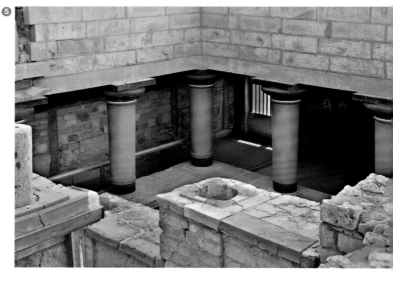

宮殿立面頂部原本設有牛角形石雕，它與山峰的形象遙相呼應。參觀過程中，我們在庭院的南端也看見了一尊類似的石雕。沿著庭院西側展開的分別是御座大廳、神殿和巨型樓梯的立面，它們的兩側各有一座門廊，門廊中心立著一根獨柱。每一個面向中央庭院的空間都有屬於它自己的中心。宮殿中的各個房間以一種不規則的、聚合式的秩序簇集在庭院周圍，每個房間都因其特有的功能而與相鄰的房間略顯不同。然而，整個建築一致採用了抹灰石牆而合為一體，牆面上穿插著木框窗和帶圓柱的門廊。

　　站在中央庭院，我們從封閉的內廊回到了開放的戶外，比剛才更加清晰地意識到了這個結構體以怎樣的方式隨著地形層層疊落，破土而出，彷彿我們是從隱藏於地下的內廊裡鑽出來的。在這裡，我們發覺這片地面其實也是地景工程，它被刻寫在大地的表層，成為建築中最古老的元素。環繞在地面周圍的宮殿也是一個鑲嵌在大地之中的、呈階梯狀的地景工程。這兩者都對自然地形做出了修整，但又與地形的每一個微妙變化相契合。

　　我們在宮殿中探索，沿著狹窄的迷宮般的甬道行進，最終每次都會回到中央庭院，卻從來沒有感覺到任何空間上的重複，因為我們進入的每個房間都與先前參觀過的房間有所不同。所有空間通過我們在「迷宮」裡的行進路線

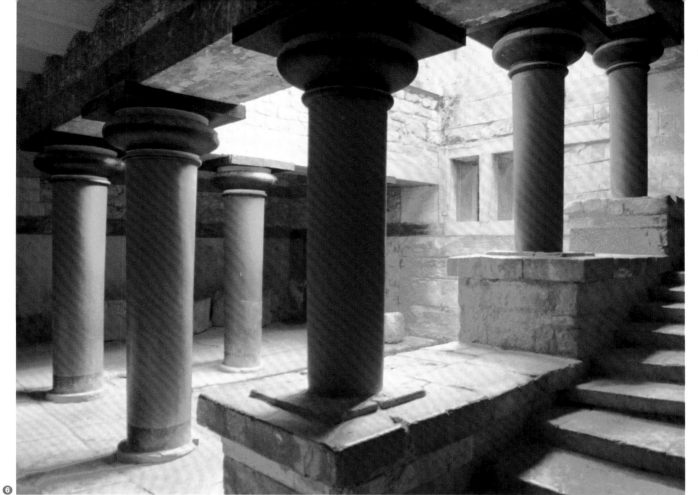

❻

連接在一起,但又不時地向外部打開,因此我們可以透過內部帶有柱子的庭院,從不同的角度獲得面向天空的垂直向視野,也可以透過門廊和連廊 ❹ 在水平方向欣賞周圍多變的風景。宮殿裡達到水平向和垂直向平衡的最佳範例,是位於水平向中央庭院東側邊緣的垂直向樓梯,❺ 這座樓梯繞著一座高高的矩形露天庭院展開。圍繞著垂直向庭院的迴廊另一邊設有走廊,走廊通向每一層的王室居住套房。❻ 庭院的三邊都被佇立在庭院邊緣矮牆上的短柱所框限,陽光射入它巨大的石造結構深處,照亮了三個樓層上的全部房間。

從空間的複雜性和多樣性來說,克諾索斯宮殿幾乎具有了城市的特徵。所有的房間通過我們的行進路線交織在一起並由此獲得了生命,絕妙地驗證了阿爾多・凡・艾克的主張:「一座房子是一個小城市,一個城市是一座大房子。」[1]克諾索斯宮是世界聞名的「迷宮」,然而,當我們無法在它的空間裡辨明方向的時候,卻應該記得這座「迷宮」本是作為生活場所而建造的。它只能通過棲居者每天穿行其間所留下的記憶而被認識和熟悉,因此,對於陌生人而言,它永遠是謎一樣的存在。住在迷宮裡的人從來不會迷路,因為空間能夠以其特有的方式在棲居者的記憶中引發共鳴並將記憶加以結構化,從而使棲居者感受到在家中的安心。在他們對空間的熟悉感與總是迷路的外來者所感受到的錯亂感之間,建築的空間體驗達到了一種平衡。

阿罕布拉宮

The Alhambra
西班牙，格拉納達
1238–1391

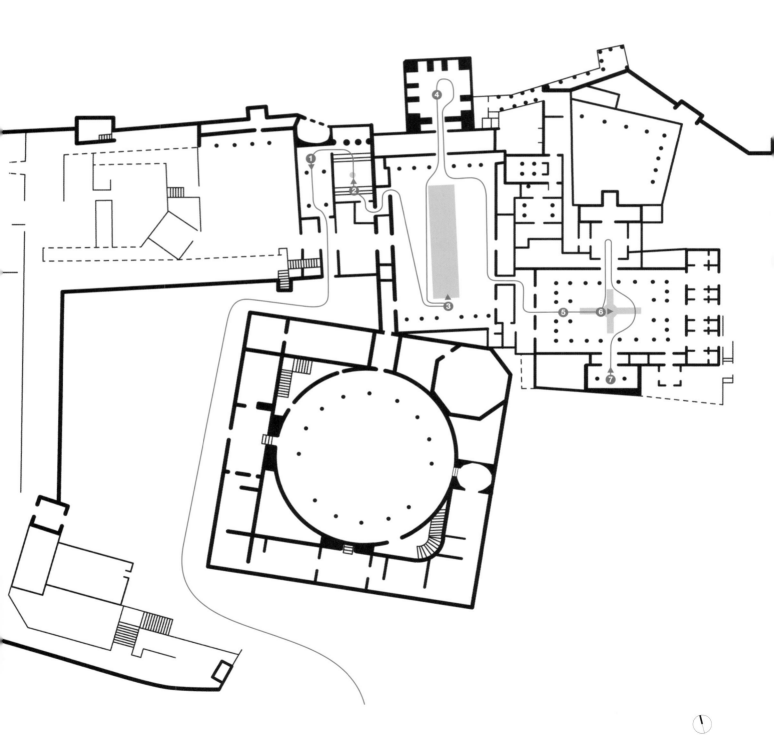

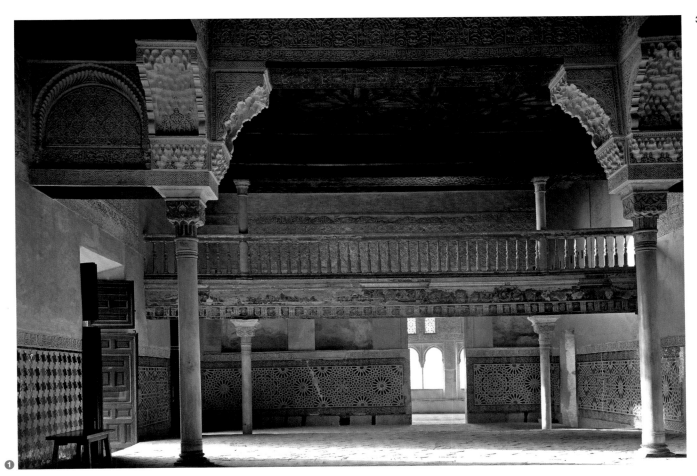

　　阿罕布拉宮是西班牙現存的唯一一座大型奈斯爾（Nasrid）建築。在 1238 至 1492 年之間，這裡曾是格拉納達王國（Kingdom of Granada）統治者的宮殿。阿罕布拉宮成功實現了一種適合於西班牙南部溫暖氣候的、室內外空間相互交織的組織方式，同時又刻意與周圍的地景保持距離，形成了對天國樂園的內向化復現。在我們的體驗中，阿罕布拉宮似乎是一場對夢境中的場所展開的精心編排的回憶。

　　阿罕布拉宮座落在格拉納達城中的一片高地上，宮外設有圍牆。我們沿著一條長長的坡道上行，首先來到「公正之門」（Gate of Justice）。這是一個巨大的磚砌立方體，表面採用了灰泥覆面。穿過這道門，我們便進入了阿罕布拉宮的外花園。❶ 參觀路線開始於梅斯亞爾廳（Mexuar）。這是一個長長的矩形房間，採用陶土磚鋪地，地上佇立著四根經過拋光的大理石圓柱。柱子承托著雕刻精美的托座和高懸的深梁，它們共同框限出了一個立方體狀的空間，形成了「大房間中的小房間」。❷ 梅斯亞爾廳緊鄰陽光明媚的「黃金庭院」（Court of the Cuarto Dorado），庭院中央有一座淺淺的半球形水缽，其外緣呈扇貝式捲邊狀。泉水漫過水缽的邊沿，落入裝載水缽的八角形淺池裡，而八角水池就嵌在庭院的大理石地面上。流水輕濺的聲響在四周高牆的表面得到反射，傳出了輕柔的回聲。我們對面的牆體位於三級大理石踏步之上，高於庭院的地面，門洞周圍和牆裙部位都貼滿了瓷磚，上方則採用帶有細密雕花的石膏加以裝飾。

　　❸ 我們穿過左邊的門道，進入「桃金孃庭院」（Court of the Myrtles）。這是一個由北向南沿縱深方向展開的空間，採用大理石鋪地，兩端是深深的敞廊。庭院中心有一座矩形深水池，其寬度為庭院寬度的三分之一，兩端與敞廊相連。沿著水池的兩條長邊排列著兩行修剪齊整的桃金孃樹籬，樹籬的外緣設有嵌入式的大理石淺水槽。水槽的水面與中央水池的水面齊平，造成了桃金孃樹籬在水中漂浮的錯覺。水池兩端的敞廊邊緣各有一座圓缽狀的淺淺的噴泉。泉水從中源源不斷地湧出，注滿了圓缽，隨後沿著一條伸進水池並緊貼水面的長長出水口注入水池。通過這種方式，水佔據了這片大理石地面，而大理石的噴泉出水口又把地面延伸到了水中。深池和淺泉的水面上，周圍建築的倒影融合在了一起，從而使地面和水面之間的相互交織變得更加完整。

　　穿過北面的敞廊，我們進入「使節廳」（Hall of the Ambassadors）。這是一個邊長 11 公尺的立方體空間，採用陶磚鋪地，三面牆上分別設有三個小小的凸窗式房

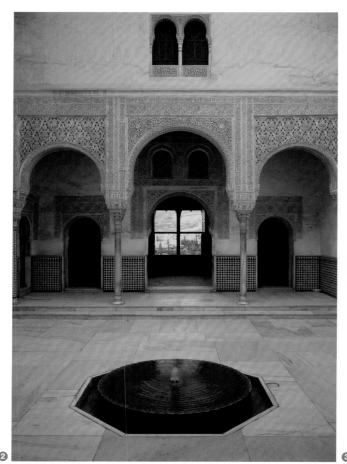

間，由此我們可以看見下方城市的景色。❹ 不過最引人
注目的還是上方的天花板。這是一個複雜交織的木拱頂結
構，它分為七個部分，漸次向上收攏，由超過八千個多邊
形木構件組成。天花板中互相鎖扣的星形組成了幾何式集
合圖案，共同描繪出一片神祕的蒼穹。它散發出柔和的亮
光，這亮光來自四周緊貼著天花板底部設置的一系列小小
的圓拱窗，窗上鑲嵌著雕刻精美的透光花格。

❺ 穿過桃金孃庭院南側的一條通道，我們來到「獅
子庭院」（Court of the Lions）。這是一座東西向設置的
長方形庭院，四周環繞著一圈由單根和雙根大理石圓柱組
成的拱廊（類似修道院迴廊），圓柱上方支承起飾有浮雕
和透雕的石膏拱。拱廊轉角處的大理石地面上設有嵌入式
圓形噴水池。❻ 庭院中央是一座巨大的十二邊形缽狀噴
泉，噴泉座落在十二頭口吐清泉的石獅上，而石獅則立在
嵌入大理石地面的淺水池裡。從庭院中心伸出了四條大理
石鋪成的小徑，它們沿著兩條正向的軸線設置。每條小徑
的中軸線上都設有狹窄的凹入式水槽，水槽將泉水引向庭
院中央的水池。庭院的東西邊緣座落著兩座正方形涼亭，
它們由柱子組成，位於拱廊的前面。在涼亭的中心及其後
方拱廊的大理石地面上各嵌有一座圓形的噴水池，噴水池
之間通過嵌在地面上的水槽相連。水槽中的流水在涼亭的

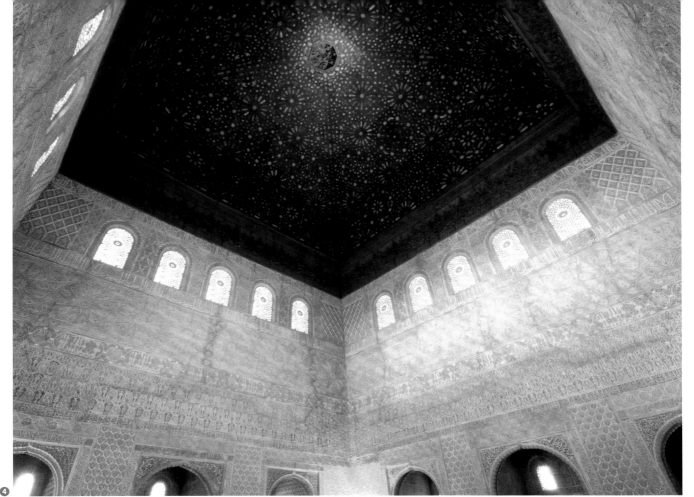

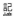

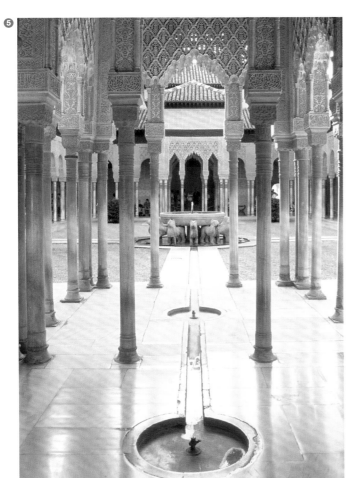

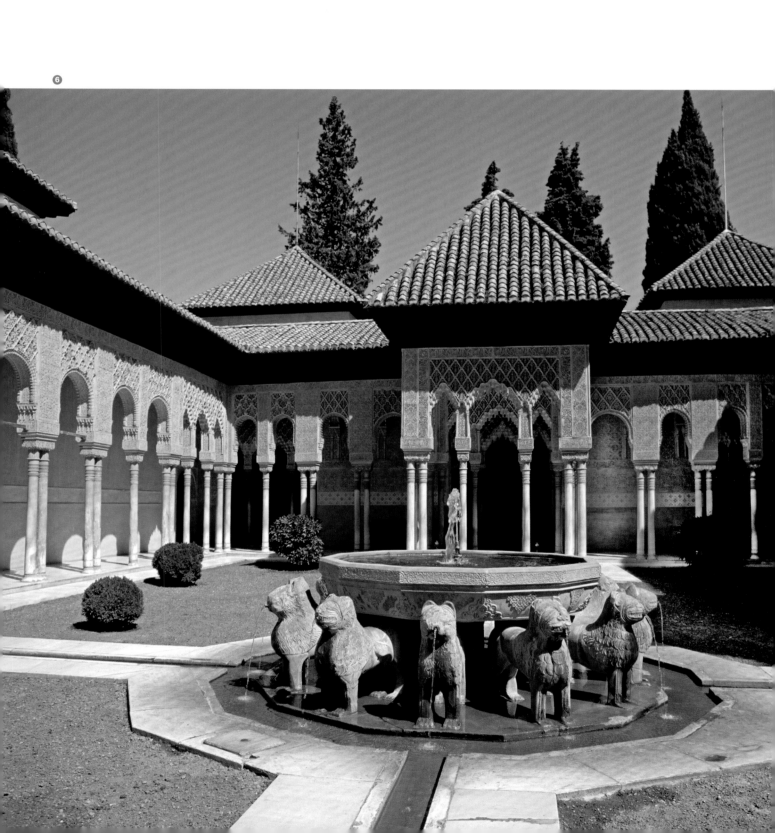

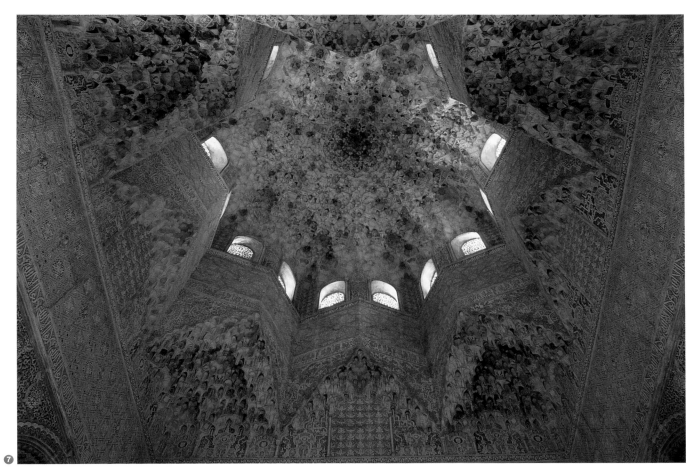

台階處跌落，然後穿過庭院，匯入庭院中心的噴泉。

我們沿著細細的水槽行進，穿過庭院北側的拱廊，走上三級踏步，來到「兩姐妹廳」（Hall of the Two Sisters）的圓形噴水池前。噴水池嵌在邊長 8 公尺的正方形大理石地面的中心，水面映出了上方天花板的倒影。抬頭仰望，我們看見了被八對小圓拱窗照亮的八邊形拱頂，拱頂上布滿了成千上萬細小的尖拱。小尖拱排列成一簇簇星形，不斷地合攏、分開、再合攏，最後在中心處匯聚成一個八角的星形。轉身走下踏步，回到庭院，我們沿著水槽反向行走，來到對面的「阿文塞拉赫斯廳」（Hall of the Abencerrajes）。這是一個邊長 6.5 公尺的正方形房間，其天花板結構的複雜程度更加超乎想像。⓻ 圓頂支承在八角星形的鼓座上：鼓座下方是八個支承拱，它們從每面牆的中間和轉角部位挑出，由繁複的小圓拱組成；鼓座上方設有十六扇小窗，陽光從窗口射入，照亮了布滿石膏雕刻的中心圓頂。圓頂上細密交織的幾何關係極其複雜，單憑肉眼根本無法理出頭緒。

我們所體驗到的阿罕布拉宮由一系列獨立的房間組成。在這裡，每個房間都自成一體，每個房間的天花板都暗示出了垂直空間的無限延伸，並由此引發了觀者與天堂之間的直接對話。雖然每個房間都以各自的垂直軸線為中心，但它們之間卻通過水平方向上連續出現的水面而緊密地連接在一起。水是地面上最有存在感的元素，似乎所有房間下方都有流水經過，甚至我們在空間中的棲居和位移也要對它禮讓幾分——這其中包括線型水槽、噴泉和水池。水面倒映出閃著微光的天花板，令人不禁想起《古蘭經》對天國樂園的描述——經文中提到過「有泉水從下方流過的涼亭」。[1]在阿罕布拉宮，我們找到了一個不屬於塵世的場所，一個由夢境組成的場所，這些夢境激起了我們對從未真正涉足其中的場所的回憶。

神聖裹屍布小聖堂

Chapel of the Holy Shroud
義大利，都靈
1667–1690
瓜里諾・瓜里尼
（Guarino Guarini，1624–1683）

❶ 神聖裹屍布小聖堂

神聖裹屍布小聖堂（Santissima Sindone，義大利語）加建在聖喬凡尼大教堂（Cathedral of San Giovanni）的唱詩席和祭壇後方，是為存放都靈裹屍布（一塊麻布，據傳曾被用來包裹受難後的耶穌，上面留有他身體的印痕）而特地建造的場所。設計者瓜里尼既是一位建築師，也是一位神學家。作為一名經過授職的神父，小聖堂中保存的這件聖物對他來說是探尋靈魂的緣由所在。這座小聖堂並沒有呈現出平靜祥和的氣氛，相反，它是一個令人不安、艱澀難懂的空間。在這個空間中的棲居體驗迫使我們在想像中追憶耶穌所遭受的苦難。

走進聖喬凡尼大教堂，透過中殿盡端高大的圓拱門，我們便能隱約看見祭壇後方的神聖裹屍布小聖堂。圓拱門原本是朝向大教堂敞開的：在進行禮拜儀式時，教徒本應可以持續地意識到這塊神聖裹屍布的在場。然而，在十九世紀，圓拱門及其兩側的入口大門都裝上了玻璃，如此便把小聖堂的空間從大教堂中分割了出來。❶ 大教堂的兩條側廊都可以通往小聖堂。在兩條側廊的盡端各有一個大門洞，門框採用的是經過拋光的弗拉博薩（Frabosa）黑色大理石。門洞裡吐出了一級級呈弧形外凸的台階，台階同樣也以黑色大理石製成。

❷ 樓梯十分陡峭，從大教堂的地面徑直通向小

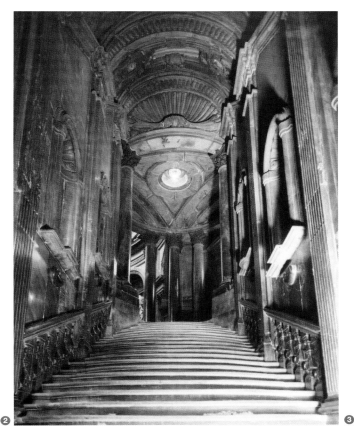

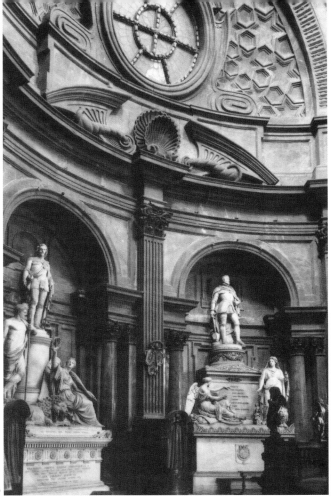

聖堂。走上樓梯，我們即刻被兩側高大牆體的黑色大理石覆面所包圍。兩面牆都被壁柱分為三跨，每跨中間飾有一個空壁龕。梯級從上方向我們湧來，彷彿在威脅著要把我們推回樓梯下方。在這種壓力下，我們不由地緊緊抓住了嵌在側牆裡的光滑大理石扶手。但是扶手在每一根壁柱的位置都斷開了，於是我們不得不暫時鬆手，只憑雙腳登上接下來的幾級台階。樓梯間內全部採用黑色大理石覆面，如隧道一般幽暗，為參觀者帶來了身處地下的強烈感受。然而，在樓梯的頂端——這段艱難的攀登之路的終點——等待我們的並不是光明，而是一間矮小昏暗、同樣以黑色大理石覆面的圓柱形前廳。進入小聖堂前，我們在這裡稍作停留。前廳周邊佇立著三組經過拋光的黑色大理石圓柱，指尖從石柱上劃過，我們便能感受到光滑冰冷的觸感。圓柱以三根為一組，三組圓柱支承起三個淺淺的拱券，三個拱券在天花板上共同形成了一個三角形。

從前廳踏入全部採用黑色大理石覆面的小聖堂主廳，我們只能沿著圓形空間的邊緣行進，而無法像通常那樣站在空間的中心位置參觀，因為那裡佇立著量體巨大的祭壇和架設於黑色大理石基座之上的聖匣——聖匣中存放著神聖裹屍布。大理石地面呈現出星形圖案，這些星形嵌在一個個斷裂的矩形框架中，從隱藏在基座下方的圓心開始，

呈放射狀向外排列。**③** 與地面相連的下半部分牆面同樣覆以黑色大理石，牆面上設有成對的小圓柱。圓柱佇立在高大的壁柱之間，柱頭上的石雕裝飾以耶穌受難時佩戴的茨冠為原型。壁柱及其頂部的第一道簷口支承起三個向內傾斜的巨大拱券，拱券共同承托起圓頂底部圓環狀的第二道簷口。**④** 在拱券的內部和拱券之間的帆拱上共設有六扇圓窗，圓窗周圍的牆面上布滿了形狀各異的凹格裝飾：拱券內是六角星形和六邊形，帆拱上則是十字形；拱券內的凹格形成了大小均勻的圖案，而帆拱上的凹格卻發生了扭曲變形，以順應帆拱兩側拱券外緣的弧形走向。

⑤ 順著圓環形的簷口抬頭仰望，我們似乎看到了另一個世界的景象。圓頂的鼓座上開設了六扇黑色大理石飾面的大窗，從每扇窗子上方的拱券開始，圓頂開始逐漸分解。隨著一組組複雜交織和層疊錯落的圓拱形洞口，圓頂逐級向上收縮，彷彿正在加速飛升，變得深不可測。圓頂由一層層疊置的黑色拱券組成，每層有六個拱券，每個拱券的兩個起拱點都落在下面一層拱券的拱頂位置。這種排列方式為圓頂賦予了動勢，使圓頂看起來似乎正在扭動或盤旋上升。緊接著，我們注意到拱券正面的裝飾線腳。它並沒有簡單地從一個起拱點彎向另一個起拱點，而是在拱券的中心處發生扭轉，繼而同上方的拱券連接起來。這些

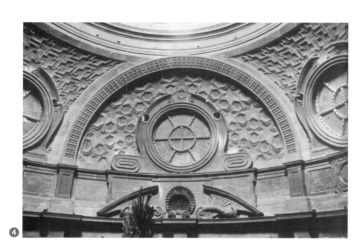

帶有半圓形斷面的線腳沿著圓頂的內表面忽左忽右地攀緣上行，一直到達這些六個一組的拱券的頂部才調過頭來，蜿蜒而下，再次回到下方的鼓座。向圓頂的最高點望去，我們看見位於中心的金色光芒及其外圍被照得格外耀眼的幾何形茨冠。雖然圓頂設定在持續的垂直軸線上，我們卻只能從偏斜的角度來仰望它，因為我們永遠不能站在圓頂中心的正下方——那裡是神聖裹屍布的領地。

　　小聖堂的圓頂以一系列彼此繁複鎖扣的磚拱組成，可以稱得上是一件傑出的結構實驗作品。它否定了結構上的邏輯與功效，因為它所企及的終極目標是對無限的感知與神的在場。關於無限的概念，雖然在數學領域有理可尋，但在現實生活中卻無法得到感性的認知。因此，儘管圓頂看似向上無限延伸，我們卻依然難以相信眼前這一幕的真實性。小聖堂有效地調動著我們的記憶，調動著我們基於過往經驗所期待看到的景象。圓頂呈現出三個共時性的意象：我們期待看到的——一個半球形的圓頂；我們真正看到的——一個圓錐形的圓頂；以及我們在知覺中把握的透視原理暗示我們看到的，即我們相信我們所看到的——一個無窮高的圓頂。[1]

　　我們的體驗在看似無窮高的圓頂頂部達到了高潮，茨冠及其上方的金色光芒彷彿將我們引入了另一個世界。在參觀神聖裹屍布小聖堂的過程中，我們無法找到任何予人慰藉的、脫離苦難的出口，反而陷入了矛盾重重、不可逆轉的困境。這座小聖堂不是一個撫慰人心的場所，相反，它是一個令人畏懼的場所，每一處細節都迫使我們在記憶中搜尋並在想像中體驗耶穌殉難時的慘痛場景。這一場所具有壓倒性的情感力量，它把耶穌的苦難強有力地呈現在觀者面前，使我們在此處的體驗中飽受憂慮的折磨，心情久久難以平復。

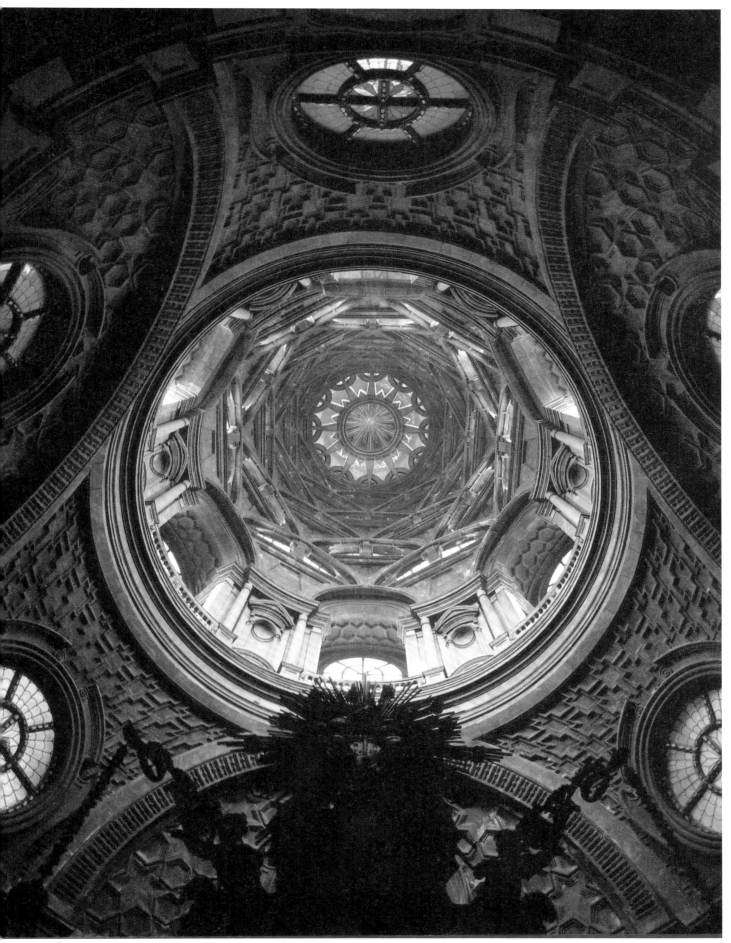

記憶

神聖裹屍布小聖堂

土庫復活小教堂

Resurrection Chapel
芬蘭，土庫，市立公墓
1938–1941
艾瑞克・布雷曼
（Erik Bryggman，1891–1955）

❶

2

記憶

　　復活小教堂是專門用於為土庫（芬蘭西南部最大城市）市立公墓中長眠的逝者舉行葬禮的場所。在這裡，我們向逝者留下的回憶致以敬意，感悟生命的短暫與時間的有限，最終通過在大自然中的沉浸而重新振作起來。作為一個紀念性場所，這座小教堂也與觸動了我們對其他地方的回憶，喚起了蘊含在此刻之中的永恆。

　　小教堂座落於山丘頂部，四周圍繞著露出地表的花崗岩。我們途經西面的老墓園，沿著一條蜿蜒的道路向上走，慢慢地登上一段寬大而平緩的台階，走向小教堂。**1** 教堂高大的粗面灰泥實牆佇立在低矮門廊的左後方，門廊支承於前後兩排共八根圓柱之上。圓柱柱身貼滿了垂直排列的長條狀瓷磚，以此作為一種對古典柱身凹槽的復現。在門廊右邊，一座瘦高的鐘樓佇立在山坡邊緣。在門廊左邊，緊鄰小教堂大門的是一面砂岩製成的壁飾，壁飾上的淺浮雕呈現了耶穌復活日的場景。壁飾上方是向外凸出的巨型十字架，橫豎兩臂均由三條薄薄的金屬板組成。十字架的略偏右下處，淺淺地刻著一個同樣大小的內凹十字形。當陽光照在牆面上，我們便能同時看到三個「十字架」——一實、一虛和一個影子。門廊偏向小教堂的南側，採用石塊鋪地。在進入小教堂之前，我們從這裡眺望室外的樹林。

　　入口大門全部用銅板製成，它們經過常年的風吹雨淋而染上了一層深深的銅綠。銅板呈水平向排列，上下錯縫，上面帶有凸起的接縫和螺釘。我們握住波浪形彎曲的銅把手，撫摸著上面微微凸起的藤蔓花紋，隨後便拉開了大門。我們首先來到了教堂的前廳，它採用石頭鋪地，四周是白粉牆，頂部的白色石膏天花板和外面門廊的天花板位於同一高度。此刻，我們右側是一扇水平窗，陽光透過窗子溫柔地照亮了前廳。左側是一面內凹的弧形牆，牆後隱藏著服務性空間。在左後方，我們看到一座帶有鋸齒狀台階的混凝土樓梯，它懸挑於後牆之上。**2** 前方的四扇玻璃門上布滿了藤蔓般纖細的鐵製捲鬚裝飾，透過玻璃，我們看見明亮的禮拜堂內部。抓住圓盤狀的銅把手，我們打開大門，走進小教堂。

　　此刻，我們站在略微架高的石砌入口平台，頭上是低矮的天花板，它從門廊和前廳延伸進來，從頭頂上掠過，沿斜向呈弧形向左側延伸。**3** 面前展開的是一片寧靜安詳、向內聚攏的空間，藏匿在陰影中的高牆和頂部的天花板以平緩的弧度融為一體，將我們置於天堂與大地這一縱向聯結的中心。然而這個空間同時又是富於動態、向外展開的，側廊的列柱使室內外的空間得以連通，透過通高的玻璃牆，我們迎向南面的明亮光線，視域中的地平線也由

土庫復活小教堂

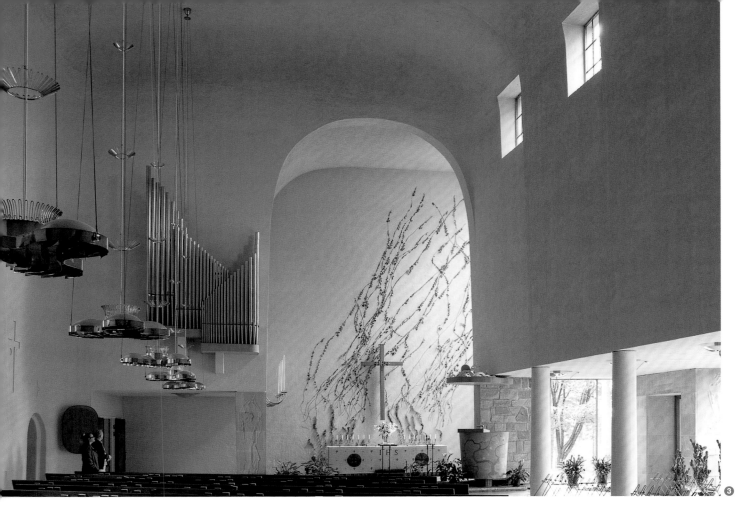

此而變得更加遼遠開闊。❹ 走出入口平台，我們來到拋光的白色水磨石地板上，在陽光的吸引下走向南側的玻璃牆。視線下移，我們看到嵌在地上的 V 形銅條和斜向排列的黃銅暖氣送風管的圓形斷面所構成的精緻圖案。

回到教堂中央的空間，我們在簡樸的木長椅上坐下。長椅斜向設置於小教堂的北側，因此我們能夠同時看到祭壇和布道台所在的東牆以及大玻璃牆所在的南側廊。中殿左右兩側的白粉牆被分成了幾跨，與南側廊上造型簡潔的圓柱對齊。每一跨的垂直牆面在平面上略微外轉，與下一跨牆面形成錯級。在北牆（左側）的下半部分，每一跨內設有正方形的窗子。在南牆（右側）的上方也設有一排正方形的高側窗，窗口高高地位於列柱之上，緊挨著弧形天花板。小教堂東端的高壇設在一個帶拱頂的縮入式小空間中，地面略高於水磨石地面，採用了和入口平台同樣的大塊鋪地石。❺ 祭壇空間中的所有元素——祭壇、左牆上的曲線型枝形燭台、後牆上的爬藤和大十字架——都通過南牆上高大的鋼框玻璃窗得到了戲劇性的光照。這扇垂直向的大玻璃窗與南側廊長長的水平向玻璃牆形成了一種對位關係。略呈倒圓錐形的布道台和懸浮其上的雲形聲學反射板，都採用不同顏色的木塊和薄木板鑲拼而成，表面分別繪有生命之樹和天堂之光的景象。

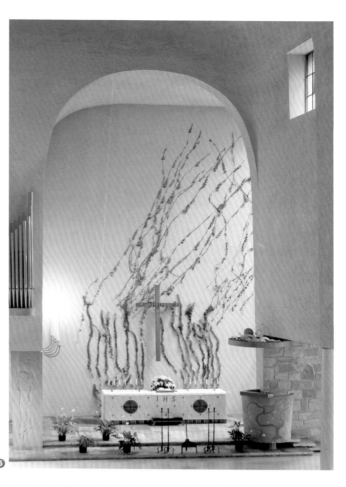

　　在葬禮的最後一個環節，逝者的遺體不是被送往黑暗之中，而是通過一條以石牆圍合而成的正方形門道被抬入光明之中。門道與南側的玻璃牆相連，其下沉式地面位於側廊的盡頭。門道的外牆上飾有以新生、重生和復活為主題的淺浮雕。從小教堂通往門道的三級下行踏步呈扇形展開，第一級面向教友席，然後微妙地依次向外旋轉，最終與門道的正方形塊體對齊。走下最後一級台階，鋪地便從白色的水磨石變為灰色的石頭。石徑穿過門道，伸向室外，順應著外面地景的走向一路下行。地景依次跌落，形成三個慢慢向外轉開的扇形部分，把小教堂通透的南側廊與樹林及其後方的墓園融為一體。

　　坐在斜向設置的長椅上，我們看到東側的祭壇被戲劇性地照亮，形成一個傳統的視覺焦點；南側則是出人意料的開口，它與樹林和陽光親密無間地相擁，為我們提供了自由開闊的視野。處在這兩者中間，我們感受到了小教堂呈現出的兩種性格：一種是向內凝聚和向上提升的，那是撫慰人心的圍護感以及處在陰影中的錨固感；另一種是向地平線和大自然敞開的，那是沐浴在陽光下的新生感和生命輪迴感。借用哲學家斯賓諾莎（Baruch Spinoza，1632–1677）的定義來説，這座教堂將我們置於人的領域（人生活在「時間的相下」〔under the aspect of time〕）和神的領域（神存在於「永恆的相下」〔under the aspect of eternity〕）之間。[1]通過這種方式，土庫復活小教堂為我們營造了一個過渡的場所，一個生死相交的場所，一個感受永恆存在的場所。

布里昂家族墓園

Brion Cemetery
義大利，阿爾蒂沃萊，聖維托
1970–1975
卡洛·斯卡帕
（Carlo Scarpa，1906–1978）

　　布里昂家族墓園位於義大利北部阿爾蒂沃萊的聖維托（San Vito d'Altivole），這裡是布里昂家族——布里昂-維加（Brion-Vega）電器公司創辦人——的故鄉。作為小鎮公墓的加建項目，墓園建在了原有公墓的外圍。由於地處威內托省（Veneto，瀕亞得里亞海，首府威尼斯），建築師在設計中著重利用了水的傳統功能和意象，如灌溉、運輸、洪澇和反射性表面等，藉此激發觀者對生命旅程的感悟和對死亡彼岸的想像。在我們對墓園的體驗中，時間彷彿停下了腳步，將布里昂家族的記憶融入了當地的歷史之中。

　　布里昂家族墓園有公共和私用兩個入口。我們選擇了較為隱蔽的方式：首先穿過公路上的大門，進入原有的公墓，然後一直走到路徑的盡頭，在家庭太平間之間找到了一條混凝土門道。❶ 我們踏上幾級台階，來到一個洞口前。洞口像是某種門和窗的混合體，由一對預埋在混凝土牆中的圓環組成，圓環在其相交處形成了一個近似橢圓的魚鰾形（vesica piscis，拉丁語）。圓環的邊緣鑲著一圈玻璃磚，從我們進來時的角度看，左邊為粉色，右邊為藍色，它們象徵著長眠在墓中的妻子和丈夫、女人和男人。透過洞口，我們看見了水道、草坪和墓園的圍牆。

　　向右轉，我們沿著一條混凝土通道前進，只聽得腳步聲在狹窄的空間內發出沉悶的迴響。通道盡端是一扇玻璃門，我們把玻璃門向下推入混凝土地板，這時才發現地板下有流水輕淌。走出封閉的通道，我們踏上一條懸浮在大水池上的步道，隨即聽見身後的玻璃門向上滑動、回歸原位時發出的聲響。回過身來，我們看見玻璃門上的流水不住滑落，還看見玻璃門逆向平衡裝置上的輪子在牆的外壁上轉動。腳下的步道通向冥想亭——一座以鋼柱托起的小島，小島的混凝土平台上設有幾級台階，平台上方是以木板圍合而成的空間。受限於上方木板的高度，我們必須彎腰才能進入。進入亭內，我們就可以直起身來，但是只能看見位於視平線以下的兩樣景物：水和浸沒其中的台階式混凝土結構——這令人不禁聯想到了威尼斯的季節性洪澇。❷ 在亭中坐下，我們與草坪盡端的布里昂夫婦墓室隔水相望，既能看見墓室的弧形曲線輪廓，也能看見新建墓園外圍的內傾式混凝土牆。牆上嵌有一條玻璃磚，玻璃磚位於視線高度，構築起一條內在的地平線。向圍牆上方望去，我們還能看見遠處聖維托教堂（San Vito d'Altivole church）高聳的尖塔。

　　返回入口處的混凝土通道，我們從通向墓室的另一頭鑽了出來。❸ 由於上方覆蓋著低矮的混凝土拱頂，乍看之下，墓室好似半埋在土中。不過我們很快便意識到，這

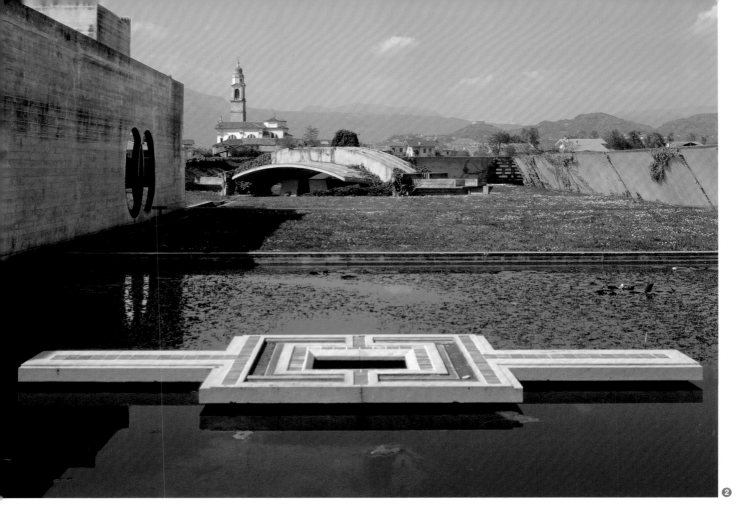

種錯覺來自腳下被抬高的草坪（類似威尼斯建築中被架高的花園）。墓室座落在一片下沉式的硬地上，與墓園的外圍牆體及內部牆體處於同一平面。剛剛進入墓園時遇見的那條水道就發源於此，最終流入大水池。躬身走進墓室，我們發現天花板上鑲嵌著玻璃磚，玻璃表面反射出幽暗的綠光，從而掩飾了混凝土頂蓋原有的沉重感。布里昂夫妻二人的墓碑佇立在跌級式的白色大理石基座上。它們以鑲有象牙字母的桃花心木薄板製成，略微呈八字形斜向而設，相互依偎，含情脈脈，令人感動不已。

　　新建墓園的公共入口位於原有公墓的旁邊。在這裡，我們被一面厚重的混凝土牆擋住了去路。牆體下方裝有輪子，可以移動。於是我們把它向一邊推開，來到了園內。進入小教堂（由布里昂家族捐贈，供小鎮全體居民使用）之前，我們穿過位於原有公墓圍牆和小教堂之間的空地，通過一道 T 形門洞，進入一條帶頂蓋的走廊。走廊的牆上是一系列嵌在跌級式窗框中的縱向長窗，窗外是水池和草地的景致。通過這條走廊，我們可以直接從布里昂家族墓室來到小教堂。在這一穿行過程中，我們要沿著坡道緩緩地從低處走向高處的地面。小教堂的大門是由鋼、混凝土和經過拋光的灰泥組成的一面厚牆，用手一推，它便繞著樞軸轉動起來，輕鬆得令人驚訝。

　　❹ 我們來到三角形的前廳，從這裡穿過一個圓形的門洞，進入小小的教堂。小教堂在平面上呈正方形，相對墓園圍牆的方向旋轉了 45°，漂浮在一潭池水之上。它的混凝土牆上同樣設有嵌在跌級式窗框內的狹長高窗，透過窗子，我們可以看見小教堂四面的水景。❺ 教堂的一角佇立著一座祭壇，它由黃銅製成，座落在加高的平台上。祭壇前方的鋪地採用了黑白兩色的條狀大理石，祭壇兩側的牆上排列著若干嵌有雪花石膏鑲板的小方窗。祭壇背後牆體的下半部分可以繞著樞軸向外打開，由此，陽光經過水面的反射進入室內，投向上方的天花板。天花板上設有金字塔形的四方穹頂，穹頂內的細方木呈階梯式不斷上升，在頂部形成了一個小方洞。教堂內部的空間很小，它由多重的對稱關係和純粹的幾何形式組織而成，讓人感到專注且平靜。我們觀察得越細，逗留得越久，便能越發深入地感受到它所蘊含的複雜層次與豐富動態。

　　小教堂的西牆上設有一扇混凝土大門，大門外是建在水面上的混凝土步道。步道如踏腳石般分為幾段，將我們引入一座小花園。花園中幾乎全是高大的柏木（義大利墓園中常見的傳統樹木），它們看似排列成網格狀，但其實在鋸齒狀的行列裡留下了幾處空缺，彷彿經歷了歲月的無情摧殘。❻ 站在步道上，我們看見水中呈梯級狀層層展

記憶

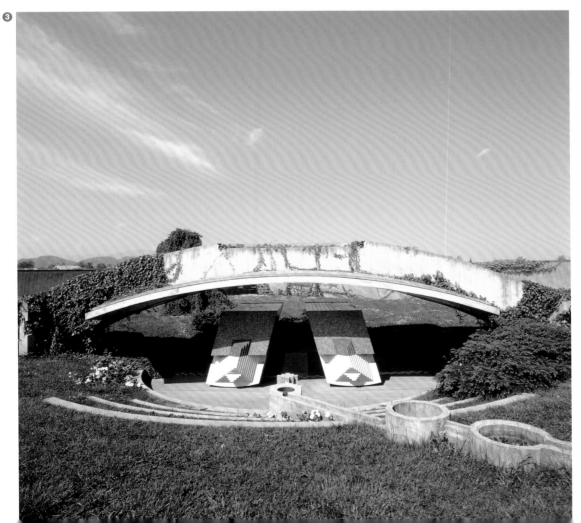

布里昂家族墓園

④

⑤
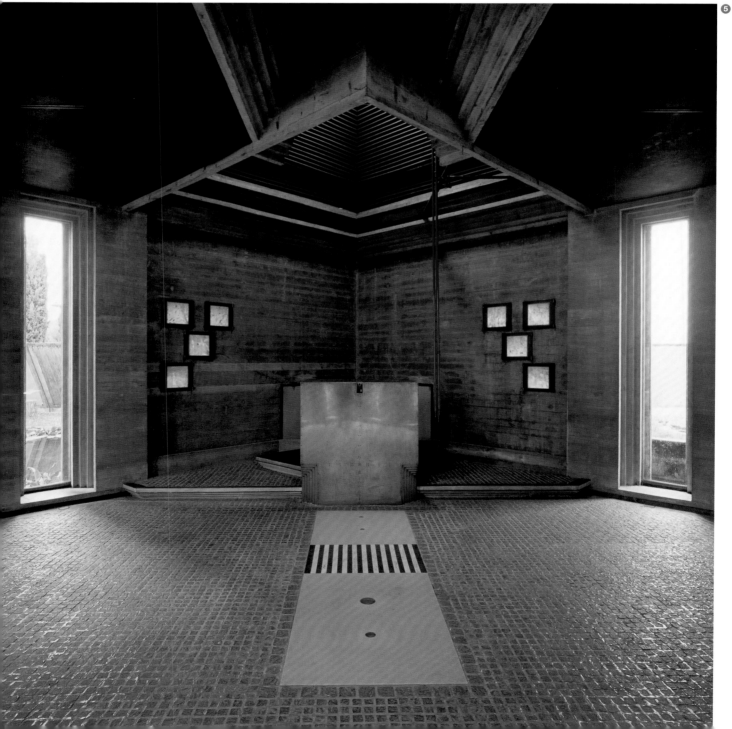

❻

開的混凝土牆體和平面，它們就像是這座建築的根部，深
深埋藏於水下。墓園中，水無處不在，它承載了無數隱喻
的廢墟意象。微風穿過柏木林，園中傳出陣陣追憶逝者的
輓歌。在我們的體驗中，舊與新、光與水、生與死合為一
體，現時場所與往昔回憶在這裡實現了完美的融合。

美國民俗藝術博物館

American Folk Art Museum
美國，紐約
1998–2001
陶德・威廉斯 & 錢以佳
（Tod Williams & Billie Tsien）

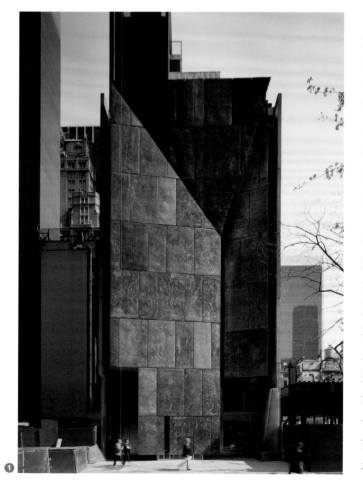

❶

美國民俗藝術博物館致力於保護和推動民間藝術，其館藏通常來自創作者本人及其親友，我們很難在其他博物館中見到類似的展品。民間藝術作品承載了無數日常事件、家居儀式和家庭生活的記憶，因此它是極其個人化的藝術，顯示出了創作者在實踐中練就的精湛手工技藝，並且幾乎總是帶有私密屬性。作為這些手工藝品的歸宿，博物館的建築空間亦採用了親密的尺度，拉近觀者與展品之間的距離，同時融合手工製作感，借助藝術的力量為觀者打開記憶的大門。

❶ 初見這座博物館，是在我們沿著紐約第 53 大街漫步的時候。建築的南立面在材料、尺度和儀態上是如此獨特，從而吸引了我們駐足凝視。南立面上沒有任何能夠讓人覺察到的窗口，它更像是一面具有防護性的堅實盾牌，與典型的建築正立面截然不同。雖然僅有 12 公尺寬和 26 公尺高——對位於紐約的公共建築物來説，這樣的尺寸實在是微不足道——博物館的立面卻呈現出了一種強大的紀念性。這種紀念性來自它簡潔且富於雕塑感的形式：它是由三片形狀各異的金灰色拼接面構成的稜面組合，三個稜面全部向內轉折，因此可以終日享受光照。上前觀察，我們才看出這三個稜面是用矩形鑲板製成的，鑲板之間在水平向和垂直向均留有縫隙。這些鑲板經過了特

❷

殊的工藝處理：首先把圍成方框的模殼放在鑄造車間的混凝土地面上，再將液態的銅鎳合金直接注入模殼中，待凝結之後便產生了一種既像金屬又像石頭的表面肌理。我們繼而發現，看起來無比沉重的立面其實是垂掛在空中的，它懸浮在地面之上，並沒有觸碰人行道。立面雖然厚重，但它的金屬板在色澤和肌理上卻呈現出了多樣性。這種拼接手法讓人立刻聯想到了拼布被的製作，即把不同的布片縫製在一起而形成連續表面的組合方式。

　　我們走向立面上最低的懸垂部分，在其後方找到兩扇玻璃門，玻璃門通往兩層高的退縮式前廳。走進門廳，我們不禁駐足，抬頭仰望上方開敞的空間。一個個長條狀的空間向上展開，彷彿穿透了屋頂，垂直感十分強烈。陽光從高不可及的頂部射入，在各個表面上得到反射。❷ 門廳的一側是垂直向的混凝土牆，另一側被水平向的深灰色鋼板牆包裹起來，帶有玻璃欄板的天橋和帶有木質欄板的挑廊縱橫貫穿於頭頂上方的空間之中。我們感受到了來自兩側的壓迫感，同時又被懸浮在空中的表面所吸引，朝著前方看到的明亮光線走去。

　　❸ 從天橋下走過，我們來到兩層高的畫廊，畫廊的光源來自後牆上一扇巨大的採光天窗。在天窗的下方，我們登上一座寬闊的石砌樓梯，樓梯的木扶手固定在透明的玻璃護欄上，護欄則嵌在石砌踏步中。在樓梯平台處抬頭仰望，視線可直達建築的頂部。同時，我們也看到了上方更小、更輕盈的鋼質樓梯。上方樓梯平台與外緣的現澆混凝土圍護牆之間留有縫隙，其內緣設有一面淺綠色的懸掛式屏風。屏風由長條狀的半透明加纖合成樹脂（fibre-filled resin）板組成，它從建築的頂部垂掛下來，宛如窗簾一般落入一樓雙層高的畫廊中。

　　石砌樓梯終止於夾層的天橋前，我們從這裡走上鋼製樓梯。樓梯的每一座轉彎平台都向外懸挑，伸入空間內部，像是被建築中央的垂直混凝土實牆所吸引並錨固在上面。我們到達的每一樓層都各具特色，畫廊和通道的線型空間與建築的兩面長牆相互平行，貼合並圍繞著建築中央垂直的混凝土牆、樓板和天花板上的條狀開口以及蜿蜒的樓梯。在每一層的南端，畫廊的空間被稜面狀內折立面的內表面圍合起來。在立面的拼接處及其邊緣設有狹長的縱向玻璃窗，透過窗子，我們能夠望見外面的街景。

　　快到建築的頂部時，我們看到了另一座樓梯。這座樓梯較寬，它嵌在畫廊中央的懸掛式混凝土牆內部，牆壁兩側是長條狀的垂直空間。在樓梯下方，我們能夠看見每一級混凝土踏步的底面。在它的上方，我們看到屋頂上朝北的高側窗。藍色的光線從窗口射入，如流水般傾瀉而入，

記憶

美國民俗藝術博物館

一樓／二樓

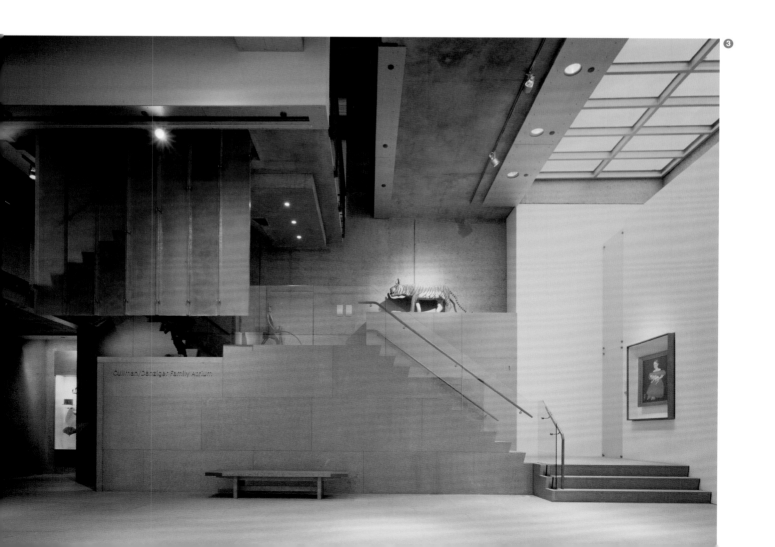

直抵地面。同時，我們還看到建築頂層的樓板均與牆體脫開——它們懸浮在狹窄的空間之上，使日光可以沿著牆面灑入空間內部。

　　建築師成功地在博物館中營造出親密無間的空間尺度，它不時將作品帶到我們面前，鼓勵我們與每一件展品發生近距離接觸。博物館的設計理念與藏品中所蘊含的特性協調一致：通過精心顯露出來的建造印跡，每一種材料的特性和製造方法都清晰直觀地呈現在觀者面前。博物館的建造方式也與藏品的製作手法頗為相似：多種多樣的材料通過「編織」或「縫製」而連為一體，各個表面則藉由我們在空間中的行進路線而被拉攏到一起。

　　在上下樓梯和沿著通道行走的時候，我們會發現陳設在角落裡、凹龕中和牆面上的每件手工藝品都是獨一無二的，它們全都擁有某種不容置疑的尊嚴感。❹ 展品隨處可見——樓梯上、走廊旁、畫廊裡，它們被襯托在混凝土、白色灰泥、木頭、金屬、石頭等不同材質的背景上。我們可以隨機選擇觀賞路線，把每件展品當作獨立的藝術品來細細品味。❺ 此外，鑒於建築在空間上的通透性和各個視角帶來的不同景觀，我們也可以把展品當作群組來加以體驗——把每一件作品置於其周遭作品所組成的脈絡中加以審視，觀察它們在性格上展現的異同。我們想像作

品在原場景中的樣子，在腦海中再現它們的製作過程，追憶它們曾經在場的生活片段，進而重拾記憶中那些曾為我們帶來無數美好瞬間的私人物品。

空間
時間
物質
重力
光線
寂靜
居所
房間
儀式
記憶

場所

地景

我們人類的景觀相當於我
們的自傳，它以可觸、可
見的形式反映著我們的品
味、價值觀、志向，甚至
恐懼。我們很少從這個角
度思考地景。因此，我們
書寫於地景中的文化記
錄，肯定要比大多數的自
傳都更為真實地體現了我
們的面貌，因為我們對於
如何在地景中描述自己並
沒那麼自覺。[1]

——皮爾斯・劉易斯
（Peirce F. Lewis，1927–）

紀念性建築堪稱自然景觀
中最耐久的形式。在自然
景觀中，不可變的元素總
是對變化著的元素起到支
配作用。[2]

——奧利斯・布隆斯泰特
（Aulis Blomstedt，
1906–1979）

讓建築以及大規模的都市
規劃服從於地景，是當下
的根本問題。如果這個問
題能夠得到正確而系統的
闡述，那麼它本身也已包
含了正確的答案。一處地
景的固有價值一旦失去，
便再也無法重新建立。它
的毀滅是不可逆轉的。[3]

——奧利斯・布隆斯泰特

造一處地景，造一處有趣
耐看的景致細節，就等於
在創造好的建築。[4]

——奧利斯・布隆斯泰特

內化的地景

我們往往會低估地景（land-scape）和人造場景對於人的性格、行為和思想的重要性。通常，我們認為地景僅僅是為事件發生提供的空曠舞台，或是具有自然美或人造美的美學欣賞和精神冥想的對象。美國人類學家愛德華・霍爾（Edward T. Hall，1914–2009）曾經指出，我們不具備強大的能力去閱讀地景和空間的語言，也很難理解外在的地景和我們內在的心理地景之間的相互作用。「西方思想大廈的奠基石，即最具有普遍性和最重要的假設，是隱藏於我們意識之外、和個人與環境之間的關係有關的假設。很顯然，在西方的觀點中，人類的進程，尤其是人類的行為，是獨立於環境的控制和影響的。」[5]談到生態心理學（ecological psychology）中的研究，霍爾如下論述：「某些行為屬性，在同一場景中因個人差異所造成的差別，要小於它

們在不同場景中的差別……環境提供一個場景，這個場景根據一些具有約束力但尚未成文的規則引出規範的行為。比起像個性這樣的單獨變量，這些規則具有更大的強制性和不變性。」[6]確實，心理學家已經引入了「情境性人格」（situational personality）的概念，以此為基礎來討論場景對於人類行為的影響力。

可見，地景是我們體驗中的一個關鍵組成部分。人文地理學研究表明，我們通過隱喻性的方式來理解地景，由此在我們的身體和地景之間感受到一種無意識的一致性：地景被解讀為一個隱喻性的身體，而身體也被解讀為一處地景。因此，地景並不僅僅是生活的背景環境，它也被內化為一種心理地景，對我們的體驗、思想和情感過程加以結構化。正如巴謝拉指出的，地景是一種心理狀態。[7]

地景還為大規模的建築提供了空

間、形式、節奏、材料和色彩上的背景環境。建築與自然或人造的地景環境發生對話和對位，這種對話可以採取許多不同的形式。一個使用幾何式語言和還原式材料（reductive materiality）的建築結構體可以與一處鄉村式場景形成刻意的對比，比如勒・柯比意的薩伏伊別墅和密斯的範思沃斯住宅。通過對場地特徵加以仿效的建築主題和建築材料，一座建築物可以與周圍的環境交融在一起：在萊特設計的位於熊奔溪（Bear Run）的落水山莊中，垂直向的毛石牆和水平向的懸挑式混凝土露台與岩石遍布的基地形態形成呼應；費・瓊斯（Fay Jones，1921–2004）設計的位於尤里卡泉（Eureka Springs）的荊棘冠教堂（Thorncrown Chapel）則延續了森林背景的線型節奏和緻密的空間感受。

不管建築與地景之間的對比程

圖1
理想化地景中的想像的建築結構。尼古拉斯・普桑（Nicolas Poussin，1594–1665），《風景畫：收聚福基翁的骨灰》（*Landscape with the Gathering of the ashes of Phocion*），布面油彩，116cm × 176cm，英國，利物浦，沃克美術館（Walker Art Gallery）。

圖2
為坐禪而設計的抽象地景，喚起豐富的意象和聯想。龍安寺禪宗枯山水庭園，日本，京都，建於室町時代，1499。

圖3
人造景觀。瀑布的設計取材於自然場景，建築師藉此創造出了一組可供聚集或獨處的豐富多變的場所。勞倫斯・哈普林（Lawrence Halprin，1916–2009），伊拉・凱勒噴泉（Ira's Fountain），美國，奧勒岡州，波特蘭，1961。

度如何，一件深刻的建築作品總是能夠讓人們對周圍地景的解讀變得更精彩、更清晰、更有力，並為其賦予具體的含義。地景與建築交織為一體：地景對建築加以框限，而建築作品也框限並強調出地景。庫爾齊奧・馬拉巴特（Curzio Malaparte，1898–1957）和阿達爾貝托・利貝拉（Adalberto Libera，1903–1963）設計的馬拉巴特別墅（Casa Malaparte）向地中海的遼闊無際和基地中幾乎垂直的岩石地層同時致意，它使我們對地平線、垂直性和重力做出了更為戲劇化的解讀，增強了這一場景中令人敬畏的崇高感，但同時又給予我們一種具有保護感的家的意象。阿爾瓦・阿爾托設計的建築總是處於與周圍地景的微妙對話之中：瑪麗亞別墅將周圍森林那垂直向的斷音（譯註：staccato，指短促而富有彈跳力的音符。）節奏引入其室

內空間中，而位於吉耶納河畔巴佐謝鎮（Bazoches-sur-Guyonne）的卡雷別墅（Maison Carré），則以一大片單坡的石板瓦屋頂與波浪般起伏的法國農場地景取得協調。萊特設計的位於亞利桑那州的西塔里埃森工作室（Taliesin Studio）和住所彷彿是從沙漠基地中生長出來的機體，它歌頌著荒蕪壯闊的地景，述說著美洲大陸上悠久的人類文化與建築傳統。

　　建築有時可以直接從地景中獲取形式。芬蘭建築師雷馬・皮耶蒂萊（Reima Pietilä，1923–1993）就在形態學（morphology）研究的基礎上刻意追求一種從地景中脫胎而出的建築語言。他設計的許多作品都體現了這一點：馬爾米教堂（Malmi Church）競圖方案看起來像是一塊露出地面的巨大岩石；新德里的芬蘭大使館（Finnish Embassy Building）的非幾何形式和節奏，出自對芬蘭湖

圖4
建築處在與地景的永恆對話之中：地景對建築加以框限，而建築也為地景的解讀創造了框架。萊昂‧巴蒂斯塔‧阿爾伯蒂，皮克羅米尼宮（Palazzo Piccolomini），義大利，托斯卡尼，皮恩扎（Pienza）。

圖5
建築與背景中的森林融為一體。費‧瓊斯，荊棘冠教堂，美國，阿肯色州，尤里卡泉，1980。

367

泊地景的分析；赫爾辛基的芬蘭總統官邸（Residence of the President of Finland）的設計也源於對當地地理形態的研究。不過，更為常見的方法是，建築依靠起到調和作用的庭院和花園，與更為廣闊的自然景觀產生聯繫。這種聯繫可以擴展建築的幾何領域範圍，或者成為建築與自然之間的一種過渡。由軸線主導的法國古典主義園林（classical French garden）一直企圖把幾何關係的控制力凌駕於未被馴化的大自然之上，而許多現代建築的志向卻是要把建築結構親密而溫和地織入大自然的主題和肌理之中。

景觀建築和園林設計是建築學領域的延伸，這兩者的築造和形式需要特殊的思維方法加以指導，因為它們與材料的性質、生存的模式、時間的流逝和生長的週期等因素密不可分。相應地，在以可持續性發展為目標的前提下，越來越多的建築設計和市鎮規劃開始以景觀建築的柔性和動態策略為模板。

除了作為建築與自然之間的調和者，園林和景觀設計還具有自身的生命力。建築是對世界和人類存在的隱喻，它被建造出來並為我們所體驗。正如所有深刻的藝術作品，任何重要的建築作品都是一個微觀宇宙，是屬於它自己的完整而自主的世界。這種完整和單一是所有偉大藝術作品都具備的屬性，不管它們的實際尺寸是大是小。以繪畫為例，義大利畫家喬治‧莫蘭迪（Giorgio Morandi，1890–1964）曾以桌面上的小瓶子為主題反覆進行創作，這些小靜物畫是對經驗世界所做出的詩意化呈現，與任何尺度宏大的建築或地景作品相比毫不遜色，而是具有同等的說服力和完整性。園林也能夠以同樣的方式表述自己的職能，比如在中國和日本的傳統園林中，建築師會借用山巒、江

濱和溪流等自然意象來組成富有寓意
的人造景觀。這些微縮景觀（京都龍
安寺的禪宗庭園或許是最好的代表）
作為一種對更為廣闊的宇宙秩序的隱
喻，其本質接近靜物畫的藝術理念。

自然與建築之間的微妙關係不僅
限於建築單體的範疇。歐洲傳統城市
中心的建築大多是作為村莊、鄉鎮和
城市的人造幾何布局的一種延續而發
展起來的，而北歐的建築絕大多數則
是對當地地形和自然景觀的一種回
應。可想而知，正是不同的基本地景
類型造成了建築在空間、幾何關係和
形式等方面不同的敏感度。除了單純
的審美偏好，地景也造成了精神世界
的差異。通過比較兩種文化中墓園的
特徵，我們或許可以最為真切地體會
到兩種截然相反的地景對人類精神世
界所產生的影響：在城市文化中，墓
地通常被設計成供逝者居住的高密度
城市，而在森林文化中，墓園則被置

於帶有鮮明「泛神論」氛圍的自然環
境中。

所有的自然景觀都有自身的特
徵、氛圍、情緒，以及從可怖、壯麗
和巍峨，到浪漫、抒情和感傷等諸多
喚起情感的成分，儘管如此，我們對
地景的認知以及對其性格和特徵的感
受始終是受文化的影響而形成的。在
這一形成過程中，風景畫家起到了一
定的作用。通過描繪理想世界中天堂
般的田園風光，抑或真實世界中充滿
力量與威脅的荒蠻景觀，他們可以改
變我們對地景的認知。不過，很明
顯，我們在童年時代接觸過的自然景
觀特徵以更為微妙的特定方式調節著
我們對空間、尺度、材料和光線的感
覺。地景、氣候和循環往復的四季也
直接塑造著人的性格與行為方式。研
究表明，甚至我們的五官感受也會根
據童年環境的具體特徵進行微調，以
適應生活環境中的某些細微變化。舉

圖7
芬蘭建築師雷馬・皮耶蒂萊的建築設計，經
常根基於對芬蘭地景與地質所做的形態學研
究。雷馬・皮耶蒂萊和萊莉・皮耶蒂萊（Raili
Pietilä），芬蘭大使館，印度，新德里，1963
／1980–1985。

例來説，視野中的開闊性或封閉性在
悄然調整著人們視覺感知的方式。
我們的所見其實是不同的，因為每
個人對景物的感悟總是受到其久居地
（domicile）的地景特徵的濡染。[8]

哈德良離宮

Hadrian's Villa
義大利，蒂沃利
118–138

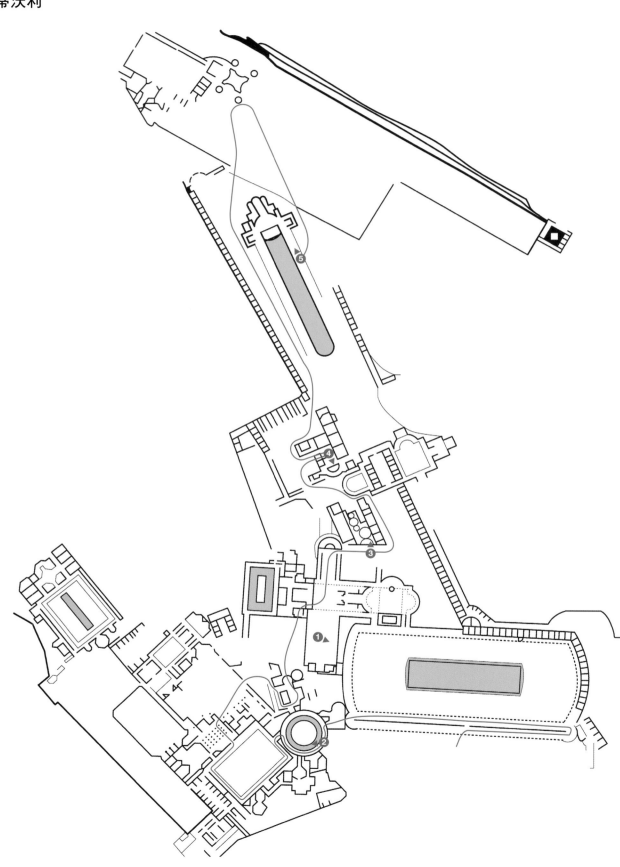
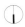

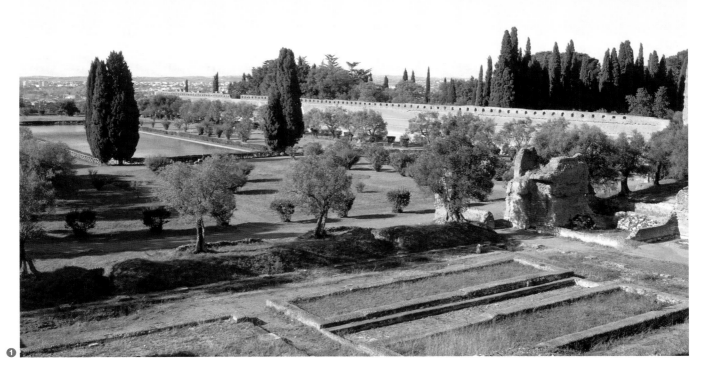

　　哈德良離宮是哈德良皇帝在羅馬城外的鄉村地區建造的大型建築群，由九百多個單獨的空間組成。這些空間聚集成一系列獨立的結構體，為各種各樣的活動提供特定的場所。每個結構體都深嵌在地景之中，在地勢高度、日照時長和視野範圍等方面達到了理想的棲居條件。雖然整體規劃看似隨意無序，但其實哈德良離宮的建築與其所處的地景精準地契合，二者合而為一，形成了一個整合式的統一空間。這種空間的統一性只有通過切身體驗才能得以充分理解。

　　哈德良離宮位於羅馬平原（Campagna，朝羅馬城南面開展的寬廣平坦的平原）東沿的山坡上。走向離宮的西面，我們首先看到的是「東西向露台」（East-West Terrace）。露台下方內嵌四個樓層的空間，其外圍巨大的混凝土高牆採用了磚砌表面，略呈弧形外擴，佇立在遼闊的平原之上。

　　❶ 爬上一條長長的坡道之後，我們從北側進入露台。這是一座平整得近乎完美的巨型花園：四邊精確地與四個基本方向對齊，中央是一座巨大的水池，水池周邊環繞著一圈樹木。露台長 230 公尺、寬近 100 公尺，無疑是整座離宮中面積最大的空間。站在露台的西側邊緣極目遠眺，我們可以俯瞰羅馬平原的鄉村風光，遠方的田野

和果園景色盡收眼底。露台北側設有通長的「迴廊牆」（Ambulatory Wall）。這是一座又高又厚、一眼看不到盡頭的獨立式牆體，內外兩側曾經都帶有柱廊。我們沿著牆體外側向前走，在圓弧形的端頭轉身，再沿著內側往回走——從一端走到另一端，如此反覆七次，就相當於走了一個羅馬哩（譯註：Roman mile，古羅馬長度單位，約等於 1.48 公里。）。迴廊牆和露台面向太陽的弧形軌跡敞開懷抱，將離宮牢牢固定在廣闊的田野之中。與此同時，它龐大的尺寸也形成了建築和地景之間的一種過渡，在宮殿內部的私密空間和下方一望無垠的平原之間起到了調和作用。

　　在露台東側，我們穿過弧形磚牆上的門洞，進入「海洋劇場」（Maritime Theatre）。❷ 這是一個非常奇特的結構體，其中心是一座小島，島上是圓形建築物，島的外圍環繞著一圈圓環形的水池。在水池外緣和圓形圍護牆之間設有一圈柱廊，柱廊上原本帶有筒形拱頂。在柱廊中環行，我們被包裹在層層保護之中，獲得了強烈的空間圍合感。層層展開的環形空間將視覺焦點引向位於核心的島式建築，同時又連續地向著水池上方的天空敞開，令我們感到自己彷彿正站在世界的中心。近旁，穿過矩形的「圖書館庭院」（Library Court，亦稱「噴泉庭院」〔Fountain

❷

❸

Court〕），我們在直線型的「單人房大廳」（Hall of
Cubicles）中找到了與「海洋劇場」的圓形空間截然相反
的空間格局。單人房大廳的中央走廊兩側排列著十二間一
模一樣的 T 形臥室，每一間臥室的地面上都飾有不同的
馬賽克幾何圖案。圖書館庭院的西北面是「拉丁文圖書
館」和「希臘文圖書館」，它們也採用了直線型的空間形
狀。這是一連串通過十字形相互滲透的正方形和立方體，
其多層式牆體（譯註：這裡指建築物採用了在兩層磚壁之
間灌注混凝土的建造方法。）的邊緣設有垂直向的洞口。
強烈的側向光從洞口射入，漫過室內的牆面。

　　我們在離宮的斷垣殘壁中遊走，腦海中想像著建築
曾有的風貌。❸ 在小浴場，我們看到了帶有圓頂的弧形
室內空間，空間四周以實牆為界，採光來自圓頂中心的圓
孔。停留片刻之後，我們從室內來到室外，看到嵌在地面
上的浴池。我們走入露天的矩形庭院，庭院四周設有列
柱。❹ 在大浴場，我們看到了一座半圓形的浴池，浴池
上方覆蓋著半圓頂，通過兩根巨大的圓柱與中央大廳相
連。另一座圓形浴池則採用帶圓孔的半球形圓頂，它直接
通向室外。小浴場，以及「學園」（Academy）的中心
空間，四周的牆體向內呈曲面鼓出，使空間產生了收縮和
膨脹的感覺。在「黃金廣場」（Piazza d'Oro，亦稱「奢

❹

❺
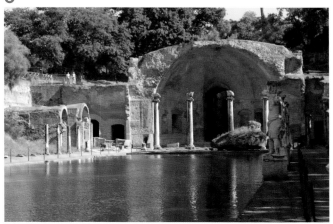

華大廳」〔Hall of State〕），巨大的牆體和柱廊交替外凸和內凹，形成了波動起伏的連續表面，使整個空間產生了近乎液體般的流動感。這種流動感在毗鄰的「水池庭院」（Water Court）中得到了呼應，它與水池和噴泉上波動的水面相得益彰。

在離宮內的每一處，室內和室外的空間都相互關聯，彼此鎖扣，同時也牢牢固定在地形之中。被稱作「拱廊餐廳」（Arcaded Triclinium）的宴會館，三座半圓形的開敞式拱廊（arcaded exedra）為水道環繞，面向正方形的硬地庭院。宴會室位於東側拱廊的後方，平面呈矩形，四周以牆壁為界。宴會室的另一端通向其後方的「競技場花園」（Stadium Gardens）。

「觀景餐廳」（Scenic Triclinium）是一個以半圓頂覆蓋的房間，帶有一系列層層展開的圓弧形水池和座椅。水池和座椅都嵌在山坡裡，依地勢而建。整個空間在平面和剖面上雙向彎曲，通過一個僅由筒拱天花板洞口提供採光的深窄房間，牢牢固定在背後的山坡上。它的正面向北敞開 ❺，正對著一座被稱作「水渠」（Canal）的長長水池，水池的周圍環繞著一圈柱廊。在這個空間裡走進走出，其實就是在地下和地上之間穿梭：只要在磚砌平地上行走幾步，我們就從深埋的大地中來到了開敞的天空下。

在這些房間的體驗中，我們感受到了空間的連續性和流暢感。通過無處不在的水池和溝渠穿插而成的切分節奏，空間的內部和外部相互交匯，建築與地景彼此交融，形成了流動的樂章。

哈德良離宮與它所在的地景緊密結合，但卻絲毫不是自然主義式的模仿。它的室內和室外空間全部採用純幾何形（正方形、立方體、矩形、圓形、圓柱形、半圓柱形和半球形），以每一種可以想到的方式複雜地搭配在一起。不過，在我們的體驗中，這些通過幾何關係形成的空間渾然天成地融入不規則的地形之中，它們對大地加以重塑，建構出適合棲居的空間。穿行在大廳和花園中，我們的尺度感不斷地發生變化；我們不斷地轉身，調整行進方向，以順應每一組空間的不同走向。每個結構體都被賦予了特有的、獨立的幾何關係和內部焦點，也都通過精心的選址而獲得了獨特的視野、日照方位以及在地形中的精確位置。這些空間依偎在此起彼伏的地形中，彷彿是自然的造化使然。它把我們慣常的生活模式刻寫進大地的表面，讓我們在室外收穫了安穩的歸家感。

桂離宮

Katsura Imperial Villa
日本，京都
約 1615–1656

❶

桂離宮位於日本古代皇城京都附近的桂川河畔，被譽為建築與地景相互融合的典範之作。桂離宮的設計涉及了對地景的重構和對棲居者在室內外行進的編排，借助全部感官體驗的交結對整體棲居體驗加以校準，最終獲得了人與自然之間的和諧。

我們穿過一系列竹籬笆和帶有屋頂的大門，步入離宮的領域。小徑兩旁，樹木、綠籬和地被植物的顏色和尺度都在不斷地發生著變化。小徑上鋪滿了藍黑色的石子，石子的形狀讓人覺得它們像是取自地面的天然素材。❶ 在「中門」的外側，碎石地轉變為矩形的底座，底座上放置了一塊不規則形狀的大石頭 —— 它被安放在這裡作為門道的門檻。在中門的內側，我們踏上正方形的門檻鋪地，它由切割成正方形的石塊組成。在前方布滿青苔的地面上，我們看到了兩組路徑：由方正的踏腳石組成的長條形路徑以及由不規則形踏腳石組成的迴遊路徑。我們小心翼翼地踩在石頭上，謹慎地邁出每一步，彷彿正在池塘的水面上穿行，需要不斷對自身平衡進行微妙的調整。隨著踏腳石的走向，我們沿著房屋的東緣行進，同時也注意到了其他石徑的存在。它們發端於書院，越過一座座小橋，通往分散在池塘邊緣的六間小小的茶室。

❷ 書院由一系列矩形四坡屋頂房屋組成，面向東南

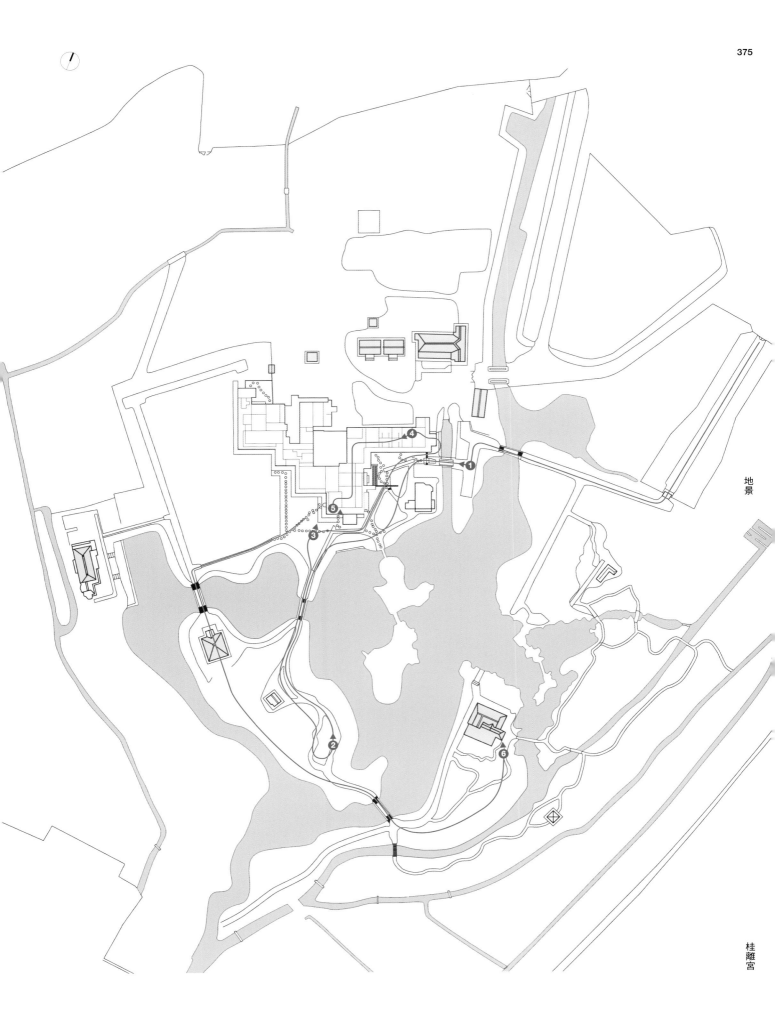

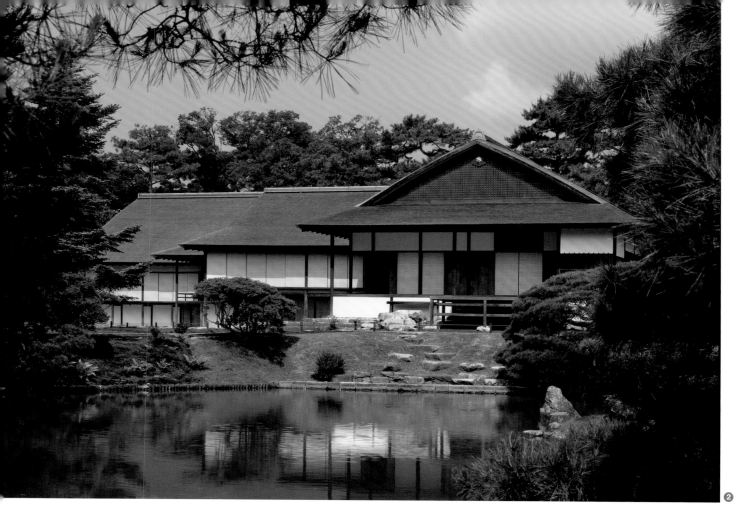

②

③

④

和西南兩個方向。這些房屋呈雁陣式轉折、後退，逐漸遠離池塘的邊緣。懸挑的木框架屋頂在上方被薄片狀的木瓦覆蓋，在下方遮蔽著緊繃的、編織而成的白色「障子」（譯註：在木框上糊以蓪草紙而做成的間隔牆或推拉式門窗。）隔牆，每塊「障子」以細細的木窗櫺作為框架。

❸ 書院的木框架地板由正方形木柱支承，後者架設在地面的大石塊上。大石塊的頂部從夯實的素土圍邊中露出，在木頭和潮濕的泥地之間形成隔屏。在屋簷滴水線的部位設有一條寬大的雨水溝，雨水溝以小圓石鋪成，它標示出了房屋底下的夯實泥地與庭園的草地青苔之間的界線。雖然我們能夠察覺到書院的重量通過木柱落在了石頭上，但障子之輕、木柱之細，以及二者佇立在石頭基礎上的纖弱形態，彷彿都在暗示這是一座幾乎沒有重量的、懸浮於地景之上的建築。

回到中門內側的庭園，我們走上一段由矩形大石板組成的、寬闊的入口台階。台階的頂部是入口門廊，門廊的木地板是架空的，下方是石砌平台。石砌平台上設有一塊「踏脫石」，供訪客在進入室內之前把鞋子留在上面。走上門廊，雙腳便能即刻感受到木板的肌理。向前一步，我們來到室內。地板上鋪著草編的榻榻米墊子，讓我們在腳下感到了些許彈性。

❹ 室內的空間層層展開，通過上下兩個連續的平面——天花板和地板——串聯在一起。下方是榻榻米墊子形成的連續平面。每塊墊子寬 90 公分、長 180 公分，呈雙正方形，由兩部分組成：厚厚的草編底子在下，薄薄的黃褐色席子在上。席子由藺草繞著麻繩編織而成，其邊緣通過黑色的寬布條縫製在一起。上方的天花板也是一個連續的水平面，以深色的木板製成，木板之間以薄薄的細木條加以劃分。室內沒有從地板直通天花板的固定牆壁，用來分隔空間的是白、金雙色的絲綢飾面屏風，它借助嵌入地板中的木製軌道得以左右移動。屏風之上是精緻的細木條格柵、白色的灰泥板和障子隔屏。這兩種垂直的表面——推拉式屏風和上半部分綜合材質形成的「牆體」——交接於一根位於門頭高度的、沿著房間四周連續設置的水平向木橫梁。支承上方屋頂的木柱十分隱蔽，隨著我們在相互複疊和彼此滲透的空間中穿行，它們一會兒出現，一會兒又消失了。

在桂離宮的書院中行走和在森林中穿行的感覺異常相似。當我們從一側行進到另一側時，會發現自己更多地是依靠眼角的餘光而不是聚焦的視線來輔助行進。我們也沒有沿著任何筆直的路徑行走，而是在這個由榻榻米墊子和層次豐富的垂直面所形成的、不斷變換著方向的網格中穿

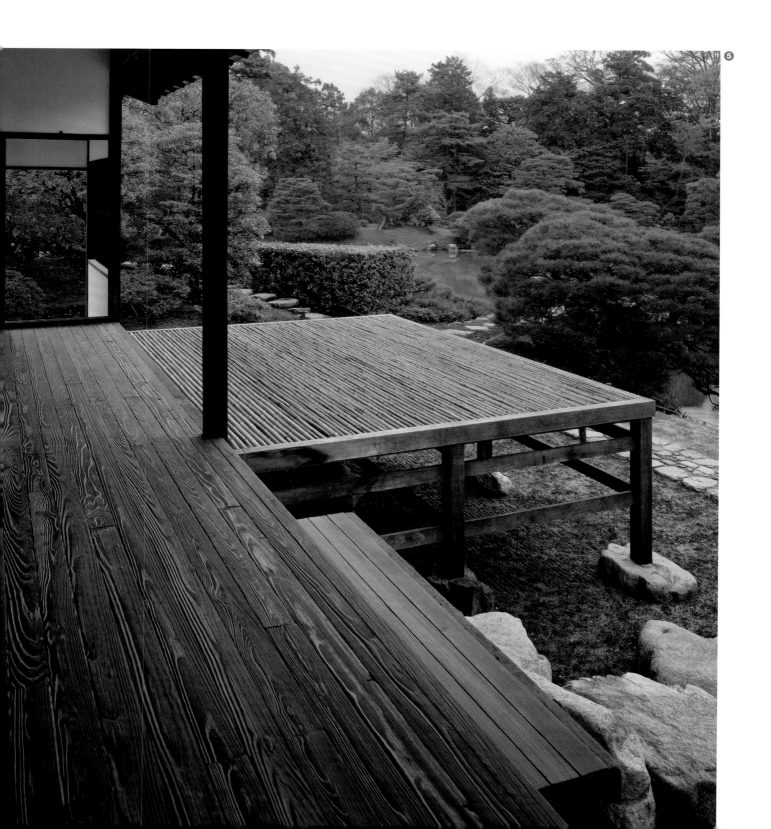

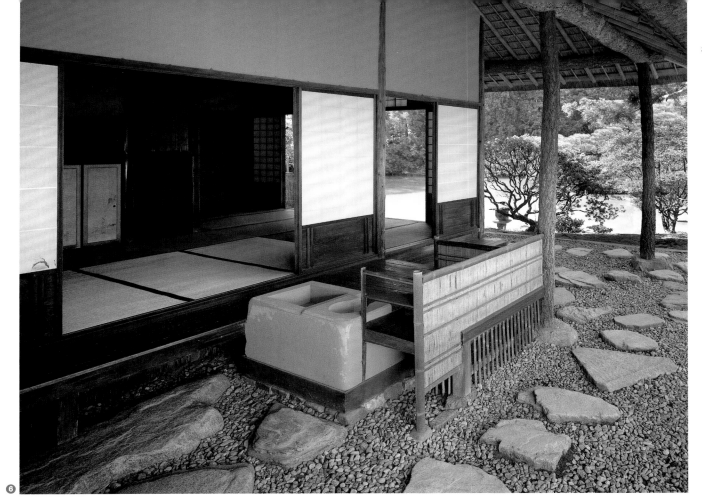

❻

梭。當書院外圍的隔牆全部關閉時，空間的外部邊界看上去就像是世界的盡頭：半透明的障子隔屏泛著均勻的光，營造出一種極其強烈的私密感和圍合感，彷彿我們位於一盞懸空的紙燈籠裡。當外圍的隔牆打開時，室內的空間伸入外部的庭園，室外的庭園也由此進入室內。我們感覺到陣陣微風，看見周圍地景中明朗開闊的景色。每一處開口的取景都經過精心調整，如畫的景致在眼前逐一展開。障子隔屏現在看起來更加輕薄透明，它們熠熠發光的多層次表面懸浮在空間的邊緣，猶如不真實的存在。走到室外，站在鋪設木地板的走廊之上和懸挑的屋頂之下，❺ 我們感到自己也懸浮在地面上。庭園中柔軟的綠地——其間穿插著踏腳石組成的路徑——猶如一塊漂移中的平面，緩緩地離我們而去，與池塘的水面融為一體。

我們對桂離宮的體驗還沒有結束。走出書院，進入精心雕琢的地景，我們來到位於小島和池塘沿岸的茶室，隨機參觀了其中的一間，然後沿著另一條小徑回到書院。❻ 每間小小的茶室都用以舉行一種特殊的儀式，包括著名的茶道。相應地，庭園中的每一座山頂和谷地、每一片樹林和草坪也都各自擁有迥然不同的性格。小橋分別採用泥地、石子或紅漆木板作為橋面，我們必須時時留意腳下，因為每一級踏步的高度都不同。剛開始上橋時，橋身

陡然升起，到橋頂處坡度逐漸變緩；下橋時，坡面又變得越來越陡。從一進門起，我們走過的所有庭園小徑都由相似的踏腳石組成，然而沒有任何兩條小徑是一模一樣的，因為石頭的組合方式、地面的坡度和肌理、周圍樹木花草的種類、小徑與水面的遠近關係等都在不斷發生著變化，每條小徑所通往的目的地也都各不相同。棲居在這裡，我們能夠與地景進行親密的互動，感受大自然最微妙的節奏變化。地景融入了我們，也成了我們的一部分。

維吉尼亞大學

The University of Virginia
美國，維吉尼亞州，沙洛茲維爾
1817–1827
湯瑪斯・傑佛遜
（Thomas Jefferson，1743–1826）

維吉尼亞大學的設計師是美國前總統湯瑪斯・傑佛遜，他把這所大學的創立看作是他一生之中最大的成就。在這裡，一系列方樓和廊道勾勒出地景的框架並與之相融，使樹木環繞的大草地成了這座「學術村」的心臟。雖然之後的加建項目為原有建築帶來了一些改變，導致學院與開敞地景之間的直接聯繫不復存在，但從建築與自然交融的角度而言，維吉尼亞大學仍然是最具前瞻性和最打動人心的範例之一。

❶ 我們從南面進入位於學術村中央的院子——它被稱作「大草坪」（The Lawn）。在當年，院子周邊全是農田和樹林。這裡的空間十分開闊，長度是寬度的三倍，地面上碧草如茵，左右兩側樹木成排。院子的另一頭是逐級升高的緩坡，坡頂佇立著一座巨大的圓頂大廳（rotunda），它以圓柱形磚牆圍合而成。❷ 圓頂大廳前設有門廊，門廊由六根高大的白色圓柱組成。院子兩側以低矮的單層平頂白色柱廊為界，柱廊串聯起十座兩層高的斜屋頂方樓。柱廊後方，透過白色木柱的間隙，我們看見以磚牆築成的單排學生宿舍。方樓的量體較大，上層是教授的住所，底層是教室。上午，大草坪左側的柱廊和方樓被晨光照亮；下午，右側的柱廊和方樓接受光照。正午時分，兩道柱廊都處於陰影之中，只有圖書館和講堂所在的

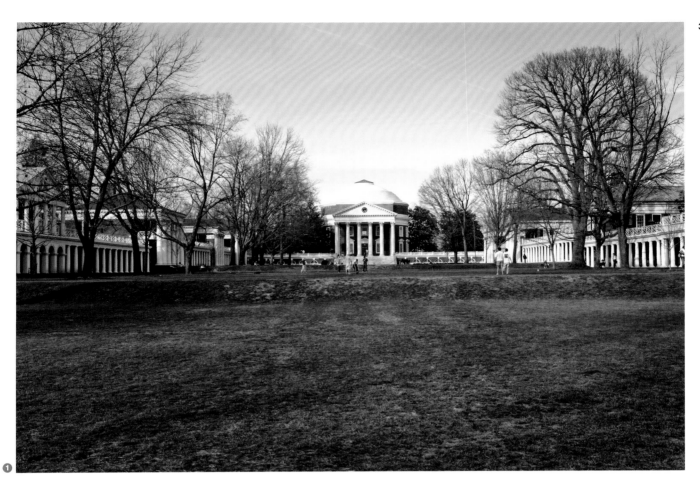

❶

圓頂大廳可以享受整日的光照。

　　沿著大草坪的緩坡向上走去，我們這才發現十座方樓各不相同。方樓的間距看似規律，實際上從南向北逐漸變窄。❸ 右側的第一座樓是「10 號樓」（Pavilion X），其立面上設有四根兩層高的白色巨柱。柱子跨設在低矮的柱廊之前，托著高高的三角楣，三角楣上設有一扇半圓形的窗子。在它的正對面是「9 號樓」（Pavilion IX），即左側的第一座樓，這是一個以四坡屋頂覆蓋的立方體磚砌塊體，它退縮在柱廊後方，立面上設有拱形入口前廳，前廳的空間呈半圓柱形內凹，其高度超過柱廊。沿著緩坡上行的過程中，我們感到這些隔著大草坪遙遙相望的成對方樓似乎正在進行著一場對話，它們就同一建築主題展開了各具特色的演繹。❹ 隨著大草坪地面的不斷升高，我們發現柱廊地面的高度也在不斷增加。在標高轉換處，柱廊的地面之間由台階相連，台階上方則以一段短短的斜頂蓋相連。越往北走，方樓的間距就越為緊密。離圓頂大廳較近的最後四座方樓，都帶有四根雙層高圓柱，圓柱跨設於柱廊前方。走在草坪高處，我們還可以看見佇立在圓頂大廳前方的六根巨柱，柱子下方單層高的基座和大台階也進入了我們的視野。

　　轉身向南回望，我們又有了新的發現：剛才站在草坪的底部時，方樓之間逐漸縮小的距離造成了視覺上的錯覺，讓我們以為圓頂大廳比實際情況更遠、尺寸更大。而此刻，從頂部的高點位置（靠近此處的方樓間距最為緊密）向下看去，沿著山坡逐級下降的大草坪並不顯得那麼長，遠處林深葉茂的地景和綿延起伏的山巒也並非遙不可及。反之，它們走入我們的棲居空間，被柱廊張開的雙臂擁在懷裡。

　　我們轉身下行，沿著大草坪的邊緣往回走。進入柱廊的磚砌通道，我們一邊透過白色木柱的間隙向外眺望灑滿陽光的戶外空間，一邊用腳步丈量學生宿舍白色木門之間的距離。我們在每一座方樓前駐足，感受著水平向通道和垂直向方樓之間的相互鎖扣，觀察著偶爾落入柱廊後方的光線，及其照亮內凹式入口門廳的方式。我們有幸受到邀請，參觀了一位教授的住所。底層空間的後方向外敞開，通向一座長長的花園。在樓上的房間裡，我們可以看到外面的大草坪。走出房間，步入陰影遮蔽下的陽台，只見陽台的中部退縮在高高的圓柱後面，兩側與下方柱廊的屋頂對齊，一旁的樹冠觸手可及。向下望去，大草坪在尺度上幾乎與自家的庭院毫無二致。在大草坪建築群中，傑佛遜關於「學術村」的設計理念真正得到了實現。

　　大草坪每排學生宿舍的中央都有一座樓梯，樓梯將我

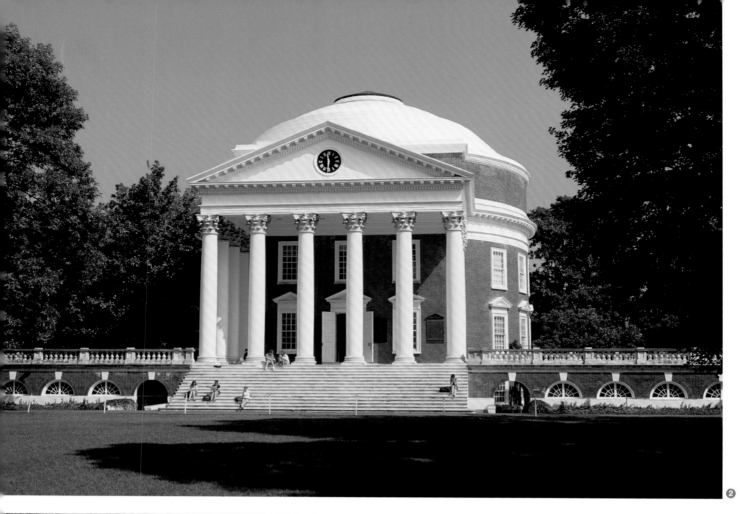

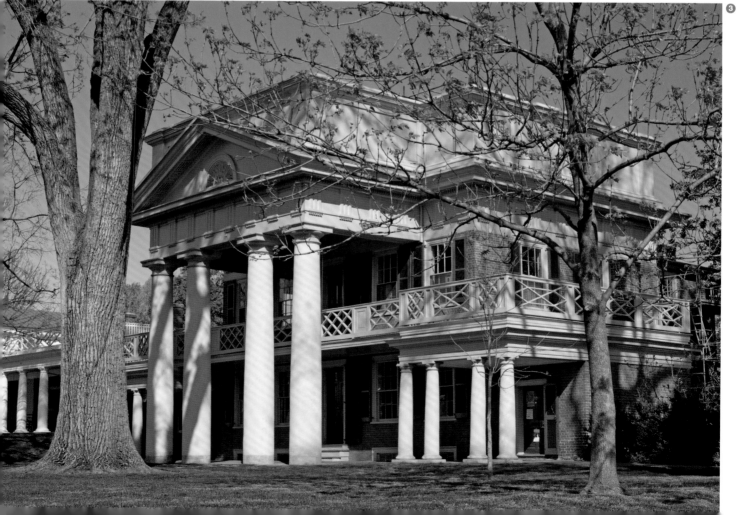

們引向後方的花園。花園的空間十分寬闊，對面是另外五組以磚牆築成的學生宿舍，它們被稱作「排屋」（The Ranges）。排屋背對著花園，柱廊設在外側。它們一字排開，和大草坪的學生宿舍平行設置，其中穿插著三座用作餐廳的小方樓。餐廳樓分別與大草坪的第一、第三和第五座方樓對齊。順著下行的緩坡向排屋走去，我們看到了花園四周蛇形蜿蜒的圍牆——這無疑是維吉尼亞大學裡最引人注目和最具創造性的設計之一。⑤ 波動起伏的磚牆在面向花園的內側和面向通道的外側都呈現出相同的外觀。我們不禁觸摸它那柔美的曲面，驚訝地發現這些時進時出、凹凸交替的圍牆事實上只由一層磚體築成——蛇形彎曲的形狀使它自身具有了側向支撐力，從而使這個大膽的設計得以實現。

　　在體驗維吉尼亞大學大草坪的過程中，我們對學校這一理念的起源發起了新一輪的思考。按照路康所說，學校是一種非常簡單的設想，它始於一棵枝繁葉茂的大樹：樹蔭下，學生們圍坐一團，聽老師講話。[1]坐在草地平台的斜坡邊緣，在兩側高大樹木的包圍之中，我們目送夕陽緩緩西下。正當左邊的柱廊和方樓被溫暖的陽光照得明亮耀眼之時，右邊的建築投下越拉越長的影子。這一刻，我們感到自己正棲居於房間和花園相結合的理想式空間之中。

森林墓園

Woodland Cemetery
瑞典，斯德哥爾摩
1915–1940
艾瑞克・古納・阿斯普朗德
（Erik Gunnar Asplund，1885–1940）
西格德・萊韋倫茲
（Sigurd Lewerentz，1885–1975）

❶

　　森林墓園位於斯德哥爾摩南郊的恩斯柯德（Enskede），由若干建築組成，其設計者為萊韋倫茲和阿斯普朗德。兩位建築師不僅設計了公墓中的建築，還聯手打造了這些建築所處的地景。建築內部用於舉行葬禮儀式，它與公墓中長眠的逝者息息相關，而建築外部也與公墓的地景融為一體。通過建築師的精心設計，這片土地被賦予了某種神聖的氣息，從而為公墓帶來了可觸知的存在感。這種存在感使人們深切感受到了公墓的雙重屬性：它既是一個充滿回憶的場所，也是一處靜謐祥和的地景。

　　進入森林墓園前，我們首先經過一座半圓形前院，然後穿過一條寬闊的通道。前院和通道均以毛石牆圍合而成。在通道左側，四根石柱佇立在牆體前方，支承起一道平簷口。柱子後方的牆體上有一個內凹的曲面空間，泉水從中湧出，沿著牆面慢慢向下流淌，在石體上留下斑駁的水漬。❶ 我們走到通道盡頭，來到了公墓的外緣。此刻，左側是以金屬板封頂的低矮灰泥牆，它沿著緩坡上行，通向巨大通透的列柱門廊，門廊近旁佇立著一個巨型十字架。右側是陡峭的山坡，坡頂是密林，坡下是花崗岩斜牆。山坡後面，一組台階通往「懷念之丘」（Hill of Remembrance）。

　　❷ 我們首先被這座山丘所吸引。「懷念之丘」是這片地景中的最高點，山坡上長滿了青草，頂部栽種著一圈樹木。我們慢慢地沿著台階上行，台階以十二級寬闊的石砌踏步為一組，每組之間以狹窄的樓梯平台作為分隔。踏步的踢面在山坡底部較高，隨著上行而逐漸變矮，走起來也更容易。我們來到坡頂的「追思林」（Meditation Grove），它由一圈環狀排列的垂榆樹組成，內部是一塊平整的矩形地面，四周以低矮的正方形石牆為界，石牆頂部種著各類花草。我們踏上碎石地面，看到地面中心的草地上設有一口井。此外，這裡還安置了一些長椅。坐在長椅上，我們可以望見山下的火葬場和教堂群，也能看到位於山丘東、南兩面的墓地森林。

　　在追思林的另一端，我們走下台階，進入森林。沿著「七井小道」（Way of the Seven Wells）向南走去，一座座墓園在道路兩旁依次展開。每座墓園的中心處都設有一口井，我們可以從井裡打水，為訪者留在墓碑前的花束澆水，使其保持新鮮。道路兩旁繁茂的樹冠框限住了頭頂上方的視野，我們抬頭看到狹長的藍色天空，其寬度正好與腳下路面的寬度相等。❸ 在這條道路的盡頭，我們走進一座以灰泥牆圍合而成的前院，其後方是「復活教堂」（Resurrection Chapel）。穿過前院，我們步入門廊的陰影之中。這是一座獨立式門廊，由十二根圓柱組成，採用

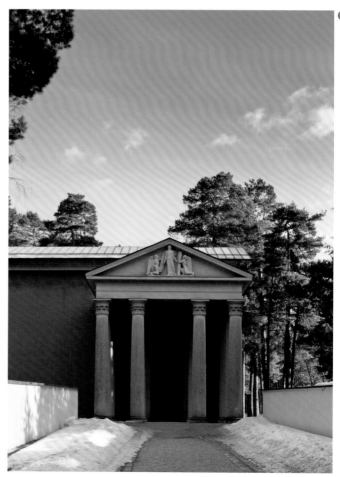

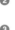

石頭鋪地，位於小教堂主塊體的右前方。小教堂的平面呈矩形，內部狹長高聳的空間，由四面光滑潔白的牆壁和深色的平頂天花板圍合而成。靈柩停放在中央的低矮台座之上，弔唁者在兩邊相向而坐。陽光從南面的窗口灑入，將這一場景照得格外明亮。窗子又大又深，分為三部分。它向前出挑，彷彿是被光的力量推進了空間內部。

退出復活教堂，我們朝「林地教堂」（Woodland Chapel）走去。林地教堂位於一片封閉的區域之中，四周以圍牆為界。④ 沿著碎石小路上行，穿過森林，我們來到了教堂前。教堂頂部是鋪著木瓦的金字塔形屋頂，屋頂支承在十二根簡潔的白色木柱之上。教堂左側，一條小路通往下方的太平間，太平間的屋頂以草和泥做成；右側，一組台階通往下方下沉式的兒童墓園。這一刻，我們敏銳地發覺，在大地的表層之下，在這片永恆寂靜的地景之下，存在著一個為逝者所佔用的空間。走入門廊，腳下是石砌地面，頭上是低矮的白色石膏抹灰平頂天花板。進入教堂內部，我們的目光即刻被引向頭頂上方：巨大的半球形圓頂取代了低矮的天花板，打開了上方的空間。圓頂的表面亦採用光滑的白色石膏抹灰，頂部設有一扇圓孔玻璃窗，圓頂邊緣落在八根柱身飾有凹槽的圓柱之上。圓柱佇立在加高的圓形基座上，基座採用了和地面同樣的石頭

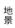

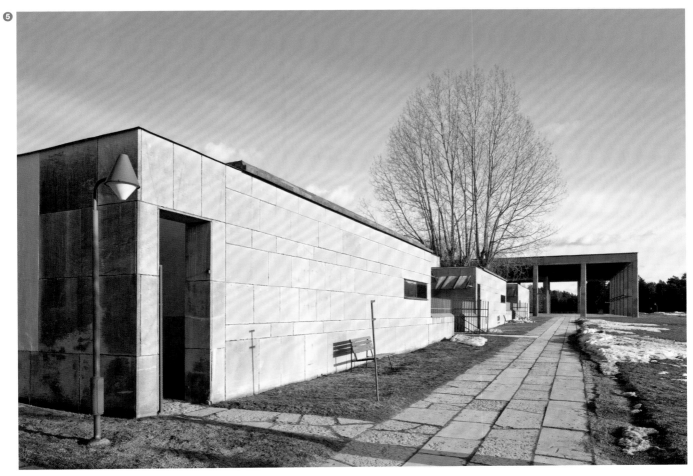

④ 地景

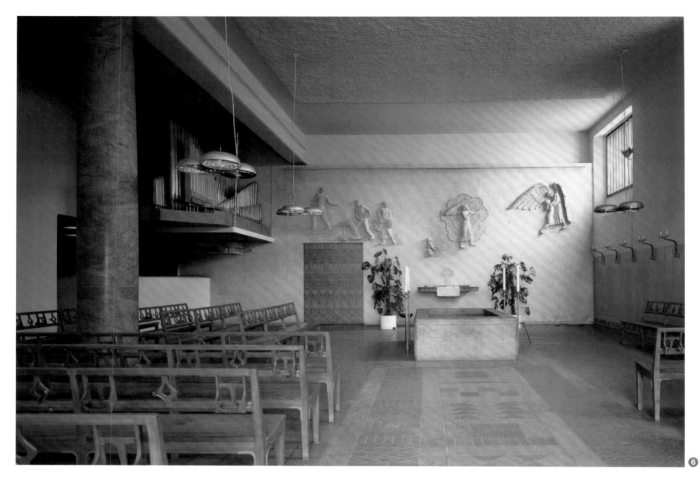

❻

鋪面。地面中央是靈柩停放台，它被來自上方圓孔的天堂般光線所照亮，成為整個空間的視覺焦點。

❺ 回到公墓的入口處，我們沿著石砌的「十字架小道」（Way of the Cross）慢慢往上走，來到「信念教堂」和「希望教堂」（Chapels of Faith and Hope）的退縮式入口庭院。❻ 兩座教堂的平面呈矩形，外牆均採用石板覆面。在教堂內部，一根巨大的石柱佇立在左側，光源則來自右側的高窗，鋪地上飾有花崗岩和陶土磚鑲嵌而成的圖案——葬禮過程中，這正是默哀者低垂的雙目聚焦的地方。兩座教堂的邊緣都設有供逝者親友使用的等候室：這是一個以白粉牆圍合而成的空間，其中兩面牆上貼有大張的原木膠合板。膠合板的下半部分向外翻捲，沿著牆壁形成了連續的長條形座椅。座椅正對著一扇巨大的窗口，窗外是一座帶圍牆的小花園。

我們回到外面的步道，步道的盡端是「紀念大廳」（Monumental Hall）的門廊。門廊西側是一座小小的池塘，水面倒映出藍天白雲的幻影。門廊東側是「聖十字教堂」（Chapel of the Holy Cross）。走上門廊的石板地面，我們看出這是一個獨立的結構體，它與聖十字教堂的西立面是分開的。光線從二者的縫隙射入，照亮了教堂的石板牆。教堂的入口由通長的玻璃牆組成，玻璃牆以間距

緊密的縱向金屬板條作為框架，可以整體下降，隱藏於地下。在教堂內部，我們看到圍護牆在東端轉變為平緩的弧形，停放靈柩的中央空間則由八根圓柱圍合而成。葬禮結束後，靈柩緩緩沉入地面，進入下方的火化間，在那裡穿過被一排圓形天窗照亮的牆壁，最後被送入火化爐。❼ 我們走出教堂，回到門廊。門廊中佇立著四根柱子，柱頂與屋頂上矩形洞口的四角相連。木框架的屋頂從四周緩緩向洞口傾斜，這一設計效仿了古羅馬「承雨池」的做法。下雨時，屋頂上匯集的雨水從洞口落下。洞口外圍的立柱上設有曲面造型的燈具，其形狀如向上捲起的樹葉一般，將燈光投向上方的屋頂。門廊中這個小小的露天空間讓我們感到自己彷彿處於公墓的中心：環視四周，我們看到石板路、倒影池、森林墓園，以及森林墓園中最重要的組成部分——山丘和追思林。毋庸置疑，這片寂靜的地景成了我們在此處體驗的焦點。

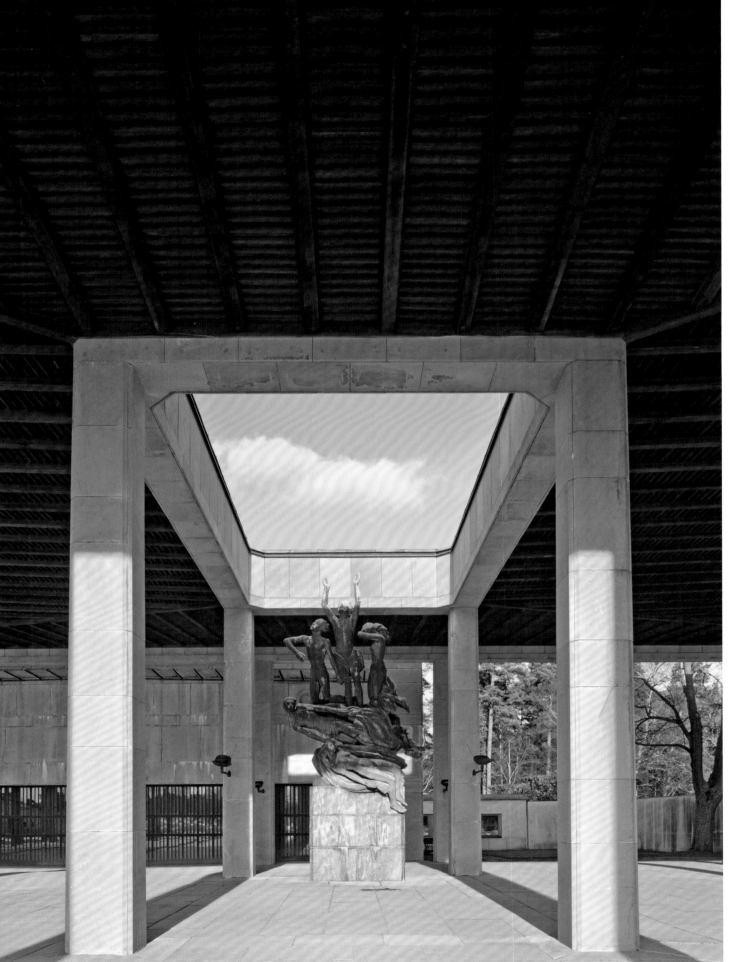

❼

落水山莊

Fallingwater
美國，賓夕法尼亞州，米爾溪（Mill Run）
1935–1939
法蘭克・洛伊・萊特
（Frank Lloyd Wright，1867–1959）

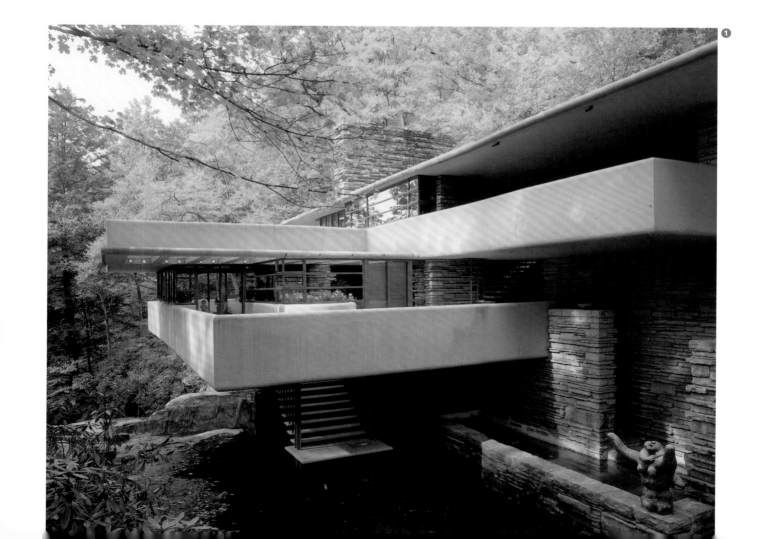

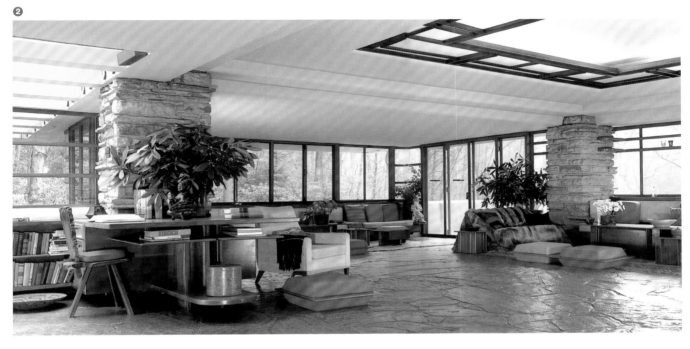

❷

　　落水山莊是考夫曼夫婦（Edgar and Liliane Kaufmann）的鄉村住宅，由建築師萊特設計和命名。它以森林為背景，扎根於它所處的天然地形中，讓棲居者在大自然中亦能感到家一般的自在舒適。在我們的棲居體驗中，大地潛伏待發的性格得到了彰顯，地形的輪廓得到了界定，材料的天性得到了利用，自然的場景被轉化為一個令人難忘的場所，最終在建築中實現了地景的「內化」。

　　沿著小溪前行，我們首先注意到的是地景中清麗的自然風光，因為建築被遮掩在茂密的樹叢後面。❶ 待到走上小橋，這座房子才真正進入視線之內：我們看到了一系列相互交織的水平面，它們似乎游離於溪水之上，不帶任何可見的支撐方式；我們也看到了垂直向的毛石牆，它佇立在瀑布上方的巨石之上，其形態儼然是對小溪兩岸天然的水平向岩層的一種效仿。水平向的面——淺色的混凝土露台和屋頂平面——衝出了垂直向毛石牆的重重圍裹，它們向外出挑，有的橫跨於溪水之上，有的與溪流方向平行。小橋架設在溪水兩岸，其長度幾乎與溪水的寬度相等。因此，站在橋上，我們能夠更加直觀地把握露台向外出挑的距離。橋下溪水潺潺，流水的動態進一步反襯出別墅深深扎根於大地的穩固感。目光上移，我們看見了懸浮於溪流之上的起居室。至於瀑布，此刻卻只聞其聲不見其

影。小橋的另一端通向一條窄道，窄道緊鄰陡峭的山坡，它將我們引向別墅後方的入口。

　　我們來到山洞一般的小門廳，門廳的牆面以毛石砌成。隨後，我們走上三級石頭台階，進入起居室。❷ 起居室的空間向四周的地景敞開，透過水平向連續展開的玻璃窗，我們看到室外濃濃的綠意。天花板是由光滑的白色石膏形成的水平面，距地只有 2.15 公尺高，它從室內延伸到室外，飄浮在紅色鋼框玻璃窗的上方。地面鋪著大塊不規則形的深色石板，石板表面經過拋光而顯得異常光亮，它映出微微變形的倒影，猶如泛起漣漪的水面，看上去與別墅下方的小溪驚人地相似。起居室內最引人注目的是位於斜對角的玻璃門。通過這扇門，我們來到了露台，露台就懸挑在瀑布上方。雖然瀑布尚未出現在視野中，但它卻通過聽覺這種更為私密的方式滲入了我們的整個體驗過程。此外，我們的平衡感和在空間中的身體位置感，也時刻與懸空於瀑布之上的飄浮感交織在一起。隨後，我們又被房間對面來自天窗的明亮光線引回室內。天窗下方是一個玻璃圍合體，圍合體的底部是敞開的，藉由懸掛式的混凝土樓梯通往下方的水面。在樓梯的踏步前，我們不禁再度感嘆腳下經過拋光的石板地面與小溪那深灰色泛著漣漪的水面是何其相似。❸ 沿著這座開放式樓梯扁平的踏

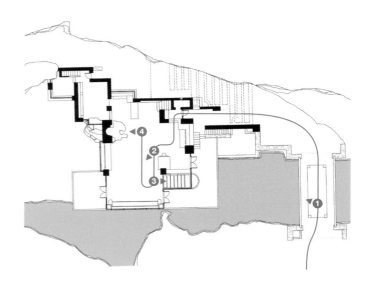

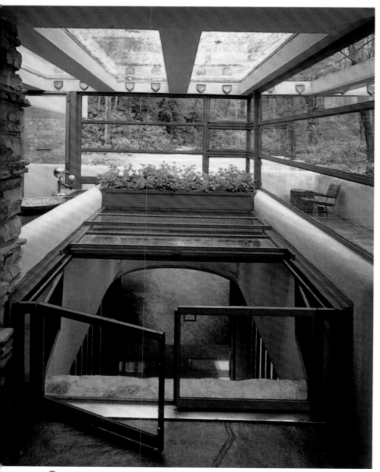

❸

板下行，我們逐漸步入開闊的室外空間。在上方，我們看到懸挑式的樓板，樓板底部距離小溪的水面有 3 公尺高，而最下方一級踏板距離水面大約只有十幾公分高。站在這裡，我們背對著瀑布，只聽得飛流在身後轟轟作響。

從樓梯裡鑽出來，重新回到起居室，我們在空間的斜對面看見一個巨大的壁爐。**❹** 壁爐凹陷於毛石牆之中，呈半圓筒形，從地面直達塗有灰泥的簷口底面。爐火搖曳，在毛石牆的陰影中忽明忽暗。爐床是一塊基地原有的巨石，其下方與大地相連，上方從室內的地面中冒了出來。巨石周圍的石板地面經過拋光，如水面一般光滑，而巨石本身卻是毛糙的，它「從地板中鑽出來，就像是巨石從溪水中露出來的乾爽頂部」。[1] 壁爐旁邊設有一張嵌入式木餐桌，餐桌位於這個正方形房間的中軸線上。餐桌後方，毛石牆的水平向接縫處是一層層懸挑的木擱板，擱板的布局微妙地仿效著別墅的整體結構。繞過餐桌，我們看到一座狹窄的石砌樓梯。樓梯夾在兩面毛石牆之間，通往二層。我們穿過堅硬石層的重重阻礙，彷彿就要從樹根破土而出，最後卻出乎意料地從樹冠的高度冒出來。回想剛才，我們穿過石板地面下行，最終在漂浮水上的輕巧樓梯上，見到水面映射出頭頂上方的天空。在攀爬兩座樓梯的過程中，我們都得到了與實際位移方向相反的錯覺。這種

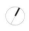

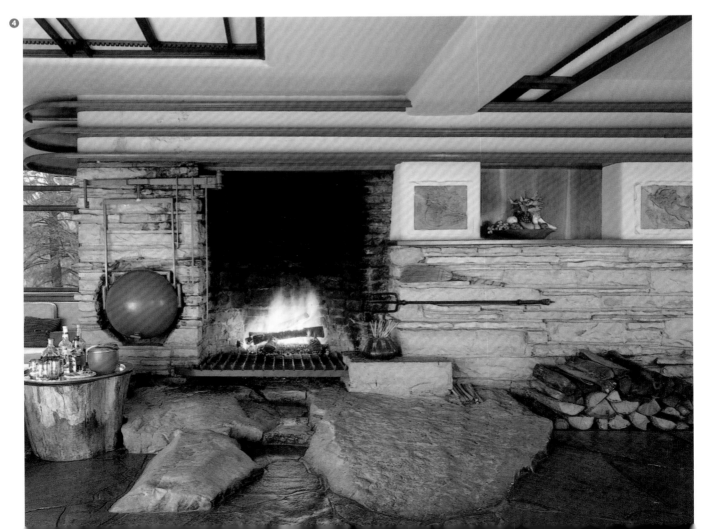

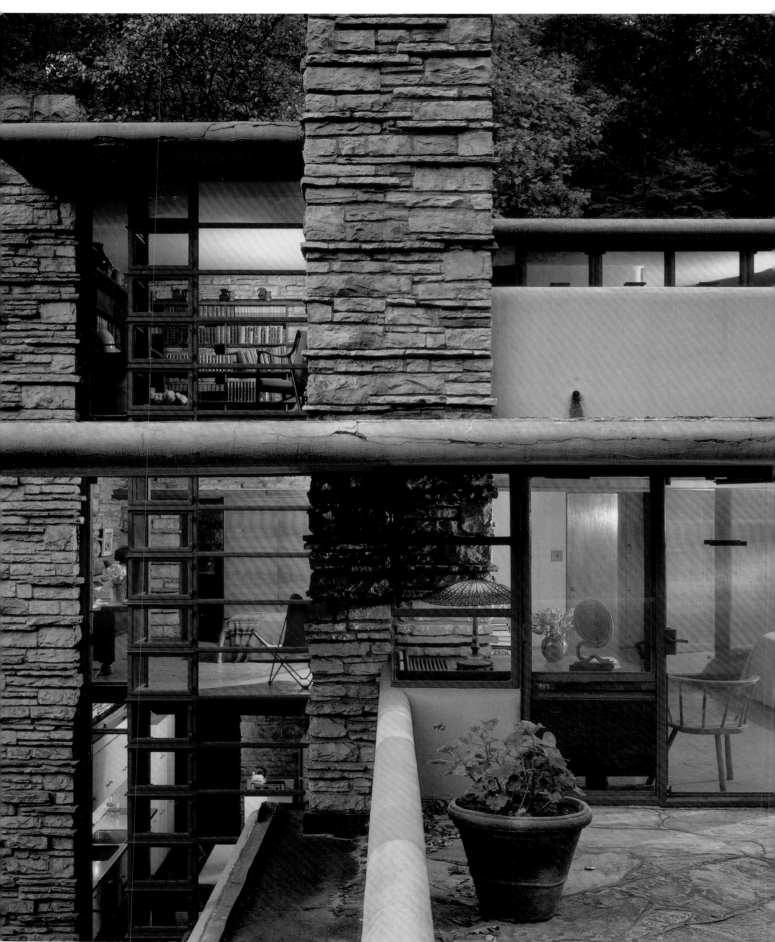

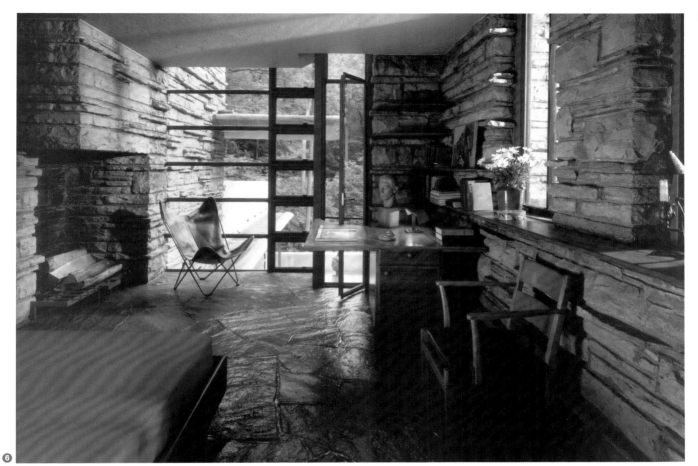

6

重力顛倒的體驗完全是由起居室的獨特設計引起的：它緊靠山坡，通過石板地面把整座別墅與大地緊密地貼合在一起，同時又借助懸挑式的塊體飄浮在水面之上。

5 我們來到二樓的主臥室，由此通往石板鋪地的露台。露台位於起居室之上，其面積遠遠大於主臥室，從而成了別墅中規模僅次於起居室的「房間」。從這個高點位置環視四周，東、南、西三個方向的風景一覽無遺。此外，我們還看見室內和露台上與水面極為相似的石板鋪地，它們自下而上在不同的高度得到了一次又一次的重複，形成了若干水平面的疊置。這種疊置來自對溪水的效仿——水流在瀑布上方和下方形成的兩個水平向表面。同時，別墅的縱向毛石牆也是一種對地景的效仿，它對河床外露巨石的岩層紋理加以發揚光大。通過這兩種對自然形態的模仿，整座建築完全融入了地景之中。**6** 繼續上行，我們來到三樓書房：圍繞書房三面的，是將整座屋子牢牢錨定於地景中的毛石牆；在南面，上下疊置的水平向玻璃窗繞過轉角，直接與左側的毛石牆相連。從這個山洞般的庇護所中向外眺望，我們看到了懸浮在瀑布之上的起居室露台。書房中一些精巧的設計吸引了我們的注意，如窗子左側玻璃與毛石牆的對接：由於沒有設置窗框，壁爐外圍的毛石牆看起來就像是從玻璃中穿過一般，由室內伸

向室外。又如窗子右側的轉角：一對對小小的平開窗疊置於此，當我們把所有的窗扇打開之後，房間的這個轉角便消失了。這兩處設計成功地體現了建築與地景的融合方式。在落水山莊中，我們還能看到很多類似的細節。

落水山莊懸浮在樹木的枝葉之間，同時又扎根於大地的岩床之中。它的空間格局將我們從室內引向室外，它的整體結構形成了一個位於流水之上的穩固塊體。它是山洞和帳篷這兩種建築原型的完美組合，一方面讓我們能夠享受明媚的陽光和四周森林的景致，另一方面也讓我們能夠隨時回到毛石牆的保護中，隱匿在陰影深重的室內空間裡。開闊的視野和可靠的庇護——這正是我們在地景中棲居所需要的兩個基本條件。[2]

萊薩–達帕爾梅拉海洋游泳池

Swimming Pools on the Sea at Leça da Palmeira
葡萄牙，萊薩–達帕爾梅拉
1961–1966
阿爾瓦羅‧西薩
（Álvaro Siza，1933–）

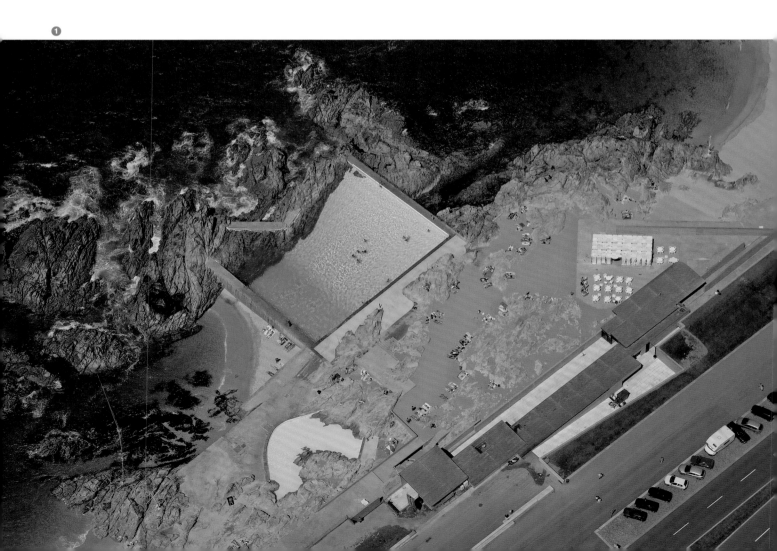

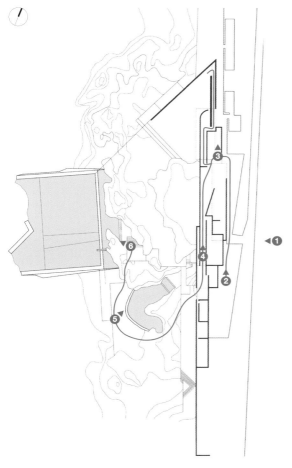

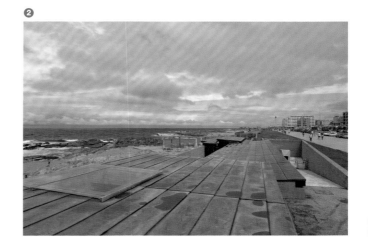

❶ 萊薩–達帕爾梅拉海洋游泳池是公共建築與自然景觀相結合的優秀範例，它在大海天然的岩石海岸、原有的混凝土防洪牆，以及沿海公路之間，發起了一場親密的談話。海洋游泳池是西薩主持的城市改造工程項目之一，這一工程歷時近五十年，旨在將萊薩–達帕爾梅拉的城市邊緣空間加以組織並為之建造相應的建築空間。設計過程中，建築師考慮到了基地上方的交通往來，把游泳池嵌入地表，使之與天然的地理形態融合在一起，同時又把這處海岸地景戲劇性地重塑為一個可供棲居的場所。

我們在沿海公路上開車經過此地時，幾乎不會注意到兩座游泳池的存在，因為它們沉陷於公路和海灘之間的斜坡裡。**❷** 沿著公路的外沿行走，我們才留意到一系列低矮的牆體和深色的金屬平屋頂，它們位於公路和下方的海岸岩石之間。在連續的、低矮的混凝土防洪牆上，我們找到了一個入口，由此沿著一條石板鋪砌的坡道慢慢向下走去。坡道兩側佇立著兩面間距逐漸加大的混凝土牆，隨著我們不斷下行，坡道的空間也漸漸拓寬。因此，當我們到達坡道底部時，並沒有感到絲毫的壓抑，反而身處一個寬敞明亮的空間裡。此時，我們看到左牆上出現了一個開口，懸挑的大梁下方形成了一個退縮式的空間。

進入陰影深重的前廳，雙眼需要一段時間才能適應從亮到暗的突然變化。隨後，我們走進幽暗的更衣室。**❸** 這裡唯一的光線來自一條水平向的狹縫，它位於混凝土牆頂部和略微傾斜的屋頂結構之間。更衣室的地面採用了與坡道鋪地相同的大石板，牆壁則以鋼筋混凝土製成，用於混凝土澆築的木模板在牆上留下了清晰可辨的橫向條紋。更衣室隔板、方木桿、橫梁和天花板均以木頭製成，它們被漆成黑色，泛著亮光。地面常會被海水和雨水打濕，但更衣室內的木製元素卻與石板地面完全沒有交集，就連更衣室隔板也是如此——它懸掛在橫貫天花板的深梁上。

從地下洞穴般黑暗的更衣室中鑽出來，向著大海走去，我們驚訝地發現自己依然位於地表之上：泳池建在天然斜坡上，斜坡向著海岸方向逐級下降。我們轉過身，走入兩面混凝土高牆之間的石板地通道，這條通道的走向與海岸線的走向平行。漸漸地，海灘從視野中消失，我們感覺彷彿正在潛回地下。穿過一條逼仄的門道，再繞過一個急轉的牆角，我們來到咖啡吧前敞亮的三角形廣場。廣場以混凝土牆為界，其後緣設有出挑的屋頂天棚，咖啡吧的櫃台就隱藏在天棚的陰影之中。坐在這裡，背後和側身都被斜向的混凝土牆所包圍。視線越過岩石嶙峋的海岸，我們望向遙遠的海平線，完全忘記了附近公路上的車流。我們感到自己深陷在大地之中，同時又面向整個蒼穹。庇護

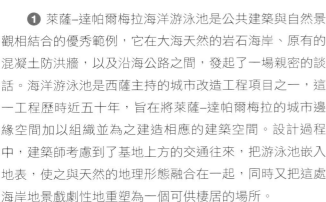

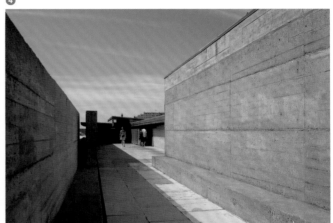

著我們的不是屋頂，而是環繞式的圍牆。

從圍牆的陰影中往回走，經過黑暗的更衣室，沿著混凝土牆通道來到綜合設施的另一端，我們找到了盥洗室和淋浴房。入口門廊上方設有微微傾斜的木屋頂，屋頂從靠公路一側的牆上搭到靠海一側較高的牆上，供使用者遮陰納涼。地面鋪著淺藍色的熔岩砂（lava sand），赤裸的雙足能夠感覺到它柔軟的質地。❹ 回望通向這裡的混凝土牆通道，我們看到兩側的牆體上設有長長的現澆混凝土座椅。一座時鐘高高地掛在牆上，人們從海灘上就可以知曉時間。我們在又高又厚的牆體之間穿行的整個過程 —— 無論在更衣室、咖啡吧、盥洗室、淋浴房，還是眾多連接彼此的通道中 —— 幾乎都無法看見大海。然而我們知道大海就在近旁，因為混凝土牆時刻反射著浪濤的迴響，彷彿海水隨時都會破牆而入。在我們對這個場所的體驗中，大海始終在場。

走出長長的混凝土牆，我們來到岩石沙灘上，前方看到一座通往大游泳池的混凝土平板橋。同時我們也注意到了混凝土牆外側的空間 —— 它們都是從岩石群中挖鑿出來的。走下混凝土樓梯，我們來到鋪滿沙子的小巖穴中，這裡正位於混凝土平板橋下方，由此通往兒童戲水池。

❺ 兒童池很淺，大部分邊緣由天然的岩石露頭構成，只

在靠近大海的一側築有一段弧形的混凝土壁。不規則形的泳池像是在岩石中形成的一座儲水池，裡面蓄滿了漲潮時積留的海水。兒童池下方是這裡最大的一片天然沙灘。在岩石露頭的保護之中，人們盡情享受著溫暖的日光浴。

翻過兒童池右邊的岩石群，我們沿著混凝土樓梯下行，走向另一座更大更深的游泳池。❻ 大游泳池幾乎呈現出了與兒童池完全相反的特性：它沒有嵌在高處的岩石裡，而是伸入海水之中，任由海浪撞擊著三條邊沿；它的形狀接近正方形，三條邊都是略微內傾的厚厚的混凝土壁，第四條邊則主要由原有的岩石露頭組成。我們走上類似海灘的平台（一邊是游泳池筆直的混凝土壁，另一邊由不規則的岩石牆組成），踩在熔岩砂地面上，繼而進入游泳池。它比兒童池更大、更深，水面只比海平面高出一兩公尺。游泳時，耳邊時刻能夠聽到激浪拍打岩石發出的轟鳴聲。從岩石之間的縫隙向大海的方向望去，我們看不到泳池的邊沿，只覺得游泳池的水面和海水的水面正在融為一體。我們漂浮在陸地和海洋的交匯點，大地的骨骼像搖籃一般保護著我們。

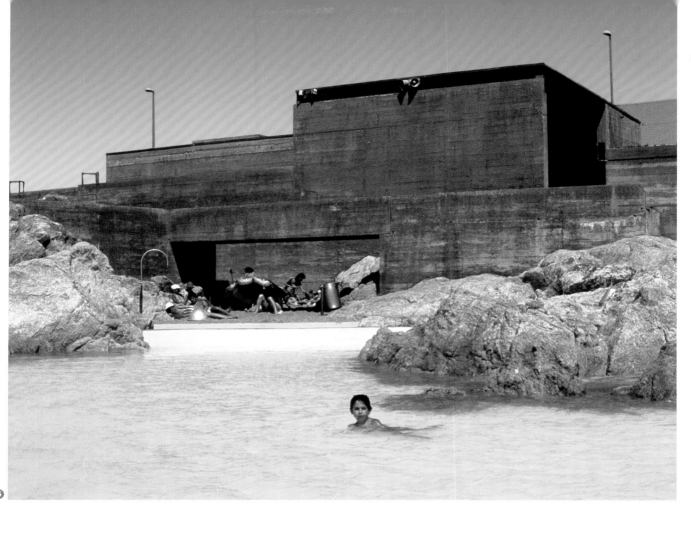

⑤

地景

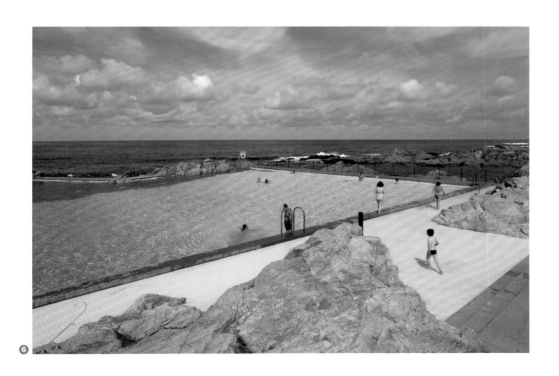

⑥

萊薩－達帕爾梅拉海洋游泳池

間間質力線靜所間式憶景

空時物重光寂居房儀記地

場所

如果兩位不同作者用了「紅」、「硬」，或「失望」這些字眼，沒人會懷疑他們要表達的東西大致是相去不遠的……但是，對於像「場所」或「空間」這些與心理體驗不那麼有直接關係的詞語來說，它們的釋義存在著深遠而廣泛的不確定性。[1]

——亞伯特·愛因斯坦
（Albert Einstein，1879–1955）

場所和場所感並不適合於科學性的分析，因為它們和生活中的所有希望、失意和困惑有著解不開的密切關係。或許正是出於這個原因，社會科學家們一直在回避這些話題。[2]

——愛德華·雷爾夫
（Edward Relph，1944–）

凡是適用於空間和時間的，也同樣適用於場所。我們沉浸在其中，不能沒有它。存在的根本——任何方式的存在——都是存在於某個地方，而存在於某個地方就是存在於某種場所中。場所，和我們呼吸的空氣、我們站立的大地、我們擁有的軀體一樣，是必不可少的。我們被場所包圍著。我們從它的上面走過，從它的中間穿過。我們在場所中生活，在場所中與其他人產生關聯，在場所中死去。沒有任何我們做的事是脫離於場所的。[3]

——愛德華·凱西

每一個真實的場所，或多或少地，都會被人記住，部分是因為它是獨特的，部分是因為它對我們的身體產生了影響並生成了足夠的關聯，以至於我們能夠把它保留在我們的個人世界中。[4]

——查爾斯·摩爾
& 肯特·布盧默
（Charles Moore，1925–1993
Kent Bloomer，1935–）

場所的力量

場所的體驗，無論對我們的心理構成、環境認知，還是對我們習於將世界加以結構化的天性來說，都是至關重要的。我們所經歷的體驗性世界是一幅由若干相互並列和彼此嵌套的場所組成的馬賽克拼圖，而不是一個連續的、無結構的、一成不變的無意義空間。在心理上，我們無法存在於無限的、無個性的、未經定義的無意義空間中。然而，空間卻一直被普遍理解為一無所有的虛空（void），或只是一個實體性的位置。澳洲哲學家傑夫・馬爾帕斯（Jeff Malpas，1958–）指出：「空間已經與實體性延伸這樣的狹隘概念聯繫在一起，同樣，場所也被看作是大型空間結構內的一個純粹位置。」[5]

當我們把實體空間變為若干場所的集合，並把具體的意義投射到這些體驗性實體上時，實體空間便成為可棲居的生活性空間，自然空間便被刻畫為若干體驗性場所。我們無法理解、形容或記住空間本身，但是我們可以理解和記住一個個的場所。美國城市規劃專家凱文・林區（Kevin Lynch，1918–1984）曾提出「可意象性」（imageability）[6]的概念，以此談論哪些形狀、顏色或布局，有助於建立個性鮮明、結構清晰和切實有用的環境中的心理意象。場所感將我們置於體驗性空間的中心，用梅洛–龐蒂的說法，這個體驗性空間就是「世界的血肉」（flesh of the world）。場所感與古羅馬「場所精神」（譯註：genius loci，原意為一方土地的守護神。）的概念相關聯。場所是我們在現實中體驗性的立腳點。即便是一個自然空間，例如一處地景，也是作為若干場所的集合而被體驗的。人們對地景特徵的命名是對此類場所（或者說可識別的空間意象單元）的一種認可。正如英國考古學家雅克塔・霍克斯（Jacquetta Hawkes，1910–1996）所指出的：「地名是將人與其領地聯繫起來的最親密的方式之一。」[7]當肯亞的馬賽人（Masai）被迫遷移時，他們把山川和平原的名字也一併帶走，將其套用在新的久居地的地貌上。美國境內的大量歐洲地名也反映出了殖民者的同樣意願，因為這些挪用的名字在陌生的異鄉能夠投射出一種親切的熟悉感。[8]

我們的視覺感知系統把雜亂無章的視域加以結構化，使之成為若干明確的實體：個體和完形（gestalts）、圖像及其底色等等。我們也以同樣的方式將空間世界的領域加以結構化，使之成為若干場所、若干具有明確的體驗連貫性和個人意義的單元。所以，創造場所感是建築的第一職責。每一件有意義的建築作品——不管是小是大，是世俗的還是神聖的——都散發著它自己特有的場

古代的環狀石陣，在大地上創造出了一個
場所和一個中心點。布羅德加石圈（Ring
of Brodgar），英國，奧克尼群島中的主島
（Orkney Mainland），據推測建於約西元前
2500 年。由垂直長條石組成的圓環，直徑為
103.6 公尺。

所感和權威性。

在一個建築場景中，場所感的體
驗產生於具有識別度且令人難忘的性
格、氛圍、尺度和意義。愛德華·雷
爾夫曾説：「『場所』一詞最適用於
某些人類環境的片段，在那些片段
中，所有的意義、活動都與一處具
體的地景相互牽連，彼此纏繞。」[9]
對場所感的感受，可以來自其中的
清晰感或神祕感，可以來自體驗上
的克制約束或豐富充裕，可以來自
它的規律性或自發性。一個場所總有
邊界、大小和尺度，它可以遼闊如洲
或國家，寬廣如城市、廣場或林蔭大
道，小巧如私宅或單間，甚至可以親
密貼身如咖啡店裡心儀的專屬座位。
然而，無論何種情況，一個場所始
終是作為一個實體、一件物品被體驗
的，而我們所熟悉的整個生活世界
（lifeworld），也被理解為無數場所
的構成。

我們有一種特殊的本領：在一瞬
間就能把握住一個場所、一處地景、
一座城市乃至更為龐大的實體，當中
的感覺、氛圍或氣場，並且在記憶中
形成一個相關的意象。這種環境感知
力，與我們對外部刺激的無意識的外
圍感知力和理解力交結在一起，雖然
它在建築理論中尚未得到深入研究，
但是對於我們的情境性和空間性理解
卻具有顯著意義。[10]

一個場所的特徵可以相當明確，
如羅馬萬神殿輪廓清晰的空間，或阿
斯普朗德設計的斯德哥爾摩公共圖書
館（Stockholm Public Library）的內
部空間。場所也可以是更加複雜和難
以定義的，如法國尼斯的盎格魯街海
濱步行道（Promenade des Anglais，
它是由事件和場景組成的線性序
列），或路康設計的位於拉霍亞的沙
克生物研究所的中央廣場（以蒼天為
頂、以太平洋海平線為界的體驗性空

圖2
場所的體驗將我們與世界的相遇加以結構化並作出表達，同時將我們置於體驗性宇宙的中心。安托內羅，《書房中的聖傑洛姆》，約 1475–1476，義大利，威尼斯，學院美術館（Galleria dell'Accademia）。畫家將這位聖人的書房設定在舞台式平台上，以看似廢棄的教會空間作為背景。

圖3
為冥想和追思的場所設計的地景形式。古納·阿斯普朗德、西格德·萊韋倫茲，森林墓園，瑞典，斯德哥爾摩，1915–1940。追思林。

間）。又如巴黎城這種形狀古怪的巨大實體：它已然超出了心理意象的範圍，幾乎無法定義，然而卻仍然可以擁有場所感所具有的體驗性特質。

建築的一項根本職責是為空間賦予意義：把實體空間的連續體轉變為若干體驗性場所，使空間在物質和心理兩方面都變得有用。一個棲居地的空間通過它的可預見性而變得有用，同時通過它的可識別性和固有的熟悉感而變得具有心理上的支持感。當一個場所圍繞著棲居者（或觀看者）與他（她）的記憶、意向和願望，對自身加以組織時，它便獲得了它的具體性。因此，對場所的體驗意味著物質世界和精神世界、外部現實和內部現實的融合。「一個好的環境意象賦予它的擁有者一種珍貴的情感上的安全感，這種安全感正是與迷失方向帶來的恐懼感相對立的。」[11]

在場所中安定下來的行為——

棲居並扎根於其中—— 是一個熟悉和學習的過程。這個過程中，我們也在日常裡，對於場所、其所扮演的角色，以及它所帶來的意義，逐漸描畫出清晰網絡。西蒙·韋伊寫道：「扎下根來，或許是最重要卻最不為人所知的人類靈魂的訴求。它是最難以定義的訴求之一……每一個人都需要擁有許多『根』。他需要通過自身所在的環境才能描繪出他的幾乎整個道德、理性和精神生活。」[12]

今天，隨著生活方式和價值觀越來越趨同、通用的生產方法越來越普遍、人和貨物的流動性越來越強，地域、城市和建築的獨特性格日趨衰微，場所感也在持續減弱。過度的重複性、標準化和還原主義，以及感官性（sensuality）和意義的缺失，不僅消除了場所感，還使我們建造的場景讓人在心理上覺得不夠友善甚至冷漠。技術上最先進的結構體，例如國

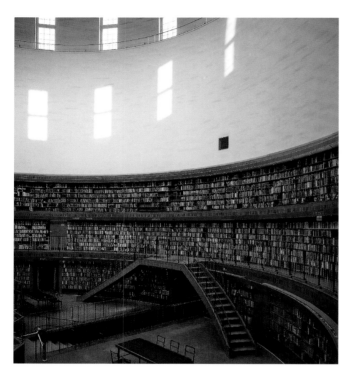

際機場和大型醫院，往往是最缺少認
同感、集中感和永久性的「非場所」
（non-place）。愛德華·雷爾夫曾
經提出「存在性局外感」（existential
outsideness）這一概念，以此提醒世
人警惕當代生活中扎根感和歸屬感的
消失。「存在性局外感，是指一種有
意識的刻意不想被捲入的意向，一種
對人和場所的疏遠，一種無家可歸的
心理狀態，一種對世界抱有的虛幻感
和一種不屬於這個世界的感覺。」[13]

在這個充滿存在性局外感的世界
中，建築或許可以從其他學科那裡學
到一些東西。文學和電影敘事也建立
在真實或虛構場所的基礎之上。一位
作家或電影導演把他（她）故事中的
事件放置於明確的場所之中，而這個
場所必須能夠營造出他（她）想要的
氛圍。通過定義和描繪他們設定的場
景，作家和電影導演在無意間進入了
建築學的領域，因為場所的建立正是

建築的一項基本功能。這些場所可以
是輕鬆愉快的，可以是嚴苛有序的，
也可以是帶有不祥之兆乃至陰森恐怖
的。這些小說和電影中的場所和空間
通常帶有強烈的暗示性，因為作家和
電影導演不受現實建造工程的約束，
他們直接以文字與影像共有的詩意意
象為基礎來創造體驗性的場所。雖然
小說和電影中的場所往往由碎片化
的、間斷的和短暫的部分拼接而成，
但是它們卻能夠喚起一種生活性的現
實感。電影和文學中的蒙太奇手法都
能夠調動出碎片化和拼圖式影像的驚
人力量，相應地，建築的空間排序和
戲劇性手法也應該被看作是一種空間
上的舞蹈編排和蒙太奇。

巴謝拉曾說：「房子，比之地
景，更接近一種心理狀態。」[14]確
實，作家、電影導演、詩人和畫家，
並不單純把地景或房子當成故事發生
的地理或實體場景來加以描繪，他們

圖5
建築化的戶外空間也可以喚起人們對獨特而神奇的場所的體驗。路康，沙克生物研究所，美國，加州，拉霍亞，1959–1965。

圖6
這些供個人使用的私密場所位於一座巨大的圖書館空間內部，近似於安托內羅描繪的聖傑洛姆的書房。路康，艾瑟特學院圖書館，美國，新罕布夏州，艾瑟特，1965–1972。木質閱讀卡座嵌在外牆內，緊鄰自然光源。

試圖對自然和人造場景做出刻意的、詩意的描繪，藉此來表達、喚起和放大某些具體的人類情感、心理狀態、性格和記憶。真實的建築依賴物質，往往會受到功能合理性和技術可行性等因素的強大制約。因此，藝術家基於場所體驗而創造出的詩化建築，便為建築師提供了可參照的範本，在場所與事件、敘事與角色、情感與氛圍的融合等方面，為建築師打開了新的思路。

場所

雅典衛城

The Acropolis
希臘，雅典
447–406 BC
伊克蒂納 & 卡利克拉特
（Ictinus & Callicrates）

步行通道

Pathways
1954–1957
季米特里斯・皮吉奧尼斯
（Dimitris Pikionis，1887–1968）

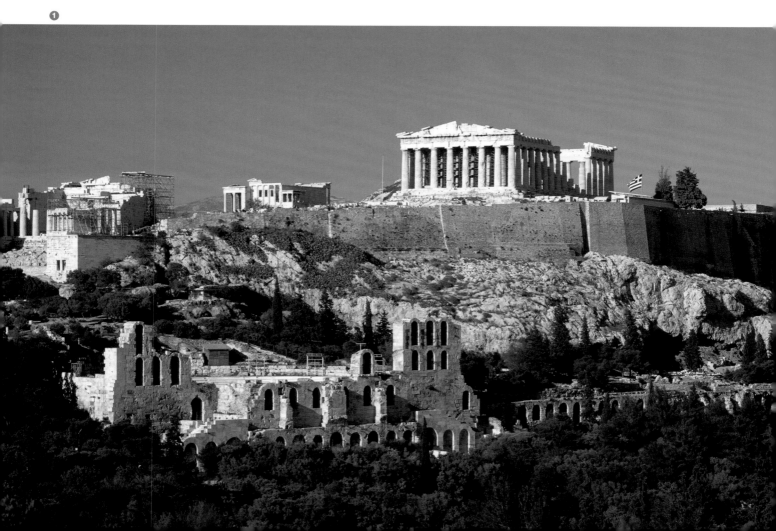

❶

雅典衛城是敬奉諸神的場所，它位於古代雅典城的中心，聳立在高地之上，傲視著阿提卡平原（Attic plain，被群山和島嶼環繞的遼闊平原）。高地四周以陡峭的城牆為界，頂部座落著供奉雅典娜女神的廟宇——帕德嫩神殿，它是世人公認最傑出的古希臘建築典範。雅典衛城由古代建築物——山頂的神殿、外圍的城牆（部分天然，部分人造）——以及現代的行進通道組成，它們共同在此營造出了一個飽含情感力量和富於體驗性的場所。

❶ 我們首先從雅典城的另一端向衛城望去，只見它直衝天際，頂部的建築在強烈的太陽光照下越顯潔白，光彩熠熠。衛城建在一顆獨立巨岩的頂端，其底部如今大多已是草木叢生，只在西南側嵌在山坡中的半圓形劇場中留下了石砌觀眾席的景觀。神殿高地的東、南兩側是幾乎垂直的石砌城牆，城牆上設有一系列巨大的內傾式扶壁，扶壁以不規則的方式凸出在外。在西側（衛城的入口），我們在蜿蜒上行的通道盡頭看見一系列緊密地聚集在一處的結構體。

❷ 走向衛城的過程中，我們的視線並沒有被引向上方，而是被腳下的鋪地石所吸引。這些石頭在大小、形狀、肌理和顏色等方面呈現出了種種變化：寬窄不一、大小各異、有明有暗、或拋光或鑿毛、或矩形或不規則

③

形……我們所能想到的各種類型的石頭都得到了利用,它們在地面上拼出了千變萬化的圖案。路面邊沿時收時放,就像一塊起了毛邊的布料。通道緩緩上升,把人的行進牢牢固定在山坡上,也把台階、石砌平地、長椅和偶爾出現的建築殘件貫穿起來,合為一體。這條步行通道與地勢緊密貼合,它把我們的注意力引向石頭的特質、地面的起伏和四周地景的遼闊,同時又使我們遠離塵囂,將繁忙的現代都市生活置之腦後。

③ 登上第一組宏偉的台階,我們首先看到的是勝利女神雅典娜神殿(Temple of Athena Nike)。它位於神殿界域之外,佇立在高高的石砌基座之上。這是一座小型的立方體結構,東、西兩側各設四根圓柱,南、北兩側為實牆。沿著通往衛城山門(Propylaia)的最後一段 Z 字形坡道向上攀登,我們便可以越來越清楚地看到它。來到山門前,站在以列柱圍合而成的 U 形前院裡,我們轉身回望勝利女神雅典娜神殿,駐足欣賞遠處的層巒疊嶂以及其間的廣袤地景。④ 山門是通向神殿界域的儀式性大門,大門兩側平行排列的圓柱框定出了一條軸線。在穿行的過程中,我們不時伸手觸摸這些飾有凹槽的、邊緣依然鋒利的大理石柱,繼而驚嘆頭頂上方大理石橫梁的精確度,以及立柱後面牆壁那平整得近乎完美的表面。

穿過山門,我們進入神殿界域。此刻,帕德嫩神殿位於右側的山坡上,量體較小的埃雷赫修神殿(Erechtheion)位於左側。沿著山坡上行,伊米托斯山(Mount Hymettus)的群峰逐漸進入視野,地景在左右兩側被兩座神殿所框定。轉過身來,我們發現峰巒在所有方向都得到了框限,它們界定出了神殿統轄的廣闊疆域,也把周圍的地景牢牢固定在了這一神聖的場所之中。與帕德嫩神殿單一性的外形相比,埃雷赫修神殿的立面顯得更加複雜。⑤ 它由一系列看似獨立卻相互鎖扣的不同尺度的元素組成,每個元素對各自朝向的地景都做出了回應:神殿的東側是一面實牆,實牆前面是由六根圓柱組成的門廊,朝向呂卡維多斯山(Mount Lycabettus);西側,四根圓柱被夾在兩面側牆之間,向著衛城山門和薩拉米斯島(Salamis Island)回望;北側牆的西端設有獨立的門廊,門廊由四根圓柱組成,塊體向前凸出,迎向帕尼薩山(Mount Parnitha);在與帕德嫩神殿相對的南側也設有獨立的門廊,它位於南側牆的西端,上方的六根女像柱(caryatid,石雕的女性人像)托起了柱頂楣構與屋頂,下方以矮牆圍合而成。

⑥ 與此相反,作為雅典衛城的中心和焦點,帕德嫩神殿有意朝西而立。它位於基地的最高點:從柱廊內四下

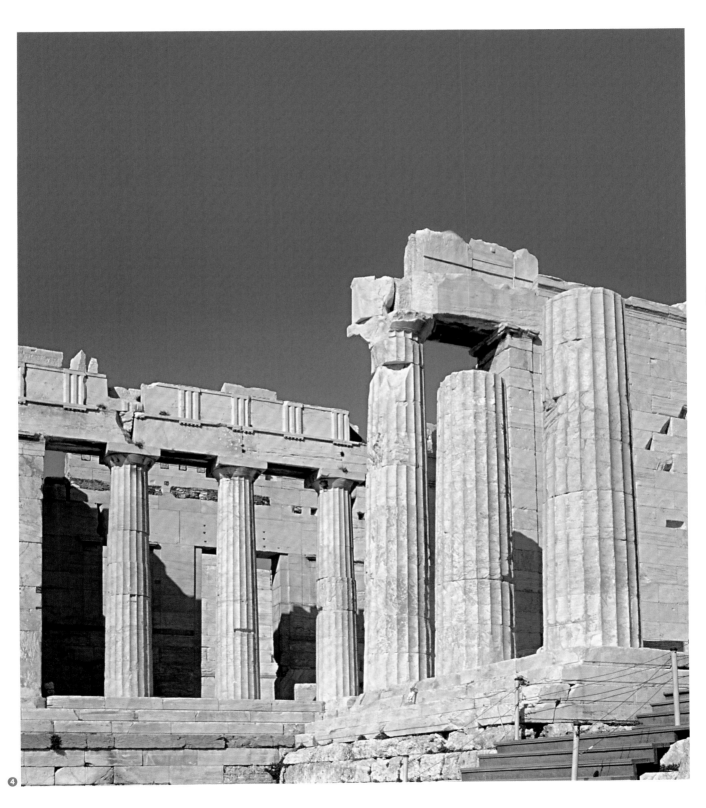

場所

雅典衛城&步行通道

環視，周圍的群山和島嶼一覽無遺。我們繞著帕德嫩神殿行走，不禁為它在比例上呈現出的完美而嘖嘖稱奇。整座建築根據 4：9 的和諧比例進行組織：整個結構的總尺寸為 31 公尺寬、70 公尺長；每根圓柱的直徑為 1.9 公尺，柱間距為 4.3 公尺；正立面的高度和寬度也遵循了這一比例。此外，圓柱、基座和簷口帶有微妙的收分曲線── 微凸的曲線讓柱子看似在負荷之下產生彈性屈曲，而朝向中央的輕微傾斜之感又為神殿的整體結構賦予了平衡感和內聚性。

❼ 我們在飾有凹槽的圓柱和接縫緊密的牆體之間穿行，觸摸著潔白晶瑩、半透明的潘泰列克大理石（Pentelic marble）那細膩光滑的表面：這是一種由石灰石經過變質作用而形成的岩石，採自附近的潘泰列克斯山（Mount Pentelikon），我們此刻可以在東北方向看見它白色的金字塔形山峰。大理石被雕刻出刀鋒般尖利的線條，被打磨出完美的弧線、精確的迴轉和銳利的角度，被切割得如此方正和挺直，以致在經過漫長歲月的磨礪之後，石塊間的接縫得以消失，圓柱和牆面之間逐漸融合成整片式的塊體和表面。

我們在方圓幾公里外就可以看見雅典衛城，它無疑是整個地區的焦點。在衛城內停留時，我們所處的場所，不斷把我們與這座劃定了古希臘文明疆域的地標聯繫起來。當我們站在帕德嫩神殿的底座上，被大理石巨柱環繞和包圍時，會感到自己完完全全扎根於這一場所之中。在帕德嫩神殿，從門廊或沿著側面的柱廊向外眺望，我們的視野時刻被框限著，從而使視線聚焦於群山和島嶼的尖峰，同時又被外部所吸引，感到自己被安放在雅典城這片更為廣大的地域中，以最為深切動人的方式與之聯結為一體。

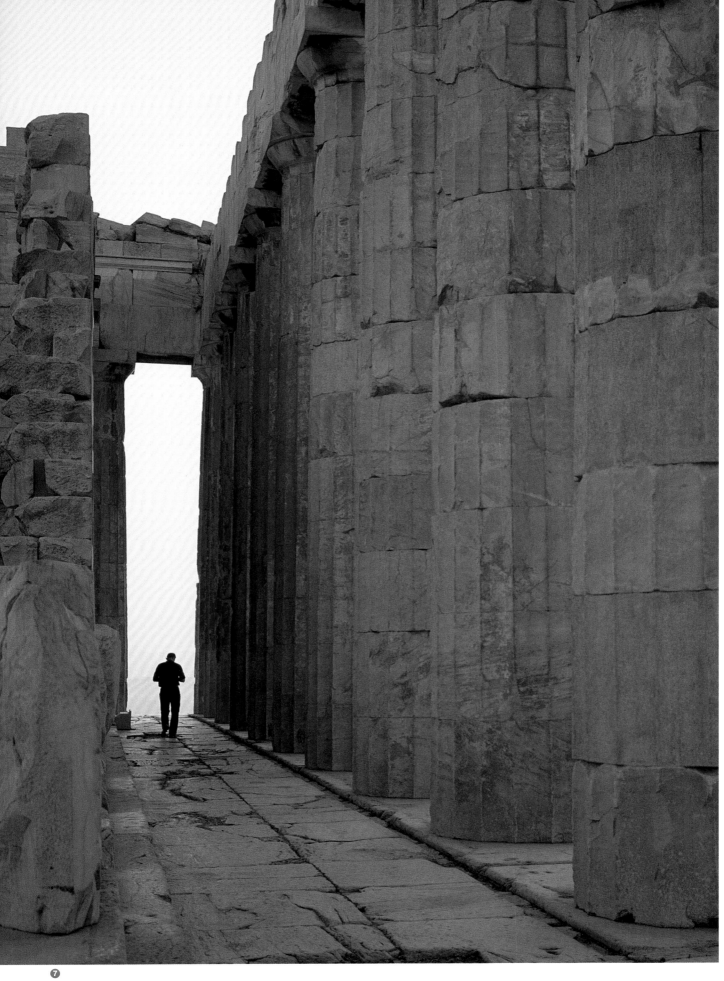

場所

雅典衛城＆步行通道

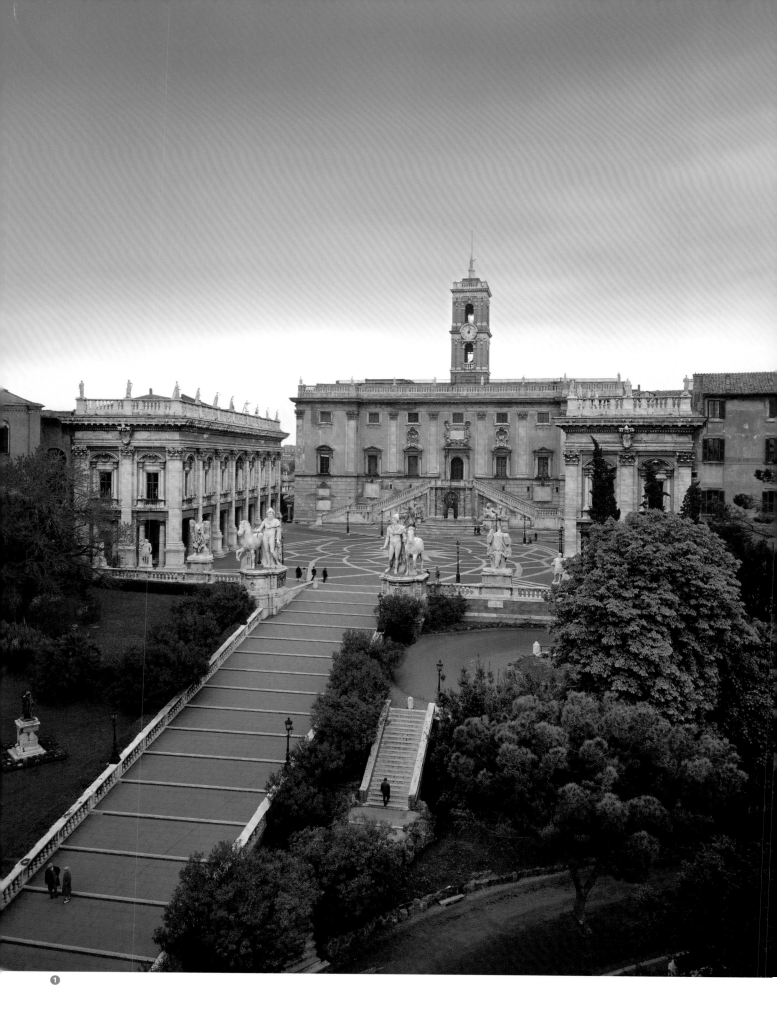

卡比多利歐廣場

Piazza del Campidoglio
義大利，羅馬
1538–1650
米開朗基羅
（Michelangelo，1475–1564）

卡比多利歐山（Capitoline Hill）曾是古羅馬城的中心，與山腳下東南方的古羅馬廣場（Forum）遙遙相望。到了文藝復興時期，這一區域已成廢墟。就在這片廢墟之上，米開朗基羅主持設計了卡比多利歐的廣場和宮殿，塑造出了世界上最打動人心的場所之一。羅馬萬神殿素有「宇宙之軸」之稱，而作為一種文藝復興式的回應，❶建築師將位於山頂的卡比多利歐廣場打造為羅馬世界的中心——一個舉世無雙的場所。它不是向內聚焦的，而是向外敞開的；它居高臨下，俯瞰著整座羅馬城及城中的七座山丘。

我們在城內古老的中世紀窄巷中穿行，一直走到卡比多利歐山的山腳下。目光沿著長長的斜坡向上望去，只見廣場鐘樓的塔尖恰好從坡道的頂部顯露出來。通道採用大塊的矩形灰色石板鋪地，每隔一段便會出現一級白色的石灰華台階，兩邊是低矮厚實的石灰華欄杆。沿著緩緩上升的斜坡通道上行，「元老宮」（Senate Building）逐漸進入視野。我們來到通道的頂部，從兩座雕塑之間穿過，步入廣場。轉身回望，我們才訝異於所處的高度，因為我們此刻與山腳建築的屋頂等高，只看到周圍高聳的教堂圓頂。在藍天的映襯下，它們的圓形輪廓顯得格外清晰。

❷ 我們所在的這座廣場有著獨特的性格，既威嚴端莊，又活力四射。左右兩側是兩座龐大的雙層高建築物，二者略微呈八字形相向而設，與位於廣場盡端的三層高元老宮共同形成了一個梯形空間。廣場盡端比我們所在的入口處更寬，因此空間是向外打開的。我們被對面的高大建築所吸引，向前走去。與此同時，我們看到左右兩側建築的底層都遮蔽在柱廊的陰影之中，彷彿也在向參觀者發出盛情邀請。與兩側建築通透的立面相反，位於中間的元老宮是以實牆為主組成的塊體，兩端各有一跨向前凸出，含蓄地將廣場空間擁入懷中。元老宮的正前方佇立著一座巨大的雙層噴泉，噴泉兩側各有一座雕像，呈現了側臥的河神形象。噴泉後上方正對著元老宮正門，正門位於二層的高度，通過高台及左右的大樓梯與地面相連。樓梯從兩側落下，通往廣場的兩個角落。

廣場中處於主導地位的並不是周圍龐大的建築，而是腳下的鋪地圖案。地面的核心部分由巨大的橢圓形表面構成：它略微下沉，低於外圍的地面，被三級石灰華台階所環繞；中心部分輕微向上拱起，像一個極淺的圓頂正在破土而出。❸ 地面上飾有複雜的十二角星形石灰華鋪地圖案，它以橢圓形的中心為原點向外輻射，進一步增強了拱形表面向上凸起的動勢。星形圖案的中心處是古羅馬皇帝馬可・奧理略（Marcus Aurelius，121–180）的青銅騎馬

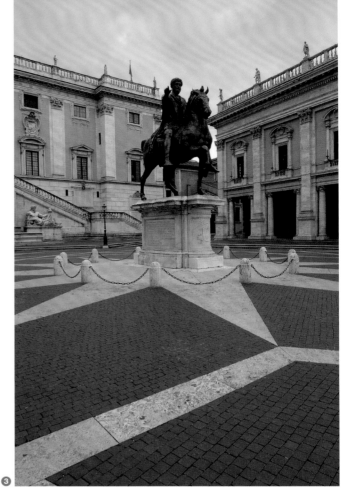

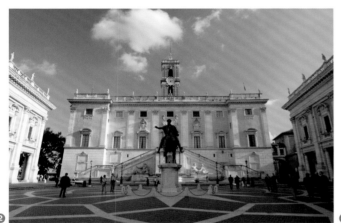

像，它佇立在呈弧形外凸的石灰華基座之上。從這個微微拱起的中心出發，一系列以條形石灰華鋪成的稜面狀裝飾圖案相互交織，向橢圓形的外緣層層展開並逐漸變寬。在條形石灰華之間形成的菱形格子裡鋪滿了小塊的正方形黑色鋪地石，在它們的襯托下，大塊的白色石灰華鋪地石顯得格外醒目。地面富有動態的螺旋形線條及其緩緩拱起的弧形坡度，讓我們在視覺和觸覺上都受到了強烈的震撼：它彷彿抵在左右兩邊建築的基座上，努力想要把後者推向兩旁。

我們環繞在中央雕塑的周圍，沿著鋪地圖案在廣場兩側的建築之間來回走動。兩座建築的立面相互呈鏡像對稱，唯一的不同之處在於接受光照時間的長短：右側的建築面朝東北，幾乎照不到太陽；❹ 左側的建築面朝西南，終日沐浴在陽光裡，立面上的材料也因為常年的日曬而呈現出較淺的色調。兩座建築的立面均由八根巨大的石灰華壁柱構成，壁柱佇立在高高的基座之上，將上下兩層聯繫起來。這是具有首創性的「巨柱式」（giant order）壁柱：它下接地面，上抵簷口和屋頂。壁柱之間設有一對對石灰華圓柱，它們位於下層，柱頂支承著上層樓板位置的楣梁。上層每個跨度中央都設有一扇大窗，窗口採用石灰華邊框。窗子周圍的牆面以細長的淺褐色磚塊砌成，磚

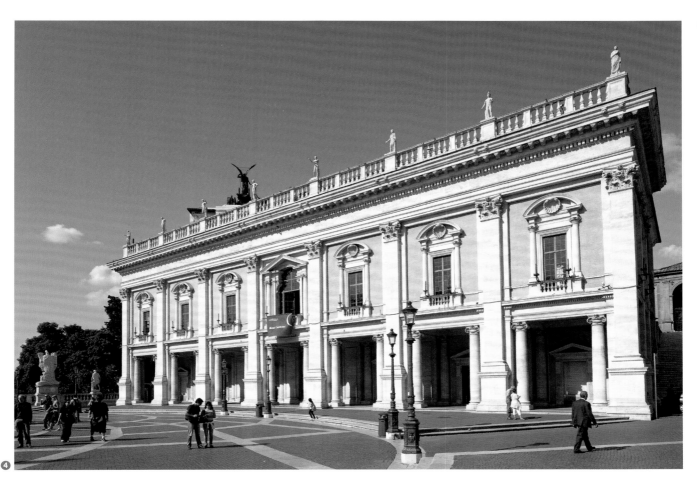

塊緊密相依，磚縫中僅施以一層極薄的嵌縫砂漿。磚塊在建築表面形成了水平向的顆粒狀紋理，與磚牆外圍石灰華的水平向石紋相得益彰。整個立面由多層平面與多重柱式交織而成，各個元素之間以不同的尺度相互滲透，形成了節奏富於變化的組織模式，將水平向和垂直向的元素帶入了一種動態的平衡之中。

　　兩座建築底層的柱廊都處在深深的陰影中，它們彷彿發出某種召喚，將廣場的空間以及空間中的我們一起引入其中。❺ 柱廊的地面高於廣場地面，二者交接處以一級石灰華台階作為過渡。我們踏上石階，細細觀察台階前沿的線腳。它的斷面呈半圓形，在左右兩邊微妙地繞過壁柱的基座。壁柱兩側的圓柱之間形成了一個個開口，我們由此進入，沿著柱廊向前走。柱廊靠牆的一側設有成對的圓柱，其規格與立面上的圓柱相當。圓柱深陷在磚砌的弧形凹龕裡，彷彿正從牆體的厚度中凸現出來。每對嵌入式圓柱之間都有一個門洞，門洞開設在磚牆上，門框以石灰華製成。柱廊每一跨內的天花板都飾有層層退縮的藻井，地面上則鋪著深灰色的石板。內外兩根圓柱之間設有長條形的石灰華鋪地，石灰華的白色線條呼應著天花板上橫梁的節奏。

　　在廣場上俯瞰羅馬城，我們的視野即被兩側的建築立面所框限。牆面形成了具有圍合感的梯形空間，而橢圓形的地面則為人帶來了向外膨脹的感覺──這二者之間存在著一股強烈的張力。正如諾伯格–舒爾茨指出：「因為其中並存的擴張與收縮，這個空間實現了人類創造史上對場所概念最偉大的具體化（concretization）之一。」[1] 橢圓形表面似乎正從大地中破土而出，它凸起的方式可以被解讀為一種對地球圓弧形輪廓的呈現，而這也正是古羅馬作為「世界之都」（caput mundi）的一種自我表達。

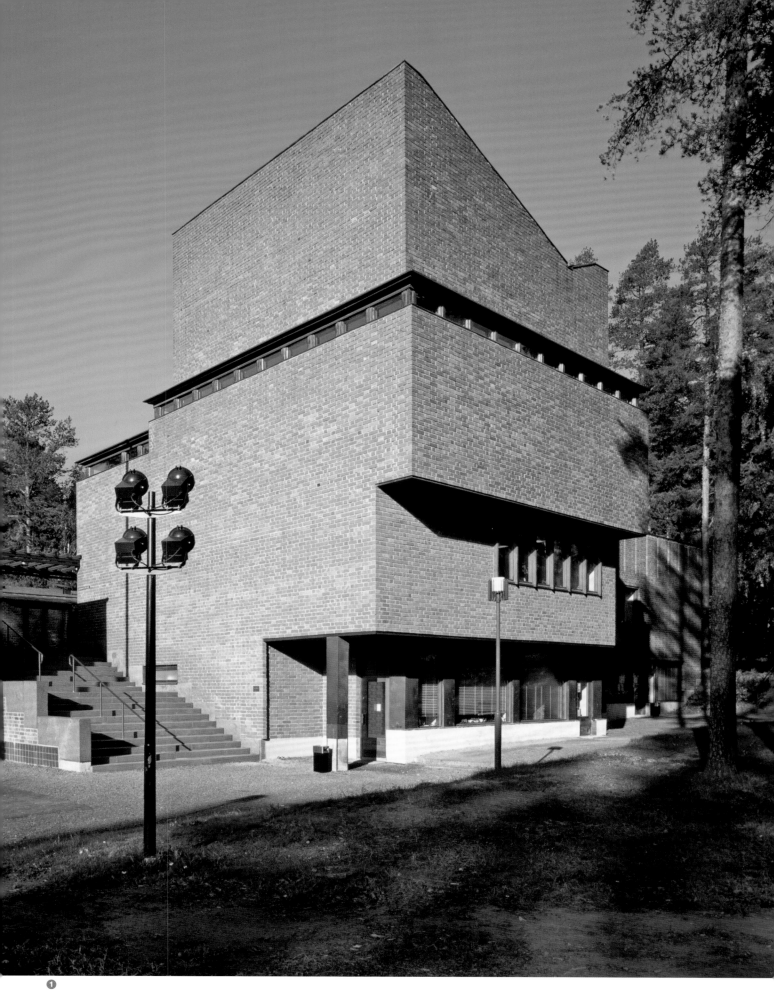

珊納特賽羅市政廳

Säynätsalo Town Hall
芬蘭，于韋斯屈萊市，珊納特賽羅
1949–1952
阿爾瓦・阿爾托
（Alvar Aalto，1898–1976）

珊納特賽羅位於芬蘭中部的森林小島上，是一座傳統的鋸木業小鎮。它的市政廳建築雖然規模不大，卻擁有莊重的性格和紀念性的場所感，令觀者頗感意外。通過加高的內院，整座建築被牢牢固定在森林基地上，各種行政辦公及文化活動空間環繞在院子四周。其中，議事廳的戲劇性加高進一步突顯出了該建築的使用功能。

透過森林樹木的垂直縫隙望向珊納特賽羅市政廳，我們首先看到的是一個狹長低矮的紅磚牆塊體。它座落在枝繁葉茂的南向緩坡上並順著山勢跌落，一座堅實的方形塔樓高聳在東南角。隨後，我們走到建築南側採用石頭鋪地的廣場，見到圖書館，該側立面大半以磚牆組成，設於地面層連續通高玻璃窗的上方，磚體上部被挖空，設以一系列縱條形木框玻璃窗。立面右側是一座磚砌塔樓，它退縮在前方牆體的後面。塔樓裡設有市政廳建築中最重要的空間——議事廳。議事廳塔樓拔地而起，逐層向東出挑。它的屋頂呈不對稱式的蝶形（內天溝雙坡屋頂），以黑色鍍鋅金屬和銅皮組成。

市政廳建築共設兩個入口，位於圖書館左右兩側，它們都通往加高的內院。❶ 我們首先從廣場走向右側的入口，它位於議事廳塔樓的基座部位。在這裡，我們看到塔樓東側的牆體自上而下逐層內收，在南牆上形成了 90°

轉角的折線。最下方一段水平向折線位於底層玻璃店面的上方，它微妙地暗示出了內部庭院地面的高度。圖書館和議事廳外牆之間設有一組黑色的石砌大台階，其平面呈矩形。我們沿著梯級上行，被上方開闊的天空吸引向前，來到內院邊緣，站在從市政廳辦公大樓入口延伸出來的木花架下。與東側的入口大台階形成鮮明對比的是西南方向的次入口。它面向森林，夾在兩側建築的磚砌實牆之間，因此顯得較為陰暗。它將內部庭院的空間向下拓展，像是一系列不規則形狀的、跌落式的草地平台，從內院落入地面層。當我們從地面層走上這座錯位設置的、踏面寬大的平台，我們看到高聳的議事廳，它吸引我們不斷上行。兩側的磚牆，一面偏斜，另一面縮進，彷彿受到了某種不可抗力量的侵蝕。在我們的體驗中，正是這種不可思議的力量塑造出了內院的邊緣。

❷ 終於，我們來到了加高的內院。內院以四周的內斜銅皮屋頂邊緣為界，三面環繞在 U 型辦公大樓的外牆之中。外牆的主體由玻璃窗構成，窗子下方是黑色瓷磚基座，上方是白色石膏板，中間以銅和木製成的縱向窗櫺相隔。窗櫺看起來像是懸掛在屋頂上，它們與限定內院的第四條邊——圖書館沉重的磚砌實牆——形成了一種對位關係。院子的草地上嵌著一座矩形水池和兩塊小小的方形

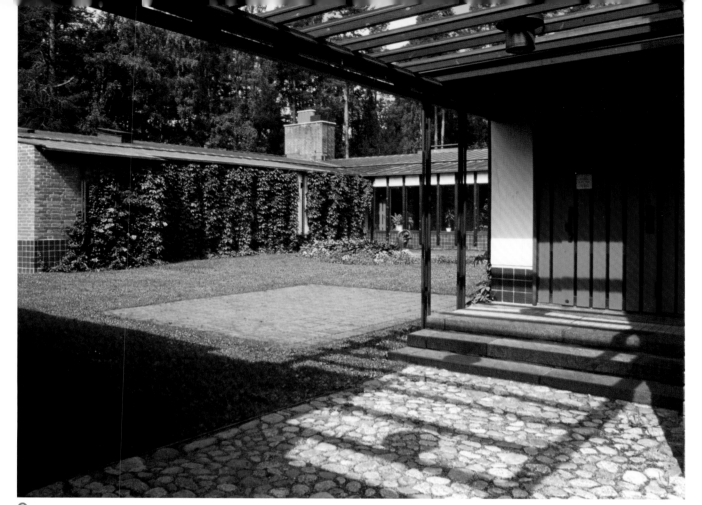

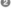

硬地，其中一塊硬地用磚鋪成，另一塊用斷面朝上的陶瓦管鋪成。院內植物茂密生長，為這個空間賦予了一種蒼涼、古老的氛圍。

　　走在院子東南角的木花架下，我們登上四級台階，來到辦公大樓入口門廊的平台上。入口大門的把手呈曲線造型，上面纏滿藤條。拉開由木條和玻璃拼成的大門，我們進入紅磚鋪地的門廳。此刻，我們面前出現了一條類似敞廊的走廊，它圍繞在內院的北側和東側。❸ 走廊地面的外緣用磚砌成，就像是院子中的鋪地磚悄悄溜進了建築內部。暖氣散熱管的上方是一條通長的磚砌長凳。在寒冷而漫長的冬季，陽光從西、南兩側的通高玻璃窗灑入，我們坐在經過加熱的磚砌長凳上，可以盡情享受陽光的溫暖。

　　前往議事廳的攀登之路始於磚砌樓梯。❹ 樓梯座落在入口門廳的大面積磚砌地面上，與走廊隔著門廳相向而立。在厚實的磚牆、磚地以及逐級上升的磚砌台階的包裹中，我們感到這條迷宮般的上行之路就像是從實心的磚體結構中挖出來的一條隧道。連續的高側窗為樓梯間引入了光源，光線從窗口射入，再從低矮而富有層次的天花板濾出。天花板由木板和木條組成，它被側光打亮，猶如失去了重量一般飄浮在頭頂上方。上行過程中，我們每登上一級台階，就越發感受到位於通道盡頭那個房間的尊貴地

❸

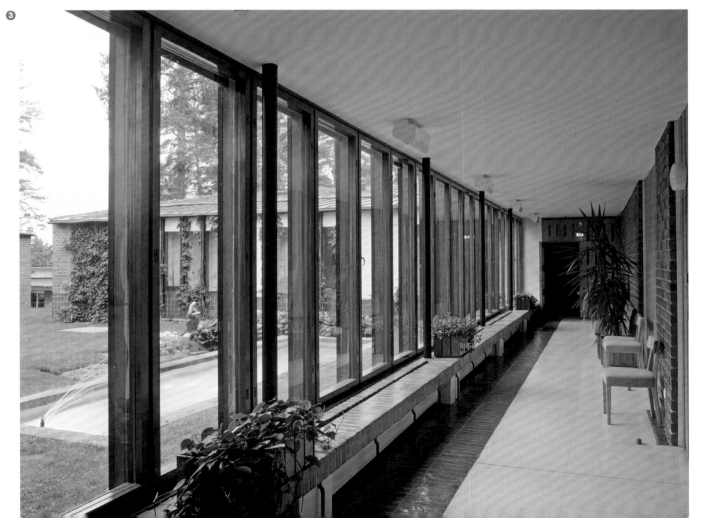

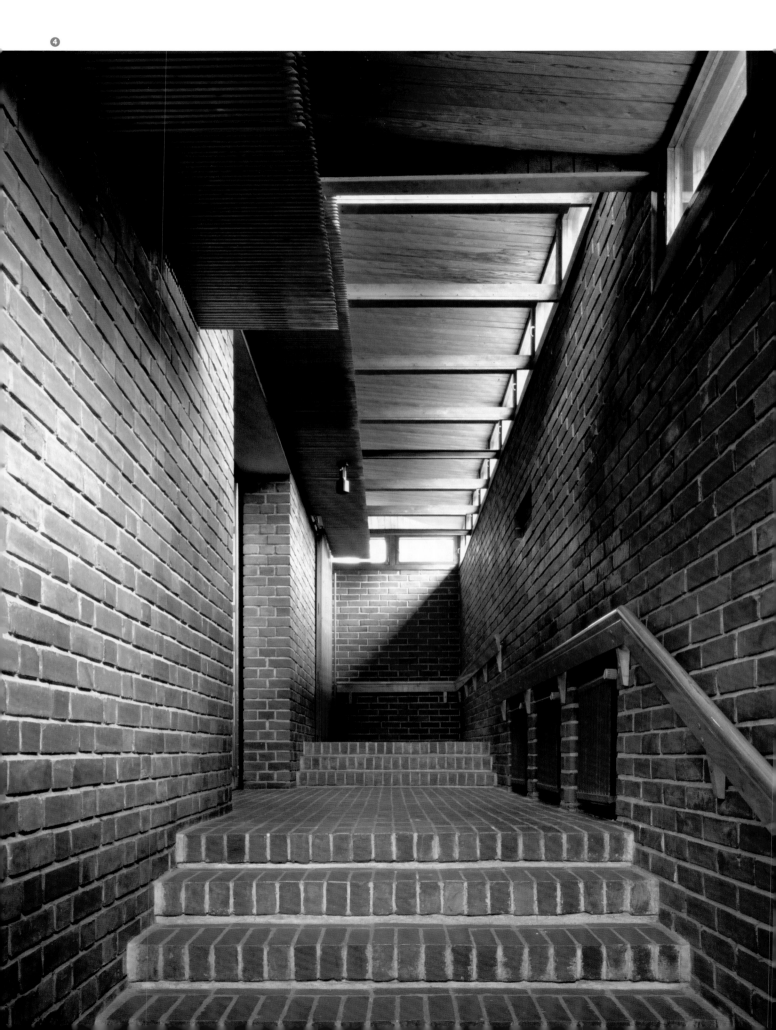

⑥

位。走出樓梯間狹窄、低矮、如同被壓縮過的空間,議事廳以一種令人振奮的、帶有擴張性的釋放感出現在面前。此時,我們便知道已經到達了目的地。

⑤ 議事廳四周以通高的磚牆為界,下方是隨著我們腳步嘎吱作響的木地板,上方是木質天花板。議事廳的內部空間高敞開闊,高度 10 公尺,略大於長度和寬度,形狀接近立方體。室內的主要光源來自高懸在北牆上的一面巨大正方形開窗,窗上嵌著二十塊小型纖細的木製百葉窗。另一個自然光源來自西牆上的小窗,窗子位於議事會主席台右側。小窗的前方有一道平面呈荷葉邊狀的木格柵,木格柵把強烈的陽光反射到牆面上,照亮了凹龕中出自法國畫家費爾南・雷捷(Fernand Léger,1881–1955)之手的一幅小畫。主席台左側設有一張簡潔而優雅的講台,這裡是鎮上居民發言的地方。講台的木台面略微傾斜並以皮革包裹,支撐在兩條黑色的鋼腿上。房間中央是供議事會成員使用的三排座椅,座椅由曲木和黑色皮革製成,椅子前面是帶有黑色皮革台面的木桌。議事廳的三面牆壁上設有連續的木長椅,我們在長椅上坐下,細細觀察由木質層壓板製成的椅面和靠背。長椅的造型極具雕塑感,斷面柔和地彎曲轉折,配合著我們的身體曲線。開會時,議員的發言迴盪在高高的上空,⑥ 我們的視線隨

即被引向高懸在頭頂上方的木質天花板。支承天花板的是一對造型奇特的結構性木桁架,其主桿件相互鎖扣,交匯於房間的中心位置並在交匯點以鉚釘固定在一起。還有一些較小的木支桿從木桁架的中心點呈不對稱式向上斜出,它們像手指一般張開,直抵木屋頂傾斜的底面。珊納特賽羅市政廳的議事廳,是現代建築中最鼓舞人心的場所之一,坐在其中令我們深感榮幸。

阿姆斯特丹市立孤兒院

Municipal Orphanage of Amsterdam
荷蘭，阿姆斯特丹
1955–1960
阿爾多・凡・艾克
（Aldo van Eyck，1918–1999）

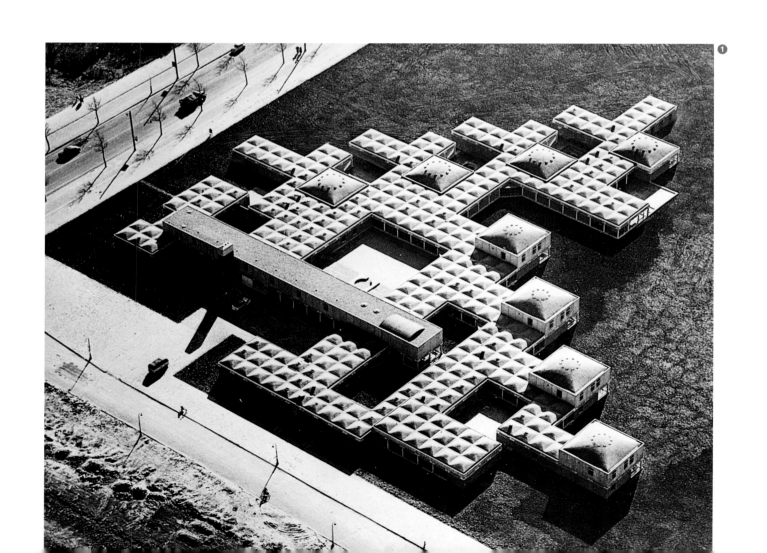

阿姆斯特丹市立孤兒院位於城市南郊，能夠同時收容 125 名 0–20 歲的孤兒。它實現了建築師的設計理念：既是一座小小的城市，又是一座大大的房子。在這裡，各個年齡段的孩子都能安心生活並找到歸屬感。孤兒院由匠心獨具的空間和新穎別緻的元素組成，完美地滿足了孩子的需求和願望，是當代建築中成功地對「歸家」（homecoming）這一概念進行闡述的示範性場所。

❶ 孤兒院的建築簡潔樸素，是一個低矮的、呈水平向展開的結構體，座落在兩條主要道路的交叉口。走進鋪著石頭的前院，我們便立刻識別出了整座建築中使用的結構與建造模數──由間距為 3.36 公尺的混凝土圓柱組成的正方形。每個正方形單元中，四根圓柱托起留有水平向洞口的混凝土橫梁，橫梁支承起低矮的方形圓頂。❷ 對於立柱之間的空間，建築師採用了各式各樣的處理方式：有些是透空的，有些用玻璃或玻璃磚加以填充。如果是封閉的空間，柱間就會出現一堵磚砌的實牆。

孤兒院的大部分區域由單層的平房組成。在前院邊緣，我們看到了一個架空的塊體。它由長長的混凝土牆構成，高懸在二層的高度，由此形成了公共區域與個人區域的界線。我們走進塊體下方的門廊，從通往自行車停車場的下行坡道旁經過，步入門廊後方的入口庭院。庭院中，

我們穿過了另一條具有門檻意義的界線：兩級相隔甚遠的踏步向下方展開，鋪地也從石頭變成了磚。❸ 踏步上設有混凝土砌成的正方形平台，平台上嵌有環形座椅。環形區域內部的地面用磚鋪成，環形的開口以兩根高高的燈柱為界。這是孤兒院的心臟部位，孩子們在這裡等著與好友見面而不必受到外部繁忙街道的干擾。

❹ 走進孤兒院，我們發現室外使用的材料──鋪地石、磚牆、混凝土柱梁、玻璃牆，甚至燈具──都延伸到了室內，從而形成了一個具有街景意象的室內空間。延續的街景從牆角轉過，消失在右前方。與露天的入口庭院有所不同的是，此刻，我們頭上出現了一系列輕微隆起的圓頂，由此構成了向四面八方連續展開的波浪形天花板。雖然可以感受到這個將空間加以結構化的正方形網格，但在沿著這條室內「街道」（將八個不同年齡組的住宿區域串聯在一起）前行時，我們面前的空間並沒有筆直地展開，而是不斷地左右折轉，與四周的室外空間相互鎖扣和複疊。在迷宮般的空間中穿行，初來乍到的我們很快就迷了路，而生活在這裡的孩子們卻對這個場所的路徑模式瞭如指掌。

在孤兒院中，我們發現所有的住宿區域都共用一種總體相似的幾何關係和空間形式：青年組的活動室位於底

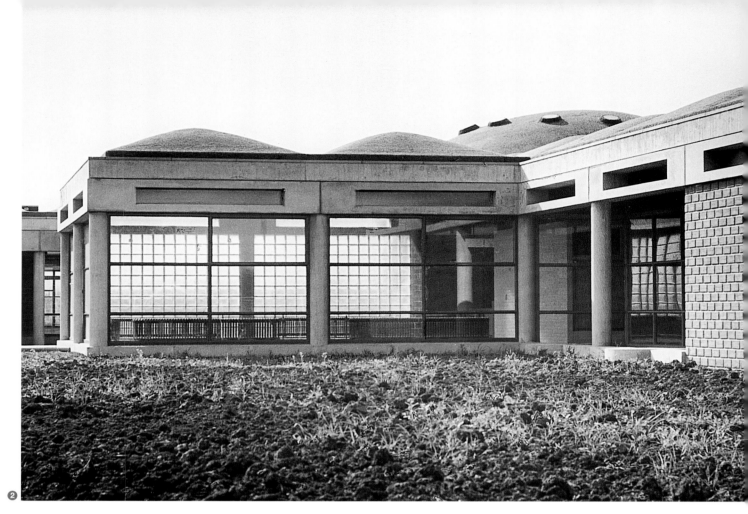

2

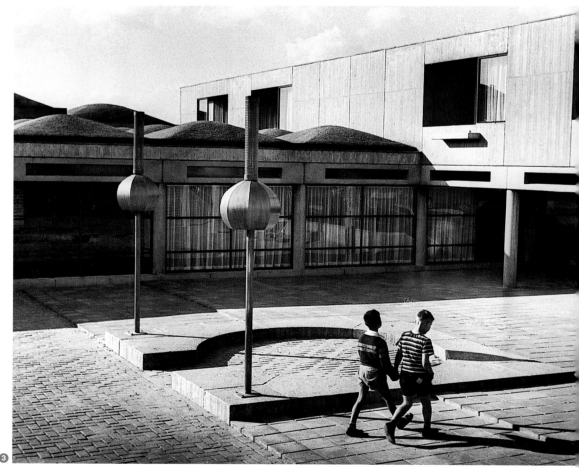

3

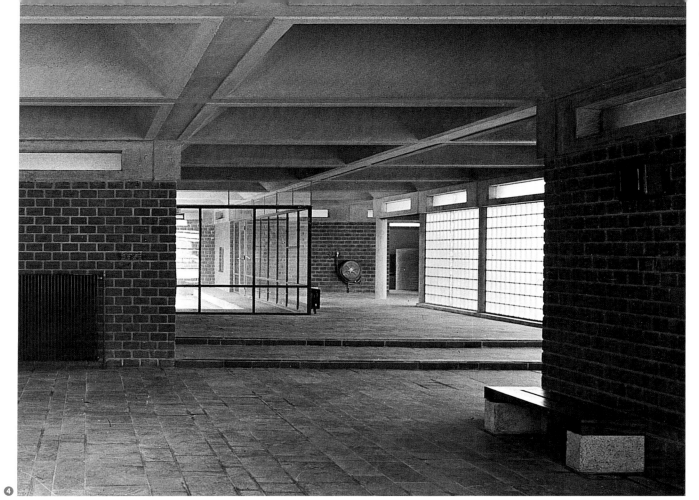

❹

層，宿舍位於活動室上方；幼年組的臥室和活動室則全部位於底層。❺ 幼年組（0–10 歲）的活動室是邊長 10 公尺的正方形房間，頂部覆蓋著巨大的曲面圓頂，圓頂上設有一圈圓形的採光天窗。青年組（10–20 歲）的活動室有 23.5 公尺長，頂部覆蓋著若干方形的小圓頂。與採用紅磚牆的室內街道截然不同，所有活動室都由白色灰泥的外圍牆體和經過拋光的水磨石地面構成，室內還有粉刷過的獨立式磚砌矮牆、木製的櫥櫃和漆成紫色的凹龕。然而，由於內嵌式家具設施各不相同，兩個年齡組的活動室中沒有任何兩間是一模一樣的。幼年組活動室周邊環繞著一圈睡覺用的小凹室，中心處是加高的遊戲平台，遊戲平台由低矮的同心圓台階套疊而成。從台階爬上「山頂」，孩子們便能獲得向外的視野。這種布局並不鼓勵聚集的能力，而是依據嬰兒最根本的「以自我為中心」的世界觀設計而成。10–14 歲的女生活動室中設有混凝土圓桌，桌面外緣為木質。桌子嵌在以矮牆圍合起來的正方形空間裡，上方是巨大的圓錐形吸頂燈。桌子周圍擺放著許多木凳，女孩們聚集在圓桌旁，相向而坐。這樣的設計正與青少年熱衷社交的天性相吻合。

　　整座孤兒院中，室內和室外的空間渾然天成地交織在一起，二者之間的過渡也得到了發揚光大。例如活動室和

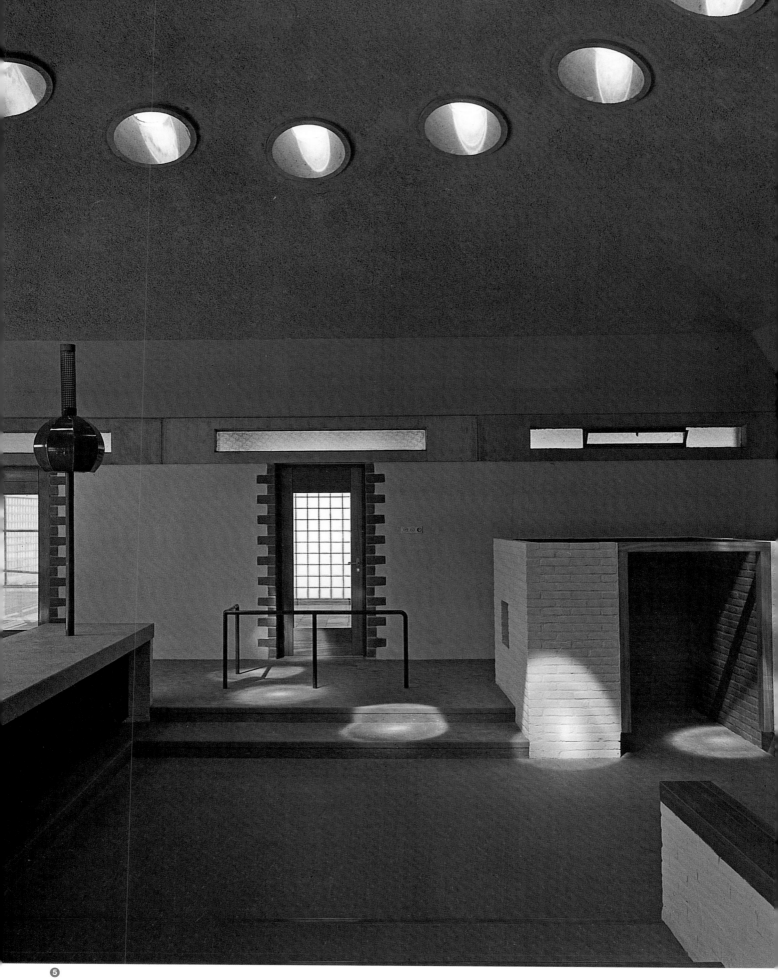

花園之間就設有一道圓柱形的混凝土門檻，平台式的門檻不僅貫通了內外空間，也提供了一個可以坐下休息的場所，讓孩子們能夠同時享受活動室和花園的樂趣。❻ 青年組的宿舍位於二層，房間的一角支撐在一根獨立的柱子上，柱子佇立在正方形混凝土平台的中心，平台上刻著一個大圓圈。孩子們沿著圓圈肆意奔跑，在廊下的陰影和室外的陽光之中來來回回，往返穿梭。幼年組的每一間活動室都帶有一座同樣大小的、邊長 10 公尺的正方形遊戲院子，院子四周是玻璃和磚牆，上方沒有遮蔽。每座院子裡都有一個沙坑，沙坑各具特色，例如在 4-6 歲孩子的院子中，正方形混凝土地面中心處就嵌有一個圓形的大沙坑。院內的四個角落還擺著淺淺的凹陷式圓形水盆。每當雨水落下，水盆就變成鏡子，倒映出上方的天空。2-4 歲孩子的院子中設有圓形的戲水池，水池的一半藏在屋簷下，一半露在花園裡，池中心佇立著一根圓柱。花園一側的水池被半圓形的混凝土長椅環繞，長椅的靠背以粉紅色的玻璃作為分隔。

❼ 孤兒院的室內設計完全以孩子們的日常使用和娛樂活動為出發點，隨處可見構思巧妙的人性化細節。低齡兒童獨享的，是位於活動室外圍只有他們才進得去的小房間；為年齡較大的男生專門設計的，是設於木偶小劇場旁

邊、以矮牆圍合而成的下沉式讀書角；就連貫穿在整座建築中的小方塊鏡子也只有孩子才能看到，因為它們嵌在櫃台式長桌的側面及矮牆上，遠在成人的視線高度之下。派對房間由玻璃牆圍合而成，建築師將房間內的矩形混凝土塊體掏空，形成了雙環形的座椅和台面。要想進入，我們必須經過符合孩子身高尺寸的、鑲嵌著粉紅色玻璃的混凝土入口大門。座椅的頂部嵌著哈哈鏡，鏡面反射著從玻璃磚牆射入的光線，映出了變形的人影。阿姆斯特丹市立孤兒院是一個奇妙的場所，它屬於孩子。作為成人，我們也同樣感到了家的歸屬感，因為它讓我們重新發現了內心深處永不泯滅的童真。[1]

雪梨歌劇院

Sydney Opera House
澳洲，雪梨
1957–1973
約恩・烏戎
（Jørn Utzon，1918–2008）

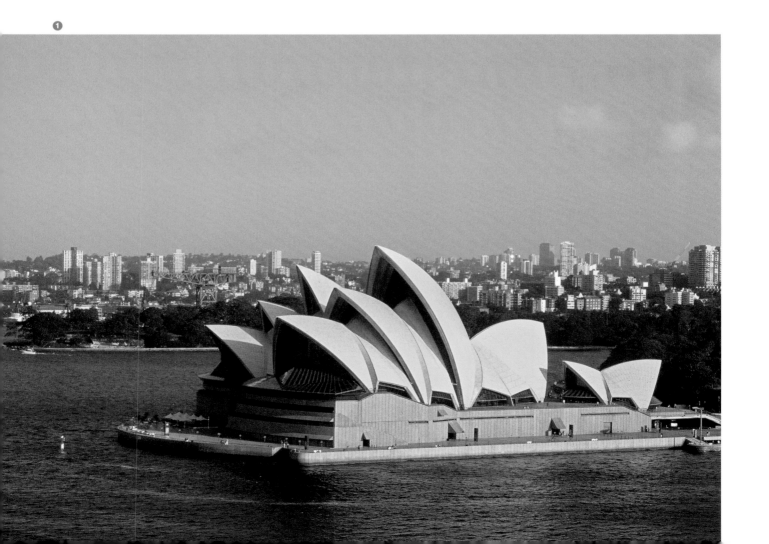

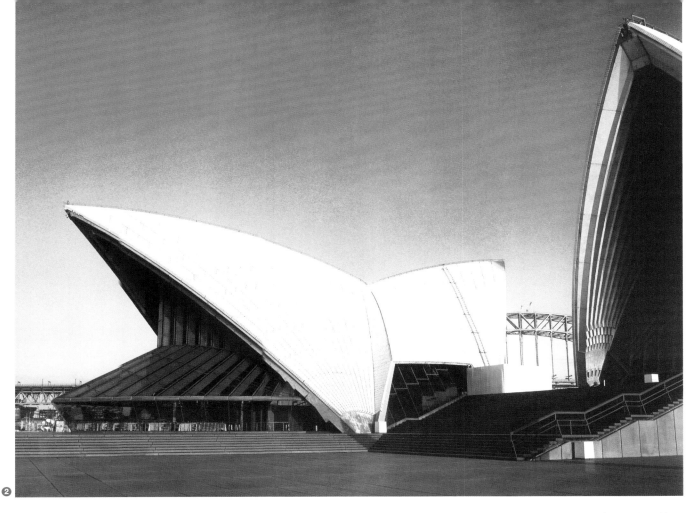

❷

雪梨歌劇院座落在雪梨海港（Sydney Harbour）南岸的貝尼龍角（Bennelong Point），緊鄰雪梨皇家植物園（Royal Botanic Gardens），地處市中心以北。這座綜合設施是一個傑出的場所範例，它不僅為人類行為的發生提供了空間，同時也是雪梨市最重要的地標。它以令人過目不忘的獨特造型——緊貼大地的巨大底座和高高揚起的白色曲面貝殼形屋頂——連通水陸，將這座城市牢牢地固定在濱水區之中。

❶ 我們首先從海上望向雪梨歌劇院。它漂浮在港灣的水面上，下方是水平向的多層式深色混凝土底座，底座上是一系列相互嵌套的曲面殼體。殼體的白色表面在陽光下閃閃發亮，其外緣的弧形線條從底部升起，交匯於尖尖的頂點。從城市的陸路過來，我們可以經由植物園的外部道路來到前院的廣場。歌劇院的龐大底座直接伸入北側的海港，形成了一座三面環水的半島式平台。底座的大台階和平台的鋪地採用了 1.2 公尺寬的預製混凝土板，混凝土內摻入了粉色的花崗岩細石，從而為灰色的鋪地添加了一抹溫暖的色調。包圍在底座側面的垂直向預製板也採用了同樣的材料，由此，底座的外觀得到了統一，更顯宏偉。此刻，我們可以近距離觀察屋頂的殼體。殼體的白色表面呈扇形張開，自下向上逐漸變寬。它被劃分為許多細瘦的

長條，每根長條都由一系列首尾相連的 V 形板塊拼接而成。殼體表面貼滿了菱形的白色瓷磚；V 形板塊的外框是一圈啞光的釉面磚，中間部分則採用反光的釉面磚。如此一來，隨著我們的行進，殼體在陽光的照射下時而微微閃爍，時而明亮耀眼，形成了不斷變化的幾何圖案。

我們開始攀登底座上寬大的台階，它足有 100 公尺寬，似乎與左右兩側的地平線連為一體。在前方，我們看到兩組較大的殼體，其內部分別是音樂廳和歌劇院；❷ 左側另有一組較小的殼體，裡面是餐廳。在寬闊的集散平台上，台階被分成左右兩個部分。台階之間夾著一排玻璃門，由此可以通往售票處、衣帽間和服務性空間。我們繼續沿著台階上行，向左側的音樂廳走去。來到底座的頂部，向東望去，海灣風光盡收眼底；回頭西望，我們看到前後排列的三組殼體。❸ 駐足片刻，仔細端詳閃著微光的殼形屋頂——它們的形狀都截取自單個球體的球面。音樂廳和歌劇院兩個最靠南的巨型殼體呈扇面展開，扇面在底座地面收於一點，由三角形的現澆混凝土基座支撐。在基座內側，我們看見了一組排列有致的後拉預力（post-tensioning）混凝土拉結件，它們將殼體的預製混凝土肋（concrete rib）牢牢固定在下方。

進入音樂廳的前廳，我們暫作停留，抬頭仰望屋頂。

③

它高懸在距地 28 公尺高的上空，隨後又越過懸掛式玻璃牆上的縱向橙色鋼櫺，飄出室外。強烈的光線從南側射入，打在殼體內側形式精美的預製混凝土結構上，在頭頂上方創造出充滿戲劇性的陰影圖案。④ 左右兩側，一條條 Ｙ 形斷面的混凝土肋從基座上升起，混凝土肋不斷向上彎曲，肋與肋之間的斜面，共同形成了摺扇般凹進凸出的效果，它們最後匯聚在天花板最高處的中央屋脊梁上。轉過身來，透過玻璃牆向外回望，我們看見混凝土底座的一部分地面被抬高了，下面藏著一座樓梯。樓梯通向位於底座大台階下方的汽車下客區，上方是造型富於雕塑感的預製混凝土梁。大梁支承起底座平台的地面和大台階，它們從地下層向我們衝上來，表面也帶有凹進凸出的摺痕。

　　入口大門對面是一面用狹長垂直木板條組成的實牆，它包裹在觀眾大廳的外圍，在兩邊向後折起。我們順著它拐進了東側的過道。腳下的地面和前方的上行樓梯，其板材是以粉色花崗岩作石料的混凝土板，因此我們能夠感受到整片式的大底座在材質上的一致性。左側是水平向分層的木板條牆面，它向外挑出；右側是通透的懸掛式玻璃牆，它位於傾斜的巨大基座和屋頂殼體的肋條之間。⑤當我們沿著樓梯上行時，便可以看見旁邊歌劇院單元的殼體，港灣的壯闊美景也逐漸在眼前展開。樓梯另一側是通

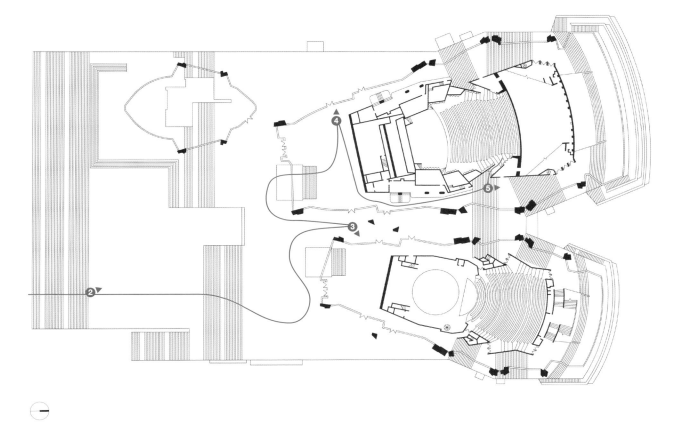

三樓

往觀眾大廳的門洞。進入音樂廳，我們首先被觀眾席的座椅所吸引。座椅採用彎曲的樺木膠合板製成，上面鋪著色彩鮮豔的羊毛靠墊。放眼望去，我們看到音樂廳的兩側是分組而設的階梯式觀眾席，每組觀眾席由木板條擋牆加以圍合，形成了楔形的塊體。每組觀眾席就相當於一個位於大房間中的獨立房間，它為觀眾帶來了適宜的尺度感和親密的舒適感。天花板和牆面由連續的褶狀膠合板構成，膠合板懸掛在四周觀眾席的上方，沿水平方向朝著大廳的中心伸展，然後呈弧形向上轉折變成垂直向，繼而又呈弧形轉折變成水平向，最後在大廳的頂部彎折，交匯於舞台上方，宛如一片低懸的雲朵。

演出結束後，我們退出音樂廳，沒有沿著樓梯向下往回走，而是繼續向上，前往底座的最高點──位於建築北側的休息廳和觀景廊。這裡的地面位於水面上方約 20 公尺的高度，上方覆蓋著混凝土殼形屋頂，兩側設有通往下方廣場的樓梯，港灣的景色一覽無遺。❻ 在觀景廊的外緣，我們在視線高度看到連續的玻璃牆以陡峭的角度向外斜出，其頂部與懸掛式玻璃牆的底部相接。後者戲劇性地向上推進，把北側殼體下方的開口圍合起來。懸掛式玻璃牆上的鋼櫺形同刀鋒，在上升過程中，鋼櫺不斷呈斜角轉折，首先形成一片幾乎與地平線平行的玻璃屋頂，然後向

上轉折再轉折，在上方變成一面垂直玻璃牆，與殼體的底面相接。在巨大底座的地面上，我們感到自己被牢牢固定在下方的大地之中；而在向外飄出的薄薄殼體和向上傾斜的懸掛式玻璃屋頂之下，我們又感到自己被提升到上方的天空之中。在我們對雪梨歌劇院的體驗中，大地和天空緊密相依，營造出了一個以天為蓋、以地為廬的場所。

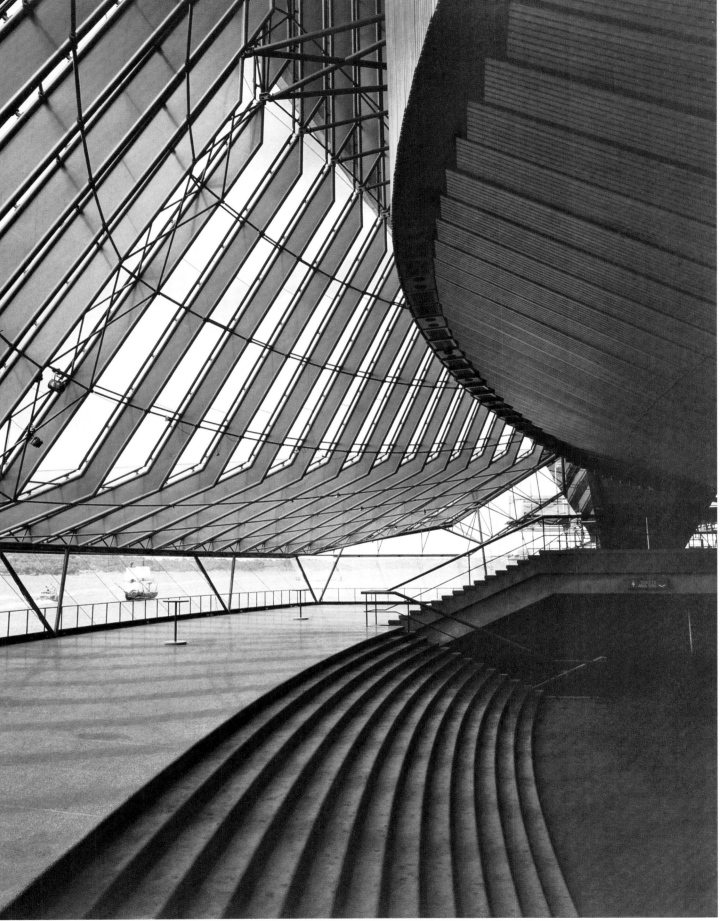

場所

雪梨歌劇院

蒙泰卡拉索鎮翻新加建工程

Renovations and Additions to Monte Carasso
瑞士，提契諾州
1979–現今
路易吉・斯諾茲
（Luigi Snozzi，1932–）

❶

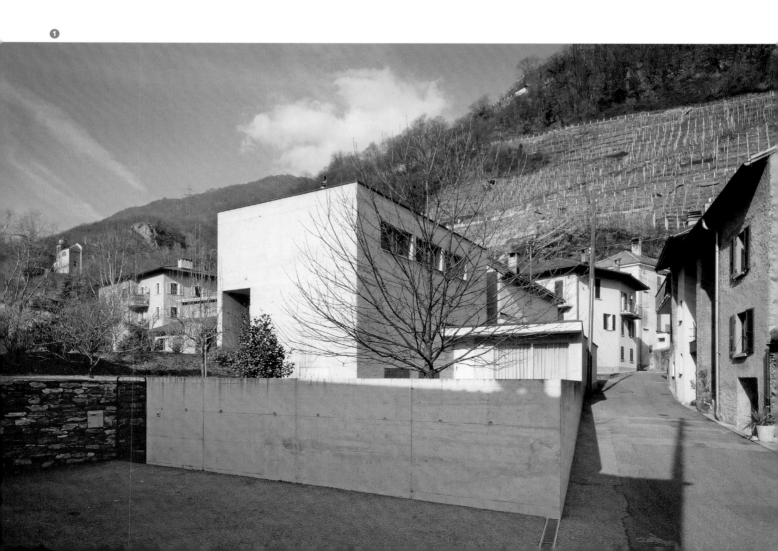

②

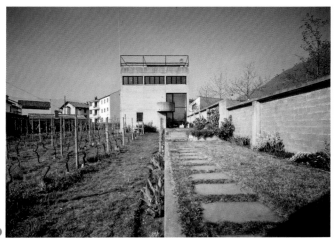

③

蒙泰卡拉索是貝林佐納市（Bellinzona）郊外的一座
小鎮，位於馬焦雷湖（Lake Maggiore）以北幾公里外的
提契諾河（Ticino River）西岸。作為一名土生土長的「鄉
村建築師」，斯諾茲已經為蒙泰卡拉索做了三十年（編
註：本書首次出版於 2012）。在這三十年中，二十座由
斯諾茲設計的建築以及幾十座出自其他建築師之手的房屋
已經建成，而該鎮的規劃改造工程至今仍在繼續。在斯諾
茲介入之前，蒙泰卡拉索正在向郊區化發展：佔支配地位
的不再是行人的需求，而是汽車的需求。曾幾何時，它是
一座沒有中心、沒有廣場、沒有場所感的小鎮。現在，這
一切已經完全改變，經過重塑的蒙泰卡拉索正是彰顯場所
精神的典範。

顯然，在過去三十年小鎮經歷的戲劇性變化中，眾多
新建和翻建的建築十分引人注目，但其變化的本質並非顯
而易見，因為它來自斯諾茲付出的大量個人努力：走訪鎮
上的每一戶人家，與業主傾談，徵得他們的簽字，以求改
變原有的規劃準則。舊準則要求建築從街道向後退縮以滿
足停車需要，結果造成小鎮的大部分公共空間都讓給汽車
使用。相反，新法規鼓勵建築外移，貼近道路紅線，而汽
車則被引入住宅或花園內部，同時在道路邊緣建造圍牆。
這個改動看似簡單，卻至關重要。它把鎮上的街道再次改

造為符合行人尺度的城市生活空間，而私人住房既贏得了
額外的室內空間，也獲得了以圍牆為界的私密花園空間。

① 沿著小鎮狹窄的街道前行，我們的腳步聲和談話
聲在高矮不一的花園圍牆和建築外牆之間輕輕迴盪。牆面
採用的材質各不相同：石砌的、混凝土的、毛面或光面灰
泥的。值得注意的是，小鎮上沒有任何兩個地方是一模一
樣的。街道的一側可能是某戶人家新建的混凝土住宅，房
前是帶圍牆的花園，而業主的弟弟可能就住在花園斜對面
經過翻新的老房子中——石牆加毛面灰泥的老房子與混
凝土新宅之間形成了強烈的反差。另一條街上，一對兄弟
的兩個家庭住在新建的三層高混凝土結構中：在臨街的一
側，建築立面與旁邊的毛石圍牆對齊，入口處有兩座凹入
建築內部的院子；在住宅後方，兩戶人家擁有各自以矮牆
圍合的花園，以供孩子們玩耍。我們還看見了一座瘦高的
白粉牆房子，它建在兩間以石牆築成的馬廄之間（這兩間
馬廄現已被翻建為住宅）。新房子有著光滑的白牆、邊角
挺整的窗洞與平屋頂，它與兩側老馬廄的石牆、邊角毛糙
的窗洞和陶瓦斜屋頂形成了鮮明對比，這種對比為街道賦
予了一種朝氣蓬勃的再生感。鎮上所到之處，我們總能看
到各類建築元素的戲劇性組合：混凝土懸臂梁飄浮在石片
瓦斜屋頂的近旁；水平的玻璃長窗與帶遮光百葉的垂直小

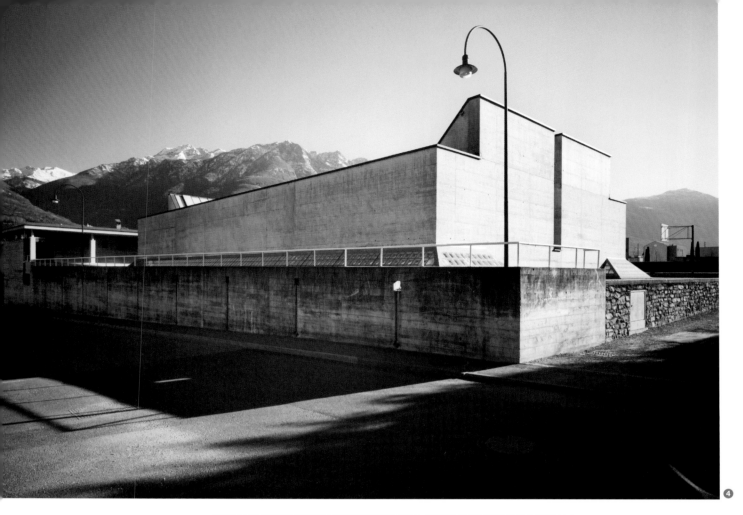

④

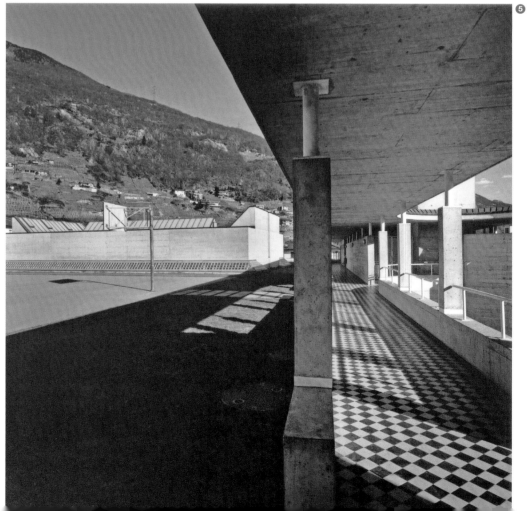

⑤

窗洞隔街相望；筆直的白粉牆撞上邊緣粗糙的不規則石
牆⋯⋯無論何種情況，建造物的年齡始終是清晰的。由
此，我們將這座小鎮體驗為一種舊與新的相互交織——
一個有生命的、不斷變化的場所。

　　我們回到了小鎮的中心。在這裡，一條新建的林蔭道
將經過修復的市政廳會堂和新建的鎮長住宅連接起來。我
們沿著林蔭道漫步，途經道路一側的教堂、經過翻建的修
道院以及另一側新建的銀行，然後轉過彎來，看到了改造
後的墓地和新建的體育館。❷ 銀行由灰色的混凝土立方
塊體構成，混凝土表面留下了木模板的水平向印跡，清晰
可辨。銀行的正方形立面極具正式感，其中心處設有巨型
玻璃窗，玻璃窗中央是一面凸出在外的獨立式正方形白粉
牆，白粉牆經過拋光而顯得異常明亮。牆體頂部向外出
挑，形成了底面呈弧形的簷口，簷口下方是佇立在兩級大
理石台階上的金屬大門。鎮長的私宅是一座混凝土塔樓，
位於街道轉角處，帶有花園式內院。長長的混凝土圍牆沿
街而設，從塔樓一直延伸到了內院另一端的儲物房。❸
住宅的立面面向街道，而起居室卻通過雙層高的玻璃窗向
內部的花園敞開。在屋頂平台上，我們能夠看到小鎮外圍
提契諾河畔的美景。

　　❹ 體育館位於林蔭道的盡頭。在這裡，我們走上一

❻

❼

座位於弧形凹口內的樓梯。❺ 樓梯通往上方的敞廊，敞廊遮蔽在通長的屋頂之下。爬到樓梯頂部，我們發現自己又站在了地面層。此刻，我們正對著敞廊外的足球場，足球場右側是體育館上半部分的外牆，更衣室則位於敞廊後方。體育館一半嵌在地下，一半位於地上，室內地面和外部街道處於同一高度。❻ 走進體育館內部，我們看見四周的牆壁上設有一圈連續的高側窗，它由玻璃磚組成，向外斜出，窗口形成的線條清晰地標示出了足球場地面的標高線。足球場左側是以圍牆為界的基地。基地中，新建的骨灰罈塔位格子採用黑色花崗岩貼面，設置在預製混凝土構架中。有些混凝土構架跨坐於原有擋土牆上，擋土牆隔開了基地中的兩種標高；還有一些則嵌在中央通道兩側的地面之中。

　　❼ 最後，我們回到已被改造為學校的修道院。修道院的建築呈 U 形，形成了內部院子的三條邊界。其中兩邊是由灰色石柱和白粉牆組成的寬敞拱廊，角落聳立著石砌的教堂鐘樓。我們進入以交叉拱頂覆蓋的拱廊通道，走向原有的轉角樓梯，只見梯級像瀑布一般向兩側奔湧而出。❽ 走上樓梯，我們進入一間新建的教室。教室為雙層高的空間，內部光線充足。天花板一半為弧形（半個筒形拱），另一半與地面平行。位於弧形天花板下緣的條形

窗俯瞰著後面的花園，而對面夾層工作空間上的條形窗則面向中央的院子。❾ 回到院子中，我們越發體會到，這個精心設計的空間是斯諾茲送給蒙泰卡拉索鎮最了不起的禮物。院子中央的硬地由灰色石頭鋪成，被劃分為一個個簡潔的正方形，硬地周圍是一圈草坪（提醒人們這裡曾是修道院迴廊內的花園）。孩子們在院內嬉戲玩耍，歡聲笑語不絕於耳，大人們坐在拱廊的陰影中輕聲攀談，其樂融融。院子被塑造為這座小鎮的廣場，它是居民社交和公共生活的中心，是賦予小鎮居民歸屬感和身分認同感的共享場所。這個場所包容並保護著人類體驗的原真性。

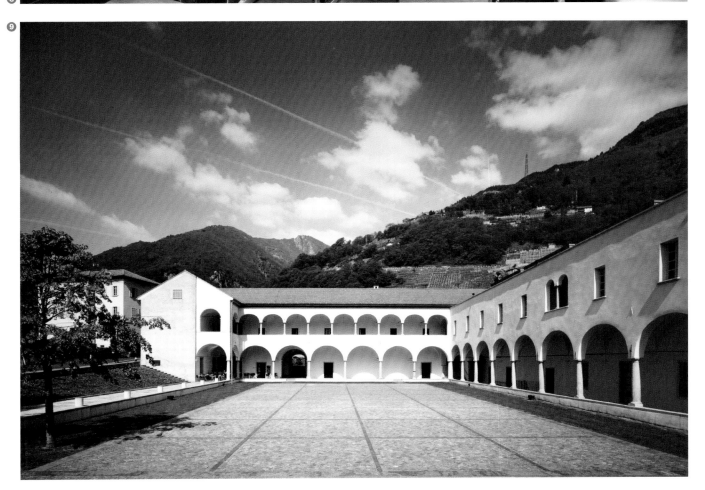

蒙泰卡拉索鎮翻新加建工程

註釋

導言

1 John Dewey, *Art as Experience* (New York: Putnam's, 1934), 4, 231.

2 Alvar Aalto, quoted in Colin St John Wilson, *The Other Tradition of Modern Architecture* (London: Academy, 1995), 76.

3 Ludwig Wittgenstein, *Tractatus Logico-Philosophicus* (London: Routledge and Kegan Paul, 1922), 183.

4 Frank Lloyd Wright, 'In the Cause of Architecture' (1908), *Frank Lloyd Wright: Collected Writings, Volume 1: 1894–1930*, ed. Bruce Pfeiffer (New York: Rizzoli, 1992), 95, 87.

5 Dewey, *op. cit.*, 158.

6 Henri Bergson, *Time and Free Will* (1888; reprint, New York: Harper and Row, 1960), 112.

7 Dewey, *op. cit.*, 193.

8 Ralph Waldo Emerson, 'Experience', *Essays and Lectures* (New York: Library of America, 1983), 487.

9 Louis H. Sullivan, *Kindergarten Chats and Other Writings* (New York: Dover, 1979), 192.

10 Louis Kahn (Alessandra Latour, ed.), *Louis I. Kahn: Writings, Lectures, Interviews* (New York: Rizzoli, 1991), 45–6.

11 Paul Valéry, 'Introduction to the Method of Leonardo da Vinci', in *Paul Valéry: An Anthology*, J. R. Lawler, ed. (Princeton: Princeton University Press, 1965, 1977), 82.

12 Dewey, op. cit., 83.

13 *Ibid.*, 3.

14 *Ibid.*, 270.

15 George Steiner, *Tolstoy or Dostoevsky* (New York: Random House, 1959), 3.

空間

1 Georges Matoré, *L'Espace Humain* (Paris: La Columbe, 1962), 22–23. As quoted in Edward Relph, *Place and Placelessness* (London: Pion, 1986), 10.

2 Henri Lefebvre, *The Production of Space* (Oxford, UK / Cambridge, US: Basil Blackwell, 1991), 1.

3 Joseph Brodsky, *Watermark* (London: Penguin Books, 1997), 44.

4 Bruno Zevi, *Architecture as Space* (1957) (New York: Da Capo Press, 1993), 23.

5 *Ibid.*, 32.

6 人際互動中對空間的下意識利用，是愛德華・霍爾創建的人類學研究領域——人際距離學（Proxemics）——所研究的課題。See Edward T. Hall, *The Hidden Dimension* (New York: Doubleday, 1966).

7 See George Lakoff and Mark Johnson, *Metaphors We Live By* (Chicago / London: University of Chicago Press, 1980).

8 Karsten Harries, 'Thoughts on a Non-Arbitrary Architecture', in: David Seamon (ed), *Dwelling, Seeing, and Designing: Toward a Phenomenological Ecology* (Albany: State University of New York Press, 1993), 47.

9 Gaston Bachelard, *The Poetics of Space* (Boston: Beacon Press, 1969), 46.

10 *Ibid*, 113.

11 As quoted in Rudolf Wittkower, *Architectural Principles in the Age of Humanism* (London: Academy Editions, 1988), 109.

12 *Ibid.*, 109.

13 Martin Heidegger, 'Building, Dwelling, Thinking', *Basic Writings* (New York: Harper and Row, 1997), 334.

14 Maurice Merleau-Ponty, Merleau-Ponty describes the notion of 'the flesh of the world' in his essay, 'The Intertwining—The Chiasm', *The Visible and the Invisible*, edited by Claude Lefort (Evanston: Northwestern University Press, 1959).

15 Joseph Brodsky, 'An Immodest Proposal', *On Grief and Reason* (New York: Farrar, Straus and Giroux, 1997), 206.

16 Merleau-Ponty, 248. 「我的身體是用和這世界一樣的血肉做成……而且……這世界也用到了我身上的血肉……」。

17 Quoted in Dorothy Dudley, 'Brancusi', *The Dial 82* (February 1927), 124.

18 Adrian Stokes, source unidentified.

19 Maurice Merleau-Ponty, 'The Film and the New Psychology', *Sense and Non-Sense* (Evanston, Ill: Northwestern University Press, 1964), 48.

羅馬萬神殿

1 *The Interior of the Pantheon*, Giovanni Paolo Panini, National Gallery of Art, Washington DC.

2 Frank E. Brown, *Roman Architecture* (New York: George Braziller, 1961), 35.

佛羅倫斯聖靈教堂

1 Giovanni Fanelli, *Brunelleschi* (Florence: Scala Books, 1980), 74.

橡樹園聯合教堂

1 Walt Whitman, 'Chanting the Square Deific', *Leaves of Grass* (1855), in *Walt Whitman: Poetry and Prose* (New York: Library of America, 1982), 559.

廊香教堂

1 這段形容來自凱瑟琳・迪安（Kathryn Dean）與筆者的對話，2009 年 5 月。

2 Le Corbusier, 'L'espace indicible' (Ineffable space), *L'Architecture d'Aujourd'hui* (Paris), special arts issue, 2nd quarter, 1946.

洛杉磯聖母大教堂

1 Carlos Jimenez, 'The Cathedral by Moneo in Los Angeles', *Arquitectura Viva, AV Monographs 95: Recintos Religiosos* (Madrid), 2002, 121.

時間

1 Karsten Harries, 'Building and the Terror of Time', *Perspecta: The Yale Architectural Journal*, issue 19 (Cambridge: The MIT Press, 1982), as quoted in: David Harvey, *The Condition of Postmodernity* (Cambridge: Blackwell, 1992), 206.

2 George Kubler, *The Shape of Time: Remarks on the History of Things* (New Haven and London: Yale Univeristy Press, 1962), 13.

3 Joseph Brodsky, *Watermark* (London: Penguin Books, 1991), 41.

4 T. S. Eliot, 'Burnt Norton', Four Quartets (San Diego / New York / London: Harcourt Brace Jovanovich Publishers, 1988), 13.

5 As quoted in Jorge Luis Borges, *This Craft of Verse* (Cambridge, MA / London: Harvard University Press, 2000), 19.

6 As quoted in Sigfried Giedion, *Space, Time and Architecture: The Growth of a New Tradition* (Cambridge, MA: Harvard University Press, 1952), 377.

7 Bernard Knox, *Backing Into the Future: The Classical Tradition and Its Renewal* (New York / London: W. W. Norton, 1994).

8 Giedion, *Space, Time and Architecture*, 368. 9 *Ibid*, 376.

10 David Harvey, *The Condition of Postmodernity* (Cambridge, MA: Basil Blackwell, 1992), 284.

11 Milan Kundera, *Slowness* (New York: Harper Collins Publishers, 1966), 39.

12 Italo Calvino, *If on a Winter's Night a Traveler* (San Diego / New York / London: Harcourt Brace & Company, 1981), 8.

13 Karsten Harries, 'Thoughts on a Non-Arbitrary Architecture', *Dwelling, Seeing, and Designing: Toward a Phenomenological Ecology*, edited by David Seamon (Albany: State University of New York Press, 1993), 54.

14 Helen Dorey, 'Crude Hints', *Visions of Ruin: Architectural Fantasies and Designs for Garden Follies* (London: Soane Gallery, 1999), 53.

15 J. B. Jackson, 'The Necessity For Ruins' 'The Necessity For Ruins' and Other Topics (Amherst: The MIT Press, 1980), 102.

16 Lars Fr. H. Svendsen, *Ikävystymisen filosofia* [*A Philosophy of Boredom*] (Helsinki: Kustannusosakeyhtiö Tammi, 2005), 175.

17 隱藏在深層時間中的行為性和體驗性反應正在引起建築師和學者的注意。在《建築愉悅的起源》一書中，美國建築師格朗特・希爾德布蘭德（1934—）藉由我們對特定棲居地類型的生物學偏好，解釋了某些根本性的建築布局對我們產生吸引力的原因。Grant Hildebrand, *Origins of Architectural Pleasure* (Berkeley/Los Angeles/London: University of California Press, 1999).

18 Paul Valéry, *Dialogues* (New York: Pantheon Books, 1956), 94.

埃皮達魯斯劇場

1 Vincent Scully, *The Earth, the Temple, and the Gods* (New Haven: Yale University Press, 1962), 206.

古堡博物館

1 Kenneth Frampton, *Studies in Tectonic Culture* (Cambridge: MIT Press, 1995), 332–3.

光之影教堂

1 Juha Leiviskä, *Juha Leiviskä*, Marja-Riita Norri, Kristiina Paatero, eds (Helsinki: Museum of Finnish Architecture, 1999), 50.

水之教堂

1 Tadao Ando, 'The Eternal in the Moment', Francesco Dal Co, ed., *Tadao Ando: Complete Works* (London: Phaidon, 1995), 474.

物質

1 Rainer Maria Rilke, *The Notebooks of Malte Laurids Brigge*, M. D. Herter Norton, trans (New York / London: W. W. Norton, 1992), 30–31.

2 Gaston Bachelard, 'Preface', *Earth and Reveries of Will: An Essay On the Imagination of Matter* (1943) (Dallas, TX: Dallas Institute Publications, 2002), 6.

3 Quoted by Flora Merrill, 'Brancusi, the Sculptor of the Spirit, Would Build "Infinite Column"' in Park', *New York World*, 3 October 1926, 4E.

4 Paul Valéry, 'Eupalinos, or The Architect', *Dialogues* (New York: Bollingen Foundation/Pantheon Books, 1956), 69.

5 Gaston Bachelard, *Water and Dreams: An Essay on the Imagination of Matter* (Dallas, TX: Pegasus Foundation, 1983), 3.

6 *Ibid*, 3.

7 Le Corbusier, *Towards a New Architecture* (London: Architectural Press, 1959), 31.

8 As quoted in Mohsen Mostafavi and David Leatherbarrow, *On Weathering: The Life of Buildings in Time* (Cambridge, MA: MIT Press, 1993), 76.

9 Le Corbusier, *L'art décoratif d'aujourd'hui* (Paris: Editions G. Grès et Cie, 1925), 192.

10 Marshall Berman, *All That is Solid Melts into Air: The Experience of Modernity* (London: Verso, 1990), 15.

11 Walter Benjamin, 'Surrealism', as quoted in Anthony Vidler, *The Architectural Uncanny: Essays in the Modern Unhomely* (Cambridge, MA / London: MIT Press, 1999), 218.

12 André Breton, *Nadja*, as quoted in *ibid*, 218.

13 *Louis Kahn Writings, Lectures, Interviews*, introduced and edited by Alessandra Latour (New York: Rizzoli International Publications, 1991), 288.

14 Bachelard, 46.

15 See, Colin St John Wilson, *The Other Tradition of Modern Architecture* (London: Black Dog Publishing, 2007).

16 *The Lamp of Beauty: Writings On Art by John Ruskin*, edited by Joan Evans (Ithaca, New York: Cornell University Press, 1980), 238.

17 Alvar Aalto, Speech at the Helsinki University of Technology, Centennial Celebration, 5 December 1972. Republished in *Alvar Aalto in His Own Words*, edited and annotated by Göran Schildt (Helsinki: Otava Publishing, 1997), 285.

18 Jean-Paul Sartre, *What Is Literature?* (Gloucester, MA: Peter Smith, 1978), 30.

19 在《水與夢：論物質的想象》（*Water and Dreams*）一書中，巴謝拉指出，水象徵著例如時間、生命和死亡那樣的抽象性類別：「日常的死亡是水的死亡。水總是在流淌，總是在跌落，總是終結於地平線式的湮滅。在無數例子中，我們會看到，對於正在將這些概念加以形象化的想象力而言，與水相關的死亡比起與土相關的死亡更具夢幻色彩：水的痛苦是無限的。」

奇蹟聖母教堂

1 Adrian Stokes, *The Stones of Rimini* (1934), in *The Image in Form: Selected Writings of Adrian Stokes*, Richard Wollheim, ed. (New York: Harper and Row, 1972), 281, 266–7.

巴塞隆納德國館

1 Robin Evans, 'Perils of the Imagination', author's notes from a lecture given at the University of Florida, 27 January 1993.

克利潘聖彼得教堂

1 Walter Benjamin, 'The Work of Art in the Age of Its Technological Reproducibility' (1936), *Walter Benjamin: Selected Writings, Volume 3: 1935-1938* (Cambridge: Harvard University Press, 2002), 120. 筆者謹向威爾佛瑞德・王（Wilfried Wang）致以謝忱，感謝他在班雅明的這段論述和克利潘聖彼得教堂之間所做的聯繫。Wilfried Wang, ed., *O'Neil Ford Monograph 2: St. Petri Church, Klippan 1962-66, Sigurd Lewerentz* (Austin, Texas: University of Texas, 2009), 20.

重力

1 Gaston Bachelard, *Earth and Reveries of Will: An Essay On the Imagination of Matter* (1943) (Dallas, TX: Dallas Institute Publications, 2002), 262.

2 Simone Weil, *Gravity and Grace* (New York: Routledge, 1952),1.

3 Leonardo da Vinci, *Les Carnets*, 2 vols, trans. Louise Servicen (Paris: Gallimard, 1942), 145.

4 Auguste Perret, *Lecture in the 100 Year Celebration of the Helsinki University of Technology* (Arkkitehti 9–10: 1949), 128.

5 *Ibid*, 129.

6 *Ibid*, 130.

7 Bachelard, 262–309.

8 Gustaf Strengell, *Rakennus taideluomana* [*A Building as an Artistic Creation*] (Helsinki: Otava, 1929), 104 and 111.

9 Kyösti Ålander, *Rakennustaide renessanssista funktionalismiin* [*The Art of Building from Renaissance to Functionalism*] (Helsinki: Werner Söderström Oy, 1954), 55–56.

艾瑟特學院圖書館

1 Louis Kahn, 'Spaces, Form and Use' (1956), in Alessandra Latour, ed. *Louis I. Kahn: Writings, Lectures, Interviews* (New York: Rizzoli, 1991), 76.

2 *Ibid.*, 69.

光線

1 As quoted in Henry Plummer, (Tokyo: A+U, extra edition, 1987), 135.

2 Gaston Bachelard, *The Poetics of Space* (Boston: Beacon Press, 1969), 35.

3 Hermann Usener, *Götternamen*, as quoted in *ibid*, 195.

4 Le Corbusier, *On the Abbey of Le Thoronet* (near Lorgues, Var, France), quoted in Henry Plummer, 'Poetics of Light' (Tokyo: A+U, December, Extra Edition, 1987), 67.

5 Steen Eiler Rasmussen, *Experiencing Architecture* (Cambridge, MA: MIT Press, 1993), 225.

6 Paul Valéry, 'Eupalinos, or The Architect', *Dialogues* (New York: Pantheon Books, 1956), 107.

7 Louis Kahn, paraphrasing Wallace Stevens in 'Harmony Between Man and Architecture', *Louis I Kahn Writings, Lectures, Interviews*, edited by Alessandra Latour (New York: Rizzoli International Publications, 1991), 343.

8 Official address, 1980 Pritzker Architectural Prize. Reprinted in *Barragán: The Complete Works*, edited by Raul Rispa (London: Thames and Hudson, 1995), 205.

9 Alejandro Ramírez Ugarte, 'Interview with Luis Barragán' (1962) in Enrique X de Anda Alanis, *Luis Barragán: Clásico del Silencio*, Collección Somosur (Bogota: 1989), 242.

10 Jun'ichirō Tanizaki, *In Praise of Shadows* (New Haven, CT: Leete's Island Books, 1977), 16.

11 As quoted in Robert McCarter, *Frank Lloyd Wright: A Primer on Architectural Principles* (New York: Princeton Architectural Press, 1991), 284.

12 James Turrell, *The Thingness of Light*, edited by Scott Poole (Blacksburg, VA: Architecture Edition, 2000), 1,2.

13 James Carpenter, Lawrence Mason, Scott Poole, Pia Sarpaneva, *James Carpenter* (Blacksburg, VA: Department of Architecture & Urban Studies, Virginia Tech, 2000), 5.

14 Maurice Merleau-Ponty, 'Cezanne's Doubt' in *Sense and Non-Sense* (Evanston, IL: Northwestern University Press, 1992) 19.

15 Martin Jay, as quoted in David Michael Levin, *Modernity and the Hegemony of Vision* (Berkeley / Los Angeles: University of California Press, 1993), 14.

聖索菲亞大教堂

1 Otto Graf, lecture at the Vicenza Institute of Architecture, 1 September 2004.

三十字教堂

1 Donna Cohen, 'Other Waves: An Acoustic Understanding of the Architecture of Alvar Aalto', Thesis, Masters of Science in Architectural Studies, University of Florida, 1998.

金貝爾美術館

1 Richard Saul Wurman, ed., *What Will Be Has Always Been: The Words of Louis I. Kahn* (New York: Rizzoli, 1986), 63.

寂靜

1 Max Picard, *The World of Silence* (Washington DC: Gateway Editions, 1988), 221.

2 As quoted in Picard, 231.

3 Picard, 145.

4 Picard, 141.

5 Picard, 161.

6 Picard, 168.

7 Victor Hugo, *The Hunchback of Notre-Dame*, transl. Catherine Liu (New York: The Modern Library, 2002), 168.

8 *Ibid.*, 162.

9 Picard, 212.

10 *Jean-Paul Sartre: Basic Writings*, edited by Stephen Priest (London and New York: Routledge, 2001), 272.

11 Donald Kuspit, 'Ooppera on ohi' [Opera is over], *Modernin ulottuvuuksia* [Dimensions of the Modern], edited by Jaakko Lintinen (Helsinki: Kustannusosakeyhtiö Taide, 1989), 300.

吉薩金字塔群

1 Louis Kahn, as quoted by Vincent Scully, *Louis I. Kahn: l'uomo, il maestro*, Alessandra Latour, ed. (Rome: Edizioni Kappa, 1986), 147.

帕埃斯圖姆神殿群

1 Vincent Scully, *The Earth, the Temple, and the Gods* (New Haven: Yale University Press, 1962), 171.

沙克生物研究所

1 Luis Barragán, as quoted by Louis Kahn, 'Silence', Alessandra Latour, ed., *Louis I. Kahn: Writings, Lectures, Interviews* (New York: Rizzoli, 1991), 232-3. 據路康書中自述，他邀請巴拉岡對他為沙克設計的中央花園給些評價，然而，在觸摸過那些混凝土牆之後，巴拉岡說道：「我不會在這個空間裡種上一棵樹或一根草。它應該是一座石頭的廣場，而不是一座花園。如果你把它做成一個廣場，你將會贏得一個立面——一個面向天空的立面。」

居所

1 *Aldo van Eyck*, edited by Herman Hertzberger, Addie van Roijen-Wortmann and Francis Strauven (Amsterdam: Stichting Wonen, 1982), 65.

2 Christian Norberg-Schulz, *The Concept of Dwelling: On the Way to Figurative Architecture* (New York: Rizzoli International Publications, 1985), 12.

3 馬丁・海德格引用德國詩人荷爾德林（Friedrich Hölderlin，1770–1843）一首晚期詩作中的短句作為他論文的標題：「人，詩意地棲居」。Martin Heidegger, *Poetry, Language, Thought* (New York/Hagerstown/San Francisco/London: Harper & Row,1975), 213.

4 Bachelard, 34.

5 Pierre Teilhard de Chardin, *The Phenomenon of Man* (New York / London / Toronto / Sydney / New Delhi / Auckland: Harper Perennial, 2008). The writer develops ideas of this ideal and utopian point in the chapter 'The Convergence of the Person and the Omega Point' on pages 257– 268 of the book.

6 Gaston Bachelard, *The Poetics of Space* (Boston: Beacon Press, 1969), 46.

7 *Ibid*, 4.

8 *Ibid*, 6.
9 *Ibid*, 7.
10 *Ibid*, 17.
11 *Ibid*, 79.
12 *Ibid*, 6.
13 Paul Auster, *The Invention of Solitude* (New York: Penguin Books, 1988), 9.
14 Pierre Teilhard de Chardin, *The Phenomenon of Man* (New York: Harper & Row, Publishers, 1965), 219.

多貢人村落
1 Fritz Morgenthaler, 'The Dogon People', *Forum* (1967—8); reprinted in Aldo van Eyck, 'A Miracle of Moderation', George Baird and Charles Jencks, eds, *Meaning in Architecture* (New York: Braziller, 1969), 203.

瑪麗亞別墅
1 Juhani Pallasmaa, 'Image and Meaning', Juhani Pallasmaa, ed., *Alvar Aalto: Villa Mairea 1938–1939* (Helsinki: Alvar Aalto Foundation, 1998), 93.

房間
1 Louis Kahn, 'Architecture: Silence and Light', *Louis I. Kahn: Writings, Lectures, Interviews*, edited by Alessandra Latour (New York: Rizzoli International Publications, 1991), 251.
2 Curzio Malaparte, *Fughe in Prigione* [Escape in prison] (Milan: Aria d'Italia, 1943), foreword to the 2nd edition. 引用段落來自於作家對監獄生活苦澀回憶的描寫。
3 Bo Carpelan, *Homecoming*, trans. David McDuff (Manchester: Carcanet, 1993), 111.
4 Sigfried Giedion, *Bauen in Frankreich* (Berlin, 1928), as quoted in Anthony Vidler, *The Architectural Uncanny: Essays in the Modern Unhomely* (Cambridge, MA / London: MIT Press, 1999), 217.
5 C. G. Jung's dream published in Clare Cooper, 'The House as Symbol of Self', in J. Lang, C. Burnette, W. Moleski and D. Vachon, editors, *Designing for Human Behavior* (Stroudsburg: Dowden, Hutchinson and Ross, 1974), 40–41.
6 Marcel Proust, *In Search of Lost Time, Volume 1: Swann's Way*, trans. C. K. Scott Moncrieff and Terence Kilmartin (London: Vintage, 1996), 4–5.
7 Marilyn R. Chandler, *Dwelling in the Text: Houses in American Fiction* (Berkeley / Los Angeles / Oxford: University of California Press, 1991), 3–10.
8 Rainer Maria Rilke, *The Notebooks of Malte Laurids Brigge*, trans. M. D. Herter Norton (New York / London: W. W. Norton, 1996), 4–5.
9 *Aldo van Eyck*, edited by Herman Hertzberger, Addie van Roijen-Wortmann, Francis Strauven (Amsterdam: Stichting Wonen, 1982), 45.

法國國家圖書館
1 Kenneth Frampton, *Studies in Tectonic Culture* (Cambridge, MA: MIT Press, 1995), 48.

美國莊臣總部
1 Frank Lloyd Wright, *An American Architecture* (New York: Horizon, 1955), 165.

儀式
1 As quoted in Edward Relph, *Place and Placelessness* (London: Pion, 1986), 51.
2 Richard Kearney, *Poetics of Imagining* (London:

Harper Collins Academic, 1991), 158
3 Paul Ricouer, 'L'histoire comme récit et comme pratique', interview with Peter Kemp, editor (Paris: *Esprit* no 6, June 1981), 165.
4 Louis Kahn, 'The Room, the Street, and Human Agreement', in *Louis I. Kahn Writings, Lectures, Interviews*, introduced and edited by Alessandra Latour (New York: Rizzoli International Publications, 1991), 265.
5 Karsten Harries 'Thoughts on a Non-Arbitrary Architecture', in David Seamon, editor, *Dwelling, Seeing and Designing: Towards a Phenomenological Ecology* (Albany: State University of New York Press, 1993), 47.
6 For example, Carl G. Jung, *Man and his Symbols* (New York: Doubleday, 1976 [1964]).
7 Sinclair Gauldie, *Architecture, the Appreciation of the Arts* (London: Oxford University Press, 1969), as quoted in Juan Pablo Bonta, *Architecture and Its Interpretation* (New York: Rizzoli, 1979), 226.
8 Adrian Stokes 'Smooth and Rough', as quoted in Colin St. John Wilson, 'Alvar Aalto and the State of Modernism', *Alvar Aalto vs. The Modern Movement*, ed. Kirmo Mikkola, (Helsinki: 1981), 114.
9 Colin St John Wilson, 'Architecture—Public Good and Private Necessity', *RIBA Journal*, March 1979.
10 Joseph Rykwert, *The Idea of a Town* (Cambridge, MA / London: MIT Press, 1999). 書中引用了羅馬城的建城故事以及其他關於大陸城市的建城神話作為例子。
11 段義孚 (Yi-Fu Tuan), *Landscapes of Fear* (New York: Pantheon Books, 1979), 206, 207.
12 The fascinating Dogon mythology is recorded in Marcel Griaule, *Conversations with Ogotemmêli: An Introduction to Dogon Religious Ideas* (London: Oxford University Press, 1975 [1965]).
13 As quoted in Richard Plunz, 'A Note on Politics, Style and Academe' (*Precis*, Spring 1980).
14 Edward F. Edinger, *Ego and Archetype* (Baltimore: Penguin Books, 1973), 109, 117.

佛羅倫斯加爾都西會修道院
1 Lewis Mumford, 'The Monastery and the Clock', *The Lewis Mumford Reader*, Donald Miller, ed. (New York: Pantheon, 1986), 324.

薩伏伊別墅
1 Kenneth Frampton, *Le Corbusier: Architect of the Twentieth Century* (New York: Abrams, 2002), 4.42.

記憶
1 Antoine de Saint-Exupéry, *Wind, Sand and Stars* (London: Penguin Books, 1991), 39. 這位傳奇飛行員兼作家在飛機緊急降落於北非的沙漠之後，追憶起他童年時代的家。
2 T. S. Eliot, *Four Quartets* (New York: Harcourt Brace Jovanovic Publishers, 1971), 58, 59.
3 Joseph Brodsky, *Watermark* (London: Penguin Books, 1992), 61.
4 Ludwig Wittgenstein, *Tractatus Logico-Philosophicus* (Milton Keynes UK: Lightning Source UK Ltd, 2009, 78 [proposition 5.63]).
5 As quoted in Robert Hughes, *The Shock of the New—Art and the Century of Change* (London: Thames and Hudson, 1980), 225.
6 Joseph Brodsky, 'A Place as Good as Any', in *On Grief and Reason* (New York: Farrar, Straus and Giroux, 1997), 43.
7 Wallace Steveńs, 'Theory', in *The Collected Poems* (New York: Vintage Books, 1990), 86.
8 Noël Arnaud, as quoted in Gaston Bachelard, *The Poetics of Space* (Boston: Beacon Press, 1969),

137.
9 Marcel Proust, *In Search of Lost Time* (London: Random House, 1996), 59–60.
10 Edward S. Casey, *Remembering: A Phenomenological Study* (Bloomington and Indianapolis: Indiana University Press, 2000), 148 and 172.
11 Milan Kundera, *Slowness* (New York: Harper Collins Publishers, 1966), 39.
12 As quoted in Casey, 1.
13 Gaston Bachelard, *Water and Dreams: An Essay on the Imagination of Matter* (Dallas: Pegasus Foundation, 1983), 46.
14 *Borges on Writing*, edited by Norman Thomas di Giovanni, Daniel Halpern and Frank MacShane (Hopewell, NJ: Ecco Press, 1994), 53.
15 Milan Kundera, *The Art of the Novel* (New York: HarperCollins Publishers, 2000), 158.

克諾索斯宮
1 Aldo van Eyck, *Aldo van Eyck: Writings*, Vincent Ligtelijn and Francis Strauven, eds (Amsterdam: SUN, 2008), 425.

阿罕布拉宮
1 The Koran, as quoted in John Hoag, *Islamic Architecture* (New York: Abrams, 1977), 126.

神聖裹屍布小聖堂
1 Robin Evans, 'Perils of the Imagination', lecture given at the University of Florida, 27 January 1993; Robert McCarter, 'Robin Evans: Perils of the Imagination', *ARK* (University of Florida, spring 1995), 12.

土庫復活小教堂
1 布雷曼引用斯賓諾莎的這個短句作為他競圖方案的題詞。Quoted in Janey Bennett, 'Sub Specie Aeternitatis', Riita Nikula, ed., *Erik Bryggman, Architect, 1891-1955* (Helsinki: Museum of Finnish Architecture, 1991), 243.

地景
1 Peirce F. Lewis, 'Axioms for Reading the Landscape', in D. W. Meinig (ed), *The Interpretation of Ordinary Landscapes: Geographical Essays* (New York: Oxford University Press, 1979), 12.
2,3,4 Aulis Blomstedt, *Thought and Form: Studies in Harmony*, edited by Juhani Pallasmaa (Helsinki: Museum of Finnish Architecture, 1980), 20.
5 Mildred Reed Hall and Edward T. Hall, *The Fourth Dimension In Architecture* (Santa Fe: Sunstone Press, 1975), 8.
6 *Ibid*, 9.
7 Gaston Bachelard, *The Poetics of Space* (Boston: Beacon Press, 1969), 72.
8 See, Segall, Campbell, Herskovits, *The Influence of Culture on Visual Perception* (Indianapolis / New York: The Bobbs-Merrill Company Inc., 1966).

維吉尼亞大學
1 Louis Kahn, 'Form and Design' (1960); reprinted in Robert McCarter, *Louis I. Kahn* (London: Phaidon, 2005), 465.

落水山莊
1 Donald Hoffmann, *Frank Lloyd Wright's Fallingwater: The House and its History* (New York: Dover, 1978), 56.

2 Jay Appleton, *The Experience of Landscape* (New York: John Wiley, 1975).

場所

1 Albert Einstein, foreword to Max Jammer, *Concepts of Space: The History of Theories of Space in Physics* (Cambridge, MA: Harvard University Press, 1970), 2nd edition, p. XII. As quoted in J. E. Malpas, *Place and Experience: A Philosophical Topography* (Cambridge, UK: Cambridge University Press, 2007 [1999]), 19.
2 Edward Relph, *Place and Placelessness* (London: Pion, 1976), Preface, page.
3 Edward S. Casey, *The Fate of Place: A Philosophical History* (Berkeley / Los Angeles / London: University of California Press, 1998), IX.
4 Charles Moore and Kent Bloomer, *Body, Memory, and Architecture* (New Haven, CT: Yale University Press, 1977), 107.
5 J. E. Malpas, *Place and Experience: A Philosophical Topography* (Cambridge, UK: Cambridge University Press, 2007), 27–28.
6 Kevin Lynch, *The Image of the City* (Cambridge, MA: MIT Press, 1960)
7 Jacquetta Hawkes, *A Land* (London: Cresset Press, 1951), 151. (Cambridge, MA: MIT Press, 1972), 41.
8 Kevin Lynch, *What Time Is This Place?* (Cambridge, MA: MIT Press, 1972), 41.
9 Edward Relph, 'Modernity and the Reclamation of Place', in *Dwelling, Seeing, and Designing: Toward a Phenomenological Ecology*, edited by David Seamon (Albany: State University of New York Press, 1993), 37.
10 For a current discussion of atmospheres see Juhani Pallasmaa, "Space, Place and Atmosphere: peripheral perception and emotion in architectural experience", Inaugural Kenneth Frampton Endowed Lecture at Columbia University in New York on 19 October 2011.
11 Kevin Lynch, *The Image of the City*, 4,5.
12 Simone Weil, *The Need for Roots* (London: Routledge, 2001), 43.
13 Edward Relph, *Place and Placelessness*, 51.
14 Gaston Bachelard, *The Poetics of Space* (Boston: Beacon Press, 1969), 72.

卡比多利歐廣場

1 Christian Norberg-Schulz, *Meaning in Western Architecture* (New York: Praeger, 1975), 272.

阿姆斯特丹市立孤兒院

1 我在本章中撰寫的樓居體驗來自一座幾乎已經不復存在的建築：因為不恰當的「重新利用和翻新」，孤兒院受著日益加劇的破壞。筆者真誠地希望荷蘭政府能夠介入並修復這座偉大的建築物——一座獻給人類精神的真正紀念碑。（羅伯特・麥卡特）

圖片來源

Abxbay 126; ADAGP, Paris and DACS, London 2011/Photo Phillips Collection Washington DC, USA/DACS/The Bridgeman Art Library 14 (l); © Adam Woolfitt/Corbis 332 (l); akg/Bildarchiv Steffens 191 (l), 191 (r), 229 (l); akg/De Agostini Pic.Lib. 88, 91, 90, 296 (l), 337; akg/Bildarchiv Monheim 164, 232, 234 (t), 294, 372 (t); akg-images/Albatross 335; akg-images/album 31(b), 339, 340 (r), 340 (l); akg-images/Alfons Rath 372 (r); akg-images/Andrea Jemolo 87, 190 (l), 368; akg-images/Cameraphoto 233; akg-images/Catherine Bibollet 163; akg-images/Erich Lessing 157 (r), 270, 271 (t), 410; akg-images/François Guénet 228; akg-images/Gerard Degeorge 57, 158, 165, 224, 341 (b), 372 (l); akg-images/Hilbich 95 (b-l), 296 (r); akg-images/Interfoto 86; akg-images/Pirozzi 371; akg-images/ullstein bild 408; akg-images/View Pictures Ltd 30 (r); akg-images/L.M.Peter 321; akg-images/Schütze/Rodemann 325 (b); Alamy © Bildarchiv Monheim GmbH/Alamy 125, 170, 172 (r), Alamy © David Ball/Alamy 194; Alamy © Otto Greule/Alamy 193 (r); Alamy © Werner Dieterich/Alamy 172 (l); Alan Wylde 351 (l); Aldo van Eyck/© Aldo van Eyck archive 293 (m), 429 (left); © Alinari Archives/Corbis 122; Alvar Aalto Museum © Martii Kapanen/Alvar Aalto Museum 243, 244, 246, 247; Anders Bengtsson 111 (l), 112; © Andrea Jones/Alamy 366 (r); © Andreas Keller/Artur Images 103 (r); © Angelo Hornak/Alamy 16, 119 (l); © Angelo Hornak/Corbis 30 (l); Anthony Browell Photography 431, 432, 434 (l,r), 435; Antony Browell courtesy of Architecture Foundation Austrailia 248, 249, 250, 251 (b,t); Antti Bilund 82 (m); © Araldo de Luca/Corbis 123, 124 (b); © Arcaid Images/Alamy 31 (t), 276, 276 (t,b); © Architectural Press Archive/RIBA Library Photographs Collection 242; Archivision 200, 202 (l,r); © Ariadne Van Zandbergen/Alamy 225 (b); Armando Solos Portugal/The Solos Portugal Archive, Mexico 187 (m); © Art Directors & TRIP/Alamy 40; © Art on File/Corbis 18 (r), 38; Atlantide Phototravel/Corbis 417 (b); © Axel Hartmann/Artur Images 101; Barragan Foundation, Birsfelden, Switzerland/ProLitteris/DACS 153 (l), 205, 206, 207; BECHS – Buffalo and Erie County Historical Society, used by permission 236; © Bernard Annebicque/Sygma/Corbis 266 (t); Bernard Gagnon 12 (m); © Bernard O'Kane / Alamy 282 (l); © Bildarchiv Monheim GmbH / Alamy 234 (b), 322 (b), 325 (t); © Bill Ross/Corbis 199 (b); © Blaine Harrington III/Corbis 159; © Bob Winsett/CORBIS 197; Botand Bognar 74, 75, 76, 77 (t); Brad Darren 27 (l); © Brooks Kraft/Corbis 196; © charistoone-stock/Alamy 311; © Charles Bowman/Robert Harding World Imagery/Corbis 160, 192; © Chris Deeney / Alamy 190 (b); © Christophe Boisvieux/Corbis 59, 61; Christopher Little 390, 391, 392, 393, 394, 395; Clinton Steeds 367 (r); CM/foto Hans Wilschut 258 (l); Collection Centre Canadien d'Architecture/Canadian Centre for Architecture, Montréal 238, 239, 240 (t,b); © Aldo van Eyck archive 424; © Renzo Piano Building Workshop 142; Corbis © Michele Burgess/Corbis 89; Corbis/GE Kidder Smith 277, 278; © CuboImages srl/Alamy 23 (b); © Daniel Hewitt / RIBA Library Photographs Collection 144; © Dave Pattison/Alamy 235, 372 (b); © David Sailors/CORBIS 382 (t); © Dennis Hance/RIBA Library Photographs Collection 245; Dimboukas 186 (r); © Duccio Malagamba 397, 398 (l), 398 (r), 399 (t,b); Elizabeth Buie 95 (r); Emmanuel Thirard/RIBA Library Photographs Collection 130; © Erich Lessing 269, 266 (b), 267 (r); © ETCbild / Alamy 405 (r); Eva Kröcher 12 (l); Fernando Guerra 396; © Fototeca CISA A. Palladio - Stefan Buzas 68 (l), 69, 333 (t) 354, 355; © Fototeca CISA A. Palladio - Vaclav Sedy 66, 67 (r); Francine van den Berg MA 293 (r); Francis G. Mayer/CORBIS 17 (r); © Francois Halard/ Trunk Archive 131, 132, 133, 134 (t,b), 135; Fred de Noyelle/Godong/Photononstop/Corbis 49; French School/Bridgeman Art Library/Getty Images 118 (r); Fulvio Roiter © CISA–A. Palladio 356 (r); Gabriele Basilico 260, 262 (l,r), 263(l,r); Gamma-Rapho via Getty Images 331 (r); Gareth Gardner 384, 386 (t,b), 387 (t,b), 389; Georg Mayer 175, 176 (l,r), 177 (l,r); Getty David Madison 231; © Getty Images 412 (r); Courtesy Getty Research Institute, Research Library, 84-B10997 © 2007 Fondation Le Corbusier 291 (l), 292 (r); Getty/Leemage 18 (l), 173 (tr); Getty/Robert Llewellyn 383 (r); Gianantonio Battistella © CISA- A. Palladio 352, 356 (b); Giani Blumthaler 203; Grant Mudford, Los Angeles 137 (r), 138; Hans Wilschut 272, 237 (t), 275 (l, tr), 276 (b); © Helene Binet 145, 146 (t,b), 187 (r); © Hercules Milas/Alamy 336 (br); Hervé Champollion/akg-images 223, 343, 411, 412 (l); © Hervé Hughes/Hemis/Corbis 417 (t); Hickey & Robertson/© Renzo Piano Building Workshop 141, 143 (r); © Ian Nellist / Alamy 225 (tr); ICE 119 (r); imagebroker/Alamy 82 (l), 189; © Ingolf Pompe 52 / Alamy 218 (r); International Photobank / Alamy 342; Iwan Baan 85; Jan Wlodarczyk / Alamy 55 (b); Jeffery Howe 381; Jeffrey Pfau 47; JJ van der Meyden 427; © John Heseltine/Corbis 195 (l,r); © John Warburton-Lee Photography/Alamy 225 (tl); Joni S 152 (l); © Jose Fuste

Raga/Corbis 313; © José Palanca / Alamy 157 (l); Juhani Pallasmaa 218 (l), 292 (l); Keith Collie / RIBA Library Photographs Collection 268; Kevoh 72 (l); © Klaus Frahm/Artur Images 68 (r), 357; Kochi Prefecture/Ishimoto 298, 299, 300, 301, 302, 303 (l,r); Kolossos 50; Krohorl 129; Kroller Muller Museum 14 (r); Lars Hallen/Design Press 406; László Sáros 332 (l); © Lizzie Shepherd/Eye Ubiquitous/Corbis 58; © Lonely Planet Images/Alamy 25; © Louis Galli/Alamy 318; Louis van Paridon/copyright Louis van Paridon 426 (t,b); Lund & Slatto 154 (l); Maija Holma, Alvar Aalto Museum 420, 421, 423 (l,r); Maija Vatanen, Alvar Aalto Museum 418; © Marco Cristofori / Alamy 193 (l); Margherita Spiluttini 96, 97 (l,r), 98, 99 (l,r); © Mark Karrass/Corbis 198 (t); Mark Roboud/© Renzo Piano Building Workshop 143 (l), 388; © Massimo Listri/CORBIS 65 (l), 67 (l); © Masterpics/Alamy 152 (r); Matteo Bimonte. 305 (l), 306 (l); Michael Moran/OTTO 358, 359, 360, 361 (r,l); © Michael Runkel/Robert Harding World Imagery/Corbis 55; © Michelle Enfield / Alamy 312; © Mike Burton/Arcaid/Corbis 19; © Mike Smartt / Alamy 92; Mimmo Frassinetti AGF/Scala, Florence 167 (l); © Mimmo Jodice/corbis 227, 229 (r); © MLaoPeople / Alamy 41 (r); © Mondadori Electa/Arcaid/Corbis 21; © moodboard/Corbis 17 (l); Mrilabs 153 (l); Museum of Finnish Architecture 369; Museum of Modern Art 48; National Gallery, London/Scala, Florence 405 (l); © Nic Cleave Photography/Alamy 416 (l); © Nickolay Stanev 56; © Nik Wheeler/Corbis 308; Nikreates/Alamy 29; © Oliver Hoffmann / Alamy 23 (t); Pat Lubas 198 (b), 199 (t); © Paul Almasy/Corbis 264; Paul Hester/© Renzo Piano Building Workshop 140, 154 (r); © Paul Seuheut/Eye Ubiquitous/Corbis 22 (l); Paul Warhol Photography Inc 280, 282 (r), 283 (l,b), 284, 285; © Peter Aaron/OTTO 314, 315, 316, 317, 319 (l); Peter Aprahamian 208, 209, 210, 211, 213 (r,l), 407 (l); Peter Blundell Jones 104, 106, 107, 108 (t,b), 109; Peter Guthrie 111 (r), 113 (t,b), 333 (l); Peter Leng 71; Peter Sheppard / RIBA Library Photographs Collection 39; © Philip Scalia / Alamy 28; Photoservice Electa/Universal images group/Getty Images 416 (r); © pictureproject / Alamy 94 (l); R. & S. Michaud/akg-images 156; Rama 121 (l); © Ray Roberts/Alamy 12 (r); Renata 404; Rene Burri/Magnum Photos 258 (r); © Riccardo Moncalvo 344, 345 (l,r), 346, 347; © Richard Bryant/Arcaid/Corbis 63, 64, 65(b); Richard Pare 77 (b); Robert Elwall / RIBA Library Photographs 83, 102; © Robert Harding Picture Library Ltd/Alamy 222, 267 (l); Robert LaPrelle / Kimbell Art Museum, Fort Worth 178, 179, 180, 181 (l,r); Robert MacCarter 137 (l); © Robert Rosenblum/Alamy 41 (l); Roberto Schezen/Esto 84; Roger Ulrich 297; © Roger Wood/Corbis 336 (tr), 413; © Roland Halbe/Artur Images 100; Roland Halbe/RIBA Library Photographs Collection 103 (b); © Ross Warner/Alamy 94 (r); Rune Snellman, Alvar Aalto Museum 422; Scala – The Frank Lloyd Wright Fdn, AZ/Art Resource, NY/Scala, Florence 241; Scala, Florence 26 (r), 124 (m), 166, 167 (r), 168, 169, 201, 414; Scala, Florence – courtesy of Musei Civici Florentini 26 (l); Scala, Florence – courtesy of the Ministero Beni e Att. Culturali 295; Scott Gilchrist/archivision 271 (r); © Sean Clarkson/Alamy 226; © Sonia Halliday Photographs/Alamy 52; Stace Carter 382 (b), 383 (l); © Stefania Beretta 436, 437 (l,r), 438 (r), 439 (b), 440 (l,r), 441 (t,b); © Steven Vidler/Eurasia Press/Corbis 60, 162; © Stockfolio/Alamy 54; Stormcab / Alamy 341 (r); © Sue Clark / Alamy 336 (ml); © SuperStock/Alamy 257 (l); Swedish Architectural Museum 330 (l,r); © Sylvain Sonnet/Corbis 95 (t), 127, 128, 161, 309; Taller de escultura, Luis Gueilbert, Coleccion A. Gaudi 120 (l); Teun Hocks 219 (l); © The Art Archive / Alamy 186 (m), 256 (r); Thermos 118 (l); © Thomas Mayer/Artur Images 34, 35, 36 (t,b), 37; Timo Jakonen 348, 349, 350, 351 (r); Timothy Brown 61; Tomi Studio 319 (r); © Travel Division Images / Alamy 342 (r); By courtesy of the Trustees of Sir John Soane's Museum/Geremy Butler 62, 65 (tr); Urs Buttiker 136, 139, 407 (r); Van der Meyden/© Aldo van Eyck archive 428; © View Pictures Ltd/Alamy 320, 322 (t), 324; Vilhelm Helander, Juha Leiviskä, arkkitehdit SAFA 70 (l); Villedargent 53; Violette Cornelius/© Nederlands Fotomuseum 429 (r); Walker Art Gallery, National Museums Liverpool/The Bridgeman Art Library 366 (l); White Star S.R.L. 46 (r); Wilfried Schnetzler 173 (l); Wolfram Janzer/Artur Images 32, 33; Yoshiharu Matsumura 374, 376 (t,b), 377, 378, 379; Zodioque 187 (l); © Zooey Braun/Artur 147

索引

下文中的斜體數字，代表該人名或作品名出現在該頁圖說中。

謹以此書紀念我的父親
尼利・麥卡特 Neely McCarter

致謝

　　本書所涉及的時間和地域範圍之廣、話題之豐富，以及在諸多貫穿人類歷史的偉大建築作品中所做的艱難選擇，讓身為作者的我們在撰寫致謝感言時十分為難。在去粗取精的建築生涯中，筆者曾受到過無數前人理念和經驗的深刻影響，在此實在無法一一提及。

　　但是我必須要感謝我的編輯——Phaidon Press 出版社的維維安・康斯坦丁諾普洛斯（Vivian Constantinopoulos）。維維安早在 1993 年就建議我寫一本「關於建築的入門書」。雖然我起初有些遲疑，但在此後的十二年間，在我致力於 Phaidon Press 的其他出版計劃的那段時間中，我的編輯們曾反覆提起過這個想法。當卡倫・斯坦（Karen Stein）在 2005 年年初讓我寫一份關於建築入門書的正式提案時，我說我覺得這不是那種我可以獨自駕馭的書籍。我請來了我的好友尤哈尼・帕拉斯瑪（Juhani Pallasmaa），他也一直在考慮寫一本入門書。於是我們達成了一致，以我們共持的對「建築即體驗」的理解為基礎，一起投身於這本入門書的編寫之中。我們的合作於 2005 年秋天開始。隨之而來的是一個意料之外卻令人欣喜的結果，那就是我們友誼的不斷加深。甚至可以說，在我們共同的努力下，收穫的成果遠遠超過了一本書。

　　最終的成書，在很大程度上，是 Phaidon Press 的執行主編艾米莉亞・泰拉尼（Emilia Terragni）和編輯莎拉・戈德史密斯（Sara Goldsmith）、喬・皮卡德（Joe Pickard）、帕梅拉・巴克斯頓（Pamela Buxton）以及 Phaidon Press 團隊全體成員的心血結晶。我特別要感謝理查・施拉格曼（Richard Schlagman），在我與 Phaidon Press 出版社超過二十年的合作交往中，他對我的諸多寫作項目給予了堅定的支持。

　　就我個人而言，我希望讀者能夠在本書中感受到我從父親尼利・狄克生・麥卡特那裡習得的一些世界觀——強烈的好奇心、建設性的批判、道德性的根基、開放的心態和全身心的投入。謹以此書紀念我的父親。

羅伯特・麥卡特 Robert McCarter
美國，聖路易斯，2012

認識建築【暢銷經典版】

前所未見紙上VR空間體驗！歐美建築學院兩大名師，帶你身歷72座世界級代表建築

Understanding Architecture

作　　者	羅伯特‧麥卡特 Robert McCarter	
	尤哈尼‧帕拉斯瑪 Juhani Pallasmaa	
譯　　者	宋明波	
封　　面	白日設計	
內文排版	詹淑娟	
執行編輯	劉鈞倫	
校　　稿	吳小微	
責任編輯	詹雅蘭	
行銷企劃	王綬晨、邱紹溢、蔡佳妘	
總 編 輯	葛雅茜	
發 行 人	蘇拾平	

出　　版　原點出版 Uni-Books

　　　　　Facebook：Uni-Books 原點出版

　　　　　Email：uni-books@andbooks.com.tw

　　　　　台北市105401松山區復興北路333號11樓之4

　　　　　電話：（02）2718-2001　傳真：（02）2719-1308

發　　行　大雁文化事業股份有限公司

　　　　　台北市105401松山區復興北路333號11樓之4

　　　　　24小時傳真服務 （02）2718-1258

　　　　　讀者服務信箱 Email: andbooks@andbooks.com.tw

　　　　　劃撥帳號：19983379

戶　　名　大雁文化事業股份有限公司

初版一刷　2021年08月

定　　價　1500元

ＩＳＢＮ　　978-986-06882-8-3（精裝）

國家圖書館出版品預行編目(CIP)資料

認識建築【暢銷經典版】：前所未見紙上VR空間
體驗！歐美建築學院兩大名師，帶你身歷72座世
界級代表建築/ 羅伯特‧麥卡特(Robert McCarter),
尤哈尼.帕拉斯瑪(Juhani Pallasmaa)著；宋明波譯.
-- 初版. -- 臺北市：原點出版：大雁文化事業股份
有限公司發行, 2021.08
456 面；21×28 公分
譯自：Understanding Architecture
ISBN 978-986-06882-8-3(精裝)

1.建築 2.建築史 3.個案研究

920　　　　　　　　　　　110012489

大雁出版基地官網：www.andbooks.com.tw

本書譯稿由銀杏樹下（北京）圖書有限責任公司授權使用